BOSSARD LUZERN 1868–1997

Gold- und
Silberschmiede,
Kunsthändler,
Ausstatter

BOSSARD LUZERN 1868–1997

Gold- und
Silberschmiede,
Kunsthändler,
Ausstatter

Herausgegeben von Christian Hörack,
Schweizerisches Nationalmuseum

Eva-Maria Preiswerk-Lösel, Hanspeter Lanz
und Jürg A. Meier
Mit Beiträgen von Beatriz Chadour-Sampson
und Christian Hörack

Schweizerisches
Nationalmuseum

arnoldsche

INHALT

Vorwort

Das Schweizerische Nationalmuseum (SNM) konnte 2013 den weitgehend erhaltenen, in seiner Art einzigartigen Nachlass des Goldschmiedeateliers Bossard in Luzern (1868–1997) erwerben. Dieser umfasst mehrere Tausend Zeichnungen, Gussmodelle, in der Werkstatt benutzte Vorlagen, Fotos und Bücher. Die Blütezeit des Ateliers fällt mit dem Wirken von Johann Karl Bossard, 1868–1914, zusammen. Seine Arbeiten und die Quellen aus dem Nachlass geben einen umfassenden Einblick in die Arbeitsweise einer Goldschmiedewerkstatt im Zeitalter des Historismus. Das reiche Material zeigt insbesondere die Umsetzung von Entwürfen und Techniken durch Bossard, der historische Objekte studierte und in seinem Atelier restaurieren oder kopieren liess, aber auch neue Objekte schuf, indem er verschiedene Modelle kombinierte sowie eigene Kreationen entwickelte. Er war zudem auch als Kunsthändler und Ausstatter tätig. Die Kombination dieser Tätigkeiten erklärt seine internationale Ausstrahlung und macht ihn zu einer Schlüsselfigur des Historismus in der Schweiz.

Hanspeter Lanz (1951–2023), der über 35 Jahre am Schweizerischen Nationalmuseum tätig war, insbesondere als Kurator für die Sammlungen Edelmetall und Keramik, hat in Luzern in unermüdlicher Arbeit den umfangreichen Nachlass der Werkstatt Bossard gesichtet und die Verhandlungen für dessen Aufnahme in die Sammlungen des SNM geführt. Dies war möglich dank seines grossen Wissens und des ihm von der Familie Bossard entgegengebrachten Vertrauens. Er leitete bis zu seiner Pensionierung 2016 das komplexe Aufarbeitungs- und Forschungsprojekt und sicherte die Übergabe an seinen Nachfolger Christian Hörack. Nach seiner Pensionierung arbeitete er intensiv an der Publikation mit, bis es ihm eine schwere Krankheit verunmöglichte, seine Arbeiten zu Ende zu führen.

Neben originalen historischen Silberarbeiten waren die Bücher und Vorlagemappen, die Johann Karl Bossard in seiner Werkstatt aufbewahrte, eine wichtige Inspirationsquelle für sein Schaffen. Dass dieses Grundlagenmaterial ebenfalls in die Sammlungen des SNM aufgenommen werden konnte, ist von immenser Bedeutung und es ergänzt in hervorragender Weise die von den Kuratoren Alain Gruber, Hanspeter Lanz und Christian Hörack seit den 1970er Jahren aufgebaute Sammlung von Bossard-Objekten.

Seit der Gründung des Museums ist die Dokumentation des Schaffensprozesses anhand von Entwurfsmaterialien ein wichtiger Bestandteil der Sammlungsarbeit. Die entsprechenden Materialien sind zusammen mit den Objekten bis heute Inspirationsquelle für zeitgenössische Kreationen. So wurde 1898 auch der Sitz der damaligen Kunstgewerbeschule von Zürich (heute ZHdK) in das neu errichtete Schweizerische Landesmuseum verlegt, wo sie bis 1932 verblieb. Die Sammlungen dienten der Schule als Unterrichts-, Studien- und Anschauungsmaterial. Auch heute erforschen Designer und Designerinnen die Sammlungen des SNM, so etwa die Stoffe und Entwürfe

aus den Firmenarchiven der Zürcher Seidenindustrie oder Objekte aus den Schmuck-, Möbel- oder Grafiksammlungen. Der Nachlass des Ateliers Bossard gibt einen detaillierten Einblick in die verschiedenen Etappen des Schaffensprozesses vom Entwurf bis zum fertigen Objekt und ergänzt so in hervorragender Weise die bestehenden Bestände.

Die Studien zum Atelier und Kunsthändler Bossard bringen zudem einen neuen Aspekt in die Forschungslandschaft zum Historismus ein. Bisher basierte die Forschung vor allem auf dem Studium der Architektur, von Gemälden und vermehrt auch von Interieurs und Inneneinrichtungen. Neu gibt es nun auch einen Zugang über ein Kunsthandwerk, nämlich eines Goldschmiedeateliers, das neben Gefässen auch Besteck, Waffen und Schmuck geschaffen hat. Johann Karl Bossard war nicht nur als Goldschmied mit internationaler Kundschaft tätig, sondern auch als Kunsthändler. So leistet die vorliegende Publikation einen wichtigen Beitrag zur Erforschung des Kunsthandels, der in Zusammenhang mit der Provenienzforschung zu einem immer wichtigeren Aspekt in der Museumsarbeit geworden ist.

Dass der umfangreiche Nachlass des Ateliers Bossard für die Sammlungen des Schweizerischen Nationalmuseums erworben werden konnte, ist ein Glücksfall, verpflichtet uns aber auch, diesen für die Nachwelt zu erhalten, zugänglich zu machen, zu erforschen, zu publizieren und zu präsentieren. Die wissenschaftliche Aufarbeitung und Publikation der Sammlung, eine Voraussetzung für die kuratorische Arbeit schlechthin und eine Bedingung, um den Nachlass anderen Forschenden und Interessierten zugänglich zu machen, ist nun mit dem vorliegenden Werk gegeben. 2024 wird eine Ausstellung einen Einblick in die faszinierende Welt dieser bedeutenden Goldschmiedewerkstatt geben.

Für ihr enormes, ehrenamtliches Engagement, welches das Zustandekommen der vorliegenden Publikation überhaupt ermöglichte, geht ein ganz besonderer Dank an die Autorin Eva-Maria Preiswerk-Lösel und die Autoren Jürg A. Meier und Hanspeter Lanz. Das von Eva-Maria Preiswerk-Lösel bereits in den 1980er Jahren erarbeitete Manuskript, das im Rahmen ihres Forschungsprojekts über das Goldschmiedeatelier Bossard entstanden ist, war Grundlage und Ausgangspunkt für die weiteren Forschungsarbeiten. Der Militär- und Waffenhistoriker Jürg A. Meier beleuchtet, neben seinen Untersuchungen zu Besteck und Waffen, insbesondere auch die bisher von der Forschung wenig bekannte Tätigkeit von Johann Karl Bossard als Kunsthändler und Ausstatter. Für weitere Beiträge haben wir auch Beatriz Chadour-Sampson und Christian Hörack herzlich zu danken.

Es war eine wahre Herkulesaufgabe, dieses äusserst komplexe und umfangreiche Projekt von der Aufarbeitung des Nachlasses bis zur Publikation zu leiten und zu koordinieren: Hanspeter Lanz und sein Nachfolger Christian Hörack haben es mit Bravour gemeistert. Für ihr Engagement und das Gelingen des Projektes gilt ihnen unser ausdrücklicher Dank. Ohne den Einsatz von zahlreichen Mitarbeitenden des Sammlungszentrums und des Bildarchivs hätte der Nachlass nicht aufgearbeitet und zugänglich gemacht werden

können. Ihnen allen, die unter der Leitung von Markus Leuthard, Bernard Schüle, Laura Mosimann und Dario Donati Grossartiges geleistet haben, ein herzliches Dankeschön. Ein grosser Dank geht auch an die Mitarbeitenden des Verlags arnoldsche Art Publishers, insbesondere an Greta Garle und Matthias Becher sowie die Grafikerin Silke Nalbach, die mit unermüdlichem Engagement und viel Ausdauer und Geduld aus den umfangreichen Texten und Bildern ein grafisch und visuell attraktives Gesamtwerk komponiert haben. Die Erschliessung des Nachlasses wurde von der Willy G. S. Hirzel-Stiftung finanziell unterstützt, und ein grosszügiger Beitrag der Freunde Landesmuseum Zürich ermöglichte den Druck der Publikation. Ihnen allen möchten wir unsere Dankbarkeit aussprechen.

Denise Tonella, *Direktorin*
Heidi Amrein, *Chefkuratorin*

Einleitung

Während die Architektur und Malerei bereits im Fokus der Forschung über die Kunst des Historismus in der Schweiz stehen, behandelt diese Publikation ein wenig beachtetes Kunsthandwerk jener Zeit. Als Historismus wird in der Kunst die Periode zwischen Biedermeier und Jugendstil bezeichnet. Diese künstlerisch bedeutende, aber lange verkannte Stilrichtung setzte um 1850 ein, erlangte in den deutschsprachigen Ländern zwischen 1860 und 1870 Bedeutung und wurde um 1900 nach und nach vom Jugendstil abgelöst. In der kriegsverschonten Schweiz finden sich noch immer viele wertvolle materielle Zeugen aus der Zeit des Historismus. Eine ausserordentlich gute Quellenlage erlaubt es, ein genaues Bild von der Tätigkeit eines der renommiertesten Goldschmiedeateliers der Schweiz während vier Generationen zu vermitteln, dem Atelier Bossard in Luzern (1868–1997). Deren bedeutendster und vielseitigster Vertreter war Karl Johann (Silvan) Bossard (1846–1914).

Bossard, Goldschmied, Kunsthändler und Innenausstatter, zählt zu den Schlüsselfiguren des Historismus in der Schweiz. Erstmals wird eine umfassende Publikation seiner Arbeiten aus der Zeit von 1868 bis circa 1910 und seinem unverkennbaren Stil gewidmet. Bereits die Anfänge der Produktion des jungen Goldschmieds und Leiters des vom Vater übernommenen Ateliers sind deutlich von der deutschen Kunstgewerbereform geprägt. Sie wurde durch entsprechende Schriften, etwa eines Otto von Falke, Julius Lessing und nicht zuletzt eines Georg Hirth, verbreitet und wirkte stil- und geschmacksbildend. Man hoffte und empfahl, die dominierende, qualitäts- und stillose Maschinenproduktion durch die Rückkehr zur traditionellen Handarbeit und dem Kopieren alter handwerklicher Erzeugnisse überwinden zu können. Während sich in der Folge viele Werkstätten für einen ausgeprägten Eklektizismus entschieden – der Kombination mehrerer Stile an einem einzigen Objekt – befolgte Bossard die Zielsetzung der Kunstgewerbereform wortwörtlich und achtete zudem auf strikte Einheit des Stils; dies galt auch für seine Nachahmungen und Eigenkreationen. Dem Zeitgeschmack folgend, bevorzugte er zunächst die Formen der Renaissance und späterhin auch des Barock und Rokoko. Seine Werke waren zu seiner Zeit hochgeschätzt und bewundert. Anhand der Besucherbücher hat Hanspeter Lanz die internationale Bekanntheit Bossards nachgewiesen.

Mit den Schmuckkreationen des Ateliers Bossard befasst sich ausführlich Beatriz Chadour-Sampson. Erstmals wurde auch die Herstellung historistischer Waffen und Bestecke im Atelier Bossard durch Jürg A. Meier thematisiert. Der erfolgreichen Tätigkeit Bossards als internationaler Kunsthändler und Innenausstatter widmet derselbe Autor aufschlussreiche Kapitel, welche zu einem ganzheitlichen Bild von Bossards Aktivitäten beitragen.

Da die Arbeiten des Ateliers Bossards inzwischen über mehrere Generationen vererbt worden sind und Patina sowie Alterungsspuren aufweisen, werden sie gelegentlich fälschlicherweise als Originale eingestuft. Das vorliegende Werk soll auch zur Klärung dieser Problematik beitragen.

Die vorliegende Publikation hat eine lange Entstehungsgeschichte. Edmund Bossard veröffentlichte 1958 einen ersten knappen Bericht über die Goldschmiededynastie Bossard und ein Markenverzeichnis. Trotz der Erwähnung einzelner Objekte des Ateliers in den Sammlungskatalogen des Schweizerischen Nationalmuseums, „Weltliches Silber" von Alain Gruber 1977 und „Weltliches Silber 2" von Hanspeter Lanz 2001, blieb ein Grossteil der Arbeiten Bossards unbekannt.

Die Grundlagen und das Konzept der vorliegenden Publikation entstanden in den 1980er Jahren. Im Rahmen der Forschung zu meiner 1983 erschienenen Publikation „Zürcher Goldschmiedekunst vom 13. bis zum 19. Jahrhundert" fielen mir prächtige Arbeiten auf, die alten Originalen täuschend ähnlich sahen und teilweise sogar mit originalen Marken gezeichnet waren, sich aber nach eingehender Prüfung als Werke des 19. Jahrhunderts erwiesen. Dies weckte mein Interesse, mich mit dem für seine Historismusarbeiten bekannten Atelier Bossard in Luzern zu beschäftigen. Ein Forschungsstipendium des Schweizerischen Nationalfonds (SNF) ermöglichte mir 1984–1987, die Erforschung des renommierten Luzerner Ateliers in Angriff zu nehmen. Es war von grossem Vorteil, noch von dem letzten direkt involvierten Familienmitglied, Gabrielle Bossard-Meyer (1900–1995), in die Firmengeschichte und in eine Auswahl von Quellen und Objekten eingeführt und bei meiner Forschung unterstützt zu werden. Gabrielle Bossard-Meyer war die Schwiegertochter von Johann Karl Bossard und Gattin von dessen jüngstem Sohn und Nachfolger Werner (1894–1980). Zudem war es mir möglich, inzwischen verlorene Glasnegative mit Fotos früherer Arbeiten und zahlreiche, heute nicht mehr erhaltene Gussformen aus Wachs und Plastilin fotografisch festzuhalten. So entstand ein strukturiertes Manuskript von 120 Seiten zur Geschichte des Goldschmiedeateliers Bossard, das die Grundlage der nun vorliegenden Publikation bildet. Nach 1987 musste ich aus beruflichen und privaten Gründen die Arbeiten an meinem Projekt unterbrechen.

2012 schlug ich meinem Kollegen am Schweizerischen Nationalmuseum, Hanspeter Lanz (1951–2023), die Mitarbeit bei der Aktualisierung und Fertigstellung meines Projekts aus den 1980er Jahren vor. Er bekundete grosses Interesse und sagte zu, zumal er inzwischen Kontakt mit der Familie Bossard aufgenommen hatte. Es gelang ihm 2013, den nach der Geschäftsaufgabe des Familienunternehmens 1997 glücklicherweise noch vorhandenen reichen Atelierfundus von vier Generationen für das SNM zu sichern. Bis zu seiner Pensionierung 2016 widmete er sich der Inventarisation und Organisation dieses einzigartigen Bestandes, der mehrere tausend Zeichnungen, Gussmodelle, Vorlagen, Fotos und Bücher umfasst. Unsere aktive Zusammenarbeit begann 2018. Hanspeter Lanz konnte noch drei Kapitel und einige Objektbeschreibungen beisteuern, bevor ihm eine schwere Krankheit Anfang 2022 die weitere Mitarbeit verunmöglichte.

Es ist ein Glücksfall, dass nach der Übernahme eines grossen Sammlungsbestandes durch das SNM dieser umgehend aufgearbeitet und wissenschaftlich erschlossen werden konnte. Es ist mir eine grosse Freude, dass ich dieses bedeutende Projekt, an dem ich bereits in jungen Jahren gearbeitet habe, nun

fast vierzig Jahre später in so würdig gestalteter Buchform zum Abschluss bringen darf. Die Realisation in der vorliegenden Form wäre ohne die ebenfalls ehrenamtlich tätigen Co-Autoren Hanspeter Lanz und Jürg A. Meier nicht möglich gewesen. Ich danke ihnen für die grossartige Zusammenarbeit. Dem SNM danke ich für die gute Zusammenarbeit. Ein besonderer Dank gebührt unserem umsichtigen und kenntnisreichen Kollegen und Redaktor Christian Hörack.

Eva-Maria Preiswerk-Lösel, Zürich, im Juli 2023

Dank

Als Leiter der Herausgabe und Mitautor dieser Publikation danke ich allen Autorinnen und Autoren für die gemeinsamen Redaktionssitzungen und Objektstudien, Klausurwochen und auch die virtuellen Treffen, bei denen Wissen geteilt und an der jetzt vorliegenden Publikation gefeilt wurde. Für zusätzlichen sprachlichen Feinschliff sorgte das Lektorat von Matthias Senn, ehemals Kurator und Leiter des Fachbereichs Geschichte am SNM, ergänzt durch ein gewissenhaftes Verlagslektorat von Saskia Breitling. Dem Verlag arnoldsche Art Publishers in Stuttgart ist für die professionelle, von Greta Garle und Matthias Becher koordinierte Zusammenarbeit zu danken. Die attraktive Gestaltung wurde von der Grafikern Silke Nalbach (Mannheim) erarbeitet.

Für die Organisation der zahlreichen Abbildungen war die Mithilfe vieler nötig. Museumsintern wurden eigene sowie speziell für diese Publikation ausgeliehene Objekte durch das SNM fotografiert. Dabei gebührt allen Kolleginnen und Kollegen, insbesondere den Fotografen Jörg Brandt und Zvonimir Pisonic sowie der Restauratorin Sarah Longrée für die gründliche Reinigung der Objekte grosser Dank.

Allen, auch den namentlich nicht Genannten, die ihre Objekte und weitere Dokumente für die Forschung vor Ort zugänglich gemacht oder für Fotoaufnahmen dem SNM anvertraut haben, sei herzlich gedankt. Neben Privatpersonen im In- und Ausland, Vereinen, Zünften und Gesellschaften in Zürich und Luzern stellten auch Paul Emil Schwerzmann (PES-Collection Zug), die Familie Elsener (Messerschmiede Elsener) in Rapperswil sowie Martin Kiener Antiquitäten in Zürich auf unkomplizierte und unentgeltliche Art Objekte, Objektfotos und Informationen zur Verfügung. Viele Museen, Bibliotheken und Archive haben Bildmaterial bereitgestellt, ihre Objekte neu aufgenommen oder uns geliehen und wenn nötig unsere Recherchen unterstützt. Dank gilt allen, insbesondere den Historischen Museen in Basel, Bern und Luzern sowie dem Museum Aargau, ebenso dem Staatsarchiv des Kantons Luzern und dem Stadtarchiv Luzern. Abschliessend sei der Familie Bossard für ihre kontinuierliche Unterstützung und das grosse, uns seit langem entgegengebrachte Vertrauen gedankt.

Christian Hörack, *Kurator für Edelmetall und Keramik Neuzeit*

DAS ATELIER UNTER JOHANN KARL BOSSARD

1868–1901

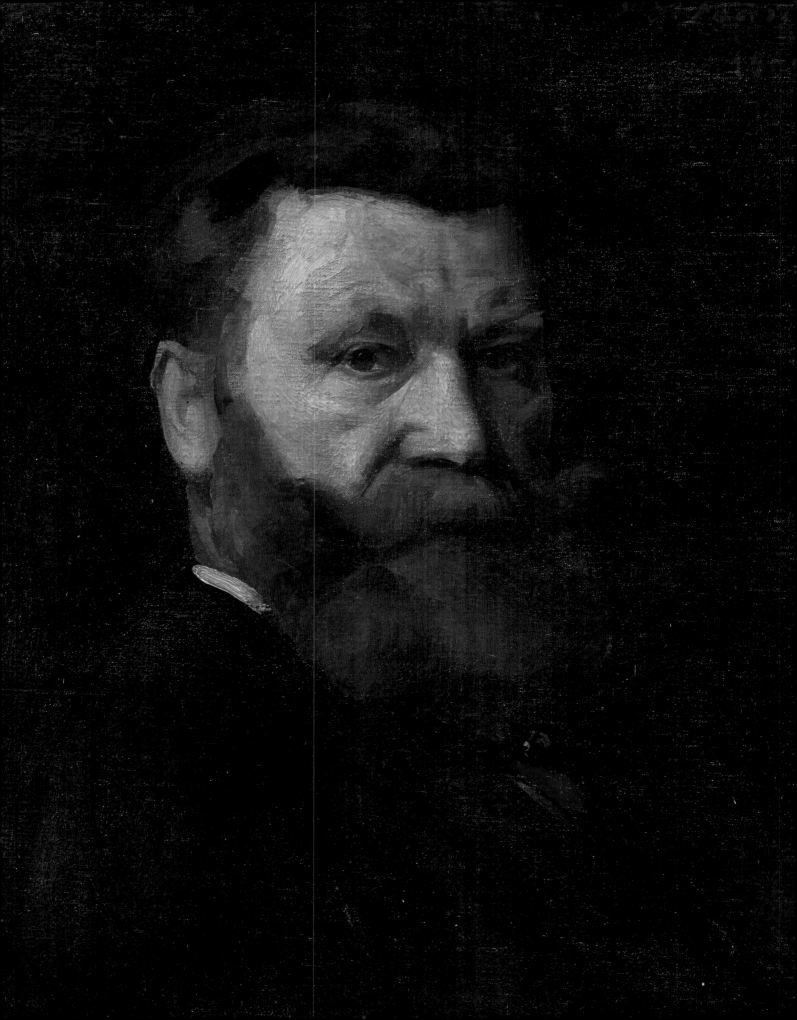

Lebensbild

Eva-Maria Preiswerk-Lösel
Hanspeter Lanz

Biografie (EMP)

Familienhintergrund, Ausbildung und Berufsanfänge

Johann Karl Silvan Bossard (1846–1914) (Abb. 1) entstammte einer innerschwei-
zerischen Goldschmiedefamilie mit langer Berufstradition. Die ersten Gold-
schmiede der Familie arbeiteten in der Stadt Zug, einem Hauptort der
Goldschmiedekunst der Innerschweiz. Kaspar Melchior Balthasar Bossard
(1750–1818), der Stammvater der Dynastie, etablierte sich 1775 als Gold-
schmiedemeister im Haus «Unter den Linden» in Zug. Sein Sohn Beat Kaspar
(1778–1833) führte die Werkstatt weiter. Der Enkel Johann Balthasar Kaspar
(1803–1869) liess sich nach Wanderjahren in Belgien und Holland sowie Auf-
enthalten in Paris und London 1830 in Luzern nieder und wurde zum Gründer
der Luzerner Linie. Durch seine Heirat mit Anna Helene Aklin, Tochter des
Zuger Goldschmieds und Münzmeisters Karl Kaspar Aklin und Witwe des
ebenfalls aus Zug gebürtigen Goldschmieds Franz Lutiger, kam er in den
Besitz von Lutigers Geschäft am Hirschenplatz/Ecke Rössligasse 1 in Luzern.
Auch in der Zuger Familie Aklin hatte das Goldschmiedehandwerk seit sechs
Generationen Tradition, jedoch ging die Werkstatt hier oft vom Schwiegervater
auf den Schwiegersohn über, weshalb die Goldschmiede mütterlicherseits
Aklin, Moos und Hediger hiessen.[1]

In der Lehre und auf der Wanderschaft lernte Johann Balthasar Kaspar
Bossard-Aklin, nach alter Handwerksart das Silber mit dem Hammer zu formen,
ziselieren, gravieren und zu vergolden. Mit diesen traditionellen handwerkli-
chen Techniken betrieb er die Werkstatt am Hirschenplatz in Luzern. Aber auch
in sein Gewerbe hielt die maschinelle Produktion Einzug, die ersten gepress-
ten Silberwaren kamen auf den Markt und verdrängten die teurere Handarbeit.
Seinen am 11. Oktober 1846 geborenen und Carl Silvan getauften[2], aber
Johann Karl genannten Sohn führte er traditionsgemäss in das Handwerk ein,
obwohl wenig Hoffnung bestand, dass handwerkliche Fertigkeiten zukünftig
gebraucht werden würden. Es sah damals so aus, als werde die Handwerks-
kunst brotlos und sei zum Absterben verurteilt, da sie der Konkurrenz der
billiger produzierenden Maschinen nicht gewachsen war. Den Goldschmieden
der kleineren Schweizer Städte war es nicht möglich, die teuren Maschinen
anzuschaffen, welche man für die neue Herstellungsart benötigte. Sie waren
gezwungen, ihre Waren als Ganz- oder Halbfabrikate von den Fabriken Genfs
oder aus dem Ausland zu beziehen.[3] Dass diese Entwicklung eine Gegen-
bewegung zugunsten des Handwerks auslösen würde, war in Johann Karls
Jugend noch nicht abzusehen.

Obwohl Johann Karl zuerst Kunstmaler werden wollte – eine Begabung,
die sein ältester Sohn Hans Heinrich verwirklichte –, entschloss er sich
schliesslich, die von beiden Elternteilen repräsentierte Goldschmiedetradition
fortzuführen. Die Lehre begann er in der väterlichen Werkstatt und setzte sie

Vorherige Seite:

1 Porträt Johann Karl Bossard, Jean Syndon
Faurie, 1909. Öl auf Leinwand, 73 × 64 cm.
Wohl kopiert nach einer zweiten, unsignier-
ten, möglicherweise von Friedrich Stirnimann
bereits um 1890 gemalten Version in
Privatbesitz. SNM, LM 183326.

im schweizerischen Fribourg fort. Die Wanderschaft führte ihn zuerst nach Genf, dann ins Ausland, nach Paris, London, New York und Cincinnati. 1867 kehrte er, 21-jährig, wieder nach Hause zurück. Die Reise nach Amerika wurde von seinem Onkel Johann Jakob Bossard (1815–1888) angeregt, der 1865 mit der Familie von Zug nach Amerika ausgewandert war.[4] Während der Onkel 1869 nach Zug zurückkehrte, blieb dessen Sohn Johann Kaspar (1849–1935), der nur wenig jüngere Cousin Johann Karls, in den Vereinigten Staaten. Anfänglich als Silberschmied in New York arbeitend, gelang ihm um 1890 die Erfindung des Bossard'schen «Long Tank for Electroplating», der reissenden Absatz fand.[5]

Es ist anzunehmen, dass Johann Karls Ausbildung sich zeitlich im Rahmen der Handwerkstradition abspielte, nämlich total sieben Jahre dauerte, wovon üblicherweise vier als Lehr- und drei als Wanderjahre verbracht wurden.[6] Seine Lehre wird er um 1860 im Alter von 13 bis 14 Jahren begonnen haben. Sein 1869 verstorbener Vater übergab ihm 1868 den bescheidenen Betrieb an der Rössligasse 1.[7] Während die Tätigkeit des Vaters in Reparaturen, der Anfertigung einzelner Besteckteile und kleiner Schmuckstücke sowie Geldverleih bestand, entwickelte der Sohn in den folgenden Jahrzehnten den Betrieb zu dem blühenden, international bekannten Atelier Bossard. Die Firma führte er fortan unter dem Namen J. Bossard; diesen Namenszug verwendete er für das Geschäft und alle Firmenangelegenheiten. Als persönliche Unterschrift wählte er Karl oder auch Johann Karl Bossard. 1870 heiratete er Anna Maria Brunner (1851–1924) aus Luzern, die ihm sieben Kinder gebar, von denen alle drei überlebenden Söhne – einer verstarb nach seiner Geburt –, nämlich Hans Heinrich (1874–1951), Karl Thomas (1876–1934) und Werner Walter Karl (1894–1980) den Goldschmiedeberuf erlernten, die beiden älteren noch in der väterlichen Werkstatt. Karl Thomas und Werner W. K. führten das Goldschmiedeatelier und -geschäft weiter. Die drei Töchter hiessen Anna Maria, genannt Josefine (1871–1946)[8], Maria Karoline (1872–1938)[9] und Klara Maria Anna (1887–1957).[10] Ausser seiner Ehefrau, die dem Patron im Ladengeschäft eine tüchtige Mitarbeiterin wurde, arbeitete auch seine Tochter Klara vor ihrer Ehe mit dem ältesten Sohn des langjährigen Werkstatt- und späteren Atelierchefs Friedrich Vogelsanger (1871–1964) als Prokuristin im Geschäft.

Johann Karl Bossard übernahm das Goldschmiedeatelier von seinem Vater 1868; in demselben Jahr weilte Königin Victoria von England fünf Wochen zur Erholung in Luzern. Obwohl sie inkognito und mit kleinem Hofstaat unterwegs war, wusste man in ganz Europa von dieser Reise.[11] In der Folge entwickelte sich Luzern zum Reiseziel des gehobenen internationalen Tourismus, was Bossards Geschäftstätigkeit wesentlich begünstigte. Von Anfang an war der junge Meister bestrebt, die verbreiteten minderwertigen Fabrikwaren aus dünn gestanztem Silberblech oder roh gegossenen und grob ziselierten Gold- und Silberwaren mit Qualitätsarbeit aus seiner Werkstatt zu ersetzen, die weiterhin traditionsgemäss handwerklich hergestellt wurde. Dabei wurde sein Sinn für handwerkliche Qualität massgeblich von der Wertschätzung alter Kunst beeinflusst. Dieser für sein Schaffen charakteristische Zug hatte schon früh Förderung in der Familie erfahren. Seine Mutter, Anna Helene Aklin, zeigte eine

besondere Vorliebe für Antiquitäten und Kleinodien und weckte bei ihrem Sohn das Interesse an Objekten der Vergangenheit. Die im Elternhaus geformten Fähigkeiten und Kenntnisse standen dem jungen Goldschmied zu einer Zeit zu Verfügung, die wieder nach ihnen verlangte. Sie entsprachen der in den 1860/70er Jahren einsetzenden Reformbewegung im Kunstgewerbe, die als Reaktion auf die unbefriedigende maschinelle Produktion von Silber- und anderen Objekten die Pflege der Handwerkskunst und historischer Stile forderte. Bossard entschied sich gleich zu Beginn seiner Laufbahn für die neue, historisierende Richtung und legte damit das Fundament für seine ausserordentliche Karriere.

Dem vom liberalen Geist geprägten Schweizer Bundesstaat fehlte zunächst die Wertschätzung von überkommenem Kulturgut. Es gab jedoch bereits einen kleinen Kreis engagierter Altertümerfreunde, die sich zur Erhaltung und Erforschung alter Kunst seit den 1830er Jahren in Antiquarischen Vereinen zusammenfanden oder sich selbst als Sammler betätigten.[12] Auch in Luzern waren die Voraussetzungen dafür gegeben, ermöglichte doch seit 1845 die Kunstgesellschaft den Zusammenschluss Gleichgesinnter zur Sicherstellung und Bewahrung von lokalem und nationalem Kulturgut. Die Kunstgesellschaft entstand unter anderem als Reaktion auf politische Radikalisierung, z. B. der Säkularisierung der Klöster und dem zunehmenden Verkauf einheimischen Kunstguts. In diesem Kreis von Altertümerfreunden fand der junge Goldschmied denn auch die Leitfiguren und Förderer seines Schaffens. An dieser Stelle soll nur auf die für ihn wichtigsten Persönlichkeiten hingewiesen werden, da diese und andere Protagonisten, die im Leben Bossards eine Rolle spielten, im Kapitel «Beziehungsnetz» eingehender gewürdigt werden (siehe S. 27–32).

Entscheidenden Einfluss erfuhr Johann Karl Bossard zweifellos durch den Luzerner Patrizier Jost Meyer-am Rhyn (1834–1898), einem der bedeutendsten Kenner und Sammler schweizerischer Altertümer. Er darf als sein eigentlicher künstlerischer Mentor gelten. Er verfolgte Bossards Schaffen Zeit seines Lebens mit lebhaftem Interesse und Anregungen, riet ihm zum Kopieren alter Vorbilder und führte ihn in den Kreis der Luzerner Altertümerfreunde ein.

Auch der Hochschullehrer Johann Rudolf Rahn (1841–1912) gehörte zum engeren Kreis des Orfèvre-Antiquaire. Seit 1870 Professor für Kunstgeschichte an der Universität und seit 1882 auch am Polytechnikum Zürich, gilt er als einer der Begründer der schweizerischen Kunstgeschichte und Denkmalpflege. Als Altertümerkenner und -verfechter schätzte er Bossards Arbeitsweise und Stil ganz besonders und wurde auch dessen Kunde. Nicht nur er selbst, sondern auch Freunde und Bekannte, ebenso Zünfte und Gesellschaften, liessen auf seine Empfehlung im Luzerner Atelier arbeiten. Gelegentlich spielte Rahn sogar die Rolle eines Ideenvermittlers und fügte seinen Bestellungen zuweilen Skizzen bei oder empfahl das zu kopierende Vorbild.

Als weitere einflussreiche Persönlichkeit in Bossards Berufsleben wäre Heinrich Angst (1847–1922) zu nennen, ein vermögender Textilkaufmann, Sammler und ab 1892 erster Direktor des Schweizerischen Landesmuseums

in Zürich. Wenn Bossard Angst nicht schon als Kunsthändler gekannt hatte, werden sie sich im Rahmen der ersten Schweizerischen Landesausstellung 1883 in Zürich und deren Gruppe «Alte Kunst» begegnet sein. Ende der 1890er Jahre kühlte sich ihre Beziehung jedoch ab, da Angst perfekte Stilkopien zunehmend kritisch beurteilte.

Die engen Beziehungen unter den Altertümerfreunden führten auch zu familiären Verbindungen: Ein Sohn von Jost Meyer-am Rhyn, der Jurist Hans Meyer, heiratete 1899 Rahns Tochter Marie, und Rahns Schüler und Nachfolger als Lehrstuhlinhaber in Zürich, Josef Zemp, wurde 1899 einer der Schwiegersöhne Bossards.[13]

Zum einheimischen Kreis von Altertümerkennern und -liebhabern, mit dem der Luzerner Goldschmied verbunden war, gehörte auch Seraphim Weingartner (1844–1919), der Direktor der 1876 gegründeten Luzerner Kunstgewerbeschule. Dessen jüngerer Bruder Louis Weingartner (1862–1934) wurde im letzten Jahrzehnt des 19. Jahrhunderts der schöpferisch massgebende Entwerfer und Atelierchef Bossards.

Neben den privaten Sammlern des Landes künden die seit den 1870er Jahren an vielen Orten eröffneten Museen vom steigenden Interesse an einheimischen Kulturgütern.[14] Als eines der ersten historischen Museen der Schweiz darf die Ausstellung im Rathaus Luzern ab 1878 gelten, die hauptsächlich den Waffenbestand des Zeughauses und die Altertümersammlung des Historischen Vereins der fünf Orte Luzern, Uri, Schwyz, Unterwalden und Zug umfasste.[15] In dieser Zeit lassen sich zwei gegensätzliche Geisteshaltungen feststellen: einerseits das erwachende Verantwortungsbewusstsein gegenüber nationalem Kulturerbe, andererseits die Forderungen einer sich am Liberalismus orientierenden Wirtschaft, der dieses Erbe wenig bedeutete.

Auf das Interesse der Öffentlichkeit an den nationalen Kunstschätzen übte die Schweizerische Landesausstellung 1883 in Zürich einen nachhaltigen Einfluss aus. Neben der Präsentation von zeitgenössischen Produkten wurde ein Querschnitt durch das alte Kunsthandwerk präsentiert. Sie war die erste grosse, thematisch gegliederte Ausstellung von altem Schweizer Kunsthandwerk, die öffentlich gezeigt wurde.[16]

Der Vorlagensammler und Antiquitätenhändler

Die als notwendig und zielführend erkannte Schaffung einer Vorbildersammlung hatte London 1852 mit dem South Kensington Museum als erste Institution dieser Art realisiert. Auch auf dem Kontinent wurden seit den 1860er Jahren vielerorts Kunstgewerbemuseen mit Vorbildersammlungen für Kunstschulen und Kunsthandwerker gegründet. Diesen Beispielen folgend, begann auch Johann Karl Bossard in den 1870er Jahren mit dem Aufbau einer eigenen Vorbildersammlung alter Goldschmiedekunst, die er im Verlauf von 40 Jahren ständig ausbaute. Als Anschauungsmaterial erwarb er Silbergefässe, Schmuck, Medaillen und Plaketten und Modelle aller Art. Diese Sammlung diente dazu, die alten Formen und Techniken zu studieren und daran das handwerkliche Können seiner Werkstatt zu schulen. Dank konsequenter Umsetzung entwickelte er

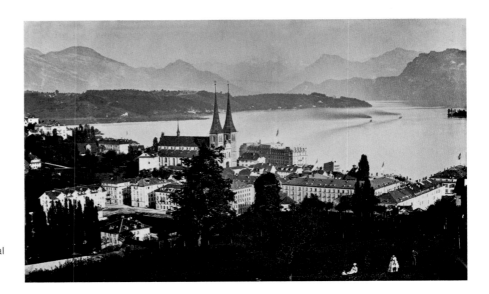

2 Luzern mit Hofkirche, Grandhotel National und Schweizerhof, Vierwaldstätter See und Alpen, um 1877. SNM, LM 170928.30.

dadurch seinen eigenen Stil. Seinen künstlerischen Ausdruck fand Johann Karl Bossard nicht als radikaler Neuerer, sondern als kongenialer Interpret historischer Stile. Daneben zeichnete ihn ein vorzüglicher Geschäftssinn aus, mit dem er die Markttrends klarsichtig wahrnahm und ihnen nachzukommen wusste.

Bald erstreckte sich Bossards Interesse als Antiquar auch auf weitere Gebiete des Kunsthandwerks, wie Waffen und Rüstungen, Textilien, Glasgemälde, Möbel, Zinn und Porzellan, die er in seinem Geschäft nebst Silberobjekten aller Art anbot. Spätestens seit 1877 betrieb er ein Antiquitätengeschäft[17] und eine Filiale in der Dependance des renommierten Hotels Schweizerhof an der Seepromenade, da die Ausstellungsfläche im Ladengeschäft seines Elternhauses an der Rössligasse 1 (Abb. 6 und 33) zu klein war.[18] Die neue Filiale ermöglichte einen direkten Kontakt zu den wohlhabenden Gästen aus der ganzen Welt, die in den am See gelegenen Hotels abstiegen (Abb. 2).

Ohne den internationalen Tourismus der Fremdenverkehrsmetropole Luzern und die sich in der Folge einstellende Käuferschaft hätten die beiden Branchen seiner Firma, das Goldschmiede- und das Antiquitätengeschäft, nicht den grossen wirtschaftlichen Erfolg verzeichnen können, der Bossard um 1900 zu einem wohlhabenden Mann machte.

Prosperierende Zeiten

Am Ende des 19. Jahrhunderts gehörte Johann Karl Bossard mit dem durch Aktienspekulation reich gewordenen Anton Haas und dem genialen Ingenieur und Präsidenten der Gotthardbahn Roman Abt sowie Jost Meyer-am Rhyn zu den vermögendsten Luzernern.[19] Ein weiterer Umstand, der sich auch auf die Entwicklung der Bossard'schen Unternehmen förderlich auswirkte, war die zunehmende Kaufkraft der in- und ausländischen Kunden, die sich mit der allgemeinen Wirtschaftsentwicklung entfaltete. Die Industrialisierung

veränderte die Gesellschaft, eine neue Oberschicht stieg auf, in welcher Fabrikanten, Industrielle, Bankiers und Hoteliers den Ton angaben. In der Schweiz hatte die Industrialisierung relativ früh begonnen. In der zweiten Hälfte des 19. Jahrhunderts entstanden das Eisenbahnnetz, Bankinstitute, Maschinen-, Textil- und Uhrenindustrie sowie die chemische, pharmazeutische und die Nahrungsmittelindustrie, auch der Tourismus gewann zunehmend an Bedeutung. Es wuchs eine neue soziale Schicht heran, die den verfeinerten Lebensstil übernahm, der für die etablierten Familien des Ancien Régime selbstverständlich war. Namen aus dem schweizerischen und internationalen Unternehmertum figurieren denn auch vielfach in den Geschäftsbüchern des Goldschmiede- sowie des Antiquitätengeschäfts (siehe S. 33–39). Dass zu neuem Reichtum Gelangte an traditionelle Werte repräsentierenden Objekten und Formen Gefallen finden, ist ein bekanntes Phänomen. Die neue Blüte des Goldschmiedehandwerks sowie des Antiquitätenhandels in der zweiten Hälfte des 19. Jahrhunderts steht in engem Zusammenhang mit dieser sozialen Entwicklung, waren seine Erzeugnisse doch seit jeher Repräsentationsobjekte und Statussymbole par excellence. Neben einer neuen einheimischen Gesellschaftsschicht sind jedoch auch die alten Schweizer Familien unter Bossards Kunden anzutreffen. Zur internationalen Kundschaft, die sich zur Sommerfrische am Vierwaldstättersee einfand, gehörte die Aristokratie der alten Welt sowie weite Kreise des neuen «Geldadels». Im Umgang mit seiner internationalen Kundschaft kamen dem weitgereisten Orfèvre-Antiquaire seine Mehrsprachigkeit und sein weltmännisches Auftreten zugute.

Für das Goldschmiedeatelier von grosser Bedeutung war auch die Wiederbelebung der Sitte der Silbergeschenke, die in der Alten Eidgenossenschaft eine jahrhundertelange Tradition hatten. Silberne Becher und Pokale waren zu Zeiten des Ancien Régime aus unterschiedlichem Anlass die bevorzugten Geschenke von Privaten und Magistraten gewesen; Rats- und Zunftschätze verdankten ihnen ihr Entstehen. In der zweiten Hälfte des 19. Jahrhunderts erneuerten Gesellschaften, Vereine und Private diese Tradition; auch im gepflegten bürgerlichen Haushalt spielten Tafelsilber und Silberservice zunehmend eine Rolle. Das neue Interesse, verbunden mit einer entsprechenden Nachfrage, sicherte dem Goldschmiedeatelier Bossard kontinuierlich Aufträge.

Auszeichnungen, Früchte der Arbeit

Die aufgezeigten Faktoren trugen zum erfolgreichen Geschäftsgang bei. In den 1880er Jahren folgten den Anstrengungen der 1870er Jahre nationale und internationale Auszeichnungen; eine Geschäftserweiterung wird möglich. Auszeichnungen dokumentieren die Anerkennung: als wichtigste seien das Diplom für die aktive Mitarbeit an der Schweizerischen Landesausstellung in Zürich 1883 genannt, dann die Silbermedaille an der internationalen Ausstellung für Edelmetalle in Nürnberg 1885 (Abb. 3)[20] und die Goldmedaille der «Classe 24, Orfèvrerie» an der Weltausstellung 1889 in Paris (Abb. 4). An der Kantonalen Gewerbeausstellung 1893 Luzern beteiligte sich Bossard hors

3

3 Urkunde mit Silbermedaille an der
Gewerbeausstellung Nürnberg 1885.
SNM, LM 163013.

4 Urkunde mit Goldmedaille an der
Weltausstellung Paris 1889. SNM,
LM 163004.1.

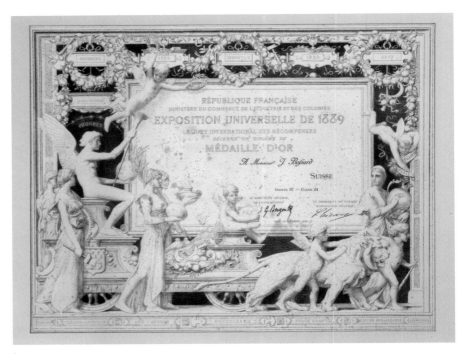

4

concours, seine Exponate wurden gelobt und fanden allgemeine Anerken-
nung.[21] Als Jurymitglied an der Schweizerischen Landesausstellung 1896 in
Genf und an der Weltausstellung 1900 in Paris, an denen er auch Arbeiten
präsentierte, nahm Bossard ebenfalls hors concours teil, wurde aber ehrenvoll
erwähnt.

Schon 1880 erlaubte der geschäftliche Erfolg Bossard den Kauf des
Zanetti-Hauses an der Inneren Weggisgasse 153 (heute Weggisgasse 40), ein
um 1601/05 erbautes, repräsentatives Renaissancegebäude (Abb. 5).[22] Es lag
dem Elternhaus nur wenige Häuser entfernt auf der anderen Strassenseite
gegenüber, da die Rössligasse ihre Fortsetzung in der Weggisgasse fand.
Johann Karl Bossard liess es aufwendig renovieren (siehe S. 82–88). Als erstes
übersiedelte er 1883 die Werkstatt ins Zanetti-Haus[23], während das Geschäfts-
lokal bis 1886 noch in dem beschränkten Raum im elterlichen Haus an der
Rössligasse 1 verblieb (Abb. 33). Dieses vergrösserte er durch den 1886 erfolg-
ten Zukauf der angrenzenden Liegenschaft zu einem stattlichen Gebäude, das
er 1887 umbauen und dessen Hauptfassade gegen den Hirschenplatz er nach
Entwürfen des jungen Louis Weingartner bemalen liess.[24] Dieser hatte gerade
die Goldschmiedeausbildung im Atelier Bossard abgeschlossen. Seine Vorlage
hatte einen damals Hans Holbein zugeschriebenen Fassadenentwurf im Lou-
vre zum Vorbild.[25] Der Fries im zweiten Stock mit Putti, die anstelle von Reifen
mit Goldringen spielen, erinnert noch heute an den einstigen Besitzer (Abb. 6).
1886 wurden auch das Goldschmiedegeschäft und die Antiquitätenhandlung
ins Zanetti-Haus überführt und dort in repräsentativem Rahmen ausgestellt.[26]

22

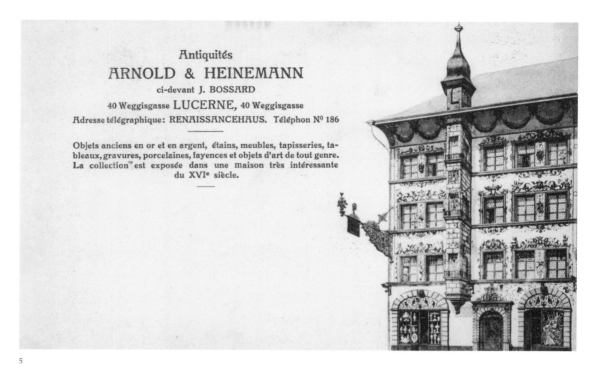

Antiquités

ARNOLD & HEINEMANN

ci-devant J. BOSSARD

40 Weggisgasse LUCERNE, 40 Weggisgasse

Adresse télégraphique: RENAISSANCEHAUS. Téléphon N⁰ 186

Objets anciens en or et en argent, étains, meubles, tapisseries, tableaux, gravures, porcelaines, fayences et objets d'art de tout genre. La collection est exposée dans une maison très intéressante du XVIᵉ siècle.

5

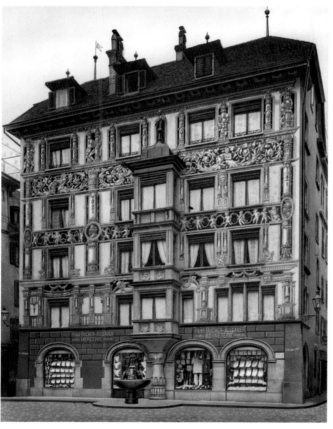

6

5 Das Zanetti-Haus in der Weggisgasse 40 (153) auf einer Postkarte, nach seinem Verkauf, um 1912/1913. SNM, LM 182523.1.

6 Das Elternhaus in der Rössligasse 1 (rechte Seite) und das dazu erworbene und umgebaute Nachbarhaus (linke Seite) mit der neu gestalteten Fassade zum Hirschenplatz 218 a. Stadtarchiv Luzern.

7 Das Landhaus Hochhüsli, Zur Halde,
vor 1914. Stadtarchiv Luzern.

Unter den Geschäftsaktivitäten wird ab 1886 in den Adressbüchern zusätzlich
ein Gravieratelier erwähnt; nach 1894 verwendet Bossard auch die Bezeich-
nung Bijoutier – wohl Hinweise auf die zunehmende Bedeutung dieser beiden
Geschäftssparten. Als Sommersitz erwarb Bossard 1894 an der Kreuzbuch-
strasse 33/35, an der äusseren Halde in Luzern mit dem sogenannten «Hoch-
hüsli» ein Landhaus aus der Mitte des 18. Jahrhunderts mit bedeutendem
Umschwung[27] (Abb. 7). Der Erwerb und Ausbau dieser Liegenschaften zeugen
vom florierenden Geschäftsgang der beiden Branchen der Firma Bossard.

Geschäftsaufteilung und nächste Generation

Im Jahre 1901 überliess der nun 55-Jährige die Leitung der Werkstatt und des
Goldschmiedegeschäfts seinem Sohn Karl Thomas (1876–1934), anfänglich
als Kollektivgesellschafter, seit 1913 als Inhaber. Johann Karl widmete sich nun
ganz dem Kunst- und Antiquitätenhandel.[28] Auch räumlich trennten sich die
beiden Betriebe. Um dem Goldschmiedegeschäft einen Standort in einer
touristisch geeigneten Lage zu sichern, erwarb Johann Karl 1896 zwei neben-
einander liegende Grundstücke an bester Lage[29] und liess dort im Jahre 1900
das grosszügig konzipierte Haus «Zum Stein» am Schwanenplatz 7 unweit
des Sees nach den Plänen der bekannten Zürcher Architekten Pfleghard und
Haefeli errichten, das der Firma bis 1997 als Sitz diente (Abb. 8). Das neue
Geschäftshaus, in welchem man auch die Werkstatt unterbrachte, liegt zwi-
schen Altstadt und Seeufer, gegenüber dem renommierten Hotel «Schwanen»,
das bereits 1834/35 an dieser bevorzugten Aussichtslage am See erbaut
worden war. Mit dem Bau des «Schwanen» hatte im 19. Jahrhundert die erfolg-
reiche Entwicklung Luzerns zum Fremdenort begonnen. Die günstige Passan-
tenlage des Goldschmiedegeschäfts, unweit der anderen grossen Hotels am
See, erwies sich als äusserst vorteilhaft.

Das Antiquitätengeschäft nahm 1886 das gesamte Zanetti-Haus ein. Hier fand der junge Theodor Fischer (1878–1957) nach Abschluss des Lehrerseminars eine Anstellung als Geschäftsführer. Er gründete 1907 ein eigenes Unternehmen, die «Galerie Fischer», das erste Auktionshaus der Schweiz für Kunst- und Antiquitäten, welches von den 1920er Jahren an zu einer Drehscheibe des internationalen Kunst- und Antiquitätenhandels werden sollte.[30] 1904/05 liess Bossard senior sein Landhaus durch Pfleghard und Haefeli mit Anbauten nach Osten und Westen in eine grosszügige neubarocke Villa umbauen, die nach seinem Tod durch den Sohn Hans Heinrich 1916/17 um eine terrassierte Gartenanlage sowie Wärterhaus, Pavillon und Gewächshaus erweitert wurde.[31] Ein in traditionellem Holzstil gebautes Chalet war ebenfalls Teil der «Hochhüsli» genannten herrschaftlichen Anlage. Gelegentlich überliess er seinen Sommersitz in Miete auch russischen Adligen, die sich in Luzern aufhielten.

Es war nicht nur der angestrebte Generationenwechsel, der 1901 den erst 55-Jährigen dazu veranlasste, sich vom Goldschmiedegeschäft zurückzuziehen. Der bisherige, seine Produktion bestimmende Zeitgeschmack begann um 1900, sich zu verändern. Seinen Neigungen entsprechend und als gewiefter Geschäftsmann entschied sich Johann Karl Bossard, sich nur noch dem florierenden Antiquitätenhandel zu widmen und das Atelier und den Handel mit Silberwaren seinem 25-jährigen Sohn Karl Thomas zu überlassen. Die Aufteilung der Geschäftssparten zwischen Vater und Sohn erwies sich als erfolgreich, verdoppelte sich doch zwischen 1899 und 1910 Johann Karl Bossards Vermögen nahezu.[32]

Weil ihm sklerotische Altersbeschwerden die Tätigkeit als Antiquar und Händler nicht länger erlaubten und keiner seiner drei Söhne sich zur Über-

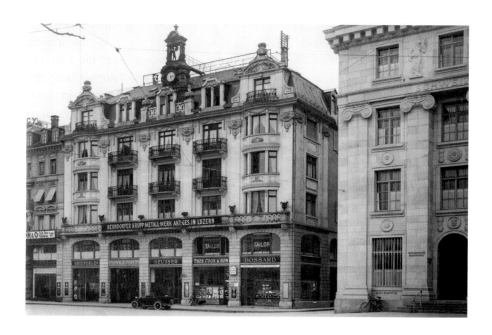

8 Das Haus zum Stein am Schwanenplatz, um 1910. Stadtarchiv Luzern.

nahme des Antiquitätengeschäfts entschliessen konnte, wurde die Geschäftstätigkeit im Kunst- und Antiquitätensektor eingestellt und der Verkauf des Inventars beschlossen. Einträge ins Besucherbuch finden sich noch bis 1910, dem Jahr, in dem der Geschäftsbestand durch den Münchner Auktionator Hugo Helbing am Ort, im Zanetti-Haus an der Weggisgasse 40, ausgestellt und anschliessend im Hotel Union versteigert wurde.[33] 1911 gelangte auch die Privatsammlung von Johann Karl Bossard bei Helbing, jedoch an dessen Geschäftssitz in München, zur Versteigerung.[34] Bossard war offensichtlich nicht mehr in der Lage, an der Katalogisierung der beiden Auktionen mitzuwirken. Die Kataloge wurden von Hugo Helbing im Alleingang verfasst. Dieser Umstand erklärt manche Fehleinschätzungen von Objekten. So wurden nicht nur Originale aus Bossards Vorbildersammlung, sondern auch vom Atelier gefertigte Modelle und Kopien als Originale beschrieben und verkauft. Das Renaissancegebäude ging, nachdem sich die Stadt Luzern nicht zum Kauf entschliessen konnte, in Privatbesitz über, wurde abgerissen und neu überbaut.[35] Seine letzten Lebensjahre verlebte Johann Karl Bossard in seinem Landgut «Hochhüsli» an der Halde in Luzern. Dort verstarb er am 27. Dezember 1914.[36]

Der erstgeborene Sohn Hans Heinrich (1874–1951), genannt Hans, eine facettenreiche, vielseitig begabte Künstlernatur, erlernte ca. 1886 bis 1890 zusammen mit seinem zwei Jahre jüngeren Bruder Karl Thomas in der väterlichen Werkstatt das Goldschmiedehandwerk und war danach als Ziseleur und Zeichner in Brüssel tätig. Da er sich jedoch in Paris ganz der Malerei widmete und einen mondänen Lebensstil pflegte, trat sein Bruder Karl Thomas 1901 die Nachfolge des Vaters im Goldschmiedeatelier und -geschäft an[37] (siehe S. 388). Als Maler scheint Hans ein gewisser Erfolg beschieden gewesen zu sein, war er doch 1901 im offiziellen «Salon» in Paris mit einer Schweizer Alpenlandschaft vertreten, «Les Diablerets au coucher du soleil».[38] Ähnlich seinem Vater von weltmännisch-gewinnendem Wesen, soll er in Paris Zugang zur grossen Gesellschaft gefunden haben. Nachdem er dort zu Vermögen gelangt war, kehrte er nach Luzern zurück und liess sich in der väterlichen Sommervilla nieder. 1916 erwarb er den Komplex des «Hochhüsli» aus der Erbmasse. Er unternahm Anstrengungen, um die Goldschmiedetradition in einem eigenen Atelier aufleben zu lassen, und konkurrenzierte dadurch den Betrieb seines Bruders. Der Goldschmied Friedrich Hesse (1880–1940), der etwa von 1908 bis 1915 in der Werkstatt Bossard gearbeitet hatte,[39] und der Ziseleur und Graveur Albert Fischer (1872–1941), der etwa von 1890 bis 1918 bei Bossard tätig gewesen war,[40] standen unter anderen in seinem Dienst. Er liess nach eigenen Entwürfen arbeiten oder kopierte Produkte aus der Zeit seines Vaters. Die Arbeiten waren jedoch wesentlich weniger fein in der Ausführung als die des alten Ateliers Bossard. Daneben war er auch als Antiquar sowie politisch tätig. Gegen Ende seines Lebens geistig umnachtet, verstarb er bevormundet und verarmt 1951 in Zug.[41] Weil die Produktion von Hans Heinrich Bossard für die Entwicklungsgeschichte des von Bossard senior und Karl Thomas betriebenen Ateliers und Ladengeschäfts von marginaler Bedeutung ist, wird auf sein Leben und Werk nicht näher eingegangen.

Beziehungsnetz (HPL)

Die aussergewöhnlich gute Quellenlage (siehe S. 478–481) erlaubt einen Einblick in das lokale sowie das international gespannte Beziehungsnetz der Firma Bossard – sei es als Goldschmiedeatelier, Antiquitätenhandlung oder Ausstattungsunternehmen. Die seit dem letzten Viertel des 19. Jahrhunderts festzustellende intensivere Beschäftigung mit schweizerischer Kultur führte dazu, den materiellen Zeugen der Vergangenheit mehr Bedeutung beizumessen und deren Erforschung als Verpflichtung zu erachten. Mit einigen Zeitgenossen, die mit grossem Einsatz die Erhaltung und Pflege von schweizerischen Kulturgütern und Denkmälern förderten, stand Johann Karl Bossard in intensivem Kontakt. Mit Überzeugung und Interesse war er selbst Teil dieses kulturell engagierten Personenkreises, der wiederum seine persönliche Entwicklung stark beeinflusste.

Der engere Kreis

Jost Meyer-am Rhyn

Entscheidenden Einfluss auf Johann Karl Bossard übte Jost Meyer-am Rhyn (1834–1898) aus, einer der besten Kenner und engagierter Sammler schweizerischer Altertümer. Er war der einzige Sohn von Jakob Meyer-Bielmann (1805–1877), Mitgründer und bis 1864 Präsident der Kunstgesellschaft Luzern. In dieser Eigenschaft hatte sich Jakob Meyer-Bielmann bereits früh für die Schaffung eines historischen Museums in Luzern eingesetzt.[42] Nach der Ausbildung als Maler in Luzern und Düsseldorf kehrte Jost Meyer 1858 nach Luzern zurück, heiratete die ebenfalls aus dem Luzerner Patriziat stammende Angélique am Rhyn, mit der er neun Kinder hatte (Abb. 9). Die anfänglich eingeschlagene künstlerische Laufbahn gab er in den 1860er Jahren auf, weil seine Landschaftsmalerei den eigenen Qualitätsansprüchen nicht genügte. Die vorhandenen Mittel erlaubten es ihm, ein Leben als Privatier, Sammler und Kulturhistoriker zu führen. Er erweiterte die vom Vater übernommene Sammlung um antike Textilien, die zu einem Schwerpunkt seiner Sammeltätigkeit wurden.[43]

Jost Meyer-am Rhyn verfolgte Bossards Tätigkeit von Anfang an, besuchte ihn im Atelier, riet zum Kopieren alter Vorbilder und führte ihn auch in seinen Bekanntenkreis ein. Eines der ersten repräsentativen Werke Bossards, ein Deckelhumpen mit Darstellung der sieben Werke der Barmherzigkeit, war Teil der Sammlung Meyer-am Rhyn (Kat. 19 und Abb. 9d)[44] und belegt den regen Kontakt: Der vor 1873, dem Zeitpunkt seiner Publikation durch August Ortwein[45], entstandene Humpen ist die exakte Kopie eines 1594 datierten Nürnberger Deckelhumpens aus der Sammlung Emil Otto von Parparts (1813–1869) auf Schloss Hünegg am Thunersee.[46] Noch zu Parparts Lebzeiten oder kurz

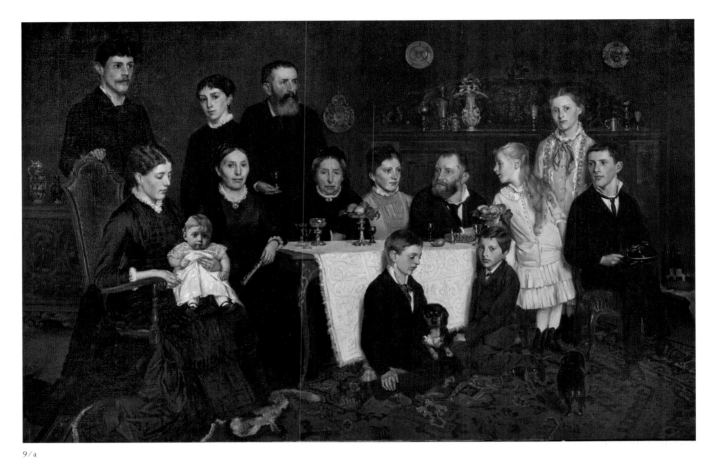

9/a

9 Jost Meyer-am Rhyn und Familie, Friedrich Stirnimann, 1883. Öl auf Leinwand,
94,5 × 141 cm. Historisches Museum Luzern, Inv. Nr. 11973.

Auf dem Familienbild sind Arbeiten des Ateliers Bossard im Besitz von Jost Meyer-am Rhyn
erkennbar und prominent dargestellt: Auf dem Tisch die beiden als (b) Konfekt- oder Obst-
schalen dienenden gebuckelten Fussschalen (eine davon Abb. 84); vor der Familienältesten,
der Schwiegermutter Louise am Rhyn-Schwytzer, eine (c) Kopie des sogenannten Burgunder-
kelchs (Abb. 250) aus dem Bestand der Hofkirche Luzern. Auf der Anrichte im Hintergrund
erscheint die erwähnte (d) Kopie des Deckelhumpens (Kat. 20) zusammen mit einem
ca. 40 cm hohen Deckelpokal sowie einem Birnpokal, zwei Formstücke, die im Atelier Bossard
immer wieder hergestellt wurden. Rechts aussen sitzt Jost Meyer junior (1866–1954), der
damals bei Bossard eine Lehre als Ziseleur und Graveur absolvierte. Später, unter Karl Thomas
Bossard, war er im Ladengeschäft tätig und von 1905 bis 1944 Konservator der Historischen
Sammlung Luzern, des heutigen Historischen Museums.

b

c

d

danach dürfte Bossard als Begleiter von Jost Meyer-am Rhyn oder auf dessen Empfehlung hin Schloss Hünegg besucht und bei dieser Gelegenheit den Nürnberger Humpen zum Kopieren ausgeliehen haben.[47]

Johann Rudolf Rahn

1870 zum ausserordentlichen Professor für Kunstgeschichte an der Universität Zürich gewählt, wurde Johann Rudolf Rahn (1841–1912) (Abb. 10) innert weniger Jahre zur Schlüsselfigur für Schweizer Kunst und Denkmalpflege.[48] In seiner 1876 erschienenen «Geschichte der bildenden Künste in der Schweiz von den ältesten Zeiten bis zum Schlusse des Mittelalters» berücksichtigte Rahn ausschliesslich kirchliche Goldschmiedewerke und verwies für profane Arbeiten auf die Basler Goldschmiederisse.[49] Bossard und Rahn kamen um 1877 miteinander in Kontakt.[50] Dass sich der Kontakt rasch intensivierte, belegen der 1878 einsetzende Briefwechsel[51] sowie gewisse, in diese Zeit zu datierende Skizzen Rahns in seinen chronologisch geführten Agenden: So zeichnete und kommentierte er detailliert in der «Historischen Ausstellung für das Kunstgewerbe», die im April und Mai 1878 in Basel gezeigt wurde, die ausgestellten Goldschmiedearbeiten.[52] Im September führte ihn eine Reise in die Innerschweiz, u. a. nach Arth, Steinen und Schwyz, wo er Goldschmiedearbeiten im Besitz der jeweiligen Korporationen im Bild festhielt und kommentierte. Er besuchte auch das Kloster Seedorf. Wenig später reiste er nach Winterthur und besichtigte dort die Ausstellung des Historisch-Antiquarischen Vereins und hielt wiederum Goldschmiedeobjekte in Zeichnungen fest.[53] Die spätmittelalterlichen und mehrheitlich frühneuzeitlichen Goldschmiedearbeiten scheinen ihn ausserordentlich beeindruckt zu haben. Rahns zunehmendes Interesse an derartigen Objekten ist auf die Kontakte und den Einfluss Bossards zurückzuführen, der ihm wohl auch jene innerschweizerischen Orte vorgeschlagen hatte, deren Besuch er in Bezug auf Goldschmiedearbeiten als lohnend erachtete.[54]

In den Briefen Rahns an Bossard ist vor allem von Bestellungen von Goldschmiedearbeiten für Zürcher Institutionen die Rede, denen Rahn angehörte. Als Kenner der Materie überwachte er die Bossard erteilten Aufträge, die gemäss seinen Vorgaben, bisweilen auch Skizzen, ausgeführt wurden. Auch zum persönlichen Gebrauch bestimmte Objekte und Geschenke wurden von Rahn bei Bossard in Auftrag gegeben, z. B. Becher, Zierlöffel, Petschaften, Gebrauchssilber und Schmuck. Als Mitgründer und Vizepräsident des 1880 unter Mithilfe von Jost Meyer-am Rhyn gegründeten Vereins zur Erhaltung vaterländischer Kunstdenkmäler, seit 1881 unter dem Namen «Schweizerische Gesellschaft für Erhaltung historischer Kunstdenkmäler» bekannt, förderte Rahn den bewussteren Umgang mit nationalem Kunst- und Kulturgut. Von Anbeginn der Korrespondenz mit Bossard spielte auch dessen Tätigkeit als Antiquar eine Rolle. Rahn beriet sich z. B. bei Ankäufen mit Bossard, der ihn auf im Handel oder von Privat angebotene Objekte aufmerksam machte. Schon kurze Zeit nach der Gründung der Schweizerischen Gesellschaft für Erhaltung historischer Kunstdenkmäler wurde Bossard deren Mitglied.[55] Rahn

10 Johann Rudolf Rahn. Schweizerische Nationalbibliothek, Bern.

29

beauftragte Bossard, im Namen der Gesellschaft Schweizer Objekte an Auktionen im Ausland zu erwerben, und bat ihn auch um Vermittlung oder Informationen, wenn bedeutende Objekte den Besitzer wechselten oder zum Kauf angeboten wurden.[56] Rahns Briefe zeugen von seiner Wertschätzung der Kompetenz Bossards als Kenner von Antiquitäten und Kunstobjekten sowie seiner Position als Leiter eines künstlerisch und handwerklich hervorragenden Goldschmiedeateliers.

Heinrich Angst

Der historisch interessierte Textilkaufmann Heinrich Angst (1847–1922) (Abb. 11) begann schon früh mit dem Aufbau einer Sammlung, anfänglich vor allem Keramik.[57] Seine Aktivitäten zur Erhaltung nationalen Kunst- und Kulturgutes sind vergleichbar mit den Bestrebungen eines Johann Rudolf Rahn oder Salomon Vögelin (1837–1888), der an der Universität Zürich mit Rahn den Lehrstuhl für Kunstgeschichte teilte. Vögelin bat Angst um Mitwirkung bei der Organisation der Ausstellung «Alte Kunst» im Rahmen der Landesausstellung von 1883 in Zürich. Die Ausstellung sollte das Verständnis für nationales Kulturgut, dessen Bewahrung und Pflege fördern. Vögelin und sein Kreis erhofften sich von dieser Ausstellung auch eine Intensivierung der Diskussion um ein Schweizerisches Landesmuseum.[58] Vor allem Angst setzte sich für die Realisierung eines Landesmuseums mit Standort Zürich ein, was 1891 schliesslich zur Annahme eines entsprechenden Bundesbeschlusses beitrug.[59] 1892 wurde Heinrich Angst vom Bundesrat zum ersten Direktor des Landesmuseums gewählt.

Als engagierter Sammler dürfte Angst in den 1880er Jahren das Antiquitätengeschäft im Zanetti-Haus aufgesucht und die Bekanntschaft von Bossard gemacht haben. Kontakte ergaben sich auch anlässlich der Vorbereitung der Ausstellung «Alte Kunst» von 1883.[60] In Bossards Korrespondenz mit Angst[61] wird vor allem auf von Bossard angebotene Schweizer Objekte oder auf Auktionen im Ausland eingegangen.[62] Vor allem die Korrespondenz Bossards in den Jahren 1888 bis 1891, welche sich auf den Standort des künftigen Landesmuseums bezog, belegt sein in jener Zeit gutes Verhältnis zu Angst.[63] Weil Angst im Rahmen seines Engagements zur Errichtung des Museen-Verbandes zur Abwehr von Fälschungen 1898 die Anfertigung von Kopien nach Originalen zunehmend kritisch beurteilte, kam es in den späten 1890er Jahren zu einer Entfremdung zwischen ihm und Bossard.[64]

Eduard von Rodt und Albert Burckhardt-Finsler

Neben Luzern und Zürich standen auch Bern und Basel als mögliche Standorte für das Landesmuseum zur Diskussion. Bossard war den Kuratoren der entsprechenden historischen Sammlungen, Eduard von Rodt (1849–1926) in Bern und Albert Burckhardt-Finsler (1854–1911) in Basel, seit Anbeginn ihrer Tätigkeit bekannt.

Der Architekt und Historiker Eduard von Rodt hatte 1881 die Leitung der historischen Abteilung des Antiquarischen Museums Bern übernommen, das 1894 im Bernischen Historischen Museum aufging. Im Nachlass von Rodts

11 Porträt Heinrich Angst-Jennings, Caspar Ritter, 1897. Öl auf Leinwand. SNM, LM 7150.1.

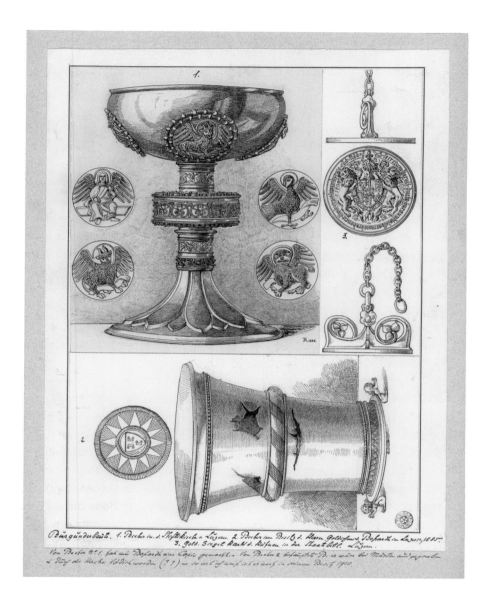

12 Montierte Zeichnungen von
Eduard von Rodt, 1910, bezeichnet
«Burgunderbeute».
1. «Burgunderkelch» in der Stiftskirche
Luzern; 2. Restaurierter «Burgunder-
becher», um 1885 bei Bossard
gesehen; 3. Goldsiegel Karls des
Kühnen im Staatsarchiv Luzern. BHM,
Zeichnung H/37910/855.

finden sich Zeichnungen von historischen Möbeln, Bauteilen und Goldschmie-
dearbeiten, die er bei Bossard in Luzern gesehen hatte.[65] Drei zwischen 1885
und 1888 entstandene, teilweise kolorierte Zeichnungen montierte er 1910
unter dem Stichwort «Burgunderbeute» auf einem Blatt (Abb. 12). Einer Notiz
entnehmen wir, dass er den «Burgunderbecher» (Abb. 80) 1885 bei Bossard zu
Gesicht bekam, zeichnete und dass ihm dieser vom «Burgunderkelch» der
Hofkirche Luzern um 1888 eine Kopie anfertigte.[66] Das Resultat überzeugte
von Rodt, sodass Bossard um 1890 erneut einen Auftrag erhielt. Er kopierte
für von Rodt den Eulen- oder Kauzpokal aus Maserholz der Bogenschützen-
gesellschaft der Stadt Bern, der sich im Antiquarischen Museum befand
(Kat. 55).[67] 1897 überliess von Rodt auch noch einen aus seinem Besitz

stammenden silbernen Kauzpokal des Basler Goldschmieds Hans Bernhard Koch zur Restaurierung dem Atelier Bossard.[68] Dort wurde dieser mit oder ohne Wissen und Einverständnis des Besitzers kopiert und in der Folge mit unterschiedlichen Sockeln vor allem zur Zeit von Karl Thomas Bossard mehrmals angefertigt (Kat. 56).

Der Jurist und Historiker Albert Burckhardt (1854–1911) war bereits 1878 als 23-jähriger an der «Historischen Ausstellung für das Kunstgewerbe» in Basel beteiligt.[69] Von 1883 bis 1902 betreute er als Konservator die Mittelalterliche Sammlung, ab 1892 Teil des neu gegründeten Historischen Museums Basel. Bossard notierte in seinem «Adressbuch» zum Eintrag über Albert Burckhardt-Finsler: «hat die Verwaltung der Modelle unter sich»; damit verwies er auf die Basler Goldschmiedemodelle, die er bereits in den 1870er Jahren als Vorlagen für seine Arbeiten verwendet hatte. Die Modelle wurden im Briefwechsel der beiden mehrmals erwähnt und von Bossard nahezu vollständig abgegossen. Aus diesem Grund befanden sich die Originale während langer Zeit in Bossards Atelier. Albert Burckhardt-Finsler erwarb von Bossard für das Historische Museum Basel bedeutende Goldschmiedearbeiten, unter anderem den Doppelpokal aus dem Kloster Seedorf (Abb. 85) und den Humpen mit den sieben Werken der Barmherzigkeit (Kat. 19).[70]

Anton Denier

Der 1870 zum Priester geweihte Anton Denier (1847–1922) war seit 1882 Pfarrer in Attinghausen. Früh interessierte er sich für Kultur und Geschichte und begann bereits in den 1870er Jahren mit dem Sammeln von Antiquitäten. Als Seelsorger kam er in viele Privathäuser, Kapellen und Kirchen und bemerkte die allgemeine Geringschätzung von überliefertem Kulturgut. Das Sammeln wurde bei ihm zur Leidenschaft. Er bemühte sich auch, die Objekte mittels Recherchen zu erschliessen und zu publizieren.[71] Mit Rahn stand Denier seit 1881 in Kontakt und spätestens zu jener Zeit auch mit Bossard.[72] Denier und Bossard waren nicht nur als Sammler an einem Austausch von Informationen interessiert. So dürfte Denier in Bezug auf innerschweizerische Goldschmiedearbeiten Bossard wertvolle Angaben vermittelt haben. Anfang der 1890er Jahre bestellte Denier seinen persönlichen Messkelch bei Bossard (Abb. 259) und wenig später auch noch eine Monstranz für die restaurierte Pfarrkirche von Attinghausen (Abb. 261). 1897 vermittelte er zudem die Herstellung einer repräsentativen neugotischen Monstranz für die Kirche St. Mauritius in Appenzell (Abb. 262).[73]

13/b

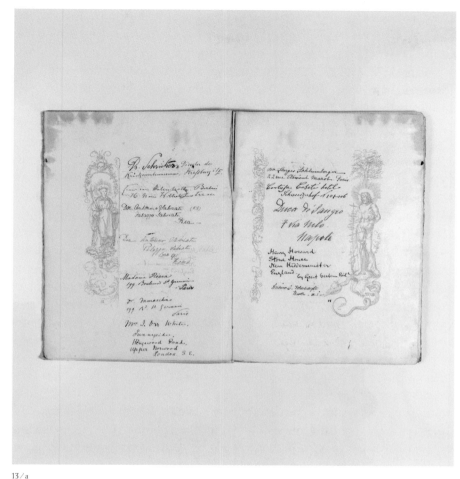

13/a

14

13 Besucherbuch 1887–1893, Doppelseite mit Signaturen englischer, französischer, italienischer und deutscher Besucher. Familienarchiv Bossard.

14 Besucherbuch 1893–1910, Familienarchiv Bossard.

In- und ausländische Besucher oder Kunden

Die Besucherbücher

Das Zanetti-Haus, Sitz des Antiquitätengeschäfts und des Goldschmiedeateliers von J. Bossard, gehörte seit den 1880er Jahren zu den von einem internationalen Publikum aufgesuchten Sehenswürdigkeiten Luzerns.[74] 1893 erwähnte die englische Ausgabe des Baedeker-Reiseführers Bossards Geschäft.[75] In der deutschen Ausgabe wird 1897 mit dem Hinweis «*Antiquitäten (Gold- und Silberarbeiten, Möbel, Gobelins etc.) und Nachbildungen in reicher Auswahl bei J. Bossard*» auf dessen aussergewöhnliches Angebot hingewiesen.[76] Die Besucher des Zanetti-Hauses hatten die Möglichkeit, sich nach Belieben in ein aufgelegtes Buch einzutragen und so ihre Präsenz zu dokumentieren. Gäste- und Besucherbücher waren in jenen Jahren vor allem

in bekannten Hotels üblich. In welchem Umfang die Besucher des Zanetti-Hauses als Käufer respektive Kunden in Erscheinung traten, lässt sich mittels der Besucherbücher nur beschränkt feststellen.

Während die rund 2'300 Einträge in den beiden noch vorhandenen Besucherbüchern von 1887–1910 (Abb. 13 und 14) einen seltenen Einblick in den Besucherstrom im Zanetti-Haus geben und in gewissen Fällen auch Käufe verzeichnen, lassen sich der Handel mit Antiquitäten, Goldschmiedearbeiten und die als Ausstatter erbrachten Dienstleistungen vor allem anhand anderer Quellen beurteilen (siehe S. 478–481). Es sind dies für Goldschmiedeaufträge das Bestellbuch von 1879–1894 und für weitere Kundenbeziehungen das Debitorenbuch von 1895–1898. Ferner listet das undatierte «Adressbuch von Anbeginn des Geschäftes an» eine grosse, nach Ländern geordnete Anzahl von Namen und Adressen auf, in dem Bossard ihm wichtig erscheinende Kontakte notierte: Handwerker, Firmen, Händler, Sammler und potenzielle Kunden. Diese Adressen erstrecken sich auf alle Interessensgebiete Bossards. Die ausländischen Adressen stammen primär aus Deutschland, Frankreich und England, gefolgt von den USA und dem übrigen Europa. Wie aus dem Bestell- und dem Debitorenbuch hervorgeht, bildete eine zuverlässige einheimische Kundschaft die Basis. Dieses Bild korreliert auch mit den Eintragungen in den Besucherbüchern. Sicher dürften manche Kunden auch Direktkäufe getätigt haben, ohne in diesen Quellen zu erscheinen.

Neben den erst 2021 wiederentdeckten Quellen Adressbuch, Bestell- und Debitorenbuch vermitteln die beiden Besucherbücher einen in ihrer Art einmaligen Einblick in die Zusammensetzung der Gäste und möglicher Kunden von Bossards Geschäft. Gut 90 % der Einträge in den Besucherbüchern liessen sich eindeutig identifizieren, darunter zahlreiche Persönlichkeiten aus Politik, Wirtschaft und Kultur, die zu dieser Zeit in der Schweiz sowie in Europa, Russland und Amerika von Bedeutung waren. Nachfolgend sind Repräsentanten verschiedener Gesellschaftsschichten sowie der Zeitgeschichte genannt, deren Namen – sofern nicht anders vermerkt – in den Besucherbüchern erscheinen.

Schweizer Besucher und Kunden

Eine Generation von Industriepionieren und Unternehmern war in kurzer Zeit zu beträchtlichem Vermögen gekommen und entwickelte ein Bedürfnis nach Repräsentation. Mit dem im Zanetti-Haus untergebrachten Goldschmiedeatelier sowie dem Antiquitätengeschäft war Bossard in der Lage, vielfältige Kundenwünsche zu erfüllen.

Neben den Luzernern Jost Meyer-am Rhyn und dem Maschinenbauingenieur, Unternehmer und Sammler Roman Abt (1850–1933) zählen in Luzern Familien des städtischen Patriziats zu Bossards Kundenstamm. Anton Denier und die Familie von Reding aus Schwyz können für die Zentralschweiz aufgeführt werden. Eine wichtige Kundin war auch die im benachbarten Kanton Zug wohnhafte Adelheid Page-Schwerzmann (1853–1925), Ehefrau von

George Ham Page, dem Mitgründer der Anglo-Swiss Condensed Milk Company, ab 1905 Nestlé und Anglo-Swiss Condensed Milk Company.

Als bedeutende Auftraggeber treten oftmals während Jahrzehnten vor allem Persönlichkeiten der patrizischen Kreise der Städte Basel und Zürich in Erscheinung. Einige von ihnen sind Unternehmer – darunter Pioniere der industriellen Entwicklung der Schweiz –, Kaufleute, Bankiers, hochrangige Milizoffiziere und Politiker auf regionaler und nationaler Ebene. Von besonderer Bedeutung für Basel sind Oberst Rudolf Iselin-Merian (1820–1891) und Johann Rudolf Geigy-Merian (1830–1917), der den Familienbetrieb J. R. Geigy leitete und diesen zum bedeutenden Chemieunternehmen J. R. Geigy AG entwickelte, ebenso Fritz Vischer (1845–1920), Kaufmann und Basler Bürgerratspräsident, und seine Frau Amélie geborene Bachofen (1853–1937) sowie Rudolf Vischer-Burckhardt (1852–1927), Seidenfabrikant, der Bossard seine wichtigsten Aufträge nach 1900 erteilte.[77]

Gute Zürcher Kunden sind Peter Emil Huber-Werdmüller (1836–1916), Pionier der Elektroindustrie, Mitgründer der Maschinenfabrik Oerlikon, und sein Sohn, der Jurist Max Huber (1874–1960) sowie der Seidenindustrielle Heinrich Bodmer (1812–1885) und seine Frau Elisabeth Henriette geborene Pestalozzi (1825–1906), Eltern von Hans Conrad Bodmer-Zölly (1851–1916), seinerseits Industrieller und Sammler. Arnold Bürkli (1833–1894), als leitender Ingenieur verantwortlich für die Gestaltung der Zürcher Seepromenade und Zunftmeister zur Meisen, stiftete seiner Zunft einen repräsentativen von Bossard geschaffenen Deckelpokal (Abb. 176). Zürcher Zünfte und Gesellschaften sind noch heute im Besitz vieler Arbeiten des Ateliers Bossard, die als Geschenke von verschiedenen Zürcher Persönlichkeiten zwischen 1876 und 1950 in Auftrag gegeben wurden. Dies gilt nicht für Basel, da dort über Jahrzehnte hinweg das Silber- und Goldschmiedeatelier Ulrich Sauter als ortsansässiger Hersteller eine mit Bossard vergleichbare Stellung einnahm.[78]

Aus dem weiteren Zürcher Kantonsgebiet sind noch Robert Schwarzenbach (1839–1904), Mitinhaber der Seidenweberei Schwarzenbach Thalwil, welche sich in den 1880er Jahren zum Weltunternehmen entwickelte, sowie die in Industrie und Handel tätigen Winterthurer Familien Rieter und Volkart zu nennen.

In Bern hatte Bossard, abgesehen von Eduard von Rodt und Karl Ludwig von Lerber, kaum Kundschaft. Ebenso erscheinen in den Besucher- und Bestellbüchern nur wenige Einträge aus der französischsprachigen Schweiz. Erstaunlicherweise kam Bossard auch nicht in Kontakt mit Gustave Revillod in Genf, dem damals bedeutendsten Kunstsammler der Schweiz.[79] Dass viele wichtige Kunden Bossards in Basel und Zürich ansässig waren, ist auf die rasche industrielle Entwicklung im Grossraum dieser Städte in der zweiten Hälfte des 19. Jahrhunderts zurückzuführen.

Internationale Besucher oder Kunden

Während die öffentliche Aufmerksamkeit lange primär dem Adel, Politikern und gekrönten Häuptern als Besuchern Luzerns galt,[80] ermöglichen die Quel-

len zu Bossards Aktivitäten, darunter die Besucherbücher aus den Jahren 1887 bis 1910, ein differenzierteres Bild.[81] Unter den Besuchern von Bossards Geschäft fallen führende **Industrielle, Unternehmer und Finanzleute** aus Frankreich, Deutschland, England und Amerika auf. Bezogen auf die bedeutendsten Wirtschaftszweige jener Zeit seien genannt: Franz Haniel (1842–1916), Düsseldorf, Montanindustrie; Arnold Siemens (1853–1918), Berlin, Siemens AG, Mischkonzern Kabel- und Elektroindustrie, Maschinen; Thomas B. Bowring (1847–1915), London, C.T. Bowring & Co., Seelinien, See- und Schiffshandel; Hamilton McKnown Twombly Vanderbilt (1849–1910), New York, Schwiegersohn von William Henry Vanderbilt (1821–1885), «Eisenbahn-Tykoon»; Mrs. Louisine Havemeyer, Frau von Henry O. Havemeyer (1847–1907), New York, Gründer und Leiter der American Sugar Refining Company und frühzeitiger Sammler französischer Impressionisten; Bertrand de Mun (1870–1963), Paris, Vins de Champagne Cliquot-Ponsardin; Walter Hayes Burns (1838–1897), London, Schwager und Geschäftspartner von John Pierpont Morgan, Leiter des Londoner Sitzes der Bank J.S. (ab 1895 J.P.) Morgan; Michel Ephrussi (1844–1914), Paris, Mitglied der russich-jüdischen Bankiersfamilie und Mitbegründer der französischen Filiale 1871; Richard Schnitzler (1855–1938), Köln, Bankier und Industrieller; Edwin Waterhouse (1841–1917), Dorking, Treuhänder, Mitgründer von Price Waterhouse. Etliche dieser Persönlichkeiten bauten in den 1880/90er Jahren repräsentative Stadt- und Landhäuser bzw. Schlösser. Teilweise waren es historische Anwesen, die sie restaurierten, erweiterten und einrichteten. Bei Bossard an der Weggisgasse in Luzern fanden sie dafür Anregung und Einrichtungsgegenstände.

Der **europäische und russische Adel** ist in den Besucherbüchern und anderen Quellen gut vertreten. Gerade für den englischen Adel wurde Luzern nach dem Besuch von Königin Victoria im Jahr 1868 eine beliebte Destination. Deren Tochter Louise (1848–1939) trägt sich 1892 samt Gatten John Campbell Marquess of Lorne (1845–1914) und Begleiter Lord Ronald Gower (1845–1916) unter dem Namen Lady Sundridge ein. Beim deutschen Hochadel bestanden schon früh Beziehungen Bossards zum Haus Hohenzollern-Sigmaringen[82]: Leopold, Fürst von Hohenzollern-Sigmaringen (1835–1905), sein Bruder Karl Ludwig (1839–1914), seit 1881 als Carol I. König von Rumänien, und dessen Neffe Ferdinand (1865–1927), der 1880 als Thronfolger proklamiert wird und seinem Onkel 1914 als König von Rumänien nachfolgt, tragen sich anlässlich eines Besuches 1889 im Besucherbuch ein und wurden auch Kunden (siehe S. 95–96 und 235, Anm. 200).[83] Alfonso Doria-Pamphilj-Landi, Principe di Melfi (1851–1914) aus Rom, der Bossard 1896 besucht, ist Eigentümer des Palazzo Doria-Pamphilj und der dort befindlichen Kunstgalerie sowie Politiker und Repräsentant der römischen Nobilität. Das Haus Orléans ist 1898 vertreten durch Ferdinand d'Orléans, Duc d'Alençon (1844–1910), den Schwager von Kaiser Franz Joseph, begleitet von seiner Tochter Louise Victoire d'Orléans (1869–1952) und ihrem Gatten, Prinz Alfons von Bayern (1862–1933). Gemäss mündlicher Überlieferung seiner Schwiegertochter soll Johann Karl Bossard seinen Landsitz «Hochhüsli» gelegentlich an russische Adlige vermietet haben.

Ein langjähriger Kunde war beispielsweise der Sammler Graf Pavel Petrovich Schuwalow (1847–1902) aus Sankt Petersburg (siehe S. 173).

Nahezu alle namhaften europäischen **Kunsthändler** der damaligen Zeit sind in Bossards Adressbuch zu finden. In den Besucherbüchern begegnen wir neben Kraemer aus Paris und Fröschel aus Berlin den beiden Münchner Kunsthandlungen Hugo Helbing und A. S. Drey, mit denen Bossard geschäftliche Kontakte unterhielt.[84] Der Londoner Kunsthändler Charles Davis (1849–1914) vermittelte Bossards Musenhumpen (Abb. 184) um 1890 in die Sammlung Heckscher in New York.[85] Frederick William Phillips (1856–1910), einer der wichtigsten Antiquare Englands, weilte ebenfalls 1898 und 1901 in Luzern. Seine von den Söhnen übernommene Antiquitätenhandlung im Manor House in Hitchin, Hertfordshire, zeigte um 1910 insgesamt 80 eingerichtete historische Räume – ähnlich wie Bossards Zanetti-Haus (siehe S. 87). Auch mit den bedeutenden Kunsthändlern Duveen Brothers in London, New York und Paris pflegte Bossard Handelsbeziehungen (siehe S. 111–112). Der italienische Goldschmied, Kunsthändler und Sammler Augusto Castellani (1829–1914), dessen Atelier mit Arbeiten nach etruskischen Vorlagen einen wichtigen Beitrag zur Goldschmiedekunst des Historismus leistet, trägt sich im Herbst 1892 ins Besucherbuch ein. Von zentraler Bedeutung als Kunsthändler und Sammler war in der zweiten Hälfte des 19. Jahrhunderts Frédéric Spitzer (1813–1890) in Paris.[86] Er erscheint im Adressbuch, und Bossard hat nach eigener Aussage in einem Fall nachweislich auch für ihn gearbeitet.[87]

Die erwähnten Quellen enthalten auch Namen bedeutender **Sammler**. Wir nennen hier nur wenige: Raoul Duseigneur (1846–1916), seit 1889 Begleiter und Ratgeber der Marquise Marie-Louise Arconati-Visconti (1840–1923), die in Paris und im Château de Gaasbeek bei Brüssel lebte (siehe S. 200).[88] 1889 bzw. 1890 tragen sich die englischen Sammler C. Drury Edmund Fortnum (1820–1899) und Augustus W. Franks (1826–1897) ins Besucherbuch ein. Fortnum gilt mit der Schenkung seiner Sammlung als zweiter Gründer des Ashmolean Museums in Oxford, Franks ist Kurator am British Museum, das später seine Sammlung erbt. Graf Karl Lanckoroński (1848–1933) aus Wien kam 1893 nach Luzern. 1894/95 wurde das Palais Lanckoroński in Wien gebaut, das auch seine öffentlich zugängliche Kunstsammlung enthielt. Der Maler und Kunstsammler Wilhelm Clemens (1847–1934) ist von 1897 an mehrmals im Besucherbuch zu finden. Seine Sammlung gelangt 1919 als grösste Einzelstiftung ans Kunstgewerbemuseum Köln. Der Reeder William Burrell (1861–1958), Begründer der Burrell Collection in Glasgow, trug sich am 13. August 1900 ins Besucherbuch ein, und 1901 folgte Nélie Jacquemart (1841–1912), Malerin; sie und ihr Gatte Edouard André (1833–1894) waren bedeutende Kunstsammler. Haus und Sammlung am Boulevard Haussmann in Paris werden 1913 zum Musée Jacquemart-André. Auch Graf Pavel Petrovich Schuwalow aus Sankt Petersburg gehörte zu den Sammlern, die sich mehrfach im Besucherbuch finden und ein Konto im Debitorenbuch erhielten. Anlässlich seines Besuches bei Bossard 1898 machte er eine umfangreiche Bestellung in der Höhe von 15'680.– Fr.: Der Auftrag umfasst diverse

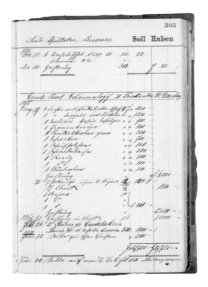

15 Bestellungen von Graf Pavel
Petrovich Schuwalow aus den Jahren
1898 bis Februar 1900 im Debitoren-
buch 1894–1898. Familienarchiv
Bossard

Kopien historischer Goldschmiedearbeiten, darunter auch figürliche Gefässe
(Abb. 15).[89]

Anhand der Quellen lassen sich weder Karl von Rothschild (1820–1886)
noch Alfred Pringsheim (1850–1941), die beiden bedeutendsten Sammler
historischer Goldschmiedearbeiten in Deutschland, als Kunden nachweisen.
Jedoch sind Bossards Kopien des Schneckenpokals (Kat. 51), des Fortunapokals
von Hans Petzolt (Kat. 36) oder des Planetenhumpens von Hieronimus Peter
(Abb. 71) aus der Sammlung Rothschild, Frankfurt am Main, nicht denkbar,
ohne dass die Originale dem Luzerner Atelier zur Verfügung standen.[90]
Daher ist anzunehmen, dass Bossard als Verkäufer über Rothschilds Silber-
agenten wirkte oder möglicherweise auch direkten Kontakt zu den Sammlern
unter-hielt. Bei Alfred Pringsheim war Bossard Verkäufer oder Vermittler eines
Augsburger Spitzpokals (Abb. 125). Pringsheim kaufte zudem viele Objekte
bei der Kunsthandlung A. S. Drey, mit der Bossard ebenfalls zusammen-
arbeitete.[91]

Unter den **Repräsentanten von Museen** seien erwähnt: Robert Forrer
(1866–1947), Sammler, Kunsthändler, Kunsthistoriker und Archäologe, ab
1909 Leiter des Städtischen Museums für Archäologie in Strassburg.[92] Weiter
Bashford Dean (1867–1928), Kurator für Waffen und Rüstungen am Metro-
politan Museum in New York. Ferner, dem Kunstgewerbe ganz allgemein zuge-
wandt, Reverend Hardwicke Drummond Rawnsley (1851–1920) und seine Frau
Edith (1845–1916), welche 1884 die Keswick School of Industrial Art errichte-
ten[93], zudem ist Reverend Rawnsley einer der drei Gründer des National
Trust in England 1893. Heinrich Frauberger (1862–1942), erster Direktor des
Kunstgewerbemuseums Düsseldorf, und seine Frau Tina (1861–1937), Textil-
künstlerin und Sammlerin, sowie Otto von Falke (1862–1942), Direktor des
Kunstgewerbemuseums Köln, ab 1908 des Kunstgewerbemuseums Berlin;
Frauberger und von Falke sind zudem die gemeinsamen Herausgeber des
Grundlagenwerkes «Deutsche Schmelzarbeiten des Mittelalters und andere
Kunstwerke der Kunst-Historischen Ausstellung zu Düsseldorf 1902».

Auch namhafte **Künstler, Kunsthandwerker, Architekten, Wissenschaft-
ler und Literaten** sind in den Besucherbüchern verzeichnet: Als einer von
mehreren französischen Malern sei Gustave Courtois (1852–1923) genannt,
Porträt- und Genremaler, ausgezeichnet mit der Goldmedaille an der Weltaus-
stellung Paris 1889. Auch Charles Frederick Worth (1825–1895), Paris, Mode-
schöpfer, der als Begründer der Haute Couture gilt, suchte Bossard auf, ferner
Charles Eamer Kempe (1837–1907), Designer des Victorian Age und vor allem
gesuchter Hersteller von Glasfenstern für Englands Kirchen; er bestellt
Goldschmiedearbeiten bei Bossard, bei deren Gestaltung er selbst mitwirkt.
George Frederick Bodley (1827–1907), London, gilt als Architekt, der den ang-
likanischen Kirchenbau im Stil des Gothic Revival massgeblich prägt. Aby
Warburg (1866–1929), Hamburg, 1900, zur Zeit seines Besuches bei Bossard
in Florenz lebend, entwickelt neue Ansätze als Kunst- und Kulturwissenschaft-
ler; er begründet die Kulturwissenschaftliche Bibliothek Warburg, das heutige
Warburg Institute London. Den Schriftsteller Gerhart Hauptmann (1862–1946)

wird die Atmosphäre des Zanetti-Hauses inspiriert haben, als gelernter Bildhauer hatte er viel Sinn für die bildenden Künste.

Biografie und Beziehungsnetz von Johann Karl Bossard vermitteln einen repräsentativen Eindruck von Gesellschaft, Kultur, Wirtschaft, Politik und Geschichte im letzten Viertel des 19. und zu Beginn des 20. Jahrhunderts. Voraussetzung für die internationale Ausstrahlung des Goldschmiedeateliers und Antiquitätengeschäfts ist die gleichzeitige Entwicklung Luzerns zu einer beliebten Destination des internationalen Tourismus.

ANMERKUNGEN

Biografie

1 EDMUND BOSSARD, *Die Goldschmiededynastie Bossard in Zug und Luzern, ihre Mitglieder und Merkzeichen*, in: Der Geschichtsfreund, Bd. 109, Stans 1956, S. 160–184. – WALTER R. C. ABEGGLEN, *Zuger Goldschmiedekunst 1480–1850*, Weggis 2015, S. 114, 118–119, 128, 140.

2 StALU, KZ 14, Geburts- und Taufbuch der Pfarrey, Jahrgang 1846, fol. 287.

3 KARL BOSSARD, *[Bericht über] Gruppe 12. Goldschmiedearbeiten*, in: Katalog der vierten schweizerischen Landesausstellung, Zürich 1883, S. IL.

4 ABEGGLEN (wie Anm. 1), S. 119: Er betätigte sich nur von 1835 bis ca. 1845 als Goldschmied in Zug, ab 1845 übte er den Beruf eines Zahnarztes und ab 1849 den eines Optikers aus. Am 16. Dezember 1865 fand ein Ausverkauf seines Warenlagers an Gold, Silber, Christofle-Waren und Optik statt (Neue Zuger Zeitung, Bd. 20, Nr. 50, S. 3). Am 23. Dezember 1865 versteigerte er Haus und Garten in Zug (Neue Zuger Zeitung, Bd. 20, Nr. 51, S. 4). Im September 1869 kehrte er mit einem Teil seiner Familie wieder aus Amerika zurück (Zuger Volksblatt, Bd. 9, Nr. 73, S. 3, 11. September 1869).

5 Johann Kaspar Bossard arbeitete 1868 bis 1871 als Silberschmied bei John Wendt (Ball, Black & Co.) in New York, dann bei Mac Kinsey. Da er sich für Elektroplating interessierte, legte er bald das Handwerk nieder und arbeitete in verschiedenen Fabriken der metallurgischen Industrie. Der Konkurs der Firma Conchar brachte ihn 1906 um Stellung und Lizenzrechte. Danach kaufte er sich eine Obst- und Hühnerfarm in Happy Valley, wo er bis zu seinem Tod lebte. Zitiert nach: BOSSARD (wie Anm. 1), S. 170.

6 Die Passkontrollen in Luzern wurden zu dieser Zeit nur unregelmässig vorgenommen. Die Abwesenheit von Johann Karl Bossard ist nicht vermerkt.

7 *Jahresberichte 1871–1875*, S. 109, Geschäftsinventar vom 12. März 1869 Fr. 19'023,60. Dazu kamen die Liegenschaft am Hirschenplatz/Rössligasse 1 und das Hofgut Stollberg, das verpachtet war. – Laut «Inventarium den 2. März 1871» erbte der Sohn ein Gesamtvermögen von Fr. 108'185,10, was zeigt, dass er seine Laufbahn nicht mittellos begann, siehe *Bossard, Jahresberichte 1871–1875*, S. 115.

8 Verheiratet mit Albert Doepfner, Hotelier von Zürich, in Luzern.

9 Verheiratet mit Prof. Josef Zemp, Kunsthistoriker in Zürich.

10 Verheiratet mit Dr. med. Jonathan Vogelsanger, in Rorschach.

11 PETER ARENGO-JONES / CHRISTOPH LICHTIN, *Queen Victoria in der Schweiz*, Luzern (Historisches Museum), 2018.

12 Eine wesentliche Voraussetzung für das historisch-antiquarische Interesse in der Schweiz bildete die zwölfbändige Publikation von: JOHANNES MÜLLER, *Merkwürdige Überbleibsel von Alterthümern an verschiedenen Orthen der Eydtgenoschafft*, Zürich 1773–1783.

13 Hans Meyer (1868–1954), Marie Meyer-Rahn (1873–1933). 1931 wird Werner Walter Karl Bossard (1894–1980) Gabrielle Meyer (1900–1995), die einzige Tochter des Paares, heiraten. Josef Zemp (1869–1938), Maria Karoline Zemp-Bossard (1872–1938).

14 FLORENS DEUCHLER, *Sammler, Sammlungen und Museen*, in: Museen der Schweiz, hrsg. von NIKLAUS FLÜELER, Zürich 1981, S. 32 ff.

15 *Katalog der Historischen Sammlungen im Rathaus in Luzern*, bearb. von ED. A. GESSLER und J. MEYER-SCHNYDER, Luzern o. J. [wohl 1912].

16 In Rahns «Bericht über Gruppe 38: Alte Kunst» sind die einzelnen Gattungen der Präsentation detailliert festgehalten und aufschlussreich kommentiert. – JOHANN RUDOLF RAHN, *Schweizerische Landesausstellung Zürich 1883. Bericht über Gruppe 38: Alte Kunst*, Zürich 1884.

17 Staatsarchiv Luzern, Firmenregister HK 314 B, S. 76, Eintrag vom

14. 3. 1878: «*Betreibt nebst Gold- und Silberwaren Handlung noch eine Antiquitätenhandlung.*»

18 Adress-Buch von Stadt und Canton Luzern. Luzern 1877, S. 6: «*Bossard, Karl, Gold- u. Silberarb. u. Antiqui. Firma: J. Bossard, Hirschenplatz 218 a, Filiale: Schweizerhof-Dependance*».

19 1888 hatte sich der Umsatz aus eigener Goldschmiede- und Schmuckproduktion sowie dem Verkauf alter Goldschmiedekunst nach eigenen Angaben Bossards auf 210'000 Fr. belaufen. – Das Vermögen Karl Bossards lt. Polizeiregister 1899 betrug 626'000 Fr., Anton Haas 803'000 Fr., Roman Abt 600'000 Fr. Aus: HANSRUEDI BRUNNER, *Luzerns Gesellschaft im Wandel* (= Luzerner Historische Veröffentlichungen, Bd. 12), Luzern 1981, S. 47. – Das Vermögen Jost Meyer-am Rhyn bei seinem Tod 1898 betrug 628'000 Fr. Aus: EDGAR RÜESCH, *Sternmattchronik 1269–1998*, hrsg. Quartiergemeinde Sternmatt, S. 51–53.

20 Die Goldmedaille errang der gleichaltrige Karl Fabergé (1846–1920).

21 Der imposante «Eidgenossenpokal» mit seinem Datumsstempel 1893 ist vermutlich als Ausstellungsstück dafür angefertigt worden (siehe S. 185–191).

22 Kaufprotokoll vom 1. Juli 1880, Stadtarchiv Luzern, B3.41/B1.35, Bd. 32, fol. 214.

23 Handelsregister Stadt Luzern, Eintrag vom 23. Januar 1883. Staatsarchiv Luzern, SHAB 1883 Nr. 283.

24 Stadtarchiv Luzern, F3/A1, Historischer Kataster, Bd. 286, Kataster 162.

25 JOCHEN HESSE, *Die Luzerner Fassadenmalerei*, in: Beiträge zur Luzerner Stadtgeschichte, Bd. 12, Luzern 1999, S. 165–166.

26 Am 27. März 1886 eröffnete das Geschäft am Hirschenplatz 153 (Zuger Volksblatt, Bd. 26, Nr. 25, S. 4). – Adressbuch von Stadt und Kanton Luzern 1883, S. 6, 64 sowie 1886 S. 74, 88.

27 Kaufprotokoll am 19. Juli 1894, Stadtarchiv Luzern, B3.43/B1.40, Bd. 40, fol. 781.

28 «*Die Firma J. Bossard beschränkt ihre Geschäftsnatur auf Antiquitäten und Handel mit Kunstgegenständen.*» Handelsregister der Stadt Luzern, 14. Mai 1901. Staatsarchiv Luzern, SHAB, Nr. 175, pag. 697.

29 Kaufprotokoll vom 26. August 1896, Stadtarchiv Luzern, B3.43/ B1.42, Bd. 42, fol. 595. Es handelt sich um die Liegenschaft des Charles Nager sowie das Hotel des Alpes (nicht zu verwechseln mit dem heutigen Hotel des Alpes gegenüber der Kapellbrücke).

30 FISCHER, *Kunst- und Antiquitätenauktionen, 100 Jahre Galerie Fischer, 80 Jahre Waffenauktionen*, Luzern 2007, S. 1.

31 Kdm Luzern, Bd. III, 1954, S. 169, 254. – INSA Inventar der neueren Schweizer Architektur 1850–1920, Bd. 6, Bern 1991, S. 471.

32 Das Vermögen Johann Karl Bossards 1910 betrug 1'164'300 Fr., Anton Haas 2'100'000 Fr., Roman Abt 1'096'000 Fr., siehe BRUNNER (wie Anm. 19), S. 87, 88.

33 *Sammlung J. Bossard, Luzern, Antiquitäten und Kunstgegenstände des XII. bis XIX. Jahrhunderts* (= Auktionskatalog Hugo Helbing), München 1910.

34 *Collection J. Bossard, Luzern, II. Abteilung, Privat-Sammlung nebst Anhang* (= Auktionskatalog Hugo Helbing), München 1911. – Die Antiquitätenfirma wurde erst am 5. Februar 1913 aus dem Handelsregister gelöscht (Frdl. Mitteilung Handelsregisteramt Luzern).

35 Bis 1913 führten Arnold Heinemann aus München bzw. Marie Arnold-Möri darin ein Antiquitätengeschäft. 1914 verkaufte sie das Haus an den Kaufmann Sally Knopf aus Freiburg im Breisgau, der bereits den daneben liegenden Laden besass und das ehrwürdige Zanetti-Haus aus dem 16. Jahrhundert in demselben Jahr abreissen liess, um ein grosses Warenhaus zu errichten.

36 Staatsarchiv Luzern, A 976/1458, Totenregister Luzern. – Johann Karl Bossard verstarb als «Privatier», als Todesursache ist «Dementia arteriosclerose» genannt.

37 Seine Ausbildung zum Kunstmaler holte sich Hans in Paris bei dem angesehenen Akademiemaler Jules Lefebvre, der besonders durch seine Frauenakte im Stil von William Bouguereau Erfolg hatte, und bei Tony Robert-Fleury, Historienmaler, Porträtist und Genremaler.

38 *Schweizerisches Künstlerlexikon*, Bd. I, Frauenfeld 1905, S. 181 [Artikel von Franz Heinemann].

39 DORA FANNY RITTMEYER, *Geschichte der Luzerner Silber- und Goldschmiedekunst von den Anfängen bis zur Gegenwart* (= Luzerner Geschichte und Kultur. III Kultur- und Geistesgeschichte. Bau- und Kunstgeschichte, Kunstgewerbe, Bd. 4), Luzern 1941, S. 231, 334.

40 RITTMEYER (wie Anm. 39), S. 231, 317.

41 Mündliche Angaben von Pfarrer Peter Vogelsanger, Sohn des langjährigen Werkstattchefs, im Jahr 1987. – HANS STUTZ, *Frontisten und Nationalsozialisten in Luzern 1933–1945*, Luzern 1997, S. 38–46. – *Biografisches Lexikon der Schweizer Kunst*, Bd. 1, Zürich 1998, S. 141. – Die Villa Bossard ging an den Kaufmann Max Achermann über, der sie bis 1994 bewohnte. Danach errichtete die Burgergemeinde Luzern in dem Komplex eine Altersresidenz.

Beziehungsnetz

42 GABRIELLE BOSSARD-MEYER, *Der Grundhof und seine Bewohner*, Luzern 2000, S. 21–24; 1834 hatte Meyer-Bielmann die Gemäldesammlung des Chorherrn Franz Geiger erworben, die gemäss Vertrag erst 1843 in seinen Besitz überging.

43 JOHANN RUDOLF RAHN, *Jost Meyer-am Rhyn*, in: Anzeiger für schweizerische Alterthumskunde = Indicator d'antiquités suisses, Bd. 8/1896–1898, Heft 31–4, S. 107. – ROMAN ABT, *Jost Meyer-am Rhyn, geboren 1834, gestorben am 20. October 1898. Lebensabriss mit vier Illustrationen* (= Neujahrsblatt der Kunstgesellschaft Luzern für 1899), Luzern 1898. – BOSSARD-MEYER (wie Anm. 42), S. 28–32.

44 Heute Schweizerisches Nationalmuseum, LM 19563; 1933 als Original vom Historischen Museum Basel erworben und auch als solches publiziert in ALAIN GRUBER, *Weltliches Silber – Katalog der Sammlung des Schweizerischen Landesmuseums*, Zürich 1977, S. 142 f., Nr. 221; die Richtigstellung erfolgte 1981: vgl. dazu ERNST-LUDWIG RICHTER, *Altes Silber imitiert – kopiert – gefälscht*, München 1983, S. 53–55. Der Verkauf als Original durch Bossard ans Historische Museum Basel erfolgte 1899 nach Meyer-am Rhyns Tod.

45 AUGUST ORTWEIN, *Deutsche Renaissance, eine Sammlung von Gegenständen der Architektur, Dekoration und Kunstgewerbe in Original-Aufnahmen*, Bd. 1, Leipzig 1873, Abt. 7 Luzern, Blatt 24.

46 *Hervorragende Kunst-Sammlung aus bekanntem Privatbesitz zum Theile von Schloss Hünegg am Thunersee stammend sowie die nachgelassenen Kunstsammlungen der Herren Mathias Nelles und Jakob Neuen zu Köln* (Auktionskatalog), Köln 9.–14. December 1895, S. 36, Nr. 460: Käufer Prof. Alfred Pringsheim München. – Auktion Sotheby's European Silver, Geneva 18.5.1992, S. 49 Nr. 88; aktueller Standort unbekannt.

47 HERMANN VON FISCHER, *Schloss Hünegg* (= Schweizerische Kunstführer, Nr. 726/727, Serie 73), Bern 2002.

48 *Johann Rudolf Rahn (1841–1912) zum hundertsten Todesjahr* (= Zeitschrift für Schweizerische Archäologie und Kunstgeschichte, Bd. 69/2012, Heft 3/4, S. 233–402).

49 JOHANN RUDOLF RAHN, *Geschichte der bildenden Künste in der Schweiz von den ältesten Zeiten bis zum Schlusse des Mittelalters*, Zürich 1876, S. 766, 770–772.

50 Im Kondolenzschreiben vom 30.4.1912 schreibt Bossard von einer Bekanntschaft seit 35 Jahren (Zentralbibliothek Zürich, Familienarchiv Rahn 1470.k.28).

51 Kopierbücher der Briefe Rahns, Zentralbibliothek Zürich «Rahn'sche Sammlung 174» e–t.

52 Zentralbibliothek Zürich «Rahn'sche Sammlung 230», S. 132–139. – *Catalog der historischen Ausstellung für das Kunstgewerbe in Basel* (Ausstellungskatalog Kunsthalle Basel), Basel 1878.

53 Zentralbibliothek Zürich «Rahn'sche Sammlung 231», S. 71–74, 78 f., «Rahn'sche Sammlung 232», 11–17.

54 In Arth zeichnet er eine von Bossard kurz danach restaurierte sogenannte Burgunderschale und beim Gegenstück in Schwyz notiert er: «*eine solche Schale mit dem französ. Wappen soll sich lt. Mitthlg v. Herrn Goldschmied Bossard i. Luzern i. Domschatz v. S. Urs i. Solothurn befinden*». Im Kloster Seedorf beschäftigte er sich ausführlich mit dem Doppelbecher des 14. Jahrhunderts; Skizzenbuch Zentralbibliothek Zürich «Rahn'sche Sammlung 437», S. 34 mit Datum 21/IX 78 (siehe S. 160).

55 Brief Karl Bossard an Rahn vom 5.2.1881, Zentralbibliothek Zürich, Handschriftenabteilung, Signatur FA Rahn 1470.k.29.

56 U.a. 1884 Kauf des Schildes von Kloster Seedorf durch Pfr. Anton Denier, Auktion von Schweizer Glasgemälden aus der Sammlung Albert von Parpart Schloss Hünegg in Köln, Zentralbibliothek Zürich «Rahn'sche Sammlung 174 f», S. 145, 149 f., 201 f.; 1885 Täfer vom Schützengarten in Altdorf, Zentralbibliothek Zürich «Rahn'sche Sammlung 174 f», S. 322.

57 ROBERT DURRER / FANNY LICHTLEN, *Heinrich Angst. Erster Direktor des Landesmuseums, Britischer Generalkonsul*, Glarus 1948, S. 66–73. – CHANTAL LAFONTANT VALLOTTON, *Entre le musée et le marché. Heinrich Angst: collectionneur, marchand et premier directeur du Musée national suisse* (= L'Atelier. Travaux d'Histoire de l'art et de Muséologie, vol. 2), Bern 2007.

58 Angst war bei diesem Projekt Vögelins wichtigste Stütze sowie der eigentliche Organisator. Zudem stellte er seine schon damals bedeutende Keramiksammlung als Leihgabe zur Verfügung und verfasste den entsprechenden Katalogtext. Auch seine Kontakte zu weiteren Sammlern waren sehr hilfreich. Der Erfolg der Ausstellung veranlasste Vögelin, seinen Vorstoss für ein Landesmuseum dem Parlament erneut zu unterbreiten. Daraus resultierte 1887 zunächst der Beschluss, einen jährlichen Bundeskredit von 50'000.- Fr. für die Anschaffung und Sicherstellung von Altertümern gesamtschweizerischer Bedeutung zu gewähren. Die Aufsicht über den Umgang mit diesem Kredit lag bei der «Schweizerischen Gesellschaft für Erhaltung historischer Kunstdenkmäler», in deren Vorstand Angst gewählt wurde. – DURRER / LICHTLEN (wie Anm. 57), S. 74–80.

59 DURRER / LICHTLEN (wie Anm. 57), 80–92, 115–162. – LAFONTANT VALLOTTON (wie Anm. 57), S. 63–74.

60 Ein an Vögelin gerichteter Brief Bossards vom 2. April 1883 im Nachlass Angst bestätigt, dass Bossard an den Beratungen der Luzerner Vorbereitungsgruppe teilgenommen hat, Zentralbibliothek Zürich, Signatur 16.15, Nachlass H. Angst.

61 Im Nachlass von Angst sind von 1884 bis 1894 insgesamt 31 Briefe und drei Karten Bossards erhalten, Zentralbibliothek Zürich, Signatur ZB 16.14 & 16.15, Nachlass H. Angst. – Bossard schrieb weniger formell an Angst als an Johann Rudolf Rahn, obwohl der Kontakt zu Letzterem intensiver war.

62 Seit 1888 handelt es sich vor allem um Ankäufe der «Schweizerischen Gesellschaft für Erhaltung historischer Kunstdenkmäler», nach 1892 des Landesmuseums. Vereinzelt ist auch die Rede von kleineren Privataufträgen Angsts für Schmuck und Silber. – 31.12.1887, 7.3.1890, sowie 25.1.1892, Bestellung eines Bechers der «Schweizer Gesellschaft für Erhaltung historischer Kunstdenkmäler» für ihren Präsidenten Johann Christoph Kunkler. Alle Zentralbibliothek Zürich, Signatur ZB 16.15; einzelner Brief 30.8.1898, Signatur ZB 16.14, Nachlass H. Angst.

63 6.6.1888, 24.6.1888, 14.11.1888, 26.12.1888, Februar 1889, 9.4.1891, 10.2.1892. Alle Zentralbibliothek Zürich, Signatur ZB 16.15, Nachlass H. Angst. Obwohl Bossard sich über einen Entscheid zugunsten Luzern freuen würde, bringt er zum Ausdruck, dass er Zürich mehr Chancen

einräumt, und übermittelt Angst auch vertrauliche Mitteilung über den Stand der Diskussion in Luzern.

64 DURRER / LICHTLEN (wie Anm. 57), S. 262–274; die Resultate der Besprechungen und Informationen des Verbandes werden festgehalten und als «Mittheilungen des Museen-Verbandes» in gedruckter Form ausschliesslich an die Verbandsmitglieder verschickt. Mittheilungen 1899–1939: https://digi.ub.uni-heidelberg.de/diglit/mitmusverb ; Abbildungen aus dem Archiv des Verbandes von Museumsbeamten 1907–1927: http://ezb.uni-regensburg.de/ezeit/?2533409&bibid=UBHE. Frdl. Hinweis von Daniela C. Maier, Bern.

65 «bei Goldschmied Bosshard. Luzern 1884» bzw. «bei Goldschmied Bossardt in Luzern. Oct. 91»; Bernisches Historisches Museum.

66 «*Von Becher No. 1 hat mir Bossardt eine Copie gemacht. Von Becher 2 behauptete B., er wäre bei Murten ausgegraben & durch die Hacke lädiert worden (??) u so viel ich weiss ist er noch in seinem Besitz 1910*»; Bernisches Historisches Museum, Inv.-Nr. H/37910/855. Die Zeichnung gibt die für von Rodt angefertigte Kopie wieder.

67 ROBERT L. WYSS, *Handwerkskunst in Gold und Silber. Das Silbergeschirr der bernischen Zünfte, Gesellschaften und burgerlichen Vereinigungen* (Schriften der Burgerbibliothek Bern), Bern 1996, Kat.-Nr. 183, 184, S. 270 f. – RITTMEYER (wie Anm. 39), S. 91 f., Taf. 48 & 49; diese Kopie wurde 1912 im Atelier Carl Thomas Bossard mit einem Deckel versehen und so zu einem Ciborium gemacht, das gemäss Inschrift im Kelchfuss als Stiftung an die Pauluskirche Luzern ging, zu Ehren von Jost und Angelica Meyer-am Rhyn (RITTMEYER, S. 208). 1950 wurde der Kelch, wiederum im Atelier Bossard, restauriert und wird als solcher bis heute verwendet. Der Deckel existiert nicht mehr. – Bossard stellte noch weitere, ungemarkte Exemplare her, die sich u. a. im Ashmolean Museum Oxford und im Los Angeles County Museum of Art befinden.

68 Bernisches Historisches Museum, Inv.-Nr. H/36601; ULRICH BARTH / CHRISTIAN HÖRACK, *Basler Goldschmiedekunst*, 2 Bde., Basel 2013/14, Bd. 2: Katalog der Werke, S. 217, Nr. 275. – Bestellbuch 1879–1894, S. 62: «1897 Okt. 19., An einem Käuzchen ein Stück ergänzt & gelötet».

69 ALBERT BURCKHARDT, *Historische Ausstellung für das Kunstgewerbe*, Basel 1878 (Separatdruck der «Allgemeinen Schweizer Zeitung»), S. 3–44.

70 Der Humpen wurde 1932 vom Schweizerischen Landesmuseum übernommen, *41. Jahresbericht Schweizerisches Landesmuseum in Zürich*, 1932, S. 19, Taf. VI., SNM, LM 19563.

71 MATTHIAS SENN, «Die Alterthümlerei wird bei mir eine förmliche Krankheit» – *Anton Denier (1847–1922) und seine Sammlung vaterländischer Altertümer*, in: Museum und Museumsgut. 100 Jahre Historisches Museum Uri in Altdorf (= Historischer Verein Uri, Historisches Neujahrsblatt 2006), Altdorf 2006, S. 77–98.

72 Im Zusammenhang mit dem umstrittenen Ankauf des Seedorfer Schildes durch Denier schreibt Rahn 1884 an Bossard: «*Ich dachte, es möchte am Ende Ihnen gelingen mit D. fertig zu werden*», Zentralbibliothek Zürich, «Rahn'sche Sammlung 174 f», S. 149 f.

73 HERMANN BISCHOFBERGER, *Die neugotische Turmmonstranz der Pfarrei St. Mauritius in Appenzell aus dem Jahre 1897*, in: Innerrhoder Geschichtsfreund 37/1995–1996, S. 37–47.

74 *Exposition Universelle internationale de 1889 à Paris : Rapports du jury international publiées sous la direction de M. Alfred Picard : Classe 24 Orfèvrerie Rapport de M. L. Falize orfèvre-joaillier*, Paris 1891, S. 128: «*Tous les étrangers qui traversent Lucerne connaissent la maison Bossard, non pas seulement parce qu'on y voit de belles orfèvreries, mais parce qu'on y vend des curiosités et des pièces anciennes de styles suisse et allemand.*»

75 K[ARL] BAEDEKER, *Switzerland and the adjacent portions of Italy, Savoy and the Tyrol*, 15th ed. 1893, S. 77: «*in the vicinity, in the Hir-*

schenplatz, is the house of the goldsmith Bossard, adorned with frescoes.»

76 K[ARL] BAEDEKER, *Die Schweiz nebst den angrenzenden Teilen von Oberitalien, Savoyen und Tirol*, 27. Aufl. 1897, S. 78.

77 RUDOLF VISCHER-BURCKHARDT, *Pfeffingerhof zu Basel*, Basel 1918.

78 BARTH / HÖRACK (wie Anm. 68), Bd. 1: Meister und Marken, Basel 2013, S. 223–225.

79 *Gustave Revilliod (1817–1890). Un homme ouvert au monde* (Ausstellungskatalog Musée Ariana), Genf 2018.

80 Das zeigen die entsprechenden bis 1898 erscheinenden Mitteilungen der 1892 gegründeten «Schweizer Hotel-Revue».

81 Während sich im Zeitraum zwischen 1887 und 1893 im Laufe der von April bis Oktober dauernden touristischen Saison im Schnitt jährlich 40 Personen in die Besucherbücher eintragen, steigt die Frequenz 1894 sprunghaft auf ca. 100 Gäste, ab 1895 bis 1901 sind es jeweils gegen 150 Personen. Die Jahre 1902 bis 1905 verzeichnen einen leichten Rückgang auf jährlich ca. 120 Gäste, 1906 bis 1910 sind es noch 80. Diese Zahlen müssten auch in Bezug gesetzt werden zur Entwicklung des Tourismus und der Hotellerie in Luzern zwischen 1887 und 1910. Neben rund 300 Einträgen von Schweizern enthalten die Besucherbücher Einträge von 2'000 Ausländern, darunter je 26 % (ca. 520 Personen) aus Frankreich und Deutschland, 23 % (ca. 460 Personen) aus England und 15 % (ca. 350 Personen) aus den Vereinigten Staaten von Amerika. Aus Italien, Österreich-Ungarn, Russland und Belgien stammen jeweils ca. 9 % (insgesamt ca. 180 Personen). Auf die restlichen Länder entfallen 1 %.

82 Gemäss einer Notiz im «Adressbuch» liefert Bossard der Fürstin Josephine von Hohenzollern (1813–1900) Sitzmöbel nach Schloss Sigmaringen.

83 *Bestellbuch 1879–1894*, S. 429.

84 So erscheint auf einem bei Bossard angefertigten Glasplattenfoto um 1890 ein deutscher Doppelpokal um 1600, der in GEORG HIRTH, *Der Formenschatz. Eine Quelle der Belehrung und Anregung für Künstler und Gewerbetreibende, wie für alle Freunde stilvoller Schönheit, aus den Werken der besten Meister aller Zeiten und Völker*. 6. Jg., München/Leipzig 1882, als Nr. 14 abgebildet wird «*nach einer Photographie, welche mir von A. S. Drey sen. zur Verfügung gestellt wurde.*»

85 *Adressbuch*: «Mr. Charles Davis New Bond Street 147 W. Hat Holzhalb Z Humpen…»

86 PAOLA CORDERA, *La fabbrica del Rinascimento : Frédéric Spitzer mercante d'arte e collezionista nell'Europa delle nuove nazioni*, Bologna 2014.

87 Brief K. Bossard an H. Angst April 1893, Zentralbibliothek Zürich, Signatur 16.15, Nachlass H. Angst; Deckel mit Figur «Alter Schweizer» zu Nr. 1784, *Catalogue de vente de la collection Spitzer*, Paris, 1893; Der Pokal heute (ohne Deckel) SNM, DEP 16 ; siehe IVAN ANDREY, *A la Table de Dieu et de Leurs Excellences – L'orfèvrerie dans le canton de Fribourg entre 1550 et 1850*, Fribourg 2009, S. 218–221.

88 1887 finden wir im *Besucherbuch 1887–1893*, S. 8 einen Eintrag „Ludovico Martelli Lennick St. Quentin Belgique pour le Château de Gaasbeck". Martelli Lennick leitet die Arbeiten im Schloss Gaasbeek; CARLO BRONNE, *La Marquise Arconati dernière châtelaine de Gaasbeek*, Bruxelles: Les cahiers historiques, 1970.

89 *Debitorenbuch 1894–1898*, S. 303: «*1898 Aug. 19.: 1 Becher mit Deckel alt russisch fr. 400.– / 1 Becher doppelt mit Buckeln fr. 1200.– / 1 Salière Copie Spitzer fr. 900.– / 1 Frauenbecher fr. 350.– / 1 Buckelbecher gross sfr. 800.– / 1 Sperber fr. 700.– / 1 Schiffelchen fr. 350.– / 1 Schneiderbecher fr. 500.– / 1 Kreuz fr. 500.– / 1 Kreuz fr. 200.– / 1 Büchschen fr. 100.– / 5 Bijoux fr. 1680.– / 2 Paires de Candelabres Louis XV d'après dessin fr. 8000.–*». Die «Salière Copie Spitzer» meint offensichtlich eine

Kopie der Renaissance-Salière, welche Bossard an der Auktion Spitzer 1893 für 3'100 Fr. erworben hatte (siehe Brief K. Bossard an H. Angst Juni 1893, Zentralbibliothek Zürich, Signatur 16.15, Nachlass H. Angst). Diese Kopie ist auf dem Foto einer Silber-Vitrine der Ausstellung Sammlung Schuwalow in Petersburg 1914 (Abb. 98) neben Bossards Kopie des Zürcher Hobelpokales zu sehen. Es fragt sich, ob es sich bei dem hinter dem Hobelpokal stehenden Buckel-Doppelpokal und dem Buckelpokal rechts auch um die entsprechenden Arbeiten Bossards handelt.

90 FERDINAND LUTHMER, *Der Schatz des Freiherren Karl von Rothschild – Meisterwerke der Goldschmiedekunst aus dem 14.–18. Jahrhundert*, Frankfurt 1882–1885; die in mehreren Folgen gelieferten aufwändigen Lichtdruck-Bildtafeln und Kommentare sind in der Bibliothek Bossard erhalten.

91 Zu Albert Pringsheim vgl. LORENZ SEELIG, *Die Silbersammlung Alfred Pringsheim* (= Monographien der Abegg Stiftung 19), Riggisberg 2013; zu A. S. Drey siehe a. a. O., S. 20, 27.

92 Im Atelierbestand Bossard befinden sich Skizzen Forrers zu Renaissance-Plaketten von Sebastian Flötner.

93 Rawnsley war mehrmals in Luzern und schrieb 1896 im Auftrag des Luzerner Informationsbüros für Touristen die Broschüre «The revival of the Decorative Arts at Lucerne – two walks about the ancient city of the wooden storks nests» mit ausführlicher Beschreibung der Häuser Bossards und seiner Bedeutung.

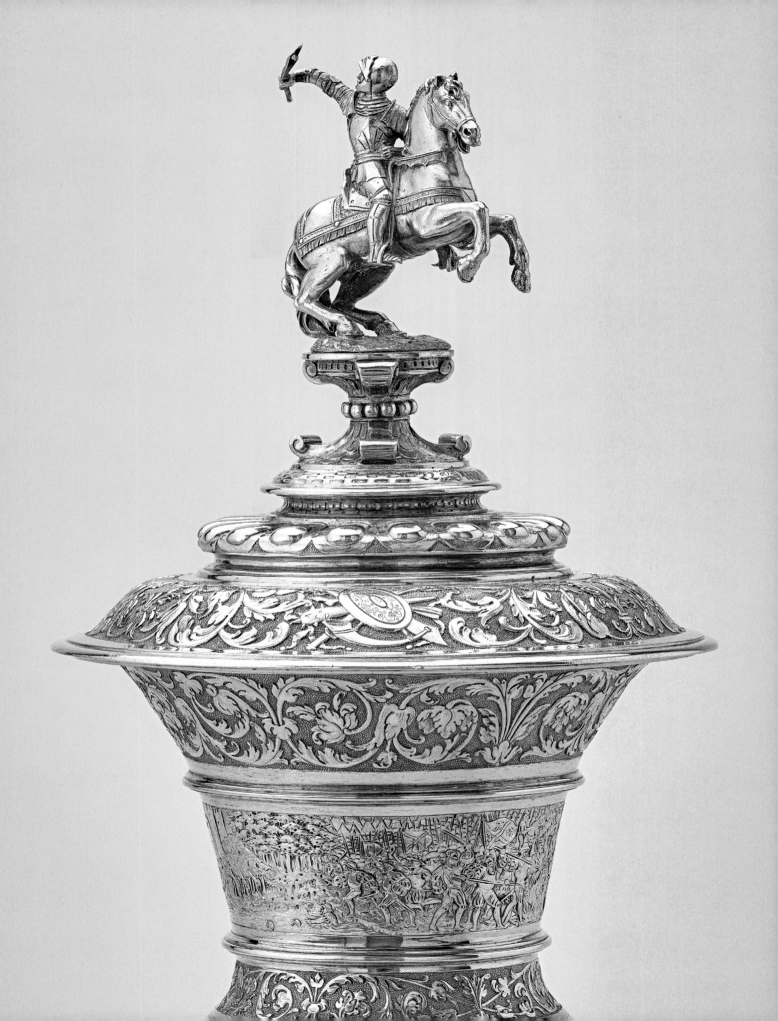

Auf dem Weg zum Historismus

Eva-Maria Preiswerk-Lösel

Theoretische Grund-
lagen von Bossards
Gestalten

16 Gottfried Semper, 1865.
ETH-Bibliothek Zürich.

Der Schlüssel zu einer neuen Ästhetik

Als Johann Karl Bossard 1867 nach Luzern zurückkehrte, lehrte in Zürich am 1855 neu gegründeten Eidgenössischen Polytechnikum, der heutigen Eidgenössischen Technischen Hochschule (ETH), der Deutsche Gottfried Semper (1803–1879), einer der am meisten gefeierten Architekten und Kunsttheoretiker seiner Zeit. Er übte sowohl auf die Architektur als auch auf die dekorative Kunst der zweiten Jahrhunderthälfte einen prägenden Einfluss aus (Abb. 16). Nachdem er als Republikaner am Dresdener Maiaufstand von 1849 teilgenommen hatte, musste er wie sein Freund, der Komponist Richard Wagner, aus Deutschland fliehen und gelangte nach einem Aufenthalt in London durch dessen Vermittlung schliesslich nach Zürich, wo Wagner im Exil weilte. Von 1855 bis 1871 lebte und unterrichtete Semper als Professor für Architektur in Zürich und realisierte in dieser Zeit mehrere grössere und kleinere Bauvorhaben. Besonders erwähnenswert sind das repräsentative, von einer Kuppel dominierte Gebäude der ETH Zürich 1859–1864 in klarem Neorenaissancestil und das Winterthurer Stadthaus 1865–1869, basierend auf Elementen der griechischen Klassik.

Schon seit Mitte der 1830er Jahre hatte sich Semper auch mit Entwürfen zur dekorativen Kunst beschäftigt.[1] Die Innenausstattung seiner Bauten, für die er Vorlagen in unterschiedlichen Materialien lieferte, lag dem Architekten zeitlebens am Herzen. Zwei Objekte aus seiner Zürcher Zeit verdienen Beachtung, da sie erstmals Renaissanceformen in der Kleinkunst zur Anwendung bringen.

1858 entwarf Semper einen **Taktstock** für Richard Wagner.[2] Den Auftrag dafür erteilte ihm Mathilde Wesendonck, die Gattin des vermögenden deutschen Kaufmanns und Kunstsammlers Otto Wesendonck, der seit 1850 mit seiner Familie in der Limmatstadt wohnte und den Komponisten als Gönner unterstützte. Der aus Elfenbein gedrechselte Stab weist bereits Renaissanceornamentik auf, kombiniert mit Flechtwerk, das von einem Schriftband mit den Namen der Wagner-Opern «Nibelungen», «Rheingold» und «Walküre» auf der einen und «Siegfried» sowie «Tristan und Isolde» auf der anderen Seite gehalten wird.[3]

Auch die nach einem Entwurf Sempers angefertigte silberne **Fussschale** mit Deckel, die 1861 dem Theologieprofessor und Altphilologen Ferdinand Hitzig zu dessen Abschied von der Zürcher Universität überreicht wurde, ist

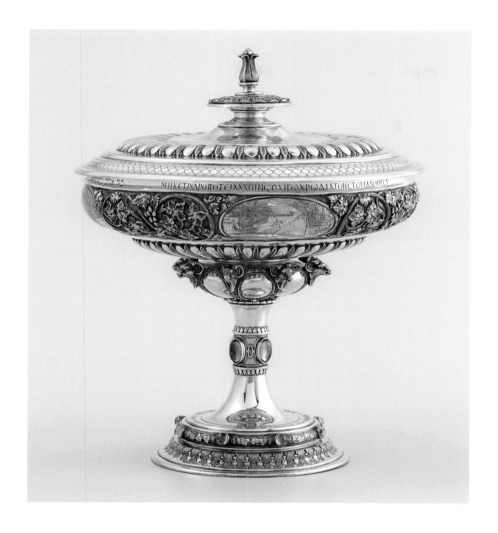

17 Fussschale in Renaissance-
formen nach Entwurf von Gottfried
Semper, Heinrich II. Fries, Zürich,
1861. H. 27 cm. SNM, LM 84679.

von Renaissanceformen geprägt[4] (Abb. 17). Als frühes, in der Schweiz entstandenes kunsthandwerkliches Beispiel veranschaulicht die Fussschale überdies Sempers Theorie, die dem Dekor die Funktion eines Bedeutungsträgers beimisst. Den Gefässkorpus umgibt als Hauptmotiv ein getriebenes Weinrebenband, welches gravierte ovale Medaillons mit Darstellungen der Repräsentanten alter Sprachen verbindet. Plastische Widderköpfe, wie sie Nürnberger Goldschmiede der Renaissance gerne verwendeten, schmücken den eingezogenen unteren Kuppateil. Auf dem Schaftnodus und dem Fusswulst wurden ovale Amethyste eingesetzt, denen von alters her eine Wirkung gegen Trunkenheit zugesprochen wurde. Ausgeführt wurde die Fussschale vom Zürcher Goldschmied Heinrich II. Fries (1819–1885).

Obwohl der junge Johann Karl Bossard dem grossen Architekten und Gelehrten Semper wohl kaum persönlich begegnete, beeinflussten dessen Theorien entscheidend sein Denken und Schaffen sowie den Stil des Luzerner Ateliers.

18 «Der Stil» von Gottfried Semper,
Titelblatt Band 2, 1863. ETH-Bibliothek
Zürich.

Für unser Thema ist der Umstand relevant, dass Semper in der fruchtbaren
Zürcher Zeit sein theoretisches Hauptwerk «Der Stil in den technischen und
tektonischen Künsten oder Praktische Ästhetik» 1860–1863 verfasste[5] (Abb. 18).
In Bezug auf die dekorative Kunst profilierte er sich darin als Vordenker der
richtungsweisenden Bewegung der Kunstgewerbereform, die in den folgenden
Jahren Kontinentaleuropa erfasste. Sempers Theorien basierten auf persön-
lichen Erfahrungen und Einsichten aus seiner Zeit in England 1850–1854, wo
1851 in London die spektakuläre erste Weltausstellung stattfand, an der er
mitwirkte, sowie auf Impulsen einiger schon damals aktiver britischer Kunst-
gewerbereformer.[6] England reagierte umgehend auf die anlässlich der Welt-
ausstellung festgestellte mangelnde Qualität vieler Erzeugnisse mit der
Reorganisation seiner Fachschulen und der Einrichtung von Vorbildersamm-
lungen. Semper selbst lehrte seit 1852 an der Government School of Design,
die bald Department of Practical Art hiess und unter der Leitung des einfluss-
reichen Reformers Henry Cole stand.[7] Auch die beiden anderen Hauptvertreter
des Reformkreises, Owen Jones und Richard Redgrave, waren dort tätig.
Dieser Schule verdankt man bahnbrechende Ideen zur Verbesserung des
qualitativen Niveaus von kunstgewerblichen Produkten. Für diese Neuorien-
tierung waren folgende Aspekte von Bedeutung: eine praxisorientierte Fach-
ausbildung, öffentliche Lehrsammlungen alten Kunsthandwerks, Beratung von
Kunsthandwerkern und Fabrikanten sowie die Information des Publikums.[8]

Semper war jedoch der Einzige, der die Londoner Erfahrungen und die
daraus resultierenden Überzeugungen zu einem System ausbaute. Mit seinem
Werk «Der Stil» legte der humanistisch gebildete und ungemein belesene
Architekt und Kunsttheoretiker einen Leitfaden für angewandte Ästhetik vor,
der weit über seine Zeit hinaus massgebend wurde. Als Systematiker ent-
wickelte er aus der vergleichenden und ordnenden Analyse historischen Kul-
turguts eine allgemeine Stillehre und eine in der Praxis anwendbare Ästhetik.

Gegen die Dominanz des technischen Fortschritts setzte Semper die von
ihm im Verlauf der Analyse historischer Grundlagen gewonnenen Prinzipien
guten Gestaltens. Gemäss seiner Definition ist die ästhetisch gelungene Form-
gebung von den Kriterien der Zweckmässigkeit sowie der Materialgerechtig-
keit abhängig. Nach Semper ist jedes «technische» Produkt ein Resultat aus
Zweck und Materie.[9] Dem Dekor misst er die Rolle eines Bedeutungsträgers
zu. Unter den Metallkünsten nahm für Semper die Technik der Toreutik – die
Anfertigung von Gegenständen und Bildwerken aus Metall durch Treiben und
Ziselieren – den nobelsten Platz ein, eine Auffassung, welche die Kunstge-
werbereform vollumfänglich übernahm.[10]

Obwohl Semper den historischen Stilrichtungen im Allgemeinen kritisch
gegenüberstand, anerkannte er die stets regenerierende Wirkung der Antike,
«da alle Wiedergeburten der antiken Kunst sofort Neues zu Wege brachten.»[11]
Diese erneute Berufung auf die Antike verband er jedoch mit der Auflage:
*«Was die Kunstgeschichte betrifft, so wird sie erst dann der Kunst eine wahre
Führerin werden, wenn sie aus ihrem gegenwärtigen sondern kritischen und
archäologischen Standpunkte zu dem der Vergleichung und der Synthesis*

übertritt.»[12] Damit war gesagt, dass althergebrachte Formen der Gegenwart anzupassen seien. Dies sollte zum Credo der mächtigen Reformbewegung in Kunsthandwerk[13] und Kunstgewerbe[14] der 1870/80er Jahre werden. Nach dem deutschen Sieg im Krieg von 1870/71 über das bisher geschmacklich tonangebende Frankreich und nach der Reichsgründung von 1871 kamen in Deutschland zudem nationale Quellen hinzu. Für Bossards Zeitgenossen bedeuteten diese Forderungen, dass dem Gestalten der vorindustriellen Vergangenheit neu Vorbildcharakter zukam.

Die Kunstgewerbereform

Die oben beschriebenen Ideen verbreiteten sich auf dem Kontinent, als Johann Karl Bossard 1868 das Goldschmiedeatelier seines Vaters übernahm. Da die Reformideen Bossards Schaffen ausschlaggebend prägten, sei eine Schilderung dieser Strömung der Darstellung seiner eigenen Arbeiten vorangestellt.

England, der Motor der Industrialisierung und Veranstalter der Weltausstellung von 1851, des ersten internationalen Wettbewerbs der Industrienationen, hatte auf die Missstände mit einer Welle ästhetisch-gesellschaftlicher Reformbewegungen reagiert, zu der auch der sozial denkende William Morris (1834–1896) beitrug. Die Situation des Suchens und der Anpassung an die neuen Umstände um die Mitte des 19. Jahrhunderts schildert Jakob Falke 1866 in seiner «Geschichte des modernen Geschmacks» anschaulich: «[…] *Was thun? Das Vorhandene war ungenügend, ja schiffbrüchig; der Blick voraus bot nur eine Leere dar, und es blieb nichts übrig, als das Heil des Geschmacks in der Vergangenheit zu suchen. Das stimmte auch zum historisch-kritischen Geiste der Zeit. Historisch-kritisch wurde auch der Geschmack, […] so war die nothwendige Folge, dass die vergangenen Stile alle nach einander oder neben einander in Vorschlag kamen und imitiert wurden. […] Den Stil fand man vor lauter Stilen nicht. […] Dieser ganze wahrhaft trostlose Zustand konnte sich eine Zeit lang verbergen, so lange jedermann nur die lokale Anschauung möglich war. Als aber die erste Londoner Ausstellung von 1851, dieses grosse welthistorische Ereignis, die Industrie der Welt vereinigte, da lag das Elend in seiner vollen Grösse vor eines jeden Augen, der sehen wollte und konnte. Man erkannte nicht nur den Mangel an Einheit und Originalität, die charakterlose Mannigfaltigkeit der Imitation, die Verwirrung und Vermischung der Stile, sondern man sah auch, dass in aller industrieller Tätigheit das Kunstgefühl überhaupt zugrunde gegangen sei […].*»[15]

Reformtheorien und Vorbildersammlungen

Die für die deutschsprachigen Länder massgebliche Richtung im Kunstgewerbe vertrat den Standpunkt, dass man durch das Kopieren alter Vorbilder die Prinzipien zweck-, form- und materialgerechten Gestaltens wieder zu erlernen habe und dass man so zu einem der neuen Zeit gemässen eigenen Stil finden könne.[16] Zur Schulung von Künstlern, Handwerkern und Fabrikanten wurden in allen Industrieländern, beginnend mit England und Österreich, Kunstschulen mit angegliederten Vorbildersammlungen alten Kunsthandwerks

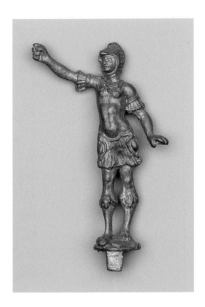

19 Modell eines römischen Kriegers,
Atelier Bossard, Ende 19.Jh. H. 6 cm.
SNM, LM 163140.1.

aller Epochen gegründet, aus denen unsere Kunstgewerbemuseen hervorgingen.[17] In diesen neuen Museen vermittelten neben den ausgestellten Originalen auch Gipsabgüsse, galvanoplastische Nachbildungen, Fotografien sowie eine Flut gedruckter Vorbilderwerke detaillierte Informationen zu Formen und Ornamentik der Stile. Die meisten dieser Sammlungen besassen zusätzlich einen Zeichensaal, wie beispielsweise das Bayerische Gewerbemuseum in Nürnberg und das Königlich Württembergische Landes-Gewerbemuseum in Stuttgart, oder ein Kopierzimmer wie das Kunstgewerbe-Museum in Berlin und das Bayerische Nationalmuseum in München.[18] Hier konnten die Benutzer unter Aufsicht eines Fachmanns grafische Vorlagen oder auf Wunsch auch Museumsobjekte in Ruhe studieren und kopieren.[19] Das 1867 eröffnete Bayerische Nationalmuseum in München kam um 1873 in seinen Anstrengungen bei der Nutzung seiner Reproduktionen und Fotografien eine dem South Kensington Museum in London, der ersten und bedeutendsten Institution dieser Art[20], vergleichbare Bedeutung zu. Die kontinentalen Museen und Kunstschulen wurden nach dem englischen Vorbild errichtet.

Zeitweise scheinen in den Museen auch direkte Abformungen vom Original üblich gewesen zu sein, was ein entsprechendes Verbot des Kunstgewerbemuseums Berlin vermuten lässt.[21] Das Verbot bezieht sich jedoch auf die mechanische Vervielfältigung der mittels Abformung gewonnenen Motive, sodass man annehmen darf, Kunsthandwerkern sei dies für ihren eigenen Bedarf gestattet gewesen. So befindet sich beispielsweise das Gussmodell einer von Bossard häufig gebrauchten Deckelfigur in Gestalt eines römischen Kriegers im Berliner Kunstgewerbemuseum (Abb. 19).[22] Die zur Gewerbeförderung bestimmten Anstalten erhielten in allen Ländern starke staatliche Unterstützung, ging es doch um die Behauptung auf dem Weltmarkt. Die Weltausstellungen spielten in dem sich abzeichnenden Wirtschaftskampf die Rolle eines internationalen Wettbewerbsforums und eines Schiedsrichters, deren Medaillen weltweite Anerkennung brachten und den Absatz von Produkten förderten.[23]

Weg und Ziel der Reformbewegung umriss 1873 Julius Lessing, einer der massgebenden deutschen Reformtheoretiker und erster Direktor des Deutschen Gewerbe-Museums in Berlin, folgendermassen: «[...] *Wenn das Verlorene wieder eingebracht werden soll, so ist der nächste und natürlichste Weg, dass man sich an die alten Vorbilder hält. Zuerst tritt dieses Bestreben in der Form reiner Nachbildung auf.*» Jedoch durch die Erfordernisse der eigenen Zeit veranlasst, «*benützt der Handwerker die Formen, welche ihm am handlichsten sind, und bildet so allmälig eine neue Mischung heraus, deren einzelne Produkte wir augenblicklich als stilwidrig bezeichnen, indem sie den Originalen, von denen sie ausgegangen sind, nicht mehr entsprechen, welche aber schliesslich das enthalten, was man den Stil unserer Zeit bezeichnen wird.*»[24] Der hier formulierten, den Thesen Sempers entlehnten Theorie lebten unzählige Kunsthandwerker aller Sparten im letzten Viertel des 19.Jahrhunderts nach.[25] Die Anwendung erfolgte individuell und reichte von engster Anlehnung an alte Vorbilder bis zur freien Nachahmung. Dabei wird für die

Werkstätten weniger die Bildung eines zeitgemässen Stils zielführend gewesen sein als die Herstellung konkurrenzfähiger, nachfragekonformer Produkte.

Wiederbelebung der handwerklichen Arbeit

Mit der Wertschätzung von Vorbildern ging die Wiederbelebung alter Techniken einher. Für die Goldschmiedekunst bedeutete dies vor allem eine Rückkehr zur traditionellen Treibarbeit mit dem Hammer und zum Ziselieren mit Hammer und Punzen anstelle der verbreiteten rentableren Guss- oder Maschinenarbeit. Der Guss habe den Stil verdorben, argumentierte Julius Lessing, denn er lasse auch nicht materialgerechte Formen zu und sei für den überladenen Dekor verantwortlich: «*Wer in Wachs modelliert, hat eine verhältnismässig kleine Mühe davon, das Ornament sehr reich auszustatten und die Einzelheiten besonders fein durchzubilden. In wenigen Stunden bringt er ein Rankenwerk zustande, an dem der Goldschmied, welcher es treiben und ziselieren sollte, viele Tage arbeiten würde. Die Folge dieser Leichtigkeit im Arbeiten ist fast immer ein Zuviel und Zufein [...].*» Er empfiehlt: «*Der sicherste Weg, wieder zu den gesunden, dem Edelmetall eigenthümlichen Formen zu gelangen, liegt sicher hier wie auf allen anderen Gebieten in der Wiederaufnahme der alten verlassenen Technik; für das Silber speziell in der Wiederaufnahme der getriebenen Arbeit.*»[26]

Die Stilfrage

In Bezug auf den nachzubildenden Stil vermochte sich während langer Zeit keine Richtung durchzusetzen. Um die Jahrhundertmitte herrschte Stilvielfalt. Neben spätem Biedermeier waren gotische Reminiszenzen, zuweilen etwas Renaissance oder Orientalismus und die beim Publikum so beliebte Sehnsuchtsmode des Naturalismus anzutreffen. Unter dem Eindruck der deutschfranzösischen Spannungen wandte man sich in gewissen Teilen Deutschlands betont eigenen nationalen Quellen zu, die man zunächst in der deutschen Neogotik[27] zu finden glaubte. Für die sakrale Goldschmiedekunst wurde die Neogotik seit der Mitte des 19. Jahrhunderts zum charakteristischen Stil. Diese vom Rheinland ausgehende Bewegung verhalf der Gotik und Romanik bis in das 20. Jahrhundert, sei es bei kirchlichen Bauten oder Geräten, zu lang andauerndem Nachhall. Man sah in ihren Formen die beste Verkörperung christlicher Religiosität.

Nach 1871 vermochte sich im deutschen Kulturraum die Neorenaissance durchzusetzen, die auch für die deutschsprachige Schweiz bestimmend wurde. Durch die «Deutsche Ausstellung» 1876 in München mit ihrer gefeierten historischen Abteilung «Unserer Väter Werke» gelang der Neorenaissance der Durchbruch. Treffenden Ausdruck verlieh dem damaligen Empfinden wiederum Julius Lessing: «*[...] Unsere Zeit mit ihrem kräftigen nationalen Aufschwunge fühlt sich geistig hingezogen zu der grossen Zeit der Reformation, des erwachenden Humanismus; wenn wir uns spiegeln wollen im Glanze deutscher Vergangenheit, wenn wir Sinnbilder suchen für die Schönheit und Würde altdeutschen Lebens, wenn wir unseren Burgen und Wohnhäusern*

einen Abglanz prächtiger Vorzeit verleihen wollen, so greifen wir nicht zurück auf das gothische Mittelalter, wir rufen die Erscheinungsweise wach der Reformation, die Zeit eines Luther, eines Albrecht Dürer und Hans Holbein. Dass dieser Geisteszug die bildende Kunst, die Richtung unserer historischen Dichter, ja selbst die Feste unserer Tage durchweht, ist leicht genug festzustellen. Brauchen wir uns zu wundern, dass er auch im Kunstgewerbe seinen Ausdruck findet?»[28]

Ähnlich liess sich auch der Verleger und Autor Georg Hirth in München vernehmen.[29] Als vehementer Vertreter der Neorenaissance übte er vor allem mit seinem 1877 begonnenen grossen Vorbilderwerk «Der Formenschatz der Renaissance» starken Einfluss auf den Geschmack seiner Zeit aus.[30] In den 1880er Jahren ist dann auch eine Hinwendung zu den üppigeren Formen des Barock festzustellen.

Diese in den deutschsprachigen Ländern festzustellende Stilentwicklung hat mit einer gewissen Verzögerung auch für die deutschsprachige Schweiz Gültigkeit. Während in der Schweiz die Neorenaissance durch Gottfried Semper in der Architektur schon in den 1860er Jahren Einzug hielt, setzte sie sich im Kunsthandwerk erst in der zweiten Hälfte der 1870er Jahre durch.[31]

Wertewandel

Der differenzierten Unterscheidung von Original, restauriertem Original, verändertem Original, Kopie, Nachahmung und Fälschung[32] kam im Kunsthandwerk des Historismus noch nicht jene Bedeutung zu, die ihr spätere Generationen beimassen. Diese Thematik wurde erst im späten 19. Jahrhundert relevant.[33] Bei der Wertung von kunsthandwerklichen Erzeugnissen aus der Epoche des Historismus tauchten schon früh Fragen auf, deren Beantwortung uns bis heute beschäftigt.

Facetten der Problematik

Obwohl das Kopieren und Nachahmen einen festen Platz in der Kunstgewerbereform einnahm, erwies sich diese Arbeitsweise im Umgang mit alten Vorbildern nicht immer als unproblematisch. Aus Unkenntnis, Missverständnis oder auch in bewusster Täuschungsabsicht konnten Kopien und Nachahmungen zu Originalen avancieren, wobei nachträglich schwer feststellbar ist, wann oder wo und in welcher Absicht dies geschah. Gerade auf bekannte Meister ihres Handwerks wie beispielsweise die Goldschmiede Castellani und Giuliano in Rom[34], Reinhold Vasters in Aachen[35], Alfred André in Paris[36] oder Hermann Ratzersdorfer[37] sowie Salomon Weininger in Wien[38] fallen neben dem Glanz höchster Könnerschaft die Schatten möglichen bzw. erwiesenen Fälschertums. So bediente sich etwa der Sammler und Händler Frédéric Spitzer (1815–1890) in Paris des Talents von Vasters und von André, um Originale zu restaurieren bzw. zu ergänzen oder Gegenstände im Stil des Mittelalters oder der Renaissance herstellen zu lassen, dies sowohl für seine Sammlung als auch zum Verkauf an Sammler, die sie als Originale einstuften.[39]

Alte Datierungen und Inschriften können, müssen aber nicht zwingend in unredlicher Absicht angebracht worden sein, sondern haben vielfach eine Funktion im Rahmen einer gelebten Erinnerungskultur, die zudem vom Stolz auf die historisch getreue Ausführung zeugen. In Bezug auf das Restaurieren alter Kunstobjekte war das Vorgehen geprägt von einer romantisch-antiquarischen Sehweise, abhängig vom Ermessen der Beteiligten und bedeutend freier als heute. Dies trifft auch auf die Wünsche der Kunden zu. Noch in den 1870er Jahren sind in der Wahrnehmung und Wertung von Original und Kopie keine Unterschiede festzustellen. Das Original wurde wie die Kopie vor allem als vorbildliche Handwerkskunst und nicht primär wegen seiner historischen Authentizität geschätzt. Diese Auffassung von der Kopie spiegelt sich etwa in der Haltung des Basler Sammlers Wilhelm Bachofen-Vischer wider, der 1878 anlässlich der Ausstellung seiner historischen Silberobjekte in Basel[40] auch Kopien berühmter Originale zur Verfügung stellte, «[...] *so dass sich nun an ihren prächtigen Originalen und Copien die Entwicklung der ganzen Goldschmiedekunst auf das lehrreichste verfolgen lässt.*»[41] Auch gewisse

Restaurierungen und Verschönerungen, die damals unbefangen an Originalen vorgenommen wurden, sind aus heutiger Sicht schwer verständlich, waren jedoch damals eher die Regel und galten sogar als Zeugnisse handwerklichen Könnens. Es ist evident, dass diese Praktiken heute die Beurteilung von Objekten erschweren.

«Memorabilia»

Im Historismus fällt die starke Betonung der Erinnerungskultur auf, deren lange Geschichte zu dieser Zeit einen Höhepunkt erreichte. Weil dieses Phänomen in der Schweiz besonders stark ausgeprägt war, soll vertieft darauf eingegangen werden. Dem Wunsch nach Vergegenwärtigung von Geschichte entsprachen eigens zu diesem Zweck kreierte Gegenstände oder alte, neu zugeordnete Objekte. Sie dienten nicht nur der Visualisierung bedeutender historischer oder privater Ereignisse, sondern zeugen auch vom Selbstverständnis der beteiligten Personen, seien es Auftraggeber oder Empfänger. In Memorabilien fand ein kollektives oder privates Verständnis von Identität seinen Ausdruck.

Der Erinnerungskultur dienende Silberarbeiten spielten im Atelier Bossard eine bedeutende Rolle. Mannigfaltig waren die historischen Ereignisse, welche für eine Umsetzung in Silber in Frage kamen. So wurde mit der Schaffung repräsentativer Pokale an bedeutende Siege der Eidgenossen erinnert, z. B. mit dem zur Feier des Jubiläums der Schlacht bei Murten 1876 geschaffenen Deckelpokal (siehe S. 208). Gerade die Burgunderkriege mit den siegreichen Schlachten von Grandson und Murten blieben in der Schweiz in allgemeiner ruhmvoller Erinnerung. Dazu trug auch die in diesen Schlachten gemachte reiche Beute an kostbaren Gegenständen aus der Hofhaltung Karls des Kühnen bei, die von einer für schweizerische Verhältnisse ungewohnten Repräsentation und Prunkentfaltung geprägt war. Neben erhaltenen Goldschmiedearbeiten, deren Zugehörigkeit zur Burgunderbeute belegt ist, wurden in der Folge bisweilen wertvolle und künstlerisch bedeutende alte Stücke der «Burgunderbeute» zugeschrieben, um dem Objekt zusätzliche Bedeutung zu verleihen und damit dessen Wert zu erhöhen.

Der 1386 bei Sempach über Habsburg errungene Sieg wird mit dem imposanten «Eidgenossenpokal» von 1893 thematisiert (siehe S. 185–191). Auch die grossen nationalen Mythen, wie die Legende von der Gründung der Eidgenossenschaft, der Schwur der drei Bundesbrüder und die Geschichte Wilhelm Tells werden auf diesem Pokal eindrücklich dargestellt. In historistischer Manier bestückt Bossard dabei Ereignisse aus dem Mittelalter mit Figuren der schweizerischen Spätrenaissance. Interessanterweise spielt in seinem Œuvre die im neuen Schweizer Bundesstaat nach 1848 wichtige Figur der Helvetia keine Rolle. Als Vermittler nationaler Werte verwendet er vielmehr die Figur des «Alten Schweizers», den er als Krieger in alteidgenössischer Tracht darstellt (siehe S. 179–181).

Ebenfalls der Vergegenwärtigung von Geschichte dient die Erinnerung an bedeutende historische Persönlichkeiten. Zu diesem Zweck wurden vorhandene Objekte mit einer namhaften Person in Verbindung gebracht. Durch das Hinzufügen von Wappen oder Inschriften wurde der Bezug hergestellt und verstärkt.

Im Bereich der Goldschmiedearbeiten wäre als Beispiel der «Becher Karls des Kühnen» zu nennen. Dabei handelt es sich um einen stark beschädigten einfachen Silberbecher des 15. Jahrhunderts, der kunstvoll neu gefasst und mit einem Wappen in der Art von Burgund versehen wurde (siehe S. 157–158). Von diesem Becher stellte das Atelier Bossard, das auch für die «Restaurierung» zuständig war, eine mit den Firmenmarken versehene Kopie her, der später die gravierte Inschrift «*Becher Karls des Kühnen, gefunden im Murtensee. Facsimile ausgeführt von Bosshard* [sic!] *in Luzern. 1890.*» hinzugefügt wurde.[42]

Ebenso ist ein kleiner Becher erwähnenswert, der gemäss der Inschrift «*HH.W. W.B.M. 1482*» [= Herr Hans Waldmann wurde Bürgermeister 1482] von Hans Waldmann stammen soll. Er wurde unter Verwendung alter, nicht zusammengehörender Teile komponiert, unter anderem eines eingelöteten Bodens mit dem Waldmann-Wappen. Der neue Lippenrand und Fuss sowie die Maureskengravur und Inschrift sind Zutaten im Stile des Historismus.[43]

Es war auch üblich, dass man im 19. Jahrhundert anonyme Silberobjekte einer historischen Persönlichkeit zuschrieb. So erhielt, sehr wahrscheinlich im Zusammenhang mit der Reformationsfeier von 1819, ein originaler Renaissance-Deckelpokal eine gravierte Inschrift, die das Stück zu einem dem Zürcher Reformator Heinrich Bullinger gewidmeten Geschenk machte (siehe S. 182–184).

Ebenfalls im frühen 19. Jahrhundert konstruierte man für ein Trinkgefäss aus der Zeit um 1620 in Gestalt eines Halbartiers, welches sich im Besitz der Effinger auf Schloss Wildegg im Aargau befand, einen historischen Bezug zu einem Mitglied dieser Familie, indem auf der blanken Hohlkehle seines Sockels das Effingerwappen und die Inschrift «*Caspar Effinger / D. 22. Junius 1476*» graviert wurde. Gemäss der um 1820 von Sophie von Effinger-von Erlach verfassten Schlosschronik soll der Berner Rat das Gefäss Caspar Effinger geschenkt haben in Anerkennung von dessen Verdiensten in der Schlacht von Murten 1476. Fehlende kunsthistorische Kenntnisse und ein unkritischer Umgang mit historischen Fakten ermöglichten eine derartige Zuschreibung.[44] Die nachträglichen Inschriften und Umdeutungen entsprachen dem Bedürfnis nach Erinnerungsobjekten im Allgemeinen sowie im Speziellen jenem von Familien oder Einzelpersonen, die ihre Bedeutung auf diese Art und Weise mehren und stärker visualisieren wollten. Noch sprechender und interessanter gestaltet wurde ein weiteres vorzüglich gearbeitetes Gefäss des 17. Jahrhunderts in Gestalt eines geharnischten «Alten Schweizers», dessen einstmals blanke Hohlkehle des Sockels im 19. Jahrhundert mit einem humorigen Spruch in altertümelndem Schweizerdeutsch angereichert wurde (siehe S. 179–180).[45]

In der zweiten Hälfte des 19. Jahrhunderts machten traditionsbewusste sowie neue, zu Einfluss gekommene Gesellschaftsschichten ebenfalls von der Möglichkeit repräsentativer Selbstzeugnisse in Gestalt hochwertiger Memorabilien aus Edelmetall Gebrauch. Den Wünschen der Auftraggeber entsprechend, wurden dafür Stücke geschaffen, die entweder Formen der Vergangenheit entsprachen oder sich an der zeitgemässen Formensprache orientierten. Als Familienmemorabilie kann der hohe «1553» datierte Kokosnusspokal der Berner Familie von Lerber gelten (siehe S. 224–226).

Obwohl in der Tradition des 16. und 17. Jahrhunderts gestaltet und verarbeitet, sind die beiden Tafelaufsätze der Zürcher Familien Huber-Werdmüller markante Beispiele des vorherrschenden Zeitstils des Historismus. Der Pokal von 1896 in Form eines steigenden Löwen, des Wappenhalters der Stadt Zürich, mit dem Allianzwappen Huber-Werdmüller, erinnert an die Verdienste des Zürcher Elektroingenieurs und Industriellen Peter Emil Huber-Werdmüller, dessen Produktionsstätte im nahen Umkreis der Stadt lag (Kat. 52). Als Gegenstück zum Löwenpokal wurde zehn Jahre später bei Bossard & Sohn die Kopie des bereits erwähnten «Alten Schweizers» aus dem 17. Jahrhundert in Auftrag gegeben, als Ausdruck der in den beiden Familien gepflegten patriotischen Gesinnung (Abb. 106).

Eine neue, kritischere Wertung und die zunehmende Bedeutung des Originals

Die seit 1884 in Leipzig erschienene «Zeitschrift für Kunst- und Antiquitätensammler» war unter anderem gegründet worden, *«um dem Sammler ein Organ zu schaffen, welches ihn mit den Resultaten der neuesten wissenschaftlichen Forschungen auf dem weiten Gebiete der sogenannten Kleinkunst durch Originalarbeiten unserer bedeutendsten Fachgelehrten bekannt zu machen […] und den offenen Kampf gegen alle Fälschungen, die leider immer mehr und mehr um sich greifen und den ganzen Kunstmarkt bedrohen»*, aufzunehmen, schrieb Heinrich Angst 1890.[46] Nach ersten Versuchen um 1890 wurde 1898 in akuter Situation ein «Internationaler Verband von Museumsbeamten zur Abwehr von Fälschungen und unlauterem Geschäftgebaren», kurz Museen-Verband bezeichnet, gegründet, da das Problem in allen Sparten grassierte. Dessen Aufgabe war es, Museen unter anderem vor dem Ankauf von Fälschungen oder Kopien zu warnen und zu schützen. Als erster Vorsitzender amtete Justus Brinkmann, Direktor des Kunstgewerbemuseums Hamburg, als zweiter Vorsitzender Heinrich Angst, Direktor des Schweizerischen Landesmuseums in Zürich.[47] Die von der Kunstgewerbebewegung propagierten Kopien nach alten Vorlagen sowie Arbeiten im Stile trugen bezüglich der Bewertung von Original und Kopie zunehmend zur Verunsicherung bei. In diesem Zusammenhang ist zu berücksichtigen, dass auf wissenschaftlicher Ebene im späten 19. Jahrhundert ein Wandel in der Beurteilung alter Kunstobjekte im Gange war. Jedoch entsprach dem Kunstverständnis breiter Schichten bis mindestens in die 1890er Jahre eine eher unkritische Auffassung hinsichtlich der Originalitätsfrage, die dubiose Transaktionen ermöglichte.

Eine neue, kritischere Sicht bezüglich Original und Kopie lässt sich zunächst bei Vertretern der neuen universitären Disziplin Kunstgeschichte feststellen. In der Schweiz lehrte beispielsweise Jakob Burckhardt dieses Fach seit 1855 an der Universität Zürich, später in Basel; Johann Rudolf Rahn dozierte seit 1870 an der Universität Zürich. Auch die Gründer und Betreuer der im letzten Jahrhundertviertel entstehenden Museen und anderen Bildungsstätten trugen zu vertieften Kenntnissen von historischen Sachgütern bei. Die Forderung nach Authentizität von Altertümern errang in Konkurrenz zum vormals dominierenden

romantisch-dekorativen Aspekt den Sieg. Vor allem dieser Wertewandel war bei der Beurteilung von historistischen Artefakten für die später oftmals harsch ausfallende Kritik verantwortlich. Aufgabe der aktuellen Kunstgeschichte ist es daher, das Erbe des Historismus gemäss wissenschaftlichen Kriterien zu sichten und unter Berücksichtigung des damaligen Zeitgeistes zu beurteilen.

Eine wichtige Rolle bei der Bewusstseinsbildung vom kulturellen Wert der Altertümer in einer breiten Öffentlichkeit der Schweiz spielte die Ausstellung «Alte Kunst», die Teil der Schweizerischen Landesausstellung von 1883 in Zürich war. Ihr kam auch die Aufgabe zu, «*dem Publikum mustergültige Vorbilder zur Anregung und Nacheiferung*» zu zeigen.[48] Der für diese Ausstellungssparte verantwortliche Kunsthistoriker Johann Rudolf Rahn hielt in seinem Bericht fest: «*Die Schweizerische Landesausstellung hat zum ersten Mal dem Volke eine Mannigfaltigkeit von Schätzen gezeigt, die nicht nur Neugierde, sondern lebhaftes Interesse erweckte und zu anregenden Vergleichen mit den Leistungen der Gegenwart führte*», und er konstatiert: «*Der Aufschwung, den das Kunstgewerbe während der letzten Jahrzehnte in Oesterreich und Deutschland genommen hat, ist wesentlich auf das Studium von mustergültigen Werken der alten Kunst zurückzuführen.*»[49] Unter den 175 Exponaten alter Goldschmiedekunst dominierte mittelalterliches und barockes Kirchensilber aus früheren Klöstern sowie Kirchgemeinden. Auch zahlreiche private Leihgeber stellten Exponate zur Verfügung, darunter Johann Karl Bossard. Es fällt auf, dass Rahn in seinem Bericht über die Silberexponate auch solche mit falschen Marken erwähnt, nämlich zwei Löffel und zwei Salzgefässe. Zu einer Zeit, in der in der Schweiz das Bewusstsein für den Wert originaler Altertümer gerade erst erwachte, hatten einzelne Vertreter der Kunstwissenschaft einen Wissensstand erreicht, der es erlaubte, echte von falschen Stücken zu unterscheiden, und sie bekundeten den Willen, dies auch zu tun, wie das Beispiel von Rahn zeigt. Es war die Fachwelt der jungen Disziplin Kunstwissenschaft, welche erstmals den Wertmassstab der Authentizität eines Werkes anwendete und damit der unkritischen Beurteilung von Artefakten ein Ende bereitete. Auch das kontinuierlich angeeignete Wissen von Forschern und Fachleuten der neuen Kunstgewerbemuseen verbesserte das Instrumentarium zur Beurteilung von altem Kunstgewerbe. Dabei bildeten sich unterschiedliche Meinungen heraus: Einige betonten die Bedeutung des Vorbildcharakters von altem Kunsthandwerk, welcher der Verbesserung der Produktion der Gegenwart dienen sollte – also ein betont wirtschaftliches Argument –, andere stellten den Eigenwert einer Antiquität in ihrer unversehrten Authentizität in den Mittelpunkt, die man allmählich zu würdigen verstand. Diese Überzeugung hatte konsequenterweise die Ablehnung der unbekümmerten Praktiken und bisherigen Restaurierungsgewohnheiten zur Folge.

Originale werden teuer

Mit der Erkenntnis der Einzigartigkeit des unverfälschten Originals und dessen historischer Bedeutung als authentischer Äusserung einer Epoche stieg die Wertschätzung dieser Objekte, und die Preise erhöhten sich. Der Wertewandel

vollzog sich in verschiedenen Ländern zu unterschiedlichen Zeiten. England spielte eine Vorreiterrolle in der Wertschätzung alten Silbers; dennoch schreckte man nicht davor zurück, beispielsweise glattes Queen Anne-Silber nachträglich zu dekorieren. Deutschlands Silberhändler und Antiquare spielten schon seit der Veräusserung des Basler Münsterschatzes 1836[50] und der Klosteraufhebungen im Aargau in den 1840er Jahren eine bedeutende Rolle beim Ankauf historischer Originale aus schweizerischem Besitz. Ihre Kaufofferten spiegeln die zunehmende internationale Wertschätzung, welche historische Originale genossen, während man diesen hierzulande noch wenig Interesse entgegenbrachte. So kauften 1853 die Gebrüder Löwenstein aus Frankfurt a. Main fünf Tafelaufsätze aus dem alten Rathaus in Luzern für 710 Fr.[51] Nachdem Bossard vergeblich versucht hatte, für den grossen Deckelpokal von 1686 des bekannten Meisters Hans Peter Staffelbach aus Sursee, Kanton Luzern, im Besitz der Zürcher Stadtschützengesellschaft einen inländischen Käufer zu finden, erwarb ihn schliesslich 1878 der Pariser Händler E. Löwengard für 3'000 Fr. Für die Zürcher Gesellschaft liess Löwengard als Ersatz ein Galvano anfertigen.[52] Nach der ersten schweizerischen Landesausstellung 1883 in Zürich gelang es den Händlern Löwenstein, der Kirchgemeinde Rheinau den sogenannten Fintansbecher aus dem 1862 aufgehobenen Kloster Rheinau, einen silbermontierten hölzernen Doppelkopf des 14. Jahrhunderts, zum hohen Preis von 30'000 Fr. abzukaufen.[53] Er gelangte in die Sammlung Karl von Rothschild, dessen Tochter Adèle ihn 1922 dem Musée Cluny vermachte; allerdings war er zwischenzeitlich geschönt und damit der Zustand verfälscht worden.[54] Für weitere 30'000 Fr. kauften die Gebrüder Löwenstein im Anschluss an die Schweizerische Landesausstellung in Zürich 1883 der Kirche in Winterthur den sogenannten Teufelskelch ab[55], ferner der Bürgergemeinde Bischofszell ein Paar Muschelpokale von 1681.[56] Nachdem Antiquar Piccard seit 1872 vergeblich versucht hatte, den Neptun der Schaffhauser Schifferzunft für 8'000 Fr. zu erwerben, gelang E. Löwengard aus Paris 1876 der Kauf für 20'000 Fr.[57] Johann Rudolf Rahn bezeichnete dies als eine «überspannt hohe Summe». 1869 musste Piccard, der sich um den Löwenpokal der Schaffhauser Schneiderzunft bemühte, unverrichteter Dinge wieder abziehen, doch gelang ihm 1872 der Erwerb von zwei Figurenpokalen der Schaffhauser Schmiedenzunft, der eine in Gestalt des Gottes Vulkan, der andere in jener eines Pferdes, für zusammen 10'000 Fr. Der Vulkan-Pokal gehörte bald darauf zur Sammlung Karl von Rothschild.[58] Im Anschluss an die Schweizerische Landesausstellung von 1896 in Genf, für welche Kirchen, Zünfte und Private ihre Kostbarkeiten ausgeliehen hatten, folgten schon bald Kaufofferten aus Frankfurt. Die Preise waren inzwischen weiter gestiegen. Für die beiden Ehrenpokale der Berner Zunftgesellschaft zum Affen boten die Kunsthändler J(ulius) und S(elig) Goldschmidt noch im selben Jahr 50'000 Fr. Nach abschlägigem Bescheid seitens der Gesellschaft erhöhten sie 1899 ihr Angebot auf 100'000 Fr. 1906 unterbreiteten sie erneut Offerten, dieses Mal nicht nur für die beiden Affenpokale, sondern auch für ein weiteres Prunkstück, den auf einem Krebs reitenden Affen von 1678, für gesamthaft 300'000 Fr. Dabei entfiel allein auf den Letzteren der Betrag von 125'000 Fr.

1896 hatte «Goldschmied Bossard in Luzern» neun der wertvollsten Goldschmiedearbeiten dieser Zunft geschätzt, darunter die drei erwähnten Figurenpokale, die sich noch heute im Besitz der Gesellschaft zum Affen befinden, und sie damals mit der bescheidenen Summe von total 24'500 Fr. beziffert.[59]

Mit der Aufwertung des Originals änderte sich auch der Stellenwert der Kopie. Auffallend sind die seit den 1880er Jahren empfindlichen Reaktionen auf unautorisierte Kopien prominenter Originale, erstaunlich zu einer Zeit, in der die Kopie als Basis der angestrebten Erneuerung von Kunsthandwerk und -gewerbe diente. Die Eigentümer von Originalen fühlten sich offenbar in ihrem persönlichen Recht, über ihr Eigentum zu bestimmen, tangiert und intervenierten mit Protesten und Klagen.[60] Ob die Käufer von Originalen, die durch Bossard vermittelt worden waren, Kenntnis hatten, dass davon möglicherweise im Atelier Kopien angefertigt worden waren, entzieht sich unserer Kenntnis. Andererseits dokumentieren Belege, dass Kunden explizit handwerkliche Kopien vorbildlicher Originale orderten. Jedes von Bossard im Rahmen des Antiquitätenhandels vermittelte und jedes in seiner Mustersammlung vorhandene Original konnte gemäss seiner Überzeugung potentiell als Vorlage für Kopien bzw. Nachschöpfungen dienen.

An der internationalen Ausstellung für Edelmetallkunst in Nürnberg 1885 errang Bossard die Silbermedaille; die Goldmedaille wurde Carl Fabergé zugesprochen. Damit war das Luzerner Atelier an der Spitze der internationalen Goldschmiedeelite angelangt. Ein Berichterstatter der Ausstellung, Arthur Pabst, machte jedoch auch auf die Gefahren der perfekten Stilkopie aufmerksam: «*J. Bossard in Luzern, dessen täuschend nachgemachter Renaissanceschmuck der Schrecken aller Sammler ist, bringt auch eine grössere Gruppe vortrefflicher getriebener Arbeiten zur Ausstellung: auch mit diesen Stücken kann in unrechter Hand arger Missbrauch getrieben werden.*»[61]

Ähnlich tönt der Tenor eines Vortrags, den Heinrich Angst 1899 vor den Mitgliedern des Museen-Verbands hielt. In Bezug auf schweizerische Antiquitäten berichtet er: «*Das ökonomische Gesetz von Angebot und Nachfrage hat sich auch in dieser Geschäftsbranche bewährt. Auswahl findet sich jetzt in Hülle und Fülle; eine förmliche Kaninchenzucht von Antiquitäten ist erstanden.*» Im selben Bericht hält Justus Brinkmann fest: «*In der Werkstatt des Goldschmieds J. Bossard in Luzern werden nachgeahmt: 1. Schweizer Dolche des 16. Jahrhunderts, von denen B. theils Originale, theils alte Bleigüsse besitzt mit folgenden Darstellungen: Tell's Schuss, Mucius Scaevola, der verlorene Sohn, Reiterkampf, Todtentanz. Die Nachahmungen bald wie die Originale in ciseliertem Rotguss, bald in Silber. / 2. Spanische Suppenschüsseln (niedrige, cylindrische Gefässe mit Deckel zum Bereiten eines in diesen Schüsseln aufgetragenen Ragouts) aus Glockenmetall gegossen. / 3. Zinngefässe aller Art, in Sand gegossen, mit Reliefs aller Art, auch graviert. / 4. Silbertreibarbeiten aller Art. / 5. Silberfiligranarbeiten. / 6. Schweizer Möbel aller Art. / 7. Schweizer Kerbschnittarbeiten (Stühle, kleine Wiegen u. A.). Meines Wissens verkauft J. Bossard alle diese Sachen n i c h t als alte Originale; er schlägt auch keine alten Stempel darauf; in den Händen unerfahrener oder*

betrügerischer Ersteher sind diese ausgezeichnet gearbeiteten Nachahmungen aber gefährlich.»[62]

Mehr als ein Jahrhundert nach dieser Verlautbarung hat ihr Inhalt nach wie vor Gültigkeit. Wir hoffen, mit der vorliegenden Publikation einen Beitrag zur Klärung der Situation in den hier behandelten Gebieten zu leisten.

Die Edelmetall-stempelung zur Zeit des Historismus in der Schweiz

Zu den offenen Fragen der Epoche des Historismus gehört auch die damalige Handhabung der Edelmetallstempelung. Seit Einführung der Stempelung im 16. Jahrhundert bis zum Ende des Ancien Régime mussten Gold- und Silberarbeiten in der Eidgenossenschaft mindestens zwei Marken aufweisen, nämlich die Ortsmarke, welche die vorschriftsmässige Legierung garantierte, sowie die Meistermarke des Herstellers. Die Stempelung wurde von der Obrigkeit streng kontrolliert, denn sie garantierte dem Käufer den materiellen Wert des Stückes. Im Verlauf des 19. Jahrhunderts wurde jedoch hierzulande die Stempelung bedeutend weniger strikt gehandhabt. In diesem Zusammenhang sei auch auf die bekannten deutschen Antiksilberwarenhersteller und ihren reichlichen Gebrauch von Fantasiestempeln verwiesen. Diese Phänomene sind auf den romantischen Zeitgeist und fehlende gesetzliche Grundlagen zurückzuführen.

In der Schweiz hergestellte Kopien, Nachahmungen und Eigenschöpfungen von Goldschmiedewerken des Historismus sind nicht immer einfach zu identifizieren, weil sie nicht zwingend gestempelt werden mussten. Auch «authentische» historische Stempel konnten legal verwendet werden. Ein Blick auf die der Qualitätskontrolle dienende Gesetzgebung der Schweiz und deren Anwendung verdeutlicht das Problem.

Seit dem Ende des 18. Jahrhunderts unterstand die Stempelung schweizerischer Gold- und Silberschmiedearbeiten kantonaler Oberhoheit, bis sie 1882 in jene des Bundes überging. Im Kanton Luzern legte eine Verordnung aus dem Jahre 1804 den Silbergehalt auf 13 Loth und den des Goldes auf 18 Karat fest, verlangte eine Meistermarke mit den Initialen und das vom Kantonswardein angebrachte Luzernerschild als Ortsmarke.[63] Obwohl das Gesetz 1840[64] und 1860[65] bestätigt wurde, scheint es in der Praxis mit der Zeit seine Wirksamkeit verloren zu haben, da es sich nicht mit den liberalen Vorstellungen der Gewerbefreiheit vertrug. Bei einer Umfrage 1879 stellte man fest, dass in den meisten Kantonen, sogar in den Zentren für Gold- und Silberwaren wie Genf und Neuenburg, die Stempelung fakultativ war.[66] Um diese Unstimmigkeiten einheitlich zu regeln, übernahm der Bund die Gesetzgebung für Edelmetalle, wobei er sich aber nur auf die wichtigsten Edelmetallerzeugnisse der

Schweiz, die Uhrengehäuse, konzentrierte. Mit Ausnahme der Uhrengehäuse blieb die Stempelung auch nach 1882 für alle anderen Edelmetallwaren fakultativ.[67] Erst seit 1934 unterliegen alle in der Schweiz hergestellten Gold- und Silberwaren der Stempelpflicht mit dem Feingehaltszeichen und der Herstellermarke, die bei der eidgenössischen Edelmetallkontrolle in Bern hinterlegt werden muss.[68] Die schweizerische Gesetzgebung erlaubte somit auch von 1882 bis 1934 gänzlich ungemarkte Arbeiten zu jedem beliebigen Feingehalt sowie jede beliebige Marke ohne Feingehaltsangabe. Nur wenn der Feingehalt angegeben wurde, musste man auch die Herstellermarke hinzufügen. Das bedeutet, dass das Atelier Bossard, wie jede andere Schweizer Firma, gemarkte und ungemarkte Produkte verkaufen konnte. Marc Rosenberg bildet 1928 die üblichen Marken der Firma ab.[69] Seine Bemerkung, «*Diese Marken wurden, nach Mitteilung des Fabrikanten, je nach Bedarf oder Wunsch des Bestellers aufgeschlagen*», ist nach dem oben Festgestellten so zu verstehen, dass diese Marken benutzt werden konnten, jedoch nicht mussten. Entsprechendes geht beispielsweise aus einer Bestellung bei Bossard vom Mai 1892 hervor, bei welcher unter den detaillierten Wünschen des Kunden notiert ist: «*Unten am Fuss dürfen der Bossardstempel und «Luzern» nicht fehlen.*»[70]

Unter den gegebenen Umständen ist es deshalb durchaus möglich, dass ungestempelte Arbeiten des Ateliers heute als alte Originale angesehen werden, wozu neben ihrer Stiltreue zweifellos auch die in 100 bis 150 Jahren angesetzten Alterungsspuren beitragen können. Denkbar wären auch Stücke mit historischen Marken, wie dies dem vielfach angewandten Usus des 19. Jahrhunderts entsprach. Romantisches Geschichtsverständnis, der Stolz auf die wiedererlangten handwerklichen Fähigkeiten, die jenen der Meister vergangener Jahrhunderte gleichkamen, oder auch die Wünsche bestimmter Auftraggeber haben dabei eine Rolle gespielt (siehe S. 217–229). Die Gesetzgebung hätte jedenfalls eine solche Praxis, die auch aus anderen Gebieten des Kunsthandwerks bekannt ist, nicht verunmöglicht. Es stellt sich zudem die Frage, welche Rolle die Antiquitätenhändler bei der Anbringung von historischen Stempeln gespielt haben; eine Frage, die hier nur aufgeworfen, aber nicht beantwortet werden kann.

ANMERKUNGEN

Theoretische Grundlagen von Bossards Gestalten

1 So entwarf er für die Manufakturen Meissen, später für Sèvres Porzellanvasen und in seiner englischen Zeit unter anderem Gefässe in Silber, wie Punschbowlen. Vgl.: BARBARA VON ORELLI-MESSERLI, *Gottfried Semper (1803–1879). Die Entwürfe zur dekorativen Kunst* (= Studien zur internationalen Architektur- und Kunstgeschichte 80), Petersberg 2010.

2 Bis 1945 im Richard Wagner-Museum in Bayreuth aufbewahrt, danach verschollen, hat sich dort glücklicherweise Sempers Originalzeichnung für den Taktstock erhalten; eine Pause davon befindet sich im Museum für Kunst und Gewerbe in Hamburg. DIETRICH KÖTZSCHE, *Ein Taktstock für Richard Wagner?*, in: Studien zum europäischen Kunsthandwerk. Festschrift Yvonne Hackenbroch, hrsg. von Jörg Rasmussen, München 1983, S. 289–295. – VON ORELLI-MESSERLI (wie Anm. 1), S. 40–41, 293–296. – UTE KRÖGER, *Gottfried Semper. Seine Zürcher Jahre 1855–1871*, Zürich 2015, S. 104 f.

3 Vermutlich flossen romantische Ideen der Auftraggeberin und Verehrerin Wagners in die Gestaltung des von ihr als «Runenstab» bezeichneten Taktstocks ein.

4 VON ORELLI-MESSERLI (wie Anm. 1), S. 296–298. – HANSPETER LANZ, *Weltliches Silber 2. Katalog der Sammlung des Schweizerischen Landesmuseums*, Zürich 2001, Nr. 919, S. 327–29, 336. – VERENA VILLIGER, *«Dem scheidenden Hitzig seine Freunde und Verehrer»: Gottfried Sempers Pokal für Ferdinand Hitzig*, in: Zeitschrift für Schweizerische Archäologie und Kunstgeschichte, Bd. 56, 1999, S. 53–66.

5 GOTTFRIED SEMPER, *Der Stil in den technischen und tektonischen Künsten oder Praktische Ästhetik, ein Handbuch für Techniker, Künstler und Kunstfreunde*, Bd. 1: *Die textile Kunst für sich betrachtet und in Beziehung zur Baukunst*, Frankfurt a.M. 1860; Bd. 2: *Keramik, Tektonik, Stereotomie, Metallotechnik für sich betrachtet und in Beziehung zur Baukunst*, München 1863, 2. Aufl. München 1878/79.

6 SONJA HILDEBRAND, *«…grossartigere Umgebungen» – Gottfried Semper in London*, in: Gottfried Semper 1803–1879, Architektur und Wissenschaft, hrsg. v. Winfried Nerdinger und Werner Oechslin, München/Zürich 2003, S. 260–268.

7 Semper war Leiter einer der wichtigsten Fachklassen, jener für «Principles and Practice of Ornamental Art applied to Metals, Jewellery and Enamels».

8 Die in Marlborough House als Lehrsammlung der Schule eingerichtete und bald auch der Öffentlichkeit als Museum zugängliche Vorbildersammlung kann als erster Vorreiter unserer Kunstgewerbemuseen bezeichnet werden. Daraus ging unter der Einwirkung des englischen Prinzgemahls Albert von Sachsen-Coburg-Gotha 1852 das South Kensington Museum hervor, das später in Victoria and Albert Museum umgetauft wurde.

9 Unter «technisch» versteht Semper kunsthandwerklich oder kunstgewerblich.

10 SEMPER, Bd. 2 (wie Anm. 5), S. 500–520, besonders S. 517: «Aber eigentlicher Sitz der Toreutik im engeren Sinne ist Deutschland, und zwar wetteifern Nürnberg und Augsburg um die Palme dieser mühsamen Kunst.»

11 Dabei dienen ihm die grossen Werke der italienischen Renaissance ebenso zum Zeugnis wie «die kleine zierliche Renaissance der Zeit Ludwigs XVI. und die neueste hellenistische, deren Koryphäe Schinkel ist.»

12 SEMPER, Bd. 2 (wie Anm. 5), S. XVIII.

13 Die von BARBARA VON ORELLI-MESSERLI (wie Anm. 1) auf S. 15–18 ausführlich vorgelegte Begriffsklärung reduzieren wir in dieser Publikation auf den Gebrauch zweier Begriffe. Unter Kunsthandwerk sind alle in Werkstätten und Ateliers in reiner Handarbeit entstandenen Produkte zu verstehen. Es handelt sich hier um Einzelanfertigungen oder Kleinserien. Von begabten Handwerkern entworfene Vorlagen für Formen und Dekore waren seit dem Mittelalter bekannt und wurden in den Werkstattbetrieben benutzt. Auch handbetriebene Maschinen wurden für gewisse repetitive Arbeiten eingesetzt.

14 Kunstgewerbe bezeichnet die in einer Grosswerkstatt oder einem Industriebetrieb unter wesentlichem Einsatz von Maschinen hergestellten Erzeugnisse in Grossserien, nach Zeichnungen auswärtiger Entwerfer, die oft keine spezifischen Materialkenntnisse besassen. Dieser Begriff trifft erst auf die Produktion seit dem 19. Jahrhundert zu. Als Überbegriff können die Bezeichnungen «Dekorative Kunst», «Angewandte Kunst» oder «Kleinkunst» verwendet werden.

15 JAKOB FALKE, *Geschichte des modernen Geschmacks*, Leipzig 1866, S. 370 f., 380.

16 GOTTFRIED SEMPER, *Wissenschaft, Kunst und Industrie. Vorschläge zur Anregung nationalen Kunstgefühls*, Braunschweig 1852.

17 BARBARA MUNDT, *Die deutschen Kunstgewerbemuseen im 19. Jahrhundert* (= Studien zur Kunst des 19. Jahrhunderts, Bd. 22), München 1974. – Die Vorbilderidee war in Deutschland bereits um 1820 unter der Führung der deutschen Klassizisten aufgenommen worden. Vgl. PETER WILHELM BEUTH / FRIEDRICH SCHINKEL, *Vorbilder für Fabrikanten und Handwerker*, Berlin 1821–1837, 2. unveränderte Aufl. 1863.

18 Zeitschrift des Vereins zur Ausbildung der Gewerke, München 1851–1878, ab 1879 Zeitschrift des Kunstgewerbevereins in München.

19 JAKOB HEINRICH VON HEFNER-ALTENECK / PETER HALM, *Entstehung, Zweck und Einrichtung des Bayerischen Nationalmuseums in München* (= Bayerische Bibliothek, Bd. 11), Bamberg 1890, S. 23 – JAKOB HEINRICH VON HEFNER-ALTENECK, *Führer durch die Sammlung des Kunstgewerbe-Museums [Berlin]*, 9. Aufl. Berlin 1891, n. p. Einleitung.

20 VON HEFNER-ALTENECK / HALM 1890 (wie Anm. 19), S. 37.

21 VON HEFNER-ALTENECK 1891 (wie Anm. 19).

22 Kunstgewerbemuseum Berlin, Inv. Nr. 4359. H. 7 cm, Bronze. 1869 mit der Sgl. Minutoli vom Museum erworben. Das Stück gilt als ein Nürnberger Modell aus dem Jamnitzer-Kreis. Vgl. KLAUS PECHSTEIN, *Jamnitzer-Studien*, in: Jahrbuch der Berliner Museen 8, 1966, S. 256 f. – KLAUS PECHSTEIN, *Bronzen und Plaketten* (= Kataloge des Kunstgewerbemuseums Berlin III), Berlin 1966, Nr. 131.

23 BARBARA MUNDT, *Museumsalltag vom Kaiserreich bis zur Demokratie. Chronik des Berliner Kunstgewerbemuseums* (= Schriften zur Geschichte der Berliner Museen, Bd. 5), Berlin 2018, S. 25–94.

24 JULIUS LESSING, *Das Kunstgewerbe auf der Wiener Weltausstellung 1873*, Berlin 1874, S. 11.

25 BARBARA MUNDT, *Theorien zum Kunstgewerbe des Historismus in Deutschland*, in: Beiträge zur Theorie der Künste im 19. Jahrhundert, Bd. I. (= Studien zur Philosophie und Literatur des 19. Jahrhunderts, Bd. 12/1), Frankfurt a. Main 1971, S. 317–336.

26 LESSING (wie Anm. 24), S. 79 ff.

27 Die Gotik wurde von der deutschen Romantik fälschlicherweise für einen typisch deutschen Stil gehalten.

28 JULIUS LESSING, *Die Renaissance im heutigen Kunstgewerbe. Vortrag, gehalten im Wissenschaftlichen Verein in der Königlichen Singakademie*, Berlin 1877, S. 3 f.

29 GEORG HIRTH, *Die Lebensbedingungen der deutschen Industrie sonst und jetzt*, in: Zeitschrift des Kunstgewerbe-Vereins in München, 1877, Nr. 9 und 10. Hier äusserte Hirth erstmals seine immer wieder vorgebrachte Überzeugung, dass man «das Heil in der deutschen Renaissance des 16. und 17. Jahrhunderts zu suchen habe.»

30 CLAUDIA MARIA ESSER, *Georg Hirths Formenschatz: Eine Quelle der Belehrung und Anregung*, in: Jahrbuch des Museums für Kunst

und Gewerbe Hamburg, Neue Folge, Bd. 13, 1994, Hamburg 1996, S. 87–96.

31 Der Stilwechsel lässt sich beispielsweise an den Preispokalen der Eidgenössischen Schützenfeste verfolgen, vgl. JEAN L. MARTIN, *Coupes de tir suisses*, Lausanne 1983, Abb. 548–550 (Lausanne 1876) und Abb. 37 und 38 (Basel 1879).

Wertewandel

32 Unter Fälschung versteht sich juristisch ein in nachweislich betrügerischer Täuschungsabsicht hergestellter Gegenstand bzw. urkundlicher Akt.

33 JOHN CULM, *'Benvenuto Cellini' and the nineteenth-century Collector and Goldsmith*, in: Art at Auction. The Year at Sotheby's Parke Bernet 1973–74, S. 293–296.

34 GEOFFREY MUNN, *Castellani and Giuliano*, London 1984, S. 8, 152 ff.

35 YVONNE HACKENBROCH, *Reinhold Vasters, Goldsmith*, in: The Metropolitan Museum Journal 19/20, 1986, S. 163–268. – MIRIAM KRAUTWURST, *Reinhold Vasters – ein niederrheinischer Goldschmied des 19. Jahrhunderts in der Tradition alter Meister. Sein Zeichnungskonvolut im Victoria & Albert Museum, London* (Diss. phil. Universität Trier), Trier 2003. – CHARLES TRUMAN, *Reinhold Vasters – The Last of the Goldsmiths?*, in: The Connoisseur, Vol. 200, Nr. 805, März 1979, S. 154–161.

36 MICHÈLE BIMBENET-PRIVAT / RUDOLF DISTELBERGER / ALEXIS KUGEL, *Joyaux Renaissance. Une splendeur retrouvée*, Paris 2000, Annex (ohne Seitenzahlen) mit der Modell- und Abdrucksammlung von Alfred André.

37 BARBARA MUNDT, *Historismus. Kunsthandwerk und Industrie im Zeitalter der Weltausstellungen* (= Kataloge des Kunstgewerbemuseums Berlin, Bd. VIII), Berlin 1973, n. p.: «Hermann Ratzersdorfer, Wien».

38 JOHN F. HAYWARD, *Salomon Weininger, Master Faker*, in: The Connoisseur, Vol. 187, Nr. 753, November 1974, S. 170–179.

39 FERDINAND LUTHMER, *Der Schatz des Freiherrn Karl von Rothschild. Meisterwerke alter Goldschmiedekunst aus dem 14.–18. Jahrhundert*, hrsg. von F. L., Architekt und Director der Kunstgewerbeschule zu Frankfurt a. M., Bd. I, Frankfurt a. Main 1883, Taf. 1; Bd. II, Frankfurt a. Main 1883, Taf. 4 & 5. – MICHÈLE BIMBENET-PRIVAT / ALEXIS KUGEL, *Un ensemble exceptionnel d'Orfèvrerie et de Bijoux*, in: Les Rothschild. Une Dynastie de Mécènes en France, hrsg. von PAULINE PREVOST-MARCILHACY, 3 Bde., Paris 2016, S. 38–41, Fig. 7, 8, S. 57–60.

40 *Catalog der Historischen Ausstellung für das Kunstgewerbe in Basel* [Veranstaltet vom Basler Kunst-Verein aus hauptsächlich privatem Besitz, ausgestellt im Rathaus, dem Engelhof, dem Mueshaus und dem Waisenhaus], Basel 1878, S. 5–7.

41 ALBERT BURCKHARDT, *Historische Ausstellung für das Kunstgewerbe*, Basel 1878 (Separatdruck der «Allgemeinen Schweizer Zeitung»), S. 27.

42 Zunft zum Kämbel, Zürich. H. 14,6 cm. Dazu Widmungsinschrift: «Der Zunftgesellschaft zum Kämbel gewidmet von C. Fierz-Landis».

43 SNM, DEP 3541. LANZ (wie Anm. 4), S. 186, Nr. 717. – Die Schaffung dieses Erinnerungsstücks könnte mit der grossen Waldmann-Ausstellung von 1889 zusammenhängen. Vgl. *Waldmann-Ausstellung im Musiksaal Zürich* (Ausstellungskatalog), Zürich 1889. – Schon im 16. Jahrhundert wurde mit einem Staufbecher des 15. Jahrhunderts mit wabenförmig gehämmerter Wandung ähnlich verfahren: Durch Hinzufügung des Waldmann-Wappens in seinem Innenboden, eines erhöhenden Unterteils und Füssen in Form von Dromedaren wurde das Stück als Becher Hans Waldmanns gedeutet. Die Dromedare verweisen auf das Zeichen der Händlerzunft «Zum Kämbel», der Waldmann angehörte. Dies lässt sich als ein früher Versuch einer positiven Sehweise der umstrittenen Figur Hans Waldmanns deuten. Vgl. HANSPETER LANZ, in: Karl der Kühne (1433–1477). Kunst, Krieg und Hofkultur (Ausstellungskatalog Bernisches Historisches Museum), Bern 2009, S. 335.

44 EVA-MARIA LÖSEL, *Zürcher Goldschmiedekunst vom 13. bis zum 19. Jahrhundert*, Zürich 1983, S. 277, Nr. 452 g, Abb. 110, 110 a. – HANS-PETER LANZ, in: Zeichen der Freiheit. Das Bild der Republik in der Kunst des 16. bis 20. Jahrhunderts (Ausstellungskatalog Bernisches Historisches Museum), Bern 1991, S. 145–147, Nr. 23. – ANDRES FURGER, *Kleine Burg-Chronik des Schlosses Wildegg der Sophie von Erlach*, Zürich 1994, S. 46.

45 Die spätere Spruchgravur hatte dazu geführt, dass das Stück grossenteils als Arbeit des 19. Jahrhunderts galt, siehe: ALAIN GRUBER, *Weltliches Silber, Katalog der Sammlung des Schweizerischen Landesmuseums*, Zürich 1977, S. 164 f., Abb. 247. Inzwischen wurde es als ein Meisterwerk des Zürcher Goldschmieds Hans Heinrich Riva (1590–1660, Meister 1616) erkannt.

46 HEINRICH ANGST, *Die Fälschung schweizerischer Alterthümer*, in: ASA XXIII, 1890, S. 329–356.

47 ROBERT DURRER, *Heinrich Angst*, Glarus 1948, S. 262–274.

48 *Officieller Katalog der Schweizerischen Landesausstellung Zürich 1883. Specialkatalog der Gruppe XXXVIII: «Alte Kunst»*, 1. Aufl., Zürich 1883, S. 4. – Die Einführung in die zeitgenössischen Arbeiten der Gruppe 12, «Goldschmiedearbeiten», der Landesausstellung 1883 in Zürich verfasste Karl Bossard. Unter den Ausstellern dieser Gruppe war er der einzige, der als Spezialität «Arbeiten in Gold und Silber nach Modellen früherer Jahrhunderte» angab.

49 J. RUDOLF RAHN, *Schweizerische Landesausstellung 1883. Bericht über Gruppe 38: alte Kunst*, Zürich 1884, S. 4.

50 BURKHARD VON RODA, *Die Versteigerung des Basler Münsterschatzes 1836*, in: Historisches Museum Basel, Jahresbericht 2001.

51 DORA FANNY RITTMEYER, *Geschichte der Luzerner Silber- und Goldschmiedekunst von den Anfängen bis zur Gegenwart* (= Quellen und Forschungen zur Kulturgeschichte von Luzern und der Innerschweiz, Bd. III/4), Luzern 1941, S. 256.

52 Siehe S. 186.

53 Anzeiger für Schweizerische Altertumskunde 17, 1884, S. 31. – HEINRICH ANGST, *Ein Gang durch die Ausstellung von Gruppe 25 (Alte Kunst) der Schweizerischen Landesausstellung in Genf*, Zürich 1896, S. 62.

54 DIETRICH W. H. SCHWARZ, *Der Fintansbecher von Rheinau*, in: ZAK 20/1960, Heft 2/3, S. 106–112 (mit Abb. des alten und des neuen Zustands).

55 Heute Schweizerisches Nationalmuseum; *Schweizerisches Landesmuseum, 97. Jahresbericht 1988*, S. 10 f., Abb. 52. – ANGST (wie Anm. 53), S. 62.

56 *Goldschmiedekunst in Ulm* (= Kataloge des Ulmer Museums, Katalog 4), Ulm 1990, S. 78–79, Kat.-Nr. 32.

57 URS GANTER, *Die Silberschätze der Schaffhauser Zünfte und Gesellschaften* (Diss. phil. I), Zürich 1974, S. 156–160.

58 LUTHMER (wie Anm. 39), Bd. 1, Taf. 48. – GANTER (wie Anm. 57), S. 166f. Heute im Museum zu Allerheiligen, Schaffhausen, Inv. 51471.

59 HANS MORGENTHALER, *Die Gesellschaft zum Affen in Bern*, Bern 1937, S. 262. – ROBERT L. WYSS, *Handwerkskunst in Gold und Silber. Das Silbergeschirr der bernischen Zünfte, Gesellschaften und burgerlichen Vereinigungen* (Schriften der Burgerbibliothek Bern), Bern 1996, S. 215 ff., Nr. 144, 148, 175.

60 Der Innerschweizer Sammler Pfarrer Anton Denier erboste sich wegen der zwischen 1884 und 1890 hergestellten unautorisierten Kopien seines um 1250 entstandenen Attinghauser Kästchens aus Elfenbein. Vgl. MATTHIAS SENN, *«Die Alterthümlerei wird bei mir eine förmliche Krankheit» – Anton Denier (1847–1922) und seine Sammlung vaterländischer Altertümer*, in: Museum und Museumsgut. 100 Jahre Historisches Museum Uri in Altdorf (= Historischer Verein Uri, Historisches Neujahrsblatt 2006), Altdorf 2006, S. 83 f. – Der Konservator für Waffen des

Metropolitan Museum of Art, Bashford Dean, erwähnte die Raubkopie in patiniertem Buxbaum eines elfenbeinernen venezianischen Dolchgriffs um 1300 aus der Museumssammlung, die Bossard zwischen 1904 und 1906 anlässlich der Ergänzung des Griffs mit einer neuen Klinge vorgenommen hatte. Vgl. BASHFORD DEAN, *Catalogue of European Daggers 1300–1800. The Metropolitan Museum of Art*, New York 1929, S. 28, Nr. 7. – Ebenfalls misstrauisch in Bezug auf Kopien äusserte sich die Basler Ankaufskommission 1894 anlässlich des Kaufs des Seedorfer Doppelkopfs, einer Goldschmiedearbeit um 1330, von Antiquar Bossard. Dieser musste mehrmals schriftlich bestätigen, keine Kopien ausser einer einzigen für seine eigene Sammlung herzustellen (siehe S. 162).

61 ARTHUR PABST, *Die internationale Ausstellung von Arbeiten aus edlen Metallen und Legierungen zu Nürnberg*, in: Kunstgewerbeblatt I, 1885, S. 227.

62 JUSTUS BRINKMANN, in: Mittheilungen des Museen-Verbandes, als Manuscript für die Mitglieder gedruckt und ausgegeben Januar 1900, S. 5.

Die Edelmetallstempelung zur Zeit des Historismus in der Schweiz

63 *Verordnung vom 13. Augstmonat den Verkauf der Gold-und Silberwaren betreffend.* Staatsarchiv Luzern, Handwerkerordnungen 27/63 A, Hdschr.

64 *Sammlung der noch nicht revidierten älteren Gesetze und Verordnungen des Kantons Luzern, die gegenwärtig noch in Kraft bestehen*, Luzern 1840, S. 39–42 (Verordnung vom 13. Augstmonat 1804 den Verkauf der Gold- und Silberwaren betreffend).

65 *Amtliche Sammlung der vor dem Jahre 1848 erschienenen Gesetze, Dekrete, Verordnungen und Beschlüsse für den Kanton Luzern, welche gegenwärtig noch in Kraft bestehen*, Luzern 1860, S. 80–82 (Verordnung vom 13. Augstmonat 1804 den Verkauf der Gold- und Silberwaren betreffend).

66 *Botschaft des Bundesrates vom 28. November 1879* (Bundesblatt). Vgl. RITTMEYER (wie Anm. 51), S. 265.

67 *Recueil Officiel des Lois, nouvelle série,* Bd. 5 V, S. 332. (Loi fédérale concernant le contrôle et la garantie du titre des ouvrages d'or et argent, du 23 décembre 1880). Das Gesetz trat 1882 in Kraft.

68 *Recueil Systématique des Lois et Ordonnances 1848–1947*, Bd. 10, S. 129–136 und S. 146. («Loi fédérale sur le contrôle du commerce des métaux précieux et des ouvrages en métaux précieux, du 20 juin 1933» und «Règlement d'exécution de la loi fédérale du 20 juin 1933 sur le contrôle du commerce des métaux précieux et des ouvrages en métaux précieux, du 8 mai 1934»).

69 MARC ROSENBERG, *Der Goldschmiede Merkzeichen*, 3. Aufl., Berlin 1928, S. 533, Nrn. 8899–8903.

70 Bestellung des englischen Architekten Harold Peto, Mai 1892. *Bestellbuch 1879–1894*, S. 420.

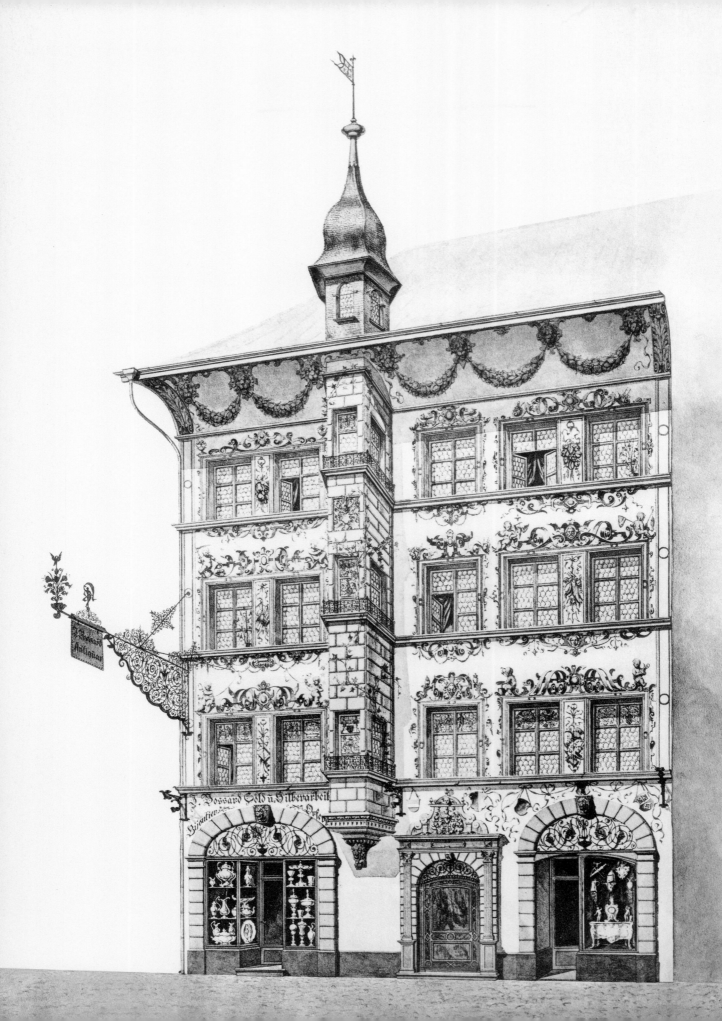

Der Goldschmied, Antiquar und Ausstatter

Eva-Maria Preiswerk-Lösel
Jürg A. Meier

Der Goldschmied: Selbstdarstellungen und zeitgenössische Urteile (EMP)

Selbstdarstellungen

In das Verständnis des Stils und der Arbeitsweise des Ateliers, das sich 1883 für «Arbeiten in Gold und Silber nach Modellen früherer Jahrhunderte» sowie für Gravuren empfahl,[1] soll der Firmenchef selbst einführen: Erhaltene Briefentwürfe Johann Karl Bossards aus den Jahren 1889 und 1896, in denen er sein Schaffen umfassend charakterisiert, liefern diesbezüglich wertvolle Informationen (Abb. 20). Das erste Schreiben hat Bossards Teilnahme an der Weltausstellung in Paris 1889 zum Anlass, wo er eine Goldmedaille gewann. Es ist wahrscheinlich an den bekannten Pariser Juwelier Lucien Falize gerichtet, der den Jurybericht über den Gewinner verfasste.[2]

Die im Folgenden wörtlich zitierte Reinschrift des Briefentwurfs datiert vom 2. Juli 1889.[3] Bossard schrieb (deutsche Übersetzung in Anmerkung 4): «*Mon aieul Caspar Bossard fût le fondateur l'an 1775 de mon établissement; il habitait la petite ville de Zoug à cinq lieues de Lucerne. Son fils Balthasar continuait l'établissement, et son fils aîné quitta Zoug, vint s'établir à Lucerne où il travaillait comme patron avec quelques ouvriers depuis 1831 jusqu'à 1868 avec bon succès. Le commencement de mon apprentissage fût chez mon père, après à Fribourg en Suisse. Comme ouvrier à Genève, Paris, Londres, New-York et Cincinatti, d'où je revins en 1867. J'entrais alors dans l'établissement de mon père qui me le remit en 1868. A présent j'ai dans mon atelier 18 ouvriers, orfèvres, ciseleurs et bijoutiers, et 2 polisseuses.*

Mes fabrications sont principalement: Grande orfèvrerie de table et des objets de luxe, comme coupes et dragoires, comme c'est le genre demandé en Suisse par les particuliers et des corporations, aussi des objets d'église et de la bijouterie artistique avec émail et pierres. La bijouterie et l'argenterie courante j'achète à Paris et à Genève. L'argent et l'or en plaque me sont livrés par le Comptoir Lyon Alimand à Paris. Les titres de l'argent sont les deux titres suisses 0,875 et 0,800.

Je travaille selon le désir de ma clientèle dans tous les styles jusqu'à l'empire, principalement d'après mes dessins et aussi d'après les modèles et les dessins d'anciens maîtres. Mon ambition est d'exécuter mes ouvrages

20 Briefkopf eines von Johann
Karl Bossard verfassten Briefes, 1889.
SNM, Archiv.

dans l'esprit de l'époque. En même temps je tâche de tenir les objets destinés
pour la Suisse dans le caractère speciale du pays.

Pour l'exposition j'ai cherché à donner avec peu de pièces une idée
complète de ma fabrication. Vous voyez ici:

– La couverture d'un Evangéliaire dans le style du XIII siècle. La partie du
milieu repoussée, la bordure en filigrane décorée des pierres fines, aux coins
les emblèmes des 4 évangélistes en repoussé et couvert d'un filigrane original.
/ – Deux dragoirs de la fin du XV siècle, l'un d'après mon dessin avec la
statuette fondue de David d'après Verrocchio (Abb. 21), *l'autre d'après un dessin*
de Holbein au musée de Bâle (Abb. 148). */ – Une coupe renaissance d'après*
mon dessin avec la statuette de St. Christofle (Abb. 22 und 79). */ – Une coupe*
d'après dessin de Holbein dans le musée de Bâle. / – Deux coupes de la
haute renaissance, les deux d'après mon dessin, dont l'une est commandée
par la corporation des bouchers à Zurich (S. 230 ff. und Kat. 24). */ – Deux gobelets*
seconde moitié du XVI siècle, genre suisse. / – Un petit flacon et une coupe
à pied bas avec sujets de chasse. Les sujets sont pris des gravures des petits
maîtres. (Abb. 23) */ – Un plat rond de la même époque. / – Une coupe Louis*
XIII en forme de poire. Les sujets sont pris d'une poésie de Scheffel. / – Deux
couvertures de livres de prière, l'un dans le style Louis XIV et l'autre dans le style

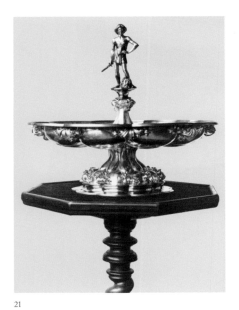

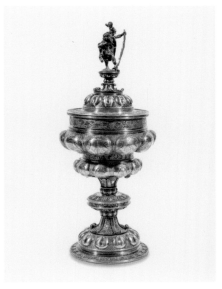

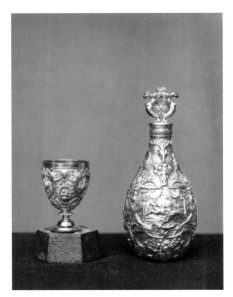

21

22

23

21 Fussschale mit Figur des David nach Verrocchio, gezeigt an der Pariser Weltausstellung 1889. SNM, Archiv.

22 Pokal mit Figur des hl. Christophorus, gezeigt an der Pariser Weltausstellung 1889. H. 37 cm, 1'240 g. Historisches Museum Luzern.

23 Kleiner Becher und Flacon, gezeigt an der Pariser Weltausstellung 1889. SNM, Archiv.

Louis XV. / – Un service à thé en argent style Louis XV. (Abb. 24) */ – Une jardinière faite en partie d'après un dessin de Thomas Germain.*

Tous les objets sont faits sans l'aide de tour ni de balancier, mais avec le marteau, le ciselet et le burin. Ils ont été faits entièrement dans mon atelier sans aucune aide étrangère.» [4]

Der Reinschrift gingen zwei erhaltene Entwürfe voraus, aus denen anschliessend jene Passagen zitiert werden, die zusätzliche Informationen enthalten. In den beiden undatierten, wegen Streichungen und Ergänzungen nicht einfach zu entziffernden Entwürfen hatte Bossard noch folgende Bemerkungen vorgesehen (Übersetzung in Anmerkung 5): *«Au commencement mon atelier avait peu d'importance. Je pris soin de faire mes ouvrages en argent et en or dans le style et dans l'esprit des anciens maîtres; en même temps je commençais une collection de modèles d'orfèvrerie en plomb, cuivre et bronze, qui aujourd'hui compte en modèles du XII au XVIII siècle plus de 2.000 pièces. Ma clientèle augmenta dans toutes les principales villes de la Suisse. Le chiffre de mes productions s'élevait en 1888 à 95.000 francs. Mon chiffre d'affaire se montait en 1888 pour les trois parties de mon affaire (atelier d'orfèvrerie, bijouterie et vente de l'orfèvrerie ancienne) à 210.000 frs.*

J'occupe vingt ouvriers qui à l'exception d'un sont Suisses. La plûpart ont fait leur apprentissage chez moi. Les ouvriers travaillent dix heures par jours à raison de 60 cts jusqu'à 1 franc par heures. Comme collaborateur je cite mon chef d'atelier Louis Weingartner, qui, après avoir fini son apprentissage chez moi faisait ses études à l'académie de Florence. Il est plein de zèle et très habile. Après je vous nomme Robert Pfister, ciseleur intelligent et habile qui travaille plus de 12 ans dans mon atelier [...] et Monsieur Wilhelm Stegmann de Merishausen ct. de Schaffhouse, un bon orfèvre. Il travaille depuis 11 ans

70

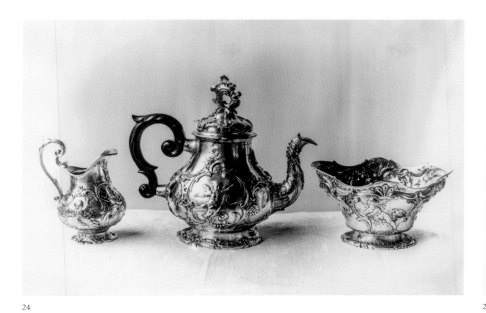

24

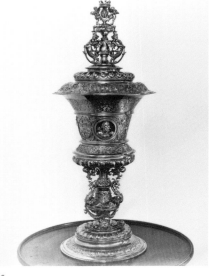

25

24 Tee- und Kaffeeservice im
Louis XV-Stil, wohl gezeigt an der
Pariser Weltausstellung 1889.
SNM, Archiv.

25 Pokal mit dem von Salis-
Wappen, nach Holbeins Pokal für
Jane Seymour, gezeigt an der
Schweizerischen Landesausstellung
in Genf, 1896. SNM, Archiv.

*dans mon atelier. Alle 3 haben in hervorragender Weise, jeder in seiner
Branche, an meinen ausgestellten Arbeiten mitgewirkt.»*[5]

Der zweite erhaltene Briefentwurf vom 20. August 1896 bezieht sich
auf die Schweizerische Landesausstellung in Genf und ist an den Redaktor
des Luzerner Tagblatts Jos. Zimmermann adressiert. Bossard schreibt darin:
*«[...] Der Charakter meiner Ausstellung in Genf ist wesentlich derselbe wie an
den vorhergehenden Ausstellungen. Ich fabriziere künstlerisch ausgeführte
Gold- und Silbergegenstände strenge in den verschiedenen Stylen.»*[6] In einem
weiteren undatierten, aber auch aus jenen Tagen stammenden Briefentwurf
geht Bossard ausführlich auf Stil und Technik seiner Werkstatt ein. *«[...] Wie es
meine Ausstellung in Genf dargethan, ist es mein unermüdliches Bestreben,
alle meine Arbeiten streng im Style einer Epoche oder Kunstrichtung zu halten.
Ich fabriziere aber nicht nur künstlerisch ausgeführte Luxusgegenstände und
Kirchengeräthe sondern auch Tafelsilber zum täglichen Gebrauche, wie Plat-
ten, Servicestücke, Gemüseschüsseln, Leuchter und hauptsächlich Bestecke.
Ich bestrebe mich, auch das einfache glatte Silber nur in guten Formen und
nach alten Modellen herzustellen, wie z.B. nach den schönen, wenn auch
einfachen Mustern des berühmten Lausanner Goldschmiedes aus dem
Anfang unseres Jahrhunderts Pepi Dentan.*[7] *In meiner Ausstellung in Genf
fanden sich auch verschiedene Becher nach den Zeichnungen Hans Holbeins
ausgeführt und habe ich dieselben genau im Geiste des grossen Meisters und
mit aller Sorgfalt in der Technik der damaligen Zeit gefertigt. So befand sich in
der Ausstellung der Becher, den Hans Holbein für König Heinrich VIII. von
England gezeichnet hatte und der später eingeschmolzen worden ist* (Abb. 25).
*Ebenso eine Schale des gleichen Meisters für seinen Freund und Testament-
vollzieher Hans von Antwerpen, einem Londoner Goldschmiede, entworfen*

(Abb. 170). *Dann wieder ein gotischer Tafelaufsatz mit einer Mandoline spielenden Putte nach einer Zeichnung im Museum von Basel* (Abb. 145). *Dieser letztere darf wohl als ein sehr schwieriges Stück Hammerarbeit angesehen werden, die Schale samt der hochaufragendenen Spitze ist aus einem Stück mit dem Hammer gearbeitet. Daneben waren noch Becher, Flacons, in Silber getriebene reich ciselierte Schalen, die ich ganz nach eigener Zeichnung ausgeführt habe. Alle Stücke waren in meinem Atelier ohne Zuhilfenahme fremder Werkstätten oder fremder Künstler gefertigt. Sowohl was die Hammerarbeit, das Bossieren der Figuren und der schmückenden Ornamente, die warmen und die anderen verschiedenen Decorationsweisen und Feuervergoldung anbetrifft [...].»*[8]

Schriftliche Dokumente dieser Art sind selten und vermitteln wertvolle Angaben über den Werkstattbetrieb, die verwendeten Techniken, die stilistische Ausrichtung, die benützten Vorlagen und die Produkte eines Goldschmiedeateliers in der Zeit des Historismus. Das dokumentierte künstlerische Selbstverständnis verleiht diesen Zeugnissen den Rang von Primärquellen zur Geschichte der Goldschmiedekunst im späten 19. Jahrhundert. Sie sind auch bei der Analyse und Wertung von Arbeiten des Ateliers von unschätzbarer Bedeutung. Zu den besonderen Leistungen des Ateliers Bossard zählen die eigenen Entwürfe. Im 19. Jahrhundert war es üblich, dass Künstler wie Bildhauer, Architekten und Akademieprofessoren den ausführenden Werkstätten Entwürfe lieferten. Stammte der Entwurf von einem materialunkundigen Entwerfer, wurde oft keine harmonische Wirkung erreicht. Bossard betont daher mit berechtigtem Stolz die Eigenständigkeit seiner Entwürfe sowie seiner Interpretation historischer Stile. Die Authentizität seiner Arbeiten in historischen Stilen war nicht zuletzt dank dem Einsatz von Abgüssen originaler Gussmodelle sowie von Abrieben und Abdrucken gewährleistet. Diese Einheit von Entwurf und hervorragender Ausführung in traditioneller handwerklicher Technik in ein und demselben Atelier begründet den Erfolg des Ateliers Bossard.

Zeitgenössische Urteile

Die öffentlichen Reaktionen auf Bossards Schaffen fielen im In- und Ausland begeistert aus und bestätigten, dass er den Geschmack seiner Zeit richtig erkannt hatte. Dies trug ihm nach der Silbermedaille der Gewerbeschau 1885 in Nürnberg eine Goldmedaille an der Weltausstellung in Paris 1889 ein; in beiden Ausstellungen gehörte der bekannte Pariser Juwelier Lucien Falize der Jury an. In seinem Jurybericht über die Goldschmiedekunst an der Weltausstellung von 1889 zählte er Bossards Exponate zu den besten unter den ausländischen. Aufschlussreich sind Falizes Kommentare; seine besondere Bewunderung fanden Stücke nach Entwürfen Holbeins, die er auch den Goldschmieden Englands als nachahmenswerte Vorbilder empfahl. Ferner lobte er die Arbeiten des Ateliers im Stil des deutschen und schweizerischen 16. und 17. Jahrhunderts und war entzückt über die feine Ziselierarbeit, etwa des Pokals für die Zürcher Metzgerzunft. Hingegen kritisierte er eine Fussschale in der Art der deutschen Spätgotik mit der Figur des David nach dem Florentiner Renaissancebildhauer

Andrea del Verrocchio, weil hier zwei Stile vermischt wurden. Wenig Begeisterung zeigte der Franzose auch für die Gebetbucheinbände und die Kaffee- und Teeservice im französischen Louis XIV- und Louis XV-Stil, weil letztere die französischen Vorbilder übertrieben wiedergeben und damit entstellen würden. Er empfahl die Rückkehr zu den eigenen Quellen: «*il* [Bossard] *fera mieux de revenir aux beaux types allemands et suisses du XVIe et du XVIIe siècle: il les aime, il les comprend et nul ne sait les interpréter aussi bien que lui.*»[9]

Die Begeisterung Falizes' für Bossards Schaffen widerspiegelt dessen eigene Kunstauffassung, die in vielem mit jener Bossards übereinstimmte. Beide waren anspruchsvolle Künstler in ihrer Disziplin, überzeugt von der belebenden Wirkung alter Stile und Techniken auf das zeitgenössische Kunsthandwerk und inspiriert von der Renaissance.[10] Es entsprach Falizes Überzeugung, dass nur stilvoller Schmuck, solide handwerkliche Arbeit und die Güte des Materials sich gegen die oft minderwertige ausländische Konkurrenz behaupten können. Der vielgereiste Falize kannte die Bestrebungen im europäischen Ausland zur Hebung von Geschmack und Produktion und setzte sich engagiert dafür ein, dass diese Bewegung auch in Frankreich Fuss fasste, das damals nicht mit der internationalen Entwicklung mithalten konnte.

Auch an der Schweizerischen Landesausstellung in Genf 1896 wurden die Exponate Bossards besonders lobend erwähnt. Sie werden in der französischen «Encyclopédie Contemporaine», in der man Bossard als einen der hervorragendsten zeitgenössischen Goldschmiede würdigte, beschrieben: «*M. J. Bossard fait figurer des pièces d'orfèvrerie religieuse en style roman et gothique, de l'argenterie de luxe et de table de style gothique, Renaissance ou XVIIe siècle. Toutes ces créations sont exécutées classiquement au marteau et rien n'est estampé ou fait à l'aide du tour. Ce respect de la tradition assure aux objets qui sortent des ateliers de Lucerne un caractère original que sait bien distinguer un connaisseur ou un spécialiste.*»[11] Auch seine Arbeiten nach Vorlagen der Basler Goldschmiederisse und nach Holbein wurden gelobt, ebenso «*des œuvres originales, véritables créations de la maison Bossard* [...] *un charmant flacon Renaissance* (Abb. 23), *une grande coupe Renaissance représentant la bataille de Sempach et les épisodes bien connus de la fondation de l'indépendance suisse* (Abb. 118) [...] *des coupes à boire des formes bizarres – une entre autres, représentant un escargot* (Kat. 51); *– une autre, avec émail transluzide, surmonté de la figure du Saint-Christofle d'après Albert* [sic] *Dürer* (Abb. 22 und 79) *– un service à thé, dans l'imitation parfaite du style Louis XIV, etc. etc.*»[12] Die internationalen Auszeichnungen gebührten den Verdiensten und dem Talent «*d'un véritable artiste qui fait aujourd'hui le plus grand honneur à son pays.*»[13]

Die zum bevorzugten Stil in Paris, München, Berlin oder Wien gemachten Aussagen waren allerorten identisch: Rückkehr zu den Quellen nationaler Kunst und des traditionellen Handwerks. Die konsequente und handwerklich überzeugende Befolgung dieser zeittypischen Forderungen an die dekorativen Künste sicherte dem Luzerner Atelier Anerkennung im In- und Ausland.

Das Gold- und Silber- schmiedeatelier (EMP)

Im Geschäfts- und Wohnhaus an der Weggisgasse 40, dem «Zanetti-Haus», befand sich seit 1883 auch Bossards Werkstatt, welche die beiden unteren Stockwerke im hinteren Hausteil gegen den Löwengraben einnahm. Ende der 1880er Jahre war das Atelier ein mittelgrosser Handwerksbetrieb mit 20 in unterschiedlichen Produktionssparten tätigen Mitarbeitern: Entwerfer zeichneten Modelle und Details nach Angaben des Patrons oder Vorgaben von Kunden, Modelleure bossierten Modelle für den Guss, Silberschmiede zogen die Gefässkörper mit dem Hammer auf und schlugen Platten und Teller, Ziseleure und Graveure dekorierten sie, Silbermonteure fügten die Teile zusammen, fertige Stücke wurden nach Bedarf feuervergoldet und von Polisseusen abschliessend mit dem gewünschten Glanz versehen. Fasser waren für das Fassen der Edelsteine zuständig und Emailleure für die verschiedenen Arten von Email. Die kleineren Stücke führte man in der Werkstatt aus, grössere

26 «Die Werkstätte für Silbermontierung und Hammerschmiede» im Goldschmiedeatelier am Schwanenplatz, Firmenbuch Bossard, um 1905. Privatbesitz.

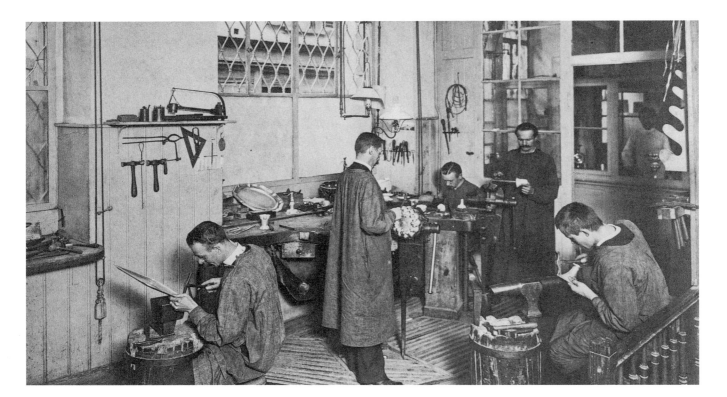

Emailarbeiten bestellte man in Genf, wo diese von den Hugenotten eingeführte Kunst nach wie vor gepflegt wurde. Was die Luxusware betraf, arbeitete man in den alten traditionellen Handwerkstechniken, die sich seit der Renaissance kaum geändert hatten (Abb. 26 und 27).

Für die Herstellung gewisser in grosser Zahl produzierter Artikel wie Schützenpokale oder oft gebrauchte Formen wie Becher setzte man rationellere moderne Techniken ein: Drücken, Pressen von Teilen sowie galvanisches Vergolden. Bei der Anfertigung von Kopien von Scheiden für Schweizerdolche oder gewisser Besteckteile kam ebenfalls die Galvanotechnik zum Einsatz. Dafür waren entsprechende Maschinen und Vorrichtungen erforderlich, eine Drückbank und Pressen, z. B. eine Spindelpresse für die Besteckherstellung sowie eine Galvanisierungsanlage. Die neuen Energieträger Gas und Elektrizität vereinfachten alte und neue Herstellungstechniken; beim Löten ersetzte die Gasflamme das offene Feuer und das Blasrohr, und für das galvanische Vergolden und gelegentlich auch die Galvanoplastik gab es nun eine mit elektrischem Strom statt einer Batterie betriebene Anlage. Gas wurde in der Stadt Luzern für die Strassenlaternen schon seit 1858 bis nach dem Ersten Weltkrieg benutzt, obwohl hier seit 1886 durch das Kraftwerk Thorenberg erzeugter und in ein Verteilernetz eingespiesener Strom für Beleuchtungszwecke und als Antriebskraft zur Verfügung stand.

27 «Das Atelier für Ciseleure und Graveure» im Goldschmiedeatelier am Schwanenplatz, Firmenbuch Bossard, um 1905. Privatbesitz.

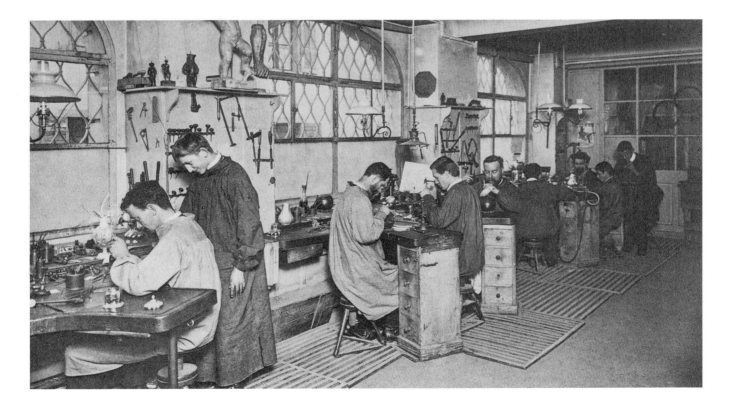

28 Louis Weingartner, Atelierchef, und seine Frau auf einer Reise in Dublin, um 1910. Privatbesitz.

Bei den zur Anwendung gelangten Handwerkstechniken und der Qualität der Arbeiten spielte es auch eine Rolle, wie viel ein Auftraggeber auszugeben bereit war. Die Firmenbezeichnungen «Atelier», auch «Atelier für künstlerisch ausgeführte Gold- und Silberwaren» bzw. «Atelier d'orfèvrerie et bijouterie artistique», betonen sowohl die handwerkliche Arbeitsweise als auch den künstlerischen Anspruch des Luzerner Betriebs. Die Herstellung der in Handarbeit angefertigten «Luxusobjekte» war ausgesprochen aufwendig, die Formen entstanden in einem langen, oftmals mehrere hundert Stunden beanspruchenden Prozess. Wurden kostengünstigere Produkte verlangt, so griff Bossard auf Halbfabrikate der Firmen P. Bruckmann & Söhne, Heilbronn, oder Koch & Bergfeld in Bremen zurück, die im Atelier handwerklich weiterbearbeitet, d.h. zumeist zusätzlich dekoriert wurden. Als Beispiel sei die Bestellung der reformierten Kirchgemeinde Bülach für ein silbernes, teilvergoldetes Abendmahlsservice erwähnt. Der handschriftliche Eintrag im Bestellbuch I lautet: «*Bestellt den 30. April* [1890] *laut Vertrag, nach Zeichnungen: 1 silb. Abendmahlsservice, bestehend in 10 Bechern, 5 Kannen, 4 Brotschüsseln in 0,800 Blank, mit theils galv. Vergoldung. Die Becher sollen 7,5 Deziliter, die Kannen 4,5 Liter fassen. Becher & Kannen inwendig zu vergolden. Kannen das Gr. 35 cts, Becher & Brotschüsseln 40 cts. plus für Vergoldung sämtlicher Theile 400 fr. Der Preis darf im Ganzen incl. Vergoldung 8'400 fr. nicht übersteigen. Ablieferung bis 6. Dez. 1890. Es sollen 2 Kisten angefertigt werden – die extra bezahlt werden, 1 für die 5 Kannen soll 77 ½ cm lang, 57 cm breit, 60 ½ hoch sein, die kleinere für Becher & Schalen 77 ½ lang 57 breit und 30 cm hoch.*»[14] Entsprechend der Kostenvorgabe und angesichts des Umfangs der Bestellung musste Bossard auf eine preisgünstige Herstellung achten. Wie den beiliegenden Zetteln zu entnehmen ist, bestellte er deshalb die «façon», d.h. die gedrückten Grundformen, bei der Silberwarenfabrik P. Bruckmann & Söhne, Heilbronn, zum Preis von 4'677.20 Fr. Damit ersparte man sich die zeit- und kostenintensive Arbeit des Aufziehens der Formen mit dem Treibhammer. Die gelieferten Formen wurden im Atelier von 15 verschiedenen Facharbeitern im Verlauf von insgesamt 2'374 Arbeitsstunden dekoriert, montiert und poliert, davon fielen 166 Stunden auf den Atelierchef Louis Weingartner und 285 Stunden auf den Ziseleur und Graveur Albert Fischer. Der interne Arbeitsaufwand bezifferte sich insgesamt auf 1'364.35 Fr., das Vergolden auf 50 Fr., die Kisten auf 225 Fr. und ein weiter Betrag für Formen auf 33.45 Fr. Der Herstellungspreis für das nahezu 22 kg schwere Abendmahlsservice betrug somit 6'350 Fr. Es resultierte schliesslich nicht ein reich dekoriertes Service, sondern weitgehend glatte, nur sparsam mit einem Ornamentband verzierte Stücke im Einklang mit reformierter Formenstrenge und Zurückhaltung. Wie dieses Beispiel zeigt, legte der Patron auch bei kostengünstigeren Produkten, für die maschinell erzeugte Halbfabrikate verwendet wurden, Wert auf einen Anteil handwerklicher Bearbeitung. Auch seriell gefertigte Stücke aus Bossards Atelier waren immer in solidem, niemals in dünnem, blechartigem Silber gearbeitet und mit Sorgfalt von Hand dekoriert. In ihrer höheren Qualität unterschieden sie sich deutlich von den Produkten der zeitgenössischen Antiksilberwarenindustrie.

Ein unbekannter Journalist der Zeitschrift «Revue Universelle», der das Atelier Bossard im Jahr 1893 besuchte, gibt einen anschaulichen Eindruck von der Arbeitsweise in dieser Werkstatt: «*L'atelier occupe les deux premiers étages de l'arrière-corps de la maison; là se voient encore, comme à la belle époque du Benvenuto Cellini, tous les procédés divers de l'orfèvrerie, depuis la fonte ordinaire, la fonte en moule, celle à la cire perdue, jusqu'au bosselage au marteau, la ciselure, le repoussage, la gravure au burin et à l'acide, etc. etc. Puis ce sont aussi les ouvrages du bijoutier et joaillier en or, la monture des pierres fines, l'émail aux couleurs translucides du XVIme siècle; tout se fait dans la maison même. C'est le vieux système des grands orfèvres de la Renaissance, tandis qu'aujourd'hui, dans les grandes villes, l'ouvrage se divise à l'infini entre les mains des spécialistes, peut-être aux depens mêmes de l'ensemble rêvé.*»[15]

Unter allen Mitarbeitern des Ateliers war der gründlich ausgebildete Werkstattchef Louis Weingartner (1862–1934) einer der begabtesten und vielseitigsten (Abb. 28). 1881 trat er 19-jährig die Goldschmiedelehre im Atelier Bossard an, nachdem er die Kunstgewerbeschule in Luzern absolviert hatte, die sein Bruder, Seraphim Weingartner, als Direktor leitete. Da er sich als ausserordentlich begabt erwies, sandte ihn Bossard nach Lehrabschluss 1887/88 auf die Accademia di Belli Arti nach Florenz. Dank seiner Begabung errang Louis Weingartner dort zwei erste Preise. Danach war er wieder im Atelier Bossard als Entwerfer, Zeichner, Modelleur, Ziseleur und schliesslich Atelierchef tätig, bis er im Jahre 1901 nach England übersiedelte. In diesem Jahr übergab Johann Karl Bossard die Leitung von Atelier und Goldschmiedegeschäft seinem Sohn Karl Thomas, während er sich selbst fortan ausschliesslich dem Antiquitätenhandel widmete.

Weingartner gelang es in kongenialer Art, den Ideen Bossards Gestalt zu verleihen. Als schöpferisches Talent, geschätzter Werkstatt- und späterer Atelierchef trug er wesentlich zum Erfolg der Firma bei. Sein Skizzenbuch mit feinen Bleistift- und Federzeichnungen aus den Jahren 1889 bis 1895[16] veranschaulicht seine breit gefächerten Interessen. Es beginnt mit dem Heimweg vom Florentiner Studienaufenthalt, der ihn über Ferrara, Padua, Venedig und Brescia nach Hause führte. 1889 begleitete Weingartner seinen Lehrmeister zur Weltausstellung nach Paris; dort zeichnete er im Musée de Cluny, im Château de Versailles, im Louvre und im Palais de l'Industrie der Weltausstellung (Abb. 29). Die Skizzen stiller Alpenlandschaften und -dörfer erinnern an jene des Kunsthistorikers Johann Rudolf Rahn, Tiere und Menschen an den Schweizer Maler Albert Anker. 1892 zeichnete Weingartner in München, 1893 in Augsburg, 1894 hält er zeichnerisch einen Besuch in Murten und Neuenburg fest. Die Frage, ob die Skizzen des Aquamaniles in der Sammlung des Wiener Bankiers Albert Figdor und des Faltstuhls im Stift Nonnberg in Salzburg auf eigener Anschauung basieren oder Publikationen entnommen wurden, lässt sich nicht mit Gewissheit beantworten (Abb. 30). Alte Goldschmiedearbeiten, Ornamente, Skulpturen und Architektur fesselten den Zeichner am meisten. Seine bildhauerische Begabung trat in lebendig modelliertem Figurenschmuck von Gefässen zutage

29 Zeichnungen nach Originalen aus Versailles und dem Louvre im Skizzenbuch von Louis Weingartner, datiert 1889. Ehemals Firmenarchiv Bossard, heute verschollen.

30 Loses Blatt aus dem Skizzenbuch von Louis Weingartner mit Aquamanile aus der Sammlung Figdor und Faltstuhl aus Stift Nonnberg, 1889–1895. Ehemals Firmenarchiv Bossard, heute verschollen.

sowie in Bekrönungen, Schaftfiguren, Henkeln und Applikationen. Die Bildhauerei stand denn auch im Zentrum seines Wirkens in England.[17]

Aus Briefen und anderen Hinweisen sind ausser Louis Weingartner folgende Mitarbeiter namentlich bekannt: die Ziseleure Robert Pfister aus Bubikon/Kanton Zürich, seit etwa 1877 im Atelier tätig, der taubstumme Ziseleur Karl Rasi sowie Albert Fischer (1872–1960), der etwa von 1890 bis 1918 der Firma diente. Fischer war ein sehr begabter Graveur und Ziseleur. Des Weiteren werden folgende Mitarbeiter erwähnt: der ebenfalls taubstumme Graveur, Ziseleur und Modelleur Kasimir Wicki (1863–1923), die Silbermonteure Frey und Unternährer, der seit ca. 1878 zur Werkstatt gehörende Hammerarbeiter Wilhelm Stegmann von Merishausen/Kanton Schaffhausen, der Goldschmied und Juwelier Joseph Anton Hodel (1873–1930)[18], der aus Preussen stammende Heinrich Hesse (1880–1940), der etwa von 1908 bis 1915 im Atelier beschäftigt war und sich danach selbständig machte, sowie eine Frau Schifferli, die als Polisseuse arbeitete.[19] Andere aus den Arbeitslisten bekannte Namen, wie Brunner, Meyer, Murbach sowie ein Lehrknabe Heinrich lassen sich nicht genauer erfassen. Dazu kam das Verkaufspersonal im Laden, in dem auch die Gattin des Firmenchefs mitwirkte. Immer wieder bildeten Johann Karl Bossard wie auch sein Sohn Karl Thomas begabte Taubstumme aus, die zu wiederholten Malen aus der Taubstummenanstalt Riehen bei Basel nach Luzern kamen. Sie waren besonders als Graveure geschätzt, weil diese anspruchsvolle Arbeit Konzentration erfordert, welche die Gehörlosen, unbeeinflusst vom lärmenden Hämmern und Schlagen in der Werkstatt, unschwer aufzubringen vermochten.

Als sich 1891 der 20-jährige Silberschmied Friedrich Vogelsanger aus Schaffhausen beim Firmenchef bewarb, erhielt er anfänglich einen abschlägigen Bescheid, weil man zum fraglichen Zeitpunkt niemanden benötigte. Später wurde er dann doch noch angestellt, da Bossard, wie er sagte, «fühlte, dass er ihn einstellen müsse.»[20] Friedrich Vogelsanger (1871–1964) blieb Zeit seines Lebens ein treuer und aufopfernder Mitarbeiter der Firma. Als 1901 Karl Thomas das Goldschmiedegeschäft übernahm und Louis Weingartner nach England übersiedelte, stieg Friedrich Vogelsanger zum neuen Atelierchef auf. Er blieb bis gegen 1950 in der Firma Bossard tätig. Seine berufliche Verwirklichung fand er in der gekonnten handwerklichen Umsetzung und der kunstgerechten Ausführung von Entwürfen anderer Gestalter, insbesondere jenen des Stanser Historikers und begabten Entwerfers Robert Durrer (siehe S. 392–393, 405–409). Vogelsangers beruflicher Einsatz für das Haus Bossard förderte auch persönliche Bezüge. So gehörte z. B. auch sein älterer Bruder August Vogelsanger (1869–1952) als kaufmännischer Kontrolleur und Faktotum zu den Mitarbeitern der Firma. Zwei Kinder von Friedrich Vogelsanger hatten ebenfalls Beziehungen zum Luzerner Goldschmiedeatelier. Während Friedrichs früh verstorbener zweiter Sohn David (1898–1930), den Fussstapfen des Vaters folgend, seine Ausbildung in der Werkstatt Bossard erhielt, bildete sich der älteste Sohn Jonathan (1897–1987) zum Arzt aus und ehelichte Klara Bossard (1887–1957), die Schwester von Karl Thomas Bossard.

Ein Beweis für die internationale Wertschätzung, der sich Johann Karl Bossard erfreute, stellt der Umstand dar, dass der Pariser Juwelier Lucien Falize (1839–1897) seinen ältesten Sohn André (1872–1936) während ein[21] bis zwei[22] Jahren 1891/92 im Luzerner Atelier ausbilden liess (Abb. 31). Mit Sicherheit verbrachte André das Jahr 1892 in Luzern.[23] Der damals 20-jährige hatte zuvor an der Ecole des Hautes Etudes Commerciales in Paris studiert.[24] Der Kontakt zu dem schon in zweiter Generation tätigen Pariser Juwelierhaus war für Bossard von grosser Bedeutung.[25]

André Falize verbrachte seine Zeit im Luzerner Atelier gemeinsam mit den beiden in Ausbildung stehenden Söhnen von Johann Karl Bossard, dem zwei Jahre jüngeren Hans Heinrich (1874–1951) und Karl Thomas (1876–1934). André kehrte mit dem von ihm selbst entworfenen und eigenhändig in verschiedenen Techniken ausgeführten Probestück nach Paris zurück. Dieses war qualitativ so überzeugend, dass es in der Ausstellung des Hauses Falize an der Weltausstellung 1900 in Paris gezeigt wurde. Es handelt sich um einen silbervergoldeten, getriebenen, ziselierten und emaillierten hexagonalen Becher im Stil der deutschen Renaissance mit Ansichten der Stadt Luzern nach alten Stichen, umgeben von Hopfen- und Weinranken sowie der von Rabelais stammenden Sentenz «Cy est toute vérité»[26] (Abb. 32). Das Stück ent-

31 André Falize.

32 Becher von André Falize, angefertigt während seiner Lehrzeit in Luzern im Atelier Bossard. Fotovorlagenbuch, Privatbesitz.

sprach nicht nur Bossards bevorzugter Stilrichtung, sondern auch jener des Hauses Falize, das seine Schmuckstücke gerne mit Devisen und Sentenzen versah. In einem am 3. Januar 1893 aus Paris an Bossard gerichteten, aber unsignierten Brief bittet ein junger französischer Schreiber, den wir aus guten Gründen als André Falize identifizieren, um ein Zeugnis für seine Lehrzeit in Luzern.[27] Die guten Kontakte zum Hause Falize waren nicht nur für das Atelier, sondern auch in persönlichem Bereich von Vorteil. Nachdem sich der älteste Sohn Hans nach der Goldschmiedelehre nach Paris begab und sich der Malerei zuwandte, dürfte ihm dieser Kontakt den Zugang zur illustren Gesellschaft der französischen Metropole erleichtert haben, welcher er bald einmal angehörte.

Das Atelier Bossard nahm in der zweiten Hälfte des 19. Jahrhunderts mit etwa 20 Mitarbeitern einen Platz zwischen einer traditionellen Werkstatt aus der Zeit des Ancien Régime und einem zeitgenössischen Grossbetrieb ein. Bis zum Beginn der Gewerbefreiheit am Anfang des 19. Jahrhunderts beschränkten Zunftvorschriften die Zahl der in einer Werkstatt tätigen Gesellen und Lehrknaben.[28] Zeitgenössische Grossbetriebe beschäftigten teilweise deutlich mehr Mitarbeiter: so etwa Gabriel Hermeling in Köln mit gegen 50 Personen zu Ende des 19. Jahrhunderts,[29] August Schleissner in Hanau beschäftigte 1867 40 Arbeiter,[30] Carl Fabergé zählte in Sankt Petersburg und in anderweitigen Betrieben in den 1880/90er Jahren über 500 Personen,[31] die Firma August Neresheimer in Hanau 1914 beinahe 100 Angestellte[32] und alle anderen 20 Hanauer Antiksilberwarenhersteller um die Jahrhundertwende gesamthaft gegen 1'000 Personen.[33] Die Silberwarenfabrik Jezler & Cie AG in Schaffhausen beschäftigte 1904 104 Mitarbeiter.[34] In den Grossbetrieben jener Zeit, die ähnliche Silberwaren produzierten, wurde primär auf Maschinenarbeit gesetzt, verbunden mit oftmals flüchtiger handwerklicher Überarbeitung. So verwendete die seit 1861 tätige Firma August Schleissner, deren Spezialität «Getriebenes Tafelgerät in antikem Genre» war, bezeichnenderweise für den Guss Bronzemodelle, die robuster waren als Wachs-, Plastilin- oder Gipsmodelle, und Stahlnegative anstelle von Negativen aus Holz für die Drück- und Drehbank, um die Produktion grosser Mengen zu ermöglichen.[35] In der Spezialisierung auf manuell gefertigte Produkte unterschied sich das Luzerner Atelier dank seiner hochwertigen Handwerkstechnik von den Grossbetrieben der Antiksilberindustrie. Der Firmenchef war künstlerischer Leiter, Geschäftsmann, spiritus rector und Organisator der Firma. Er pflegte den Kontakt zu den Kunden, beriet sie und half bei der Umsetzung ihrer Wünsche. Als Künstler und Kaufmann entschied er über das Warensortiment des Geschäfts: einerseits «Luxusobjekte» nach historischem Vorbild, andererseits Tafelsilber und Bestecke aus eigener Fertigung oder, als günstigere kurante Ware, aus deutschen, Genfer und Pariser Silberwarenfabriken. Die Vorstellung des manuell arbeitenden Handwerksmeisters trifft auf Johann Karl Bossard bestenfalls für die Anfänge seiner Firma zu. Von ihm sind ebenso wenig eigenhändig gefertigte Stücke nachweisbar wie von Carl Fabergé.[36]

Der Antiquar und Ausstatter (JAM)

Der nach Abschluss seiner Wanderschaft als Goldschmiedegeselle 1867 aus den Vereinigten Staaten zurückgekehrte Bossard befand sich zur Zeit des Besuches von Königin Victoria von England in Luzern (7.8.1868 – 9.9.1868) bereits wieder in seiner Heimatstadt. Er erkannte bald, dass in Folge des prominenten Besuchs vermehrt eine zahlungskräftige Klientel die pittoreske, bei Ausländern bereits beliebte Stadt am Vierwaldstättersee aufsuchen und zur obligaten Station einer Schweizerreise wählen würde.[37] Die touristische Infrastruktur Luzerns wurde mit repräsentativen Hotels gezielt ausgebaut, und die nahe Bergwelt 1871 mit der Vitznau-Rigi-Zahnradbahn, der ersten Bergbahn Europas, erschlossen. Ortskundige Führer durch die Sehenswürdigkeiten der Stadt und ihrer Umgebung waren ebenso gefragt wie Souvenirs oder Kunstobjekte, die an den Aufenthalt in Luzern erinnerten. Dies eröffnete dem Handel sowie gewissen einheimischen Handwerksbranchen die Möglichkeit, von dieser Nachfrage zunehmend zu profitieren. Viele der kultivierten, gut situierten Reisenden aus dem Ausland waren an «Alterthümern» aller Art und anderen qualitativ hochwertigen Objekten, wie Goldschmiedearbeiten, interessiert.

Unter den Modellen aus dem Fundus des Ateliers Bossard finden sich auch Gussformen zur Herstellung von kleinen metallenen Repliken des 1821 eingeweihten Löwendenkmals zur seriellen Herstellung günstiger Souvenirartikel.[38] Das Denkmal war nach dem Entwurf des bekannten dänischen Bildhauers Bertel Thorvaldsen (1770–1844) in Luzern in den Fels gehauen worden und zählte zu den meistbesuchten Monumenten der Schweiz. Mit dem Verkauf von «Alterthümern» respektive Antiquitäten dürfte Bossard schon bald nach der Übernahme der väterlichen Goldschmiedewerkstatt und des Ladens 1868 begonnen haben. Zu dieser Zeit war der ehemalige Präsident der Kunstgesellschaft, Oberstleutnant Jakob Meyer-Bielmann (1805–1877), Besitzer einer Gemälde- und Waffensammlung, für in- und ausländische Besucher die wichtigste Ansprechperson, wenn es um die Geschichte und Kenntnis von Luzerns Sehenswürdigkeiten oder die Vermittlung von Antiquitäten, vor allem antiken Waffen, ging.[39] Schon vor dem Tod von Meyer-Bielmann 1877 war der kunst- und antiquitätenaffine Bossard bestrebt, diese Sparte zu einem Geschäftszweig auszubauen, sodass sich der Antiquitätenhandel neben den Erzeugnissen seines Goldschmiedeateliers zu einem zweiten, soliden Pfeiler der Firma entwickelte.[40] Den Aktivitäten Bossards als Antiquar und Ausstatter widmen sich die folgenden Kapitel, die erstmalig Einblick in diese Tätigkeitsbereiche vermitteln.

Das Zanetti-Haus und seine «Period Rooms»

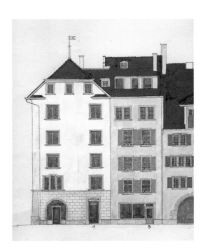

33　Das Elternhaus von Johann
Karl Bossard, mit Goldschmiedewerk-
statt, Geschäft und Wohnung,
Ansicht Rössligasse 1, weisses Haus.
Stadtarchiv Luzern.

Weil im Haus an der Rössligasse 1, das Bossard nach dem Tode des Vaters 1869 mit der Werkstatt übernommen hatte, die vorhandenen Räume für eine Präsentation von Silberwaren und Antiquitäten zu klein waren (Abb.33), richtete er in der Dépendance des Hotels Schweizerhof eine Filiale ein, die 1877 im Luzerner Adressbuch erwähnt wird, sehr wahrscheinlich aber schon vorher bestand.[41] Auch andere Geschäfte, die auf eine zahlungskräftige Klientel angewiesen waren, hatten sich dort niedergelassen. Der Schweizerhof am Vierwaldstättersee zählte zu den besonders renommierten Luzerner Hotels, in denen in- und ausländische Gäste abzusteigen pflegten. Weil die in der Dépendance gemieteten Räumlichkeiten bald einmal nicht mehr genügten, um das wachsende und immer vielfältiger werdende Angebot adäquat zu präsentieren, erwarb Bossard 1880 von der Familie von Moos für 90'000 Fr. das Haus an der Inneren Weggisgasse 153 (heute Nr.40), bekannt unter dem Namen Zanetti-Haus.[42] Der stattliche Bau war in den Jahren 1601 bis 1605 im Auftrag des Luzerner Bauherrn Christoph Feer (1572–1622) errichtet worden. Das 1914 abgerissene Gebäude bestand aus einem viergeschossigen Vorderhaus, einem niedrigeren Hinterhaus sowie dem dazwischen liegenden Innenhof.[43]

In seiner Anlage weist das Zanetti-Haus Ähnlichkeit mit dem Geschäftshaus des bayerischen Hofantiquars und Sammlers Sigmund Pickert (1825–1893) auf, das dessen Vater Abraham 1858 an zentraler Lage in Nürnberg bezogen hatte. Das Kunst- und Antiquitätenkabinett von Abraham Pickert (1783–1870), das sich anfänglich in Fürth befand, war eines der bedeutendsten Geschäfte seiner Art in Deutschland und wurde auch von gekrönten Häuptern aufgesucht; darüber geben erhaltene Besucherbücher Auskunft. Das grosse Haus der Pickerts am Dürerplatz mit seinem von den Galerien der oberen Stockwerke aus einsehbaren Innenhof könnte Bossard als Vorbild gedient haben. Auch das Zanetti-Haus befand sich in guter Lage, hatte mit den Erkern ein repräsentatives Äusseres und bot mit seinen vielen Räumen, dem Innenhof und den offenen, säulengestützten Gängen gute Ausstellungsmöglichkeiten.[44] Im Unterschied zum Haus der Pickerts gestaltete Bossard das Erscheinungsbild des Zanetti-Hauses mit seinen vom Historismus geprägten Interventionen massgeblich um und kreierte darin die in Nürnberg nicht vorhandenen «Period Rooms».

Über den Um- und Ausbau des Zanetti-Hauses vermittelt ein erhaltenes Ausgabenbuch aus den Jahren 1880 bis 1899 wertvolle Informationen.[45] Bereits kurze Zeit nach der Übernahme des Hauses wurden am 30. September 1880 für den Kauf eines wahrscheinlich historischen «Zimmers» aus Zug 455.65 Fr. ausgegeben.[46] Am 29. August 1886 erhielt Bossard vom Stadtrat die Bewilligung, den sich über drei Stockwerke erstreckenden Erker mit einem Turmaufsatz in der Art der 1885 renovierten Sempacher Schlachtenkapelle zu versehen. Der Zimmermeister Eppstein errichtete den Turmaufsatz 1886 für

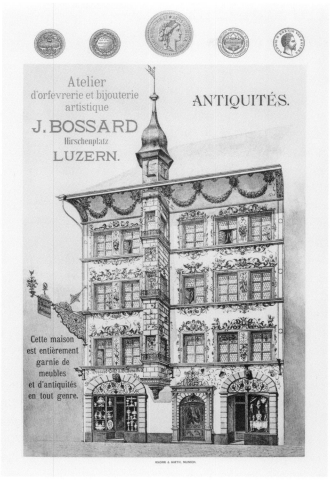

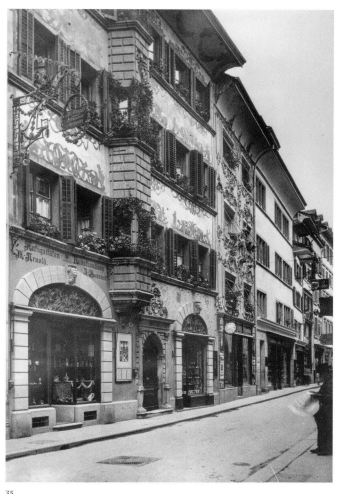

34

35

34 Reklameblatt des Goldschmiede-
ateliers und Antiquitätengeschäfts
J. Bossard im Zanetti-Haus am
Hirschenplatz, Luzern, um 1890.
Privatbesitz.

35 Das Zanetti-Haus am Hirschen-
platz, Luzern, um 1910. Stadtarchiv
Luzern.

364.85 Fr., der Dachdecker erhielt für seine Arbeit 65 Fr.[47] Die Hausfront liess
Bossard in der Art des 1879 zerstörten Fassadenschmucks am Balthasar-
Willmann Haus bemalen, das er zuvor hatte fotografieren lassen. Bei der
Bemalung im Stil der ersten Hälfte des 17. Jahrhunderts übernahm J. Albert Benz
die Fensterornamente, und Friedrich Stirnimann war für den allegorischen
Wandschmuck zuständig.[48] Es war nicht nur Bossards Neigung zur Historizität,
die dazu beitrug, dass er dem Erscheinungsbild der Liegenschaft grosse
Bedeutung beimass, vielmehr erkannte er auch die Werbewirkung der Fassa-
dengestaltung. Dazu dienten neben dem neuen Erkerturm auch ein riesiger
kunstvoll geschmiedeter, auffälliger Ausleger mit dem Ladenschild, ein schö-
nes antikes Portal sowie von grossen Steinbogen umrahmte Schaufenster, die
alle neu eingebaut worden waren. Dass Bossard das von ihm verschönerte
Haus zu Werbezwecken verwendete, belegt ein Flugblatt, das verkündete
*«Cette maison est entièrement garnie de meubles et d'antiqutités en tout
genre».*[49] (Abb. 34)

36 Zanetti-Haus,
Innenhof. Tafel XXXI,
Auktionskatalog
Sammlung
J. Bossard, 1910.

Die Liegenschaft verfügte vermutlich schon seit 1882 über Gas und seit 1885 nachweislich über einen Telefonanschluss. Dem elektrischen Läutapparat von 1886 folgte 1890 die Installation einer elektrischen Beleuchtung.[50] Auch bei der Einrichtung des vom Hirschenplatz übernommenen Goldschmiedeateliers erwies sich das Vorhandensein von Gas und Elektrizität als vorteilhaft für die Produktion. Auf den sorgfältigen Ausbau der Ausstellungsräume legte Bossard grossen Wert, indem er für mehr als 1'000 Fr. Stoff des Typs «Louvre» und Gobelinstoff für Vorhänge, Draperien etc. verarbeiten liess. Der Firma Martin in Paris wurden für zwei Vitrinen inklusive Zoll 1'989 Fr. und für zwei «Etalagen im Schaufenster» 425 Fr. bezahlt.[51] Auf diesen Gestellen wurden im Schaufenster links des grossen Eingangsportals Silberwaren und rechts Antiquitäten und Kunstobjekte gezeigt (Abb. 34 und 35). Das Ausgabenbuch für das Haus an der Weggisgasse überliefert unter anderem die Namen von Handwerkern und Spezialisten. Es ist anzunehmen, dass Bossard diese mit Bedacht auswählte und sie auch für die Restaurierung von Objekten oder die Anfertigung von Kopien aller Art einsetzte. So scheint die Schreinerei Weingartner zu seinen bevorzugten Holzfachleuten gezählt zu haben, die z.B. Wände und Täfer lieferte.[52] Zu den an der Renovation, am Umbau und an der Einrichtung beteiligten Spezialisten gehörten auch ein Schnitzer, ein Bildhauer, ein Kunstschlosser sowie zwei Hafner.

37

37 Zanetti-Haus, altschweizerischer Raum. Auf dem Tisch unter anderem zwei Kopien von Ratskannen aus Frauenfeld und Mülhausen. Tafel V, Auktionskatalog Sammlung J. Bossard, 1910.

38

38 Zanetti-Haus, Schlafzimmer im Stil des 18. Jahrhunderts. Tafel XIX, Auktionskatalog Sammlung J. Bossard, 1910.

Im Luzerner Adressbuch von 1883 wird Bossard an der Weggisgasse 153 als Goldschmied und Antiquar und in seinem Elternhaus am Hirschenplatz 218 als «Antiquitätenhändler» aufgeführt.[53] Weil Einrichtung und Ausstattung der Verkaufsräume viel Zeit in Anspruch nahmen, verlegte man 1883 zunächst die Goldschmiedewerkstatt ins Zanetti-Haus. Das Goldschmiede- und Antiquitätengeschäft an der Inneren Weggisgasse 153 wurde am 27. März 1886 eröffnet.[54] Für Umbau und Einrichtung von Wohn-, Ausstellungs- und Werkstatträumen gab Bossard von 1880 bis 1883 gegen 45'000 Fr. aus.[55] Dies entsprach der Hälfte des für das Haus entrichteten Kaufpreises; die Arbeiten waren jedoch noch nicht abgeschlossen. Im kleinräumigen Elternhaus an der Ecke Hirschenplatz 218 / Rössligasse 1 befanden sich somit nach 1883 noch Teile des Antiquitätengeschäfts, auch die Filiale in der Dépendance des Hotels Schweizerhof dürfte bis zum Bezug der Ausstellungsräume im Zanetti-Haus weiterhin betrieben worden sein. Noch vor Abschluss der Arbeiten am neuen Hauptsitz erwarb Bossard 1886 die grosse an das Elternhaus angrenzende Liegenschaft Hirschenplatz 6 / Kornmarktgasse 2 für 90'000 Fr. und liess den Gebäudekomplex 1887 umbauen und renovieren. Das im Stile des Historismus neugestaltete «Bossard-Haus» mit seinem von Louis Weingartner entworfenen Fassadenschmuck nach alten Vorlagen zeugte wie das Zanetti-Haus vom Selbstbewusstsein sowie dem wirtschaftlichen Erfolg Bossards (Abb. 6).

Die Analyse des gut illustrierten Auktionskatalogs von 1910, in dem das Inventar des Antiquitätengeschäfts angeboten wurde, vermittelt einen Eindruck von dessen Präsentation und Vielfalt: Sieben Tafeln zeigen thematisch kohärente Ausstellungsräume, und zwei weitere Tafeln bilden den Innenhof ab.[56] In dem von der Solothurner Regierung bei Bossard in Auftrag gegebenen Gutachten über die Waffensammlung im Alten Zeughaus Solothurn vom 25. März 1888 äusserte sich dieser über die Anordnung historischer Sachgüter in Ausstellungen. Er empfahl eine historische und chronologische Reihenfolge der Objekte.[57] Auch in den eigenen Ausstellungsräumen folgte Bossard dem Prinzip der Chronologie und achtete zudem auf die stilistische Einheitlichkeit der Interieurs.

Die hohen Gänge mit toskanischen Säulen und Balustergeländern gaben den Blick frei auf den weiten rechteckigen Innenhof, der zugleich als Eingangshalle diente. Wie seit dem frühen 19. Jahrhundert in neugestalteten herrschaftlichen Wohnsitzen üblich, wurden im Eingangsbereich antike Waffen, vorzugsweise Rüstungen und Jagdtrophäen platziert (Abb. 36). Die Räume in den oberen Etagen hatte man exemplarisch eingerichtet; so folgten auf Zimmer im «altschweizerischen-altdeutschen Stil» (Abb. 37), die zumeist vom Einbau alter Teile und grosser Buffets sowie Truhen des 16. und frühen 17. Jahrhunderts geprägt waren, barocke Interieurs sowie Ensembles im Barock- oder Rokokostil und endeten im Klassizismus (Abb. 38). Selbstverständlich waren alle diese «Period Rooms», wie man sie später bezeichnete, auch mit passenden Bildern und epochengerechten Gegenständen ausgestattet. In seinem Vorwort zum Auktionskatalog von 1910 weist der Kunsthistoriker Ernst Bassermann-Jordan (1876–1932) denn auch darauf hin, dass man «in dem prächtigen Hause» die

vielen Einrichtungsgegenstände «zu traulichen Raumbildern» zusammenge-
schlossen habe.[58] Eine besondere Vorliebe des Hausherrn galt, abgesehen
von Edelmetallarbeiten, kleinformatigen Objekten aller Art, die während Jahr-
hunderten sozusagen komprimiert Zeugnis von der Vielfalt künstlerischen und
handwerklichen Könnens ablegten. Dazu gehörten unter anderem Beschläge
von Türen und Möbeln, oft reich mit Ornamenten und Motiven dekoriert, sodass
sie dem Auge des passionierten Sammlers nicht entgingen.

Bossards Konzept, das Antiquitätenangebot nach Alter und Stilen passend
zu gruppieren und als Ensembles in den Räumen zu zeigen, dürfte damals
nicht nur in der Schweiz einmalig gewesen sein. Diese neuartige Ausstellungs-
art erwies sich als vorzügliches Mittel, um scheinbar kohärente Ausstattungen
für historisierende Bauten sowie alte Patrizierhäuser, Burgen und Schlösser zu
propagieren. Ein vergleichbares Konzept verfolgte in England der bekannte
Antiquar Frederick William Phillips (1856–1910), der 1884 in Hitchin, Hertfords-
hire, das Antiquitätengeschäft «The Manor House» eröffnet hatte.[59] Wie Bossard
handelte auch Phillips mit antiken Möbeln und Antiquitäten aller Art. Er lieferte
ebenfalls, was man zur Ausstattung eines «historischen Hauses» benötigte.
Phillips stattete 1897/98 und 1901 dem Zanetti-Haus Besuche ab.[60] Einige
Ausstellungsräume, die Frederick William Phillips in Luzern zu sehen bekam,
entsprachen bereits den sogenannten «Period Rooms», wie sie seine beiden
Söhne Hugh (1886–1972) und Amyas Phillips (1891–1962) nach der Über-
nahme des väterlichen Geschäfts 1910 zu realisieren begannen.[61] Die konse-
quent eingerichteten, einem historischen Stil gewidmeten Räume trugen
ebenfalls zum Erfolg ihres Antiquitäten-Unternehmens bei. Bossard scheint
jedoch einer der ersten Antiquitätenhändler gewesen zu sein, der das verkaufs-
fördernde Potential arrangierter «Period Rooms» erkannt hatte.

Das Interesse, das der internationale Antiquitätenhandel sowie Sammler
für die in der Schweiz zu findenden historischen Zimmer, Interieurs und als
«schweizerisch» eingestuften Antiquitäten bekundeten, war Bossard nicht ent-
gangen. Auch er erwarb Teile von historischen Räumen, z. B. Wandverkleidun-
gen, Decken, Türen, Cheminées, Mobiliar und Antiquitäten, die im Zanetti-Haus
ausgestellt oder in anderen Lokalitäten eingelagert wurden. Die ersten «Period
Rooms» des frühen 19. Jahrhunderts verdanken ihre Entstehung adeligen und
grossbürgerlichen Kunstliebhabern, welche adäquate Räumlichkeiten für ihre
Sammlungen benötigten. In den Museen erhielten die «Period Rooms» als
eingebaute historische Zimmer ebenfalls in der zweiten Hälfte des 19. Jahrhun-
derts einen festen Platz.[62] In der Schweiz war es das Gewerbemuseum Zürich,
das 1874 mit dem aus dem Alten Seidenhof übernommenen Prunkzimmer den
Anfang machte; 1879 folgte Basel mit dem Iselin Zimmer und 1898 das
Schweizerische Landesmuseum in Zürich mit seinen historischen Zimmern.[63]
Diesen Ausstellungsräumen ist gemeinsam, dass es sich um integral über-
nommene historische Ensembles handelt. Die Bezeichnung «Period Rooms»
findet jedoch auch für eine Ausstellungsart Verwendung, bei der man, wie die
Beispiele Bossard und Philipps in England zeigen, unter Berücksichtigung von
Stilepochen und historischen Gegebenheiten Räume mit epochengerecht

zusammengestellten Objekten neu einrichtete. Unter «Period Room» kann daher auch ein zu Ausstellungszwecken speziell gestalteter «Epochen- oder Stilraum» verstanden werden.[64] Bossard hatte das Potential von komponierten Räumen, welche den Besuchern des Zanetti-Hauses ein atmosphärisches Erlebnis vermittelten, erkannt und verstand es, dies als Antiquar und Ausstatter erfolgreich umzusetzen.

Ausser der Einrichtung von Schauräumen begann Bossard schon 1880 mit dem Einbau seiner Privatwohnung, wie die Käufe eines Badeofens aus Zürich und einer Marmorbadewanne belegen. Für Wohnlichkeit sorgten mehrere neu eingebaute Öfen, darunter der antike «Segesserofen». Die Aufträge für Öfen in altem Stil, z. B. des 18. Jahrhunderts, wurden vom bekannten Zuger Hafner Keiser ausgeführt.[65] Das publikumswirksam im Geist des Historismus inszenierte Zanetti-Haus war von 1883 bis zum Bezug des seit 1900 erbauten Hauses «zum Stein» am Schwanenplatz Hauptsitz der Firma Bossard. Nachdem Bossard Senior 1901 die Leitung von Werkstatt und Goldschmiedegeschäft im Haus «zum Stein» seinem Sohn Karl Thomas übergeben hatte, konzentrierte er sich mit grossem Erfolg auf den Antiquitätenhandel. Von 1900 bis 1910 verblieb das Antiquitätengeschäft bis zu seiner Liquidation vor Ort im Zanetti-Haus. Dieses wurde 1910 in einer öffentlichen Versteigerung von Bossard für 200'000 Fr. verkauft und musste nach einem erneuten Besitzerwechsel und erfolglosen Versuchen, den historisch wertvollen Bau zu retten, 1914 dem Neubau eines Warenhauses weichen.[66]

Kopien und Arbeiten im Stil

Um der regen Nachfrage zu entsprechen, entstanden in Bossards Atelier nicht nur Kopien oder Nachbauten in diversen Stilen aus Silber oder Gold; er erteilte auch Aufträge zur Herstellung von Kopien in Holz, Zinn, Bronze und Messing. Das Angebot an originalen Möbeln wurde durch Kopien oder Nachbauten in verschiedenen Stilen vergrössert. Ferner entstanden Schweizerdolchkopien, seltener andere Waffen oder Waffenzubehör, in Zusammenarbeit mit Spezialisten (siehe S. 346–379). In den Mitteilungen des Museen-Verbandes vom August 1899 (siehe S. 59) veröffentlichte Justus Brinkmann eine Liste jener Objekte, von denen man aufgrund stichhaltiger Indizien annehmen durfte, sie seien «in der Werkstatt des Goldschmieds J. Bossard in Luzern» entstanden: «*1. Schweizer Dolche des 16. Jahrhunderts [...] / 2. Spanische Suppenschüsseln [...] aus Glockenmetall gegossen. / 3. Zinngefässe aller Art, in Sand gegossen, mit Reliefs aller Art, auch graviert. / 4. Silberarbeiten aller Art. / 5. Silberfiligranarbeiten. / 6. Schweizer Möbel aller Art. / 7. Schweizer Kerbschnittarbeiten (Stühle, kleine Wiegen u. a.). [...]*»[67]

Zinngefässe
Von Bossards Aktivität als Auftraggeber kopierter Zinngefässe zeugt das Gipsmodell einer Frauenfelder Kanne (Abb. 39) sowie weitere identifizierte Kannen-

39 Gipsmodell der Frauenfelder Henkelkanne, Atelier Bossard, Ende 19. Jh., nach einem Original Mitte 16. Jh. H. 36 cm. SNM, LM 140125.1.

oder Giessfasskopien.[68] Beim Zinn beschränkte sich Bossard auf das Kopieren von wenigen, sehr dekorativen und gesuchten Objekten. Von einer Produktion von «Zinngefässen aller Art», wie Brinkmann mitteilte, kann nicht die Rede sein. Die Herstellung dieser Kopien überliess Bossard den Giessern Franz und Karl Locher, in Luzern ansässige Spezialisten, die dabei von Fachleuten des Goldschmiedeateliers, z. B. von Graveuren, unterstützt wurden. Die Arbeiten in Zinn, Bronze oder Messing übernahm anfänglich der 1883 im Luzerner Adressbuch als «Gürtler und Giesser» aufgeführte Franz Locher im Haus Obergrund 500c. Von 1894 bis 1918 lässt sich der Giessereibetrieb an der Obergrundstr. 31 nachweisen; Inhaber waren neu die Gebrüder Karl und Franz Locher.[69] Kopien der grossen mit Wappen versehenen zinnernen Bügelkannen des 16. und 17. Jahrhunderts, die in Rats- und Zunfthäusern zum Ausschank von Wein dienten, eigneten sich besonders als Dekorobjekte für Räume im altschweizerischen oder altdeutschen Stil; sie waren auch bei Sammlern beliebt. So erwarb der Dresdener Zinnsammler Dr. Hans Demiani 1904 Nachbildungen der «Ratskannen» der Städte Frauenfeld, Luzern und Zug (Abb. 40–42). In einem

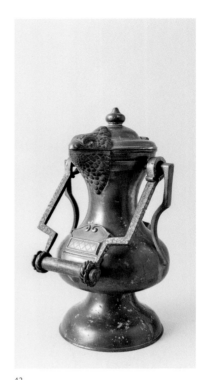

40

41

42

40/41/42 Kopien der Henkelkannen von Luzern, Frauenfeld und Zug, im Auftrag von J. Bossard um 1904 vom Gürtler und Giesser Franz Locher in Luzern für den Dresdener Sammler Dr. Hans Demiani hergestellt. Kunstgewerbemuseum Dresden, Inv. Nr. 30462 (Luzern), Inv. Nr. 30463 (Frauenfeld), Inv. Nr. 30464 (Zug).

Brief schrieb Bossard an Demiani, dass er die Kannen «nach den Originalen» hatte anfertigen lassen und versicherte: *«Es sind dies die einzigen Copien, da die Erlaubnis, die Originale zu copieren, wohl niemandem ertheilt wird.»*[70] Dank seiner Beziehungen dürfte es Bossard nicht schwer gefallen sein, von einer der zwölf Luzerner Rats- oder Standeskannen, die Caspar Traber 1692 geliefert hatte, Gussmodelle anfertigen zu lassen.[71] Als Vorlage für die Zuger Ratskanne diente ein Exemplar der sechs im Zuger Museum vorhandenen Bügelkannen des Zinngiessers Karl Schönbrunner (1625–1657).[72] Es sind zwei unterschiedliche Typen von wappengeschmückten Zuger Bügelkannen bekannt.[73] Weil sich in Frauenfeld schon damals keine wappengeschmückte Henkelkanne mehr in öffentlichem Besitz befand, verwendete Bossard ein ihm bekanntes Exemplar aus Privatbesitz.[74] Für die Kopie der Luzerner Ratskanne mit Bronze- und Messingdekor bezahlte Demiani 250 Fr., für die Zuger und die Frauenfelder Kanne je 200 Fr.[75]

Anlässlich der Bossard'schen Geschäftsauflösung wurde in der Auktion von 1910 unter der Nr. 1077 auch eine «Stadtkanne von Frauenfeld», «Kopie nach altem Original» angeboten.[76] Ein Exemplar der von Bossard kreierten Mülhauser Ratskanne kam 1910 ebenfalls zum Verkauf (Abb. 43).[77] Es handelt sich hierbei um eine geringfügig abgeänderte Kopie der Zuger Bügelkanne von Schönbrunner (Abb. 42). In der unverändert übernommenen Wappenkartusche wurde neu ein Mühlrad für Mülhausen eingesetzt, und als Bodenrosette fand jene der Luzerner Henkelkanne Verwendung. Von den Luzerner, Zuger

90

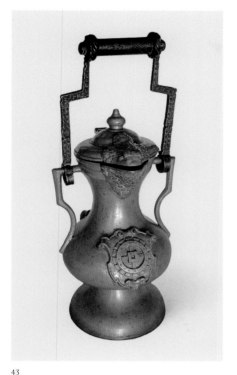

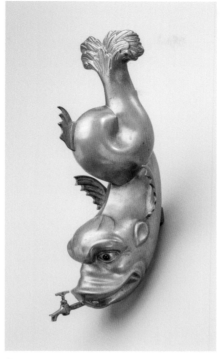

43

44

43 Henkelkanne von Mülhausen, im Auftrag von J. Bossard um 1890 vom Gürtler und Giesser Franz Locher in Luzern hergestellt. Neuschöpfung in Anlehnung an eine Zuger Henkelkanne. Privatbesitz.

44 Giessfass, um 1900, nach schweizerischem Original 17./18. Jh., Arbeit des Gürtlers und Giessers Franz Locher, Luzern. Zinn mit Glasaugen. Privatbesitz.

und Frauenfelder Kannen sind mehrere Kopien bekannt. Eine Luzerner Ratskanne verkaufte Bossard auch dem damaligen Besitzer der Lenzburg, dem Amerikaner Edward Jessup.[78] Daher entspricht die von Bossard gemachte Zusicherung, dass es sich bei den von Demiani bestellten drei Kannen um die einzigen Kopien handle, nicht den Tatsachen.

Für originale oder im Stile nachgebaute «altschweizerische» Buffets benötigte Bossard vielfach Zinngiessfässer samt Handwaschbecken. Fehlten diese, so ersetzte er sie vorzugsweise durch Kopien der dekorativen und seltenen Giessfässer in Delfinform des 17./18. Jahrhunderts. Das Giessfass und ein separat angefertigtes Handwaschbecken aus Zinn oder Kupfer hatten in den Buffetfronten links oder rechts ihren festen Platz, der zuweilen mit einer kleinen Zwischenwand abgegrenzt wurde. Die von Bossard in Auftrag gegebenen Giessfass- oder Kannenkopien wurden von den Giessern Locher nach originalen Formen gegossen. Die Gussformen bestanden gemäss damaliger Usanz aus Gips und Ziegelmehl und wurden zuweilen mit Eisen verstärkt.[79] Unter den Objekten, die vom Schweizerischen Nationalmuseum aus dem Atelier Bossard übernommen wurden, befinden sich auch Teile von Giessfässern. Die Giesser Locher produzierten glatte Delfin-Giessfässer mit einer grossen Schwanzflosse, manche mit Glasaugen und kleinen Seitenflossen, mit dem üblichen Messingausguss sowie einer rückseitigen Halterung zur Aufhängung in der Buffetnische. Auch von einer aufwendigeren, etwas grösseren Delfinvariante sind Kopien bekannt, bei denen auf dem Delfinrücken ein Knabe

mit Dreizack befestigt war.[80] In der Auktion des Geschäftsinventars von 1910 bot man drei unterschiedliche delfinförmige Zinngiessfassmodelle an.[81] Von besonderem Interesse ist die Katalognummer 1166 mit einem aus dem «Kloster Katharinenthal» (wohl St. Katharinental, Kanton Thurgau) stammenden schönen Handwaschbecken, dessen fehlendes Giessfass mit einem «modernen Delfin» respektive einer Kopie von 39 cm Länge komplettiert wurde. Bei einer anderen Delfinkopie ohne Gebrauchsspuren von 38,4 cm Länge mit Glasaugen dürfte es sich ebenfalls um ein Produkt der Giesserei Locher handeln (Abb. 44). Als Vorlage für diese Kopien diente vermutlich Nr. 1168 des Auktionskatalogs, ein Delfingiessfass mit einer Rücken- und zwei Seitenflossen, das aus dem Kanton Schwyz stammte.[82] Bei einigen Buffets aus dem späten 16. bis 17. Jahrhundert war das für Giessfässer benötigte Handwaschbecken als Teil einer mit Zinn verkleideten Nische eingebaut. Die kopierten Delfingiessfässer wurden für im Stile gearbeitete Buffets und Anrichten sowohl mit separaten als auch mit eingebauten Handwaschbecken kombiniert (Abb. 45 und 46). Nach den Gebrüdern Locher übernahm der Spengler Hermann Zimmermann (1874–1949) zu einem unbekannten Zeitpunkt mindestens 14 Gussformen und produzierte weiterhin Delfingiessfässer, die er zuweilen mit einer Punze zeichnete, welche die Initialen «HZ» aufweist.[83]

Bronzegefässe

In den Mitteilungen des Museumsverbandes von 1900 werden auch die von Bossard in Umlauf gebrachten «spanischen Suppenschüsseln» erwähnt. Die sogenannte spanische Suppe war ein Fleisch-Gemüse-Eintopf, den man in einer zugedeckten Bronzeschüssel im Ofen garen liess. Die dazu seit ca. 1600 und während des 17. Jahrhunderts vor allem in Zürich von der Giesserei Füssli hergestellten, mit Figuren, Ornamenten und Wappen geschmückten Spanischsuppenschüsseln waren sowohl bei Sammlern als auch als dekorative Objekte für historisierende Innenausstattungen beliebt.[84] Weil bei originalen Schüsseln vielfach die Bronzedeckel fehlten, dürfte Ersatz von Bossard bei Locher in Auftrag gegeben worden sein. Auch bei den drei in der Auktion von 1910 angebotenen als «Terrinen» bezeichneten Spanischsuppenschüsseln scheint dies der Fall gewesen zu sein; im Unterschied zu den dekorierten Originalen sind sie mit glatten Deckeln ausgestattet.[85] Der für Bossard als Zinngiesser tätige Franz Locher war als Gürtler auch mit dem Giessen von Messing und Bronze vertraut. Obschon die für das Kopieren von Spanischsuppenschüsseln benötigten Modelle nicht mehr vorhanden sind, darf angenommen werden, dass es Bossard nicht bei der Komplettierung von Schüsseln bewenden liess. Von ihm in Auftrag gegebene historisierende Eigenkreationen in Bronze sind im Unterschied zu den Zinngefässen jedoch nicht bekannt.

Arbeiten in Holz

Des Weiteren erwähnte Justus Brinkmann auch «Schweizer Möbel aller Art» sowie «Schweizer Kerbschnittarbeiten» (Stühle, kleine Wiegen u. a.), die von der «Werkstatt des Goldschmieds J. Bossard in Luzern» kopiert oder nach-

45

46

geahmt worden seien.[86] Die Möbelkopien oder im Stile gearbeiteten Einrich-
tungselemente aus Holz waren Teil eines Angebots, das sich mehrheitlich
aus originalen oder unter Verwendung von originalen Teilen entstandenen
Objekten zusammensetzte. Über die Vielfalt von Bossards Angebot an Möbeln
und Einrichtungsgegenständen vermittelt wiederum der Auktionskatalog von
1910 mit dem Geschäftsinventar einen umfassenden Einblick. Bereits bei der
Einrichtung des Zanetti-Hauses stattete Bossard einige Ausstellungs- und
Privaträume mit hölzernen Wandverkleidungen, sogenanntem Täfer (Täfelun-
gen), sowie Decken in unterschiedlichen Stilen aus, die er von den ortsan-
sässigen Schreinern der Familien Weingartner oder Germann anfertigen liess.[87]
Diese und weitere mehrheitlich unbekannte Spezialisten dürften auch für
andere Holzarbeiten, die restauriert oder ergänzt werden mussten, oder bei
Anfertigungen von Kopien und Arbeiten im Stil zugezogen worden sein. So
liess Bossard eine aus dem Haus zum Mettenweg in Stans erworbene Wand-
täfelung von 1570 in einen Ausstellungsraum im Zanetti-Haus einpassen
und zusätzlich mit einem Gesimse und Bänken in altem Stil ausstatten
(Abb. 37).[88] Auch in seinem 1894 erworbenen und umgebauten Alterssitz
«Hochhüsli» wurde 1895 für das grosse Esszimmer im Renaissancestil ein
originales, aus Schloss Wyher, Ettiswyl (Kanton Luzern), stammendes, für

1'000 Fr. erworbenes Täfer aus dem späten 16. oder frühen 17. Jahrhundert verwendet.[89]

Das dominierende Möbel in den beliebten Interieurs im Spätrenaissancestil war das Buffet. Die von ihren ursprünglichen Standorten entfernten originalen Buffets wurden mit ergänzten Sockeln und Gesimsen in die Wohnräume der Kunden eingebaut. Für das Esszimmer des «Hochhüsli» ist im August 1895 der Eingang eines grossen antiken Buffets für 700 Fr. und einer Truhe für 80 Fr. verzeichnet.[90] In welchem Umfang Bossard im Stile des 16./17. Jahrhunderts gearbeitete Buffets neu anfertigen liess, entzieht sich einstweilen unserer Kenntnis. Im letzten Viertel des 19. Jahrhunderts wurden in der Schweiz nicht nur in und um Luzern, sondern auch andernorts historisierende Buffets mit charakteristischen ornamentalen Schnitzereien hergestellt, deren Wappenschmuck und Besitzerangaben den Bezug zum jeweiligen Eigentümer und zur Schweiz verdeutlichen sollten. Schon gegen Ende des 19. Jahrhunderts war der Bedarf an Renaissance- oder Schweizerbuffets mit originalen Möbeln nicht mehr zu decken, dasselbe galt in geringerem Umfang für Truhen, vor allem aber für Stühle und andere Sitzmöbel. Dass Brinkmann um 1900 zu Recht auf die Produktion von im Stil gearbeiteten Sitzgelegenheiten hinwies, lässt sich mit den in der Auktion von 1910 angebotenen zahlreichen Lehnsesseln und Stühlen belegen. Die Kunden wünschten für ihre Interieurs vielfach mindestens zwei gleichartige Sitzgelegenheiten oder zu den Tischen mehrere gleiche Stühle, zumeist vier oder sechs. Aus diesem Grunde wurden z.B. von einem originalen, in Bossards Geschäft vorhandenen «Entlebucher Armsessel» von 1673 Kopien angefertigt. Der «Entlebucher Armsessel» diente als Vorlage für drei ähnliche Sessel, zwei davon mit Fussbank «in Nussbaumholz geschnitten».[91] In den Mitteilungen des Museenverbandes von 1898 wird darauf hingewiesen, dass man «reich geschnitzte Armsessel dieser Art namentlich von Luzern aus in den Handel» brachte. Gemäss den Wünschen der Kundschaft oder um den Verkauf zu fördern, versah man die Möbel mit Wappen oder Jahreszahlen. So sind um der Einheitlichkeit willen die Traversen von fünf Stuhlkopien aus dem Bossard'schen Geschäftsinventar mit demselben Wappen und der Jahrzahl 1674 beschnitzt.[92] Zu den für das Zanetti-Haus tätigen Handwerkern gehörte auch der «Schnitzer Fischer», der Bossard 1885 sechs Stühle für 420 Fr. lieferte.[93] Im «Hochhüsli» arbeitete 1894/95 ein «Schnitzer Martin», welcher alle Schnitzarbeiten, z.B. bei den Geländern oder Plafondkonsolen, ausführte und im Esszimmer beim Täfer die notwendigen Änderungen für den Einbau des Buffets vornahm; die Arbeiten wurden pauschal abgerechnet. Das im «Hochhüsli» eingebaute originale «Ls. XVI Zimmer» musste «Schnitzer Bernet» anpassen und fehlende Teile ergänzen.[94] Die Schnitzer kamen bei Bossard aber auch bei der Verschönerung von eher schlichten originalen Möbeln, integralen Kopien oder anderen Holzarbeiten zum Zuge. Dazu finden sich im Auktionskatalog von 1910 einige Beispiele; so eine gotische Tür aus Nussbaumholz mit geschnitzter Umrahmung aus Lindenholz, einer Bekrönung aus verschlungenem stilisiertem Laubwerk, das einen Spitzbogen ausfüllt, der beidseits in Fialen und zwei behelmten Wappen

94

mit Helmzier endet, dazu die Bemerkung «Schnitzerei später ergänzt».[95] Der von Brinkmann bei Möbelkopien oder Nachahmungen aus dem Hause Bossard festgestellte Kerbschnittdekor fand nicht nur bei Stühlen, sondern auch bei Tischen, z.B. einem «gotischen Zellentisch» aus Tannenholz, Anwendung, der nach der «Embellierung» einen Dekor aus stilisiertem Blumen- und Rankenwerk mit Stechapfel- und Granatapfelmusterung aufwies.[96]

Auch ein aussergewöhnliches kredenzartiges Historismusmöbel, ein niedriger «zweitüriger Schrank in Holbeinmanier aufs trefflichste geschnitzt», wie es im Auktionskatalog von 1910 figuriert, dürfte in Luzern entstanden sein (Abb. 45).[97] Über einem Sockel mit zwei Schubladen erhebt sich ein Mittelbau mit zwei Türen, der in einem zentralen, schmaleren Aufsatz mit einer zinnverkleideten Nische und einem Handwaschbecken endet. Im Aufsatz, den beidseitig plastisch geschnitzte Delfine stützen, ist ein grosses Giessfass in Delfinform befestigt, wie sie die Giesser Locher kopierten. Offensichtlich wurde dieses Möbel in Kenntnis der vorhandenen Giessfasskopien kreiert und das Delfinmotiv bei zwei geschnitzten Dekorelementen absichtlich verwendet. Der kredenzartige Schrank fand 1910 keinen Abnehmer und gelangte in den Besitz des ältesten Sohnes Hans Heinrich Bossard, der das «Hochhüsli» nach dem Tode des Vaters übernommen hatte. Dort befand sich das Möbel noch bis um 1992.[98] Der Schrank repräsentiert einen historisierenden Möbelstil, den eine internationale Kundschaft ebenfalls zu schätzen wusste, wie er z.B. im Schloss Peleş, dem Sommersitz des rumänischen Königs Carol I. (1881–1914) in Sinaia, gut dokumentiert ist.[99] Durch die üppigen Schnitzereien, den ornamentalen und figürlichen Dekor aller Art sowie die Verwendung von fantasievoll gestalteten Säulen unterscheidet sich dieser Stil deutlich von historisierenden Möbeln altschweizerischer Fasson. Mit intarsierten Täferteilen und Glasgemälden haben auch altschweizerische Einrichtungselemente den Weg ins Schloss

47 Stollentruhe mit savoyischen Wappen, um 1908/10, nach einer Vorlage 15./19.Jh. aus dem Besitz von E. Jessup, Schloss Lenzburg. Lärchenholz. Schloss Chillon, Inv. Nr. CH 170.

Peleş gefunden. König Carol I. und sein Sohn Ferdinand, die anlässlich ihres Aufenthaltes in Luzern am 1. August 1889 dem Zanetti-Haus einen Besuch abstatteten, zählten zu Bossards Kunden.[100] Von einem solchen im Auftrag Bossards entstandenen Buffet in besagtem reichem historisierendem internationalem Stil, mit barocken Säulen, reliefiert geschnitzten Porträts und Giessfassnische mit Delfin (Kopie) ist eine zeitgenössische Aufnahme vorhanden (Abb. 46). Es wurden dazu auch passende Truhen angefertigt, welche bevorzugt Formen- und Dekorelemente der italienischen Renaissancetruhen zu einem wirkungsvollen neuen Ganzen vereinigten.

Eine nachweislich in Luzern entstandene Möbelkopie befindet sich heute im Schloss Chillon am Genfersee. Die 1887 gegründete «Association pour la restauration du château de Chillon» machte es sich nicht nur zur Aufgabe, Schloss Chillon zu restaurieren, sondern war auch bestrebt, eine permanente Ausstellung einzurichten, welche die Schlossgeschichte illustrieren sollte.[101] Mangels Objekten aus der Frühzeit der von den Savoyer Grafen hauptsächlich im 13./14. Jahrhundert erbauten grossen Residenz und Wehranlage wurden Kopien von Truhen in Auftrag gegeben, die als Mobiliar geeignet erschienen. Die in Luzern für Chillon kopierte Truhe aus Lärchenholz, welche man ins 15. Jahrhundert datierte, schmücken in der Front die drei grossen geschnitzten Wappen der Grafen von Savoyen, der Grafen von Genf und des Kapitels der Kirche St. Pierre in Genf (Abb. 47). Sie wurde 1910 durch Dr. Josef Zemp, den Schwiegersohn Bossards, auf Wunsch der Schlossverwaltung nach Chillon vermittelt.[102] Als Vorlage für diese Kopie diente eine Truhe aus Schloss Lenzburg, das dem Amerikaner E. Jessup gehörte (siehe S. 112). Es ist fraglich, ob Bossard Senior an dieser Transaktion noch persönlich beteiligt war. Es dürfte Zemp gewesen sein, der anlässlich eines Besuches das für Chillon zuständige Gremium auf die savoyische Truhe in Schloss Lenzburg aufmerksam machte und, wie sein Kostenvoranschlag von ca. 1908 belegt, bei der Realisation der Kopie mitwirkte. Die Echtheit der von E. Jessup bei Bossard für die Lenzburg erworbenen Truhe wurde noch nicht vollumfänglich abgeklärt.[103]

Leuchterweibchen

Wenn Bossard ein attraktives, für den Handel und zum Kopieren geeignetes Objekt in Privatbesitz entdeckte, so legte er Zielstrebigkeit und Hartnäckigkeit an den Tag. Exemplarisch lässt sich dies im Fall eines besonders schönen Leuchterweibchens aus der Zeit um 1541 aufzeigen, das sich im Göldlin-, später Breny-Haus in Rapperswil befand.[104] Die stattliche, neben der Stadtkirche gelegene Liegenschaft mit Turm war 1525 in den Besitz von Kaspar Göldlin gelangt, der als Folge der Reformation von Zürich ins katholische Rapperswil gezogen war. Sein Sohn Thüring liess nach seiner Heirat mit Margareta Muntprat die Liegenschaft um 1541/42 neu ausstatten; dazu gehörte auch ein in Lindenholz geschnitztes und farbig gefasstes Leuchterweibchen, das als Halterung von zwei Geweihstangen eines kapitalen Hirsches dient. Die Figur hält in ihren Händen das Allianzwappen Göldlin-Muntprat.[105] Das Göldlin-respektive Breny-Haus samt Inventar war seit 1758 ein Familienfideikommiss.

48 Leuchterweibchen, Ende 19. Jh.,
nach einem Original um 1542. Holz,
geschnitzt und bunt gefasst, Hirsch-
geweihstangen mit Kerzenhaltern.
H. 90 cm, T. 108 cm. SNM, IN 6943.

Im Protokoll des Stiftungsrates vom 6. Oktober 1880 wurde festgehalten, Gold-
schmied Bossard aus Luzern habe für den Kauf des «Meerfräuleins mit Hirsch-
geweih» ein Angebot von 500 Fr. gemacht, das man aber «aus Pietät gegen
die Stifter von der Hand gewiesen» habe.[106] Bossard gelang es dann aber noch
vor 1886, den Leuchter für 1'350 Fr. zu erwerben.[107] Davon liess er mindestens
eine Kopie anfertigen, welche zu einem unbekannten Zeitpunkt in den Besitz
von Heinrich Angst überging, der diese 1903 anlässlich seines Rücktritts als
erster Direktor des Schweizerischen Landesmuseums diesem schenkte
(Abb. 48).[108] Leuchter- oder Lüsterweibchen im Stile des 16. Jahrhunderts gehör-
ten bis 1910 zum Angebot im Zanetti-Haus; das «Meerfräulein» aus Rappers-
wil scheint weiteren Kopien Bossards als Inspiration gedient zu haben.[109] Das
Original wurde vom Sammler Dr. Peter Ludwig (1925–1996) erworben und
befindet sich heute im Suermondt-Ludwig-Museum in Aachen.[110]

Glasscheiben

Weil zu einer Ausstattung in altschweizerischem Stil des 16./17. Jahrhunderts
traditionell Glasscheiben gehörten, bemühte sich Bossard, im Zanetti-Haus
mit einem entsprechenden Angebot aufzuwarten, wie der Auktionskatalog von
1910 bestens belegt.[111] Bei der Aufsehen erregenden Auktion der Sammlung
von schweizerischen Antiquitäten des Berner Alt-Grossrats Friedrich Bürki im

49 Glasgemälde, unbekannter
Glasmaler nach Tobias Stimmer
(1539–1584), Zürich um 1600.
Darstellung des weissen Reiters aus
einem mehrteiligen Zyklus zum
Lebensweg des weissen und des
schwarzen Reiters. Von Johann Karl
Bossard 1906 dem Schweizerischen
Landesmuseum offeriert und
abgelehnt, jedoch 2018 erworben.
32,6 × 21,9 cm. SNM,
LM 173861.1.

Jahr 1881, an der Bossard teilnahm, war es vor allem die grosse Zahl an Glas-scheiben, welche die Wahrer nationalen Kulturgutes auf den Plan rief und schliesslich zur Gründung einer privaten, vom Bund geförderten «Schweizeri-schen Gesellschaft für Erhaltung historischer Kunstdenkmäler» führte. Sie wurde später in «Eidgenössische Commission zum Erhalt schweizerischer Alterthümer» umbenannt, der auch Prof. Johann Rudolf Rahn angehörte.[112] Bei Rahn und Heinrich Angst trat Bossard auch bezüglich Glasscheiben immer wieder als Informant, Vermittler und Verkäufer in Erscheinung (Abb. 49). Die für Rahn bestimmte Beschreibung einer in Würzburg auktionsweise angebo-tenen Scheibe zeigt, dass Bossard auch ein Kenner von Glasgemälden war: *«Nr. 614, Scheibe, hat einige neue Flicken und ist das obere Eckstück nicht dazu gehörig. Das Schwarzloth ist theilweise stark verwischt, doch halte ich die Scheibe für schweizerisch. Ohne tüchtige Reparatur dürfte man sie in einem Museum nicht aufstellen».*[113] Weil die farbigen Glasscheiben vielfach defekt oder unvollständig waren, beauftragte Bossard lokale Glasmaler mit ihrer Restaurierung. So wurden beispielsweise die beiden bedeutendsten, anlässlich der Geschäftsauflösung von 1910 angebotenen Scheiben von ca. 1530, die man mit Holbein in Bezug brachte, vom Luzerner Glasmaler Eduard Johann Renggli (1863–1921) restauriert, der die dazu nötige Ausbildung im Atelier des Glasmalers Ludwig Pfyffer von Heidegg (1828–1890) erhalten hatte. Sowohl Pfyffer als auch sein Schüler Renggli dürften im Auftrag von Bossard nicht nur Restaurierungen, sondern auch Kopien oder historisierende Varianten von alten Glasgemälden ausgeführt haben. Sofern Originale nicht den Vorstellungen der Kunden entsprachen oder zu teuer waren, konnten im Zanetti-Haus zum jeweiligen Interieur passende Scheiben mit den gewünsch-ten Wappen und Motiven in Auftrag gegeben werden.[114] Wie bei anderen Kunstobjekten oder Antiquitäten mass man gegen Ende des 19. Jahrhunderts auch der Authentizität von Glasgemälden mehr Bedeutung zu. Nachdem die Antiquarische Gesellschaft von Zürich 1890 zum hohen Preis von 2'500 Fr. Bossard eine Zürcher Schützenscheibe abgekauft hatte, ersuchte Professor Rahn diesen, die *«Ächtheit der Scheibe [...], von der wir vollkommen über-zeugt sind, bestätigen zu wollen».*[115]

In seiner 1882 veröffentlichten massgeblichen Publikation «Das Deutsche Zimmer der Renaissance. Anregungen zur häuslichen Kunstpflege» liefert Georg Hirth die Beschreibung eines historischen Musterzimmers: *«Da steht neben dem goldig leuchtenden Kunstschrank aus Eschenholz die düstere italienische Truhe – zu einem bequemen Sofa verarbeitet, das mit einem modernen Plüsch überzogen ist; über der Vertäfelung die neue Imitation einer spanischen Ledertapete neben einem flandrischen Gobelin, auf dem Gesims neben alten Zinnkrügen und einem wirklichen oder imitierten ‹Hirschvogel›* [116] *auch französische und italienische Majoliken; der mächtige grüne Kachelofen hebt sich von einem farbenprächtigen armenischen oder persischen Teppich ab; über dem Tisch mit gewundenen Säulen schwebt ein moderner Petrolium-Lüster, in den Fenstern mit Butzenscheiben und Wappenbildern stehen eng-lische Blumentöpfe u.s.w.»*[117] Die Ausstattung dieses Renaissance-Zimmers,

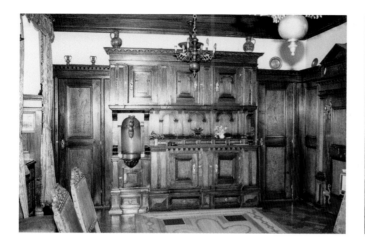

50 Speise-Saal im «Hochhüsli»,
schweizerisch um 1895/98, im
Spätrenaissancestil unter Verwendung
eines Täfers aus Schloss Wyher,
Zustand 1992.

in dem Objekte aus unterschiedlichen Kulturräumen wie Deutschland, Italien,
Spanien, England, Flandern, Persien, Armenien usw. primär aufgrund ihrer
dekorativen Qualität einen Platz fanden, unterscheidet sich von Bossards Kon-
zeption, die er in den «Period Rooms» des Zanetti-Hauses zum Ausdruck
brachte. Während Hirth für das ideale Renaissance-Zimmer eine beliebige
dekorative Vielfalt propagierte, achtete Bossard auf die historische Kohärenz
der Möbel und übrigen Einrichtungsstücke. Das von ihm im «Hochhüsli»
1894/95 realisierte Renaissance-Esszimmer mit einem originalen Täfer aus
Schloss Wyher, Buffet und Truhe, einem modifizierten, verlängerbaren antiken
Tisch sowie originalen und kopierten Stühlen entspricht der von ihm als
beispielhaft empfundenen Einrichtung (Abb. 50). Dabei liess er sich von den in
der Zentral- und Ostschweiz noch in stattlicher Zahl vorhandenen originalen
Renaissancezimmern inspirieren. Fehlende Einrichtungteile wurden der
Nachfrage entsprechend nach Originalen kopiert oder im Stile hergestellt.
Dabei handelte es sich mehrheitlich um Möbeltypen, die in der Zeit allgemein
als «schweizerisch» eingestuft wurden. Dies veranlasste Heinrich Angst am
7. Oktober 1899 in einem Vortrag über «Die Fälschungen schweizerischer
Altertümer» festzustellen, dass die Bürki-Auktion 1881 und die Schweizerische
Landesaustellung in Zürich 1883 *«unsere einheimischen Antiquitäten börsen-
fähig»* gemacht hätten, *«vor jener Zeit sah man die Bezeichnung ‹schweize-
risch› sehr selten in einem fremden Auktionskatalog.»*[118] Eingriffe in die
originale Substanz eines Möbels oder einer anderen Antiquität, auch die Pro-
blematik der Herstellung und des Handels mit originalgetreuen Kopien oder
im Stile gearbeiteten Objekten wurden erst gegen Ende des 19. Jahrhunderts
vermehrt thematisiert und mündeten schliesslich in eine zunehmende Wert-
schätzung des Originals (siehe S. 53–60).

Händler und Experte antiker Waffen

Für Sammler und andere Liebhaber antiker Waffen und Forscher im jungen Gebiet der Historischen Waffenkunde, das im letzten Viertel des 19. Jahrhunderts an Bedeutung gewonnen hatte, war das Zanetti-Haus mit seinem Angebot an antiken Waffen und dem kundigen Patron seit den frühen 1880er Jahren eine in ihrer Art in der Schweiz einmalige Anlaufstelle. In den erhaltenen, mehr oder weniger konsequent benützten Besucherbüchern der Firma Bossard aus der Zeit von 1887 bis 1910 konnten Besucher ihre Namen, gelegentlich Adressen, zumeist ohne Datum, hinterlassen. Unter den Besuchern befanden sich auch bekannte Sammler und Kenner antiker Waffen, von denen hier einige vorgestellt werden.

Kunden antiker Waffen

Im Herbst 1893 figuriert nach Edward Jessup, dem neuen Besitzer von Schloss Lenzburg im Aargau, unter den ersten eingetragenen Besuchern der Düsseldorfer Waffensammler Carl Junckerstorff, dessen bedeutende Sammlung am 1. Mai 1905 in Köln von Lempertz verauktioniert wurde.[119] 1900 und 1901 trug sich der aus der Schweiz stammende, in Strassburg wohnhafte und als Sammler und Forscher tätige Dr. Robert Forrer (1866–1947), der sich auch als Waffenhistoriker einen Namen machte, in das Besucherbuch ein.[120] Im Auftrag des sächsischen Industriellen Richard Zschille (1847–1903) aus Grossenhain hatte Forrer 1893 dessen damals grösste Waffensammlung in deutschem Privatbesitz katalogisiert und publiziert. In Zusammenarbeit mit Zschille und dank dessen finanzieller Unterstützung entstanden Standardwerke über die Entwicklung der Sporen (1891), der Pferdetrensen (1893) und der Steigbügel (1896). Die bedeutendste waffenkundliche Arbeit Forrers, «Die Schwerter und Schwertknäufe der Sammlung Carl von Schwerzenbach mit einer Geschichte vom Schwert und Dolch», erschien 1905, wenige Jahre nach Forrers Besuch im Zanetti-Haus. Wenn er Bossards Geschäft aufsuchte, so interessierte er sich sehr wahrscheinlich nicht nur für dessen Angebot antiker Waffen, sondern auch für Informationen über Waffensammler, die geneigt waren, ihm für eine in Strassburg geplante Ausstellung Objekte zur Verfügung zu stellen oder zu verkaufen; seine eigene Sammelleidenschaft galt in jenen Jahren vor allem Geschützen und Handfeuerwaffen aus dem 15. und 16. Jahrhundert.[121] Seine Geschütz- und Schusswaffen-Sammlung verkaufte Forrer 1917 dem Bernischen Historischen Museum.[122] Ein aussergewöhnlicher Eintrag im Besucherbuch stammt von der Hand der Gattin des russischen Waffensammlers Alexandre Catoire de Bioncourt (1863–1913). Ausser den Adressen notierte Madame de Bioncourt ausnahmsweise die Käufe, die sie für sich und ihren Gatten tätigte. Sie erwarb zwei einzelne Pistolen, drei Pistolenpaare, dazu zwei weitere Pistolen in den zugehörigen Kästen und liess diese nach Moskau senden. Die von de Bioncourt angelegte Schusswaffensammlung ging 1909 als Schenkung an das von Zar Alexander III. in Moskau gegründete Nationalmuseum und ist dort noch heute zu sehen.[123] Madame de Bioncourt kaufte bei

51 Orthese in Form eines Beinharnischs, deutsch, 3. Viertel 16. Jh. Von J. Bossard dem Germanischen Nationalmuseum 1894 verkauft. Germanisches Nationalmuseum Nürnberg, Inv. Nr. W 1244.

Bossard zudem Möbel für die Wohnung in Paris. Zu den Kunden zählte auch der Junggeselle Principe Ladislao Odescalchi (1844–1909), ein Mitglied des römischen Hochadels, dessen Familie mit Innozenz XI. (1676–1689) einen Papst stellte; er war eine schillernde Persönlichkeit, ein grosser Waffensammler, der in seinem Palazzo in Rom Scheinkämpfe und Duelle in alten Kostümen inszenierte. Die Sammlung Odescalchi, die zu den besten Sammlungen antiker Waffen zählt, wurde 1959 dem italienischen Staat verkauft. Sie befindet sich nach wie vor in Rom und wurde zeitweise im Palazzo Venezia ausgestellt.[124] Aus England stattete nach 1901 auch Samuel James Whawell (1857–1926) dem Antiquitäten-Geschäft im Zanetti-Haus einen Besuch ab. Er war der Nachfahre einer Waffenschmiededynastie, die sich bis ins 17. Jahrhundert zurückverfolgen lässt. Nachdem Whawell, der sich schon in der Jugend für Harnische begeisterte, zur See gefahren war und in Südafrika im Dienst der englischen Armee 1879 gegen die Zulus gekämpft hatte, kehrte er 1883 nach London zurück und betätigte sich als Sammler antiker Waffen und Berater von

Kunden. Er bereiste ganz Europa, stets auf der Suche nach aussergewöhnlichen Stücken. Seine mit vorzüglichen Waffen dotierte Sammlung wurde nach seinem Tod 1927 über Sotheby's verkauft.[125] Auch Dr. Bashford Dean (1867–1928), der erste Kurator des 1912 geschaffenen Arms and Armour Department des Metropolitan Museums in New York, ein engagierter Waffensammler und Waffenhistoriker, besuchte in den Jahren 1904 und 1906 Bossards Antiquitätengeschäft und überliess ihm einen Dolchgriff aus Elfenbein zur Komplettierung mit einer Klinge.[126]

Zu den sicherlich zahlreichen Besuchern und Kunden, die in den erhaltenen Besucherbüchern nicht erscheinen, zählte beispielsweise der stellvertretende Direktor des Germanischen Nationalmuseums in Nürnberg Hans Bösch (1849–1905), mit dem Bossard im Sommer 1894 in Kontakt stand. Mit der Rechnung vom 21. Juli 1894 für bereits erworbene Objekte offerierte Bossard Bösch zugleich ein sehr seltenes medizinisches Gerät: «*Separat per Post sende Ihnen noch zur gefl. Einsicht 1 Beinschiene reich geätzt des Kurfürsten von Sachsen à M 2100.–*». Dazu hatte Bossard bereits eine auf den 20. Juli 1894 datierte Rechnung ausgestellt. Bei Nichtgefallen bat er um Rücksendung. Es handelte sich um ein Instrument in Form eines aus zwei Teilen bestehenden Beinharnischs, seitlich mit zwei langen, dünnen verstellbaren Stangen. Dieses als Orthese bezeichnete medizinische Hilfsmittel diente zum Strecken steifer Beine (Abb. 51). Wie das grosse, auf dem Dichling (Oberschenkelschiene) geätzte und vergoldete kurfürstliche Wappen belegt, befand sich diese Orthese ursprünglich in der Kunstkammer des Kurfürsten August von Sachsen (1526–1586). Ein Jahr nach dem Tod des Kurfürsten wurde in einem Inventar eine Sammlung von über 500 chirurgischen Instrumenten erfasst. Nachdem Bossard in einem Schreiben vom 22. August 1894 versichert hatte, dass er «die Beinschiene nie nach Dresden offeriert habe», wurde sie schliesslich vom Germanischen Nationalmuseum angekauft.[127] Diesem Museum stellte Bossard ebenfalls im Juli 1894 einen Schweizerdolch mit der Darstellung von Trajans Gerechtigkeit zum Preis von 2'500 Fr. per Post zu. Obschon das attraktive Angebot im Zanetti-Haus Besucher aus aller Welt anlockte, liess es Bossard nicht dabei bewenden, sondern informierte und kontaktierte potentielle Käufer und scheute nicht davor zurück, selbst teure Objekte zur Ansicht auch ins Ausland zu versenden.

Gemäss dem Debitorenbuch der Jahre 1895–1898 gehörte Dr. Wilhelmy aus Berlin, ein Waffensammler, ebenfalls zu jenen Kunden, denen Bossard antike Waffen zur Ansicht zustellte. Wilhelmy war Mitglied des 1896 gegründeten Vereins für Waffenkunde, der auf Initiative des Kustos der kaiserlichen Waffensammlungen in Wien, Wendelin Boeheim, ins Leben gerufen worden war.[128] Unter den zahlreichen, bis 1897 von Wilhelmy erworbenen Waffen befanden sich z. B. ein «*gotischer Schaller*» (Helm) für 5'400 Fr., eine «*gestreifte Rüstung ohne Helm*» für 6'000 Fr. sowie eine Turnierbrust für 3'000 Fr. Bossard stellte Wilhelmy unter anderem das Reinigen eines Maximilianischen Helms mit 25 Fr. und einen ergänzten Dolchgriff mit 30 Fr. in Rechnung. Offensichtlich stand Bossard in Kontakt mit Spezialisten, die für ihn Waffen reinigten und restaurierten. Dass es sich dabei auch um anspruchsvolle Arbeiten handeln

konnte, belegt der Rechnungseintrag vom 30. Juli 1896: «*an einen goth. Schaller ein Visier gemacht und patiniert 143.–*».[129]

In der Schweiz waren es vor allem der Sammler und spätere Direktor des Schweizerischen Landesmuseums Heinrich Angst sowie Johann Rudolf Rahn als Mitglied der Schweizerischen Gesellschaft für Erhaltung historischer Kunstdenkmäler, welche von Bossard immer wieder Offerten erhielten. Der Bund gewährte beiden Institutionen Mittel zum Ankauf von Objekten. Das nach Nürnberg vermittelte chirurgische Instrument, das Bossard vom bekannten Sammler Karl Gimbel (1862–1902) in Baden-Baden für 2'000 Fr. erworben hatte, zeigt, dass Bossard bereit war, für Raritäten einen hohen Preis zu bezahlen, auch auf die Gefahr hin, dabei nicht viel zu verdienen.[130]

Seit dem Kauf des Zanetti-Hauses im Jahr 1880 wurde Bossard vermehrt vom Antiquitätenhandel in Anspruch genommen. Es galt, ein vielfältiges und umfangreiches Angebot an Antiquitäten und Kunstobjekten zu sichern. Bossard stand mit in- und ausländischen Auktionshäusern und Antiquaren in Kontakt; von letzteren gab es 1883 allein in Luzern sechs weitere Firmen. Es war in jenen Jahren in der Schweiz, trotz Stimmen, die vor dem Ausverkauf einheimischen Kulturgutes warnten, nach wie vor möglich, spezielle Objekte von Privat, von weltlichen Körperschaften oder kirchlichen Institutionen zu erwerben. Die steigende Nachfrage trug dazu bei, dass gewisse in der Schweiz schwierig zu findende Antiquitäten von Bossard vermehrt aus dem Ausland, auch über Auktionen beschafft werden mussten. Über seine an Auktionen getätigten Ankäufe finden sich mangels anderer Unterlagen vor allem im Katalog von 1910 mit dem Inventar des Antiquitätengeschäfts aufschlussreiche Hinweise. Die 254 Positionen umfassende Waffenabteilung (Kat. 1772–2026) bietet einen guten Einblick in Bossards Auktionsaktivitäten. Als Einstieg in die Problematik eignet sich der 1910 als Nummer 1776 mit 21'500 Fr. zugeschlagene maximilianische Harnisch aus der Münchner Sammlung Kuppelmayr, der als das «Prachtsstück der Sammlung» bezeichnet wurde (Abb. 52b).[131] Er kam Bossard inklusive Provision von 10% auf 23'650 Fr. zu stehen und war damit

52/a 52/b

52 Ganzer Harnisch, 16. Jh. (Nr. 1772) und «Maximilianischer Harnisch», 16. Jh. (Nr. 1776). Tafel XXXIII, Auktionskatalog Sammlung J. Bossard, 1910.

No.	Gegenstand	Ankäufer	Preis
1	Gothischer Harnisch	v. Malzan	7550 –
2	Gothischer Harnisch	Eug. Richter	10000
3	Übergangsharnisch	Böhler	6500
4	Maximiliansharnisch	v. Thurn	7000
5	Stechzeug	Zürich	2950
6	Maximilians-Harnisch mit Schlitzen	Bossard	14550
7	Knabenharnisch	Meyer E.	2000
8	Kampfharnisch	v. Hefalbingen Harlem	7050
9	Pferdeharnisch	Böhler	4000
10	Feldharnisch	Helene	1850
11	Reiterharnisch	Malzh	1250
12	Halber Lanzknechtharnisch	Müller Amsterdam	1000
13	Geätzter Halbharnisch	Helene	4800

53 Notizen von Johann Karl Bossard auf einer vorgedruckten Objektliste der Auktion Sammlung Kuppelmayr, München, 26.–28.3.1895 in Köln. Privatbesitz.

54 Harnischgruppe mit Rundschild im Stil der Beuteschilde von Giornico, Schloss Lenzburg. Aufnahme um 1911/12. Sammlung Museum Aargau.

das teuerste Objekt der Auktion. Bossard hatte vom 26. bis 28. März 1895 in Köln persönlich an der Auktion der Sammlung Kuppelmayr teilgenommen und den Harnisch, der zu den Hauptstücken zählte, für 16'005.– Reichsmark inklusive Kommission erworben (Abb. 53).[132] Er legte anscheinend Wert darauf, im Innenhof des Zanetti-Hauses immer einige eindrückliche ganze Harnische zeigen zu können, auch wenn sich diese nicht so rasch verkaufen liessen. So weist Bossard in einem Schreiben vom 6. Dezember 1890 Heinrich Angst darauf hin: *«Habe die letzte Zeit sehr viele Güter erworben, unter anderem 3 vollständige ganz ächte Ritterrüstungen 16. Jahrhundert u. verschiedene überaus seltene Turnierrüststücke. Freilich sind sie nicht schweizerisch.»*[133] In der vom Auktionshaus J. M. Heberle 1895 für die Auktion der Sammlung Kuppelmayr an Kunden abgegebenen vorgedruckten Objektliste notierte Bossard seine 29 getätigten Waffenkäufe in einem Gesamtbetrag von 24'252.– Reichsmark ohne die Kommission von 10 %.[134] Aus dieser Sammlung stammen noch weitere, im Katalog von 1910 aufgeführte Waffen, z.B. ein geflammter Zweihänder (Nr. 1901), ein grosses Schwert (Nr. 1903), ein langer Streithammer (Nr. 1827) usw. An folgenden Waffenauktionen nahm Bossard entweder persönlich teil, bot schriftlich oder beauftragte einen Stellvertreter: Sammlung Graf Szirmay, Wien 1901; Sammlung Lipperheide, München 1910; Sammlung Zschille, London 1897 / Berlin 1900; Sammlung Gimbel, Berlin 1904; Sammlung Spitzer, Paris 1895; Sammlung Thewalt, Köln 1903; Sammlung Ullmann, München 1888. Die Zahl der Waffen- und anderen Auktionen, an denen sich Bossard in irgendeiner

55 Kopie eines Beuteschilds von
Giornico von 1478, Ende 19. Jh.
Leinwand auf Holz, bemalt. Markus-
löwe Venedig. Dm. 50 cm. Sammlung
Museum Aargau, Inv. Nr. S-982.

Form beteiligte, dürfte um einiges grösser gewesen sein; er unternahm auch
regelmässig Einkaufsreisen, so z. B. nachweislich alljährlich nach Italien.

Der Verbleib des Harnischs aus der Sammlung Kuppelmayr, Hauptstück
der Bossard-Auktion von 1910, ist nicht bekannt. Ein zweiter, 1910 ebenfalls
angebotener ganzer Harnisch aus der Sammlung des Grafen Alfred Szirmay,
den Bossard 1901 in Wien für 580.– Gulden zuzüglich 5 % Kommission erwarb,
ging in den Besitz von James W. Ellsworth (1849–1925) über, dem seit 1911
neuen Schlossherrn der Lenzburg (Abb. 52a).[135] Eindrückliche und besonders
dekorative Harnische mit Arm- und Beinzeug hatte bereits deren Vorbesitzer
Jessup in den Jahren 1892 bis 1911 erworben. Dazu gehören ein Harnisch mit
Tonnenrock für das Turnier zu Fuss (Sammlung Museum Aargau, S-1561), der
Originalen in der kaiserlichen Waffensammlung in Wien nachempfunden ist,
sowie ein maximilianischer Harnisch (Sammlung Museum Aargau, S-1557).
Beides sind Arbeiten des für seine Waffenrepliken bekannten Münchner Ate-
liers Ernst Schmidt (Abb. 54).[136] Zurzeit von Jessup für die Ausstattung der Lenz-
burg zuständig, vermittelte Bossard vor allem dekorative Waffen, die den
historischen Eindruck gewisser Räume verstärken sollten.

Die Kopien der Rundschilde von Giornico

Im Zusammenhang mit den von Augustus Edward Jessup für das Schloss
Lenzburg erworbenen Waffen sind 14 Kopien der in der Schlacht von Giornico
1478 erbeuteten Rundschilde von besonderem Interesse (Abb. 55–57). Zum

105

Krieg kam es, weil die von Mailand Uri zugesicherte Kapitulation für das Livinental nicht eingehalten wurde. Ein eidgenössisches Heer belagerte Ende November erfolglos Bellinzona und zog sich Mitte Dezember über den Gotthard zurück. Am 28. Dezember 1478 gelang es einer kleinen in der Leventina verbliebenen eidgenössischen Nachhut und Einheimischen bei einem Überraschungsangriff, ein mehrere Tausend Mann starkes mailändisches Entsatzheer in die Flucht zu schlagen.[137] Einige der erbeuteten hölzernen, mit Leder oder Tuch bespannten, unterschiedlich bemalten Rundschilde brachte man nach Luzern; sie wurden als Trophäen im Rathaus aufgehängt.[138] Zu den heute noch vorhandenen 21 Schilden veröffentlichte Jakob Meyer-Bielmann 1871 einen nach wie vor massgeblichen Beitrag.[139]

Mit dieser Thematik befasste sich der Tessiner Heraldiker und Genealoge Gastone Cambin in seinem 1987 erschienenen Werk «Die Mailänder Rundschilde. Beute aus der Schlacht von Giornico 1478. Wappen – Sinnbilder – Zeichen».[140] Cambin publizierte jedoch ohne Angabe von Gründen nur zwölf der neunzehn im Historischen Museum von Luzern vorhandenen originalen Beuteschilde, dazu aber sieben Kopien.[141] Eine der von Cambin veröffentlichten Kopien mit dem Wappen des Herzogs Gian Galeazzo Sforza (Cambin: Taf. XX) befindet sich heute in der Sammlung des Schweizerischen Nationalmuseums (Abb. 56). Sie gehörte ursprünglich Anna Maria Doepfner-Bossard (1871–1946), der Tochter von Johann Karl Bossard, Gattin eines Hoteliers, welche von ihrem Vater einige Schilde als Geschenk erhalten hatte.[142] Für die Präsentation der restlichen sechs Giornico-Schilde (Cambin: Taf. X, XII A, XII B, XIII, XVIII, XXIII) verwendete Cambin ebenfalls Kopien, ohne diese als solche zu deklarieren.

Das Historische Museum Aargau tauschte 1974, dem Gesuch eines Sammlers Folge leistend und mit Genehmigung des Stiftungsrates sechs seiner vierzehn Rundschildkopien gegen einen Zweihänder mit geflammter Klinge, der um 1550 datiert wurde.[143] Der Sammler überliess anschliessend vier der Rundschilde dem Schweizerischen Waffeninstitut, Schloss Grandson, dessen Leiter damals Eugen Heer war (Cambin: Taf. XII A, XII B, XVIII, XXIII); ein weiterer Schild wurde dem Sammler Pierre Thomsen in Aigle verkauft (Cambin: Taf. XIII). Unter dem Einfluss von Heer, dem waffenhistorischen und waffentechnischen Berater Cambins, fanden insgesamt sieben Rundschildkopien (Cambin: Taf. X, XII A, XII B, XIII, XVIII, XX, XXIII) Aufnahme in die Publikation. Ferner werden vier originale Rundschilde aus Museen in Solothurn (Cambin: Taf. VIII), Florenz (Cambin: Taf. XV, XVI) und Chur (Cambin: Taf. XXIX) präsentiert, die jedoch mit der Beute von Giornico nichts zu tun haben.

Bei einem der acht im Museum Aargau noch vorhandenen und aus dem Besitz Edward Jessups stammenden Beuteschildkopien (Inv. Nr. S-981 bis S-988) handelt es sich um eine etwas grösser dimensionierte Neuschöpfung, die rückseitig mit einer Tragvorrichtung ausgestattet ist (Abb. 57). Diese nach den Vorstellungen Bossards erstellte Eigenkreation verwendet für das zentrale Wappen eine Schildform des 16. Jahrhunderts; die Adlerdarstellung in der oberen Wappenhälfte findet man in ähnlicher Art auf den beiden originalen Crivelli-Rundschilden im Museum Burg Zug und im Tessin (Cambin: Taf. XXI);

56

57

56 Kopie eines Beuteschilds
von Giornico von 1478, Ende 19. Jh.
Leinwand auf Holz, bemalt. Wappen
Sforza-Mailand. Dm. 61,5 cm. SNM,
COP 4666.

57 Rundschild im Stil der Beute-
schilde von Giornico, Ende 19. Jh.
Neuschöpfung. Papier auf Holz,
bemalt. Dm. 65 cm. Sammlung
Museum Aargau, Inv. Nr. S-988.

auch das blau-weisse Wellenmuster basiert auf einer originalen Vorlage
(Cambin: Taf. XIII). Den weissen Halbmond auf blauem Grund brachte Cambin
mit der mailändischen Familie di Lonato in Verbindung, deren Wappen jedoch
drei Halbmonde aufweist.[144] Die Beweggründe, die zur Kreation eines zusätz-
lichen Beuteschildes beitrugen, sind nicht bekannt. Als Kopist der Giornico-
Schilde kommt der um 1872 für das Kunstgewerbemuseum Luzern und
später als selbständiger Dekorationsmaler tätige Maler J. Albert Benz (1846–
1926) in Frage. Es war denn auch die Kunstgewerbeschule Luzern, welche
für die Einweihung des Telldenkmals von Richard Kissling in Altdorf vom
28. August 1895 grosse, mit Papier bespannte Holzscheiben, die man in der
Art der Giornico-Schilde bemalte, lieferte. Sie fanden nach 1906 als Dekor im
Historischen Museum Altdorf erneut Verwendung.[145] Im Unterschied zu den
schildartigen Dekorscheiben von 1895 wurde bei den für Bossard bestimmten
Kopien hinsichtlich der Konstruktion und der Bemalung auf Gleichheit mit den
Originalen geachtet, was später falsche Datierungen begünstigte. Im Bossard-
Auktionskatalog von 1910 wurden vier noch vorhandene Kopien von Giornico-
Schilden, die im 2. Stock des Zanetti-Hauses an Säulen hingen, zum Verkauf
angeboten. Mit dem Zusatz «Kopie von Giornico» wurde der Käufer im Katalog
aber korrekterweise auf den Sachverhalt aufmerksam gemacht.[146]

Expertentätigkeit

Wie im Bereich der Goldschmiedekunst wurde Karl Bossard auch als Experte
für antike Waffen zu Rate gezogen. Dies geht aus einem Auftrag hervor, den
ihm das Finanzamt des Kantons Solothurn 1888 erteilte. In Zusammenarbeit

mit dem Zeughausverwalter Hug verfasste er vom 20. bis 22. Februar 1888 ein «Verzeichnis und Schatzung der alterthümlichen Rüstungen, Waffen, Panner, etc. des Zeughauses Solothurn».[147] Das Finanzamt hatte schon in den Jahren 1824, 1837, 1839, 1857 und 1862 Inventarisationen mit Schätzungen veranlasst.[148] Bossards Schätzung von 1152 Waffen etc., davon 393 Harnische, belief sich auf 117'035 Fr.[149] Das am 25. März 1888 dem Finanzamt des Kantons Solothurn abgelieferte Sammlungs-Verzeichnis Bossards wurde ohne Wertangaben im ersten, 1897 auf Veranlassung von Zeughausverwalter Hauptmann B. Schlappner veröffentlichten Zeughaus-Katalog abgedruckt.[150] In seinem Kommentar zur Sammlung betont Bossard, dass er jeweils einen aktuellen durchschnittlichen Marktpreis angenommen habe, und weist darauf hin, dass bei einer Auktion wie sie heute im Handel üblich sei, man vor allem für die historischen Objekte viel höhere Preise erzielen könne. Bezüglich der Instandhaltung der Sammlung bemängelte er die Präsentation der Fahnen, *«die zum seltensten gerechnet und oft fabelhaft bezahlt werden»*, und empfiehlt eine Aufbewahrung unter Glas, um sie vor *«Luft, Feuchtigkeit, Staub, Bewegung etc.»* zu schützen. Bezüglich der Präsentation der Waffensammlung erteilt Bossard folgende Ratschläge: *«Was die Aufstellung betrifft, sollte diese eine historische sein und in chronologischer Reihenfolge die Rüstungen, deren einzelne Bestandteile, die Halebarden, die Schwerter, die Büchsen etc. sich folgen. – Man würde dazu je die besten Exemplare nehmen und die geringste Abweichung berücksichtigen. Alles Übrige dürfte man dann in Trophäen und in dekorativem Sinne verwenden. – Die Sammlung würde damit wissenschaftlich ein viel höheres Interesse bieten und viel reichhaltiger erscheinen.»*[151]

Ausstatter

Die Renovation und Einrichtung des Zanetti-Hauses kam 1886 in seinen wesentlichen Teilen zum Abschluss. Der innovative Gestaltungswille Bossards, sein Organisationstalent sowie eine Schar von Handwerkern und Spezialisten, deren Arbeit er schätzen lernte, ermöglichten es ihm, seine als Ausstatter des Zanetti-Hauses gemachten Erfahrungen lukrativ umzusetzen. Mit dem Umbau und der Einrichtung des Hochhüsli von 1895 bis 1899 zu seinem neuen herrschaftlichen Wohnsitz stellte er diese Fähigkeiten erneut unter Beweis. Dank einem erhaltenen Debitorenbuch der Firma Bossard, das über geschäftliche Kontakte in den Jahren 1894 bis 1898 informiert, lassen sich die Aktivitäten Bossards als Ausstatter genauer umschreiben. So verrechnete Bossard am 25. Juli 1895 dem Luzerner Regierungsrat Edmund von Schumacher (1859–1908) für den gezeichneten Entwurf zu einem Salon in der vom Architekten Paul Segesser 1894 errichteten Villa Tribschen sowie für die von Schreinern und Bildhauern benötigten Detailzeichnungen den Betrag von 365 Fr.[152] Die ausgeführten Bildhauerarbeiten kosteten 950 Fr. Es wurden unter anderem

36 geschnitzte Rosetten zu 40.80 Fr. und 67 Meter geschnitzte Stäbe à 5 Fr. das Stück verwendet. Der bereits am 23. Juni 1895 in Rechnung gestellte Entwurf eines Allianzwappens wurde von einer «Schnitzlerschule» ausgeführt. Die Rechnung für Schreiner- und Bildhauerarbeiten, 74 m Zierstäbe für die Decke, «*das grosse Allianzwappen, sämtliche Eierstäbe am Plafond, Gesimse, die Consolen, sämtliche Schnitzereien am Buffet, an Türen und Boiserien, Säulen, Kapitäle, Pilaster, Consolen, Frontons, Friese, Lisenen*», belief sich auf 2'622 Fr.[153] Alles, was man zur Einrichtung eines Salons in historischem Stil im Haus von Schumacher benötigte, lieferten für Bossard tätige Handwerker und Spezialisten, seien es ein Fries im Renaissancestil oder verzinnte Schlüsselschilde für einen eingebauten Schrank.[154]

1896/97 gestaltete Bossard im Auftrag von Louis Falk-Crivelli (1838–1905), Bankier und Leiter der Kreditanstalt sowie englischer Konsul in Luzern, für dessen Landgut Lindenfeld ein Esszimmer und ein «Louis XVI-Zimmer».[155] Das 1969 abgebrochene Landgut Lindenfeld war von 1834 bis 1836 von Architekt Louis Pfyffer von Wyher zu einem Herrensitz ausgebaut worden.[156] Wie im Fall des Auftrags von Schumacher lieferte Bossard auch hier die Entwürfe sowie Detailzeichnungen für Schreiner, Schlosser und Maler. Es stellt sich erneut die Frage, wer die Zeichnungen dazu anfertigte. Möglicherweise war es der von Bossard geförderte Atelierchef, der vielseitig begabte Zeichner, Maler und Bildhauer Louis Weingartner (1862–1934), der neben den Entwürfen für Goldschmiedearbeiten auch noch Zeichnungen für Innenausstattungen oder Möbel anfertigte. Dass sich Bossard für Entwurfzeichnungen auch an dessen Bruder Seraphin Weingartner (1844–1919), den Maler, Restaurator und Direktor der Luzerner Kunstgewerbeschule, wandte, lässt eine Zahlung von 1898 «für künstliche Zeichnungen von Hr. Weingartner angefertigt» im Rahmen des Umbaus des «Hochhüsli» in der Höhe von 893.10 Fr. vermuten.[157] Leider sind im Unterschied zu den Gold- und Silberarbeiten keine Ausstattungs- oder Möbelentwürfe der Firma Bossard bekannt. Für Falk-Crivelli wurde das bereits vorhandene Esszimmer in altschweizerischem Renaissancestil neu eingerichtet. Die Eingangstür erhielt innen und aussen grosse hölzerne Aufsätze. Zum Interieur gehörten auch ein mit Wappen verziertes Buffet und eine mit geschnitzten Köpfen ausgestattete Sitzbank. Beim Buffet wünschte der Auftraggeber den Einbau eines durchbrochen gearbeiteten, vergoldeten Eisengitters. Dazu gab er «gotische» Beschläge in Auftrag, für die er anscheinend eine Vorliebe hatte. Bossard beschaffte für die neu gestalteten Räume Mobiliar aller Art, von der «*gothischen Garderobiere*» für 36 Fr., «*5 Scabellen [Stabellen]*»[158] für 170 Fr., über «*Consoletische*» mit Marmorplatten bis hin zu Fenstern mit «*Butzenscheiben*».

Mit der Besitzerin einer Villa auf dem Bürgenstock, der Comtesse de la Baume, ging Bossard am 29. September 1896 und am 2. März 1897 zwei Verträge ein. Sie beinhalteten die Gestaltung eines Salons zu 2'300 Fr., von zwei Esszimmern zu 9'000 Fr., zwei Esszimmerdecken zu 3'300 Fr., eines Schlafzimmers sowie von «*Vestibül, Türen und Vertäfelungen*» zu 1'080 Fr.[159] Auch für bauliche Anpassungen war Bossard zuständig, die z. B. beim Einbau

eines antiken schwarz-weissen Kachelofens im Betrag von 1'200 Fr. sowie eines weiteren Kachelofens notwendig waren. Für deren Installation verrechnete Bossard 364 Fr. Die Kosten für notwendige bauliche Massnahmen betrugen 2'047 Fr. Arbeiten und Material sind mit Blick auf die Auftraggeberin in französischer Sprache detailliert aufgeführt: «*La construction des cheminés dès le fondement jusqu'en haut, et des murs fortes. La livraison de tous les matériaux nécessaires pour ces travaux soit: chaux, gypse, des fers, des pierres, des briques du plâtre et du ciment et le transport de tous ces matériaux au Bürgenstock ...*».[160] Die Gräfin erwarb von Bossard auch «*une fontaine en faience ancienne*», die repariert und eingebaut werden musste, Gesamtkosten 750 Fr. Schon beim Salon wurde der Kostenvoranschlag überschritten, weil man eine originale «*Boiserie du salon de la maison Amrhyn*» verwendete, so dass er nicht 2300, sondern 3'500 Fr. kostete.[161] Auch das am 2. März 1897 auf 1'700 Fr. veranschlagte Vestibül kam schliesslich auf 2'780 Fr. zu stehen.[162] Abgesehen von der Ausgestaltung der Räume lieferte Bossard auch in diesem Fall Mobiliar und Antiquitäten aller Art. So wurde am 22. Juni 1897 «*1 Tisch Louis XVI. Hochhüsli*» für 400 Fr. verbucht. Ein im Louis XVI-Salon des «Hochhüsli» vorhandener Tisch diente anscheinend als Muster für eine bestellte Kopie. Offensichtlich zeigte Bossard seinen seit 1895 im Um- und Ausbau begriffenen neuen herrschaftlichen Wohnsitz sowie dessen Interieur interessierten Kunden, um sie bezüglich der Gestaltung von historisierenden Räumen zu inspirieren. Ein qualitativ anspruchsvollerer Ausbau der Räume sowie das umfangreiche Mobiliar, das Bossard für die Villa auf dem Bürgenstock lieferte, trugen dazu bei, dass sich die Kosten anstatt auf 17'300 am 5. Juli 1897 schliesslich auf 40'897.40 Fr. beliefen.[163] Die bemerkenswerte Höhe dieses Betrags wird vor allem dann deutlich, wenn man ihn mit dem Kaufpreis für das 1880 an zentraler Lage in Luzern erworbene Zanetti-Haus vergleicht, dem neuen Hauptsitz der Firma, für das Bossard damals 90'000 Fr. bezahlt hatte.

Diese drei Beispiele zeigen, dass Bossard für seine Kunden jeweils Vorschläge zeichnen liess. Anschliessend war er für die Ausführung der Ausstattungsprojekte besorgt. Als Ausstatter arbeitete Bossard mit Baufachleuten aller Sparten, ebenso beschäftige er qualifizierte Handwerker, vor allem Schreiner, Schnitzer, Schlosser und Maler, die in Luzern und Umgebung ansässig waren und nur in wenigen Fällen namentlich bekannt sind. Die Ausstattertätigkeit erwies sich nicht nur für Bossards Antiquitätenhandel als vorteilhaft; auch das Goldschmiedeatelier verdankte ihr zusätzliche Aufträge.

Von Bedeutung waren auch Ausstattungsaufträge in- und ausländischer Kunden, die Interieurs zu komplettieren oder in eigener Regie neu zu gestalten wünschten. So lieferte Bossard an die Gräfin Wilhelmina von Hallwyl (1844–1930) unter anderem ein schweizerisches Renaissancebuffet für die in den Jahren 1893 bis 1898 erbaute und eingerichtete Stockholmer Stadtresidenz an der Hamngatan 4 (Abb. 58).[164] Für die offenen Kamine sandte man aus Luzern gusseiserne Platten des 16. Jahrhunderts, Feuerböcke, Feuerzangen und einen Blasebalg nach Stockholm.[165] Die Gräfin, Tochter eines wohlhabenden schwedischen Industriellen, welche 1865 den Schweizer Patrizier und Generalstabs-

58 Buffet, schweizerisch, um 1610/20. Nussbaum mit Intarsien aus Esche. Kauf der Gräfin Wilhelmina von Hallwyl bei Bossard 1893. Hallwylska Museet, Stockholm.

offizier Walther von Hallwyl (1839–1921) geheiratet hatte, erwarb von Bossard zur Ausstattung des 40 Zimmer zählenden Hauses antike, bevorzugt «schweizerische» Möbel und Antiquitäten, vor allem aber Porzellan für ihre im Aufbau begriffenen Sammlungen.[166] Noch vor dem Verkauf der Lenzburg 1911 durch A. E. Jessup vermittelte Bossard dessen Sammlung an chinesischem Porzellan an die schwedische Gräfin. In deren Auftrag hatte C. U. Palm, Inhaber des Stockholmer Auktionshauses Bukowski, die Lenzburg besucht und die Sammlung begutachtet.[167]

Unter den ausländischen Kunden befanden sich auch namhafte Händler wie die international erfolgreich operierenden Duveen Brothers, die Niederlassungen in New York (seit 1877), London und Paris unterhielten. Der aus dem holländischen Meppel stammende Joseph Joel (1843–1908) und dessen jüngerer Bruder Henry Duveen (1854–1919) hatten sich in England niedergelassen und 1879 in London ein Geschäft eröffnet.[168] Dank ihrer guten Beziehungen zu holländischen Händlern konnten sie Möbel, Gobelins und alte Delfter Keramik anbieten. 1894 bezogen sie ein mehrstöckiges Gebäude an der Old Bond Street 21 mit Räumlichkeiten, die ein breites Angebot an Antiquitäten ermöglichten, welche sich zur Ausstattung eigneten oder von Sammlern gesucht wurden. Es glich, mit Ausnahme fernöstlicher Kunst, jenem des Zanetti-Hauses. Die Duveen Brothers nahmen denn auch Kontakt mit der Firma Bossard auf;

59 Augustus Edward Jessup und
Lady Mildred Marion Bowes-Lyon, um
1890. Sammlung Earl of Strathmore
and Kinghorne, Glamis Castle.

im Debitorenbuch wurden Konti für sie eingerichtet. In der Zeit von 1896 bis 1897 erwarben sie vor allem Glasgemälde resp. Wappenscheiben, eine im 16./17. Jahrhundert besonders in der Schweiz gepflegte Kunstform, Tapisserien und Möbel. Man tätigte auch Gegengeschäfte. Weil die erhaltenen Debitoren- bücher nur über die Aktivitäten in den Jahren von 1894 bis 1898 Auskunft erteilen, ist es durchaus möglich, dass die Duveen Brothers schon vorher zu Bossards Kunden zählten.

Schloss Lenzburg

Dem grössten Ausstattungsprojekt Bossards – der Lenzburg – ist das nach- stehende Kapitel gewidmet.

Im Besucherbuch findet sich unter anderem der Eintrag aus den Jahren 1889/90: «A. Jessup Glamis Castle, Glamis Scotland».[169] Die Familie des in Philadelphia geborenen Augustus Edward Jessup (1861–1925), genannt «Gus», verdankte ihr Vermögen der industriellen Papierproduktion. Jessup lebte nach dem Tod seines Vaters Alfred du Pont-Jessup 1888 als Alleinerbe eines grossen Vermögens anfänglich vor allem in England, wo er seine künf- tige Gattin kennenlernte. Am 1. Juli 1890 heiratete er in der Schlosskapelle von Glamis Castle, Angus, die Countess of Strathmore, Lady Mildred Marion

Bowes-Lyon (1868–1897), aus einem alten schottischen Adelsgeschlecht (Abb. 59). Sie erhielten dem Vernehmen nach gegen 700 Hochzeitsgeschenke, die jedoch von den Geschenken Jessups übertroffen wurden, der seiner schönen jungen Frau nicht nur eine Brillanten-Halskette mit passendem Diadem schenkte, sondern ihr, weil sie Perlen liebte, zusätzlich drei verschiedene Perlenketten mit Saphiren, Türkisen oder Topasen als Anhänger sowie andere Kostbarkeiten überreichte. Er war offensichtlich darauf bedacht, seine Braut, deren Familie und Freunde zu beeindrucken, was nicht von allen goutiert wurde.[170] Es war vor allem das Interesse für Musik, welche das Ehepaar Jessup verband: So vertonte Lady Mildred zwei der drei von ihrem Gatten verfassten Libretti für italienische Opern, die in Florenz aufgeführt wurden.[171]

Jessup stattete anlässlich seiner Hochzeitsreise, mit der Gattin von Glamis Castle kommend, Luzern einen Besuch ab, wie der Eintrag in Bossards Besucherbuch von 1890 belegt. Bei dieser Gelegenheit suchte das Paar auch das Zanetti-Haus auf, das mit seinem Angebot an Antiquitäten und Kunstobjekten zu den touristischen Attraktionen zählte.[172] Während seines Aufenthaltes in Luzern oder danach bestellte Jessup bei Bossard mehrere Silberarbeiten, die am 31. Oktober 1890 im Bestellbuch eingetragen wurden. Das teuerste Objekt war ein «Wappenbecher nach altem Muster», dessen Preis 1'400 Fr. nicht übersteigen durfte und der, wie vermerkt, «abgeliefert» wurde. Des Weiteren gab Jessup zwölf unterschiedliche Becher von ähnlicher, aber nicht gleicher Form in Auftrag, «alle theilweise vergoldet in alter Farbe». Darunter befand sich ein «Burgunderbecher», ein «Herzogbecher wie Modell», ein «Holbeinbecher», ein Monatsbecher sowie ein weiterer «Herzogbecher wie Modell». Von den zwölf bestellten Bechern wurden 1891 neun nachweislich geliefert; von den restlichen drei Bechern liess sich nichts Genaueres in Erfahrung bringen.[173] Zur Zeit des Aufenthalts des Ehepaars Jessup in Luzern suchten die Erben des am 11. Oktober 1888 verstorbenen Dr. med. Friedrich Wilhelm Wedekind (1816–1888) noch immer einen Käufer für Schloss Lenzburg. Der 1849, nach der gescheiterten 1848er-Revolution, von Deutschland nach San Francisco ausgewanderte und zu Vermögen gekommene Wedekind hatte 1872 Schloss Lenzburg samt Umschwung für 90'000 Fr. erworben.[174] Wedekind, ein leidenschaftlicher Sammler von Bildern, Kunst und Antiquitäten, dürfte schon Kontakte zu Bossard unterhalten und dessen Geschäft in Luzern besucht haben. Weil Wedekinds Erben drängten, kamen das Schlossinventar und die umfangreichen Sammlungen im November 1891 im Schloss zur Auktion. Als Organisator der Auktion trat Frank Wedekind (1864–1918), der zweitälteste Sohn des Verstorbenen, in Erscheinung, der später als Schriftsteller und Dichter bekannt wurde. Über die zum Kauf angebotenen Objekte informierten Zeitungsinserate und ein gedruckter, nicht mehr vorhandener Katalog.[175]

Dank Bossard erfuhr Jessup während seines Aufenthaltes 1890 in Luzern von dem zum Verkauf stehenden Schloss. Die eindrückliche Anlage von Glamis Castle, seit dem 14. Jahrhundert Stammsitz der Familie seiner Gattin, und der Wunsch nach einem standesgemässen historischen Wohnsitz mochten Jessup bewogen haben, am 23. März 1892 die Lenzburg für 120'000 Fr. zu

60 Schloss Lenzburg, Kanton
Aargau. Sammlung Museum
Aargau.

erwerben.[176] Diese zählt zu den ältesten und bedeutendsten Wehrbauten und
Schlossanlagen der Schweiz und verdankt dem Besuch von Kaiser Friedrich I.
Barbarossa im Jahr 1173 ihren besonderen Platz in der Geschichte.[177] Noch vor
dem Schlosskauf hatte Bossard Jessup mit Heinrich Angst, dem künftigen
Direktor des Schweizerischen Landesmuseums, der seit 1886 in Zürich als
englischer Vizekonsul amtete, bekannt gemacht. Am 10. Februar 1892 schrieb
Bossard an Angst: «*Soeben erhalte ich einen Brief von Herrn Jessup, den ich
Ihnen zur Zeit in Bern vorstellte und der sich in der Schweiz nieder zu lassen
wünscht.*»[178] Bossard dürfte beim Verkauf der Lenzburg durch die Erben Wede-
kinds als Vermittler aufgetreten sein. Der erste Eintrag im zweiten Besucher-
buch Bossards von «*A. Jessup, Schloss Lenzburg*» belegt, dass sich der neue
Schlossherr 1893 erneut in der Schweiz aufhielt.[179] Obschon Jessup seit März
1892 Besitzer der Lenzburg war, erlangte der Kauf erst 1893, nachdem die
Aargauer Regierung auf den Abbruch eines gefährlichen Schlossfelsens ver-
zichtet hatte, mit einem entsprechenden notariellen Eintrag Rechtskraft. Bei
seinem Besuch am 16. Oktober 1893 in Luzern leitete der neue Besitzer die
umfassende Sanierung und Neueinrichtung des Schlosses Lenzburg in die
Wege, unterstützt und beraten von Bossard.[180] Wie das Debitorenbuch der
Firma Bossard aus der Zeit von 1895 bis 1898 bestätigt, nahm Bossard beim
Ehepaar Jessup eine Vertrauensstellung ein. Es war denn auch der Kunst-
historiker Prof. Dr. Josef Zemp (1869–1942), Bossards Schwiegersohn, der
Jessup als denkmalpflegerischer Berater zur Seite stand. Mit der Leitung von
Renovation und Umbau der Schlossanlage beauftragte man den aus Baden

114

61

62

63

61 Salon im
Schloss Lenzburg
mit Cheminée aus
dem Winkelriedhaus
in Stans, 16. Jh.
Aufnahme um 1925.
Sammlung Museum
Aargau.

62 Nachgeschnitz-
ter Dekorabschluss
einer spätgotischen
Decke auf Schloss
Lenzburg.

63 Schrankwand
im Stil der Spätgotik
auf Schloss
Lenzburg.

64 Schlafzimmer von Lady Mildred Jessup im Stil des 18. Jh. auf Schloss Lenzburg.

stammenden Aargauer Wilhelm Hanauer (1869–1942), der sich als Architekt historisierender Bauten und als Renovationsfachmann einen Namen gemacht hatte.[181] Hanauer war während seines Lenzburger Engagements auch am Umbau des «Hochhüsli», Bossards neuem Wohnsitz, beteiligt, wie eine Rechnung vom 10. August 1896 belegt.[182] Von 1893 bis 1903 wurde durch den Rückbau neuerer Anbauten und militärischer Anlagen Schloss Lenzburg weitgehend in jenen Zustand versetzt, den der Berner Maler, Architekt und Kartograph Joseph Plepp (1595–1642) festgehalten hat (Abb. 60). Das Schloss erhielt eine Zentralheizung, fliessendes Wasser, Elektrizität sowie einen Telefonanschluss.

Augustus Edward Jessup übernahm Schloss Lenzburg von Wedekinds Erben ohne Mobiliar, sodass es neu ausgestattet werden musste. Bossards Beitrag bestand dabei nicht nur in der innenarchitektonischen Gestaltung der Räume, sondern er organisierte auch die Beschaffung und Lieferung zum Einbau geeigneter originaler, kopierter oder im Stil gearbeiteter Teile, z. B. Cheminées, Öfen, Wandtäfer und Decken, Möbel usw. Ein besonders schönes Beispiel für Bossards Wirken als Ausstatter stellt die jetzt im Landvogteihaus im grossen Salon des Hochparterres eingebaute, in Sandstein gehauene, reich dekorierte Cheminéefront aus der 2. Hälfte des 16. Jahrhunderts dar. Diese stand ursprünglich im Winkelriedhaus in Stans, das von Ritter Melchior Lussi (1529–1606) ausgebaut worden war (Abb. 61). Auf Bossards Initiative hin dürfte auch eine flache spätgotische Decke mit nachgeschnitzten Zierelementen im Parterre des Landvogteihauses eingebaut worden sein (Abb. 62). Beim Umbau und der Einrichtung seines neuen Wohnsitzes «Hochhüsli» in der Zeit von 1894

116

bis 1899 beschäftigte Bossard einen Schnitzer namens Martin, der ihm auch bei Aufträgen für die Lenzburg zur Verfügung stand.[183] Die Zusammenarbeit von Schnitzer und Schreiner erforderte eine im grossen Salon neben dem Cheminée eingebaute Schrankwand aus Eichenholz im spätgotischen Stil, eine der aussergewöhnlichen im Schloss anzutreffenden Historismuskreationen, die Bossard zu verdanken ist. Die sechs im oberen Teil der L-förmigen Schrankwand eingebauten und von Holzläden abgedeckten kleinen Sammlungs-Vitrinen sind dank einer seitlich angebrachten Tür von der Rückseite her zugänglich (Abb. 63). In diesen sechs Vitrinen konnten fragile oder besonders kostbare Sammlungsobjekte wirkungsvoll und gut geschützt gezeigt werden. Die je sechs oberen und unteren Holzläden der Schrankwand sowie die Zugangstür sind mit sorgfältig gearbeiteten verzinnten Bändern, Schlössern und Riegeln in gotischem Stil ausgestattet. Die Schrankfront wird an den seitlichen Abschlüssen und oben von breiten Flachrelieffriesen mit Rankenwerk vor leicht gedunkeltem Grund umrahmt; zinnenartige Holzelemente bilden den dekorativen Abschluss des Einbaumöbels. Dieses dürfte von Jessup zur Präsentation seiner Sammlung von chinesischem Porzellan in Auftrag gegeben worden sein.[184]

Zu den Möbeln, die Bossards Gestaltungsprinzipien entsprechen, gehört ein kleines, schmales 1641 datiertes Buffet in schweizerischem Stil mit charakteristischen Intarsien (Abb. 65). Der untere Teil des Buffets mit der Jahreszahl 1641 und Initialen dürfte auf Veranlassung Bossards ergänzt worden sein; der obere Teil ist original. Ähnlich anderen von Bossard in Auftrag gegebenen Buffets in schweizerischem oder dem üppigeren skulpturalen internationalen Stil (Abb. 45 und 46), wurde auch dieses Buffet mit einer vom Luzerner Giesser Locher hergestellten Kopie eines Delfingiessfasses ausgestattet (Abb. 44). Wie bei den schweizerischen Originalen durfte der handgeschmiedete Handtuchhalter nicht fehlen. Dazu wurde in der Ausstellung ein originales zinnernes Becken und ein «Sugerli» (kleines Trinkgefäss) assortiert.

Ebenfalls erwähnenswert sind das eindrucksvolle historisierende Schlafzimmer und der angrenzende Musiksalon von Lady Mildred; auch dazu wird Bossard Jessup vorgängig Entwurfszeichnungen unterbreitet haben. Das Mobiliar in opulentem italienischem Barockstil setzt sich aus originalen sowie umgearbeiteten oder neu angefertigten Teilen zusammen. Man war bestrebt, das weiss lackierte, teilvergoldete, von einem Bett mit Baldachin dominierte Möbelensemble möglichst homogen erscheinen zu lassen (Abb. 64). Das Bemalen und Dekorieren der holzgetäferten Wände von Schlafgemach und Musiksalon mit Blumen- und Rankenmotiven gemäss Entwürfen übertrug Bossard dem Dekorationsmaler J. Albert Benz (1846–1926), der schon an der Fassadenmalerei des Zanetti-Hauses beteiligt gewesen war und dem auch im Schloss zahlreiche weitere Malerarbeiten übertragen wurden.[185] Dem Debitorenbuch ist zu entnehmen, dass Bossard diesem am 5. März 1895 im Auftrag Jessups 1'000 Fr. bezahlte.[186] Am 12. Juli 1895 überwies Bossard Benz erneut im Auftrag Jessups den Betrag von 14'498.60 Fr.; damit wurden die Kosten für Malerarbeiten aller Art beglichen.[187] Das Vertrauensverhältnis zwischen Bossard und Jessup sowie dessen Gattin Lady Mildred dokumentieren ent-

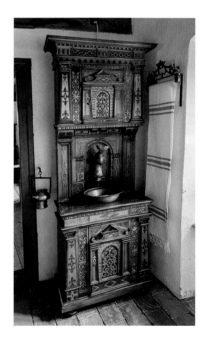

65 Schmales Buffet, schweizerisch, Ende 19. Jh., datiert 1641 mit Initialen. Nussbaum, Tanne und Ahorn. Unterer Teil ergänzt. Delfingiessfass und Handtuchhalter Kopien. Sammlung Museum Aargau, Inv. Nr. S-1168.

117

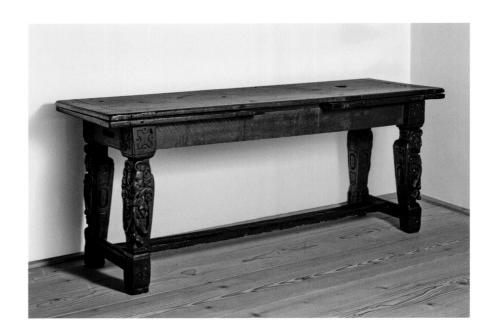

66 Sogenannter Barbarossatisch,
1. Hälfte 17. Jh. Nussbaum. Sammlung
Museum Aargau, Inv. Nr. S-1393.

sprechende Konten im Debitorenbuch der Jahre 1894 bis 1898.[188] Als Ausstatter beauftragte und bezahlte Bossard Handwerker, besorgte Baumaterial, organisierte handwerkliche und andere Dienstleistungen; es kam auch zu bedeutenden finanziellen Transaktionen im Auftrag des Ehepaars Jessup. Dank den in manchen Fällen vorhandenen Transportetiketten lassen sich Möbel oder Antiquitäten Bossard zuweisen. Auch Gegenstände des persönlichen Bedarfs, z. B. «*1 Cigarettenspitz, 1 Cigarettenboîte, 1 boîte à allumettes l'écrin, 1 grande boîte à cigarettes*», vermutlich in Silber für 195 Fr., dazu die gewünschten «*400 Cigarettes*» werden im Debitorenbuch aufgeführt.[189] Nach dem frühen Tod von Lady Mildred am 9. Juni 1897, die sich in Jessups Villa in Valsecure, St. Raphael (Südfrankreich), befand, wurden die Arbeiten in der Lenzburg fortgesetzt. Jessup, nun Witwer und Vater von zwei Söhnen, heiratete 1901 in zweiter Ehe Sinetta Bentick (1849–1925), Tochter eines englischen Pfarrers, die in Schloss Lenzburg Wohnsitz nahm. Während rund 18 Jahren von 1893 bis 1911 investierte A. E. Jessup über eine halbe Million Franken in die Erhaltung, die Renovation, den Umbau und die Einrichtung des Schlosses.[190] Diese aussergewöhnliche Leistung wurde weder in der Fachwelt noch in der Presse gewürdigt. Eine Ausnahme bildet die 1907 in einer englischen Publikation veröffentlichte Beschreibung der Lenzburg: «*Almost a ruin in 1890, the castle has been restored by Mr. A. E. Jessup, its owner, with the collaboration of the ablest historical, architectural, and archaeological experts in Europe (sic!). Neither time nor study nor expense have been spared to render the ancient residence of Barbarossa a monument worthy of its ideal position and glorious past. Much the largest and most perfect of the castles of Switzerland, it has no rival in Central Europe so far as a happy combination of*

feudal art and modern comfort is concerned, and as we pass from tapestried halls to panelled rooms furnished with sumptuous exactitude as to their varying epochs, or wander out on the balconies and bastions to gaze at the wide sunny landscape outspread at our feet …»[191]

1911 verkaufte Jessup Schloss Lenzburg samt Inventar für 550'000 Fr. an den Amerikaner James W. Ellsworth (1849–1925), Sohn eines Farmers, der zum Wirtschaftsmagnaten aufgestiegen war.[192] Wie andere in jener Zeit reich gewordene Amerikaner ein Kunstfreund, sammelte Ellsworth Gemälde und Antiquitäten. 1904 hatte er sich aus dem Geschäftsleben zurückgezogen und in der durch Boccaccios Decamerone berühmt gewordenen Villa Palmieri in Fiesole bei Florenz niedergelassen. Sein Sohn Lincoln Ellsworth (1880–1951), seit 1925 Besitzer der Lenzburg, überlieferte als Beweggrund seines Vaters für deren Kauf den berühmten, angeblich aus dem 10. Jahrhundert stammenden Tisch, der einst Kaiser Friedrich I. Barbarossa gehört haben soll (Abb. 66).[193] Als Lieferant dieses Möbels kommt eigentlich nur Bossard in Frage, weil aus der Ära Wedekind kein nennenswertes Mobiliar mehr vorhanden war. Jessup weigerte sich, den Tisch zu verkaufen, gab aber zu verstehen, dass er gewillt sei, Ellsworth diesen samt dem Schloss zu überlassen, was denn auch geschah. Der neue Besitzer der Lenzburg trat im Nachgang zu den beiden Bossard-Auktionen von 1910 und 1911 verschiedentlich als Käufer in Erscheinung. Es handelte sich dabei um nicht verkauftes Auktionsgut oder noch vorhandene Bestände des Antiquitätengeschäfts. In einem Schreiben seines Gewährsmanns auf Schloss Lenzburg erfahren wir, dass bei Mr. Bossard in ein oder zwei Tagen die für das Burggefängnis bestimmten Folterinstrumente eintreffen würden.[194] Dabei dürfte es sich bereits um den Sohn Karl Bossard handeln, der die Liquidation des Antiquitätengeschäfts 1910 in die Wege geleitet hatte. Er stand seit 1911 mit Ellsworth in Kontakt, wie erteilte Aufträge und Käufe belegen.

ANMERKUNGEN

Der Goldschmied: Selbstdarstellungen und zeitgenössische Urteile

1 Officieller Katalog der vierten Schweizerischen Landesausstellung, Zürich 1883, 2. Aufl., S. 72.

2 Exposition Universelle Internationale de 1889. Rapport du Jury International, Classe 24, Orfèvrerie, Rapport de M. L[UCIEN] FALIZE (Médaille d'Or, M. Jean Bossard, à Lucerne), S. 128 f.

3 Rapport de la maison Bossard, orfèvre à Lucerne, Suisse, Lucerne le 2 Juillet 1889. Fotokopien von zwei handschriftlichen Entwürfen und eine Reinschrift vom 2. Juli 1889, ehemals Firmenarchiv Bossard. SNM, Archiv.

4 «Mein Vorfahr Caspar Bossard hat 1775 meine Werkstatt gegründet; er lebte in der kleinen Stadt Zug, 20 km [5 lieues] von Luzern entfernt. Das Atelier wurde von seinem Sohn Balthasar übernommen, dessen ältester Sohn Zug verliess, um sich in Luzern niederzulassen, wo er von 1831 bis 1868 als Meister mit einigen Gesellen erfolgreich war.
Meine Lehrzeit begann ich bei meinem Vater, anschliessend in Freiburg in der Schweiz. Als Geselle war ich in Genf, Paris, London, New York und Cincinnati, von wo aus ich 1867 zurückkehrte. Nun trat ich in die väterliche Werkstatt ein, die ich 1868 übernahm. Derzeit beschäftige ich dort 18 Arbeiter, Goldschmiede, Ziseleure und Juweliere sowie zwei Poliererinnen. Meine Fabrikate sind hauptsächlich: grosses Tafelsilber und Luxusobjekte wie Pokale und Schalen, die in der Schweiz bei Privatleuten und Zünften beliebt sind, aber auch Kirchengerät und künstlerischen Schmuck mit Email und Edelsteinen.
Gewöhnlichen Schmuck und Silber beziehe ich aus Paris und Genf. Silber- und Goldbarren werden mir vom Comptoir Lyon Alimand in Paris geliefert. Der Silbergehalt entspricht den beiden Schweizer Standards 0,875 und 0,800.
Dem Wunsch meiner Kunden entsprechend, arbeite ich in allen Stilen bis zum Empire, vor allem nach meinen Entwürfen und auch nach meinen Modellen sowie den Zeichnungen alter Meister. Ich habe den Anspruch, meine Werke im Geist der jeweiligen Epoche anzufertigen. Gleichzeitig bin ich bemüht, jene für die Schweiz bestimmten Objekte im landesspezifischen Charakter zu halten. In der Ausstellung möchte ich mit wenigen Stücken eine vollständige Vorstellung meines Schaffens zeigen. Sie sehen hier:
– einen Evangeliendeckel im Stil des 13. Jahrhunderts. Das Mittelstück getrieben, der Rand in Filigran mit Edelsteindekor, in den Ecken vier getriebene Evangelisten-Medaillons, bedeckt von altem (?) Filigran. / – zwei Fussschalen Ende 15. Jahrhundert, eine nach meinem Entwurf mit einer gegossenen Figur nach Verrocchios David, die andere nach einer Holbeinzeichnung aus dem Basler Museum. / – einen Renaissancepokal nach meinem Entwurf mit Christophorus-Figur. / – einen Pokal nach einer Basler Holbeinzeichnung. / – zwei Hochrenaissancepokale, beide nach meinem Entwurf, einer der beiden eine Auftragsarbeit für die Zürcher Metzgerzunft. / – zwei Becher zweite Hälfte 16. Jahrhundert, Schweizer Art. / – einen kleinen Flakon und eine Schale auf niedrigem Fuss mit Jagdszenen nach Kleinmeister-Stichen. / – eine runde Platte derselben Epoche. / – einen birnförmigen Louis XIII-Pokal mit Dekor nach Gedichten von Scheffel. / – zwei Einbände für Gebetbücher, der eine im Louis XIV-Stil und der andere im Stil Louis XV. / – ein Teeservice im Louis XV-Stil. / – eine zweiteilige Jardiniere nach einem Entwurf von Thomas Germain.
Alle Gegenstände werden mit Hammer, Ziseliereisen und Gravierstichel hergestellt, ganz ohne Zuhilfenahme von Poliermaschinen und Pressen. Sie sind vollständig in meiner Werkstatt angefertigt, ohne fremde Hilfe.»

5 Rapport (wie Anm. 3). «Anfangs hatte meine Werkstatt noch kaum Bedeutung. Ich war darauf bedacht, meine Gold- und Silberschmiedearbeiten im Geist und Stil der alten Meister anzufertigen; gleichzeitig begann ich, Goldschmiedemodelle aus Blei, Kupfer und Bronze zu sammeln – heute umfasst diese Sammlung mehr als 2000 Modelle des 12. bis 18. Jahrhunderts. Mein Kundenstamm wuchs in allen Schweizer Städten an. 1888 betrug die Summe (?) meiner Erzeugnisse 95'000 Franken. Der Umsatz meiner drei Geschäfte (Goldschmiedeatelier, Juwelier und Verkauf alter Goldschmiedekunst) betrug 1888 210'000 Fr. Ich beschäftige 20 Arbeiter, bis auf einen sind alle Schweizer. Die meisten waren bei mir in der Lehre. Sie arbeiten 10 Stunden pro Tag für 60 Rappen bis 1 Franken pro Stunde. Als Mitarbeiter hebe ich Louis Weingartner hervor, der nach seiner Lehre bei mir an der Akademie in Florenz studiert hat. Er ist sehr fleissig und begabt. Auch zu erwähnen ist Robert Pfister, ein intelligenter und begabter Ziseleur, der seit zwölf Jahren bei mir arbeitet [...] sowie Wilhelm Stegmann aus Merishausen im Kanton Schaffhausen, ein guter Goldschmied. Er arbeitet seit elf Jahren bei mir [...].»

6 Fotokopie eines handschriftlichen Schreibens vom 20. August 1896, ehemals Archiv Bossard. SNM, Archiv Bossard.

7 Gemeint ist die Werkstatt der Lausanner Goldschmiede Elie Papus (1703–1793) und Pierre-Henri Dautun (1729–1803), die sich um 1760 assoziierten, siehe FRANÇOIS-PIERRE DE VEVEY, Manuel des orfèvres de Suisse romande, Fribourg 1985, S. 252, Nr. 1575. – CHRISTIAN HÖRACK, L'argenterie lausannoise du XVIII° et XIX° siècles, Lausanne 2007, S. 42–47.

8 Fotokopie eines handschriftlichen Entwurfs, undatiert. Ehemals Archiv Bossard. SNM, Archiv Bossard.

9 Exposition Universelle Internationale de 1889 (wie Anm. 2). – «Er [Bossard] würde besser zu den schönen deutschen und schweizerischen Modellen des 16. Und 17. Jahrhunderts zurückkehren: er liebt sie, er versteht sie und niemand kann sie besser interpretieren als er.»

10 Lucien Falize, der nicht nur Schmuck, sondern auch Objets d'art kreierte, integrierte alte Emailtechniken in seine Kunst, wie das mittelalterliche Email de basse-taille, Email cloisonné und Email en ronde bosse, welch letzteres vorzüglich im Schmuck der Renaissance Anwendung gefunden hatte und das Falize, wie auch Bossard, in oft nach Originalentwürfen der Renaissance gearbeiteten Schmuckstücken verwendete. – KATHERINE PURCELL, Falize. A Dynasty of Jewelers, London 1999.

11 «Herr Bossard zeigt Stücke religiöser Goldschmiedekunst in romanischem und gotischem Stil sowie Luxusobjekte und Tafelsilber im Stil der Gotik, Renaissance oder des 18. Jahrhunderts. Alle diese Schöpfungen sind klassischerweise Hammerarbeiten, nichts ist gepresst oder mit Hilfe der Drückbank ausgeführt. Dieser Respekt vor der Tradition bürgt für einen ursprünglichen Charakter der Objekte, die aus dem Luzerner Atelier hervorgehen, die ein Kenner oder Spezialist wohl zu erkennen weiss.»

12 C. DE NICERAY, L'Orfèvrerie en Suisse. L'Etablissement de M. J. Bossard à Lucerne, in: Encyclopédie Contemporaine illustrée. Revue Hebdomadaire Universelle des Sciences, des Arts et de l'Industrie, Paris 1896, S. 163. – «wirklich eigenständige Schöpfungen des Hauses Bossard [...] ein reizendes Renaissance-Fläschchen, ein grosser Renaissance-Pokal mit der Darstellung der Schlacht bei Sempach und den wohlbekannten Gründungsszenen der Schweizer Unabhängigkeit [...] Trinkgefässe in bizarren Formen – darunter eines in Form einer Schnecke – ein anderes mit transluzidem Email, bekrönt mit der Figur des hl. Christophorus nach Albert [sic] Dürer – ein Teeservice in perfekter Imitation des Louis XIV-Stils etc.» – «ein wahrer Künstler, der heutzutage seinem Land zu grösster Ehre gereicht.»

13 «ein wahrer Künstler, der heutzutage seinem Land zu grösster Ehre gereicht.»

Das Gold- und Silberschmiedeatelier

14 *Bestellbuch I*, S. 373. Handschriftlicher Eintrag mit genauer Auftragsbeschreibung, beiliegenden Zetteln mit Stundenaufstellungen und detaillierten übrigen Kosten. Familienarchiv Bossard.

15 *Un musée d'antiquités*, in: Revue Universelle Internationale Illustrée, Genève, No 39, Septembre 1893, S. 193–195. – *«Das Atelier nimmt die beiden ersten Stockwerke des hinteren Hausteils ein; hier sieht man noch, wie zu Zeiten eines Benvenuto Cellini, alle verschiedenen Goldschmiedetechniken, angefangen mit dem einfachen Sandguss, dem Formguss und dem Guss mit verlorener Form [Wachsausschmelzverfahren] bis hin zum Treiben mit dem Hammer, dem Ziselieren, dem Punzieren, der Gravur mit dem Stichel und dem Ätzverfahren etc. etc. Ferner sind hier auch mit Gold schaffende Schmuckarbeiter und Juweliere am Werk, werden Edelsteine gefasst und transluzides Email wie im 16. Jahrhundert hergestellt; dies alles findet im Haus selbst statt. Es herrscht das alte System der Goldschmiede der Renaissance, während heute in den grossen Städten sich die Arbeit auf unendlich viele Spezialisten verteilt, vielleicht sogar auf Kosten der erträumten Gesamtwirkung.»*

16 Ehemals Firmenarchiv Bossard, heute verschollen, in Fotokopie erhalten.

17 In England arbeitete Louis Weingartner zunächst zwei Jahre in einer Goldschmiedewerkstatt in London, dann zog er nach Worcestershire, wo er an der Kunstschule von Bromsgrave bei Birmingham unterrichtete. Später gründete er in Birmingham zusammen mit Walter Gilbert eine Skulpturenfirma. Deren undatierter Verkaufskatalog zeigt ein weites Spektrum in Ton, Stein und Bronze, von klassischen, romantischen und bukolischen Gartenfiguren über Kriegerdenkmäler bis zu Sakralskulpturen. Auch die Gittertore des Buckingham-Palasts und der Skulpturenschmuck der Kathedrale von Liverpool befinden sich darunter. 1930 kehrte Weingartner nach Luzern zurück, wo er an den Folgen eines Verkehrsunfalls vier Jahre später verstarb.

18 Hodel wanderte 1901 zusammen mit Lous Weingartner nach England aus, siehe http://josephantonhodel.co.uk.

19 Mündliche Angaben von Frau Gabrielle Bossard-Meyer sowie aus anderen Quellen.

20 Aus der handschriftlichen Lebensbeschreibung Friedrich Vogelsangers, mündlich mitgeteilt von seinem Sohn, Pfarrer Dr. Peter Vogelsanger, Kappel am Albis, 1987.

21 Als einjähriger Aufenthalt erwähnt bei: *Ministère du Commerce de l'Industrie des Postes et des Télégraphes. Exposition Universelle Internationale de 1900 à Paris. Rapport du Jury International. Groupe XV Classe 92 à 97*, par M. T[HOMAS]-J[OSEPH] CALLIAT, orfèvre, complété et terminé par le Président du Jury d'Orfèvrerie, M. HENRI BOUILHET, orfèvre, vice-président de l'Union Centrale des Arts-Décoratifs, 1902, S. 246.

22 Als zweijähriger Aufenthalt erwähnt bei: HENRI VEVER, *La Bijouterie française au XIX Siècle*, Bd. III, Paris 1908, S. 518. – GISELA BLUM, *Alexis und Lucien Falize. Zwei Pariser Schmuckkünstler und ihre Bedeutung für den Schmuck des Historismus* (Diss.), Köln 1996, S. 176, 206; die Autorin gibt den Zeitraum 1892–94 für Andrés zweijährige Ausbildungszeit in Luzern an. – PURCELL (wie Anm. 10), S. 34: «in about 1892–93».

23 André Falize erinnert sich an den Frühling in Luzern im Jahr, als das grosse Ausstellungsprojekt seines Vaters, «La Plante», scheiterte, nämlich 1892 (siehe Anm. 27). Ferner bittet er Anfang 1893 Bossard um ein Zeugnis für die vergangene Lehrzeit.

24 PURCELL (wie Anm. 10), S. 34.

25 In den amtlichen Einwohnerkontrollen der Stadt Luzern, die für diesen Zeitraum allerdings lückenhaft sind, ist der Aufenthalt von André Falize nicht verzeichnet, falls er überhaupt angemeldet war. Es wurden zwar amtliche Gesellen-, jedoch keine Lehrknabenlisten geführt. Im Wohn- und Geschäftshaus Bossards an der Weggisgasse 40 ist allein die Familie Bossard mit ihren sechs Kindern registriert.

26 HENRI BOUILHET, *L'Orfèvrerie Française aux XVIIIe et XIXe Siècles*, Bd. III, Paris 1912, S. 358. – PURCELL (wie Anm. 10), S. 34.

27 Fotokopie eines handschriftlichen achtseitigen Briefes vom 3.1.1893, dessen Ende mit der Unterschrift fehlt, ehemals Firmenarchiv Bossard. SNM, Archiv. André Falize müsste demnach die Jahre 1891/92 oder zumindest das Jahr 1892 in Luzern verbracht haben. Der ausführliche, in verschiedener Hinsicht aufschlussreiche, in vertrautem Ton gehaltene Brief bezieht sich auf Bossards Besuch in Paris Ende 1892 sowie auf den Kontakt mit dessen Sohn Hans, beschreibt die beruflichen Vorbereitungen des Schreibers für den erwähnten Wettbewerb und berichtet über die damals virulenten wirtschaftlichen Spannungen zwischen Frankreich und der Schweiz sowie die protektionistischen Massnahmen der französischen Handelskammer. Auch spricht der Umstand, dass der junge Schreiber im Handelsministerium seine Meinung zu den franco-helvetischen Beziehungen der Handelskammer über einen ihm bekannten Amtsträger direkt dem Handelsminister André Siegfried übermitteln lassen konnte, für eine Persönlichkeit vom Rang und Namen wie dem eines Sohnes aus dem Hause Falize. Nachdem André in Paris noch eine weitere Lehrzeit beim Goldschmied Tétard, dem Designer Henri Cameré und bei Paul Richard, dem Ziseleur seines Vaters, verbracht und seinen Militärdienst doch geleistet hatte, trat er 1894 in die Firma des Vaters ein. Noch Jahre später erinnerte sich André an den früh ausgebrochenen, überwältigenden Frühling am Vierwaldstättersee, der ihn so entzückt hatte.

28 In Zürich beispielsweise waren bis zur Aufhebung der Zünfte nur ein Lehrknabe und zwei Gesellen oder zwei Lehrknaben und ein Geselle erlaubt, Meistersöhne wurden nicht mitgezählt. Vgl. EVA-MARIA LÖSEL, *Das Zürcher Goldschmiedehandwerk im 16. und 17. Jahrhundert* (Diss. phil.), Zürich 1974, S. 37, 99, 112.

29 WERNER SCHÄFKE, *Goldschmiedearbeiten des Historismus in Köln* (= Ausstellungskatalog Kölnisches Stadtmuseum 1981), Köln 1981, S. 26.

30 GERHARD BOTT, *Getriebenes Tafelgerät als Spezialität im antiken Genre*, in: Studien zum europäischen Kunstgewerbe. Festschrift für Yvonne Hackenbroch, hrsg. v. Jörg Rasmussen, München 1983, S. 297.

31 HAROLD NEWMAN, *An Illustrated Dictionary of Jewelry*, London 1981, S. 119.

32 HERBERT BAUER, *Die Hanauer Antiksilberwaren-Industrie* (Diss. phil., Maschinenschrift), Heidelberg 1948, S. 24.

33 BOTT (wie Anm. 30), S. 309.

34 WALTER ABEGGLEN / CARL ULMER, *Schaffhauser Goldschmiedekunst*, Schaffhausen 1997, S. 45.

35 BOTT (wie Anm. 30), S. 299.

36 GEZA VON HABSBURG-LOTHRINGEN / ALEXANDER VON SOLODKOFF, *Fabergé, Hofjuwelier des Zaren*, Fribourg 1979, S. 12.

Der Antiquar und Ausstatter

37 PETER ARENGO-JONES, *Queen Victoria in der Schweiz*, Hrsg. Christoph Lichtin, Übersetzung von Nikolaus G. Schneider, Baden 2018. – PAUL HUBER, *Luzern wird Fremdenstadt, Veränderungen der städtischen Wirtschaftsstruktur 1850–1914* (= Beiträge zur Luzerner Stadtgeschichte, Bd. 8), Luzern 1986.

38 SNM, LM 162119.1-4.

39 ROMAN ABT, *Geschichte der Kunstgesellschaft in Luzern*, Luzern 1920, S. 57, 64, 191 f. Präsident der Kunstgesellschaft Luzern 1842–1854, 1858–1864, Porträt. – Nachruf, in: Geschichtsfreund der V Orte, Bd. 32, 1877, S. VI–IX.

40 1877 tritt Bossard als etablierter Antiquar in Erscheinung, vgl. *Adress-Buch Stadt & Canton Luzern*, 1877, S. 6.

41 *Adressbuch von Stadt & Canton Luzern*, Luzern 1877, S. 6.

42 *Ausgabenbuch Zanettihaus 1880–1899*, S. 1: «Ankauf des Hauses N. 153 am Hirschenplatz, 90'000.–» – JOCHEN HESSE, *Die Luzerner Fassaden-*

malerei, Luzern 1999, S. 290. – ADOLF REINLE, *Die Kunstdenkmäler des Kantons Luzern*, Bd. III: Die Stadt Luzern, II. Teil, Basel 1954, S. 167. 1808 Verkauf der Liegenschaft an Johann Baptist Zanetti. Sie blieb bis 1880 im Besitz der Familie Zanetti und war unter der Bezeichnung «Zanetti-Haus» bekannt.

43 REINLE (wie Anm. 42), S. 166–168.

44 NORBERT JOPEK, *Von «einem Juden aus Fürth» zur «Antiquitäten-sammlung des verdienstvollen Herrn Pickert». Die Kunsthändlerfamilie Pickert und die Sammlungen des Germanischen Nationalmuseums (1850 bis 1912)*, in: Anzeiger des Germanischen Nationalmuseums, 2008, S. 93–97, Abb. 1. – NORBERT JOPEK, *Die Besucherbücher der Kunsthändler Abraham, Sigmund und Max Pickert in Fürth und Nürnberg (1838–1909)*, l. c. S. 199–223.

45 *Ausgabenbuch Zanettihaus 1880–1899*, 17 Seiten.

46 *Ausgabenbuch Zanettihaus 1880–1899*, S. 1.

47 *Ausgabenbuch Zanettihaus 1880–1899*, S. 12.

48 HESSE (wie Anm. 42), S. 290 f. – Siehe auch *Ausgabenbuch Zanettihaus 1880–1899*, die u. a. für die Fassadenmalerei zuständigen Maler Albert Benz und Friedrich Stirnimann werden wiederholt aufgeführt. Benz erstmals 1881, S. 4, à conto Zahlung von 400.–. Stirnimann erstmals 1882, S. 7, 80.– für den grossen Saal.

49 «Dieses Haus ist vollständig mit Möbeln und Antiquitäten aller Art eingerichtet.»

50 *Ausgabenbuch Zanettihaus 1880–1899*, S. 12: 13. 8. 1886, «Breitschmid für elektr. Leutapparat 165.90»; S. 15: 19. 8. 1890, «Installation Electr. Beleuchtung, Nota Koller 1070.90».

51 *Ausgabenbuch Zanettihaus 1880–1899*, S. 12: 1886.

52 *Adressbuch von Stadt & Kanton Luzern 1877*, S. 64. Es werden vier Schreiner namens «Weingartner» erwähnt: Alfred, Balthasar, Carl, Joseph, alle an der Vorderen Eisengasse 251. Ob diese mit Seraphin Weingartner, dem Gründer und seit 1876 Leiter der Kunstgewerbeschule, und dessen bei Bossard tätigen Bruder Louis verwandt sind, liess sich nicht feststellen. 1883 war nur noch Carl Weingartner an der Eisengasse 251 tätig, sein Bruder Joseph, ebenfalls Schreiner, wohnte Brüggli 188, vgl. *Adressbuch von Stadt & Kanton Luzern 1883*, S. 56.

53 *Adressbuch von Stadt & Kanton Luzern 1883*, S. 6, 64.

54 Zuger Volksblatt, Bd. 26, Nr. 25, S. 4.

55 *Ausgabenbuch Zanettihaus 1880–1899*, S. 1–10: 1880–1883.

56 *Sammlung J. Bossard, Luzern, Antiquitäten und Kunstgegenstände des XII. bis XIX. Jahrhunderts* (= Auktionskatalog Hugo Helbing), München 1910, Tafeln V, XIV, XV, XVI, XIX, XXII, XXIV (Ausstellungsräume) und Tafeln XXXI, XXXII (Innenhof).

57 *Museum Altes Zeughaus: Verzeichnis und Schatzung der alterthümlichen Rüstungen, Waffen, Panner etc. des Zeughauses in Solothurn … durch den Experten … Herrn Bossard, Goldschmied in Luzern … 20.– 22. Februar 1888*, S. 44 f.

58 *Neue Deutsche Biographie*, Bd. 1, Berlin 1953 / 1971, S. 623 f.

59 *Antique dealers*, Online-Datenbank, University of Leeds (http://antiquetrade.leeds.ac.uk/dealerships/35452), Eintrag zu Phillips of Hitchin. – MARK WESTGARTH, *The Emergence of the Antique and Curiosity Dealer in Britain 1815–1850: The Commodification of Historical Objects*, London 2020.

60 *Besucherbuch 1893–1910*, 11. 8. 1897–28. 9. 1898, S. 54. 1. 7. 1901– Ende 1901, S. 105.

61 *Antique dealers* (wie Anm. 59): «Starting in the 1910s, H. & A. Phillips began to display their antiques in situ, creating historical ‹period rooms› settings, which led to the business flourishing».

62 JOHN HARRIS, *Moving Rooms: The Trade in Architectural Salvages*, London 2007, S. 119.

63 HARRIS (wie Anm. 62), S. 126. – BENNO SCHUBIGER, *Wie die Period Rooms in die Museen kamen*, in: Period Rooms, die Historischen Zimmer im Landesmuseum Zürich, CHRISTINA SONDEREGGER (Hg.), Zürich 2019, S. 16.

64 ANNE SÖLL, *Evidenz durch Fiktion? Die Narrative und Verlebendigungen des Period Room*, in: Evidenzen des Expositorischen: Wie in Ausstellungen Wissen, Erkenntnis und ästhetische Bedeutung erzeugt wird, Bielefeld 2019, S. 119. – SARAH MEDLAM, *The Period Room*, in: Creating the British Galleries at the V&A, Hg. Christopher Wilk, Nick Humphry, London 2004, S. 165–205.

65 *Ausgabenbuch Zanettihaus 1880–1899*, S. 2: «Badeofen von Zürich 184.40», 2. 12. 1880; S. 2: «Marmorbadwanne aus Biberstein, Solothurn, 210.–», 4. 12. 1881; S. 11: «Hafner Keiser à conto der beiden Ofen in den beiden Schlafzimmern à conto 700.–», 29. 12. 1885.

66 HESSE (wie Anm. 42), S. 291 f.

67 JUSTUS BRINKMANN, in: Mittheilungen des Museen-Verbandes, als Manuscript für die Mitglieder gedruckt und ausgegeben, August 1899, S. 3, Nr. 5.

68 *Sammlung J. Bossard 1910* (wie Anm. 56), Nrn. 1077, 1079, 1166, 2111, 2160.

69 *Adressbuch von Stadt & Kanton Luzern*, Luzern 1883, S. 78. – *Adressbuch von Stadt & Kanton Luzern*, Luzern 1894, S. 155: «Gürtler: Locher, Gebr. Carl und Franz, Obergrundstr. 31». – Vgl. HUGO SCHNEIDER / PAUL KNEUSS, *Zinn – Die Zinngiesser der Schweiz und ihre Marken*, Olten/Freiburg i. Br. 1983, S. 129, Nr. 893: «Locher, Gebrüder».

70 Kunstgewerbe Museum Dresden, Sammlungsdokumentation: Briefe J. Bossard, Luzern, vom 23. 3. und 30. 3. 1904 an Dr. Demiani, Dresden. Frdl. Mitteilung von Franziska Grassl.

71 EDUARD ACHILLES GESSLER / JOST MEYER-SCHNYDER / ALFRED DITTISHEIM, *Katalog der Historischen Sammlungen im Rathause in Luzern*, Luzern (1912?), S. 124 f., Nr. 714: «12 Zinnkannen», Tafel XVI. – SCHNEIDER / KNEUSS (wie Anm. 69), S. 131.

72 Museum Burg Zug, Inv. Nr. 3282, 3283, 18524–18526; Zuger Ratskannen jüngere Form, frdl. Auskunft von David Etter. – ROLF KELLER / MATHILDE TOBLER / BEAT DITTLI (Hg.), *Museum Burg Zug*, Zug 2002, S. 102 f.

73 HUGO SCHNEIDER, *Zinn. Katalog der Sammlung des Schweizerischen Landesmuseums Zürich*, Olten/Freiburg i. Br. 1970, S. 173, Nrn. 534, 535: Zuger Ratskannen, ältere Form. – GUSTAV BOSSARD, *Die Zinngiesser der Stadt Zug*, in: Zuger Neujahrsblatt 1941, S. 9, Taf. II, Abb. 1, 2.

74 Bayerisches Nationalmuseum, Inv. Nr. Me 920: originale Frauenfelder Ratskanne, wohl Arbeit des Zacharias Baumann, 1543–1575 Schaffhausen; vgl. SCHNEIDER / KNEUSS (wie Anm. 69), S. 164, Nr. 1193. Im Historischen Museum Thurgau, Frauenfeld, befinden sich zwei Kopien, Inv. Nr. T 22604 und TD 51. SNM, LM 176713, Kopie.

75 Siehe Anm. 70.

76 KARL FREI, *Das Ehrengeschirr der Frauenfelder Constaffel-Gsellschaft*, in: Anzeiger für schweizerische Altertumskunde N. F., Bd. 31, 1919, S. 276, Abb. 2. Es könnte sich bei der sog. «Frauenfelder Ratskanne» auch um eine Kanne der Frauenfelder Constaffel-Gesellschaft handeln.

77 *Sammlung J. Bossard 1910* (wie Anm. 56), Nrn. 1077, 1079.

78 Sammlung Museum Aargau, K-20753, Ratskanne Luzern, Bestand Edward Jessup, Lenzburg.

79 SCHNEIDER (wie Anm. 73), S. 383, Nrn. 1308, 1309: Gussformen von Keiser Zug 18. Jh. für Delfingiessfass.

80 *Sammlung J. Bossard 1910* (wie Anm. 56), Nr. 2160, Taf. XLII: Giessfasskopie mit Knabe für den Waschtisch des Abtes Fischer, um 1700.

81 *Sammlung J. Bossard 1910* (wie Anm. 56), Nrn. 1166, 1168, 1169. – SCHNEIDER (wie Anm. 73), S. 317, Nrn. 1050–1052, S. 324 f., Nrn. 1091–1098: Delfingiessfässer mit Nische.

82 *Sammlung J. Bossard 1910* (wie Anm. 56), Nr. 1168. – SCHNEIDER (wie Anm. 73), S. 324, Nr. 324.

83 SCHNEIDER / KNEUSS (wie Anm. 69), S. 132, Nr. 917; S. 127, Nr. 878. Nach dem Tod von Hermann Zimmermann 1949 übernahm der Gold- und Silberschmied Erwin Gallati, Luzern, die Werkstatt und damit wohl auch die Delfinformen etc.

84 ALBERT HAUSER, *Vom Essen und Trinken im alten Zürich*, Zürich 1962, S. 18 f., 33 Abb.

85 *Sammlung J. Bossard 1910* (wie Anm. 56), Nrn. 837–841, Taf. XV.

86 BRINKMANN (wie Anm. 67), S. 5. – GEORGES B. SÉGAL, *Antike Möbel aus der Sicht des Kunsthandels, zum Berufsbild des Kunst- und Antiquitätenhändlers*, in: Antike Möbel – Kulturgut und Handelsware, hg. MONICA BILFINGER / DAVID MEILI, Bern/Stuttgart 1991, S. 85: «*Die Geschichte des antiken Möbels als Handelsware ist noch nicht geschrieben.*»

87 Vgl. Anm. 52, Schreiner Weingartner. *Adressbuch von Stadt & Kanton Luzern*, 1883, S. 17, 92: Friedrich Germann, Jakob Germann, Hirschmatt 468 qq.

88 *Sammlung J. Bossard 1910* (wie Anm. 56), Nr. 2069, Taf. V.

89 BRUNO BIERI / ALOIS HÄFLIGER, *Schloss Wyher – seine Bewohner, seine Geschichte, seine Zeit,* hg. Stiftungsrat Schloss Wyher, Willisau 2001.

90 *Ausgabenbuch Hochhüsli 1887–1893*, S. 8.

91 *Sammlung J. Bossard 1910* (wie Anm. 56), Nr. 2265–2267.

92 *Sammlung J. Bossard 1910* (wie Anm. 56), Nr. 2326.

93 *Ausgabenbuch Zanetthaus 1880–1899*, S. 12.

94 *Ausgabenbuch Hochhüsli 1887–1893*, S. 4–8.

95 *Sammlung J. Bossard 1910* (wie Anm. 56), Nr. 2072.

96 *Sammlung J. Bossard 1910* (wie Anm. 56), Nr. 2162.

97 *Sammlung J. Bossard 1910* (wie Anm. 56), Nr. 2111. Originale Aufnahme des Schranks mit Delfingiessfass, nach 1915 Teil des Hochhüslimobiliars.

98 Foto von Jürg A. Meier 1992, Hochhüsli, Besitzer Achermann.

99 *Castelul Peleş, Peleş Castle,* hg. GABRIELA POPA / RODICA ROTARESCU / RUXANDA BELDIMAN / MIRCEA HORTOPAN, S. 23–27, 48–61, 64 f. – Johann Karl Bossard lieferte diverse Objekte, nämlich Möbel und Goldschmiedearbeiten.

100 *Besucherbuch 1887-1893*, S. 14.

101 CLAIRE HUGUENIN, *Chillon et ses musées, un jeu de compromis*, in: Patrimoine en stock. Les collections de Chillon, Lausanne 2010, S. 13–54.

102 CLAIRE HUGUENIN / CLAUDE VEUILLET, *Meubles : faux, fac-similés et fantaisies*, in: Patrimoine en stock. Les collections de Chillon, Lausanne 2010, S. 79–89, S. 78 Abb. – CLAIRE HUGUENIN, *L'ameublement du château de Chillon. Un rêve de Moyen Age, entre originaux, contrefaçons et copies*, in: Les vies de châteaux. De la forteresse au monument. Les châteaux sur le territoire de l'ancien duché de Savoie, du XVe siècle à nos jours, Annecy 2016, S. 251.

103 Sammlung Museum Aargau, S-1356: Frontstollentruhe, 15./19. Jh. Eine dendrochronologische Untersuchung datiert Holzteile um 1440; der aussergewöhnliche geschnitzte Dekor bedarf weiterer Abklärungen.

104 BERNHARD ANDERES, *Die Kunstdenkmäler des Kantons St. Gallen*, Bd. IV: Der Seebezirk, Basel 1966, S. 387–392, Abb. 435.

105 DAGMAR PREISING, *Jagdtrophäe und Schnitzwerk, Zum Typus des Geweihleuchters*, in: Artefakt und Naturwunder. Das Leuchterweibchen der Sammlung Ludwig (Ausstellung Ludwig Galerie Schloss Oberhausen), Oberhausen 2011, S. 2–20, Abb. 5.

106 Stadtmuseum Rapperswil-Jona, Protokollbuch der Stiftung Brenyhaus vom 6. 10. 1880.

107 Stadtmuseum Rapperswil-Jona, Stiftung Brenyhaus, Protokolle der Stiftung fehlen bis 1886. Abrechnungen von Martini 1880 und 1885 liegen vor, unter den Einnahmen wird der Verkauf des «Meerfräuleins» für 1'350 Fr. erwähnt. Der Fideikommiss Brenyhaus wurde 1918 aufgelöst, und die Liegenschaft ging in Privatbesitz der Familie Breny über. Frdl. Mitteilungen von Mark Wüst, Kurator Stadtmuseum Rapperswil.

108 *Schenkung der Altertümersammlung von Herrn Direktor Dr. H. Angst an das schweizerische Landesmuseum*, in: Schweizerisches Landesmuseum in Zürich. 12. Jahresbericht 1903, Zürich 1904, S. 135: «Faksimile des Leuchterweibchens aus dem ehemaligen Göldlihaus in Rapperswil, mit Wappen und 12-Ender Hirschgeweih, 1541».

109 *Sammlung J. Bossard 1910* (wie Anm. 56), Nr. 2044, Taf. XXII Abb. ohne Kat. Nr.

110 Siehe Anm. 105.

111 *Sammlung J. Bossard 1910* (wie Anm. 56), Nrn. 187–241c. – HERMANN MEYER, *Die schweizerische Sitte der Fenster- und Wappenschenkung vom XV. bis XVII. Jahrhundert, nebst Verzeichnis der Zürcher Glasmaler von 1540 an und Nachweis noch vorhandener Arbeiten derselben*, Frauenfeld 1884.

112 *Catalog der Sammlungen des verstorb. Hrn. Alt-Grossrath Fr. Bürki…*, 13. Juni 1881, Basel Kunsthalle. – *Sammlung J. Bossard 1910* (wie Anm. 56), Nrn. 188, 189: Slg. Bürki. – TOMMY STURZENEGGER, *Der grosse Streit. Wie das Landesmuseum nach Zürich kam* (= Mitteilungen der Antiquarischen Gesellschaft in Zürich, Bd. 66), Zürich 1999, S. 35 f., 41 f., 44 f.

113 Kopierbücher der Briefe Rahns, Zentralbibliothek Zürich «Rahn'sche Sammlung.

114 *Sammlung J. Bossard 1910* (wie Anm. 56), Nrn. 238–241.

115 Kopierbücher der Briefe Rahns, Zentralbibliothek Zürich, «Rahn'sche Sammlung», S. 315, 11.5.1890.

116 Augustin Hirschvogel (1503–1553), Nürnberg. Künstler, Geometer, Kartograf, um 1530 Mitinhaber einer Töpferei, die verzierte und glasierte Tonkrüge herstellte, sog. «Hirschvogelkrüge», die im 19. Jh. kopiert wurden.

117 GEORG HIRTH, *Das Deutsche Zimmer der Renaissance. Anregungen zu häuslicher Kunstpflege*, 2. Aufl., München 1882, S. 58 f.

118 *Ueber Fälschungen schweizerischer Alterthümer (Vortrag von H. Angst in der Züricher Versammlung am 7. Oktober 1899)*, in: Mittheilungen des Museen-Verbandes als Manuscript für die Mitglieder gedruckt und ausgegeben, Januar 1900, Nr. 26. – HEINRICH ANGST, *Die Fälschungen schweizerischer Altertümer*, in: Anzeiger für Schweizerische Alterthumskunde, 23. Jg., 1890, S. 329–332, 353–356. Der Beitrag befasst sich mit Fälschungen bezüglich Porzellan, Majoliken und Glasmalereien.

119 *Katalog der Rüstungen- und Waffen-Sammlung des Herrn Karl Junckerstorff in Düsseldorf, nebst Möbeln, Bildern und Antiquitäten aus demselben Besitz*, Auktion Math. Lempertz, Inhaber Peter Hanstein, Köln, 1.5.1905.

120 HORTENSIA VON ROTEN, *Forrer Robert*, in: Historisches Lexikon der Schweiz, Bd. 4, Basel 2004, S. 616.

121 ROBERT FORRER, *Die Ausstellung für Waffen- und Militärkostümkunde zu Strassburg i. E.*, in: Zeitschrift für Historische Waffenkunde, Bd. 3, 1902/1905, S. 122–136. – ROBERT FORRER, *Katalog der Ausstellung von Waffen und Militär-Kostümen, Strassburg 20. September–20. Oktober 1903. Sammlung alter Feuergeschütze des Dr. Robert Forrer, Strassburg, darstellend die Geschichte der Entwicklung der ältesten Schusswaffen im XIV. und XV. Jahrhundert*, Strassburg 1903.

122 RUDOLF WEGELI, *Inventar der Waffensammlung des Bernischen Historischen Museums in Bern, Fernwaffen*, Bern 1948, S. 61 f., Kat. Nrn. 2092–2108, 2111, 2113–2119, 2194, 2196–2201, 2203–2210, 2217, 2224.

123 https://fr.wikipedia.org/wiki/Alexandre_Catoire_de_Bioncourt. – IRINA NIKOLAEVNA PALTOUSOVA, *A. A. Catoire de Bioncourt's weapons collection*, St. Petersburg 2003: 274 Gewehre, 192 Pistolen.

124 NOLFO DI CARPEGNA, *Armi da fuoco della Collezione Odescalchi*, Roma 1968, S. 9–15. – NOLFO DI CARPEGNA, *Antiche Armi dal Sec. IX al XVIII già Collezione Odescalchi*, Roma 1969.

125 *Catalogue of the magnificent Collection of Armour, Weapons and Works of Art, the Property of the late S. J. Whawell, Esq.*, Sotheby's London, 3./6. 5. 1927, Vorwort.

126 https://en.wikipedia.org/wiki/Bashford_Dean. – DONALD J. LA ROCCA, *A Look at the Life of Bashford Dean*, Metropolitan Museum of Art, March 4, 2014. – Vgl. auch S. 370.

127 FABIAN BRENKER, *Ein orthopädisches Harnischinstrument zum Strecken krummer Beine aus der Dresdner Kunstkammer Kurfürst August von Sachsen (1526–1586)*, in: NTM Zeitschrift für Geschichte der Wissenschaften, Technik und Medizin, Nr. 30, 2022, S. 96–97.

128 *Zeitschrift für Historische Waffenkunde*, Dresden 1897, 1. Bd., S. 151, Nachruf für den am 16. Februar 1898 verstorbenen Dr. Wilhelmy.

129 *Debitorenbuch 1894–1898*, S. 223, 278.

130 Germanisches Nationalmuseum, Archiv, Registratur Nr. 84.

131 Neue Zürcher Zeitung, 12.7.1910, Nr. 190, Feuilleton.

132 *Waffensammlung Kuppelmayr, Versteigerung zu Köln am Rhein, den 26. bis 28. März 1895 durch J. M. Heberle (H. Lempertz Söhne)*, Nr. 6: «Geschlitzter Maximiliansharnisch, 1520–1560», Nr. 6, Tafel III, Zuschlag bei RM 14'450.–, Kom. 10%.

133 Zentralbibliothek Zürich, Korrespondenz Heinrich Angst, 6.12.1890.

134 *Waffensammlung Kuppelmayr* (wie Anm. 132), separate gedruckte Objektliste Nrn. 1–643, handschriftliche Notizen von J. K. Bossard zu seinen Käufen sowie allgemein Zuschläge und Käufer (Liste in Privatbesitz, Abb. 53).

135 *Kunst-Auction in Wien […] durch E. Hirschler & Comp. in Wien. Katalog. Waffen, Rüstungen […] Sammlung Weil. Graf Alfred Szirmay […]*, Öffentliche Versteigerung: Dienstag den 23. April 1901 und den folgenden Tagen […], Nr. 1: «Rüstung complet». – *Sammlung J. Bossard 1910* (wie Anm. 56), Nr. 1772, Taf. XXXIII, (Abb. 52a).

136 E. ANDREW MOWBRAY, *Arms and Armor from the Atelier of Ernst Schmidt Munich*, Providence 1967, S. 92 f., Nr. 443, S. 96 f., Nr. 433.

137 HANS RUDOLF KURZ, Schweizerschlachten, Bern 1962, S. 129–135. – ELIGIO POMETTA, *La Guerra di Giornico e le sue conseguenze 1478–1928*, Bellinzona 1928. – PAOLO OSTINELLI / FRANCESCA LUISONI, *La rotella ritrovata, Accertamenti sulla battaglia di Giornico del 1478 e sul suo bottino*, [Bellinzona] 2021.

138 E[DUARD] A[CHILLES] GESSLER / J[OST] MEYER-SCHNYDER, *Katalog der Historischen Sammlungen im Rathause in Luzern*, Luzern [1912?], S. 11–16, Nrn. 32–50. Die Schilde befinden sich heute im Historischen Museum Luzern.

139 J[AKOB] MEYER-BIELMANN, *Die Mailänder-Rundschilde im Zeughause zu Lucern*, in: Der Geschichtsfreund, Mitteilungen des Historischen Vereins Zentralschweiz, Bd. 26, 1871, S. 230–244.

140 GASTONE CAMBIN, *Le Rotelle Milanesi. Bottino della battaglia di Giornico 1478. Stemmi – Imprese – Insegne / Die Mailänder Rundschilde. Beute aus der Schlacht bei Giornico 1478. Wappen – Sinnbilder – Zeichen*, Fribourg 1987. – OSTINELLI / LUISONI (wie Anm. 137). Der zweite Rundschild mit Crivelliwappen wurde von Gastone Cambin nicht berücksichtigt.

141 GESSLER / MEYER-SCHNYDER (wie Anm. 138), S. 11–16, die Nrn. 32, 33, 37, 39, 41, 48, 49 wurden von Cambin nicht berücksichtigt.

142 SNM, Sammlungsdokumentation, altes Inventarblatt von 1933 zum Ankauf von Nr. C 4666: «Die im Rathause Luzern aufbewahrten Schilde wurden auf Bestellung von Goldschmied J. Bossard von Luzern kopiert, der einige, unter diesen der obige, seiner Schwester Frau Doepler-Bossard [Doepfner] schenkte». Eine weitere Kopie mit dem Sforzawappen befindet sich in der Sammlung Museum Aargau, Inv. Nr. S-984. Sie wurde von Bossard an A. E. Jessup geliefert.

143 Sammlung Museum Aargau, Nachweisakten zu Inv. Nr. S 981–988: Schreiben der Stiftung Schloss Lenzburg vom 25. Juni 1974.

144 Kardinal Bernardino Lunati (1452–1497). https://de.wikibrief.org/wiki/Bernardino_Lunati . – Vgl. auch OSTINELLI / LUISONI (wie Anm. 137).

145 Historisches Museum Uri, Altdorf: Rückseitige Beschriftung auf einer Tafel: «*Giornico – Tellfeier 1895. Ausg.[eführt] v.[on] d.[er] Kunstgewerbeschule Luzern*». Frdl. Auskunft von Dr. Rolf Gisler, Altdorf.

146 *Sammlung J. Bossard Luzern 1910* (wie Anm. 56), Nrn. 1819–1822, Taf. XXXII.

147 [KARL BOSSARD], *Museum Altes Zeughaus: Verzeichnis und Schatzung der alterthümlichen Rüstungen, Waffen, Panner etc. des Zeughauses in Solothurn aufgenommen durch den Experten des Finanz-Departementes: Herrn Bossard, Goldschmied in Luzern. Unter Mitwirkung des Zeughaus-Verwalters (Hug), vom 20.–22. Februar 1888.*

148 *Bericht und Antrag des Regierungsrates an den Kantonsrat von Solothurn betreffend die Erstellung eines Kataloges über die Sammlung alter Rüstungen und Waffen im Solothurnischen Zeughause, vom 9. November 1900*, Solothurn 1900, Tabelle II: «*Vergleichende Inventarliste über die hervorragenden Objekte der Rüstsammlung im XIX. Jahrhundert, 1824/37–1898*».

149 *Bericht Regierungsrat* (wie Anm. 148), Tabelle II.

150 B. SCHLAPPNER, *Rundgang durch das Solothurnische Zeughaus, Sammlung von altertümlichen Rüstungen und Waffen*, Solothurn 1897, S. 33–42. Die von Bossard 1888 erfassten Harnische wurden mit Nummern in weisser Farbe versehen.

151 BOSSARD (wie Anm. 147), S. 44 f.

152 MARKUS TRÜEB, *Edmund von Schumacher*, in: Historisches Lexikon der Schweiz (HLS), Bd. 11, Basel 2011, S. 234. – *Debitorenbuch 1894–1898*, S. 209. – Frdl. Auskunft des Stadtarchivs Luzern, Stadtarchivarin Daniela Walker.

153 *Debitorenbuch 1894–1898*, S. 335.

154 Seit den 1940er Jahren wird die Villa Tribschen von der Stadt Luzern für schulische Zwecke benützt. Frdl. Auskunft des Stadtarchivs Luzern.

155 HBLS, Bd. 3, Neuenburg 1926, S. 108.

156 Frdl. Auskunft des Stadtarchivs Luzern, Stadtarchivarin Daniela Walker. – ADOLF REINLE, *Die Kunstdenkmäler des Kantons Luzern*, Bd. III, Die Stadt Luzern, Basel 1954, S. 263.

157 *Ausgabenbuch Hochhüsli 1887–1893*, S. 18.

158 Stabelle, schweizerischer Brettstuhl mit schrägen Beinen.

159 *Debitorenbuch 1894–1898*, S. 270.

160 *Debitorenbuch 1894–1898*, S. 366.

161 *Debitorenbuch 1894–1898*, S. 362.

162 *Debitorenbuch 1894–1898*, S. 367.

163 *Debitorenbuch 1894–1898*, S. 367.

164 REINHOLD BOSCH, *Wilhelmina von Hallwyl*, in: Biographisches Lexikon des Kantons Aargau 1803–1957, Aarau 1958, S. 306 f.

165 *Debitorenbuch 1894–1898*, S. 393

166 *Debitorenbuch 1894–1898*, S. 145, 244, 393. – Katalog: *Hallwylska Samlingen, Beskrivande Förteckning, Grupp VI, Möbler*, S. 612: J. Bossard, Kunsthändler, Luzern; *Grupp XLVIII, Keramik 2-Kina*, S. 668.

167 *Hallwylska Samlingen, Grupp XLVIII, Keramik* (wie Anm. 168), *Keramik 1-Kina*, S. 668. Dank den vorzüglichen Katalogen zur Hallwyl-Sammlung können die geschäftlichen Beziehungen mit Bossard detaillierter offengelegt und die im Stockholmer Hallwyl Museum befindlichen Objekte den in den Debitorenbüchern festgehaltenen Käufen zugeordnet werden.

168 Joseph Duveen (1869–1939), Sohn des Joseph Joel Duveen, war in der Zeit von 1900 bis 1939 der bekannteste und erfolgreichste Kunsthändler, der sein Vermögen vor allem dem Handel mit Altmeister-Gemälden verdankte; 1933 wurde er in den Adelsstand erhoben. – MERYLE SECREST, *Duveen, A Life in Art*, New York 2004.

169 *Besucherbuch 1887–1893*, S. 20.

170 https://www.genealogieonline.nl/en/west-europese-adel/I1770070.php, West-Europese-adel «August Edward Jessup (1861–1925)», S. 3 f.

171 https://www.victorianenglishopera.org/jessup.htm, S. 1 f.

172 *Besucherbuch 1887–1893*, S. 20, vgl. S. 35–36.

173 *Bestellbuch 1879–1894*, S. 383.

174 HEIDI NEUENSCHWANDER, *Lenzburger Stadtgeschichte*, Bd. 3 (= Argovia, Jahresschrift der Historischen Gesellschaft des Kantons Aargau, Bd. 106, 1994), S. 508. – HANS DÜRST / HANS WEBER, *Schloss Lenzburg und Historisches Museum Aargau*, Aarau 1990, S. 37.

175 ROLAND KUPPER, *Der Sammler Friedrich Wilhelm Wedekind auf Schloss Lenzburg*, in: Sammler-Anzeiger, Februar 2019, S. 9–10, Zeitungsinserat: *«Vente d'antiquités aux enchères de la collection d'art et d'antiquités de Mr. le Dr. F. Wedekind – au Château de Lenzbourg [...] composée d'une collection de tableaux (Style ancien allemand, ancien italien et pays bas), grand nombre de sculptures anciennes en ivoire, faiences, d'armes et armures antiques, de quelques mille d'estampes, gravures à l'eau forte et d'aquarelles antiques, en suite de curiosités indiennes, japonaises, turques et des indiens. L'exposition des collections gratuitement de tout le monde jusqu'au terme de vente au jour de vente même. Pour obtenir des catalogues imprimés on est prié de s'adresser à F. Wedekind, Château de Lenzbourg, Suisse.»*

176 NEUENSCHWANDER (wie Anm. 174), S. 510–513.

177 MICHAEL STETTLER / EMIL MAURER, *Die Kunstdenkmäler des Kantons Aargau*, Bd. II, Die Bezirke Lenzburg und Brugg, Basel 1953, S. 121–123. – JEAN JACQUES SIEGRIST, *Lenzburg im Mittelalter und im 16. Jahrhundert*, in: Argovia Bd. 67, 1955, S. 30–31.

178 Zentralbibliothek Zürich, Handschriftenabteilung, Nachlass Heinrich Angst, Brief J. Bossard vom 10.2.1892.

179 *Besucherbuch 1893–1910*, S. 2.

180 *Besucherbuch 1893–1910*, S. 2.

181 HANS DÜRST, *Die Lenzburg – zweimal saniert*, in: Unsere Kunstdenkmäler, Mitteilungsblatt der Gesellschaft für Schweizerische Kunstgeschichte, Bd. 39, 1988, Heft 2, S. 169–179.

182 *Ausgabenbuch Hochhüsli 1887–1893*, S. 15: *«Hanauer Architekt seine Rechnung für Arbeiten Hochhüsli 548.35 Fr.»*

183 *Ausgabenbuch Hochhüsli 1887–1893*, S. 4–8: Schnitzer Martin; S. 7: am 31. Juli 1895 erhielt ein gewisser Bernet 25 Fr. für das Nachschnitzen des *«Ls XVI Zimmer»*.

184 Sammlung Museum Aargau, S-1987.

185 *Ausgabenbuch Zanettihaus 1880–1899*, 4–6, 8, 9, 11.

186 *Debitorenbuch 1894–1898*, S. 28. J. Albert Benz (1846–1926) hatte 1871 die Kunstschule von München besucht, stand nach 1872 in Kontakt mit Seraphin Weingartner, Leiter der Luzerner Kunstgewerbeschule, und galt als vielseitiger Maler. Von ihm sind Porträts, Stillleben und Landschaften bekannt; einen Namen machte er sich als Fassadenmaler, z. B. für das Hotel Waag 1893 und das Dornacherhaus 1897/1900, beide in Luzern. Er kopierte sehr wahrscheinlich im Auftrag von Bossard die Giornico-schilde, siehe S. 105–107.

187 *Debitorenbuch 1894–1898*, S. 92.

188 *Debitorenbuch 1894–1898*, *«A E Jessup Lenzburg»*, S. 92–95, 98–99, 102–105; *«Lady Mildred Jessup»*, S. 131.

189 *Debitorenbuch 1894–1898*, S. 92, 98.

190 NEUENSCHWANDER (wie Anm. 174), S. 513.

191 J. W. GILBERT-SMITH, *The Cradle of the Habsburg*, London 1907, S. 200 f.

192 NEUENSCHWANDER (wie Anm. 174), S. 515–517.

193 DÜRST / WEBER (wie Anm. 174), S. 38.

194 Museum Aargau: Folterwerkzeug, Nachweisakten zu S-1405 ff.

Inspirations-quellen, Stil und Produktionsmittel

Eva-Maria Preiswerk-Lösel

Die Entwicklung und der Stil des Ateliers Bossard sind Teil der zuvor umrisse-
nen Zeitströmungen. Es stellt sich in diesem Zusammenhang die Frage, wel-
che Inspirationsquellen auf den jungen Goldschmied zu Beginn seiner
Laufbahn einwirkten. Als Johann Karl Bossard 1868 die Firma übernahm und
sich für öffentlich zugängliche Vorbilder alter Goldschmiedearbeiten zu inter-
essieren begann, fand er in seiner Heimat wenig Anregungen, obschon Bestre-
bungen zur Hebung des Kunsthandwerks und -gewerbes seit den 1860er
Jahren auch in der Schweiz zur Gründung von Kunstgewerbeschulen beitru-
gen, welche Mustersammlungen anlegten. Unter den zahlreichen Schulen
dieser Art sei die in Luzern 1877 gegründete erwähnt sowie jene von Zürich,
die man 1878 eröffnete.[1] Vorbildersammlungen in grösserem Umfang vereinten
die Industrie- und Gewerbe- bzw. Kunstgewerbemuseen, wie sie 1875 in
Zürich und Winterthur, 1878 in Basel, 1885 in Genf und 1886 in St. Gallen
eröffnet wurden. Da man sich von allen diesen Institutionen eine wirtschafts-
fördernde Wirkung für Handwerk und Industrie versprach, waren sie thematisch
auf die wirtschaftlich relevanten Produktionssparten des Landes ausgerichtet,
nämlich die Uhren-, Textil- und Holzindustrie. So dienten die Gewerbeschulen
und -museen der Westschweiz vor allem der Uhrenindustrie, wie etwa die
1869 in Genf eröffnete Kunstindustrieschule, die zusätzlich Kurse für Gold-
schmiede sowie Email-, Porzellan- und Fayencemalerei anbot. Die 1868 in
Bern eingerichtete Modellsammlung konzentrierte sich auf Holzarbeiten, die
in diesem Kanton besonders gefördert wurden. Die 1867 eröffnete Muster-
zeichenschule St. Gallen und das Industrie- und Gewerbemuseum dienten
speziell der Textilindustrie. Die meisten Schweizer Kunstgewerbemuseen ver-
fügten über bescheidene Mittel und bekundeten Mühe, eine Sammlung an
Vorbildern aufzubauen. In Zürich beispielsweise musste der erste Direktor in
den Zeitungen Aufrufe erlassen, damit dem Museum wenigstens leihweise
Kunstgegenstände zu Verfügung gestellt wurden. Keines der neuen Kunst-
gewerbemuseen verfügte jedoch über Vorbildermaterial, das den Bedürfnissen
eines Goldschmieds dienlich war.[2] Auch die historischen Museen, die heute
reichhaltige Sammlungen alter Goldschmiedekunst besitzen, nämlich das
Schweizerische Landesmuseum in Zürich und die historischen Museen von
Basel und Bern, existierten in den 1870er Jahren noch nicht.

Inspirationsquellen

Öffentliche Sammlungen

Interessantes Material stand dem jungen Johann Karl nur im 1849 eröffneten Museum an der Augustinergasse in Basel und in der 1856 in Nebengebäuden des Münsters aufgestellten Mittelaltersammlung zur Verfügung. Zum Hauptbestand des Museums an Materialien zur Goldschmiedekunst gehörte das berühmte Amerbach-Kabinett, in das der Basler Jurist und Sammler Basilius Amerbach (1533–1591) unter anderen Kunstobjekten eine grosse Sammlung von Goldschmiedezeichnungen und Bleimodellen aus der Spätgotik und Renaissance eingebracht hatte. Auch einige Goldschmiedeentwürfe von Hans Holbein d. J., der mit Unterbrüchen 1515–1532 in Basel lebte und mit Basilius' Vater Bonifacius bekannt war, sind Teil der Sammlung. Dies war der einzige, jedoch besonders bedeutende öffentliche Bestand, der Bossard damals in der Schweiz zur Verfügung stand. Seit 1859 war der Handzeichnungssaal des Museums an einem Nachmittag pro Woche öffentlich zugänglich, 1866 bereits an zwei Nachmittagen. Über die Basler Goldschmiederisse veröffentlichte der prominente Basler Kultur- und Kunsthistoriker und Hochschullehrer Jakob Burckhardt (1818–1897) 1864 erstmals eine Publikation.[3] (Abb. 67) Georg Hirth

67 Titelblatt des Basler Taschenbuchs mit zu Jakob Burckhardts Artikel «Goldschmiederisse» gehörender ausklappbarer Abbildung eines Holbein-Pokals, 1864. Universitätsbibliothek Basel.

reproduzierte schon in den ersten Ausgaben seiner Publikation «Formenschatz der Renaissance» ab 1878 Zeichnungen aus der Basler Sammlung. 1887 erschien ein Mappenwerk mit 80 Lichtdrucktafeln, die hauptsächlich den Holbein-Komplex berücksichtigten, begleitet von einer systematischen Bearbeitung durch den Forscher Eduard His.[4] In der Bibliothek von Johann Karl Bossard war diese Publikation vorhanden; Gebrauchsspuren kennzeichnen die für die Anfertigung von Kopien benutzten Blätter.

Wie im Folgenden gezeigt wird, schöpfte Bossard ausgiebig aus dieser reichen und naheliegenden Quelle. Die Basler Goldschmiedezeichnungen waren zeitlebens eine zentrale Inspiration seines Schaffens. Wahrscheinlich übten auch die damals gerade erschienenen Arbeiten über Holbein d.J. einen Einfluss auf den jungen Goldschmied aus. Neben Jakob Burckhardt und Eduard His widmen Woltmanns grosse Holbein-Monografie[5] und Lübkes «Geschichte der deutschen Renaissance»[6] in den 1860er und 1870er Jahren den Entwürfen Holbeins für Goldschmiede und andere Kunsthandwerker ausführliche Beschreibungen mit Abbildungen und sprechen ihnen höchstes Lob aus. Auch der Zürcher Kunsthistoriker Johann Rudolf Rahn erwähnt die Basler Goldschmiedezeichnungen in seinem 1876 erschienenen Werk über die bildenden Künste in der Schweiz.[7] Es erwies sich für das Atelier Bossard als besonderer Vorteil, dass sich vorbildliche Originale nationalen Ursprungs aus jener historischen Epoche, die man in den 1870er und 1880er Jahren so hoch schätzte, in unmittelbarer Nähe befanden. Offensichtlich hatte der Goldschmied auch Zugang zu den alten Zunft- und Gesellschaftsschätzen, die teilweise bereits publiziert waren.[8] In den damaligen Privatsammlungen der Schweiz überwogen Waffen und Glasscheiben, Textilien sowie Keramik, während Werke der alten Goldschmiedekunst in privatem Besitz erst ansatzweise vertreten waren.

War das Angebot guter Vorbilder in seiner Heimat anfänglich noch beschränkt, so verfügte Deutschland in den 1870er Jahren über etliche hervorragende öffentliche Sammlungen, welche die Aufmerksamkeit eines an alter Kunst orientierten Goldschmieds auf sich lenken konnten. Dies waren zum Beispiel das Grüne Gewölbe in Dresden und die landgräfliche Kunstkammer in Kassel. Letztere war seit 1779 für jedermann zugänglich.[9] Unter den neuen Museen waren in Bezug auf die Goldschmiedekunst besonders das 1852 gegründete Germanische Nationalmuseum in Nürnberg, das 1855 gegründete Bayerische Nationalmuseum in München und das 1867 eröffnete Deutsche Gewerbe-Museum zu Berlin (heute Kunstgewerbemuseum) interessant. In München dürfte die Sammlung von etwa 3'000 originalen Modellen für Goldschmiede und andere Metallarbeiter aus der Zeit von 1550–1820 sowie das didaktische Fotomaterial Bossards Aufmerksamkeit erregt haben.[10] Seit 1874 war in Berlin der bedeutendste erhaltene bürgerliche Schatz der Renaissance, das Lüneburger Ratssilber, zu sehen, zu dem 1875 noch der kostbare Bestand an altem Kunstgewerbe der königlich-preussischen Kunstkammer hinzukam.[11]

Ausstellungen

Auch schlossen frühe Ausstellungen von historischem Kunsthandwerk, die zur Förderung des guten Geschmacks veranstaltet wurden, bereits alte Goldschmiedekunst mit ein, wie etwa 1875 in Frankfurt a. Main[12] oder 1876 in München[13]. Auch die Grossanlässe der Weltausstellungen von 1873 in Wien und 1878 in Paris sind in diesem Zusammenhang zu erwähnen. In der Schweiz zeigten die grosse Ausstellung 1878 des Historischen Vereins in Winterthur[14] und, im April und Mai desselben Jahres, die «Historische Ausstellung für das Kunstgewerbe» in Basel Erzeugnisse der Goldschmiedekunst. An letzterer wurden aus der «Collection Bachofen» 45 Goldschmiedearbeiten aus dem 16. bis 19. Jahrhundert präsentiert.[15] Bemerkenswerterweise finden sich unter den Exponaten zehn ausdrücklich als Kopien berühmter Goldschmiedearbeiten bezeichnete Werke, die in didaktischer Absicht erworben worden waren.

Den schweizerischen Landesausstellungen gliederte man ab 1883 immer auch Abteilungen mit altem Kunsthandwerk an, das allmählich bei einem breiteren Publikum auf Interesse zu stossen begann. Aufschlussreich ist in diesem Zusammenhang die von Johann Rudolf Rahn verfasste Einleitung im Katalog für «Alte Kunst» der Landesausstellung in Zürich 1883: *«Die Gruppe 38, welche der Darstellung der alten vaterländischen Kunst gewidmet ist, hat neben dem wissenschaftlichen Zwecke, die heimische Kunstentwicklung der Vergangenheit zu illustrieren, zugleich die praktische Bestimmung, dem Publikum und den Vertretern von Kunst und Kunstgewerbe mustergültige Vorbilder zur Anregung und Nacheiferung vorzulegen. Die Ausstellung soll das Streben der Gegenwart, auch den Dingen des täglichen Gebrauchs schöne Formen zu geben und unsere Häuslichkeit stylvoll zu gestalten, durch den Anblick der besten Muster der Vergangenheit praktisch fördern. Die Gruppe 38 soll demnach Gegenstände der Kunst und des Kunstgewerbes vom frühen Mittelalter bis zum Schluss des 18. Jahrhunderts umfassen, deren schweizerischer Ursprung erweislich oder doch wahrscheinlich ist.»*[16]

Vorlagenwerke

Schon früh lieferten gedruckte Vorlagen den Kunsthandwerkern der zweiten Hälfte des 19. Jahrhunderts Anregungen für gutes Gestalten, so etwa Hefner-Altenecks diverse Publikationen seit 1852[17] und August Ortweins seit 1871 in zehn Bänden erscheinendes Vorlagenwerk «Deutsche Renaissance».[18] Aufschlussreich ist die reichhaltige Bibliotheksliste der Firma Bossard von 1926 mit 212 Titeln, von denen diverse im Nachlass erhalten geblieben sind (siehe S. 482 ff).[19] Der Schwerpunkt dieser Fachbibliothek bestand aus Katalogen grosser öffentlicher Sammlungen und aus Auktionskatalogen bedeutender privater Kunstsammlungen in Deutschland, Frankreich, England, Österreich, Italien und der Tschechoslowakei. Dazu kamen einschlägige Monografien zum Kunsthandwerk, insbesondere Goldschmiedekunst und Schmuck, aber auch Waffen, Glasgemälden und Möbeln. Ergänzt wurde der Bestand mit Büchern über Ornamentik und Heraldik, wie Wappen und Siegel, ferner über Emblematik und Vignetten sowie über alte Schriftarten und Zahlen. Die grossen

68 Eine der durch
Johann Karl Bossard
thematisch geord-
neten Mappen
von Georg Hirths
Formenschatz,
nach 1893. SNM,
Bibliothek.

69 Ein Pokal
«deutsche Arbeit»
aus Georg Hirths
Formenschatz,
1884. SNM,
Bibliothek.

68

69

Vorlagenwerke der Zeit gehörten gleichfalls zur Firmenbibliothek, etwa das
Überblickswerk «Das Kunsthandwerk. Sammlung mustergültiger kunstgewerb-
licher Gegenstände aller Zeiten», das in allen drei Jahrgängen 1874–1876 im
Nachlass vertreten ist.[20] Des Weiteren findet sich im Nachlass eines der wich-
tigsten gedruckten Vorlagenwerke seiner Zeit, nämlich der von Georg Hirth
herausgegebene «Formenschatz», der seit 1877 als Lieferungswerk in 35 Jahr-
gängen erschien.[21] Er erschloss dem Kunsthandwerker die Formenwelt der
Vergangenheit durch die Publikation einer reichen Auswahl originaler Entwürfe
und Objekte.[22] Dieses Werk hatte für das Atelier eine so grosse praktische
Bedeutung, dass es für den Gebrauch in der Werkstatt in 16 Mappen thematisch
neu gruppiert wurde (Abb. 68 und 69). Auch die anderen einflussreichen Schriften
des Münchner Verfechters des Historismus dürften Bossard bekannt gewesen
sein.[23] Zur Bibliothek gehörte auch der Nachdruck des «Kunstbüchlein» des
deutschen Formschneiders und Malers Hans Brosamer aus Fulda (ca. 1500–
1554) mit Gefässformen für Goldschmiede[24], Wenzel Jamnitzers «Entwürfe zu
Prachtgefässen» sowie Paul Flindts (1567–nach 1631) «Entwürfe zu Gefässen
& Motiven für Goldschmiedearbeiten».[25] Sie bekunden Bossards Bestreben,
sich direkt an authentischen Renaissanceformen seines Kulturraums zu orien-
tieren. Über alte Techniken der Goldschmiedekunst informierte er sich in dem
mittelalterlichen Handbuch des Theophilus Presbyter «Schedula diversarum
artium» aus dem 12. Jahrhundert, das 1874 erstmals aus dem Lateinischen in
die deutsche Sprache übersetzt wurde und zur Firmenbibliothek gehörte.

Auch die Kataloge der bedeutendsten Sammlungen alter Goldschmiede-
kunst ihrer Zeit, jene des Freiherrn Karl von Rothschild (1820–1886), Frankfurt
a. Main, als Lieferungswerk in zwei Bänden 1883 und 1885 erschienen, befan-
den sich in Bossards Besitz[26] (Abb. 70 und 71). In Rothschilds Sammlung domi-

132

70 Umschlag der Mappe «6. Lieferung» des Kataloges der Sammlung Rothschild, 1883, Titelblatt. SNM, Bibliothek.

71 Der von Hieronymus Peter um 1550 in Nürnberg angefertigte Humpen auf Tafel 45 des Kataloges der Sammlung Rothschild. SNM, Bibliothek.

70 71

nierten Werke des Mittelalters und der deutschen Renaissance. Ihre Publikation erfolgte in grossformatigen, hervorragend scharfen Lichtdrucktafeln und wurde von Ferdinand Luthmer, dem Direktor des Frankfurter Kunstgewerbemuseums und der Kunstgewerbeschule, selbst Architekt und Entwerfer historischer Goldschmiedearbeiten wie des Frankfurter Ratssilbers, summarisch und ohne spezielle Fachkenntnis kommentiert. Diese Sammlungskataloge wurden im Luzerner Atelier zur praktischen Benutzung in Kartonmappen aufbewahrt. Obwohl Luthmer dem Sammler Mayer Carl von Rothschild «*eine vollkommene Kennerschaft der verschiedensten Techniken und Kunstperioden [...] und eine durchaus exceptionelle Stellung unter den Sammlern*» bescheinigte,[27] hat sich heute eine Anzahl dieser zu ihrer Zeit als vorbildlich geltenden Werke als Arbeiten des Historismus erwiesen. Dies trat erst in den folgenden Generationen zutage und zeugt von der Komplexität der Nachahmungstheorie. So wurden beispielsweise Werke des Aachener Goldschmieds Reinhold Vasters (1827–1909) von Luthmer enthusiastisch als mittelalterliche Originale katalogisiert[28] und von einer anderen Autorität jener Zeit, Jakob von Falke, dem Direktor des Österreichischen Museums für Kunst und Industrie in Wien, ebenfalls verkannt.[29]

Sowohl Johann Karl Bossard als auch sein Sohn Karl Thomas benutzten die beiden Kataloge der Sammlung Rothschild als Vorbilderwerke; Kopien nach Stücken der Sammlung sind nachweisbar (Abb. 102, 387, 388 und Kat. 36 und 51).

Im Wesentlichen sind es diese Inspirationsquellen, denen Bossard die Anregungen für seinen charakteristischen Stil verdankt. Sie belegen auch, dass der Luzerner Goldschmied und Antiquar alles unternahm, um mit seinen Produkten dem dominierenden Stil seiner Zeit zu entsprechen. Dazu gehörte auch

die entsprechende Literatur und andere Hilfsmittel zur Ausbildung seines eigenen, sich an Originalen orientierenden Stils. Er war auch bestens über den Kunstmarkt informiert, in dem er selbst eine aktive Rolle spielte.

Die eigene Vorbildersammlung

Das Ziel einer eigenen Vorbildersammlung verfolgte Bossard, indem er in den 1870er Jahren begann, originale Gefässe und Gussformen aus der Vergangenheit der Goldschmiedekunst zu sammeln, in der Absicht, sich davon für sein eigenes Schaffen inspirieren zu lassen. Aber auch der wechselnde Warenfluss seines Antiquitätengeschäfts bot ihm reichlich originales Anschauungsmaterial aller Sparten des Kunsthandwerks vom Hochmittelalter bis ins 19. Jahrhundert.[30]

Die beiden Auktionskataloge von der Liquidierung seines Geschäftsbestands und der Privatsammlung geben einen Eindruck von der Vielfältigkeit der Gegenstände. Für Reparaturen erhielt das Atelier Originalobjekte von Kunden, die Bossard ebenfalls zur Anregung und gelegentlich als Vorlage für Kopien dienten, sei es mit oder ohne Wissen und Einverständnis der Besitzer. Eine wichtige Inspirationsquelle für Kompositionselemente und traditionelle Produktionsweise war seine umfangreiche Sammlung alter Goldschmiedemodelle.

Der Stil des Ateliers 1868–1901

In Bezug auf die stilistische Ausrichtung sind uns Briefe Bossards mit seinen darin formulierten Grundsätzen eine wertvolle Hilfe zum Verständnis seiner auf Stilrezeption ausgerichteten Kunstauffassung. Das Bekenntnis zu allen Stilen der Vergangenheit bis zu jenem an der Schwelle des eigenen Jahrhunderts («*Je travaille dans tous les styles jusqu'à l'empire.*» / «*Ich fabriziere künstlerisch ausgeführte Gold- und Silbergegenstände strenge in den verschiedenen Stylen.*») kennzeichnet die Epoche des Historismus. Bossards Ausführungen ist zu entnehmen, dass er die Reinheit des jeweils gewählten Stiles anstrebt: «*Mon ambition est d'exécuter mes ouvrages dans l'esprit de l'époque.*» / «[...] *ist es mein unermüdliches Bestreben, alle meine Arbeiten streng im Style irgend einer Epoche oder Kunstrichtung zu halten.*» Er lehnt die Stilvielfalt an einem einzigen Objekt ab, die viele seiner Zeitgenossen zum Gefallen des breiten Publikums und zur Abscheu der Kunstkritiker praktizierten. Mit dem Bekenntnis zur Stilreinheit innerhalb eines Objekts entschied er sich für einen eigenen Weg, der ihn aus dem Dilemma der Stillosigkeit herausführte.

Nicht nur bei der gestalterisch-technischen Entwicklung seiner Arbeiten wurde Bossard von der deutschen Kunstgewerbebewegung beeinflusst, sondern auch bei der Wahl des Stilzitats. Während in seinen Arbeiten für die katholische Kirche die Gotik und beim Tafelsilber die Stile des 18. Jahrhunderts vorherrschen, werden die «künstlerisch ausgeführten Luxusgegenstände» beinahe zur Gänze von den Formen der Renaissance und des Barocks dominiert. Dies erstaunt nicht, sind doch schon bald nachdem er die väterliche Werkstatt übernommen hatte in Deutschland und Österreich eine zunehmende Begeisterung für die Renaissance und eine betont nationale Ausprägung des Kunstgewerbes festzustellen. Unter diesem Aspekt ist auch Bossards Bestreben zu verstehen, die für die Schweiz bestimmten Stücke in typisch schweizerischem Charakter zu halten («[...] *je tâche de tenir les objets destinés pour la Suisse dans le caractère spécial du pays*»). Lokalen Charakter erhielten seine Arbeiten durch die Verwendung der oben beschriebenen Vorlagen von authentischen, vornehmlich süddeutschen Gussmodellen aus dem Holbein- und Amerbach-Kreis und der Orientierung am Vorbild einheimischer Originale sowie entsprechender Motive.

Neben dem schweizerischen war es jedoch auch der süddeutsche Kunstkreis mit seinen im 16. und 17. Jahrhundert führenden Goldschmiedezentren Nürnberg und Augsburg, der die Arbeiten des Luzerner Ateliers stark beeinflusste. Auch diese Ausrichtung ist historisch begründet. Es war im 16. Jahrhundert vor allem die süddeutsche, vorzüglich Nürnberger Goldschmiedekunst,

der die Goldschmiede der alten Eidgenossenschaft, welche bis 1648 Teil des Deutschen Reiches blieb, nacheiferten.

Als typisch schweizerisch muss die Betonung des bürgerlichen Elementes gelten, das etwa in der Art der Gefässtypen und der Heraldik zum Ausdruck kommt. Es ist daher bürgerliches Gebrauchs- und Schausilber, wie es in den Privathäusern und Zunftstuben der alten Eidgenossenschaft Verwendung fand, und nicht etwa höfisches Prunksilber, das später aus der Luzerner Werkstatt hervorging. Dies gilt sowohl für Bossards Luxusobjekte im Stil des 16. und 17. Jahrhunderts als auch für das Tafelsilber, für welches er einheimische, meist schlichte Westschweizer Formen des 18. und 19. Jahrhunderts bevorzugte. Gelegentlich zeigt das Tafelsilber auch süddeutsche oder französische Einflüsse des 18. Jahrhunderts. Jugendstilelemente sind selten, tauchen in einigen Entwürfen und ausgeführten Objekten aus Louis Weingartners späten Jahren oder gelegentlich beim Schmuck auf.

Motive

Die intensive Verwendung von Wappen, für welche die Eidgenossen seit alters her eine ausgeprägte Vorliebe hatten – sie werden hier nicht allein vom Patriziat, sondern auch von Bürgern und manchen Bauern geführt – findet als charakteristisches Merkmal in vielen Arbeiten des Ateliers seinen Niederschlag. Im Historismus steigerte sich diese alte Liebhaberei zu einer gewissen Heraldomanie. Bossards starkes Interesse an der Wappenkunde lässt sich an seiner umfangreichen Kollektion alter Siegelabdrücke sowie an der Heraldik-Literatur in seiner Bibliothek ablesen. Er selbst muss ein guter Heraldiker gewesen sein, konnte aber auch auf die Unterstützung von Fachleuten aus seiner Umgebung, etwa des Luzerner Staatsarchivars Theodor von Liebenau oder des Historikers Robert Durrer zählen. Wie Bossards Schwiegersohn Josef Zemp, erster Direktionsassistent des Schweizerischen Landesmuseums, gehörten sie alle der Schweizerischen Heraldischen Gesellschaft an.

Bei den Stücken mit figürlichen Motiven unterstrich die Wahl der Bildinhalte und ihre ikonographische Gestaltung den einheimischen Charakter. Für das romantisch verklärte Geschichtsbild des Historismus und des jungen schweizerischen Bundesstaates waren nationale Bildthemen von Bedeutung, z. B. Darstellungen aus der Zeit der Kämpfe um die Unabhängigkeit, die siegreich geschlagenen Schlachten bei Sempach 1386 und Murten 1476. Beliebte Motive waren auch die Symbolgestalten nationaler Einheit und des Opfermutes wie Wilhelm Tell oder Arnold von Winkelried sowie andere Begebenheiten aus den Anfängen der Eidgenossenschaft, z. B. der Rütlischwur. Ebenso spielten das Söldnerwesen mit dem wehrhaften Schweizer sowie das städtisch-bürgerliche Leben eine bedeutende Rolle. Besonders die Gestalt des «Alten Schweizers» stand nach der Gründung des Bundesstaates 1848 als Integrationsfigur für vaterländisches Wesen und eidgenössische Werte schlechthin.[31]

Zur Zeit des Historismus wurden diese Bildinhalte und Werte gerne in Gestalten im Habitus der Renaissance ausgedrückt. Es ist die Bildwelt der Renaissancekünstler, eines Hans Holbein d. J., eines Urs Graf, Christoph Murer,

136

Jost Amman und Rudolf Manuel Deutsch, die der Goldschmied seinem Schaffen dienstbar macht, nicht jene der schweizerischen Historienmaler des 19. Jahrhunderts, eines Ludwig Vogel, Martin Disteli, Ernst Stückelberger oder Karl Jauslin. Auch hier greift Bossard, wie bei den ornamentalen Vorlagen, direkt auf Originale der Zeit zurück.

Nicht allein die eigene Erfindung, sondern auch die Auswahl aus bestehenden alten Vorbildern und Teilmotiven ist als eigenständiger schöpferischer Akt anzuerkennen. Die Goldschmiede früherer Epochen gingen in vergleichbarer Weise vor: Auch sie verwendeten Formen und Dekorationsmotive aus zeitgenössischen Musterbüchern und Bleimodelle, um sie nach ihren Vorstellungen und den Wünschen der Kunden zu kombinieren. Der Unterschied zum ähnlich agierenden Goldschmied Bossard besteht darin, dass dieser nicht wie die Alten aus zeitgenössischen Vorlagen schöpfte. Im Historismus entbehrten die wiederverwendeten Formen der historischen Dimension ihrer eigenen Zeit. Sie gleicht jener der Renaissance, welche Formen der Antike ihren Bedürfnissen anpasste. In der Auswahl und Neugestaltung mit Formelementen der Vergangenheit fand das Atelier Bossard seine eigene Sprache und entwickelte einen charakteristischen Stil, der für alle Produkte der Firma Gültigkeit besass.

Wie sich Bossard von dem beschriebenen Instrumentarium an Vorbildern inspirieren liess und sich ihrer bediente, zeigt die anschliessende Auswahl aus seinen Werken. Dabei geht es nicht um eine chronologische Präsentation von Bossards Arbeiten; vielmehr besteht die Absicht, anhand von Beispielen seine Vorgehensweise und die Entwicklungslinien seines Schaffens zu verfolgen und herauszuarbeiten.

Produktionsmittel

Traditionelle Produktionsmittel

Im Bestreben, «*strenge in den verschiedenen Stylen*» zu arbeiten, legte sich Bossard eine Sammlung alter Gussmodelle sowie Abdrucke und Abriebe von Dekorgravuren an. Sie stellten vorzügliche Hilfsmittel zur Realisierung jenes «Originaltons» dar, der den Stolz der Firma ausmachte und ihr Merkmal war. Von den ca. 3'900 Modellen in Blei, Kupfer und Bronze ab dem 12. Jahrhundert, eine der grössten privaten Sammlungen dieser Art, vermitteln der «Anhang» im Auktionskatalog der Privatsammlung[32] sowie Teile des heute im Schweizerischen Nationalmuseum aufbewahrten alten Werkstattbestands einen Eindruck (Abb. 73 und S. 408 f.). Es sind mehrheitlich reliefierte Blei-, Zinn-, gelegentlich auch Bronzeplaketten mit Renaissancesujets, die zum Schmuck von Gefässen aller Art verwendet wurden, z. B. Humpen, Becher, Fussschalen, Pokale, Kannen, Becken, Besteck etc. Auch viele Deckel- und Schaftfiguren und einzelne Dekorationselemente wie Ornamentbänder, Beschläge, Becherwandungen, Fussringe oder Henkel finden sich darunter, ferner Abgüsse von Porträtmedaillons und Siegeln. Alles, was der Goldschmied vergangener Epochen mit Hilfe eigener oder gekaufter Modelle im Gussverfahren produzierte, um sich die Arbeit zu erleichtern, war auch in Bossards reichhaltiger Formensammlung vorhanden. Neben alten Stücken, etwa den 1879 aus dem Besitz des Zürcher Goldschmieds Heinrich II Fries (1819–1885) erworbenen Modellen von Hans Peter Oeri (1637–1692), eines hervorragenden Zürcher Goldschmieds der Barockzeit[33], finden sich auch neue Abgüsse alter Modelle, wie beispielsweise jene aus dem Bestand des Amerbach-Kabinetts, die Bossard sukzessiv kopierte (Abb. 75).[34] Gipsabgüsse mit Motiven originaler Arbeiten aus verschiedenen Epochen zählen ebenso zu seinem Formenbestand und dienten als dauerhafte Formenvorlagen. Auch eigene Kreationen wurden in Gips festgehalten und erfüllten eine mehrfache Funktion: Sie dienten dem Silberschmied als Vorlage für die Ausführung in Edelmetall und wurden anschliessend mit dem übrigen Formenvorrat magaziniert; ferner wurde anhand von ihnen bei Offerten der Arbeits- und Materialaufwand berechnet. Man konnte jederzeit auf die plastischen Modelle zurückgreifen, auch wenn die danach ausgeführten Arbeiten die Werkstatt verlassen hatten. Bossards eigene Modelle zeichneten sich durch besondere Individualität aus. Er verwendete dafür Wachs oder Plastilin als Formmasse, die auf Metallgerüsten frei modelliert und auf Holzsockeln oder Blechstückchen befestigt wurde. Eine grosse Anzahl dieser figürlichen Modelle Bossards hatte sich bis in die 1980er Jahre erhalten und lässt sich in vielen Fällen mit bestimmten Werken in Verbindung bringen.[35] Es sind kleine bis mittelgrosse Figuren von Bekrönungen, Schaftfiguren und mehr oder weniger erhabenen Reliefs mit Darstellungen von Engeln, Heiligen, Rittern, Reitern, Alten Schweizern, mythologischen Gestalten

SCIENCE AND ART DEPARTMENT
OF THE COMMITTEE OF COUNCIL ON EDUCATION,
SOUTH KENSINGTON MUSEUM.

INVENTORY

OF

REPRODUCTIONS IN METAL.

COMPRISING,

IN ADDITION TO THOSE AVAILABLE FOR SALE TO THE PUBLIC,

ELECTROTYPES BOUGHT OR MADE SPECIALLY

FOR THE USE OF THE

SOUTH KENSINGTON MUSEUM, AND SCHOOLS OF ART,

*Copied by special permission from originals in the Imperial and Government
Collections in England, France, Russia, Austria, Italy, Spain, Denmark,
and Holland, &c.*

MANUFACTURED BY ELKINGTON & Co., LIMITED,

ELECTROTYPISTS TO THE GOVERNMENT MUSEUMS OF SCIENCE AND ART.

LONDON:

22, REGENT STREET, S.W.;
42 & 44, MOORGATE STREET, E.C.;
WORKS:—15, MYDDELTON STREET, CLERKENWELL;
AND AT
BIRMINGHAM, LIVERPOOL & MANCHESTER
AND
SYDNEY, NEW SOUTH WALES.

M. HANLY & CO., LITHOGRAPHERS & GENERAL PRINTERS, 18A., FETTER LANE, LONDON, E.C.

72 Titelblatt des Kataloges galvano-
plastischer Reproduktionen von
Elkington, nach 1887, der sich in
Bossards Familienbibliothek befand.
Privatbesitz.

und anderen Motiven. Sie entstanden im Zeitraum der 1870er bis in die 1930er Jahre.

Zum Werkstattbestand gehörte ausser diesen plastischen Formen auch eine grosse Anzahl an Abrieben und Musterabdrücken von Gravuren. In zwei Folianten eingeklebt, finden sich nebeneinander die Abriebe und Abdrücke alter sowie eigener moderner Gravuren (Abb. 74). Anscheinend betrachtete man die alten und neuen Motive als völlig gleichwertig und entsprechend austauschbar; und so wurden sie auch eingesetzt. Während Bleistiftabriebe Motive zur Dokumentation festhielten, bestehen Musterabdrücke aus sehr dünnem

73 Modelle und
Abgüsse aus dem Atelier
Bossard, 1869–1940.
SNM.

linke Seite: Medaillen
auf Laux und Elisabeth
Kreler nach Hans Kels,
LM 75962.29 und 30 /
Blattranken nach
Amerbach, LM 162493.36
und 47 und LM 162486.9
/ Griffschale nach
Amerbach, LM 162279.1 /
Beschlag mit Akanthus-
blatt nach Amerbach,
LM 162282 / Fritschi-
maske, LM 163759 /
Moses, LM 163763 /
Wappen, LM 163495 /
Flügel, LM 162758 /
Römischer Krieger,
LM 163140.1 (S. 50) /
Deckel Akeleipokal,
LM 163696 (S. 444) /
Fuss oder Deckel mit
Buckeln, LM 163693 /
Glaucus und Syme nach
Amerbach
LM 162174.2 / Triumph-
wagen nach Amerbach,
LM 162192 / Gürtel-
schnalle aus dem Grab
des Friedrich von
Greifenstein, LM 162736.

rechte Seite: Eckverzie-
rung mit Engel,
LM 164186 / Holzgriff,
LM 163678.2 / Griff mit
Modelliermasse,
LM 163676 / Schaft,
LM 163611.2 / Schreiten-
der Löwe, LM 163158 /
Eichhörnchen, LM 163151
/ Relief Löwendenkmal
nach Thorwaldsen,
LM 162117 / Taube,
LM 163149 / Knauf,
LM 163874.2 / Architek-
turteile, LM 163994 bis
LM 163996 / Putto,
LM 163113 / Engel,
Entwurf Hans von Matt,
LM 162783.1 / Segment
eines Kechfusses mit
Christus, LM 162776.2 /
Vierpässe mit Evangelis-
ten LM 162786 /
Maria und Jesuskind,
LM 163199.

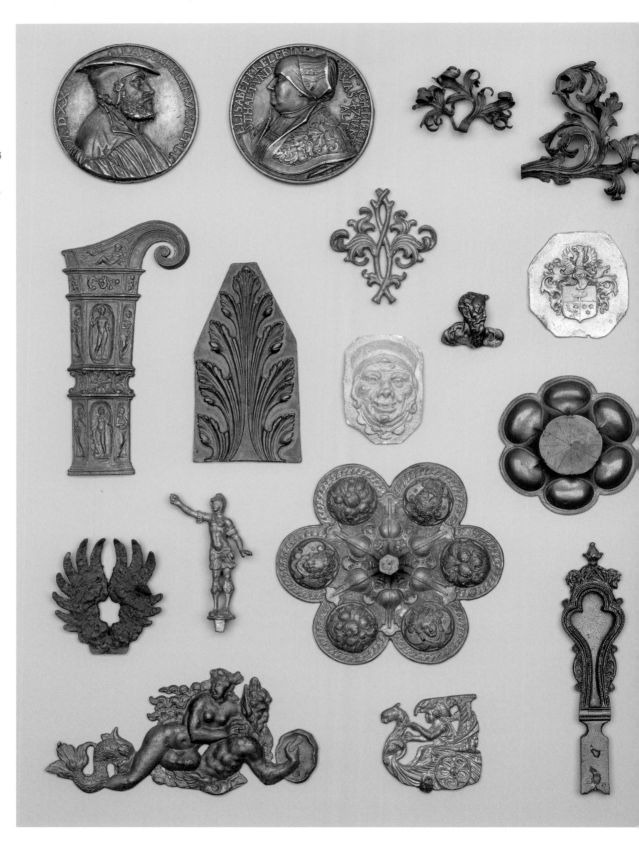

1

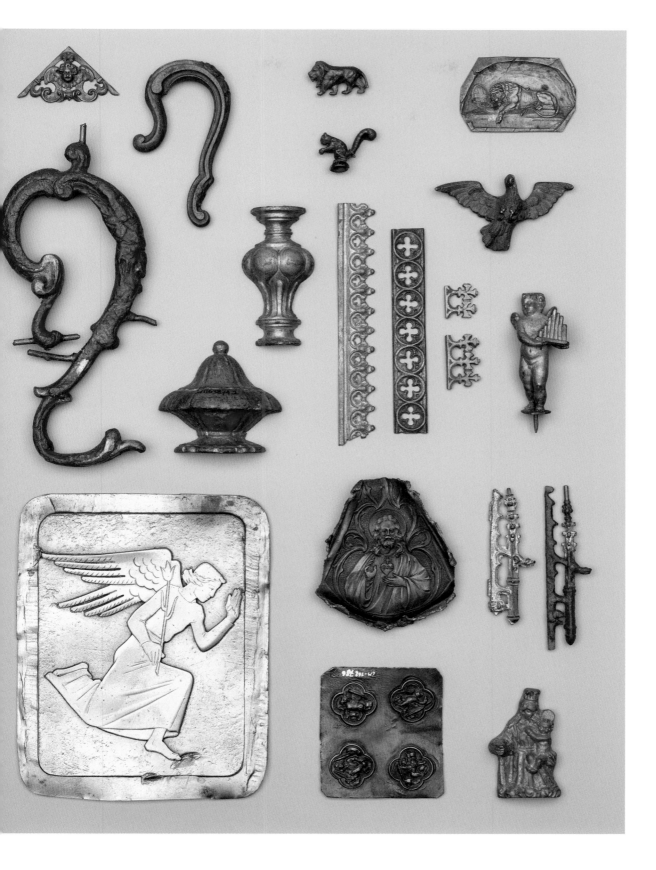

74 Abdrücke und
Abriebe aus dem
Muster- und Vorlagen-
buch I, Atelier Bossard,
1869–1910. Familien-
archiv Bossard.

75 Bleimodelle aus
der Sammlung Amer-
bach, die nachweislich
von Bossard verwendet
wurden. Historisches
Museum Basel.

Männlicher und
weiblicher Kopf,
HMB, Inv. 1904.1617
und 1904.1352 (S. 188) /
Narrenkopf,
HMB 1904.1271 (S. 188) /
Bocksmaske,
HMB 1904.1638
(S. 192) / Zwei Putti,
HMB 1904.1298 und
1904.1299 (S. 226) /
Scheidenmodell,
HMB 1904.1345 (S. 373)
/ Wandung eines
Bechers,
HMB 1904.1479 (S. 243)
/ Amorspange,
HMB 1904.1427
(S. 230) / Mäanderband,
HMB 1904.1469
(S. 190) / Schaftnodus,
HMB 1904.1566
(S. 235) / Fusswulst,
HMB 1904.1454
(S. 400) / Nereide,
HMB 1904.1259
(S. 242).

74

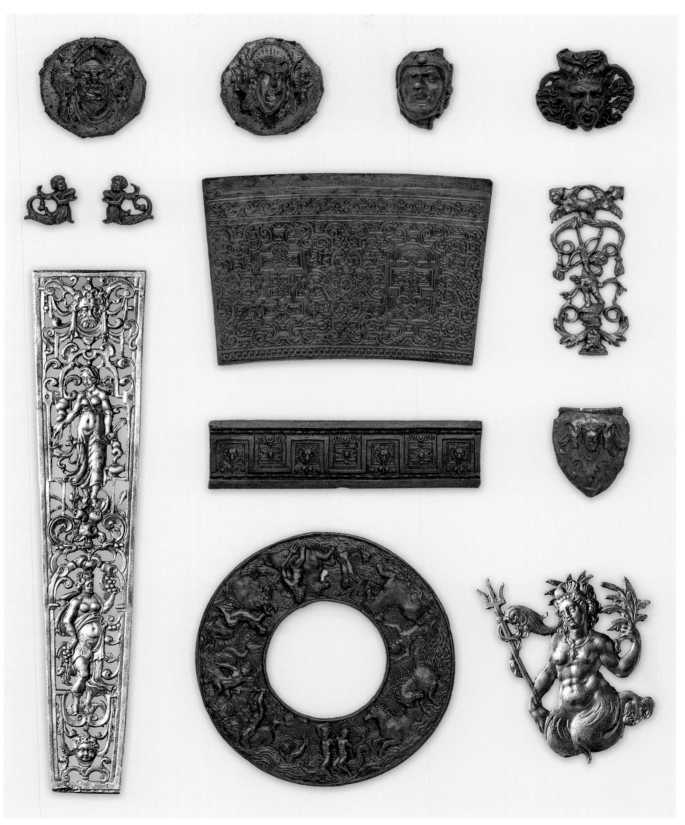

75

Karton oder dickem Papier; feucht auf die Gravuren gedrückt, übernahmen diese Materialien deren Zeichnung in seitenrichtigem Positiv. In trockenem Zustand konnten dann die Muster mit Farbe bestrichen und wie Stempel auf das silberne Werkstück gedrückt werden, womit sie die Vorzeichnung für neue Gravuren hinterliessen. Dieses Vorgehen ermöglichte die Übernahme aller gewünschten Gravuren, Tiefschnitte und Siegelstempel direkt und ohne Einbusse ihrer originalen «Handschrift».

Neue Produktionsmittel: Galvanotechnik

Obwohl man im Atelier Bossard vor allem handwerklich arbeitete, machte man in einigen Fällen auch von der Galvanotechnik Gebrauch. Diese bot eine neue, anfänglich keineswegs preisgünstige Möglichkeit, Arbeiten der Goldschmiedekunst in originaler Form zu reproduzieren und in den Werkstätten als Muster zu verwenden. Mittels eines 1840 von George Richard Elkington (1801–1865) in Birmingham patentierten elektrochemischen Verfahrens liessen sich metallene Gegenstände mit Gold oder Silber beschichten.[36] Von der neuen Technik profitierte in verschiedener Hinsicht auch das zeitgenössische Goldschmiedehandwerk. Dank der galvanischen Vergoldung und Versilberung wurde es möglich, auf die hochgiftige Quecksilbermethode zu verzichten. Andererseits liessen sich mit der neuen Technik dreidimensionale galvanoplastische Objekte herstellen, von der Medaillenkopie bis hin zum monumentalen Standbild.[37] Die auf galvanischem Weg hergestellten Kopien lieferten im Zuge der Kunstgewerbereform vorzügliches Anschauungsmaterial.[38] Die Reproduktionen von Werken zahlreicher Kulturen waren in verschiedenen Ausführungen erhältlich, in Kupfer oder versilbert, oxidiert versilbert, vergoldet oder teilvergoldet, und wurden z.B. vom South Kensington Museum und der Firma Eklington in Jahreskatalogen aufgelistet (Abb. 72).[39] In der Folge produzierten auch zahlreiche andere Firmen in Europa und Übersee Galvanoplastiken, die zum Schmuck von Wohnräumen sowie des öffentlichen Raumes dienten.[40]

Bereits 1842 hatte die Pariser Silberwarenfirma Christofle von Elkington & Co. das Patent für galvanische Versilberung erworben und sich in der Folge zu einem der führenden Produzenten von versilbertem Tafelgerät auf dem Kontinent entwickelt.[41] Als prominenter Lieferant für didaktische Zwecke trat seit 1853 vor allem das South Kensington Museum in London mit den von der Firma Elkington & Co., Birmingham, hergestellten Kopien hervor. Seit 1872 stellten auch das Bayerische Gewerbemuseum in Nürnberg und das Atelier Galvanique in Budapest Galvani her, ferner die Firmen Haas (1863) und Faber (1865) in Wien, Dolz (1867) und Christofle in Paris, Franchi (1873) in London, Vollgold sowie Sy & Wagner in Berlin (1876), um nur die wichtigsten zu nennen.[42] Das Königliche Kunstgewerbemuseum in Berlin bot 1892 beispielsweise 33 galvanoplastische Nachbildungen prominenter Originale zum Preis von 70.– bis 1'500.– Mark an.[43] Dass dem unternehmerischen Patron des Luzerner Ateliers diese didaktischen Angebote bekannt waren, belegen nicht nur der erwähnte Verkaufskatalog von Elkingtons galvanischen Nachbildungen son-

dern auch der Titel «Kunstanstalt für galvanische Broncen, München 1893»[44] in Bossards Bibliotheksliste.

Seit den 1870er Jahren war Bossard offizieller Repräsentant der Pariser Firma Christofle. 1878 liess die Zürcher Bogenschützengesellschaft für ihre Mitglieder bei Christofle in Paris 25 Kopien ihrer «Hirsebreifahrtschale» anfertigen, einer Fussschale von 1576 des berühmten Zürcher Goldschmieds Abraham Gessner, vermutlich durch Vermittlung Bossards. Mit den Fussschalen wurden auch die Galvanisierungsformen geliefert.[45] Hierzulande entstanden erste galvanische Betriebe erst um 1880, zunächst in Zusammenhang mit der Uhrenindustrie in Biel.[46] Es ist anzunehmen, dass das Atelier Bossard seit den 1880er Jahren über eine einfache, batterieabhängige Anlage für Galvanotechnik verfügte. Diese dürfte zunächst dazu gedient haben, interessante Gussmodelle und Teile von Originalen für den eigenen Atelierfundus abzuformen. Bossard bediente sich dieser Technik gelegentlich für besondere Bestecke und Einzelstücke wie z.B. Schalenböden aber auch speziell für die Anfertigung von Schweizerdolchscheiden. Letztere Nischenprodukte waren eher für einen kleinen Kreis von Waffensammlern von Interesse. In traditioneller handwerklicher Manier hergestellt, wäre die Anfertigung von Schweizerdolchkopien mit ihren durchbrochenen Dolchscheiden mit zu grossem Aufwand verbunden gewesen. Als kostenbewusster Geschäftsmann bevorzugte Bossard daher in diesem Fall die Kombination von galvanisch hergestellten Teilen und handwerklich gefertigter Montierung. Informationen über die Galvanotechnik verschaffte er sich mittels Kontakten zu entsprechenden Konstruktionsstätten und der Konsultation der Fachliteratur, wie etwa des 1883 erschienenen Handbuchs von Eduard Japing.[47] Auch in seinem familiären Umfeld beschäftige man sich intensiv mit der Galvanotechnik. Dem 1866 in die Vereinigten Staaten von Amerika ausgewanderten, fast gleichaltrigen Cousin Johann Kaspar Bossard (1849–1935) gelang dort um 1890 die Erfindung des sehr erfolgreichen Bossard'schen «Long Tank for Electroplating».[48] Der industrielle Durchbruch der Galvanoindustrie wurde durch neue Stromquellen massgeblich gefördert. Mit dem 1886 in Betrieb genommenen Kraftwerk Thorenberg in der Gemeinde Littnau unweit Luzerns stand der Stadt das weltweit erste Wasserkraftwerk mit Einspeisung des Stroms in ein Verteilernetz zu Verfügung. Dies führte 1890 zur Gründung der ersten Galvanofirmen in Luzern und liess seit 1887 die Hotels «Schweizerhof», in dessen Dépendance Bossard seit spätestens 1878 eine Filiale unterhielt, sowie den «Luzernerhof» und bald die ganze Touristenmetropole in elektrischem Lichterglanz erstrahlen.[49]

ANMERKUNGEN

1 *140 Jahre Kunstgewerbeschule Luzern: Gestalten zwischen Kunst und Handwerk* (Ausstellungskatalog), Luzern 2017. – *100 Jahre Kunstgewerbeschule Zürich*, Zürich 1978. – Vorläufer dieser Berufsbildungsanstalten waren in gewissem Sinn die Zeichenschulen des 18. Jahrhunderts (Genf 1748, Basel 1762, Zürich 1780, Luzern und St. Gallen 1783 und Winterthur 1789). Aus: LEZA M. UFFER, *Kunstgewerbeschulen*, in: HLS, Bd. 7, Basel 2007, S. 499–500.

2 GUSTAV FRAUENFELDER, *Geschichte der gewerblichen Berufsbildung in der Schweiz*, Luzern 1938. – OTHMAR BIRKNER, *Gründung und Entwicklung des Kunstgewerbemuseums*, in: 1875–1975. 100 Jahre Kunstgewerbemuseum der Stadt Zürich, Zürich 1975. – MAY B. BRODA, *Die Kunstgewerbebewegung im Ausland und in der Schweiz*, in: 1878–1978. 100 Jahre Kunstgewerbeschule der Stadt Zürich, Zürich 1978. – *Hundert Jahre Wandel und Fortschritt. Gewerbemuseum Basel 1878–1978*, Basel 1978. – MAURO NATALE, *Le goût et les collections d'art italien à Genève*, Genf 1980. – FLORENS DEUCHLER, *Museumsbauten und Museumsarchitektur*, in: Museen der Schweiz, Zürich 1981, S. 30 f.

Inspirationsquellen

3 JAKOB BURCKHARDT, *Über die Goldschmiederisse der öffentlichen Kunstsammlung zu Basel*, in: Basler Taschenbuch 1864, S. 101–120. – TILMAN FALK, *Katalog der Zeichnungen des 15. und 16. Jahrhunderts im Kupferstichkabinett Basel, Teil I, Das 15. Jahrhundert. Hans Holbein der Ältere und Jörg Schweiger, die Basler Goldschmiederisse*, Basel/Stuttgart 1979. – ELISABETH LANDOLT, *Kabinettstücke der Amerbach im Historischen Museum Basel* (= Schriften des Historischen Museums Basel Bd. 8), Basel 1984.

4 EDUARD HIS, *Dessin d'ornements de Hans Holbein*, Paris 1887.

5 ALFRED WOLTMANN, *Holbein und seine Zeit*, 1. Aufl., Leipzig 1866/68, 2. Aufl. 1874, S. 430–448, mit Abb.

6 WILHELM LÜBKE, *Geschichte der deutschen Renaissance*, Stuttgart 1873, S. 64 ff., Fig. 4, 5.

7 JOHANN RUDOLF RAHN, *Geschichte der bildenden Künste in der Schweiz, von den ältesten Zeiten bis zum Schlusse des Mittelalters*, Zürich 1876.

8 HEINRICH ZELLER-WERDMÜLLER, *Die Becher der Gesellschaft der Böcke Zum Schneggen*, Zürich 1861. – ARMAND STREIT, *Album historisch-heraldischer Alterthümer und Baudenkmale der Stadt Bern und Umgegend*, 2 Bde, o. O. (wohl Bern), o. J. (1858–1862).

9 EVA LINK, *Die Landgräfliche Kunstkammer Kassel*, Kassel 1975, S. 32 f.

10 LORENZ SEELIG, *Modell und Ausführung in der Metallkunst* (= Bayerisches Nationalmuseum Bildführer 15), München 1989, S. 33–39.

11 STEFAN BURSCHE, *Das Lüneburger Ratssilber*, mit Beiträgen von Nikolaus Gussone und Dietrich Poeck, München 2008 (erweiterte Neuauflage des gleichnamigen Bestandskatalog XVI des Kunstgewerbemuseums Berlin, 1990).

12 *Historische Ausstellung kunstgewerblicher Erzeugnisse zu Frankfurt a. Main 1875* (= Katalog der Exponate, Liste der Leihgeber und Vorwort).

13 D[ORA] DUNCKER, *Über die Bedeutung der deutschen Ausstellung in München, in Beziehung auf ihre Anordnung und ihren kunstgewerblichen Theil*, Berlin 1876.

14 Ausstellungstitel: Von der Urzeit bis nahe an die Gegenwart, von den barbarischen Volksstämmen bis zu den hervorragendsten Kulturvölkern der Gegenwart. Ohne Katalog.

15 *Catalog der Historischen Ausstellung für das Kunstgewerbe in Basel*, Basel 1878, S. 5–7. – ALBERT BURCKHARDT, *Historische Ausstellung für das Kunstgewerbe*, Basel 1878 (Separatdruck aus der «Allgemeinen Schweizer Zeitung»), S. 27 f.

16 *Officieller Katalog der Schweizerischen Landesausstellung Zürich 1883. Special-Katalog der Gruppe XXXVIII: «Alte Kunst»*, 1. Aufl., Zürich 1883.

17 JAKOB HEINRICH VON HEFNER-ALTENECK / CARL BECKER, *Kunstwerke und Geräthschaften des Mittelalters und der Renaissance*, 1. Aufl., 36 Lieferungen, Frankfurt a. Main 1852–1863, 2. vermehrte und verbesserte Aufl., 10 Bde., Frankfurt a. Main 1879–1889. – JAKOB HEINRICH VON HEFNER-ALTENECK, *Deutsche Goldschmiede-Werke des 16. Jahrhunderts*, Frankfurt a. Main 1890 (Abb. nach Zeichnungen graphisch wiedergegeben).

18 AUGUST ORTWEIN, *Deutsche Renaissance. Eine Sammlung von Gegenständen der Architektur, Dekoration und Kunstgewerbe in Originalaufnahmen*, 10 Bde., Leipzig 1871–1888 (die Aufnahmen geben z. T. Nachzeichnungen wieder).

19 Bibliotheksliste Atelier Bossard von 1926, SNM, Archiv Bossard.

20 *Das Kunsthandwerk. Sammlung mustergültiger kunstgewerblicher Gegenstände aller Zeiten*, hrsg. von Br. Bucher und A. Gnauth, Stuttgart 1874–1876. SNM, Bibliothek.

21 Hirths Publikation erschien in den beiden ersten Jahren unter dem Titel «Der Formenschatz der Renaissance», danach als «Der Formenschatz».

22 GEORG HIRTH, *Der Formenschatz. Eine Quelle der Belehrung und Anregung für Künstler und Gewerbetreibende, wie für alle Freunde stilvoller Schönheit, aus den Werken der besten Meister aller Zeiten und Völker*, 1–35. Jg., München/Leipzig 1877–1911. – CLAUDIA MARIA ESSER, *Georg Hirths Formenschatz: Eine Quelle der Belehrung und Anregung*, in: Jahrbuch des Museums für Kunst und Gewerbe Hamburg, Neue Folge, Bd. 13, 1994, Hamburg 1996, S. 87–96.

23 GEORG HIRTH, *Das deutsche Zimmer der Renaissance. Anregung zu häuslicher Kunstpflege*, 1. Aufl., München 1880, 4. Aufl., München 1899. – GEORG HIRTH, *Kulturgeschichtliches Bilderbuch aus drei Jahrhunderten*, 1. Aufl., 3 Bde., Leipzig/München 1881–1890, 2. Aufl., 6 Bde., 1899–1901. Neu bearb. und erg. von Max von Boehn, München 1923–1925. – GEORG HIRTH, *Aufgaben der Kulturphysiologie*, 2 Bde., München 1891, 2. Aufl., 1897.

24 *Das Kunstbüchlein des Hans Brosamer von Fulda. Nach den alten Angaben in Lichtdruck nachgebildet*, Berlin 1882.

25 *Entwürfe zu Gefässen & Motiven für Goldschmiedearbeiten*, Serie I, Verlag Leipziger Kunst-Anstalt für Lichtdruck H. Dorn, um 1880/90, Mappenwerk mit losen Blättern.

26 FERDINAND LUTHMER, *Der Schatz des Freiherrn Karl von Rothschild. Meisterwerke alter Goldschmiedekunst aus dem 14.–18. Jahrhundert*, hrsg. von F. L., Architekt und Director der Kunstgewerbeschule zu Frankfurt a. Main, 2 Bde., Frankfurt a. Main 1883 und 1885. – OLIVIER GABET, *Die Rothschilds: eine stilbildende Sammlerfamilie*, in: Macht und Pracht. Europas Glanz im 19. Jahrhundert (Ausstellungskatalog), Völklinger Hütte 2006, S. 31–33. – MICHÈLE BIMBENET-PRIVAT / ALEXIS KUGEL, *Un ensemble exceptionnel d'Orfèvrerie et de Bijoux*, in: Les Rothschild. Une Dynastie de Mécènes en France, hrsg. von PAULINE PREVOST-MARCILHACY, 3 Bde., Paris 2016, Bd. 2, S. 32–63. – Ein Teil der ursprünglichen Sammlung von Mayer Carl von Rothschild, Frankfurt a. Main, gelangte als Schenkung an seine Tochter Adele, verheiratet mit ihrem Cousin, dem früh verstorbenen Baron Salomon Rothschild, Paris, und nach ihrem Tod 1922 als Schenkung an das Musée de Cluny, Paris. Heute befinden sich von den 252 Objekten der Schenkung der Baronin Salomon Rothschild neun mittelalterliche im Musée de Cluny, Paris, 18 im Département des Objets d'art du musée du Louvre, eines im Musée d'Art et d'Histoire du judaïsme, Paris, und alle anderen im Musée national de la Renaissance in Ecouen (op. cit., S. 54).

27 LUTHMER (wie Anm. 26), S. 1.

28 CHARLES TRUMAN, *Reinhold Vasters – The Last of the Goldsmiths?*, in: The Connoisseur Nr. 200, 1979, S. 158, 161. – YVONNE HACKENBROCH, *Reinhold Vasters, Goldsmith*, in: The Metropolitan Museum Journal 19/20, 1986, S. 168, Nr. 194, S. 260–263.

29 JAKOB VON FALKE, *Geschichte des Deutschen Kunstgewerbes*, Berlin 1888, beispielsweise Abb. «Gotischer Pokal, 15. Jahrhundert (Sammlung Rothschild in Frankfurt a. Main)», und Abb. «Gotischer Tafelaufsatz aus dem 15. Jahrhundert; Silber vergoldet und emailliert. Frankfurt a. Main. Schatz des Freiherrn Karl von Rothschild», n. p., im Kapitel «Die Epoche des gotischen Stils».

30 *Sammlung J. Bossard, Luzern, Antiquitäten und Kunstgegenstände des XII. bis XIX. Jahrhunderts* (= Auktionskatalog Hugo Helbing), München 1910. – Der Katalog umfasst 2422 Objekte aller Gattungen des Kunsthandwerks.

Der Stil des Ateliers 1868–1901

31 FRANZ BÄCHTIGER, *Andreaskreuz und Schweizerkreuz. Zur Feindschaft zwischen Landsknechten und Eidgenossen*, in: Jahrbuch des Bernischen Historischen Museums 1971–1972, 51. und 52. Jg., Bern 1975, S. 206.

Produktionsmittel

32 *Collection J. Bossard, Luzern, II. Abteilung, Privat-Sammlung nebst Anhang* (= Auktionskatalog Hugo Helbing), München 1911, Nr. 65, Taf. XIII, Nr. 108, Taf. XIX.

33 Anzeiger für Schweizerische Alterthumskunde 3, 1879, S. 1879, S. 941. – *Barocker Luxus. Das Werk des Zürcher Goldschmieds Hans Peter Oeri 1637–1692*, hrsg. HANSPETER LANZ / JÜRG A. MEIER / MATTHIAS SENN (Ausstellungskatalog Schweizerisches Landesmuseum), Zürich 1988, S. 52–58, Die Modellsammlung. JÜRG A. MEIER, *Messing statt Silber. Die Griffwaffenfabrikation der Zürcher Goldschmiede Hans Ulrich I. Oeri (1610–1675) und Hans Peter Oeri (1637–1692)*, in: Zeitschrift für Schweizerische Archäologie und Kunstgeschichte, Bd. 69, 2012, Heft 2, S. 123–140.

34 «*Ihrem Wunsche entsprechend habe ich Ihnen heute drei Cartons mit Bestandteilen von Monstranzen geschickt [...]. Hauptsächlich möchte ich Sie dringend bitten, dafür sorgen zu wollen, dass ja keine Verwechslungen unserer Gegenstände mit solchen ihrer Sammlung etwa durch ihre Untergebenen stattfinden. Sie wissen, dass es mir jeweils eine grosse Freude ist, wenn ich Ihnen mit unseren Schätzen irgendwie behilflich sein kann [...].*» Brief von Albert Burckhardt-Finsler, Direktor des Historischen Museums Basel, vom 12. März 1894 an Johann Karl Bossard. Archiv Historisches Museum Basel, Copierbuch des Conservators 1897–1903.

35 In den 1980er Jahren fotografisch dokumentiert, viele inzwischen leider verloren.

36 *Die Geschichte der Galvanotechnik*, hrsg. von ROBERT WEINER, Saulgau 1959, S. 28.

37 Als Begründer der Galvanoplastik gilt Moritz Hermann von Jacobi (1801–1874), der 1838 Münzen und andere Metallgegenstände kopierte. Vgl. *Galvanotechnik* 1959 (wie Anm. 36), S. 31. – GEORG LUDWIG VON KRESS, *Die Galvanoplastik für industrielle und künstlerische Zwecke*, Frankfurt a. Main 1867.

38 DANIELA MAIER, *Kopien zwischen Kunst und Technik. Galvanoplastische Reproduktionen in Kunstgewerbemuseen des 19. Jahrhunderts* (Diss.), Bern 2020. – DANIELA C. MAIER, *Kunst, Kopie, Technik: galvanoplastische Reproduktionen in Kunstgewerbemuseen des 19. Jahrhunderts*, Berlin 2022. – *Elektrisierend! Galvanoplastische Nachbildungen von Goldschmiedekunst*. [Ausst. Kat.] Kunstgewerbemuseum Berlin 28.4.– 1.10.2023.

39 *Inventory of Reproductions in Metal. Comprising, in addition to those available for sale to the public, electrotypes bought or made specially for the use of the South Kensington Museum, and School of Art [...], Manufactured by Elkington & Co. Limited*, [ed. by] Science and Art Department of the Committee of Council on Education, South Kensington Museum London (undatiert, um 1887). Der Katalog befand sich in der Bibliothek von Johann Karl Bossard. – ALISTAIR GRANT / ANGUS PATTERSON, *The Museum and the Factory. The V&A, Elkington and the Electrical Revolution*, London 2018.

40 Bekannt für die Produktion von Galvanoplastiken war beispielsweise die Württembergische Metallwarenfabrik WMF. – HARTMUT GRUBER, *Die Galvanoplastische Kunstanstalt der WMF 1890–1953, Geschichte, Betriebseinrichtungen und Produktionsverfahren*, in: HOHENSTAUFEN / HELFENSTEIN, Historisches Jahrbuch für den Kreis Göppingen, Bd. 9, 1999, S. 147–195.

41 *Des cheminées dans la plaine: Cent ans d'industrie à Saint-Denis, autour de Christofle (1830–1930)*, 1998. – DAVID ROSENBERG, *Christofle*, Paris 2006. – CLAUDIA KANOWSKI, *Tafelsilber für die Bourgeoisie: Produktion und private Kundschaft der Pariser Goldschmiedefirmen Christofle und Odiot zwischen Second Empire und Fin de siècle* (= Berliner Schriften zur Kunst, Bd. 13), Berlin 2000.

42 SHIRLEY BURY, *Electroplate* (= Country Life Collectors Guide), Hong Kong 1971, S. 46 ff. – BARBARA MUNDT, *Galvanos im Kunstgewerbe*, in: Gefälschte Blankwaffen (= Kunst und Fälschung, Bd. 2), Hannover 1980, S. 17–25. – BARBARA MUNDT, *Die deutschen Kunstgewerbemuseen im 19. Jahrhundert*, München 1974. – GRANT / PATTERSON (wie Anm. 39). – SILVIA GLASER, *150 Jahre Bayerisches Gewerbemuseum Nürnberg*, Nürnberg 2019, S. 24–27.

43 ERNST-LUDWIG RICHTER, *Silber, Imitation – Kopie – Fälschung – Verfälschung* (= Kunst und Fälschung, Bd. 4), München 1982, S. 10.

44 Bibliotheksliste Atelier Bossard von 1926, Nr. 167.

45 SNM, DEP 3607.1-5. – HANSPETER LANZ, *Gefässe und Tafelbesteck*, in: Gesellschaft der Bogenschützen Zürich. Der Besitz als Spiegel ihrer Geschichte, Zürich 2011, S. 40.

46 *Jubiläumsschrift des Verbandes galvanischer Anstalten der Schweiz VGAS*, 2007, S. 17.

47 EDUARD JAPING, *Die Elektrolyse, Galvanoplastik und Reinmetallgewinnung. Mit besonderer Rücksicht auf ihre Anwendung in der Praxis*, Wien/Pest/Leipzig 1883.

48 EDUARD BOSSARD, *Die Goldschmiede-Dynastie Bossard in Zug und Luzern, ihre Mitglieder und Merkzeichen*, in: Der Geschichtsfreund, Mitteilungen des Historischen Vereins Zentralschweiz, Bd. 109, 1956, S. 170.

49 *Beleuchtungsanlagen in Luzern*, in: Polytechnisches Journal, Bd. 266, 1887, S. 589–590.

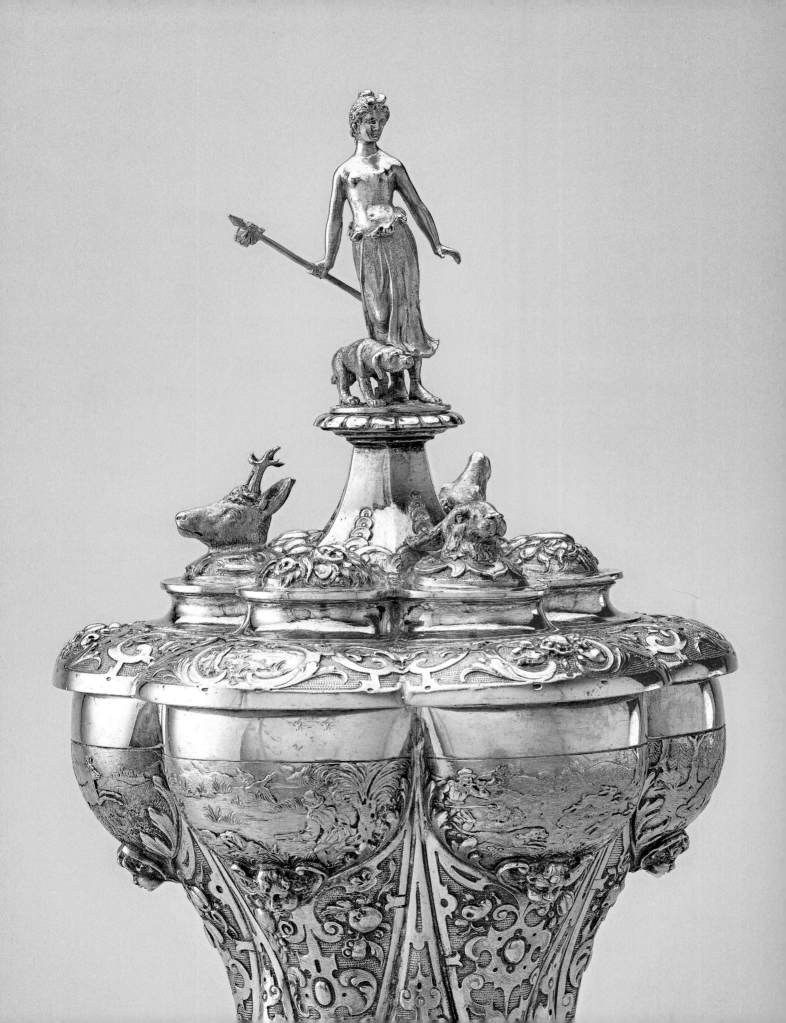

Arbeiten des Gold- und Silber-schmiedeateliers

Eva-Maria Preiswerk-Lösel

Mit Beiträgen von Hanspeter Lanz

Restaurierung und Kopie

Allgemeine Betrachtungen

Das Restaurieren und Kopieren alter Kunstobjekte wurde nicht erstmalig zur Zeit des Historismus praktiziert, sondern war schon immer üblich.[1] Da die in Gebrauch stehenden Objekte der Kleinkunst gelegentlich beschädigt wurden, reparierte man sie im jeweiligen Zeitgeschmack. Das Ziel einer Restaurierung war es, den alten Gegenstand wieder funktionstüchtig zu machen und ihm das mutmassliche Aussehen zurückzugeben, das er ursprünglich als neues Stück besessen hatte. Das Inkorporieren älterer Teile in neuere Schöpfungen empfand man seit Jahrhunderten als Ausdruck besonderer Wertschätzung des Alten und Aufwertung des Neuen.

Romantik und Historismus fanden Gefallen an der Verwendung älterer Teile in Neuanfertigungen ihrer Zeit in historistischem Geschmack. So schmückt etwa eine originale grosse Renaissance-Gemme mit der Kreuzigung Christi an zentraler Stelle den prächtigen Buchdeckel des Stundenbuchs des Duc de Chartres, den der bekannte Pariser Goldschmied François-Désiré Froment-Meurice in den 1840er Jahren anfertigte.[2] Bei Restaurierungen verfuhr man ähnlich. Waren die historischen Stücke von einem Goldschmied restauriert worden, kopierte dieser sie oftmals als Vorbild für seine eigene Werkstatt. Auch im Atelier Bossard übte man diese zeittypischen Gepflogenheiten.

Grossen Erfolg hatte in der zweiten Hälfte des 19. Jahrhunderts der von etruskischen Ausgrabungsfunden inspirierte «Archäologische Schmuck», der insbesondere durch die römischen Antiquitätenhändler, Sammler und Juweliere der Familie Castellani in Rom propagiert wurde. Deren Geschichte weist Ähnlichkeiten mit jener der Firma Bossard auf, indem der Gründer der Dynastie, Fortunato Castellani (1794–1865), den Goldschmiedeberuf mit dem Antiquitätenhandel kombinierte.[3] Nicht zuletzt inspiriert durch die berühmte Sammlung des Cavaliere Campana, den die Castellanis restauriert und katalogisiert hatten, liessen sie antike Goldschmiedetechniken, insbesondere die etruskische Goldgranulation, wieder aufleben.[4] Als eigene Mustersammlung hatten die Castellanis sämtliche Schmuckstücke der Campana-Sammlung kopiert (siehe S.309 und 312–313). Auch für Johann Karl Bossard dienten die eigene Sammlung und Stücke seines Antiquitätenhandels in ähnlicher Absicht als Vorbilder.

Der antiquarische Geschmack führte in England früher als auf dem Kontinent, nämlich schon zu Beginn des 19. Jahrhunderts, zum Kopieren und Imitieren alten Silbers. Grosse Firmen wie Rundell, Bridge and Rundell, Lambert & Co.

150

oder Kensington Lewis handelten nicht nur mit neuem und altem Silber, sondern liessen seit etwa 1810 auch Kopien und reich getriebene Stücke im Stil des 16. und 17. Jahrhunderts anfertigen, die sich in den folgenden beiden Jahrzehnten in England grösster Beliebtheit erfreuten.[5] Damals entstanden auch die zahlreichen Verschönerungen und Nachdekorationen ursprünglich glatten englischen Silbers des 18. Jahrhunderts. An dieser heute befremdlichen Praxis wird deutlich, dass die Haltung gegenüber historischen Objekten nicht immer dieselbe, sondern stets eine zeitbedingte war und ist. Neben Faktoren wie der romantischen Geisteshaltung mag für den frühen Trend zu Silber in alter Manier auch das Prestige- und Legitimationsbedürfnis der neuen Unternehmerschicht Englands verantwortlich gewesen sein, dessen Industrialisierung bereits Ende des 18. Jahrhunderts begonnen hatte. Die vergleichbare Entwicklung vollzog sich auf dem Kontinent erst etliche Jahrzehnte später.

In Deutschland wirkte zu jener Zeit der rührige Kanonikus Franz Bock (1823–1899) als Kenner mittelalterlicher Sakralkunst auf den Gebieten der Textil- und Goldschmiedekunst sowie als früher Promotor von deren Kopien. Schon 1855 hatte er die Anfertigung und den Vertrieb von Originalabgüssen mittelalterlicher Kirchengeräte zu erschwinglichen Preisen propagiert[6] und 1862 eine Verkaufsausstellung neuerer Meisterwerke mittelalterlicher Sakralkunst veranlasst[7], in welcher neben Textilkünstlern eine Anzahl von Goldschmieden aus Aachen, Köln, Kempen und anderen Orten ihr Können unter Beweis stellten. Die Goldschmiede folgten der im Rheinland herrschenden Bevorzugung mittelalterlicher Stile für kirchliches Kunsthandwerk und den Vorstellungen, die der katholische Politiker August Reichensperger[8] und der Aachener Kanonikus Franz Bock[9] verbreitet hatten. Mit der Restaurierung des Aachener Domschatzes, einer der bedeutendsten Kirchenschätze unseres Kulturraumes, waren die Stiftsgoldschmiede August Witte, Martin Vogeno und Reinhold Vasters betraut. In ihren Werkstätten stellten sie daneben exakte Kopien und freie Nachahmungen von repräsentativen Stücken mittelalterlichen Kirchensilbers her, in denen sie auch ältere Teile weiterverwendeten.[10] Die Zusammenfügung von Teilen unterschiedlicher Epochen war ihnen durch die Arbeiten am Domschatz so vertraut – es sei hier beispielsweise auf das romanische Lotharkreuz verwiesen[11] –, dass sie diese Praxis auch in eigenen Stücken anwandten. Wie Vogeno war Vasters zunächst für sein Kirchengerät in romanischem und gotischem Stil bekannt, verlegte sich jedoch in den 1870er Jahren auf die Anfertigung von luxuriösen Gefässen und Schmuckstücken im Renaissancestil in oft irreführend perfekter Ausführung.[12]

Die Hanauer Antiksilberwarenindustrie glänzte seit den 1860er Jahren mit Nachbildungen von Tafel- und Schausilber des 16. bis 18. Jahrhunderts, die grossenteils mit historisierenden Pseudomarken versehen sind.[13] So wurden beispielsweise die Prunkgemächer des renommierten und vorzüglich im Renaissancestil arbeitenden Münchner Ateliers für Innendekoration Seitz & Seidl[14] auf der Weltausstellung 1893 in Chicago mit Reproduktionen alten Tafelsilbers aus den Werkstätten der Hanauer Firmen Gebrüder Glaser sowie J. D. Schleissner effektvoll angereichert.

Diese Praktiken betreffen nicht etwa nur einzelne Werkstätten, sondern ganze Zweige der Kunstindustrie, die zum Zweck der Ausstattung mit Pseudo-antiquitäten arbeitete. Die neuen Ratgeber für Wohnungseinrichtungen vermittelten breiten Schichten Anweisungen zu geschmackvollem Wohnen. Im deutschen Sprachraum hatte neben anderen Ratgebern besonders Jakob Falkes «Die Kunst im Hause», 1871 bis 1881 in vier Auflagen erschienen, grossen Einfluss. Er wurde später von Georg Hirths emotional gefärbter Publikation «Das deutsche Zimmer der Renaissance» überholt, die 1881 bis 1899 ebenfalls vier Auflagen erlebte. Als Gegenbewegung zur historisierenden Richtung wurde 1888 in England die Arts and Crafts Society gegründet.

Schon seit der Übernahme der väterlichen Werkstatt gehörten anspruchsvolle Restaurierungsarbeiten zu den Tätigkeiten, mit denen sich Johann Karl Bossard profilierte. Als sachverständiger Goldschmied wurde er beispielsweise schon 1873 bei der Inventarisierung des Kirchenschatzes der Peterskapelle von Luzern beigezogen, dessen Bestand seit 1366 kontinuierlich inventarisiert worden war.[15] Als Fachmann wurde er aber auch mit der Restaurierung weltlicher Goldschmiedearbeiten betraut.[16] Unter den Erzeugnissen der Luzerner Werkstatt spielt die Kopie nach einem alten Original zwar eine wichtige Rolle, nimmt aber im Vergleich mit den Nachahmungen und Eigenschöpfungen zahlenmässig einen untergeordneten Platz ein. Die Kopie diente als Ausgangspunkt ihrer kreativen Weiterentwicklung, der freien Nachahmung. Das Atelier Bossard stellte Kopien keineswegs nur in seinen frühen Jahren her. Vielmehr dienten diese immer wieder als Inspiration für eigene Schöpfungen oder wurden auf Bestellung von Kunden angefertigt.

Zunächst seien Kopien betrachtet, deren Originale nachweislich oder vermutlich durch Bossards Hände gingen, von ihm restauriert und dann im restaurierten Zustand kopiert wurden. Wenn ein restauriertes Original dazu nachweislich von Bossard verkauft wurde, darf vorausgesetzt werden, dass in seinem Atelier auch dessen Restaurierung erfolgt war. Als verbindlicher Nachweis dafür dienen alte Originalfotos des Ateliers sowie Atelierzeichnungen. In anderen Fällen können nur Vermutungen angestellt werden, die allerdings durch relevante Hinweise gestützt sind. Danach werden historische Stücke vorgestellt, die Bossard im Original zugänglich gewesen sein müssen und die er direkt kopierte oder nach denen er Varianten entwickelte.

Kopien nach restaurierten Originalen

Den Beginn von Bossards Karriere als Goldschmied markiert ein ungestempelter, 1534 datierter **Deckelpokal mit eingelassenen römischen Münzen**, der sich im Besitz des Museo Bottacin in Padua befindet, den Bossard restauriert haben muss und den er anschliessend kopierte. Dieser Pokal wurde von namhaften Kunsthistorikern dem Nürnberger Goldschmied Melchior Baier (Meister 1525, gest. 1577) zugeschrieben (Abb. 76).[17] Das Fehlen von Marken ist darauf zurückzuführen, dass die Nürnberger Goldschmiede erst 1541 dazu

verpflichtet worden waren, solche auf ihren Werken anzubringen.[18] Die Zuschreibung an Melchior Baier fusst vor allem auf dem Vergleich mit der Technik und dem Dekor der ebenfalls 1534 datierten goldenen Pfinzing-Schale in der Sammlung des Germanischen Nationalmuseums Nürnberg.[19]

Der Pokal in Padua besteht aus einer eingeschnürten, mit einer grösseren und einer kleineren Buckelreihe und zylindrischem Rand versehenen Kuppa, einem Schaft mit prominentem Nodus zwischen zwei gegenständigen trompetenförmigen Teilen sowie einem glockenförmigen Fuss und Deckel. Letzterer trägt eine Bekrönung, die das trompetenförmige Element wieder aufnimmt; ein melonenförmiger Knopf bildet den Abschluss. In die Buckel und den Rand der Kuppa sind 45 Silberdenare eingesetzt, die den republikanischen und kaiserzeitlichen Epochen des römischen Reiches zugeordnet werden können. Fuss und Deckel zeigen schellenförmige Buckel. Im Deckel des Pokals befindet sich eine Scheibe mit der gravierten Jahreszahl 1534, im Fuss das gravierte Wappen der Patrizierfamilie Paravicini und die Jahreszahl 1634. Transluzid emaillierte Blattzweige an Schaft und Kuppaeinschnürung schmücken das Stück. Seinen besonderen Wert verdankt der Pokal den originalen Münzen als Zeugen der römischen Antike, jener Zeit, die in der Renaissance wiederentdeckt wurde.[20]

Dieser Münzpokal gelangte als Schenkung des wohlhabenden Kaufmanns Nicola Bottacin (1805–1876) aus Triest an die Stadt Padua, zusammen mit dessen umfangreicher Numismatik-Sammlung und weiteren Kunstschätzen, die Bottacin der Stadt zwischen 1865 und 1874 sukzessive übergab. Diese werden in dem nach ihm benannten Museum aufbewahrt, das dank Bottacins Schenkung zu den bedeutendsten Numismatik-Sammlungen Europas zählt. Der Pokal wird im Inventar des Museums Bottacin in einem Eintrag vom 12. November 1869 detailliert in seiner jetzigen Form beschrieben.[21] Gemäss neueren Nachforschungen des Paduaner Museums gelangte er direkt aus dem Besitz der in Sondrio im Veltlin ansässigen Patrizierfamilie Paravicini an den befreundeten Sammler Nicola Bottacin. Die Familie Paravicini verfügte auch über eine Villa am Comersee – Castel Carnasio –, wo Bottacin des Öfteren als Gast weilte.[22]

Eine erneute Untersuchung des Paduaner Pokals bestätigte dessen Authentizität.[23] Jedoch wurde eine Veränderung des oberen Deckelteils festgestellt: Der Deckelrand mit den Münzen sowie die darüber angebrachten schellenförmigen Buckel (Abb. 76f) sind originale Teile, bei der Scheibe mit dem Blattkranz und dem trompetenförmigen Teil darüber sowie dessen separater Halterung aus Bändern mit gerollten Enden handelt es sich dagegen um eine spätere Ergänzung (Abb. 76b, c, d). Teil dieser Ergänzung ist auch die innere Halterung, bestehend aus einer grösseren neuen Scheibe, auf welche die kleinere originale Scheibe mit dem Datum 1534 aufgelötet wurde; ein auf deren Rückseite angelöteter Stift fixiert die Ergänzung (Abb. 76e). Der Stift mündet in eine neuere Vorrichtung im Inneren des melonenförmigen Abschlusses, der zum Originalbestand gehört. Zum nachträglich gravierten Datum 1634 fand sich keine plausible Erklärung; es mag mit einem Familienjubiläum oder Erbgang zusammenhängen. Die neuen Teile wurden hinzugefügt, um das grosse Loch über den sorgfältig ausgeschnittenen schellenförmigen Buckeln

b

c

d

e

f

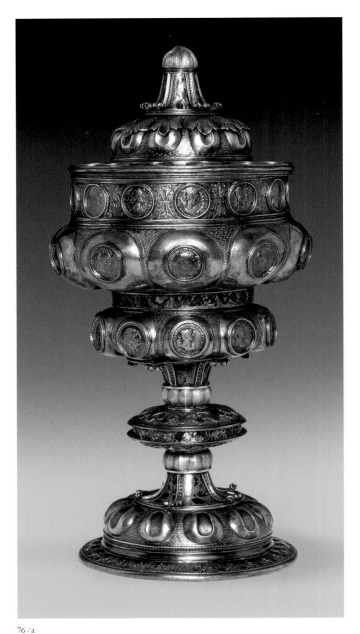

76 / a

76 Münzpokal,
Melchior Baier,
Nürnberg, 1534.
(b–e) Ergänzungen
durch Bossard,
1867–1869.
H. 30 cm, 1'285 g.
Museo Bottacin,
Padua, Inv. Nr. 1869.

abzudecken (Abb. 7f). Während die originalen Teile eine eher dünne Wandung und eine feine Bearbeitung aufweisen, unterscheidet sich die Scheibe mit dem Blattkranz durch ein viel dickeres Silberblech, eine gröbere Verarbeitung und die beidseitige galvanische Vergoldung. Das trompetenförmige Teil besteht anstatt aus einem einzigen, mit dem Hammer aufgezogenen Stück aus einem zusammengelöteten Band; sein Dekor mit Blütenstengeln in Tiefschnitttechnik ist nicht mit transluzidem Email, sondern mit opaker Farbe gefüllt (Abb. 7b). Bei der Ergänzung handelt es sich um eine Reparatur des

154

beschädigten Deckels, die vermutlich von Bottacin selbst veranlasst worden war, bevor er das Stück Ende 1869 als Teil seiner Schenkung dem Museum übergab. Verschiedene Fakten berechtigen zur Feststellung, dass die Reparatur im Atelier des jungen Goldschmieds Bossard in Luzern vorgenommen wurde. 1867 von der Wanderschaft nach Luzern zurückgekehrt, übernahm dieser 1868 die Werkstatt seines Vaters, der 1869 verstarb und dem Sohn unter anderem die Werkstatt und ein bescheidenes Geschäftsinventar hinterliess.[24] Die Reparatur dürfte in der Zeit zwischen 1867 und 1869 ausgeführt worden sein. Aus dem Atelierbestand Bossard stammt ein altes Glasplattennegativ, das eine Kopie des Paduaner Stückes zeigt. Die unterschiedliche Deckelbekrönung weist eine erhöhte Standplatte in Formen der Renaissance auf (Abb. 77). Die römischen Münzen sind ebenfalls Originale aus dem 1. und 2. Jahrhundert. Um die Kopie so genau und detailgetreu herstellen zu können, musste Bossard den Münzpokal als Vorlage vor sich gehabt haben. Mit diesem handwerklich anspruchsvollen Stück bewiesen der junge Goldschmied und seine Werkstatt ihr Können und empfahlen sich als Spezialisten für hochwertige Kopien. Ein weiterer, nach diesem Modell ausgeführter, ungemarkter Münzpokal in unbekanntem Schweizer Privatbesitz entspricht dem auf dem Glasplattennegativ abgelichteten Pokal. Auf der Standplatte der Deckelbekrönung hält eine weibliche Figur zwei mit griechischen Tetradrachmen besetzte Schildec. Der Verdacht, dass es sich auch bei diesem Stück nicht um ein Original aus dem 16. Jahrhundert, sondern um eine im Atelier Bossard gefertigte Kopie handelt, ist begründet.[25] Diese Feststellung wird durch die Existenz eines vierten, von Bossard gemarkten Pokals gestützt, der, nach demselben Konstruktionsschema mit identischen Elementen aufgebaut und von einer Christophorus-Figur bekrönt, an der Weltausstellung in Paris 1889 ausgestellt war, dort besonders gelobt wurde[26] und sich seit 1991 im Besitz des Historischen Museums Luzern befindet (Abb. 79).[27] Das Stück liess sich unschwer als eine Variante des Paduaner Pokals identifizieren. Jedoch sind die Buckel als Äpfel ausgeformt und haben keine eingesetzten Münzen. Eine Anregung für diesen Dekor findet sich unter den Basler Goldschmiederissen des 16. Jahrhunderts.[28] Der Pokal trägt die nachträglich gravierte Inschrift: «*Roman Abt seinem hochverehrten Albert Schneider 1907*». Roman Abt, der Luzerner Maschineningenieur und erfolgreiche Erfinder von Zahnradsystemen für Bergbahnen, war eine bedeutende Persönlichkeit im schweizerischen Wirtschafts- und Kulturleben, Kunstkenner, Mäzen und Sammler alter Goldschmiedekunst.[29] Als solcher figurierte er als Mitglied der Jury der Pariser Weltausstellungen von 1889 und 1900, den «Esposizioni riunite» in Mailand 1894 sowie der Weltausstellung in Brüssel 1897.[30] Wahrscheinlich hatte Abt das bewunderte Ausstellungsstück Bossards an der Weltausstellung 1889 erworben und 1907 Albert Schneider geschenkt, mit dem er in Deutschland beim Bau der Harzbahn zusammengearbeitet hatte.[31]

Diese Beispiele belegen erstmals die aus vielen späteren Fällen bekannte charakteristische Arbeitsweise Bossards. Von einem Original ausgehend, das sich vorübergehend in seinen Händen befand, liess er zunächst eine direkte Kopie für den Formenschatz seines Ateliers anfertigen. Diese diente dann als

77 Münzpokal, Atelier Bossard, wohl 1867–1869. Verbleib unbekannt.

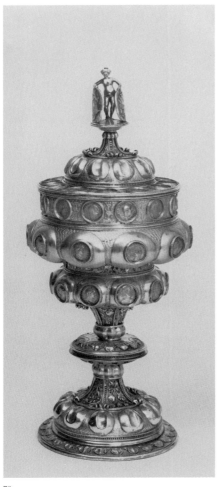

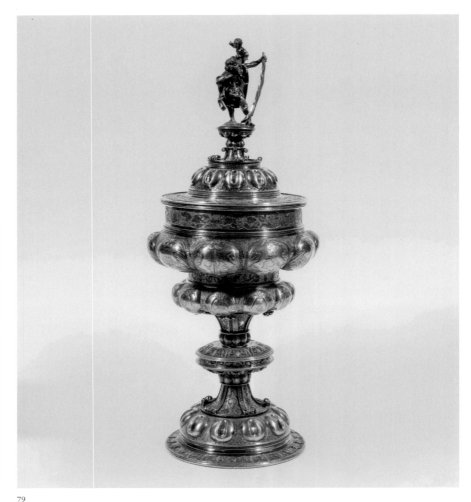

78

79

78 Münzpokal, wohl Atelier Bossard, wohl
um 1870. H. 33 cm. Verbleib unbekannt.

79 Pokal mit Hl. Christophorus, Atelier
Bossard, 1889. H. 37 cm, 1'240 g. Histori-
sches Museum Luzern, Inv. Nr. 04565.

Vorlage für weitere Kopien oder als Ausgangspunkt für Varianten, die unter-
schiedlichen Situationen oder Kundenwünschen angepasst werden konnten.
Mit diesem Vorgehen entsprach Bossard gänzlich den weitverbreiteten Emp-
fehlungen der deutschen Kunstgewerbereform (siehe S. 49).

Von zwei spätgotischen Stücken, die als Depositen der Gottfried Keller-
Stiftung[32] ins Schweizerische Landesmuseum kamen, stellte das Atelier Boss-
ard jeweils mehrere Kopien her. Beide «Originale», ein Becher und eine
Fussschale, befinden sich mit Sicherheit nicht mehr in ihrem ursprünglichen
Zustand und sind Gegenstand kontroverser Meinungen.[33] Sie wurden mit gros-
ser Wahrscheinlichkeit in der Luzerner Werkstatt einer erhaltenden und ver-
schönernden Restaurierung unterzogen, bevor man dort davon Kopien
anfertigte. Eine laserspektografische Untersuchung beider Stücke ergab in
allen Teilen alte Silberlegierungen[34], auch in jenen, die augenfällig neu sind,
wie die vergoldeten Teile des «Burgunderbechers». Dies stellt aber keinen
Beweis für den unangetasteten Originalzustand dar, sondern kann genauso

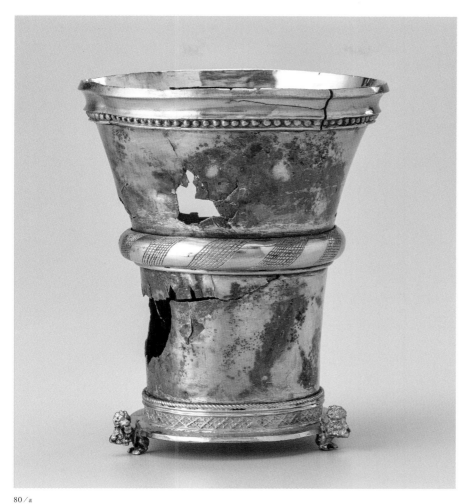

80 / a

b

80 «Burgunderbecher», im Atelier Bossard vor 1885 restauriert. H. 14,8 cm, 377 g. Mit Medaillon im Becherboden. SNM, DEP 2859, Depositum der Gottfried Keller-Stiftung, Bundesamt für Kultur, Bern.

dafür sprechen, dass die Stücke mit altem Silber restauriert wurden. Tatsächlich ist in der zweiten Hälfte des 19. Jahrhunderts noch mit der traditionellen Wiederverwendung alten Silbermaterials zu rechnen, das unverändert, d. h. nicht neu legiert, weiterverarbeitet wurde.[35] Es entsprach auch dem Empfinden der Zeit, historische Arbeiten mit altem Silber zu restaurieren.

Zunächst sei der als **«Burgunderbecher»** bekannte Staufbecher betrachtet, in dessen Boden innen ein von der burgundischen Heraldik inspiriertes Emailwappen mit drei rot emaillierten Feuerstählen in einem Spitzschild eingelassen ist (Abb. 80). Der «Burgunderbecher» soll 1840 im Murtensee gefunden worden sein und wird mit der von den Eidgenossen 1476 gewonnenen Schlacht bei Murten gegen Karl den Kühnen und das Burgunderheer in Verbindung gebracht. Über Johann Karl Bossard, bei dem der Becher sich schon 1885 in restauriertem Zustand befand, gelangte er um 1895 in die bekannte Sammlung Engel-Gros in Basel und 1923 in den Besitz der Gottfried Keller-Stiftung.[36] Die Kopien[37] mit den Luzerner Stadt- und Bossardmarken (Abb. 81)

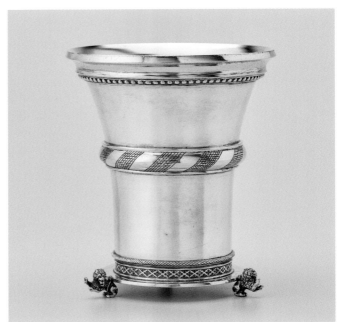

81 / a

b

81 Kopie des «Burgunderbechers»,
Atelier Bossard, 1890. H. 14,5 cm,
436 g. Zunft zum Kämbel, Zürich.

geben das stark beschädigte Original in restauriertem Zustand wieder. Tatsächlich bestand es ursprünglich aus einem einfachen, glatten, konischen Becher mit vergoldetem Lippenrand.[38] Um den offenbar stark beschädigten Lippenrand zu egalisieren, wurde er bei der Restaurierung rundherum abgeschnitten und darüber ein verstärkender breiterer Lippenrand angebracht. Drei vergoldete Elemente, nämlich der aufgedoppelte profilierte Lippenrand, ein gewulsteter Bauchring und ein von Löwen getragener Fussring, fassen die historische Kostbarkeit des fragilen, dünnwandigen Silberbechers ein und bewahren das stark korrodierte Fundstück vor dem Zerbrechen. Als Erinnerungsstücke an einen der stolzesten Siege der Alten Eidgenossenschaft, dessen Jubiläum 1876 mit Pomp und allgemeiner Beteiligung der Bevölkerung gefeiert wurde, erfüllten derartige Objekte das Bedürfnis ihrer Zeit nach sichtbaren Zeugen ruhmreicher nationaler Vergangenheit.

Auch die **hohe Fussschale** aus der Zeit um 1500[39] (Abb. 82) verdankt ihr jetziges Aussehen mit grosser Wahrscheinlichkeit einer Restaurierung im Luzerner Atelier. Bossard besass sie schon 1883 in dieser Form und verkaufte sie 1895 an die Gottfried Keller-Stiftung.[40] Bei der Restaurierung wurde das obere, über dem Nodus liegende Stück des Schaftes angesetzt und mit Hilfe eines Bajonettverschlusses befestigt. Die Knospe auf der verkürzten Spitze im Zentrum der Schale, ferner die Zierelemente in Eichelform, welche die ursprünglichen Löcher im Schalenrand überdecken, sowie der getreppte Standring mit dem Rautenband kamen ebenfalls bei der Restaurierung hinzu. Die übrigen Teile sind spätgotischer Originalbestand und stammen wahrscheinlich von einem Gefäss mit einem Aufsatz; darauf weisen die Arretierungslöcher im

158

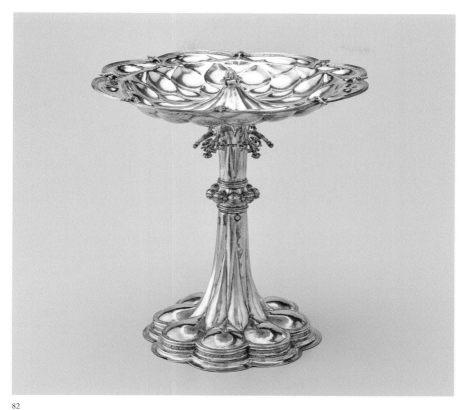

82

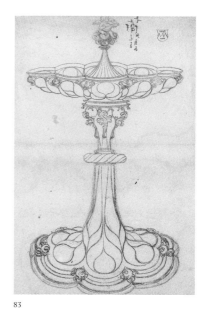

83

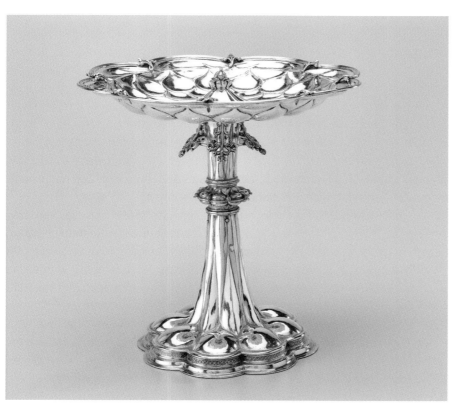

84

82 Fussschale aus der Zeit um 1500,
restauriert im Atelier Bossard vor 1883.
H. 22 cm, 572 g. SNM, DEP 61,
Depositum der Gottfried Keller-Stiftung,
Bundesamt für Kultur, Bern.

83 Fussschale, Jörg Schweiger
oder sein Atelier, Basel, erste Hälfte
16. Jh. Schwarze Kreide auf zwei
Blättern. 26,6 × 31,1 cm / 16 × 22,5 cm.
Kunstmuseum Basel, Kupferstich-
kabinett, Amerbach-Kabinett,
Inv. Nr. U.XII.34 und U.XIII.51.

84 Fussschale, Atelier Bossard, 1883.
H. 22,5 cm, 613 g. Privatbesitz.

Schalenrand hin.[41] So wurde das Stück zu einer hohen Fussschale umgebaut, wie man sie aus der Zeit der Spätgotik kennt. Eine direkte Anregung dazu findet sich unter den Basler Goldschmiederissen in einer spätgotischen Entwurfszeichnung (Abb. 83). Aus dem Atelier Bossard sind Kopien dieser Fussschale nachweisbar, vier davon in seinem näheren Familienumfeld (Abb. 84).[42] Die mit dem Goldschmied befreundete und verschwägerte Luzerner Familie Meyer-am Rhyn ist in einem Gemälde mit Kopien dieser Fussschale abgebildet (Abb. 9). Diese Kopien setzen die genaue Kenntnis des restaurierten Objektes voraus, denn sie reproduzieren auch die von aussen nicht sichtbaren technischen Merkmale, wie den Bajonettverschluss zwischen Schale und Fuss und die innere kreuzförmige Verstrebung des Schaftes mitsamt ihrer sichtbaren Vernietung.

Ein **Doppelkopf** (Abb. 85), der 1606 bei Ausgrabungen im Benediktinerinnenkloster Seedorf/Kanton Uri[43] gefunden worden war und den Bossard nach eigenen Aussagen zu einem nicht definierten Zeitpunkt von der Äbtissin des Klosters erworben hatte[44], diente gleichfalls als Vorbild für Kopien des Ateliers. Das Gefäss entstammt dem Haushalt des Vorgängerklosters der Lazariter, das die Benediktinerinnen 1559 übernommen hatten.[45] Das um 1330 entstandene glattwandige Doppelgefäss setzt sich aus zwei gebauchten Bechern zusammen. Im Fond des unteren Bechers, der über einen mit einer Rosenranke verzierten und einst emaillierten Henkel verfügt, befindet sich das schon 1608 und 1635 archivalisch vermerkte gravierte Medaillon mit einem Adler (Abb. 85b).[46] Den Fuss des oberen, etwas kleineren und als Deckel dienenden Bechers schmückt ein graviertes Medaillon mit einem springenden Hirsch in einem Blütenkranz (Abb. 85c). Die durchgängig gleichartige, intakte helle Vergoldung ohne jegliche Gebrauchsspuren ist zweifellos neueren Datums. Sie wurde wahrscheinlich im Zuge der Restaurierung des Stückes angebracht. 1894 verkaufte Bossard das seltene mittelalterliche Objekt dem Historischen Museum in Basel.[47]

Das Stück hatte schon früher die Aufmerksamkeit des Kunsthistorikers Johann Rudolf Rahn geweckt, der den Doppelkopf[48] auf seinen Studienwanderungen am 21. September 1878 im Kloster Seedorf mit der ihm eigenen Genauigkeit im heutigen Zustand mit den beiden Medaillons in seinem Skizzenbuch festhielt (Abb. 86).[49] Diese Zeichnung und drei weitere Skizzen, die er vier Tage zuvor in der Sakristei der Kirche von Arth angefertigt hatte[50], darunter die Darstellung der nachweislich von Bossard restaurierten Schale, zeugen davon, dass das Interesse der jungen schweizerischen Kunstwissenschaft nicht mehr allein den Baudenkmälern des Landes galt, sondern sich auch den Gegenständen des Kunsthandwerks zuwandte.

Der Doppelkopf interessierte Bossard als bedeutendes einheimisches Exemplar dieser mittelalterlichen Gefässform aus der Region so sehr, dass er gemäss Korrespondenz mit Albert Burckhardt-Finsler, dem damaligen Direktor des Basler Museums, im Jahr des Verkaufs an Basel eine Kopie als Belegstück für sich selbst anfertigte.[51] In seinem Brief vom 3. Juli 1894 an Albert Burckhardt-Finsler erwähnt Bossard des Weiteren, dass er das Wappen Frohburg mit dem Adler durch jenes der Helfenstein ersetzt habe. Tatsächlich weist das

160

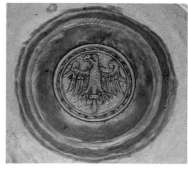

b

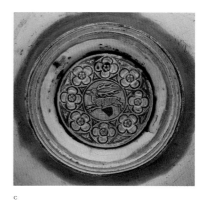

c

85 / a

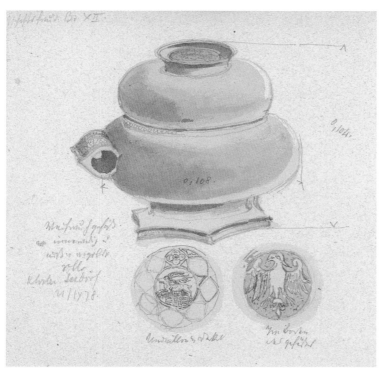

86

85 Doppelkopf, Zürich (?), um 1330.
Im Inneren Adlermedaillon und auf
dem Deckel Hirschmedaillon.
H. 9,9 cm, 224 g. Historisches
Museum Basel, Inv. Nr. 1894.265.

86 Zeichnung des Seedorfer
Doppelkopfes im Skizzenbuch des
Johann Rudolf Rahn, 1878. Bleistift,
Aquarell. Zentralbibliothek Zürich,
Grafische Sammlung und Fotoarchiv.

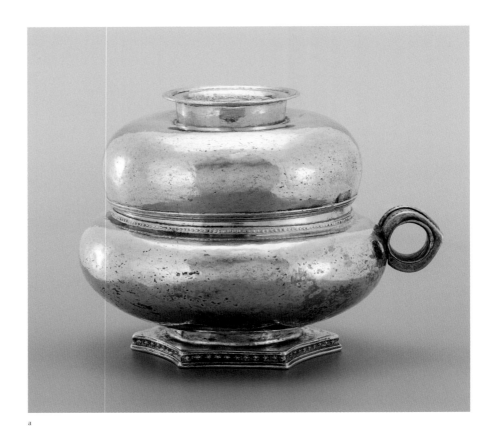

a

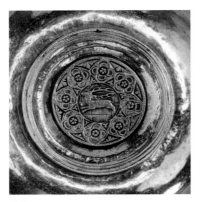

87/b

87 Doppelkopf, Atelier Bossard, um
1878–1901. Auf dem Deckel Hirsch-
medaillon. H. 9,6 cm, 264 g. Privat-
besitz.

Wappen dieses alten schwäbischen Adelsgeschlechts einen auf einem
Dreiberg balancierenden Elefanten auf, der eines seiner vier Beine in die Luft
hält. Von den beiden Firmenstempeln auf dem Boden sei nur noch einer sicht-
bar, der andere sei verdeckt. Ferner versichert Bossard dem Museumsdirektor
wiederholt, dass er keine weiteren Kopien anfertigen werde – eine Absicht, die
er offenbar später revidierte. Der Verbleib des in Bossards Briefen beschriebe-
nen Stücks ist heute unbekannt.

Eine weitere, voll mit Bossards Namens- sowie Wappenstempel und dem
Luzerner Stempel versehene Kopie des Doppelkopfes hat sich in schweizeri-
schem Privatbesitz erhalten (Abb. 87).[52] Sie erscheint äusserlich originalgetreu, die
Stempel befinden sich auf dem Lippenrand des unteren, grösseren Gefässes,
das gravierte Hirschmedaillon ziert den Deckel (Abb. 87b), eine gewellte Blüten-
ranke zwischen Perlbändern schmückt den Henkel. Jedoch fehlt das gravierte
Medaillon mit dem Adler im Fond des grösseren Gefässes. Demnach muss
dieses Stück eine zweite Kopie sein. Die Vergoldung ist in einem satten Goldton
gehalten und weist mehrere Abblätterungen und «Altersspuren» auf, die dieses
Stück älter und «originaler» aussehen lassen als das Original im Basler Museum.

Diesen zwei Kopien schliesst sich eine praktisch identische dritte im Rijks-
museum Amsterdam an (Abb. 88).[53] Die frappante Ähnlichkeit mit dem Original
aus dem Kloster Seedorf erstreckt sich auch hier auf die meisten dekorativen

162

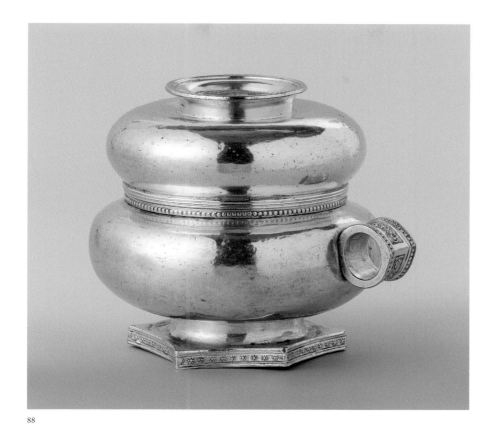

88

89

90

88 Doppelkopf, Atelier Bossard,
um 1878–1901. H. 12,6 cm, 429 g.
Rijksmuseum Amsterdam,
Inv. Nr. BK-16999.

89 Bleimodell des Adlermedaillons,
Atelier Bossard, um 1878–1901.
Dm. 2,9 cm. SNM, LM 163722.

90 Kolorierter Abrieb des Löwen-
medaillons, Atelier Bossard, um
1878–1901. 4,7 × 4,8 cm. SNM,
LM 180799.234.

Elemente, inklusive des Medaillons mit dem heraldischen Adler. Ein Abdruck dieses Adlers fand als Bleimodell Eingang in das Werkstattmaterial des Ateliers Bossard (Abb. 89).[54] Das gravierte Motiv im Fuss des oberen Bechers zeigt anstatt des Hirsches im Blütenkranz einen sitzenden, brüllenden Löwen, umgeben von einer vegetabilen Einfassung. Ein kolorierter Papierabdruck davon im Atelierfundus Bossard gibt diesen Löwen seitenverkehrt wieder (Abb. 90). Wie oft bei Kopien zeichnet sich das Amsterdamer Stück durch eine leichte Überbetonung der Gefässvolumina sowie die harte, konturbetonte Darstellung der Wappen aus, die anstatt der ursprünglich üblichen Emaillierung mit modernen Ölfarben ausgemalt sind.[55] Wir haben es hier also mit drei leicht variierten Kopien nach einem restaurierten Original zu tun.

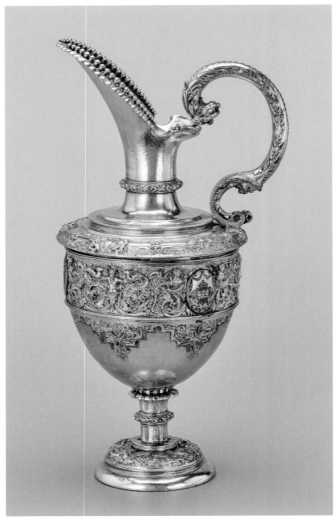

91 Kanne und Handwaschbecken,
Ambrosius Suter, Freiburg i. Br., um
1560/1570. Kanne H. 31 cm, 1'171,5 g.
Becken Dm. 40 cm, 2'185 g. SNM,
LM 30140.

91 / a

Kopien nach Originalen

Zum gefragten Repertoire des Ateliers Bossard gehörten zu allen Zeiten auch exakte Kopien nach Originalen. Damit ein Original massstabgetreu und in allen Teilen genau kopiert werden konnte, muss es Bossard zur Verfügung gestanden haben. Nach einer Fotografie hätte er nicht präzise und detailgetreu arbeiten können, weil diese nur die Vorder-, nicht aber die Rückseite oder nur die Aussen-, aber nicht die Innenseite des Stückes abbildet und auch die Grössenverhältnisse nicht berücksichtigt. Die Vorlagen für die in der Folge vorgestellten Originale waren Bossard also physisch zugänglich. Sie waren entweder Teil seiner Sammlung an Musterobjekten oder zur Reparatur anvertraute Objekte bzw. leihweise überlassene Goldschmiedearbeiten. Auch zum Verkauf bestimmte Originale seines Antiquitätengeschäftes fanden Verwendung als Vorlagen.

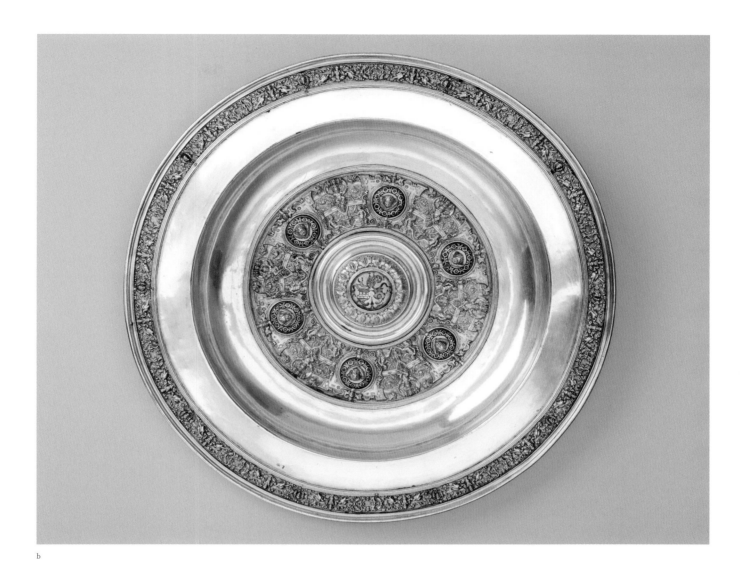

b

Das **Handwaschbecken mit Kanne**, welches das Schweizerische Landes-
museum 1964 aus dem Handel ankaufte, diente ursprünglich im Benediktiner-
kloster Muri, dem Hauskloster der Habsburger im Aargau, als Gerät im Ponti-
fikalamt (Abb. 91).[56] Nach den Klosteraufhebungen im Kanton Aargau 1841
übersiedelten etliche Benediktinermönche nach Sarnen/Obwalden, um am
dortigen Kollegium zu unterrichten, und nahmen auch Teile des Kirchenschat-
zes dorthin mit; andere Mönche gründeten 1845 die Abtei Muri-Gries bei
Bozen. Die beiden teilvergoldeten Silberobjekte geben sich mit ihren Marken
als Arbeiten aus Freiburg im Breisgau aus der Zeit von 1560/70 zu erkennen;
das Meisterzeichen wird Ambrosius Suter zugeschrieben.[57] Beide Stücke
zeichnen sich durch eine ausserordentlich qualitätsvolle Machart aus, wie man
sie zuweilen auch in den Fassungen von Freiburger Bergkristallarbeiten
antrifft.[58] Die in opakem Tiefschnittemail ausgeführten Wappen des Klosters

Muri und des Abtes Jodokus Singisen (1596–1644) weisen die Garnitur als eine der zahlreichen von diesem Kleriker getätigten Anschaffungen liturgischen Silbergeräts aus.[59]

Das eiförmige Gefäss der Kanne auf eingezogenem Fuss ist eine der klassischen Formen der Renaissance. Dazu gehört das runde, in der Mitte vertiefte Handwaschbecken. Die vorliegende Garnitur entspricht vergleichbaren Arbeiten des berühmten Nürnberger Goldschmieds und Ornamentalisten Wenzel Jamnitzer (1508–1585), der die Goldschmiedekunst im süddeutschen Raum wesentlich beeinflusste. So ist das Relief des Beckenbodens, das zwischen Rundmedaillons sitzende Putti mit gekreuzten Beinen und ein antikisch gewandetes sitzendes Paar zeigt, in einer Gussform bekannt, die Jamnitzer in seinen Arbeiten verwendete (Abb. 93).[60] Auch der breite Relieffries auf der Kannenwandung, geschmückt von Teufelshermen zwischen gerollten Blattranken mit Früchten, Vögeln und weiblichen Büsten, deutet in dessen Umkreis. Die gravierten Mauresken, eines der beliebten Motive der Zeit, könnten auf den Vorlagen des Nürnberger Zeichners und Stechers Virgil Solis (1514–1562) basieren.

Um 1900 wurde die Garnitur für das Kloster Muri kopiert[61] (Abb. 92) und das Original nach England verkauft.[62] Bisher ist dieser Austausch als ein betrügerischer Akt des Herstellers der Kopie beurteilt worden.[63] Nach der Gegenüberstellung von Original und Kopie und einer sorgfältigen Untersuchung sowie in Kenntnis eines plausiblen Motivs für den Austausch im klösterlichen Kontext sind wir jedoch der Überzeugung, dass es sich um eine Auftragskopie des Klosters handelt. Der Verkauf des originalen Ensembles dürfte mit dem Neubau des Gymnasiums der Klosterschule im Jahr 1890/91 in Zusammenhang stehen, dessen sanitäre Anlagen 1900 ausgebaut und 1905 um Elektroinstallationen ergänzt wurden. Die Bautätigkeiten erforderten zweifellos bedeutende Mittel und werden zum Verkauf der auf dem internationalen Kunstmarkt jener Zeit gesuchten und hoch bewerteten Renaissance-Garnitur geführt haben. Dank einer guten Kopie konnte dies ohne Aufsehen zu erregen bewerkstelligt werden. Aktenkundig ist diese unkonventionelle Art der Mittelbeschaffung allerdings weder seitens des Klosters noch des Ateliers Bossard.[64]

Da der Erlös des Verkaufs einem zentralen Anliegen des benediktinischen Lehrordens – der Schule – unmittelbar zugutekam, kann man dafür ein gewisses Verständnis aufbringen. Und wer hätte sich für diese Transaktion und die Erstellung der Kopie besser geeignet als der bekannte Goldschmied und geschäftstüchtige Antiquar Bossard im nahe gelegenen Luzern? Auch in Bossards Unterlagen hinterliess diese Transaktion keine Spuren, finden sich doch in den beiden Bestellbüchern der Firma Bossard keine diesbezüglichen Hinweise. Für einen gewollten Austausch und einen möglichst kostengünstigen Ersatz spricht die Ausführung der Kopie, bei der auch die auf dem Original vorhandenen Silbermarken nicht fehlen durften. Neue Stempelpunzen wurden danach geschnitten und damit sowohl Kanne wie Becken gemarkt. Für die schwerere Kopie wurde mehr Silber verwendet, das um 1900 bedeutend weniger kostete als im 16. Jahrhundert. Dies ist ein oft festgestelltes Merkmal der Kopien des Ateliers Bossard.[65] In alter Manier übernahm man die manuellen

166

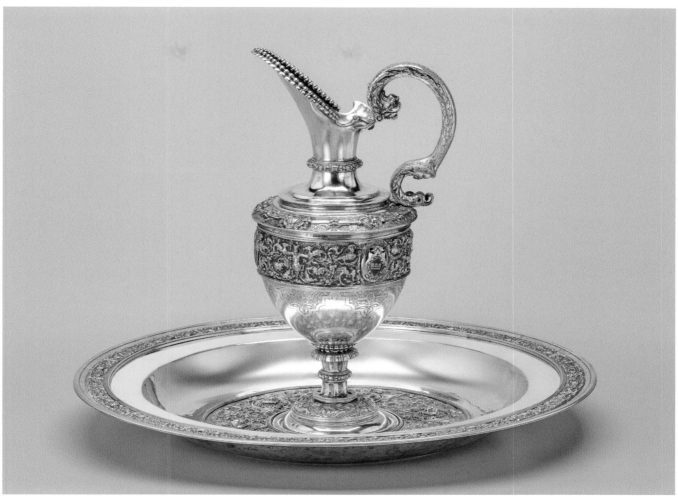

92

93 / a

b

c

92 Handwaschbecken und Kanne, Atelier Bossard, um 1878–1901. Kanne H. 31 cm, 1'486,3 g. Becken Dm. 40 cm, 2'387,3 g. Museum Kloster Muri.

93 Für das Relief des Beckenbodens von Original (links) und Kopie (rechts) verwendete Gussform von Wenzel Jamnitzer aus der Sammlung Amerbach. Historisches Museum Basel, Inv. Nr. 1904.1480.

167

Techniken der Formgebung und des Aufnietens der Reliefteile, sodass bei oberflächlicher Betrachtung eine dem Original identische Wirkung erzielt wurde. Jedoch verzichtete man auf jegliche aufwendige Nachbearbeitung der abgegossenen Reliefpartien. Die zeitintensive Feinbearbeitung, die beim Original durch die hohe Vollendung in Ziselierung und Gravur besticht, fand bei der Kopie nicht statt. Der Kannenhenkel der Kopie ist einfachheitshalber in Vollguss ausgeführt und sichtbar angeschraubt, der Rand des Beckens wurde ebenfalls einfacher gearbeitet, die Gravuren sind in vergröberter Form ausgeführt worden. Die dünne Vergoldung zeigt den zitronengelben Ton von Bossards Kopien und unterscheidet sich von der sattgelben, soliden Feuervergoldung des 16. Jahrhunderts. Hätte Bossard die Kopie in täuschender Absicht anfertigen wollen, wären ihm weitaus subtilere Mittel der Bearbeitung zu Verfügung gestanden, um sie qualitativ dem Original ebenbürtig erscheinen zu lassen. Mit einer guten Gebrauchskopie war dem Kloster jedoch hinlänglich gedient.

Wie in der Schweizerischen Landesausstellung von 1883 in Zürich wurde auch bei jener in Genf 1896 altes Kunsthandwerk ausgestellt. Darunter befand sich der **Deckelpokal** des Zuger Meisters Johann Ignatius Ohnsorg aus dem Jahr 1682 (Abb. 94).[66] Die in feiner Treib- und Ziselierarbeit ausgeführten Darstellungen aus der Gründungslegende der Eidgenossenschaft und einer idealen Schweizerlandschaft liessen ihn als Exponat einer nationalen Ausstellung besonders geeignet erscheinen. 1897, ein Jahr danach, wünschte ein guter Kunde Bossards, der Basler Fritz Vischer-Bachofen (1845–1920), eine Kopie dieses ausserordentlichen Stückes (Abb. 95).[67] Bereits ein Jahr zuvor hatte Bossard zu Vischers 50. Geburtstag einen Pokal nach einem originalen Renaissanceentwurf angefertigt. Da es sich bei der Bestellung von 1897 um eine reine Kopie handelt, gilt unser Interesse weniger der Ikonographie, die bereits andernorts erörtert worden ist[68], als dem Vergleich formaler Merkmale von Original und Kopie. Bossard übernimmt die alte Bildkomposition gänzlich, allein am Email im Inneren des Deckels bringt er zeitgemässe Umformungen an.

Beim Original vermitteln die lebendige Dynamik der dargestellten Szenen und die spannungsgeladenen Bewegungen den Eindruck einer fotografischen Momentaufnahme im Augenblick des Geschehens, dem die Mimik der Dargestellten voll entspricht. Der brave Baumgarten stürmt mit fliegenden Rockschössen und der zum Schlag erhobenen Axt zur offenen Tür herein, der zu Boden gesunkene Vogt Wolfenschiessen hebt abwehrend und sich schützend den Arm und schreit mit weit geöffnetem Mund aus vollem Hals (Abb. 94b). In der nächsten Szene wehrt sich der Bauer Arnold von Melchthal mit einer zu schwungvollem Schlag erhobenen Keule gegen die Knechte des Vogtes, die ihm die Ochsen ausspannen, ein Halbartier hält ihn mühsam zurück.

Es sind nicht allein die Altersspuren, das Abgegriffene, welche dem Original gesamthaft eine weiche Note verleihen. Ihm liegt eine malerische Auffassung zugrunde, die sich besonders deutlich in den ziselierten Figurenszenen äussert. Die Umrisse sind hier weich modellierend gehalten, ähnlich einer Bleistiftzeichnung. Etwas härter abgesetzt sind die Blüten des Kuppaunterteils,

168

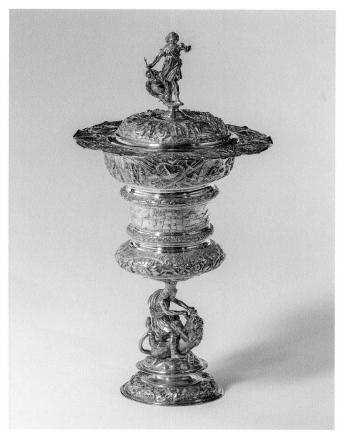

94/a

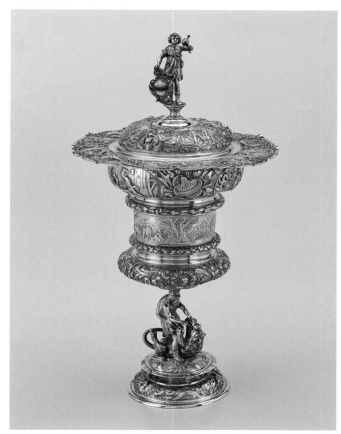

95/a

94 Deckelpokal, Johann Ignaz Ohnsorg, Zug, 1682. H. 33 cm, 905 g. Museum Burg Zug, Inv. Nr. 3263.

95 Kopie des Zuger Deckelpokals, Atelier Bossard, 1897. H. 33 cm.. Privatbesitz.

die bezeichnenderweise auf gestochenen Vorlageblättern beruhen. Bei noch so grosser formaler Übereinstimmung unterscheidet sich die teilvergoldete Kopie gleichwohl vom Original, liegt ihr doch die ästhetische Auffassung einer anderen Zeit zugrunde. Insgesamt wirkt die Kopie härter und präziser. Dies liegt vor allem an den mit dem Setzpunzen gezogenen und ganz leicht unterschnittenen, scharf umrissenen Konturen. Dadurch ergibt sich eine graphischlineare Wirkung im Gegensatz zur malerischen Erscheinung des Originals. Die äusseren technischen Merkmale finden ihre Entsprechung in der inhaltlichen Darstellung der Szenen. Die Handlung erscheint hier nicht mehr so unmittelbar wie beim Original, sondern wirkt gleichsam wie auf der Bühne nachgestellt. Baumgarten erhebt seine Axt weniger vehement, der hingestreckte Wolfenschiessen könnte den Arm so auch zum Gruss erheben, seine Mimik drückt nicht den entsetzten Schrei im Augenblick seiner Ermordung aus (Abb. 95b). Auch der Szene mit den Ochsen fehlt die Lebendigkeit der Darstellung. Bezeichnenderweise treten diese Unterschiede dort am deutlichsten auf, wo Menschen in Handlungsabläufen dargestellt werden. In den rein dekorativen Motiven wie dem Meerestierfries am Sockel fallen sie weniger ins Gewicht.

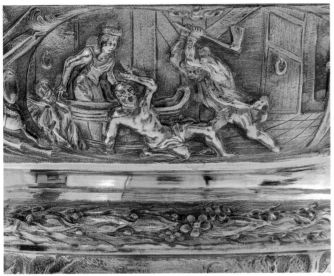

94/b

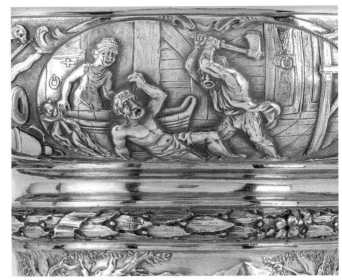

95/b

94b / 95b Medaillons mit Baumgarten
und Wolfenschiessen auf der Kuppa
des Zuger Pokals (links) und Bossards
Kopie (rechts).

94c / 95c Emailplaketten mit
Rütlischwur im Deckelinneren des
Zuger Pokals (links) und Bossards
Kopie (rechts).

94/c

95/c

Eine bewusst vom Original abweichende Gestaltung erfuhr hingegen das
Email mit der Abbildung des Rütlischwurs – der legendären Szene der Grün-
dung der Eidgenossenschaft –, von der sich der Atelierentwurf erhalten hat.
Während das Original von 1682 zwei der Eidgenossen etwas vage «altertüm-
lich» mit geschlitzten Gewändern, den dritten in einem einfachen Bauernrock
jener Zeit wiedergibt (Abb. 94c), bezieht sich die Darstellung der Gruppe von
1897 mit der Rückenfigur links im Bild (Abb. 95c) ganz direkt auf Christoph Murers
grossformatige Radierung der Gründungslegende der Eidgenossenschaft aus
dem Jahre 1580.[69] Die mit betont historischen Kostümen, Kleidern mit Gewand-
schlitzen in Form von Schweizerkreuzen und mit Federbaretten als Reisläufer
gekennzeichneten Eidgenossen verleihen dieser Szene die charakteristische
Aufmachung, mit der man zur Zeit der grossen patriotischen Festspiele und

170

Umzüge am Ende des 19. Jahrhunderts gemeinsame Vergangenheit und Geschichte beschwor. Hier wird ein Topos wieder aufgenommen, der schon zu seiner Entstehungszeit um 1580 stark historisierende Züge trug und mit seinem Rückverweis auf die ruhmreiche Zeit des frühen eidgenössischen Reisläufertums ein idealisiertes Geschichtsbild zur Schau stellte. Die Erstarrung und Bühnenhaftigkeit der Darstellung, auch der Kostümierung, sind Merkmale des Historismus.

Beim **Trinkgefäss in Gestalt eines Hobels,** der von einem mit Zirkel, Massstab und Winkel ausgerüsteten Tischmacher getragen wird, handelt es sich um ein typisches Zunftgefäss aus dem 17. Jahrhundert (Abb. 96). Es wurde vom Zürcher Goldschmied Hans Jakob II. Bullinger (1610–1682, 1634 Meister) gefertigt und trägt auf der einen Seite die gravierte Inschrift: «JOHANNES THRÜEB WARD ZWÖLFER Ao 1645», auf der anderen Seite: «JOHANNES THRÜEB WARD DES RAHTS 1658». Der Widmung zufolge ist das Trinkgefäss ein Geschenk

96 Trinkgefäss in Form eines Hobels, Hans Jakob II. Bullinger, Zürich, 1658. H. 27,5 cm, 752 g. SNM, DEP 2846, Depositum der Gottfried Keller-Stiftung, Bundesamt für Kultur, Bern.

97 Trinkgefäss in Form eines Hobels, Atelier Bossard, wohl 1898. H. 28 cm, 832 g. The State Hermitage Museum, St. Petersburg, Inv. Nr. E-14176.

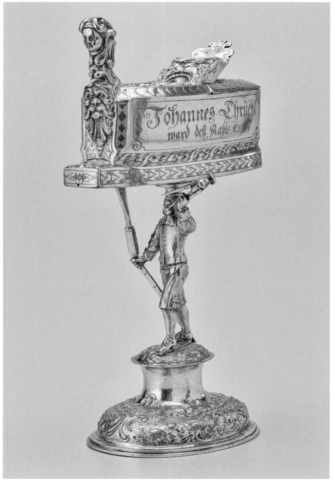

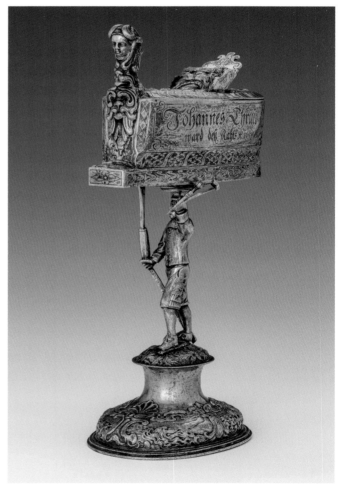

96 / a

97 / a

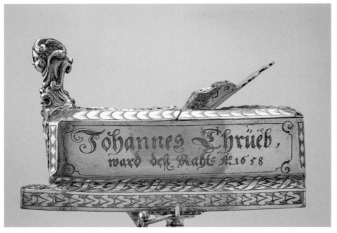

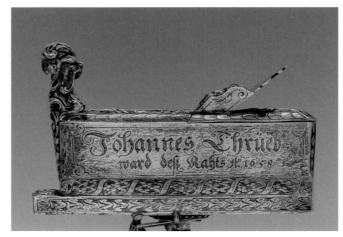

96 / b 97 / b

96 / c 97 / c

zu 96 / 97 Die Inschrift auf dem
Zürcher Pokal von 1658 (links) und
deren detailgenaue Kopie durch
Bossard (rechts).

des Tischmachers Johannes Trüeb an seine Zunft zur Zimmerleuten anlässlich
seiner Wahl in den grossen sowie in den kleinen Rat der Stadt Zürich. Mit dieser
sinnreichen, repräsentativen Silbergabe in Gestalt eines wichtigen Werkzeugs
seines Handwerks leistete er die bei der Übernahme der beiden öffentlichen
Ämter geschuldeten Geldbeträge an seine Zunft.[70] Anlässlich der Liquidation
der Zunftschätze 1798 kam das Stück in Zürcher Privatbesitz und gelangte
nach dem Hinschied der letzten privaten Eigentümer, Heinrich (1847–1904)
und Anna (1853–1912) Meyer-Pestalozzi, ins Schweizerische Nationalmuseum.

Eine zweite Ausführung des «Hobelpokals» befindet sich in der Sammlung
der Ermitage in St. Petersburg (Abb. 97). Das Stück ist von absolut identischer
Machart, einschliesslich der raffinierten Fixierung der Trägerfigur auf dem
Sockel und der gravierten Widmung von Johannes Trüeb. Unterschiede betref-
fen die Marken und das Gewicht: Das Petersburger Stück trägt im Gegensatz
zum Stück im Schweizerischen Nationalmuseum keine Meister- und Ortsmar-
ken und ist ca. 10 % schwerer (832 g gegenüber 752 g). Da einige Beispiele
von doppelter Ausführung repräsentativer Schaustücke in den Silberschätzen
der Zürcher Zünfte und Gesellschaften bekannt sind, war die Möglichkeit eines
weiteren zeitgleichen originalen Pokals zunächst nicht auszuschliessen. Aus
dem im Archiv der Zimmerleutenzunft erhaltenen «Silberbuch der Zunft zur
Zimmerleuten 1539–1738» geht jedoch hervor, dass 1658 einzig das 752 g
(«51 lot») schwere Exemplar gestiftet wurde, das sich heute im National-
museum befindet, und dass auch später kein Gegenstück dazukam.[71]

Der genaue Vergleich der Ziselierungen und Gravuren der beiden Gefässe
ergibt einen ersten Hinweis auf eine Kopie des Historismus aus der Beobach-
tung, dass ein «Ausrutscher» des Graveurs der Widmungsinschrift bei der
Ziffer «8» des Datums 1658 identisch auch am St. Petersburger Exemplar zu
finden ist (Abb. 96b, c und 97b, c). Es liegt nahe, angesichts der Qualität des
St. Petersburger Stücks und des inhaltlichen Bezugs zur Schweiz, das Atelier
Bossard als Hersteller in Erwägung zu ziehen. Tatsächlich finden sich in einem

172

98 Ausstellung der Sammlung
Schuwalow im Stieglitz-Museum in
St. Petersburg im Jahr 1914. Oben links
befindet sich die Kopie des Hobel-
pokals.

der beiden Klebebände der Luzerner Werkstatt mit Abrieben und Abdrücken
von Ornamenten und Details von Goldschmiedearbeiten auf S. 83 und 85 die
Abriebe von Ornamentfriesen des Hobelpokals von 1658.

Demzufolge hat sich das Original im Atelier Bossard befunden. Sein dama-
liger Besitzer, Heinrich Meyer-Pestalozzi, und sein Vater Eduard Meyer-Locher
(1814–1882) waren gute Kunden Bossards. Mehrere repräsentative Arbeiten
des Ateliers für die beiden Auftraggeber seit den späten 1870er Jahren sind
belegt und teilweise erhalten.[72] Der Kreis schliesst sich mit Blick auf die Herkunft
des St. Petersburger Exemplars: Es stammt aus der Sammlung der Gräfin
Elisabeth Schuwalow (1855–1938) und ist abgebildet im Katalog der Aus-
stellung «Silber, Fayencen und Email aus der Sammlung Gräfin E. V. Schuwa-
low» 1914 im Stieglitz Museum St. Petersburg (Abb. 98).[73] Elisabeth Schuwalow
ist die Witwe des Grafen Pavel Petrovich Schuwalow (1847–1902), eines lang-
jährigen Kunden Bossards aus dem russischen Hochadel (siehe S. 37). Wir finden
den Eintrag Schuwalows auch im zweiten Besucherbuch Bossards von 1893–
1910, auf S. 58, im Jahr 1898, mit Adressangabe «Fontanka 21 St. Petersburg»,
welche die Identifizierung der Person erlaubt. Es ist gut möglich, dass die
Anfertigung der Kopie des Hobelpokals mit dem Zeitpunkt von Pavel Petrovich
Schuwalows Besuch in Luzern zusammenfällt.

Die Indizien sprechen für sich, die genauen Umstände bleiben aber offen
und werfen Fragen auf: War der Hobelpokal von 1658 eventuell zur Restau-
rierung bei Bossard, und kam er dort Schuwalow zu Gesicht, der daraufhin
eine Kopie bestellte? Und: War dieser informiert, dass Bossard sein Stück
kopierte? Der Hobelpokal Schuwalows ist nicht gestempelt, und wir dürfen
davon ausgehen, dass Pavel Petrovich Schuwalow darüber im Bild war, dass
er eine Kopie erwarb. Dass diese gemeinsam mit Goldschmiedearbeiten der
Renaissance und des Barocks, allerdings wohl nicht als einzige Arbeit des
19. Jahrhunderts, im Museum Stieglitz ausgestellt war, entspricht einerseits
der Identität jenes Museums als Schule für technisches Zeichnen, andererseits

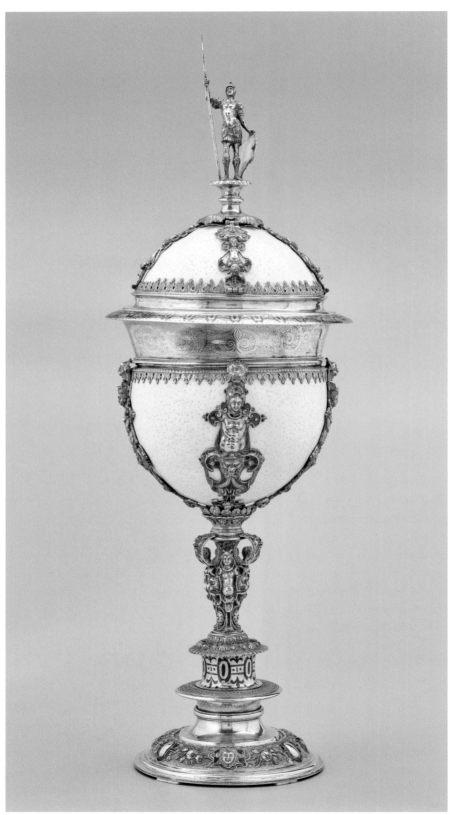

99 Strausseneipokal, Atelier Bossard,
1869–1901. Kopie nach
Elias Lencker. H. 51,5 cm, 1'629 g.
Privatbesitz.

99 / a

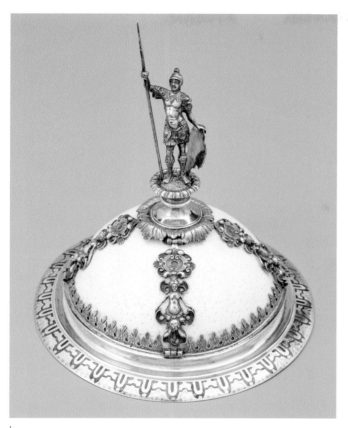

b

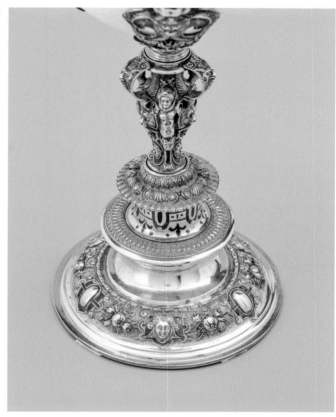

c

dem Verständnis des Sammelns im Historismus. Es ging um künstlerische und technische Meisterschaft sowie um Vorbilder für die Studierenden; die historische Authentizität war in diesem Zusammenhang von sekundärer Bedeutung. Wissensverlust und das Fehlen von Unterlagen, zum einen bedingt durch den frühen Tod des Besitzers, zum andern durch die politischen Umwälzungen in Russland erklären, dass die Identität des Hobelpokals verkannt wurde, als er 1925 in die Petersburger Eremitage gelangte. Der Schuwalow-Palast an der Fontanka 21 samt Kunstsammlung wurde 1917 umgenutzt, Elisabeth Schuwalowa starb 1938 im Exil in Paris. (HPL)

Ein **Strausseneipokal** Bossards lässt die alte Faszination für exotische Naturalien von Land und Meer wieder aufleben. Vor allem Kokosnüsse, Strausseneier, Nautilus- und Turboschnecken erregten in Europa seit alters her naturwissenschaftliches Interesse und hatten einen hohen Sammlerwert. Von Goldschmieden wertvoll gefasst, fanden sie Eingang in die frühen Kirchenschätze und fürstlichen Kunst- und Wunderkammern.[74]

Sammler und Museen des 19. Jahrhunderts, die an die Tradition vergangener Jahrhunderte anknüpften, zeigten reges Interesse an diesen kostbar verarbeiteten Naturalien. Die Nachfrage wurde im Zuge des Historismus durch

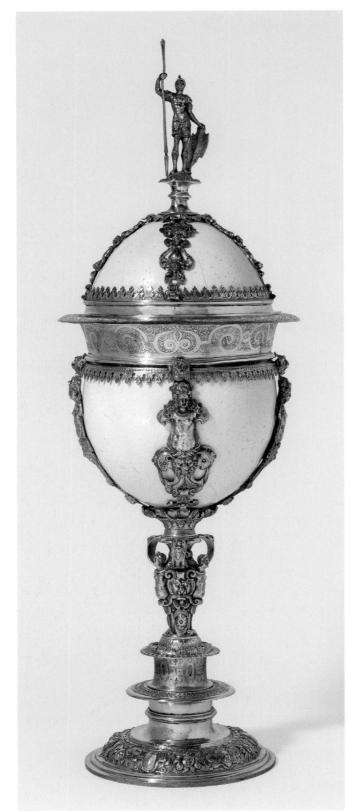

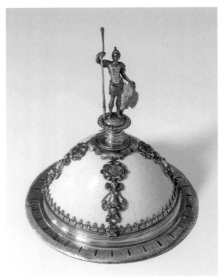

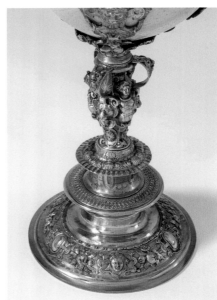

100 Straussenei-
pokal, Elias Lencker,
Nürnberg, um
1585/1591.
H. 51,3 cm.
Staatliche Museen
zu Berlin, Kunst-
gewerbemuseum,
Inv. Nr. Hz 1196 a, b.

101 Gussform
eines der Schaft-
ringe des Lencker-
Pokales, Atelier
Bossard, 1869–1901.
Dm. 5,5 cm. SNM,
LM 163723.

100 / a

b

c

101

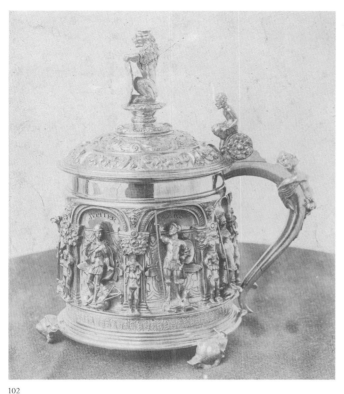

102

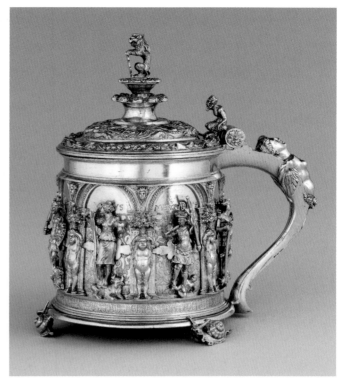

103

102 Humpen mit der Darstellung von Planetengöttern, Atelier Bossard, um 1880. Verbleib unbekannt. Altes Glasplattenfoto aus dem Atelier Bossard.

103 Humpen mit der Darstellung von Planetengöttern, Hieronymus Peter gen. Schweitzer, Nürnberg, um 1550–1560. H. 17 cm. Ecouen, Musée national de la Renaissance, Inv. Nr. E.Cl.20594.

Neuanfertigungen befriedigt.[75] Auch im Atelier Bossard folgte man diesem Trend. Entsprechende Entwurfs- und Werkstattzeichnungen von Kokosnuss-, Muschel- und Strausseneipokalen sowie alte Fotos ausgeführter Stücke zeugen ebenso davon wie teilweise mit Johann Karl Bossards Marken versehene Prunkpokale. Das mehrfach hergestellte Modell seines Strausseneipokales lässt sich von der direkten Kopie des Originals über Varianten bis zur freien eigenen Gestaltung verfolgen. Im Vergleich kann zweifelsfrei nachgewiesen werden, dass die hier vorgestellten Exemplare im Atelier Bossard entstanden sind. Eines dieser Stücke erweist sich als die direkte Kopie (Abb. 99) des Strausseneipokals des Nürnberger Goldschmieds Elias Lencker von 1571/75 im Kunstgewerbemuseum Berlin (Abb. 100). Der ungestempelte Strausseneipokal Bossards gibt den Lencker-Pokal bis ins kleinste Detail wieder.[76] Sogar die nicht direkt sichtbaren Medaillons mit plastischem Fruchtgebinde im Innern des Fusses und des Deckels entsprechen sich. Die beim Original weitgehend verschwundene Farbfassung ist an der Kopie wiederhergestellt. Eine derart genaue Nachbildung ist nicht denkbar, ohne dass sich der Lencker-Pokal in der Werkstatt Bossards befunden hat. Dafür spricht auch die im Atelierbestand erhaltene Gussform von einem der Schaftringe (Abb. 101), der bei dieser Gelegenheit abgeformt wurde. Die Gussform fand in der Folge als «authentisches» Element Verwendung bei anderen Schöpfungen Bossards wie dem sog. Eidgenossen Pokal (Abb. 118). Wir wissen nicht, ob es sich bei

diesem Strausseneipokal um eine Auftragsarbeit für den damaligen Besitzer des Lencker-Pokals handelt, möglicherweise vor dessen Veräusserung an das Kunstgewerbemuseum Berlin.[77] Offensichtlich erfreute sich der Typus des Strausseneipokals nach dem Vorbild von Elias Lencker einiger Beliebtheit, weshalb ihn Bossard noch mindestens zweimal in leichten Variationen und Weiterentwicklungen herstellte (S. 196–197).

Unter den alten Glasplattenfotos im Firmenarchiv Bossard befindet sich das Bild eines stark skulptural dekorierten **Humpens** mit der Darstellung von Planetengöttern, die auf ihren Tierkreiszeichen stehen (Abb. 102). Dabei handelt es sich um die Kopie eines Stücks aus der berühmten Frankfurter Sammlung Rothschild, das dort als Nürnberger Arbeit mit der Meistermarke G. P. figuriert (Abb. 71 und 103).[78] Planetenbilder gehörten zum beliebten ikonographischen Inventar der Goldschmiedekunst der deutschen Renaissance, was mit dem erwachten Interesse der Zeit für die Astronomie zusammenhängt.

Im Original sind die sieben Planetengötter, inschriftlich als «SATURNUS», «JUPITER», «MARS», «SOL», «VENUS», «MERCURIUS» und «LUNA» bezeichnet, in applizierten Dreiviertelfiguren dargestellt. Die Figuren sind mittels blattförmigen horizontalen Spangen an den Hintergrund geheftet und stehen unter bogenförmigen Arkaden. Deren Pilaster sind aus der Gefässwandung herausgetrieben und haben die Gestalt korpulenter Knäblein, die auf ihrem schleierbedeckten Kopf einen Blumenkorb tragen. Alle Figuren sprechen mit lebendigem Ausdruck. Den langsamen Gang der Planeten symbolisieren drei kriechende Weinbergschnecken als Gefässfüsse, die an Wenzel Jamnitzers Naturabgüsse erinnern. Auf dem gewölbten Henkel räkelt sich entspannt eine Sirenenherme, die Daumenruhe bildet ein locker hockender Satyr. Den Deckel schmücken zwei konzentrische ziselierte Friese, der äussere mit Früchtebüschel, der innere mit Tritonen und Meeresungeheuern. Als Bekrönung hält ein kleiner Löwe auf doppeltem Podest einen Schild, dessen Wappen entfernt worden ist. Das zierliche, nur 17 cm hohe Gefäss von untersetzter Proportion repräsentiert ausdrucksstark die Welt der Renaissance, der wiederentdeckten Antike und ihrer Mythologien, der neu entdeckten fernen Meere, über die nun grosse Silbermengen nach Europa gelangten, sowie der Wissenschaft von den Himmelskörpern. Im Deckelinnern nimmt eine Rosette mit Miniaturfigürchen der sieben Planetengötter das Thema nochmals auf.

Neben der Nürnberger Beschaumarke aus der Zeit um 1550–1560 bezeichnen die Initialen G. P. den aus Basel stammenden Goldschmied Geronimus Petri (oder Hieronymus Peter), der von 1540 bis zu seinem Tod 1569 in der freien Reichsstadt tätig war. Er stand in persönlichem Kontakt mit dem Nürnberger Zeichner und Kupferstecher Virgil Solis (1514–1562), dessen erfindungsreiche Vorlagen für Goldschmiede von grosser Bedeutung waren. Die Gussvorlagen lassen auf den gleichfalls aus der Schweiz stammenden Goldschmied, Medailleur und Bildschnitzer Peter Flötner (geb. um 1490 im Thurgau, 1522–1546 Nürnberg) und den frühen Jamnitzer-Umkreis schliessen.

Waren es neben seiner exemplarischen Verkörperung der Nürnberger Renaissance die Bezüge zur Schweiz, die das Stück für Bossard so attraktiv erscheinen liess, dass er es kopierte? Jedenfalls muss sich das Original vor seiner Aufnahme in die Sammlung von Baron Rothschild in Bossards Händen befunden haben. Allein anhand der Abbildung im ersten Sammlungskatalog Rothschild von 1883 hätte das Atelier die Kopie unmöglich herstellen können, da man dazu ja auch die Rückseite des Planetenhumpens kennen musste. Indirekt liefert dies einen weiteren Beweis für die Beziehungen von Rothschilds Agenten zum Luzerner Antiquitätenhändler oder eventuell auch für Bossards direkten Kontakt zu dem Frankfurter Sammler (siehe S. 38).

Aufschlussreich ist der Vergleich von Original und Kopie, wobei letztere allein durch die alte Glasplattenfotografie bekannt ist. Die Kopie erscheint schlanker, eventuell auch höher. Der Ausdruck der Figuren wandelt sich von entspanntem Sein im Original zur theaterhaften Pose in der Kopie: Die Sirene klammert sich mit ihren Flügeln am Henkel fest, der Satyr sitzt Modell, der Schildhalterlöwe reckt sich repräsentativ in die Höhe und wurde grösser als im Original. So getreu die Kopie auch ausgeführt ist, ihre Unterschiede zeigen sich hier, wie auch schon andernorts festgestellt, in einer Verschlankung der Form und Erstarrung des Ausdrucks.

Zu Recht regte ein **Trinkgefäss in Gestalt eines Schweizer Kriegers**, ein Meisterwerk des Zürcher Goldschmieds Hans Heinrich Riva (1590–1660) aus den 1640er Jahren, Bossard zu einer Kopie an. Das Original, das Anfang der 1890er Jahre der Zürcher Freimaurerloge Modestia cum Libertate gehörte (Abb. 104), muss sich damals im Atelier Bossard befunden haben, wo es kopiert wurde. Diese Kopie ist uns nur durch ein altes Foto des Ateliers (Abb. 105) über-liefert. Ihr heutiger Standort ist unbekannt. 1906 fanden die offensichtlich noch vorhandenen Formen zum Guss der Figur unter Karl Thomas Bossard noch-mals Verwendung (Abb. 106).

Der Vergleich der Kopien mit dem von Riva geschaffenen Schweizer Krie-ger liess diesen eindeutig als authentische Arbeit des 17. Jahrhunderts und verkanntes Original erkennen, ganz im Gegensatz zu der seit 1977 vertretenen Ansicht, dass es sich dabei um eine Arbeit Bossards handle und nur der von Hans Heinrich Riva gestempelte Sockel original sei.[79] Es waren der im 19. Jahr-hundert auf die Hohlkehle gravierte pseudomundartliche Trinkspruch, die Devi-sen auf den Waffen und die Donatorenwidmung von 1849 auf dem Schild, die dazu geführt hatten, die Kriegerfigur aus dem 17. Jahrhundert in den vergan-genen Jahrzehnten als Werk des Historismus zu beurteilen.[80]

Im Harnisch und mit Schweizerdegen sowie Schweizerdolch bewaffnet, dominiert der selbstbewusste Krieger Rivas in natürlich-gelassener Pose das Bild einer Schlacht, das als Standfläche dient und in Treibarbeit gefertigt wurde. Dabei handelt es sich um die Darstellung der für Zürich siegreichen Schlacht bei Dättwil von 1351, die einer grafischen Vorlage in der Schweizerchronik des Johannes Stumpf von 1548 folgt.[81] Ein mit Federn geschmücktes Barett bedeckt das charaktervoll modellierte Haupt des Kriegers. Schon früh hatte sich diese Figur in «altschweizerischem Kostüm», das auf die charakteristische

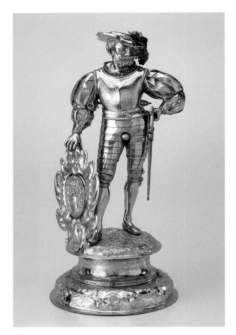

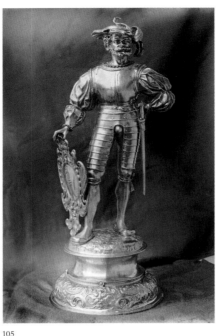

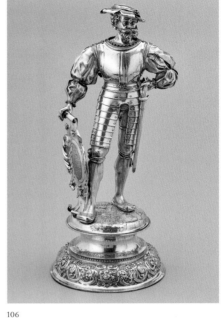

104

105

106

104 Trinkgefäss «Alter Schweizer»,
Hans Heinrich Riva, Zürich, um 1640.
H. 43 cm. SNM, DEP 369, Depositum
der Gottfried Keller-Stiftung, Bundes-
amt für Kultur, Bern.

105 Trinkgefäss «Alter Schweizer»,
Atelier Bossard, um 1890. Kopie nach
Riva. Verbleib unbekannt.

106 Trinkgefäss «Alter Schweizer»,
Atelier Bossard, 1906. Weitere Kopie
nach Riva. H. 40,5 cm, 2'584 g
(Kopf 289 g). Privatbesitz.

Kleidung eidgenössischer Krieger aus der zweiten Hälfte des 16. Jahrhunderts
zurückgriff, als Topos etabliert. Der Stil des Zürcher Goldschmieds Riva zeich-
nete sich in seiner Reifezeit, der dieses Werk zugerechnet werden darf, durch
die Verarbeitung fremder Einflüsse aus. So könnten italienische Kleinbronzen
seinen bewegten Figuren mit eleganten Proportionen als Vorbild gedient
haben, niederländische Knorpelwerkmotive verliehen dem Dekor seiner Werke
dynamischen Schwung. Auch Einflüsse aus dem bedeutenden Goldschmie-
dezentrum Nürnberg sind wahrscheinlich oder wurden über dieses tradiert.[82]
Rivas späte Werke unterschieden sich dadurch vom schwereren einhei-
mischen Habitus.[83]

Bossard kopierte alle Elemente der Vorlage, abgesehen von der unter-
schiedlichen Schlachtendarstellung auf der Sockeloberfläche und dem feh-
lenden gravierten Trinkspruch in der Kehlung des Sockels sowie dem Emblem
auf dem Wappenschild. Dieses stellt den Baselstab dar, das Stadtzeichen
Basels, was auf einen dortigen Auftraggeber schliessen lässt.[84] Das Knorpel-
werk des Fusswulstes erscheint leicht variiert. Handwerklich gekonnt geben
die Kopien die äussere Form des Kriegers in allen Details wieder. Jedoch
mutiert die wohlproportionierte Figur des Riva-Kriegers in den Kopien zu einer
eher schmächtigen statischen Repräsentationsfigur mit keckem Gesichtsaus-
druck, der die energievolle Körpersprache und überzeugende Ausdruckskraft
des Originals fehlen. Es gelang Bossard nicht, den selbstsicheren, siegreichen
Krieger mit realistischen, vom Schlachtgeschehen gezeichneten Gesichtszü-
gen in seiner Essenz wiederzugeben. Wie bereits verschiedene Male aufge-
zeigt, manifestiert sich der Verlust des lebendigen Ausdrucks in der Kopie

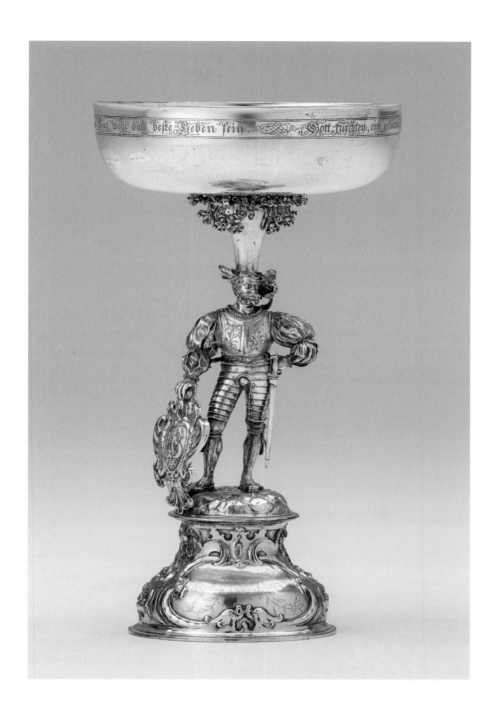

107　Fussschale, Atelier Bossard,
1895. H. 30 cm, 991 g. SNM,
LM 54759.

insbesondere bei figürlichen Darstellungen, während ornamentaler Dekor
naturgemäss davon weniger betroffen ist.

　　Rivas Krieger inspirierte Bossard 1895 zu einer weiteren Verwendung; in
verkleinerter Form integrierte er ihn als gegossene Schaftfigur in eine Fuss-
schale für seinen Basler Kunden Fritz Vischer-Bachofen, dessen Wappen auf
dem Schild zu sehen ist (Abb. 107).[85]

Nachahmung und Eigenschöpfung

Ausgehend von der Kopie führt die Entwicklungslinie der Modelle des Ateliers Bossard zur Nachahmung und von dort zur Eigenschöpfung. Beide enthalten einen, wenn auch unterschiedlich grossen, Anteil an eigener schöpferischer Leistung. Der Unterschied liegt darin, dass bei der Nachahmung ein mehr oder weniger direktes Vorbild auszumachen ist, bei der Eigenschöpfung jedoch nicht mehr. Hier verbinden sich unterschiedlichste Einflüsse zu einer neuen Vorstellung. Den Nachahmungen können Vorbilder verschiedener Art zugrunde liegen. Da man im Atelier Bossard grossen Wert auf historische Stiltreue legte, griff man auf originale alte Goldschmiedearbeiten als Vorlage zurück. Zu den freien Nachahmungen, nicht zu den Kopien, zählen wir die Arbeiten, die nach zeichnerischen Entwürfen, meist der Spätgotik und Renaissance entstanden sind.

Varianten nach Originalen

Einen **klassischen Deckelpokal deutscher Renaissance** von ausgewogenen Proportionen und klarer Gliederung schätzte der Luzerner Goldschmied aus guten Gründen als vorbildliches Beispiel (Abb. 108). Nicht allein die formalen Qualitäten empfahlen das Stück als Vorbild, sondern darüber hinaus seine besondere historische Bedeutung für die Schweiz. Eine lateinische Inschrift nebst dem Bullinger-Wappen auf der Innenseite des Deckels bezeichnet den Pokal als Geschenk von Königin Elisabeth I. von England an den Zürcher Reformator Heinrich Bullinger aus dem Jahr 1560 als Dank für die Aufnahme englischer Glaubensflüchtlinge in der Limmatstadt während der Schreckensherrschaft der katholischen Königin Maria der Blutigen (1553–1558). Auf der Unterseite des Fusses eingraviert ist der Vermerk einer Restaurierung: «*Renoviert 1819 David Studer*». Das Beschauzeichen verweist auf Strassburger Herkunft, das Meisterzeichen ist ungedeutet.[86] Seitdem der sogenannte Bullinger-Pokal 1840 erstmals publiziert wurde, galt er als eine Art Reliquie der Zürcher Reformation, Grund genug für Bossard, das berühmte Stück zum Vorbild zu nehmen. Inzwischen wurde der Zusammenhang mit Bullinger beweiskräftig widerlegt[87], doch ist der Pokal selbst fraglos eine authentische Arbeit aus der Renaissance. Seine Zuschreibung dürfte eine anlässlich der 300-Jahr-Feier der Zürcher Reformation von 1819 verfasste Legendenbildung sein, die das Bedürfnis der Zeit nach einer historischen Memorabilie befriedigte.[88] Eine Zeichnung des Ateliers variiert den Pokal, indem sie dessen strengen Kugelabschluss des Deckels spielerisch in einen Apfel umsetzt und den Über-

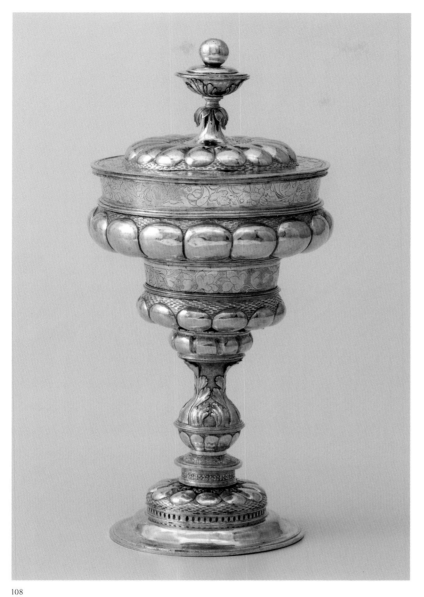

108

109

110

108 «Bullinger-Pokal», Strassburg, um
1560. H. 25,5 cm, 545,7 g. SNM, IN 91.

109/110 Zwei Entwürfe für Pokale in
der Art des «Bullinger-Pokals», Atelier
Bossard, um 1869–1901. Tusche.
24 × 11,7 cm. SNM, LM 180793.40.
Tusche, Aquarell. 34,5 × 21 cm. SNM,
LM 180795.1.

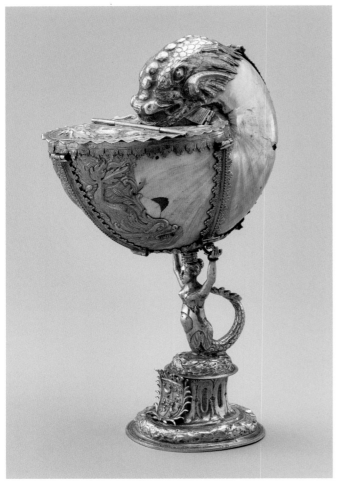

111

112

111 Nautiluspokal, Zacharias Müller, St. Gallen, 1662. H. 28 cm. Chorherrenstift St. Michael, Beromünster.

112 Der Nautiluspokal von Zacharias Müller, Louis Weingartner, um 1890. Tusche, Aquarell. 34 × 22,1 cm. SNM, LM 180792.41.

gang von den Buckeln des Fusses zur Schaftbasis mit einem Blattkranz verbindet (Abb. 109). Die nächste Version macht aus der Vorlage ein romantischerzählerisches Stück von etwas gelängter Proportion mit der Figur eines Mähers auf dem Deckel und einem breiten Gravurband auf der Einschnürung der Kuppa (Abb. 110). Die bekrönende Figur und der Gravurstreifen liessen sich jeweils der Thematik des Auftrags anpassen.

Auch ein auf der Schweizerischen Landesausstellung in Genf 1896 gezeigter **Nautiluspokal aus dem 17. Jahrhundert** gefiel im Luzerner Atelier als gutes Vorbild.[89] Er gehört dem Chorherrenstift Beromünster. Das Stück war eine Schenkung aus weltlichen Kreisen, wurde aber in sakraler Zweitverwendung als Weihrauchbehälter benützt (Abb. 111).[90] Eine feine, von Louis Weingartner signierte Zeichnung hält das Stück genau fest (Abb. 112) und inspirierte zu einer Reihe von Variationen, von denen sich Zeichnungen erhalten haben (Abb. 113 und 114). Sie lassen den Entwicklungsprozess freier Nachbildungen mitverfolgen. Von der Variante mit einer Meerjungfrau als Schaftfigur sind sowohl das alte

113

114

113 Nautiluspokal mit Neptunspange, Atelier Bossard, um 1890. Tusche. 35 × 23,5 cm. SNM, LM 180792.42.

114 Nautiluspokal mit Meerjungfrau als Schaftfigur, Atelier Bossard, um 1890. Bleistift. 23,6 × 23,4 cm. SNM, LM 180792.43.

115 Nautiluspokal mit Meerjungfrau als Schaftfigur, Atelier Bossard, um 1890. H. 27,5 cm. Verbleib unbekannt.

Glasplattenfoto als auch die Ausführung bekannt (Abb. 115).[91] Während deren Schaft mit der anmutigen Meerjungfrau im Atelier modelliert wurde, geht die reliefierte Darstellung auf dem Fusswulst mit dem Raub der Europa auf ein originales Basler Bleimodell des 16. Jahrhunderts zurück (Abb. 381)[92], ebenso wie die Spangen mit weiblichen Halbfiguren. Diese Modelle fanden wiederholt an Stücken im Stile des 16. Jahrhunderts Verwendung, vorzüglich an Straussenei- und Kokosnusspokalen. Auch die auf einer Entwurfszeichnung erscheinende Neptunspange gehört zum Bestand des Amerbachkabinetts.[93] Abgüsse befinden sich unter dem Werkstattmaterial des Luzerner Ateliers.

Ein Hauptwerk des Luzerner Ateliers Bossard stellt der sog. **Eidgenossenpokal** dar, ein silbervergoldeter Prunk-Deckelpokal mit Namens-, Firmen-, Stadt- und dem Jahrzahlstempel 1893 (Abb. 118).[94] Da das imposante Stück weder Widmung noch Wappen trägt und auch in den Bestellbüchern des Ateliers nicht figuriert, dürfte es als Vorzeigestück im Hinblick auf die Kantonale Gewerbeausstellung in Luzern von 1893 geschaffen worden sein.[95] Grundlage

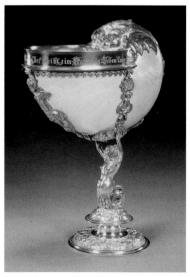

115

185

116

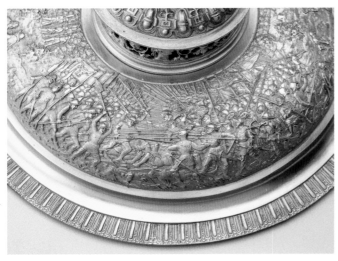

118/b

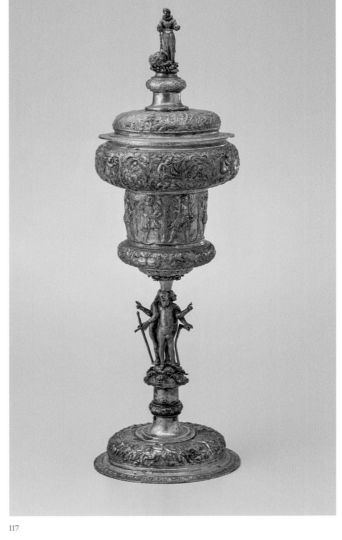

117

116　Gipsabguss vom Fuss des Staffelbachpokals, Atelier Bossard, 1876–1878. Monats- oder Jahreszeitendarstellung in der Art von Abraham Gessner. 6,2 × 10,4 cm. SNM, LM 140108.38.

117　Galvanoplastische Nachbildung des Pokals von Hans Peter Staffelbach, Atelier Bossard, 1876–1878. H. 70 cm. Museum für Gestaltung, Zürich, Inv. Nr. KGS-01289_a–b.

118b　Die Schlacht bei Sempach nach Rudolf Manuel Deutsch auf dem Deckel des Eidgenossenpokals.

für diese Komposition bot einerseits der barocke Willkommpokal von 1689 des Hans Peter Staffelbach (1657–1736).⁹⁶ Dieses Stück ging nachweislich 1876–1878 zwecks Verkauf durch Bossards Hände.⁹⁷ Er nahm davon Motive in Gipsabformungen ab (Abb. 116), auch eine galvanische Kopie des Barockpokals ist erhalten (Abb. 117). Andererseits fand der Entwerfer des grossen Eidgenossenpokals Inspiration in Darstellungen der beliebten Festumzüge in historischen Trachten und Waffen zu Gedenkanlässen der Schweizergeschichte.⁹⁸ Das ikonografische Programm des historistischen Prunkpokals erscheint fast wie der Bilderbogen eines solchen Festumzuges. Des Weiteren bezog Bossard Holzschnitte der Renaissance und originale Gussmodelle des 16. Jahrhunderts in seine freie Nachahmung mit ein (Abb. 119–122).

186

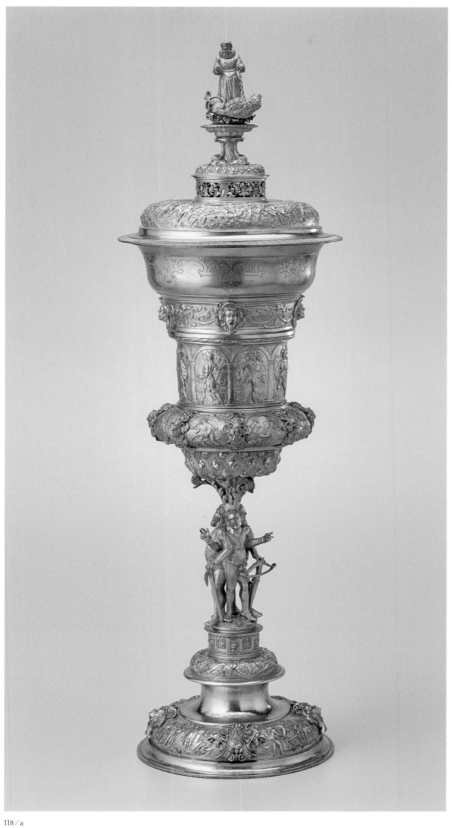

118/a

118a Eidgenossenpokal, Atelier
Bossard, 1893. H. 72 cm, 3'520 g.
SNM, LM 68007.

118 / c

119

118 / d

120

118 / e

121

118 / f

122

119–122 Übernahme von historischen Vorbildern beim Eidgenossenpokal: Bannerträger nach Holzschnitt von Urs Graf, 1521. Narrenkopf nach Gussmodell der Sammlung Amerbach. Der weibliche und der männliche Kopf sind freie Gestaltungen nach Gussmodellen der Sammlung Amerbach. Historisches Museum Basel, Inv. Nr. 1904.1271, 1904.1352 und 1904.1617.

Staffelbachs Willkommpokal, aus dem ausgehenden 17. Jahrhundert greift formal mit seiner in der Mitte durch einen Bildstreifen eingeschnürten Cuppa eine charakteristische Form der deutschen Spätrenaissance auf. Thematisch wird mit dem Barockpokal der unter Luzerns Leitung erkämpfte Sieg der katholischen Innerschweiz über die reformierten Orte im Ersten Villmergerkrieg 1656 gefeiert, den die Bannerträger der Acht Alten Orte der Alten Eidgenossenschaft verkörpern. Auf dem oberen Kuppawulst sind zwischen Putti die entsprechenden Kantonswappen ziseliert. Auf dem Deckel erscheinen Szenen der ruhmreichen Schlacht bei Sempach gegen die Habsburger von 1386 nach dem Holzschnitt von Rudolf Manuel Deutsch von 1551 sowie auf dem Fuss einzelne Episoden der eidgenössischen Gründungsmythen.[99] Der Schaft stellt den Schwur der Drei Eidgenossen dar. Auf dem Deckel bändigt eine stehende Frauenfigur in Renaissancetracht den habsburgisch-böhmischen Löwen.

Stilistisch zeigen sich in der Kostümierung schon im Barockpokal historisierende Züge. Er ist gekennzeichnet durch plastisches Volumen, spannungsgeladene Formen und dazu kontrastierende, weich gezeichnete, reiche Details, was ihm einen bewegt-schimmernden Aspekt verliehen haben muss, der sich auch noch anhand des Galvanos erahnen lässt. Technisch war der Barock-

188

pokal in süddeutsch-schweizerischer Tradition in Treibarbeit mit feinen Ziselierungen und Punzierungen gearbeitet. Nur die Schaft- und Deckelfiguren sind gegossen.

Bei Bossards davon inspiriertem Deckelpokal fällt bei derselben Höhe zunächst die schlank-gestreckte Proportion auf, eine Tendenz, die sich immer wieder in seinen Nachbildungen zeigt. Thematisch präsentiert das Bildprogramm fast denselben Inhalt, platziert die Darstellungen jedoch an unterschiedlichen Stellen und passt sie der veränderten politischen Situation an. Der Achtörtigen Eidgenossenschaft kam aus dem Blickwinkel eines Zeitgenossen des 1848 gegründeten Schweizerischen Bundesstaates keine Bedeutung mehr zu. Sein Blick zurück wendet sich vielmehr auf die Dreizehnörtige Eidgenossenschaft, die von 1513 bis zum Ende des Ancien Régime 1798 Bestand hatte. Diese findet in den Bannerträgern der Acht Alten Orte auf der Kuppawandung und deren Kantonswappen auf dem unteren Kuppawulst sowie den Kantonswappen der später zur Eidgenossenschaft gestossenen fünf Orte[100] auf dem oberen Sockelwulst ihre Darstellung.

Stilistisch dominieren den Deckelpokal von 1893 Formen der Renaissance. Den Darstellungen liegen zwar teilweise Abgüsse vom Staffelbach-Pokal von 1689 zugrunde (Abb. 116), doch ergänzt sie Bossard bewusst mit Kopien nach Renaissance-Originalentwürfen bzw. Abgüssen originaler Renaissancemodelle sowie eigener Gestaltung.[101] Den Bannerträgern auf der Kuppawandung diente die Holzschnittserie des Solothurner Goldschmieds und Stechers Urs Graf von 1521 als Vorlage (Abb. 119).[102] Die Kantonswappen und ihre Schildhalter auf dem Wulst unterhalb des Figurenfrieses hingegen sind eigene Entwürfe des Luzerner Ateliers. Auch bei der Gestaltung der Reliefteile lässt sich ein vergleichbarer Rückgriff auf originale Vorbilder feststellen. Während einige Gussteile direkt auf die Basler Goldschmiedemodelle zurückgehen, stehen ihnen eigene Kompositionen aus dem Atelier Bossard gleichwertig zur Seite. Der am Fuss vierfach wiederholte Narrenkopf erweist sich als überarbeiteter Abguss eines der Basler Bleimodelle (Abb. 120). Auch das Mäanderband mit eingestellten Löwenköpfen und tafelförmigen Anhängern (Abb. 118g) – ein Modell aus der Werkstatt des Wenzel Jamnitzer – geht auf eine originale Bleipatrone in Basel zurück (Abb. 123). In enger Anlehnung an ein originales Bleimodell, jedoch nicht als direkter Abguss sondern als Eigenschöpfung entstand der weibliche Kopf, der alternierend mit einer männlichen, frei gestalteten Maske den Girlandenfries der Kuppa unterbricht (Abb. 121/122).

Im Gegensatz zur bewegten Auffassung des Barockpokals wird die Darstellung 1893 in eine straff konturierte, härter wirkende Komposition im Stil der Renaissance umgedeutet. Die Geschichte der Alten Eidgenossenschaft wird hier nicht mehr unmittelbar erlebt, sondern repräsentativ nachgestellt. Abgesehen von der in Drücktechnik hergestellten Grundform der Kuppa und der galvanischen Vergoldung ist der Pokal gänzlich in traditionellen Techniken gearbeitet. Eine Werkstattzeichnung des Ateliers Bossard gibt die figürlichen Details verbindlich vor, während andere, wie die Kuppaform und der Dekor des unteren Teils, noch in Varianten gezeichnet sind (Abb. 124).

118/g

123

123 Übernahme von historischen
Vorbildern beim Eidgenossenpokal:
Mäanderband nach einem Guss-
modell aus der Sammlung Amerbach.
Historisches Museum Basel,
Inv. Nr. 1904.1469.

124 Eidgenossenpokal mit figürlichen
Details, Atelier Bossard, um 1883.
Tusche, Bleistift. 53 × 33,8 cm. SNM,
LM 180793.55.

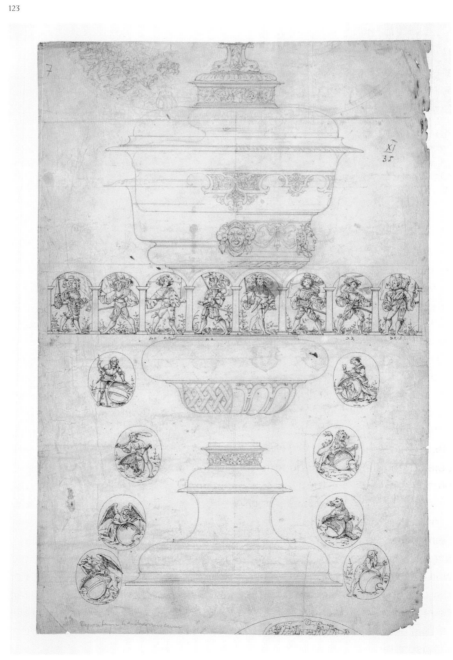

124

190

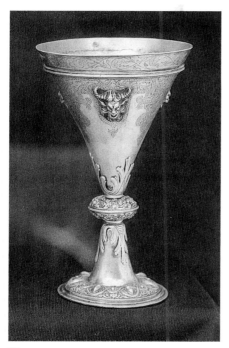
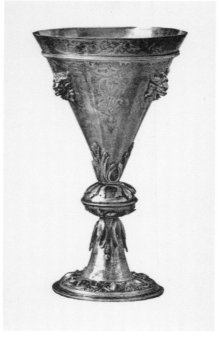
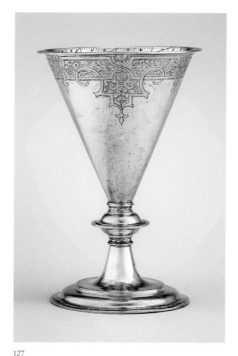

125

126

127

125 Spitzpokal, Abraham Riederer, Augsburg , um 1580. H. 14,5 cm. Verbleib unbekannt.

126 Spitzpokal, Atelier Bossard, um 1890. H. 15 cm, 175 g. Verbleib unbekannt.

127 Spitzpokal mit Sonnenuhr, Anthoni Lind, Heilbronn, um 1590. H. 13,4 cm. Ecouen, Musée national de la Renaissance, Inv. Nr. E.Cl.3297.

Gemeinsam kennzeichnet den barocken wie den historistischen Pokal der retrospektive Blick auf die Geschichte. Beides sind Werke einer Erinnerungskultur, die sich älterer Bildmetaphern bedient. Das dargestellte Thema ist insbesondere in der zweiten Hälfte des 19. Jahrhunderts Ausdruck der gewaltigen Welle vaterländischer Begeisterung und patriotischen Geschichtsverständnisses. Für Bossards Selbstverständnis und Geschichtsbild aufschlussreich ist die völlige Gleichstellung originaler historischer Elemente mit eigener Erfindung und ihre gleichzeitige Anwendung in ein- und demselben Stück.

Der **Spitzpokal** war in den 1890er Jahren im Atelier Bossard eine beliebte Gefässform. Je nach Anlass variiert, mit Inschrift oder Wappen versehen, eignete er sich vorzüglich zu repräsentativen, aber nicht allzu aufwendigen Geschenkzwecken, da es sich nicht um ein individuell entworfenes Einzelobjekt handelte. Die Anregung für das Modell fand Bossard in einem Augsburger Spitzpokal um 1580 des Goldschmieds Abraham Riederer, der sich um 1890 in seinem Antiquitätengeschäft befunden haben muss und den er kopierte (Abb. 125). Das Stück gelangte später in die Sammlung Alfred Pringsheim, München.[103] Die bis auf einen anderen Nodus (Schaftknauf) originalgetreue Kopie fand Eingang in den Modellbestand des Luzerner Ateliers und wurde 1911 mit der Privatsammlung Bossard versteigert, von Auktionator Hugo Helbing allerdings irrtümlicherweise als «*Vielleicht von W. Jamnitzer. 16. Jahrhundert*» beschrieben und für die beträchtliche Summe von 2'900 Fr. verkauft (Abb. 126).[104] Dieser andere Schaftknauf in Form zweier gedrückter Hemisphären mit einem plastisch hervorstehenden Mittelgrat war durch ein

191

128

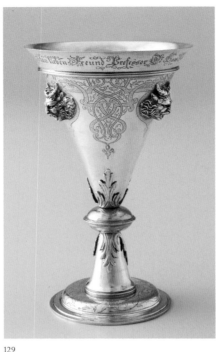

129

130

128 Spitzpokal des Anthoni Lind im
Skizzenbuch von Louis Weingartner,
1889. Verbleib unbekannt.

129 Spitzpokal, Atelier Bossard, 1891.
Johann Rudolf Rahn gewidmet.
H. 16,3 cm, 290,3 g. SNM, DEP 3532,
Depositum der Antiquarischen
Gesellschaft, Zürich.

130 Spitzpokal, Atelier Bossard, um
1890. Bleistift. 33,4 × 23,4 cm. SNM,
LM 180811.152.

131 Gussform einer Bocksmaske aus
der Sammlung Amerbach. Historisches
Museum Basel, Inv. Nr. 1904.1638.

weiteres originales Stück inspiriert, nämlich den um 1590 entstandenen Spitz-
pokal des Heilbronner Goldschmieds Anthoni Lind (Abb. 127), den Louis Wein-
gartner am 19.9.1889 im Musée Cluny abzeichnete, als er seinen Chef zur
Weltausstellung in Paris begleitete (Abb. 128). Der damals im Skizzenbuch Wein-
gartners festgehaltene[105], äusserlich schlichtere Spitzpokal mit glatter Ober-
fläche ist gleichzeitig ein Messinstrument, da das gravierte Innere seiner
Gefässwandung als Sonnenuhr konzipiert ist.

Von diesen beiden Originalen des späten 16. Jahrhunderts angeregt er-
weist sich der im Auftrag der Antiquarischen Gesellschaft Zürich 1891 ange-
fertigte teilvergoldete Spitzpokal zum 50. Geburtstag ihres Vizepräsidenten mit
der Inschrift: «*Dem hochgeschätzten lieben Freund Prof. Dr. Hans Rudolf
Rahn die Antiquarische Gesellschaft 24. April 1891*» (Abb. 129).[106] Das Stück
entspricht mit der Maureskengravur der Kuppa und den plastischen Bocks-
köpfen sowie dem Blattwerk des Schaftes dem Augsburger Original. Für die
Bocksköpfe griff Bossard auf ein Basler Goldschmiedemodell der Renaissance
zurück (Abb. 131). Der Typus des Nodus erinnert jedoch an die Heilbronner
Vorlage.

Eine Werkzeichnung im Atelierbestand Bossards entwirft eine weitere
Variante (Abb. 130). Deren Kelchpartie folgt dem Augsburger Original, ebenso
das plastische Blattwerk. Den glatten Nodus, hier mit zusätzlichem Blattwerk
belegt, kennen wir vom Heilbronner Original bzw. dem Rahn-Pokal. Der plas-
tische Ornamentfries des Fusswulstes hat ein altes Basler Goldschmiedemo-
dell des Jamnitzer-Umkreises zum Vorbild (Abb. 137).[107] Die Form wurde auch

192

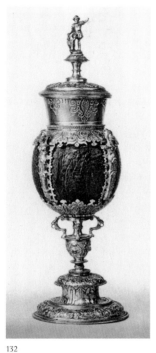

132

133

134

132 Kokosnusspokal, Prag, zweite Hälfte 16. Jh. Ehemals Sammlung Figdor. H. 31 cm. Verbleib unbekannt.

133 / 134 Werkzeichnungen des Prager Kokosnusspokals, Atelier Bossard, um 1885. Bleistift und Abriebe. 33,6 × 40,2 cm bzw. 29,7 × 29,6 cm. SNM, LM 180792.72 und LM 180792.68.

unter der Atelierleitung durch Karl Thomas Bossard zwischen 1901 und 1914 verwendet und weiterentwickelt (Kat. 37).

In den Variationen zeigt sich der kreative Umgang Bossards mit alten Originalen, von denen er sich zur Entwicklung eigener Modelle inspirieren liess. Alle Luzerner Spitzpokale sind höher als die 13,4 bzw. 14,5 cm hohen Originale, und ihre Gravuren zeigen die Hand des gewissenhaft arbeitenden Kopisten. Die gesteigerte Grösse und der Mangel an Spontaneität der Dekoration sind Merkmale von Kopien und Varianten.

Seit der 1930 erfolgten Versteigerung der berühmten Sammlung des Wiener Bankiers und Sammlers Albert Figdor (1843–1927) ist der Verbleib eines Bossard als Vorbild dienenden **Kokosnusspokales** nicht mehr bekannt.[108] Die Abbildung im Auktionskatalog (Abb. 132)[109] erlaubt aber, den Pokal in demselben Massstab auf zwei Zeichnungen des Ateliers Bossard zu erkennen (Abb. 133/134). Diese zeigen, dass alle Details der vergoldeten Kupferfassung präzise aufgenommen wurden, inklusive Abformungen/Abrieben auf Papier von Musterrapporten der plastischen und der gravierten Ornamentfriese. Es sind Werkzeichnungen, gedacht zur Weiterverwendung im Goldschmiedeatelier. Als präzise Wiedergabe, die das Vorhandensein des Originals in Luzern bestätigt, darf eine von Bossard um 1885/1890 angefertigte Variante in vergoldetem Silber bezeichnet werden, welche im Detail Veränderungen zeigt (Abb. 135). Auch befindet sich in der Modellsammlung Bossard ein Abguss der Eligius-Medaille (Abb. 136) im Deckelinnern, die für das Original belegt ist und in der Nachbildung

193

das Deckelinnere ziert. Fuss, Schaft, Knauf und die Ornamentfriese zur Einfassung der Kuppa sowie die Spangen der von Bossard gestempelten Nachbildung sind unmittelbar von der Vorlage kopiert. Mündungsrand und Deckel entsprechen in der äusseren Form dem Kokosnusspokal Figdors, sind aber unterschiedlich im Dekor: Der Mündungsrand trägt einen geätzten Maureskendekor, der ursprüngliche Deckelwulst mit plastisch getriebenem Jagdfries ist ersetzt durch einen Deckelwulst mit einem Fries von Ringen in Rankenwerk, die mit Löwenköpfen und Muscheln abwechseln. Er geht zurück auf ein Goldschmiedemodell des Jamnitzer Umkreises aus der Basler Vorlagensammlung (Abb. 137).[110] Anstelle des bekrönenden Schildträgers erscheint ein Löwe mit Schild. Die Kokosnuss wurde im Unterschied zum Original mit Szenen aus dem Alten Testament geschnitzt, die von Hermenspangen gerahmt werden. Seit jeher lag die Faszination und die Herausforderung des Goldschmieds im Spiel mit einer vollendeten Naturform und ihrer Bearbeitung, zuweilen auch Steigerung. Die Kokosnuss hob sich mit ihrer natürlichen rauen Oberfläche oder auch geschliffen und poliert effektvoll von der Goldschmiedefassung ab und brachte deren Wert dadurch noch stärker zur Geltung. Das Schnitzen der Oberfläche war einem Graveur oder Ziseleur des Goldschmiedeateliers nicht fremd und wurde von einigen durchaus beherrscht.[111] Darüber hinaus tragen die gewählten alttestamentlichen Begebenheiten eine inhaltliche Dimension bei, die sorgfältig durchdacht erscheint: Die Arche Noah in der Flut (1. Mos. 7), Noahs Trunkenheit (1. Mos. 8, 20–27) und der trunkene Lot mit seinen Töchtern (1. Mos. 19, 30–38) sowie Judith mit dem Haupt des betrunkenen Holofernes (Judith 13) – letztlich geht es bei allen vier Szenen um masslosen Genuss und Verderben, aber auch um neues Leben. Letzteres wird im Abguss einer Nürnberger Medaille des 16. Jahrhunderts[112], die Christus mit dem Kreuz und zu seinen Füssen Schlange und Kelch zeigt (Abb. 138), zusätzlich auf das Neue Testament bezogen. Diese Medaille im Innern der Kokosnuss stellt gegenüber dem Pokal der Sammlung Figdor eine Ergänzung dar. Zu einem anderen Sammler der Zeit, Karl Ferdinand Thewalt in Köln, führen die Szenen auf der Kokosnuss, die in dieser Abfolge bei keinem anderen uns bekannten Kokosnusspokal vorkommen. Gemäss Versteigerungskatalog 1903 befand sich eine einzelne Kokosnuss gleichen Umfangs mit eben diesen vier Szenen in der Sammlung Thewalt.[113] Möglicherweise hatte Bossard diese Kokosnuss an Thewalt verkauft und sie zuvor kopiert. Es ist beeindruckend, wie Bossard seine Variante des Kokosnusspokals stilistisch und inhaltlich erweitert; vom Darstellungsprogramm her, das wohl auf den Auftraggeber zurückgeht, lässt sich auch nachvollziehen, weshalb er die Jagdszene vom Deckel des Originals durch einen neutralen Ornamentfries ersetzte.

An die vorne besprochene direkte Kopie des **Strausseneipokals** von Elias Lencker im Kunstgewerbemuseum Berlin (Abb. 99) schliessen sich zwei ebenfalls ungestempelte **Nachahmungen der Luzerner Werkstatt** an, die den Aufbau und weitgehend auch den Dekor des Berliner Modells übernehmen, jedoch in Einzelheiten variieren. Eines dieser Stücke ist auf einem Glasplattenfoto des Ateliers aus den 1890er Jahren festgehalten und wird bis heute in

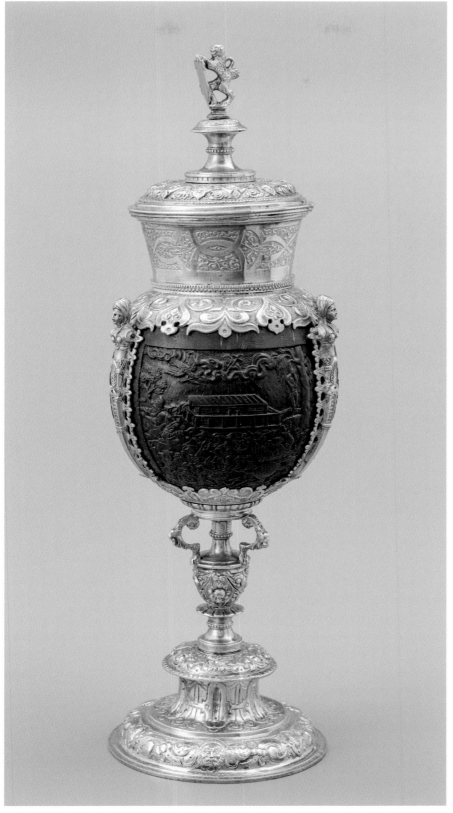

136

137

138

135　Kokosnusspokal, Atelier Bossard, um 1885/1890. H. 32,8 cm, 686 g. Privatbesitz.

136　Abformung der Medaille mit dem Hl. Eligius, Atelier Bossard. Blei. Dm. 3,2 cm. SNM, LM 163435.2.

137　Modell des Deckelfrieses aus der Sammlung Amerbach. Historisches Museum Basel, Inv. Nr. 1904.1530.

138　Modell der Medaille mit auferstandenem Christus, Atelier Bossard. Blei. Dm. 5,9 cm. SNM, LM 75962.43.

135

139 / b

140 / b

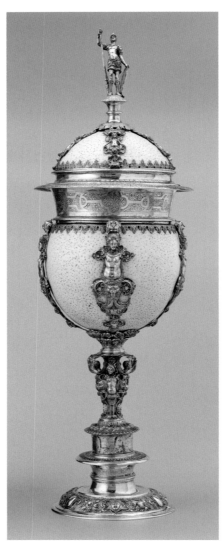

139 / a

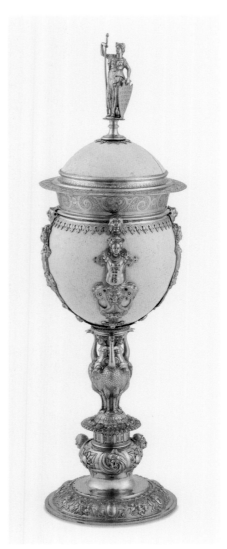

140 / a

139 Strausseneipokal, Atelier
Bossard, um 1890. H. 49,8 cm,
1'938 g. Privatbesitz.

140 Strausseneipokal, Elias Lencker,
Nürnberg, um 1575. H. 46 cm.
Historisches Museum Basel,
Inv. Nr. 1882.90, Depositum Universität
Basel.

Familienbesitz aufbewahrt (Abb.139). Das zweite, identische Stück, dessen Farb-
fassung jedoch noch weitgehend erhalten ist, befindet sich im Kunsthandel.
Die Abweichungen von der direkten Kopie des Berliner Strausseneipokals
betreffen die Deckel der beiden Stücke, deren Randornament sowie Zopf-
muster in der Hohlkehle vom Deckel des Strausseneipokales Elias Lenckers
in Basel übernommen wurden (Abb. 140).[114] Die beiden identischen geätzten
Maureskenfriese des Mündungsrandes der Kuppa gehen nicht auf die Len-
cker'schen Stücke zurück.

Ein vergleichbarer, um 1885 gefertigter Strausseneipokal mit ungewöhn-
licher Bemalung des Eies lässt sich nicht in direkten Zusammenhang mit dem
Atelier Bossard bringen. Es ist anzunehmen, dass der vermutlich deutschen
oder österreichischen Werkstatt, welche das Stück anfertigte, das heute im

196

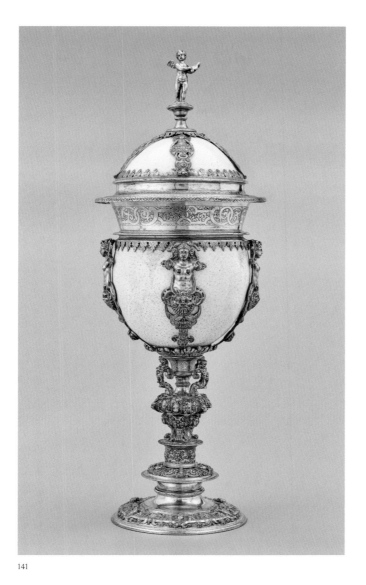

141

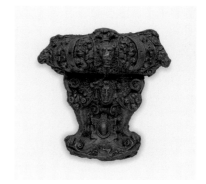

142

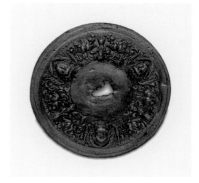

143

141 Strausseneipokal, Atelier
Bossard, um 1890. H. 45,5 cm,
2'073 g. Privatbesitz.

142 / 143 Modelle aus der Sammlung
Amerbach, verwendet für die Fuss-
schulter und den Knauf. Historisches
Museum Basel, Inv. Nr. 1904.1531
und 1904.1379.

Institute of Arts in Minneapolis aufbewahrt wird, entweder der Straussenei-
pokal Elias Lenckers im Kunstgewerbemuseum Berlin oder eine der Kopien
Bossards als Vorlage diente.[115]

Ein weiterer, mit der Ortsmarke Luzern und der Wappenschild-Marke Boss-
ard versehener Strausseneipokal ist eine Eigenschöpfung des Ateliers, das
jedoch für alle Elemente der Fassung unmittelbar auf Goldschmiedemodel-
len und -arbeiten des 16. Jahrhunderts (Abb. 141) beruht: Die Vorlagen für die
Ornamentfriese auf der Schulter des Fusses sowie für den Knauf finden sich
unter den Basler Goldschmiedemodellen (Abb. 142/143). Der elaborierte Fries
des Fusswulstes dürfte auf den Fusswulst des Serpentinpokals des Frankfurter
Goldschmieds Hans Knorr zurückgehen, ein kostbares, überreich gefasstes
Kunstkammerstück des Königshauses Hannover.[116] Die Hermenspangen vom

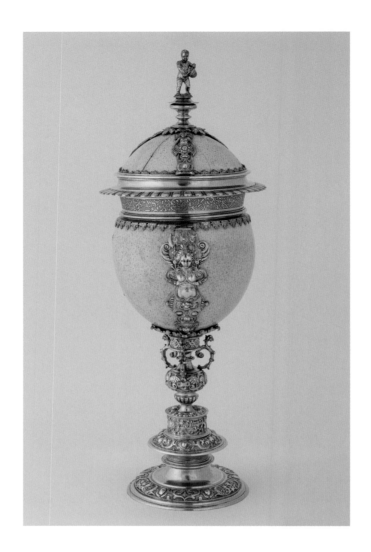

144　Strausseneipokal, Atelier
Bossard, 1891. Mit Wappen der Basler
Familien Alioth-Vischer. H. 43,3 cm,
1'509 g. Historisches Museum Basel,
Inv. Nr. 2015.389.

Deckel entsprechen den Hermenspangen des Nautiluspokals von Christoph
Ritter. Der Maureskenfries des Mündungsrandes kopiert den originellen Mau-
reskenfries auf dem Mündungsrand des aufwendigen Doppelpokals des Hans
Selb, beides Stücke von Nürnberger Goldschmieden im Grünen Gewölbe.[117]
Insgesamt handelt es sich um eine Eigenschöpfung Bossards von hohem
Repräsentationswert.

　　Etwa gleichzeitig entstand der Strausseneipokal Bossards von 1891 für
das Basler Ehepaar Siegmund Wilhelm Alioth und Sally Vischer, heute im
Historischen Museum Basel (Abb. 144).[118] Letzterer bezieht sich zwar auf die
Strausseneipokale des 16. Jahrhunderts und deren Fassungen, die einzelnen
dekorativen Elemente werden aber dem Zeitgeschmack entsprechend variiert.
Er ist eine qualitätvolle Arbeit in nachempfundenem historisierendem Stil ohne
Anspruch auf historische Korrektheit. (HPL)

Arbeiten nach historischen Entwürfen

Wichtiger Bestandteil des Formenschatzes des Ateliers Bossard waren die Goldschmiedezeichnungen der Spätgotik und Renaissance aus dem Basler Amerbachkabinett[119], insbesondere die Entwürfe Hans Holbeins d. J. (1497/98–1543), der insgesamt 15 Jahre in Basel verbrachte.[120] Zu Bossards Zeiten wurden diesem bedeutenden deutschen Renaissancekünstler Zeichnungen für Goldschmiedekunst zugeschrieben, die nach heutigem Wissensstand nicht von dessen Hand stammen und inzwischen teilweise dem in Basel eingebürgerten Goldschmied Jörg Schweiger (Basel 1508–1533/34) zugewiesen werden konnten.[121] Schweiger stammte wie Holbein aus Augsburg, er hielt sich zur selben Zeit wie dieser in Basel auf und bediente sich wie dieser der neuen Formen der Renaissance. Diverse Arbeiten des Luzerner Ateliers sind nach diesen Renaissance-Entwürfen, aber auch nach anonymen gotischen Vorlagen ausgeführt worden. Des Weiteren zog Bossard auch Illustrationen aus druckgrafischen Werken des 16. Jahrhunderts, wie etwa Hans Brosamers «Kunstbüchlein»[122] oder die Reproduktionen in Paul Flindts Tafelwerk «Meister-Entwürfe»[123], heran. Solche Vorlagen wurden auch in Zeitschriften und Fachpublikationen der zweiten Hälfte des 19. Jahrhunderts verbreitet.

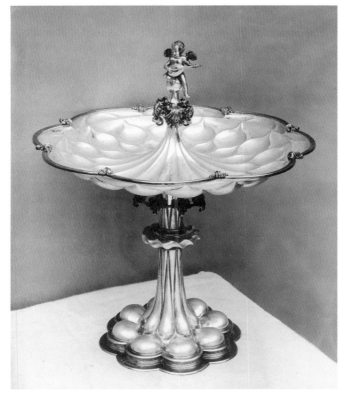

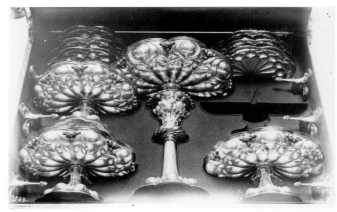

146

145 Tafelaufsatz mit Mandoline spielendem Putto, Atelier Bossard, 1889. H. 31 cm, 974 g. Verbleib unbekannt.

146 Dessertservice der Gräfin Arconati Visconti, Atelier Bossard, 1892. Historisches Foto aus dem Ateliernachlass. Paris, Musée des Arts décoratifs, Inv. Nr. 20396, 20397.A–D, 20398.A–F und 20340.A–F.

145

«Ein gotischer **Tafelaufsatz mit einer Mandoline spielenden Putte** nach einer Zeichnung in Basel» (Abb. 145)[124] findet in Bossards Beschreibung seiner Exponate auf der Schweizerischen Landesausstellung in Genf 1896 ausdrücklich Erwähnung (S. 72), mit dem gleichzeitigen Hinweis auf die sehr schwierige Herstellungstechnik.[125] Die ganze Schale samt der hochaufgezogenen Spitze wurde aus einem Stück mit dem Hammer gearbeitet. Das Modell hatte Bossard schon an der Weltausstellung in Paris 1889 präsentiert.

Das attraktive Stück wurde nicht nur als einzelne Tafelzier angeboten, sondern gehörte auch als Hauptstück zu einem ganzen Dessert-Service in «gotischem» Stil, bestehend aus Tafelaufsatz, sechs Tellern, Buckelschalen und Salièren (Abb. 146). Die Teller wurden der Kuppa einer von Bossard restaurierten gotischen Fussschale[126] nachempfunden. Bossard erhielt den Auftrag hierzu 1892 durch den Kunsthändler Raoul Duseigneur (1846–1916), seit 1889 Begleiter und Ratgeber der Gräfin Marie-Louise Arconati-Visconti (1840–1923)[127], die in Paris und im Château de Gaasbeek bei Brüssel lebte. Die historisch, künstlerisch und politisch sehr interessierte Frau unterhielt in Paris einen aufgeschlossenen Salon. Ab 1887 liess sie Schloss Gaasbeek restaurieren und erweitern. Gleichzeitig war sie Sammlerin und Mäzenin. Weitere Aufträge für Becher und Tafelbesteck im Renaissancestil sowie ein modernes Toilettenservice folgten.[128]

Laut Bestellbuch der Firma Bossard orderte Oberst Rudolf Merian-Iselin (1820–1891)[129] 1879 einen **«Becher nach Holbeinscher Zeichnung»**[130], der in Wirklichkeit auf einen Entwurf der sog. Schweiger-Gruppe zurückgeht (Abb. 148). Den Auftrag führte das Atelier für 1'500 Fr. in feinster Arbeit aus und ergänzte ihn mit der Deckelfigur eines «Alten Schweizers» in prächtigem Reisläuferkostüm, der Bezug auf eine Darstellung des Stammvaters Johannes Merian (1493–1552) nahm (Abb. 147). Das in den 1980er Jahren noch vorhandene Modell der Deckelfigur (Abb. 149) ist in allen Einzelheiten nach Hans Rudolf Manuels Holzschnitt «Der Schweizer» von 1547 gebildet, den Georg Hirth 1877 ganzseitig im «Formenschatz der Renaissance» abdruckte.[131]

Ein **Doppelpokal mit emailliertem Wappen** setzt einen Jörg Schweiger zugeschriebenen Entwurf[132] massstabgetreu um (Abb. 150). Nationalrat Johann Rudolf Geigy-Merian in Basel (1830–1917) hatte ihn 1882 für 1'000 Fr. nebst drei weiteren Stücken bestellt (Abb. 151).[133] Der Doppelbecher besteht aus zwei ineinander gesteckten ähnlichen Pokalen mit gebuckelter, schalenförmiger Kuppa. Der untere Pokal weist einen höheren, von vier plastischen Delfinen umgebenen Schaft sowie einen prominenten, blattbedeckten Nodus auf, der getreppte Rundfuss ruht auf plastischen Engelsköpfen. Der obere, niedrigere Pokal mit demselben Durchmesser hat dagegen einen einfacheren, blattumhüllten Nodus und einen getreppten, teilweise gebuckelten Fuss. Zusammen ergeben die beiden Teile einen wohlproportionierten Doppelpokal in den Formen der süddeutschen Renaissance. Das mit dem emaillierten Allianzwappen der Familien Geigy und Merian versehene Stück ist eine frühe Bestellung des Basler Chemie-Industriellen und einflussreichen Wirtschaftspolitikers. Wie andere Basler Patrizier oder Wirtschaftsführer der Gründerzeit

148

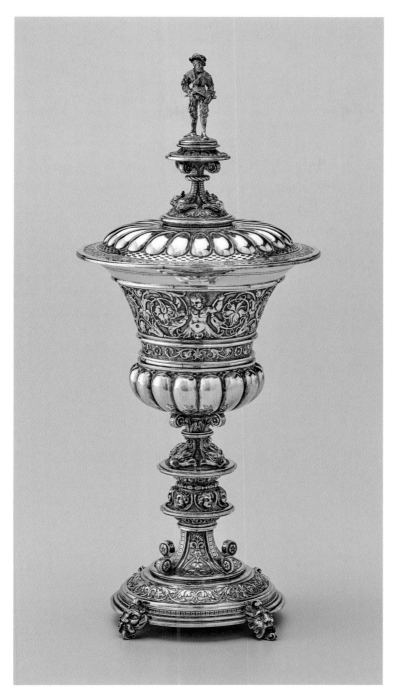

149

147 Deckelpokal, Atelier Bossard,
1879. H. 33,1 cm, 775 g. Privatbesitz.

148 Deckelpokal, Basel, erste
Hälfte 16. Jh. Schwarze Kreide.
30,5 × 20,8 cm. Kunstmuseum Basel,
Kupferstichkabinett, Amerbach-
Kabinett, Inv. Nr. U.XII.28.

149 Wachsmodell der Deckelfigur,
Atelier Bossard. Verschollen.

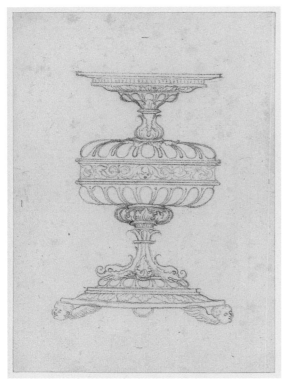

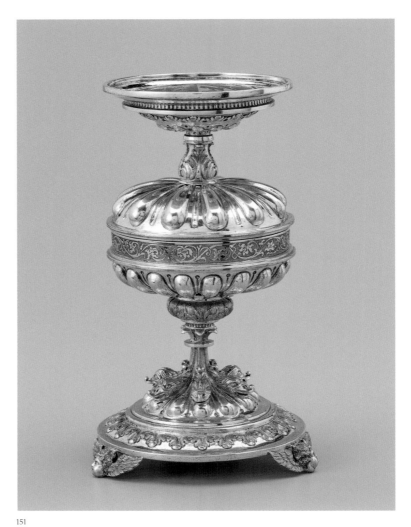

150

151

150 Doppelpokal, Jörg Schweiger
zugeschrieben, Basel, erste Hälfte
16. Jh. Schwarze Kreide.
21,1 × 14,7 cm. Kunstmuseum Basel,
Kupferstichkabinett, Amerbach-
Kabinett, Inv. Nr. U.XII.48.

151 Doppelpokal, Atelier Bossard,
1882. H. 17 cm, 410 g. Privatbesitz.

schätzte er Bossards Arbeiten nach Zeichnungen lokaler Renaissance-Künstler
für repräsentative Silbergefässe und zählte zu dessen langjährigen Kunden.

Der fantasievolle italienische Entwurf eines prächtigen **Nautiluspokals** aus
dem zweiten Drittel des 16. Jahrhunderts[134] (Abb. 153) regte Bossard zu einer
üppigen Umsetzung an (Abb. 152), die in die späten 1890er Jahre zu datieren
ist.[135] Ein kraftvoller Triton, der sich über einem figürlich besetzten ovalen Sockel
erhebt, stemmt die gefasste, von einem Seepferd gezogene Nautilusmuschel
in die Höhe, auf der ein Neptun reitet. In seiner schwungvollen Bewegtheit
kommt der Entwurf der Vorliebe für barocke Vorlagen in den 1890er Jahren
entgegen. Exquisite Detailbearbeitung, Teilvergoldung und die Verwendung
von Smaragden, Granaten und Naturperlen werten das ungewöhnlich luxuriöse
Stück zu einem Kunstkammerobjekt auf. Die Gussmodelle des Seepferdes
und des Neptuns waren in den 1980er Jahren noch erhalten (Abb. 154/155).
Dieser Prunkpokal, der aus dem Besitz des Basler Patriziers Fritz Vischer-

202

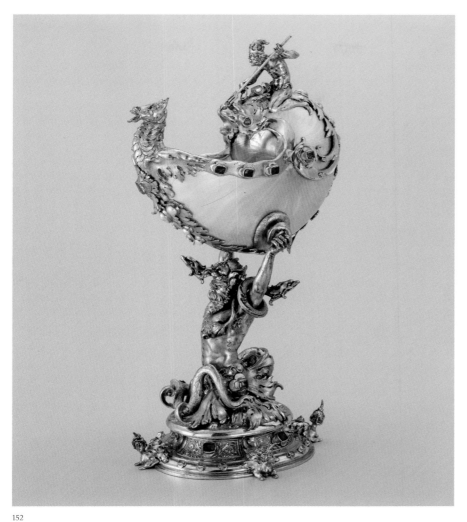

152

153

154 155

152 Nautiluspokal, Atelier Bossard,
späte 1890er Jahre. H. 33,5 cm,
1'962 g. SNM, LM 69085.

153 Nautiluspokal, italienisch, zweites
Drittel 16. Jh. Feder in Schwarz,
Kreidevorzeichnung. 31,3 × 19,2 cm.
Kunstmuseum Basel, Kupferstich-
kabinett, Amerbach-Kabinett,
Inv. Nr. U.XII.87.

154 / 155 Wachsmodelle für Seepferd
und Neptun, Atelier Bossard.
Verschollen.

Bachofen (1845–1920) stammt, stellt einen Höhepunkt im Schaffen des
Ateliers am Ende des 19. Jahrhunderts dar.

In einer reizvollen Arbeit nahm Bossard einen besonders prominenten
Gefässtypus der süddeutschen Renaissance wieder auf, nämlich den soge-
nannten **Akeleipokal**. Vom 16. bis ins 17. Jahrhundert musste das obligatori-
sche Meisterstück der Nürnberger Goldschmiede in dieser Form gefertigt sein.
Seine Hauptmerkmale sind ein dreipassförmiger Fuss mit Wulst und Hohl-
kehle, auf dessen Abdeckplatte sich drei annähernd halbkugelige Buckel erhe-
ben, darüber ein Schaftnodus und eine reich getriebene, in der Mitte stark
eingeschnürte Kuppa. Diese weist sechs untere und sechs obere Buckel auf,
die in Spitzform auslaufen und gegenständig ineinandergesteckt sind.[136] Stich-
vorlagen und erhaltene Exemplare aus dem 16. und 17. Jahrhundert überliefern
das Modell in unterschiedlichen Varianten. Eines der erhaltenen Musterstücke
der Nürnberger Goldschmiedezunft, ein Pokal von 1573, gelangte nach der

203

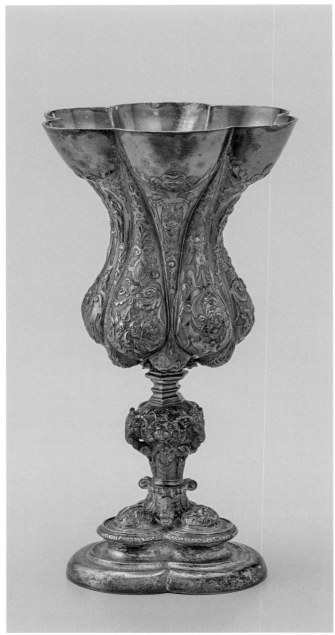

156

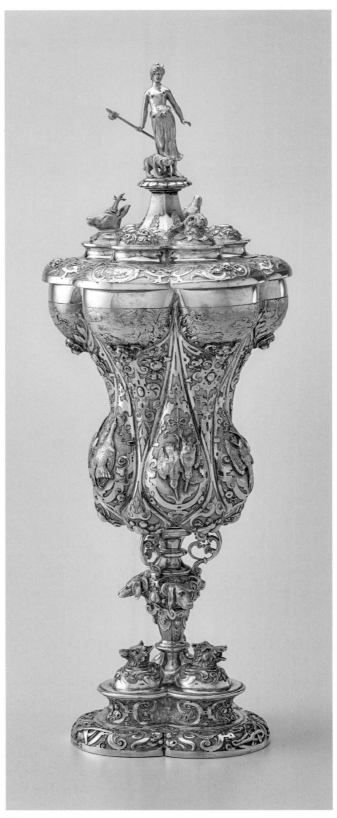

156 Galvanoplastische Kopie eines
Wenzel Jamnitzer zugeschriebenen
Akeleipokals, Nürnberg, nach 1869.
H. 20,5 cm. Museum für Gestaltung,
Zürich, Inv. Nr. KGS-00102.

157 Deckelpokal, Atelier Bossard,
1895. H. 34,4 cm, 922 g. Jagd-Club
Zürich.

157/a

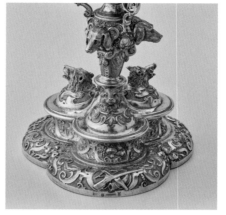

157 / b

c

158

158 Wachsmodelle von drei Tier-
köpfen, Atelier Bossard. Verschollen.

Auflösung der Zunft 1868 ins damalige South Kensington Museum in London.[137] Seit 1872 wurde das Stück als nachahmenswertes Vorbild in galvanischen Kopien der Firma Elkington & Co., Birmingham, vertrieben, in deren Katalog das Galvano als «*Cup, known as the ‹Jamnitzer Cup›*» figuriert.[138] Das Modell war auch im Angebot der galvanoplastischen Abteilung des Bayerischen Gewerbemuseums in Nürnberg zu finden (Abb. 156).[139]

Diese historischen Meisterstücke Nürnbergs dienten Bossard als Vorlage für den **Deckelpokal des Jagdclubs Zürich** mit der Inschrift «*Dem Jagdclub Zürich gewidmet von Robert Schwarzenbach-Zeuner November 1895*» (Abb. 157).[140] In seinem Aufbau entspricht der Pokal dem Nürnberger Vorbild, der Dekor hingegen bezieht sich auf die Bestimmung des Stückes als Geschenk an einen Jagdclub. Auf dem Deckel erhebt sich die schlanke Figur der Jagd-göttin Diana über plastischen Tierköpfen, welche auch den Nodus und den Sockel schmücken. Neorenaissance-Ornamente überziehen die Kuppa. Auf ihren oberen Buckeln sehen wir in feinem Flachrelief ziselierte Jagdszenen, auf den unteren Buckeln die Jagdbeute in erhabenerem Relief (Abb. 157b, c). Drei der in wachsartiger Masse bossierten Modelle waren in den 1980er Jahren noch vorhanden (Abb. 158), dazu auch Abgüsse in Metall.[141]

Arbeiten nach Holbein-Zeichnungen

Hans Holbeins Zeichnung des **Festpokals für Jane Seymour**, dritte Gemah-lin König Heinrichs VIII. von England, galt als der schönste Goldschmiede-entwurf des Künstlers. Nachdem er in England bereits 1850 publiziert worden war[142], bezeichnete ihn Alfred Woltmann als besonderes Prachtstück in seinem 1866–68 erschienenen zweibändigen Werk über Holbein[143], und Georg Hirth präsentierte ihn 1877 gleich in der ersten Serie der Tafelsammlung «Der Formen-schatz der Renaissance».[144] Der ausgeführte Pokal war aus purem Gold gear-beitet und mit farbigen Edelsteinen besetzt; 1629 wurde er eingeschmolzen,

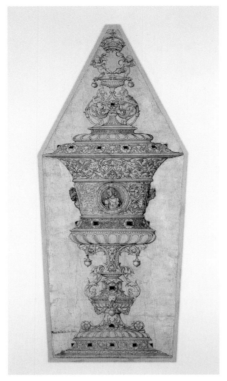

159

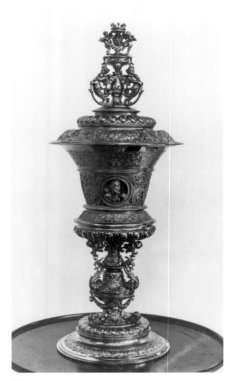

160

159 Pokal für Jane Seymour, Hans
Holbein d. J., London, 1536–1537.
Tusche. 37,6 × 15,5 cm. Ashmolean
Museum, Oxford, Inv. Nr. WA1863.424.

160 Pokal mit Wappen von Salis,
Atelier Bossard, 1896. Verbleib
unbekannt.

161 Wachsmodelle der Köpfe, Atelier
Bossard. Verschollen.

161

dagegen blieb Holbeins Entwurfszeichnung erhalten und diente den späteren
Goldschmieden des Historismus als Vorbild (Abb. 159). Bereits auf der Weltaus-
stellung in London 1862 hatte die Londoner Firma Garrard & Co. eine freie
Nachbildung des Pokals gezeigt, die 1904 als Gastgeschenk König Edwards
VII. der Stadt Hamburg überreicht wurde. Das Kunstgewerbemuseum in Prag
bewahrt ein 1880 von J. Kautsch gefertigtes, mit der Holbein-Zeichnung nahezu
deckungsgleiches Exemplar auf.[145]

An der Schweizerischen Landesausstellung in Genf 1896 präsentierte das
Atelier Bossard eine ebenfalls quasi identische Ausführung des Pokals, bei der
lediglich die Edelsteine weggelassen und Wappen sowie Krone abgeändert
wurden. Leider vermittelt nur noch eine alte Fotografie eine Vorstellung von
Bossards Holbein-Pokal, der nach seinen eigenen Worten «*genau im Geiste
des grossen Meisters und mit aller Sorgfalt in der Technik der damaligen Zeit*

206

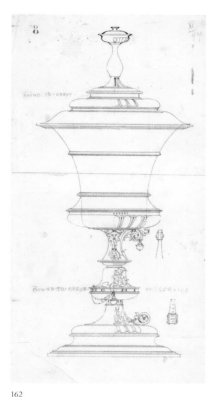
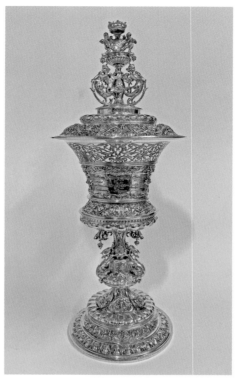

162 163 164

162 Werkstattzeichnung des Typus
«Seymour-Pokal», Atelier Bossard,
um 1890. Tusche. 43,7 × 21,8 cm.
SNM, LM 180794.42.

163 Pokal mit Wappen Geigy, Atelier
Bossard, nach 1891. H. 41,8 cm,
1'769 g. Martin Kiener Antiquitäten,
Zürich.

164 Abformung vom Kuppakorb
des Pokals mit Wappen Geigy,
Atelier Bossard. Kupfergalvano.
4,6 × 9,4 × 4,2 cm. SNM,
LM 162759.2.

gefertigt» war (Abb. 160) und den die Kritiker hoch lobten. Das dort sichtbare Wappen ist jenes des alten Bündner Geschlechts der von Salis. Für die Medaillonbüsten an der Wandung formte man Modelle in Wachs, die anschliessend in Silber gegossen wurden, eine traditionelle Technik, die feinste Modellierung erlaubte (Abb. 161). Die für die Ausführung durch die einzelnen Goldschmiede schematisierte Werkzeichnung (Abb. 162) verdeutlicht den Aufbau des Modells.

1888 erwähnte Ferdinand Luthmer lobend eine Kopie Bossards des berühmten Holbein-Pokals.[146] Dessen Form gehörte jedoch schon früher zu den Grundmodellen des Ateliers. Spätestens seit der Mitte der 1870er Jahre erscheint sie in verschiedenen Abwandlungen als Fest- und Zunftpokal oder als «künstlerisch ausgeführter Luxusgegenstand» für private Liebhaber.

Eine **Variante dieses Prunkpokals** war bis 2023 nur durch eine alte Fotografie des Ateliers bekannt (Abb. 163). Im Werkstattbestand des Ateliers hat sich die Galvanoform für das untere Kuppateil als plastische Vorlage für weitere Wiederholungen in handwerklicher Technik erhalten (Abb. 164). Den Deckel ziert das Wappen der Basler Familie Geigy. Das Mittelteil der Kuppa dieses sehr ähnlichen Stücks ist nicht mit Reliefbüsten besetzt, sondern in Felder mit Inschriften zu den Stammhaltern der Familie Geigy unterteilt. Als jüngste Mitglieder genannt werden der Industrielle Johann Rudolf Geigy-Merian (1830–1917), seit 1891 Präsident der Basler Handelskammer, und dessen Sohn Johann Rudolf Geigy-Schlumberger (1862–1943), Doktor der

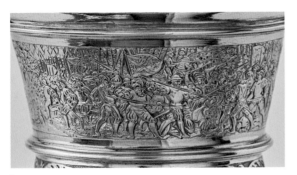

b

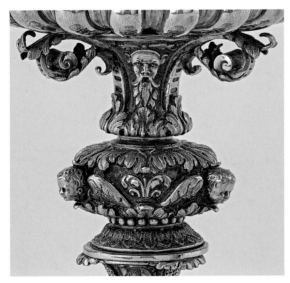

c

165 Pokal «Schlacht bei Murten»,
Atelier Bossard, 1876. H. 32 cm, 761 g.
Zunft zum Kämbel, Zürich.

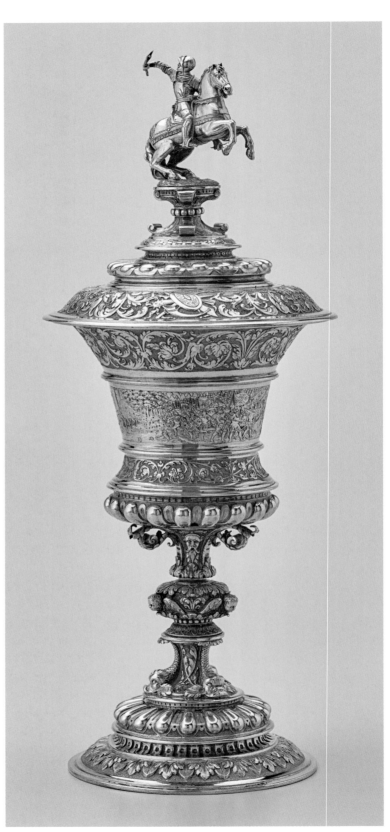

165/a

166 Abrollung des Schlachtenfrieses der Kuppa, Atelier Bossard, 1876. Tusche. 25,3 × 7,8 cm. SNM, LM 180794.40.

Chemie und Fabrikant und seit 1888 Teilhaber der Firma J. R. Geigy. Im Ganzen erscheint diese Variante etwas geglätteter verglichen mit dem vorher erwähnten Stück.

Der **Deckelpokal zur Vierhundertjahrfeier der Schlacht bei Murten** dürfte Bossards früheste erhaltene Variante des königlichen Holbein-Pokals sein.[147] (Abb. 165) Ausser dem Festdatum «*22. Juni 1876*» trägt er keine Inschrift. Es wird hier jener Schlacht gedacht, die als eine der bedeutendsten der Alten Eidgenossenschaft gilt (siehe S. 54).[148] Die Wandung umzieht, eingelassen zwischen zwei Blattrankenbändern, die friesartige Darstellung der Schlacht der Eidgenossen und der Burgunder (Abb. 165b). Vor dem Hintergrund der Stadt Murten ist das Treffen der beiden Heere in jenem Moment dargestellt, in dem der Zürcher Hans Waldmann mit dem Gewalthaufen der Eidgenossen angreift und sich die hinteren Reihen der Burgunder bereits zur Flucht wenden. Ohne sich an eine bestimmte historische Darstellung der Murtenschlacht zu halten, gelang Bossard eine wirkungsvolle Komposition in der Tradition der Bilderchroniken des 16. Jahrhunderts. Die minutiös ausgeführten Entwurfszeichnungen zeigen Auswahlvarianten für die Deckelfigur und die separate Abrollung des Schlachtenfrieses (Abb. 166). Das Blattrankenband wiederholt sich, unterbrochen von Trophäen, auf dem Deckel, der bekrönt ist von der vollplastischen Figur Hans Waldmanns als Reiter mit Streitaxt. Die Innenseite des Deckels wird von dem in Relief getriebenen Waldmann-Wappen eingenommen. Der fein modellierte, gegossene Schaft baut sich auf aus einem Unterteil mit Delfinen und gekreuzten Blattzweigen, darüber einem Nodus mit Cherubsköpfen zwischen Akanthusrosetten und einem Oberteil mit Blattmasken und frei ausgreifenden Blattvoluten. Der Nodus (Abb. 165c) mit den Engelsköpfen ist einem Deckelpokal des Basler Goldschmieds und Entwerfers Jörg Schweiger entnommen, jedoch in anderer Reihenfolge angeordnet. Der Fuss mit godroniertem Wulst und einem Standring mit Akanthus- und Lanzettblattspitzen hält sich ziemlich genau an die Holbein-Zeichnung. Das Stück ist gänzlich von Hand getrieben und fein ziseliert, Schaft und Deckelfigur nach Wachsmodellen gegossen, von denen das des Reiters in den 1980er Jahren noch vorhanden

167 Wachsmodell der Reitergruppe, Atelier Bossard, 1876. Verschollen.

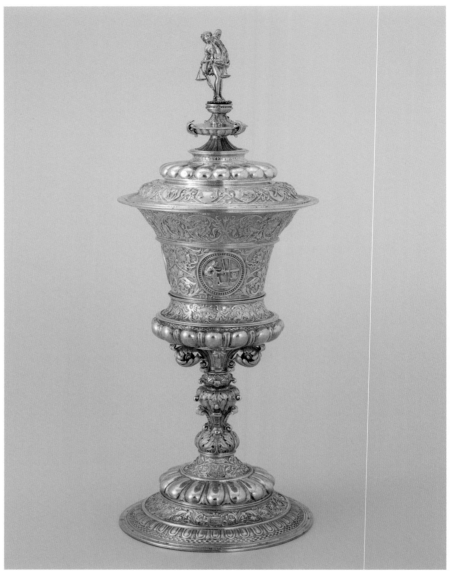

168/a

b

168 Deckelpokal, Atelier Bossard,
1878. 44 cm, 1'528 g. SNM, DEP 379,
Depositum der Zunft zur Waag, Zürich.

169 Fries aus dem «Englischen
Skizzenbuch» von Hans Holbein d. J.,
1534/1538. Tusche, Kreidevorzeich-
nung. 4,3 × 20,7 cm. Kunstmuseum
Basel, Kupferstichkabinett, Amerbach-
Kabinett, Inv. Nr. 1662.165.22.

169

war (Abb. 167). Der Entwurf für die Darstellung der umstrittenen Persönlichkeit Hans Waldmanns, des Heerführers, Staatsmannes und Bürgermeisters von Zürich, bietet zwei Varianten an: einmal Waldmann der Anführer des Hauptkontingents der Eidgenossen in der Schlacht gegen Karl den Kühnen, zum anderen Waldmann der Prachtliebende, der reichste Eidgenosse seiner Zeit. Die Wahl fiel auf die inhaltlich ehrenvollere Reitergruppe. Typisch historistisch bezieht sich das Renaissance-Stilzitat auf ein Ereignis, das in der Spätgotik stattfand. Die Figur Waldmanns auf dem Deckel des Pokals dürfte von dessen Repräsentation im Jubiläums-Festumzug von 1876 angeregt worden sein, die der Historienmaler Karl Jauslin der Nachwelt in Bildern überlieferte.[149]

In der zweiten Hälfte der 1870er Jahre und später entwickelte das Atelier noch einige freiere Gestaltungen nach dem Vorbild des Hochzeitspokals König Heinrichs VIII. Auf diesem beruht beispielsweise der **Deckelpokal für die Zürcher Zunft «Zur Waag»** von 1878, bei dem jedoch anstatt der plastischen Büsten in den Rundmedaillons in Relief getriebene typische Arbeiten des Textilhandwerks dargestellt sind (Abb. 168). Die strenge Devise «Bound to obey and serve», die einer Gattin des englischen Königs wohl anstand, wurde auf dem Waag-Pokal durch den Beginn des vom Waag-Zünfter Johann Martin Usteri (1763–1827) gedichteten heiteren Liedes «Freut Euch des Lebens» ersetzt. Nicht allein die Gefässform, sondern auch die Ornamentik schöpft im Wesentlichen aus dem Holbein'schen Formenvokabular. Holbeins Rankenentwurf mit Delfin, der charakteristischen Blüte mit zungenartig herausragendem Mittelblatt und der Blüte mit dem zentralen Blattgebinde (Abb. 169), umzieht als Ornamentstreifen den Lippenrand des Waag-Pokals. Georg Hirth hatte diese Ornamententwürfe 1877 im «Formenschatz der Renaissance» publiziert.[150] Den unteren Teil der Kuppa bedeckt ein Ornamentband mit Blattstengel haltenden geflügelten Blattkindern, das auch das folgende Stück schmückt.

Bossards Umsetzung einer **Deckelschale** (Abb. 171) geht ebenfalls auf einen Entwurf Holbeins (Abb. 170) zurück, der diesen mit einer Dedikation an seinen Freund und Testamentsvollstrecker, den Goldschmied Hans von Antwerpen, versah. Die Schale wurde an der Pariser Weltausstellung 1889 sowie 1896 an der Schweizerischen Landesausstellung in Genf gezeigt. Wie die Form des Pokals Heinrichs VIII. gehörte auch dieses Schalen-Modell wahrscheinlich schon früh zu Bossards Werkstattbestand. 1885 schenkte der Basler Johann Rudolf Geigy-Merian die Schale seinem Sohn Johann Rudolf (1862–1943) zum Doktorexamen in Chemie, das dieser in München abgelegt hatte.[151] Das vollständig mit Hammer und Punzen ausgeführte Gefäss weist vor allem eine vorzügliche Ziselierarbeit auf. Im Innern des Deckels findet sich das Wappen Geigy als Relief gestaltet, wie es das Atelier Bossard bevorzugte, und nicht graviert, wie es in früheren Epochen üblich gewesen war. Auch im Dekorativen hält sich die Ausführung des Stücks eng an das Holbein'sche Vorbild, soweit das aus der Originalzeichnung ersichtlich ist. Die Verzierungen der Rückseite – ein Frauen- und ein Puttenpaar sowie eine männliche und eine weibliche Satyrherme, alles umwunden von Blütenranken – entsprangen der eigenen Fantasie Bossards. Allerdings geriet die Ikonografie dabei etwas durch-

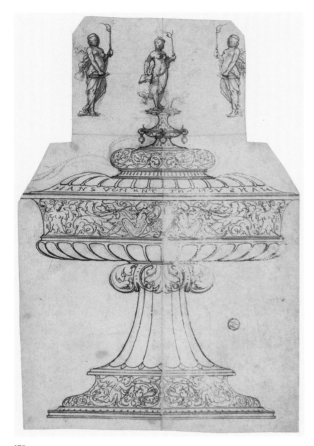

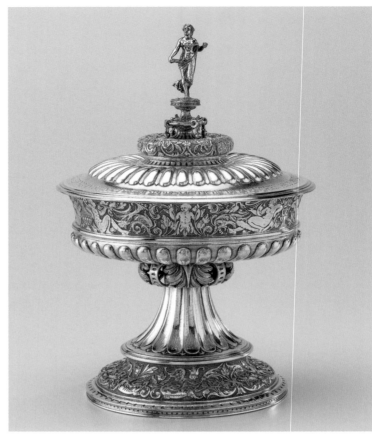

170

171

170 Deckelschale aus dem «Englischen Skizzenbuch» von Hans Holbein d. J., 1532/1538. Tusche, Kreidevorzeichnung. 25,1 × 16,4 cm. Kunstmuseum Basel, Kupferstichkabinett, Amerbach-Kabinett, Inv. Nr. 1662.165.104.

171 Deckelschale, Atelier Bossard, 1885. H. 24,7 cm, 845 g. Privatbesitz.

einander; so werden etwa Elemente der Jahreszeitenallegorien mit fremden Motiven vermischt: Das Motiv der Vase mit wärmendem Feuer, das sich eigentlich mit der Allegorie des Winters verbindet, wird flankiert von unbekleideten, auf Delfinen reitenden Frauen, die den hier etwas klein geratenen Schwan Ledas füttern. Die zusammenhanglose Kombination ikonografischer Motive sowie der Verlust der inneren Spannung und eine gewisse Verhärtung des Dekors sind typische Merkmale inhaltlicher und formaler Reproduktionen aus späterer Zeit.

Von nachhaltiger Wirkung war auch Holbeins Entwurf für einen **Deckelbecher mit einer Fackelträgerin** als Bekrönung, den Jakob Burckhardt schon 1864 (Abb. 173) und Georg Hirth 1879 in der dritten Serie des «Formenschatzes der Renaissance» publiziert hatten. Mit diesem Stück war dem Maler eine besonders ausgewogene Komposition geglückt, so dass man förmlich zu spüren vermeint, wie einem der Becher in der Hand liegt. Bossard übernahm die Skizze zunächst unverändert und massstabgetreu (Abb. 174) und schuf nach dieser Vorlage ein bewundernswertes Stück. Es war für den Industriellen George Page in Cham am Zugersee bestimmt (Abb. 172). Für die Präsentation an der Weltausstellung in Paris 1889 fertigte Bossard eine Variante des Stücks an, mit – je nach Belieben – entblösster oder verhüllter Helvetia als Deckelfigur

212

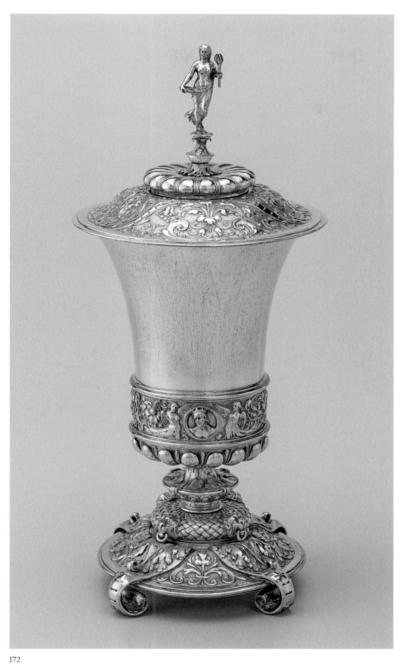

172

173

174

172 Deckelpokal, Atelier Bossard,
um 1875. H. 31,5 cm, 1'157,4 g. SNM,
LM 82547.

173 Deckelpokal, Hans Holbein d. J.,
um 1535. Tusche, Kreidevorzeichnung.
35,5 × 19,9 cm. Kunstmuseum
Basel, Kupferstichkabinett, Amerbach-
Kabinett, Inv. Nr. 1662.164.

174 Deckelpokal mit Helvetia, Atelier
Bossard, 1889. Für die Pariser
Weltausstellung. 42,5 × 29,5 cm.
SNM, LM 180794.32.

175

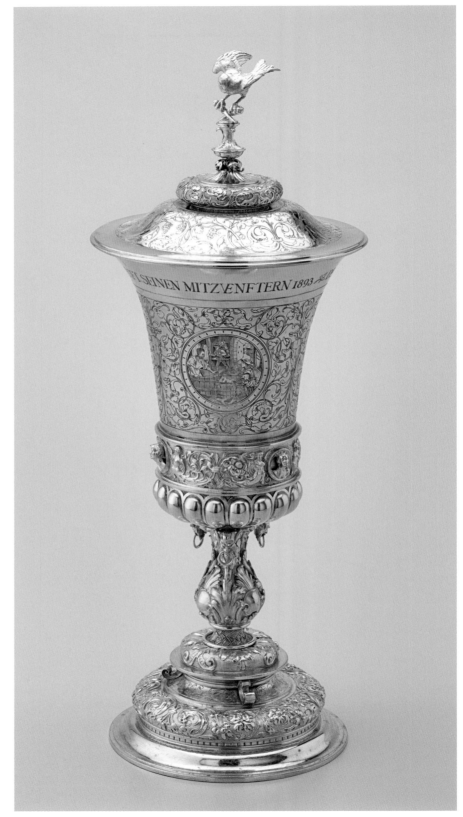

175 Vorstudie zu einem Deckelpokal
nach Holbein, Atelier Bossard,
um 1892. 32,6 × 18,8 cm. SNM,
LM 180794.33.

176 Deckelpokal, Atelier Bossard,
1893. H. 43,2 cm, 1'686 g. Zunft zur
Meisen, Zürich.

176

(Abb. 174). Das im Original reliefierte Rankenband mit Medaillonbüsten setzt die Abwandlung in einen glatten, gravierten Fries um, der im Rundmedaillon das Wappen der Stadt Paris zeigt.

Welche Klientel die «Luxusobjekte» Bossards bestellte und wie detailliert gelegentlich deren Wünsche sein konnten, zeigt beispielsweise der Mitte Mai 1892 erteilte **Auftrag des englischen Architekten Harold E. Peto**, dessen Ausführung innerhalb von drei bis vier Monaten bewerkstelligt werden sollte.[152] Im Bestellbuch des Goldschmiedeateliers ist die Bestellung von Harold E. Peto, 18 Maddox Street, London W. folgendermassen eingetragen: «*1 Becher nach Zeichnung N° 2 (Holbein) in Grösse wie Zeichnung 29 centimètres hoch. Preis 65 £ = fr. 1625. – Fortuna auf dem Deckel als nackte wirkliche Figur auf einer Kugel stehend, in dem einen Arm ein vom Wind geblasenes Segel hoch haltend. Peto zieht die Muschelfüsse den Widderköpfen vor. Auf der Photographie findet Peto das Fries in zu hohem Relief, nur die Köpfchen sollen hoch, das übrige nieder gehalten werden. / Die sieben Wappen der Brüder müssen oberhalb des Frieses mit denjenigen der Eltern angebracht werden (graviert). Letzteres etwas grösser als die übrigen. Der Lambrequin soll sehr hübsch gehalten werden und im Stile der Zeit doch womöglich sollen sie etwas verschieden sein um Wiederholungen zu vermeiden: Die Wappen der Brüder sollen mit Silberknoten verbunden sein (die der Eltern in der Mitte angebracht). Unten am Fuss dürfen der Bossardstempel u. «Luzern» nicht fehlen. / Zur Genehmigung einsenden: Wachsmodell oder Skizze des Fusses / Skizze der Fortuna / Skizze der Schilde / Der Becher soll im Feuer vergoldet in ganz alter Patina gemacht werden.*»[153] (Abb. 175) Dieses wertvolle Erinnerungsstück liess der Architekt vermutlich aus Anlass seines frühzeitigen Austritts aus der Architekturfirma im Jahr 1892 für seine Familie anfertigen. Als überzeugter Anhänger des Historismus wählte er dafür ein Modell nach einer Holbein-Skizze.

In einem weiteren Schritt adaptierte Bossard das Holbein'sche Grundmodell des Deckelbechers zu einem 43,5 cm hohen **Zunftpokal**, den «*Dr. Arnold Buerkli-Ziegler Praesident der Meisenzunft seinen Mitzünftern 1893*» in Zürich widmete (Abb. 176). Graviertes Rankenwerk überzieht die ursprünglich kontrastvoll undekoriert belassene Wandung und umschliesst Medaillons mit den gravierten Darstellungen der einstigen Berufe der Meisenzunft, nämlich Maler, Sattler und Weinleute. Die Ergänzung mit einem Schaft, der einem Entwurf aus dem Holbein-Umkreis entliehen ist, macht aus dem Becher einen hohen Pokal. Den Deckel ziert eine Meise, das Emblem der Zunft. Aus dem ursprünglich ebenmässigen Renaissancebecher entwickelte Bossard einen Pokal in typisch historistischem Stil, von unterschiedlicher Proportion und versehen mit anderem Dekor, worin sich der veränderte Zeitgeist und die gewandelte Ästhetik ausdrücken. Das Grundmodell verblieb bis in die 1920er Jahre im Formengut des Ateliers und erfuhr noch verschiedene zeittypische Umgestaltungen (Abb. 379).

Auf Holbein geht letztlich auch der **grosse Tafelaufsatz der «Gesellschaft der Schildner zum Schneggen»** in Zürich zurück, die diese am 15. November 1900 zum Gedächtnis an den Hausbau im Jahr 1400 anschaffte (Abb. 179). Der

177

178

177 Skizze zum Tafelaufsatz in einem Brief von Johann Rudolf Rahn an Bossard, 1900. Zentralbibliothek Zürich, Grafische Sammlung und Fotoarchiv.

178 Anhänger in Form einer Schnecke aus dem «Englischen Skizzenbuch» von Hans Holbein d. J., nach 1532. Schwarze Kreide, Rötel. 4,8 × 8,4 cm. Kunstmuseum Basel, Kupferstichkabinett, Amerbach-Kabinett, Inv. Nr. 1662.165.13.

179 Grosser Tafelaufsatz, Atelier Bossard, 1900. H. 84 cm, 8'665 g. Gesellschaft der Schildner zum Schneggen, Zürich.

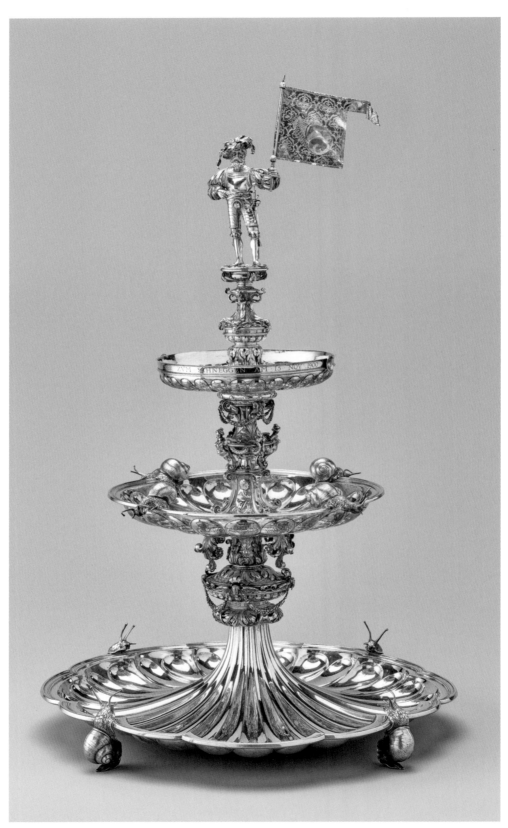

179

216

erste Entwurf zum Tafelaufsatz stammt jedoch von Prof. Johann Rudolf Rahn, der seine «Ideen im Holbeinstil» in einem Brief an Bossard vom 8. Mai 1900 skizzierte (Abb. 177).[154] Das Gesellschaftsemblem der Schnecke bot sich als Motiv für die Füsse und des Aufsatzes an und fand sich sogar unter den Skizzen Holbeins (Abb. 178).[155] Die Lieblingsfigur des schweizerischen Historismus, der selbstbewusste und wehrhafte «Alte Schweizer», bekrönt den Tafelaufsatz. Er steht 1900 freilich nicht mehr für physische Verteidigungsbereitschaft, sondern für vaterländische Gesinnung und Werte.

Arbeiten mit historischen Marken (HPL)

Die Hanauer Antiksilberwarenproduktion der zweiten Hälfte des 19. Jahrhunderts arbeitete im Allgemeinen mit Fantasiemarken, die keinem reinen Stil oder gar Meister verpflichtet waren und Orts- und Meistermarken diffus antik imitierten.[156] Davon unterschied sich Bossards konsequente und ehrgeizige Auffassung von stilgerechter Nachahmung und Eigenschöpfung: Im Fall einer Stempelung mit historischen Marken griff er auf Goldschmiedemarken zurück, die der Entstehungszeit und möglichen Entstehungsorten der Vorlage entsprachen. Um entsprechende Stempel anzufertigen, konnte er historische Goldschmiedemarken von Originalen kopieren, die sich zu Reparatur- oder Restaurierungszwecken in seinem Atelier befanden, oder auf Objekte seines Antiquitätengeschäfts zurückgreifen. Es kam vor, dass Bossard diese Marken mit Wissen oder sogar auf Wunsch der Auftraggeber auf den bestellten Stücken anbrachte. Jedoch sind auch Fälle bekannt, in denen Bossards Handeln seinem besseren Wissen widersprach und er eigene Schöpfungen als alte Originale einstufte. Dass dabei gemäss unserer heutigen Auffassung eine Grenze überschritten wurde und deshalb rasch der Begriff der «Fälschung» ins Spiel kommt, geht von einem neueren Verständnis aus, das wesentlich auf einer veränderten Wertschätzung des Originals beruht. Diese entwickelte sich erst vom Ende des 19. Jahrhunderts an und hatte dementsprechend im Historismus anfänglich noch nicht den heute geltenden absoluten Stellenwert.[157] Eine massgebliche Rolle spielten dabei die damals im Entstehen begriffene neue akademische Disziplin der Kunstwissenschaft sowie die Institutionalisierung von Museen und Denkmalpflege (siehe S. 53–60).[158]

Als aufschlussreiches Beispiel für diese Problematik sei ein um 1880 entstandenes **Fussschalenpaar** Bossards erwähnt (Abb. 180). Das in beiden Fussunterseiten eingelötete plastische Wappenmedaillon der Familie Bachofen (Abb. 180e) lässt darauf schliessen, dass es sich um eine Auftragsarbeit für den Basler Textilindustriellen und Silbersammler Wilhelm Bachofen-Vischer (1825–1885) handelt. Er war damals in Basel der profilierteste Sammler alter Goldschmiedearbeiten. In der «Historischen Ausstellung für das Kunstgewerbe in Basel» von 1878 wurden 45 Werke aus seiner Sammlung gezeigt[159], darunter zehn Kopien berühmter Goldschmiedearbeiten, u. a. aus dem Grünen Gewölbe in Dresden, dem Lüneburger Ratssilber, den Museen in Kassel und Nürnberg,

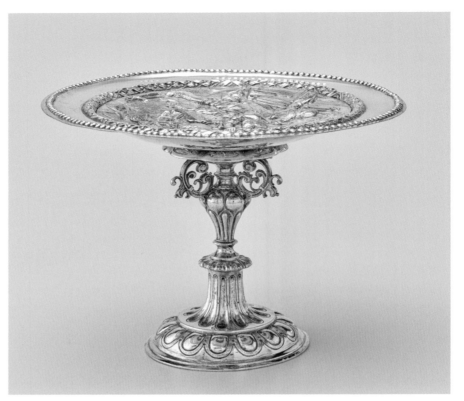

180 / a

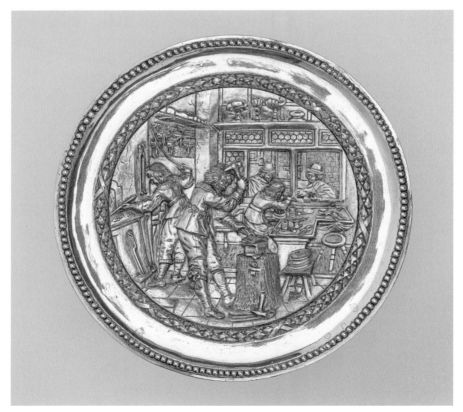

c

218

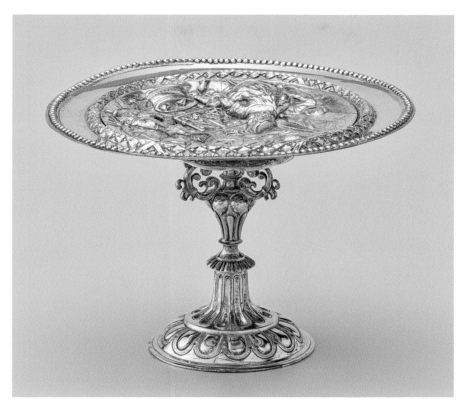

b

e

f

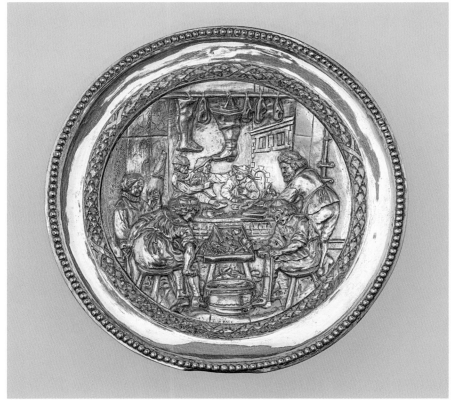

d

180 Schalenpaar, Atelier Bossard, um 1880. Die Schalenböden zeigen eine Goldschmiedewerkstatt und ein Schusteratelier. Unter dem Fuss ist das Wappenmedaillon der Basler Familie Bachofen eingelötet. An den Fussrändern die Marken des Zürcher Goldschmieds Diethelm Holzhalb bzw. verschlagene Augsburger Marken. H. 12 cm, Dm. 16,4 cm, 353 g bzw. 325 g. SNM, LM 116373 und LM 116374.

181 / b

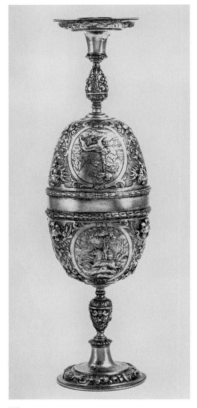

182

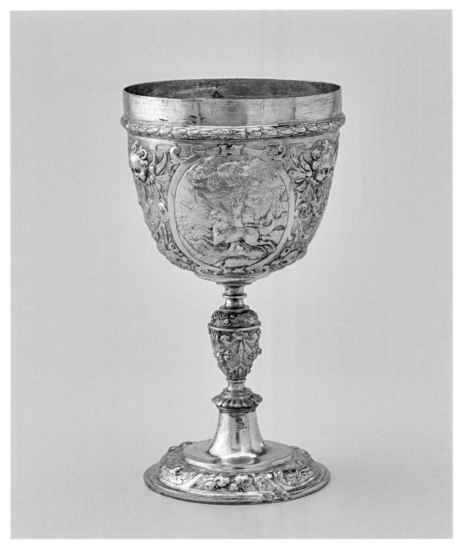

181 / a

181 Hälfte eines Doppelpokals mit Marken von Diethelm Holzhalb, Zürich, 1601, jedoch Atelier Bossard, um 1880. 17,9 cm, 240 g. SNM, IN 31.

182 Doppelpokal, Atelier Bossard, um 1880. Der ungemarkte Pokal wurde 1979 als wohl Schweiz, 1593 gehandelt. Verbleib unbekannt.

den Kirchenschätzen von Reims und Kloster Neuburg, sowie ein Muschelpokal, der nach einem der Basler Goldschmiederisse des 16. Jahrhunderts angefertigt worden war. Mit ihren kunsthandwerklichen Fähigkeiten kamen die Meister dieser Kopien den Herstellern der Originale nahe und genossen im Verständnis der damaligen Zeit eine ähnliche Wertschätzung – «*so dass sich nun an ihren* [auf die Sammlung Bachofen bezogen] *prächtigen Originalen und Copien die Entwicklung der ganzen Goldschmiedekunst auf das lehrreichste verfolgen lässt.*»[160]

Die beiden Fussschalen sind Rekonstruktionen des Historismus von verlorenen Stücken der Zürcher Zunft zu Schuhmachern, die um 1650 angefertigt worden waren. Nur die als künstlerisch bedeutend erachteten, leichten Schalenböden mit Darstellungen einer Goldschmiede- und einer Schusterwerkstatt

waren 1798 der für die Reparationszahlungen an Frankreich notwendig gewordenen Einschmelzung entgangen (Abb. 180c, d). Sie befanden sich um 1880 in Zürcher Privatbesitz.[161] Mittels Abgüssen gewann Bossard davon Negativformen, die er zur Herstellung von galvanischen Kopien in Silber verwendete, ein frühes Beispiel für das Arbeiten seiner Werkstatt mit einem elektrolytischen Bad. Die Werkstattszenen in einem Lorbeerkranz säumt ein schmaler, flacher Schalenrand mit Perlfries. Fuss und Knauf sind relativ zurückhaltend nach Vorbildern der Spätrenaissance gestaltet. Auf den Fussrändern sind jeweils historische Goldschmiedemarken eingeschlagen, die aber nicht übereinstimmen, obwohl die Herstellung in derselben Werkstatt offensichtlich ist. Die Schale mit der Goldschmiedewerkstatt trägt die Ortsmarke Zürich und das Meisterzeichen des Zürcher Goldschmieds Diethelm Holzhalb (1574–1640) (Abb. 180f), die Schale mit der Schuhmacherwerkstatt die Ortsmarke von Augsburg und ein unidentifiziertes Meisterzeichen. In Kenntnis der im Fuss eingelöteten Besitzerwappen und des didaktischen Anspruchs des Sammlers kann davon ausgegangen werden, dass das Anbringen dieser Marken Teil des Auftrags an die Werkstatt Bossard war. Es ging darum, historisch belegte Goldschmiedewerke möglichst authentisch zu rekonstruieren, wozu auch «originale» historische Orts- und Meisterstempel beitragen sollten.

Bei der **Hälfte eines Doppelpokales**, der am Fussrand ebenfalls die Ortsmarke Zürich und dieselbe Meistermarke des Diethelm Holzhalb trägt wie die obige Fussschale (Abb. 181), ist die Ausgangslage weniger eindeutig: Dem Wappenmedaillon mit Initialen im Boden der Kuppa zufolge wurde er 1601 für Leonhard Holzhalb und Dorothea Meyer von Knonau angefertigt. Dieses Datum entspricht der Herstellungszeit vergleichbarer Nürnberger Doppelpokale, welche offensichtlich als Vorbild dienten, und der Schaffenszeit von Diethelm Holzhalb. Das Stück wurde 1889 als Original für die im Entstehen begriffene Sammlung des Schweizerischen Landesmuseums angekauft. Zweifel am Zeitpunkt seiner Entstehung kamen erst 1980 auf, als ein bis auf die Tierdarstellungen in den Ovalen identischer, ungemarkter Doppelpokal mit Wappenmedaillons und Datum 1593 als Arbeit des 19. Jahrhunderts erkannt wurde (Abb. 182).[162] Dass sowohl die historisch gemarkte Doppelpokal-Hälfte wie auch der ungemarkte ganze Doppelpokal im Atelier Bossard gefertigt worden waren, erschloss sich 2011, als ein weiterer in Mass, Form und Bearbeitung identischer Doppelpokal zur Versteigerung kam, der sich wiederum nur in den Tierdarstellungen unterschied (Abb. 183). Letzterer trägt die Marken von Luzern und Bossard, die emaillierten Wappenmedaillons weisen ihn als Auftragsarbeit für das Zürcher Ehepaar Eduard Meyer (1814–1882) und Ida Locher (1828–vor 1904) aus[163], d. h. er dürfte um 1880 entstanden sein.

Wir kennen verschiedene Beispiele von Stücken nach historischen Vorbildern, die im Atelier Bossard wiederholt nahezu identisch angefertigt wurden und sowohl mit «historischen» Marken wie auch ungemarkt sowie in einem weiteren Exemplar mit Bossard-Marken vorhanden sind. Dass das Anbringen von «historischen» Marken dem expliziten Wunsch der Auftraggeber entsprechen konnte, bestätigen die eingangs vorgestellten Fussschalen. Schwer ver-

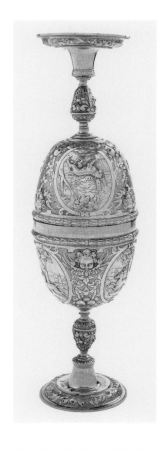

183 Doppelpokal mit Marken, Atelier Bossard und Luzern um 1880. H. 35 cm, 522 g. Verbleib unbekannt.

184 / b

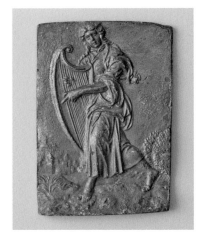

185

186

184 Deckelhumpen mit Marken von
Diethelm Holzhalb, Zürich, um 1600,
jedoch Atelier Bossard, um 1880–1890.
H. 15,5 cm, 576 g. SNM, LM 4222.

185 Bleiabguss der Plakette mit der
Muse Terpsichore aus der Serie
der neun Musen von Peter Flötner,
Atelier Bossard. H. 7,2 cm. SNM,
LM 75962.63.

186 Bleiabguss des Henkels des
Bossard'schen Deckelhumpens mit
den Holzhalb-Marken, Atelier Bossard.
H. 10 cm. SNM, LM 163724.

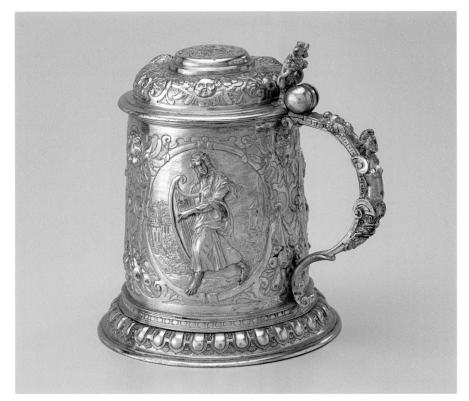

184 / a

ständlich ist heute jedoch, dass Bossard in seiner Eigenschaft als Antiquar
1889 das obige historisch gestempelte Eigenfabrikat etwa zehn Jahre nach
dessen Entstehung dem künftigen Landesmuseum als Original von 1601 ver-
kaufte.[164]

Mit derselben, leichte Abnützungsspuren aufweisenden Meistermarke Diet-
helm Holzhalbs und der Ortsmarke Zürich ist ein **Deckelhumpen** mit der Dar-
stellung der drei Musen Polyhymnia, Erato und Terpsichore versehen (Abb. 184).[165]
Diese Figuren stammen aus der Serie der neun Musen von Peter Flötner. Sie
waren in der Sammlung von Goldschmiedemodellen der Mittelalterlichen
Sammlung in Basel (ab 1894 Historisches Museum Basel) vorhanden und
wurden von Bossard sukzessive abgegossen.[166] Die entsprechenden Abgüsse
haben sich erhalten (Abb. 185); ebenso befindet sich ein Bleiguss vom Henkel
des Humpens im Modellbestand Bossards (Abb. 186). Die Abwicklung der
Wandung, auf der sich oben hochovale Medaillons mit Rollwerk und geflügel-
ten Engelsköpfen sowie unten Früchtebehänge abwechseln, entspricht der
Abfolge auf der Kuppa der Doppelpokale. Dort werden die Engelsköpfe aller-
dings auf der einen Pokalhälfte durch gehörnte Teufelsfratzen ersetzt. Dennoch
ist die Goldschmiedewerkstatt dieselbe, was sowohl in der flächigen Ausar-
beitung des Rollwerks und der Rahmung der Figurenmedaillons wie in der
punktgenauen Punzierung des Hintergrundes der Ornamentpartie zum Aus-

222

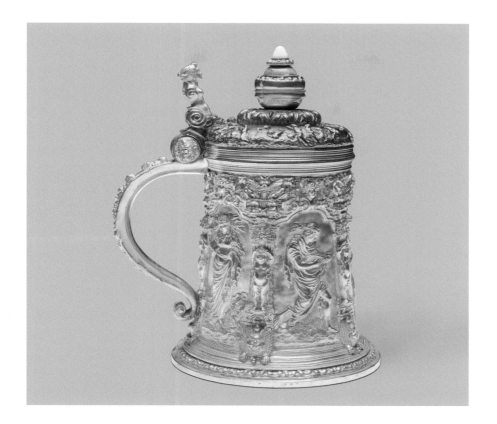

187 Galvanoplastische Kopie eines
Nürnberger Humpens von 1550,
angefertigt durch die Firma Elkington,
Birmingham, 1884. H. 19,5 cm.
Victoria & Albert Museum, London,
Inv. Nr. REPRO.1884-181.

druck kommt. Der einzige uns bekannte Humpen des 16. Jahrhunderts mit
musizierenden Musen nach Vorlagen Peter Flötners ist um 1550 in Nürnberg
entstanden. Er befand sich in den 1880er Jahren in der Eremitage in Sankt
Petersburg[167] und wurde durch die Galvanofirma Elkington im Rahmen ihrer
1884 erfolgten Abformungen bedeutender Goldschmiedearbeiten in russi-
schen Sammlungen reproduziert (Abb. 187).[168] Es darf davon ausgegangen wer-
den, dass Bossard die galvanoplastische Kopie des Nürnberger Humpens von
1550 als Anregung nahm, um seinen Musenhumpen um 1885 anzufertigen.
Abgesehen von den Musenfiguren entspricht der Humpen in Stil und Orna-
mentik Nürnberger und Augsburger Arbeiten des letzten Viertels des
16. Jahrhunderts oder der Zeit um 1600[169], der Wirkungszeit Diethelm Holz-
halbs. Solche Stücke waren offenbar bei den Sammlern der zweiten Hälfte des
19. Jahrhunderts sehr beliebt, und es erstaunt deshalb nicht, dass Gold-
schmiede des Historismus Aufträge für Humpen in diesem Stil erhielten oder
diese aus eigenem Antrieb herstellten.

Über den englischen Kunsthandel gelangte der Musenhumpen Anfang
der 1890er-Jahre in die Sammlung des Rückversicherungsspezialisten und
bedeutenden Kunstsammlers Martin Heckscher (gest. 1897) aus Hamburg,
der seit 1875 in Wien ansässig war.[170] Nach Heckschers Ableben wurde des-
sen Sammlung 1898 in London versteigert. Der im Auktionskatalog als «Swiss,

188 / a

188 / b

188 Trinkgefäss in Form des Löwen
von San Marco, Diethelm Holzhalb,
Zürich, 1608. H. 31,5 cm, 3'231 g.
SNM, DEP 374, Depositum der
Gesellschaft der Schildner zum
Schneggen, Zürich.

late 16th century» deklarierte Humpen, der nach Ausweis des Werkstatt-
materials sowie der Markenkopie im Luzerner Atelier angefertigt worden war,
wurde von Bossard im Auftrag des Schweizerischen Landesmuseums ent-
gegen besserem Wissen nun als Antiquität zu einem hohen Preis erworben.[171]
Schon in der Festgabe auf die Eröffnung des Schweizerischen Landesmu-
seums 1898 wird der Humpen gemeinsam mit der Hälfte des Doppelpokals
Holzhalb-Meyer von Knonau (s.o.) als Werk Holzhalbs erwähnt und galt bis
in die 1980er Jahre als Zürcher Arbeit des 17. Jahrhunderts.[172]

Die Bekanntheit des Zürcher Goldschmieds Diethelm Holzhalb geht auf
den von ihm geschaffenen Löwen von San Marco zurück, dem imposanten
Geschenk des venezianischen Gesandten Giovanni Battista Padavino an
Rat und Bürger der Stadt Zürich von 1608 (Abb. 188). Dieser prunkvolle Tafelauf-
satz ist nicht nur mit der Meistermarke in Form des Familienwappens Holzhalb
gemarkt (Abb. 188b), sondern zusätzlich noch mit den gravierten Namen des
Bildhauers des Modells, Ulrich Oeri (1567–1631), sowie des Goldschmieds
Diethelm Holzhalb versehen, was die exakte Zuweisung erlaubt. Der Gold-
schmied des Markuslöwen, welcher bereits 1861 publiziert und fotografiert
wurde[173], repräsentierte die handwerkliche und künstlerische Meisterschaft
vergangener Zeiten, die zu erreichen Absicht, Anspruch und Ziel von Johann
Karl Bossard war. Die Form der Bossard'schen Meistermarke Holzhalb lässt
keinen Zweifel bestehen, dass sie vom Markuslöwen abgeformt wurde.

In die ersten Jahre von Bossards Tätigkeit führt ein **Kokosnusspokal** mit
Inschrift «keins Unglück acht ich, so Gott bewahrt mich» und Datum 1553
(Abb. 189). Im Fuss des Pokals ist die Beschaumarke von Zürich sowie eine
Meistermarke in Form eines Wappenschilds mit einem Mühlrad eingeschlagen,

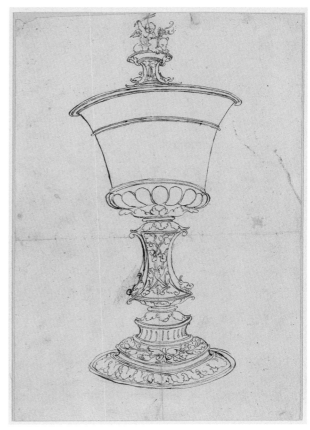

189/a

190

189/b

189 Kokosnusspokal mit Marken
Müller, Zürich, 1553, jedoch Atelier
Bossard, vor 1873. H. 47 cm. Privat-
besitz.

190 Deckelpokal, Basel, erste Hälfte
16. Jh. Tusche, Kreidevorzeichnung.
25,5 × 17,2 cm. Kunstmuseum Basel,
Kupferstichkabinett, Amerbach-
Kabinett, Inv. Nr. U.XII.23.

was auf die Familie Müller hinweist (Abb. 189b). Zwei um 1550 in Zürich lebende
Goldschmiede Müller waren zu Bossards Zeit bekannt: Hans I. Müller (Meister
vor 1529, gest. 1558) und Hans Georg Müller (1504–1567, Meister 1524)[174].
Hans Georg bekleidete wichtige öffentliche Ämter und wurde 1557 Bürger-
meister von Zürich. Das einzige uns heute bekannte Werk eines Zürcher
Goldschmieds Müller der besagten Zeit, das dieselbe Meistermarke trägt,
befindet sich im Royal Ontario Museum Toronto und soll um 1530/40 ent-
standen sein.[175] Dessen Herkunftsgeschichte lässt sich allerdings nur bis
in die 1930er Jahre zurückverfolgen. Den hohen Kokosnusspokal muss
Bossard vor 1873 hergestellt haben, da er im Rahmen der «Exposition des
Amateurs» an der Weltausstellung in Wien in jenem Jahr zu sehen war. Im
Ausstellungskatalog wird als Eigentümer (und wahrscheinlich auch Auf-
traggeber) der Architekt Karl Ludwig von Lerber (1830–1896) aus Bern ge-
nannt.[176] Auf einem der Buckel des Pokalfusses ist das Familienwappen von
Lerber graviert mit der Beischrift «von Lerow», «Lerower», was sich auf frühere
Schreibweisen des Namens der seit ca. 1560 in Bern niedergelassenen
Familie bezieht.[177] Die Bemerkung im Katalog von 1873, «Laut Tradition nach
Holbeins Zeichnung angefertigt», verweist zu Recht auf die Basler Gold-

225

191

192

191 Weibelschild des Kantons Glarus mit Marke Müller, Zürich, 16. Jh, jedoch Atelier Bossard, um 1894. Dm. 14 cm. Privatbesitz.

192 Weibelschild des Kantons Glarus, um 1500. Eh. Museum des Landes Glarus, Näfels (gestohlen).

193 Wappen Glarus, kolorierter Entwurf mit Anmerkungen von Ernst Buss, 1894. Teil des Ateliernachlasses von Bossard. 22,3 × 15,8 cm. SNM, LM 180799.446.

194 Zwei Putti aus der Sammlung Amerbach. Historisches Museum Basel, Inv. Nr. 1904.1298 und 1904.1299.

193

194

schmiedezeichnungen. Die entsprechende Zeichnung zeigt einen Deckelpokal, dessen Fusspartie und insbesondere der Schaft als Anregung gedient haben (Abb. 190).[178] An die Stelle der Pokalkuppa tritt hier jedoch eine gefasste Kokosnuss. Die durchbrochenen Blattranken der Spangen gehen auf eines der Basler Goldschmiedemodelle zurück.[179] Das Motiv des Putto erscheint beim Lerber-Pokal in abgewandelter Form. Die Zeichnung, die bei der Anfertigung als Vorbild diente, war damals Hans Holbein zugeschrieben; heute gilt sie als möglicherweise im Nürnberger Umkreis entstandene Arbeit um 1540.[180] Dass der Kokosnusspokal eine Arbeit des Ateliers Bossard ist, schliessen wir aus der Marke Müller und deren Weiterverwendung im Atelier: Sie erscheint, mit identischer Punze geschlagen, auf einem Kokosnusspokal, der sich bereits vor 1890 in der Sammlung Karl Ferdinand Thewalt in Köln befand.[181]

226

Die Müller-Marke findet sich auch auf einem wohl um 1894 entstandenen **Weibelschild** (Abb. 191) des Kantons Glarus, einer Kopie mit leichten Varianten des um 1500 angefertigten historischen Weibelschilds (Abb. 192).[182] Im Zeichnungsbestand des Ateliers Bossard befinden sich eine kolorierte Entwurfszeichnung für eine offensichtlich nicht gewählte Variante des Weibelschildes sowie eine kolorierte Zeichnung des Glarner Wappenschildes ausgeführt von Dr. Ernst Buss, datiert am 13. März 1894, mit Anmerkungen zur Tinktur (Abb. 193).[183] Die Figur des hl. Fridolin, des Glarner Schutzpatrons, und seine Wendung nach heraldisch links werden von Bossard übernommen. Die Flügel des Engels mit kleinem Wappenschild im oberen Segment des Dreipasses sind gegenüber dem spätgotischen Vorbild kleiner, und der Engel wird zum Putto, flankiert von zwei Flügelwesen mit Trompete, die auf Vorlagen aus den Basler Goldschmiedemodellen zurückgehen (Abb. 194).[184]

Als ein weiteres, mit Zürcher Beschau- und Meistermarke Müller versehenes Beispiel sei ein **Becher** aus der Privatsammlung Bossard angeführt, der als Nr. 67 an der Auktion Helbing in München 1911 zur Versteigerung kam (Abb. 195).[185] Seine Standfläche zeigt das gravierte Vollwappen der Familie von Egeri und trägt die Umschrift «HEIRICH VON AGERI ZVO BADEN» sowie die Datierung «1568».[186] Dass es sich um einen Becher des bekannten Glasmalers Karl von Egeri (1510–1562) handelt, wie im Auktionskatalog beschrieben, ist schon vom Vornamen sowie von den Lebensdaten des Karl von Egeri her auszuschliessen, ebenso wenig ist er 1568 entstanden, sondern eine Arbeit des Ateliers Bossard. Der Katalogeintrag ist ein weiteres Beispiel für die grundsätzliche Problematik der Datierungen und Zuschreibungen in den Katalogen der Bossard-Auktionen 1910 und 1911 (siehe S. 26).

195 Becher mit Marken Müller, Zürich, 1568, jedoch Atelier Bossard, 1868–1900. H. 6 cm, 61 g. Privatbesitz.

195 / a b

Wie ist die Verwendung der Marke Müller durch Bossard einzuordnen? Wir gehen davon aus, dass Karl Ludwig von Lerber den Auftrag zur Herstellung des mit dem Jahr 1553 datierten Kokosnusspokals erteilt hat. Lerber beschäftigte sich intensiv mit der Familiengeschichte und ordnete das Familienarchiv, das er bei sich privat verwahrte.[187] 1873 publizierte er «Geschichtliche Belege über das Geschlecht von Lerow».[188] Weder in den «Geschichtlichen Belegen» noch in den Unterlagen des Familienarchivs befindet sich ein Hinweis auf den Kokosnusspokal. Hätte Lerber ihn als für die Familiengeschichte bedeutendes Original aus dem 16. Jahrhundert verstanden, wäre er zweifelsohne als solches erwähnt worden. Mit dem Datum 1553 der Inschrift könnte aber eine dem Familienforscher bekannte Allusion verbunden sein: Aus diesem Jahr ist nämlich ein vom Solothurner Ratsherrn Conrad von Lerow gesiegeltes Dokument erhalten.[189] Dieser gilt als möglicher Stammvater des Familienzweiges, der um diese Zeit von Solothurn nach Bern übersiedelte. Das Siegel trägt das Lerbersche Familienwappen in der Version, die auch auf dem Pokal und dem Deckblatt der Publikation «Geschichtliche Belege» erscheint. Der Pokal könnte als Memorabilie der Familiengeschichte auf dieses Datum hin bestellt worden sein.

Zwei weitere Aspekte verleihen diesem hervorragend gearbeiteten Stück besondere Bedeutung: Zum einen ist es die zurzeit älteste bekannte Kreation Bossards, die bereits die Entschiedenheit des 27-Jährigen vermittelt, in authentischem historischem Stil sowie in der Qualität und mit den kunsthandwerklichen Techniken historischer Meister zu arbeiten. Zur korrekten Rekonstruktion einer Schweizer Goldschmiedearbeit des 16. Jahrhunderts gehörte in Bossards Logik demnach auch die Applikation der Marke eines 1553 tätigen, historisch fassbaren und identifizierbaren Meisters. Da anfangs der 1870er Jahre ausser der Zürcher Müller-Marke noch kein anderes schweizerisches Meisterzeichen des 16. Jahrhunderts bekannt war, das sich namentlich zuordnen liess, kam Müller aus Zürich, der zu seiner Zeit zur politischen Prominenz zählte, als der einzig mögliche Goldschmied in Frage. Die Zuordnung nach Zürich wurde zusätzlich zur Marke «Z» noch mit einem separaten Stempel des Zürcher Stadtwappens bekräftigt.

Zum andern greift Bossard mit seiner Vision der Neorenaissance der Stilentwicklung im schweizerischen Kunsthandwerk vor. Goldschmiedearbeiten in der Schweiz sind bis zum Ende der 1870er Jahre von der Neogotik geprägt. Nur in der Architektur wird aufgrund des Wirkens von Gottfried Semper in der Schweiz bereits ab 1860 bisweilen auf den Stil der italienischen Renaissance zurückgegriffen. In diesem Sinne erstaunt es nicht, dass es ein Architekt war, der den Kokosnusspokal im Stil des 16. Jahrhunderts in Auftrag gab. Nach von Lerbers Tod 1896 gelangte der Pokal in den Kunsthandel und wurde vom bekannten Berliner Sammler Eugen Gutmann als Werk der Renaissance gekauft. Gutmann erwarb anlässlich der Auktion der Sammlung Karl Ferdinand Thewalt 1903 auch den zweiten, bereits erwähnten Kokosnusspokal Bossards mit den Marken Müller und Zürich.[190]

Die Herleitung der Entstehungsgeschichte des Kokosnusspokals von Lerbers spricht dafür, dass Bossard die Marke des Zürcher Goldschmieds

Müller mit Wissen des Auftraggebers wählte. Beim Beispiel der Sammlung Thewalt lässt sich das nicht bestimmen. Tatsache ist, dass Thewalt davon ausging, ein originales Stück zu besitzen, dessen Goldschmiedemarke demzufolge von Marc Rosenberg 1890 in «Der Goldschmiede Merkzeichen» publiziert wurde.[191] Sofern Thewalt den Pokal nicht direkt bei Bossard gekauft hat, kann diesem nichts vorgeworfen werden. Beim Weibelschild von Glarus und dem Becher des Heinrich von Egeri ist die Anbringung der historischen Marke wiederum, wie beim von Lerber-Pokal, als zusätzliches Element der Nachbildung zu sehen. Die Auftraggeber bzw. Kunden waren sich bewusst, dass es sich um umfassende Nachahmungen in historischem Stil handelte.

In diesem Zusammenhang sei auch auf die Kopie der Marke des berühmten Zürcher Goldschmieds Abraham Gessner (1552–1613) hingewiesen. Mit dieser sind diverse Stücke des Historismus bekannt.[192] Unter anderem befindet sie sich auf der Fussschale, die Johann Karl Bossard nach seinem Pasticcio aus einem russischen Stück mit kopiertem Schalenboden kreiert hat (siehe S. 237). Der Komplex der kopierten Gessner-Marken ist noch nicht untersucht.

Eigenschöpfungen

Die Eigenschöpfungen des Ateliers Bossard lassen sich nicht mehr direkt von identifizierbaren historischen Goldschmiedearbeiten oder Originalentwürfen herleiten. Sie können Marken des Ateliers tragen, ungemarkt oder mit «historischen» Marken versehen sein.

Drei unterschiedliche Arten von Objekten wurden im Luzerner Atelier als Eigenschöpfungen realisiert: 1. auftragsbezogene, individuelle Anfertigungen; 2. Pasticci, die auf einem Restaurierungswunsch oder einer Neuschöpfung unter Verwendung originaler Teile basieren; 3. freie Nachahmungen, gelegentlich unter Verwendung alter Gussformen. Sie präsentieren sich als «historische» Stücke in Form und Stil einer Epoche der Vergangenheit. Selbst Fachleute und Sammler haben Objekte der beiden letzteren Gattungen nicht immer erkannt. Dafür darf aber nicht die Stilrichtung des Luzerner Ateliers verantwortlich gemacht werden, sondern die bisher ungenügende Kenntnis der vielfältigen Ausprägungen des Historismus, unter denen die historische Stiltreue einen der möglichen Aspekte darstellt. Anzuerkennen ist, dass alle Formen von Stilrezeption einen hohen Anteil an schöpferischem Potenzial beinhalten. Die Ausführung der Stücke richtete sich nach den Wünschen der Kunden und dem Betrag, den diese auszugeben gewillt waren. Dabei reicht die Spannweite von der für einen bestimmten Anlass entworfenen und in alten Handwerkstechniken ausgeführten exklusiven Einzelanfertigung über handwerkliche bzw. semihandwerkliche Kleinserien in variabler Ausführung bis zu mittels der Drückbank angefertigten Serienprodukten.[193]

Eine alte Fotografie aus der Zeit nach 1890 zeigt verschiedene Facetten von Eigenkreationen der Firma Bossard (Abb. 196). Im Bild werden **drei zeitgenössische Arbeiten** des Ateliers nebeneinander präsentiert: in der Mitte

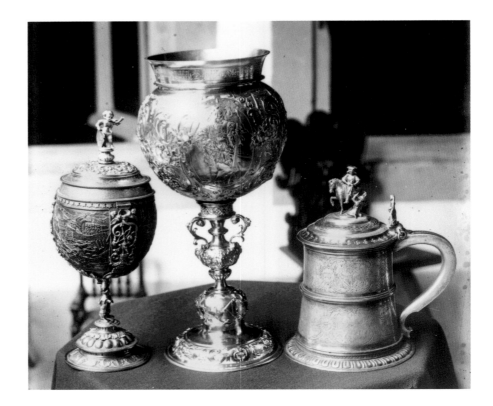

196 Drei Eigenkreationen des Ateliers Bossard, um 1890: Kokosnusspokal mit Amorspangen des 16. Jahrhunderts (siehe S. 241), Schützenpokal (Kat. 30) und ein Humpen eines mehrfach verwendeten Typus (siehe S. 244).

der erhaltene Pokal für die Stadtschützengesellschaft Zürich, flankiert von zwei Nachahmungen in historischen Stilen.

Auftragsbezogene, individuelle Anfertigungen

Auf der Weltausstellung in Paris 1889 präsentierte das Haus Bossard den **Deckelpokal der Zunft zum Widder**, der 1884 für die Zürcher Metzgerzunft angefertigt (Kat. 24) und 1889 auf Anregung von Prof. Johann Rudolf Rahn mit einem Deckel ergänzt wurde (Abb. 197 und 198).[194] Bossard bezeichnete das Stück stolz als eigenen Entwurf, obwohl es deutlich von Mustern der süddeutschen Renaissance inspiriert ist, etwa von Pokalentwürfen des Nürnberger Malers und Kupferstechers Georg Wechter (1560–1630). Aber losgelöst von direkten Vorbildern, hatte Bossard hier fantasievoll eigene Vorstellungen verwirklicht. Seine in der Mitte stark eingeschnürte Kuppa steht auf einem Schaftnodus mit drei gegossenen Widderköpfen (Abb. 197b), die motivisch gut zum Pokal der Metzgerzunft passen und dem Vorbild der Nürnberger Akeleipokale des 16. Jahrhunderts entlehnt sind. Am Fuss ragen drei plastische Köpfe von Ochse, Schwein und Widder hervor (Abb. 197c). Ein junger Metzgergeselle mit erhobenem Hackmesser und umgehängtem Schleifstahl bekrönt als Schildhalter den Deckel. Das ganze Stück ist mit fein ziseliertem Band- und Laubwerkdekor im Renaissance-Stil überzogen, auf dem oberen Teil der Kuppa, unterbrochen von drei breitovalen Bildkartuschen, in denen in subtilem

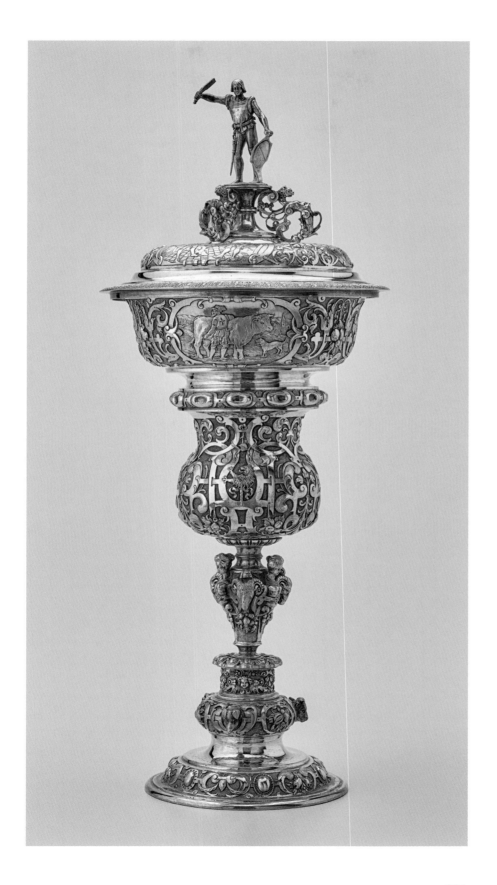

197 Deckelpokal für die Zürcher
Metzgerzunft, Atelier Bossard, 1884
(Deckel 1889). H. 36,5 cm, 878 g.
Zunft zum Widder, Zürich.

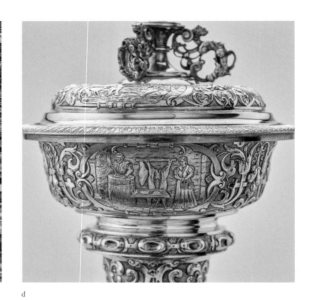

197/b c d

198

197b, c, d Details vom Deckelpokal der Zunft zum Widder (vorherige Seite).

198 Deckel des Pokals der Zürcher Metzgerzunft, Atelier Bossard, 1889. Bleistift. SNM, LM 180794.53.

Flachrelief und detailreicher Gestaltung der Verkauf des Ochsen, die Tötung des Tieres und das Zerlegen des Fleisches durch einen Metzger in seinem Laden dargestellt sind (Abb. 197d). Der Deckel zeigt in ähnlichen Kartuschen Szenen des Kaufs des Ochsen, nämlich den Zuschlag des Handels, die Barzahlung und das Abführen des Tieres. Die am Kupparand gravierte Inschrift lautet: «*Vereint macht dauerhaft; Zertrennung Unheil schafft. 10. November 1884.*» Im Bericht über die Weltausstellung 1889 wird dieser Deckelpokal lobend erwähnt.[195]

Ein **Deckelpokal** mit besonders anschaulicher Darstellung (Abb. 199) bezieht sich auf eine Erfindung des Zürcher Industriellen und Mehlfabrikanten Friedrich Wegmann (1832–1905).[196] Ihm war es gelungen, eine mechanische Mahlmaschine zur Herstellung von feinstem Mehl zu entwickeln. Zum Erfolg dieses fortan in grossen Stückzahlen fabrizierten Geräts trugen die in der Manufaktur von Richard Ginori in Doccia/Italien gefertigten Porzellanwalzen bei. Sie erlaubten, das Korn zu jenem besonders feinen Mehl zu mahlen, das vor allem die Zuckerbäcker bevorzugten. Der Pokal, den Fanny Wegmann ihrem Ehemann zum 22. Hochzeitstag verehrte, trägt die Inschrift: «*Frau Fanny Wegmann ihrem l.[ieben] Gatten Friedrich Wegmann, Zürich 22. Dez. 1886*». Der teilvergoldete Silberpokal stellt die Neuheit und Raffinesse der Wegmann'schen Erfindung mit gestalterisch angemessenen Mitteln dar. Laut Bestellbuch wurde er nach einer individuellen Entwurfszeichnung in 100 Arbeitstagen für den Betrag von 1'350 Fr. in traditioneller Goldschmiedetechnik von Hand hergestellt.[197] Die Gefässform orientiert sich an einem in Georg Hirths Tafelwerk «Der Formenschatz der Renaissance» abgebildeten Pokal eines deutschen Meisters[198] von 1533 und ist ganz im Geist des 16. Jahrhunderts gehalten; damit erfolgt die mit dem Pokal beabsichtigte Würdigung von Wegmanns technischer Innovation durchaus passend im Stil jener Epoche, die ihrerseits

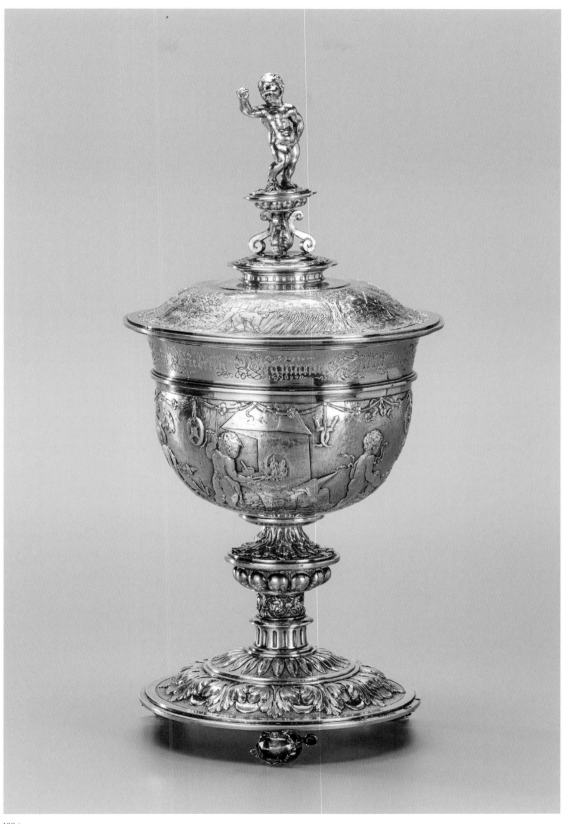

199/a

199 Deckelpokal
«Wegmann», Atelier
Bossard, 1886.
H. 26 cm. Privat-
besitz.

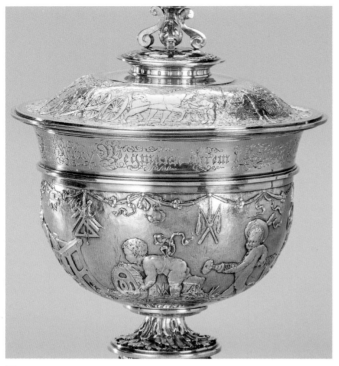

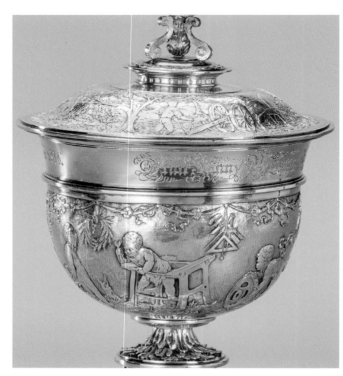

199/b

c

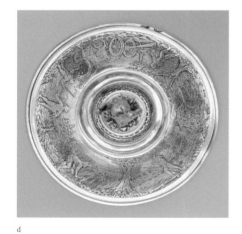

d

199b, c, d Kuppa mit Putti beim
Aufbau einer Mahlmaschine und
Deckel mit Anbau und Ernte des
Korns.

grosse Neuerungen der Künste, Wissenschaften und technischen Verfahren hervorgebracht hat. Während auf der Gefässwandung Putti zu sehen sind, die Bestandteile der Mahlmaschine herbeischleppen und zusammensetzen (Abb. 199b, c), zeigt der Deckel den Anbau des Korns und die Ernte der Ähren (Abb. 199d). Im Inneren des Fusses erkennt man das Modell der Maschine, im Deckel das Wappen der Familie Wegmann. In dem handwerklich hervorragend ausgeführten Stück wurde die sorgfältig gezeichnete Vorlage in ziselierter Reliefarbeit und feinen Gravuren adäquat umgesetzt. Mit diesem Pokal ist uns eine besonders gelungene Eigenschöpfung des Ateliers Bossard aus den 1880er Jahren überliefert.

Auch zu dem für das Basler Ehepaar Albert Fürstenberger und Caroline Rhyiner anlässlich ihrer silbernen Hochzeit 1894 geschaffenen **Deckelpokal** ist die Entwurfszeichnung erhalten. Ausser den beiden Wappen der Eheleute sind die Daten «8. April 1869» und «8. April 1894» eingraviert (Abb. 200). Auch diesem Auftragsstück liegt eine charakteristische Renaissanceform zugrunde, mit gebuckelter, unterhalb der Mitte stark eingeschnürter Kuppa, reliefiertem Schaftnodus mit Spangen und glockenförmigem Fuss. Auf dem bombierten Deckel bläst ein reizender Putto mit Federbarett und umgehängtem Schweizerdolch in ein Horn. Interessant ist dieses Stück nicht nur, weil hier aus Kostengründen die Grundform in Drücktechnik hergestellt wurde, sondern auch, weil ein im Bestand des Amerbachkabinetts vorhandenes Maskenmedaillon[199] und ein Schaftnodus Verwendung fanden (Abb. 201 und 202).

234

200

201

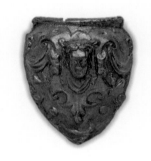

202

200 Deckelpokal, Atelier Bossard,
1894. H. 25,5 cm, 479 g. SNM,
LM 70624.

201 / 202 Maskenmedaillon und
Schaftnodus aus der Sammlung
Amerbach. Historisches Museum
Basel, Inv. Nr. 1904.1355 und
1904.1566.

Pasticci

In einem Brief von 1889 über seine Exponate an der Pariser Weltausstellung
zählt Bossard seine dort ausgestellten Stücke auf, die einen Gesamteindruck
seiner Produktion vermitteln sollten. Darunter beschreibt er einen **Evangelien-
einband im Stil des 13. Jahrhunderts**.[200] Obschon das Objekt und sein Verbleib
bisher unbekannt sind, darf angenommen werden, dass es Vorbildern der
Hochgotik verpflichtet war. Nach Bossards Beschreibung zeigte der Evan-
gelieneinband ein – wohl figürlich – getriebenes Mittelteil, umgeben von einem
Rahmen aus Filigran mit Perlen und Edelsteinen – Saphiren, wie wir aus
anderer Quelle wissen –, und die Ecken zierten vier getriebene Evangelisten-
symbole.[201] Beim Filigran soll es sich um Originale aus dem 13. Jahrhundert
gehandelt haben. Bemerkenswert ist dessen ausdrückliche Erwähnung, da
dies nach damaligem Verständnis eine Aufwertung der zeitgenössischen
Arbeit bedeutete. Solche Kombinationen aus neuen und alten Teilen erhielten

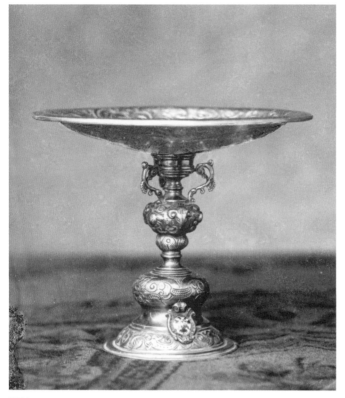

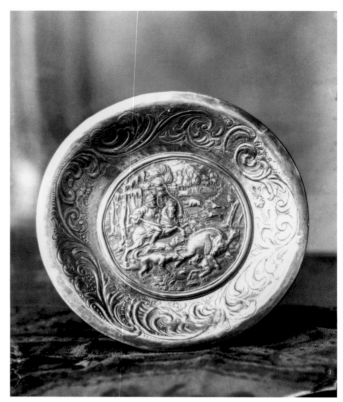

203 / a b

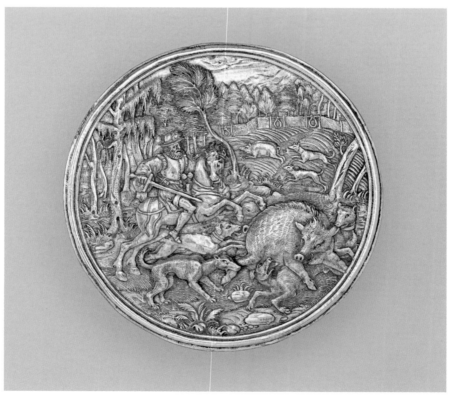

203 Fussschale, St. Petersburg,
erste Hälfte 18. Jh., mit Schalenboden
nach Abraham Gessner, zusammen-
gefügt im Atelier Bossard, um
1890/1895. H. 13,5 cm, Dm. 15 cm.
Verbleib unbekannt.

204 Schalenboden mit Wildschwein-
jagd, Abraham Gessner, Zürich, um
1600. Dm. 8,8 cm, 50 g. Privatbesitz.

204

236

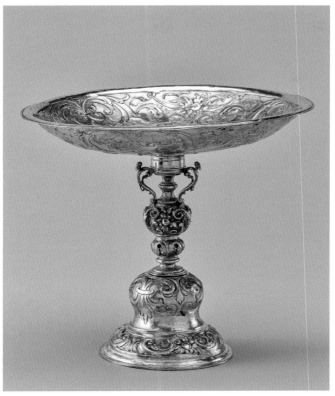

205 / a

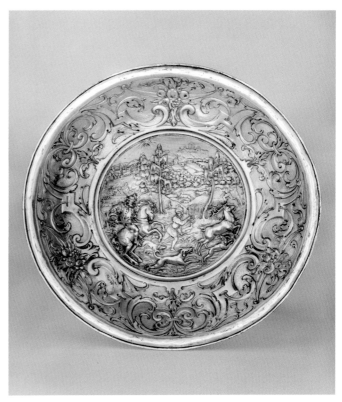

b

205 Fussschale mit Schalenboden
nach Abraham Gessner, Atelier
Bossard, um 1890. H. 18,4 cm,
Dm. 20,5 cm, 547 g. SNM, LM 25055.

von späteren Generationen, die anderen Wertvorstellungen anhingen, die eher
abwertende Qualifikation «Pasticcio».

Ein weiteres Beispiel, auf das der Begriff Pasticcio zutrifft, ist eine St. Peters-
burger **Fussschale der ersten Hälfte des 18. Jahrhunderts**, die als Nr. 108
auf der Auktion der Privatsammlung Bossard 1911 zur Versteigerung kam.[202]
Ihr heutiger Standort ist unbekannt, die Beurteilung basiert auf der Beschrei-
bung und den Fotos im Auktionskatalog sowie auf zwei um 1890/95 entstan-
denen Glasplattenfotos im Ateliernachlass (Abb. 203). Der Schalenboden, ein
Rundmedaillon mit der Darstellung einer Wildschweinjagd, ist die Kopie eines
dem bekannten Zürcher Goldschmied Abraham Gessner zugeschriebenen
Rundmedaillons um 1600. Dieser Schalenboden muss im Zuge einer Restau-
rierung im Atelier Bossard angefertigt und eingefügt worden sein. Die Vorlage,
das zu Recht Gessner zugeschriebene Original, verblieb im Nachlass des
Ateliers (Abb. 204).[203] Es könnte sich um eine Auftragsarbeit für einen russischen
Kunden gehandelt haben.
　Interessant ist, dass dieses Pasticcio der Anlass für eine Neuschöpfung
war: eine **Fussschale** identischer Form, allerdings in grösserem Massstab
(Abb. 205).[204] Die Schaftpartie ist eine Kopie der Vorlage, das barocke Blattranken-
werk auf Fuss und Schalenrand der Vorlage wird ersetzt durch Schweifwerk,

237

206 Schalenboden mit Hirschjagd, wohl Abraham Gessner, Zürich, um 1600. Dm. 9,5 cm, 78 g. Verbleib unbekannt.

wie es um 1600 vorkam. Damit entspricht die Ornamentik der ursprünglichen Entstehungszeit des als Schalenboden gewählten Rundmedaillons. Dieses zeigt eine Hirschjagd und kopiert ein weiteres, zu Recht Gessner zugeschriebenes originales Rundmedaillon (Abb. 206).[205] Dieses wurde ebenfalls an der Auktion der Privatsammlung Bossard 1911 als Nr. 106 angeboten und war offensichtlich zur Zeit der Anfertigung der Fussschale in den 1890er Jahren im Atelier greifbar. In die Sockelschulter der Fussschale schlug Bossard gut sichtbar die nachgeahmten Marken von Zürich und Abraham Gessner ein. Er stellte sich damit selbstbewusst in die Nachfolge eines der bedeutendsten europäischen Goldschmiede des späten 16. und frühen 17. Jahrhunderts. Gruber und Richter sprechen von «Fälschung».[206] Doch kann es sich ebenso gut um eine Auftragsarbeit für einen Kunden handeln, der die perfekte Neuanfertigung einer Fussschale im Stile Gessners wünschte. Dass diese später als Original eingestuft wurde, liegt einerseits an der Qualität der Ausführung, andererseits an der Problematik der Stempelung mit historischen Marken.

Ganz offensichtlich als Pasticcio kreiert wurde ein Paar vergoldeter und mit Blattranken ziselierter **Doppelhenkelschalen mit 1702 datierten, originalen Emailwappen**, die mit den Bossard-Marken versehen sind (Abb. 207).[207] Anlass für die Kreation des Schalenpaars boten zwei sehr fein in Emailmalerei bemalte ovale Kupfermedaillons mit den Familienwappen von Schönau und Zweyer von Evenbach sowie den Inschriften «*FRANC. FRIDOL. ANTON. EÜSEB. FREYH: V.U.Z. SCHÖNAUW. / 1702*» und «*M. IOHAN. REGINA. FREYIN. ZWEYER. V. EVENBACH. / 1702*». Franz Fridolin Anton Eusebius von Schönau (*1669) und Maria Johanna Regina von Zweyer von Evenbach, beides Angehörige von zwei

238

207 / a

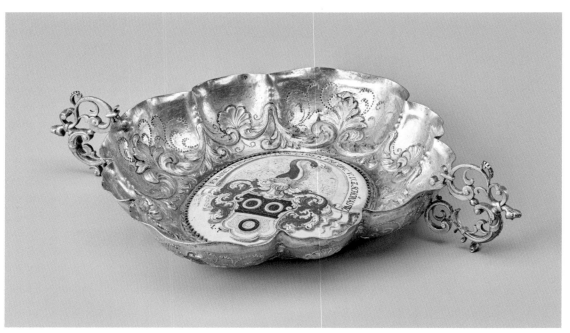

207 Ein Paar
Doppelhenkelscha-
len, Atelier Bossard,
um 1890–1900.
Die 1702 datierten
Kupfermedaillons
mit Emailmalerei
zeigen die Wappen
Zweyer und von
Schönau. B. 17,3 cm.
SNM, LM 19706
und LM 19707.

b

im Südschwarzwald ansässigen Adelsgeschlechtern[208], heirateten im Jahr 1702. Die Doppelhenkelschalen sind stilsicher mit einem Dekor in der Art um 1700 ziseliert. Auch die üppigen durchbrochenen Henkel sind barocken Formen nachempfunden. Es war wohl der Besitzer der beiden Wappenmedaillons, vermutlich Max von Schönau-Zorn von Bulach, der Schwager Ludwigs von Sonnenberg-Zorn von Bulach, eines Luzerner Kunden von Bossard[209], der den Auftrag gab, die beiden originalen Fragmente in einer neuen Fassung wirkungsvoll zur Geltung zu bringen. (HPL)

Freie Nachahmungen

«Je travaille d'après les désirs de ma clientèle dans tous les styles jusqu'à l'empire, mais principalement d'après mes propres dessins et ceux d'anciens maîtres. Mon ambition est d'exécuter mes ouvrages dans l'esprit de l'époque. En même temps je tâche de tenir les objets destinés pour la Suisse dans le caractère du pays.»[210]

Ein weites Feld innerhalb der Eigenschöpfungen des Ateliers Bossard sind die derart beschriebenen freien, stilsicher im Geist einer bestimmten Epoche geschaffenen Nachahmungen. Sie waren eine gefragte, zur Dekoration historistischer Interieurs geeignete Spezialität der Firma. Die Verwendung alter Gussformen und Ornamentabdrucke sowie oft auch das Anbringen einer alten Patina trugen dazu bei, sie als Originale früherer Zeiten erscheinen zu lassen. Meist blieben diese Werke ungestempelt, gelegentlich tragen sie jedoch auch «historische» Marken.

Aus dem Atelier Bossard ging eine grössere Anzahl von Kokosnuss- und Straussenei- sowie einige Muschelpokale hervor. Nicht immer ist der direkte Nachweis für die Entstehung im Atelier Bossard möglich, auch indirekte Beweise werden herangezogen, wie etwa die Verwendung identischer Gussformen oder Ornamente an gesicherten Werken des Ateliers. Auch aussagekräftige stilistische Zusammenhänge dienen der Argumentation.

Ein «nach 1530» datierter, aus der Privatsammlung Bossard stammender, ungemarkter **Kokosnusspokal** ist nach unserer Meinung eine Eigenschöpfung des Ateliers (Abb. 208).[211] Seine schlichten Formen setzen sich zusammen aus einer weitgehend naturbelassenen Kokosnuss auf figürlichem Schaft und einem zweifach gestuften Sockel, dessen obere Stufe vielfach gebuckelt ist. Das obere Fünftel der Nuss ist abgetrennt und wird als Deckel verwendet. Einfache, aussen gezahnte Bänder fassen Lippe und Deckel bzw. halten mit drei gerippten Bändern das Gefäss. Die Schaftfigur eines pausbäckigen Knäbleins in einem kriegerischen schellenbesetzten Wams stemmt die Nuss empor, seine nackten Beine stecken in Stiefeln. Als Deckelbekrönung und Schildhalter dient ein anderer, hornblasender Knabe in Kurzhemd und mit nackten Beinen. Die Figuren stehen auf glatten Sockelplatten, darunter sind ausgeschnittene Blattrosetten eingefügt. Die sich an Renaissance-Originalen orientierende Gefässform mit gebuckeltem Fuss und die beiden lieblichen Knabenfiguren tragen die Handschrift des Luzerner Ateliers. Generelle Anregungen zu dieser Komposition sind dem «Kunstbüchlein des Hans Brosamer aus Fulda» von 1540

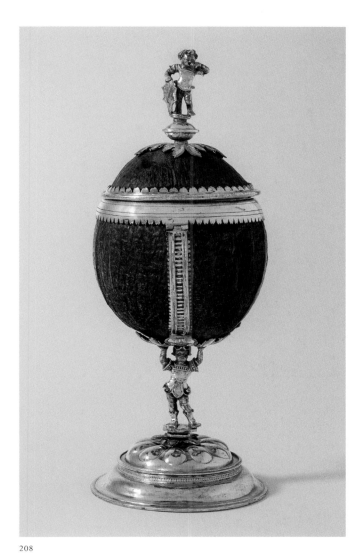

208

209/a

b

c

d

208 Kokosnuss-
pokal «nach 1530»,
Atelier Bossard,
um 1890–1900.
H. 24,5 cm.
Staatliche Museen
zu Berlin, Kunstge-
werbemuseum,
Inv. Nr. 25,22.

209 Kokosnuss-
pokal und Deckel-
pokal mit Putti aus
dem «Kunstbüchlein
des Hans Brosamer
aus Fulda» von
1540. Neuauflage
1892 aus dem
Ateliernachlass.
SNM, Bibliothek.

entnommen, das in Bossards Bibliothek überliefert ist.[212] Darin findet sich als einziger Kokosnusspokal der Typus mit der undekorierten und mittels Spangen gefassten Nuss, deren oberes Fünftel als Deckel verarbeitet ist (Abb. 209a). Zur Detailgestaltung regte ein anderes Modell Brosamers an, nämlich ein leicht konischer Deckelpokal, den ein Putto in kurzem Fantasieharnisch in die Höhe stemmt. In Bossards Exemplar des Brosamer'schen «Kunstbüchleins» sind auf diesem Blatt drei Handzeichnungen von kriegerisch gewandeten Knäblein hinzugefügt sowie die Notiz «*Scheibe von Muri, herausgeg. v. d. georgaph. Gesellsch. in Aarau*» (Abb. 209b–d).[213] Auf diese Vorbilder nimmt die in verein-fachten, zeitgenössischen Formen umgesetzte Gestaltung der beiden Knaben-figuren von Bossards Kokosnusspokal Bezug. Dieselben Figuren wurden auch an Bossards um 1890 zu datierendem Kokosnusspokal mit Amorspangen angebracht (Abb. 196).[214] Die Entwurfszeichnung zum Kokosnusspokal ist eben-

241

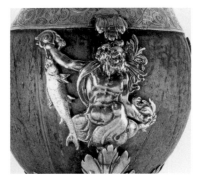

210 / b

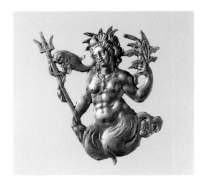

211

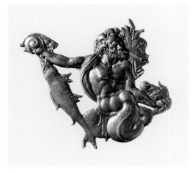

212

210 Kokosnusspokal, Atelier Bossard,
um 1890–1900. H. 31,9 cm. Verbleib
unbekannt.

211 / 212 Modelle für Nereide und
Neptun aus der Sammlung Amerbach.
Historisches Museum Basel,
Inv. Nr. 1904.1258 und 1904.1259.

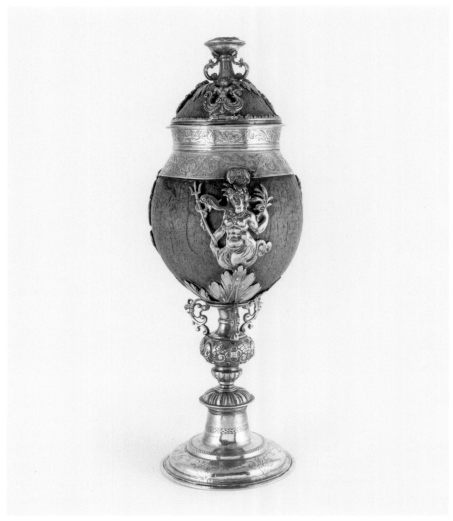

210 / a

falls erhalten. Ausserdem wurden die beiden Knäblein in wenig veränderter
Ausführung an einem mit den «historischen» Marken des Zürcher Gold-
schmieds Hans Jacob II. Hauser (1596–1656, Meister 1625) versehenen Pokal
verwendet, der sich einst in der Zürcher Sammlung Hommel und heute in
Privatbesitz befindet.[215] Es ist ersichtlich, dass die beiden Figuren zum festen
Formenbestand des Ateliers gehörten.

Stellvertretend für eine grössere Anzahl von Kokosnusspokalen des Ate-
liers Bossard sei das folgende Stück vorgestellt. Dieser ungestempelte **Kokos-
nusspokal** präsentiert sich in schlanker Proportion, zu der ein mit Blattranken
graviertes, erhöhendes Mundstück beiträgt (Abb. 210).[216] Ausgeschnittene Blatt-
rosetten fassen die Nuss unten sowie den Deckel oben. Als Blickfang stechen
die figürlichen Spangen der Nuss in Gestalt einer Nereide mit Dreizack und
kleinem Delfin sowie eines Tritons mit Fisch und Meeresschnecke hervor. Es

242

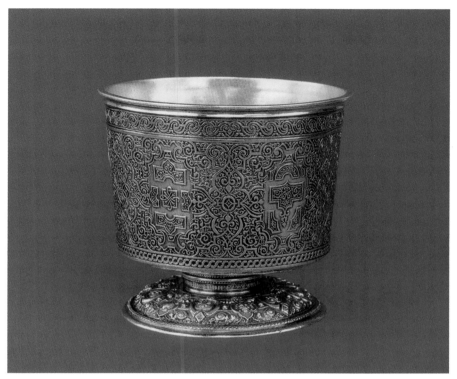

213 / a

214

213 / b

213 Fussbecher, Atelier Bossard, um 1890–1900. Im Inneren Relief-medaillon. H. 8,8 cm, 240 g. Verbleib unbekannt.

214 Modell für Wandung eines Bechers aus der Sammlung Amer-bach. Historisches Museum Basel, Inv. Nr. 1904.1479.

sind Abgüsse der Basler Bleimodelle des 16. Jahrhunderts (Abb. 211/212).[217] Auf dem balusterförmigen Nodus tritt uns der Maskaron eines älteren männlichen Gesichts mit Flügeln entgegen, eine zeitgenössische Schöpfung, die der Fantasie des Ateliers entsprungen ist. Die übrige Gestaltung des Stücks beschränkt sich auf einfache Formen, gestrichelte Bänder und ein paar Arabesken am Fuss sowie schlichte gerollte Spangen an Nodus und Deckelbekrönung. In deren flache Abdeckplatte sind die Initialen RR und ein Wappenschild mit drei Blütenstengeln auf einem Dreiberg, vermutlich ein Fantasiewappen, eingraviert. Das ganze Stück ist eine Kreation des Luzerner Ateliers, der die figürlichen Spangen des 16. Jahrhunderts zusätzliche Attraktivität und den Anschein eines echten Originals verleihen, das auch 100 Jahre nach seiner Entstehung die überzeugende Wirkung nicht verloren hat.

Auch der ungemarkte silbervergoldete **Fussbecher** mit flacher Reliefwandung, stärker reliefiertem Standring und einem Reliefmedaillon im Inneren[218] verdankt seine vermeintliche Authentizität der Verwendung originaler Guss-formen des 16. Jahrhunderts (Abb. 213). Seine Wandung wie auch der reliefierte Fusswulst gehen auf Basler Goldschmiedemodelle zurück (Abb. 214 und Abb. 137).[219] Die im Becherboden angebrachte Medaille (Abb. 213b) bezieht sich auf Bacchus, den römischen Gott des Weines. Sie entstammt Peter Flötners Serie «Folgen des Weingenusses». Mindestens drei Medaillen dieser Serie befanden sich in Bossards Besitz. Das massiv gegossene Stück präsentiert sich in

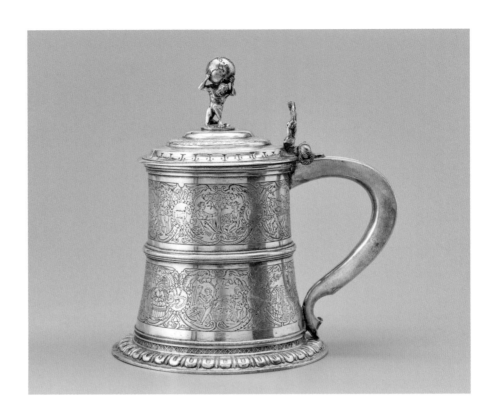

215 Deckelhumpen, Atelier Bossard,
um 1890. H. 18 cm, 573 g. Privatbesitz.

neuwertigem Zustand, weist keinerlei Gebrauchs- oder Alterungsspuren auf, und auch seine Vergoldung ist völlig intakt. Es ist zweifellos eine Imitation des Ateliers Bossard.

Zu den freien Nachahmungen des Ateliers zählten auch Humpen in der Art des 16. und 17. Jahrhunderts. Von einem mit den Marken Bossards, der Jahresmarke 1890 und dem Feingehaltsstempel 875 versehenen **Deckelhumpen in der Art des 17. Jahrhunderts** sind zwei fast identische Ausführungen des Ateliers bekannt. Auf beiden Stücken sind dieselben Monatsdarstellungen und Tierkreiszeichen graviert; die Humpen unterscheiden sich nur durch ihre Deckelbekrönung, die einmal einen knienden, die Weltkugel emporstemmenden Atlas (Abb. 215) aufweist und das andere Mal die Gruppe des hl. Martin zu Pferd mit dem Bettler zeigt (Abb. 196). Die Wandung des Korpus auf godroniertem Standring ist durch ein geripptes Reliefband in zwei gleich hohe Bildfelder geteilt, in die jeweils sechs kleinere Tierkreisdarstellungen in Rundmedaillons zwischen grösseren ovalen Kartuschen mit den typischen Monatsarbeiten angeordnet sind. Dieses Beispiel belegt einmal mehr Bossards handwerkliche Vorgehensweise: Er fertigte, ausgehend von einem erfolgreichen Modell, verschiedene handwerklich gearbeitete Varianten an, die sich im Gegensatz zur serienmässigen Maschinenproduktion immer in kleinen Einzelheiten unterscheiden. Ausserdem wird deutlich, welch qualifizierte Spezialisten in seinem Atelier arbeiteten, in diesem Fall ein geschickter Graveur.

ANMERKUNGEN

Restaurierung und Kopie

1 Grundlegende Überlegungen zum Thema Kopie stellte an: PETER BLOCH, *Original, Kopie, Fälschung*, in: Jahrbuch Preussischer Kulturbesitz 1979, Bd. XVI, S. 41–72. – PETER BLOCH, *Der kunsthistorische Standort der Kopie*, in: Gefälschte Blankwaffen (= Kunst und Fälschung, Bd. 2), Hannover 1980, S. 3–17.

2 Weltkunst, 56. Jg. Nr. 2, 15. Januar 1986, Umschlag.

3 Wesentlichen Einfluss auf Castellanis Geschmacksbildung übte dessen Mentor, der bekannte Archäologe Michelangelo Caetani, Fürst von Sermoneta, aus, der ihn nach 1851 dazu bewegte, die Herstellung von Schmuck nach antiken Vorbildern aufzunehmen, und dazu selbst Entwürfe lieferte.

4 *Un rêve d'Italie. La collection du marquis Campana*, Paris 2018.

5 JOHN CULME, *Nineteenth-Century Silver*. London 1977, S. 65-77.

6 FRANZ BOCK, *Die Goldschmiedekunst des Mittelalters auf der Höhe ihrer ästhetischen und technischen Ausbildung, plastisch nachgewiesen in der Sammlung von Original-Abgüssen der hervorragendsten kirchlichen Gefässe und Geräthschaften vom X.–XVI. Jahrhundert*, Köln 1855: «C. Leers, Modelleur in Köln, Stolkgasse Nr. 37, fertigt die mit seinem Stempel versehenen Original-Abgüsse an und leitet die Versendung.»

7 FRANZ BOCK, *Katalog der Ausstellung von neuen Meisterwerken mittelalterlicher Kunst, aus dem Bereiche der kirchlichen Nadelmalerei und Weberei, der Goldschmiedekunst und Skulptur zu Aachen*, Aachen 1862.

8 AUGUST REICHENSPERGER, *Fingerzeige auf dem Gebiet der kirchlichen Kunst*, Leipzig 1854.

9 BOCK, *Goldschmiedekunst* (wie Anm. 6). – BOCK, *Katalog* (wie Anm. 7).

10 ERNST GÜNTHER GRIMME, *Der Aachener Domschatz* (= Aachener Kunstblätter 42/1972), S. 148 ff.

11 Ottonisches Vortragekreuz, vermutlich um 1000 in Köln entstanden, in der Vierung eine augusteische Kamee, weiter unten ein Siegelstempel des 9. Jh., als Standkreuz im 14. Jh. auf einen Fuss montiert. Diverse Restaurierungen, vor 1865 unter Franz Bock Ersatz verlorener Steine, 1871 Montierung als Vortragekreuz, 1932 grosse Restaurierung nach kriegsbedingten Schäden.

12 YVONNE HACKENBROCH, *Reinhold Vasters, Goldsmith*, in: Metropolitan Museum Journal 19/20, 1984/85, S. 163–268. – MIRIAM KRAUTWURST, *Reinhold Vasters – ein niederrheinischer Goldschmied des 19. Jahrhunderts in der Tradition alter Meister. Sein Zeichnungskonvolut im Victoria & Albert Museum, London* (Diss. phil. Universität Trier), Trier 2003. – CHARLES TRUMAN, *Nineteenth-Century Renaissance-Revival Jewelry*, in: Art Institute of Chicago, Museum studies, Bd. 25, 2, Chicago, Ill. 2000, S. 82–107. – Auch den nach Vorbildern des Österreichischen Museums für Kunst und Industrie und Stücken des Kaiserhauses arbeitenden Wiener Juwelier Hermann Ratzersdorfer traf Ferdinand Luthmers zwiespältige Anerkennung «[...] dass sie ihre Vorbilder in einer selbst das geübte Auge zuweilen irreführenden Vollendung zu erreichen wissen.»

13 Ein Teil davon zusammengestellt bei: WOLFGANG SCHEFFLER, *Goldschmiede Hessens*, Berlin/New York 1976, S. 522–543. – BRUNO-WILHELM THIELE, *Tafel- und Schausilber des Historismus aus Hanau*, Tübingen 1992, S. 176–184.

14 1878 von dem Münchner Maler, Kunstgewerbler, Innenarchitekten und Illustrator Rudolf von Seitz und dem Münchner Architekten Gabriel von Seidl gegründet. Sie unterhielten eigene kunsthandwerkliche Werkstätten. Seitz wurde 1883 Konservator im Bayerischen Nationalmuseum, 1888 Akademieprofessor, auch Mitarbeiter der Zeitschrift des Kunst-Gewerbe-Vereins in München. Seidl, als Architekt prominenter Münchner Bauten bekannt, wie dem Bayerischen Nationalmuseum, dem Deutschen Museum, der St. Anna-Kirche, den Villen Lenbach sowie Kaulbach und dem Künstlerhaus am Lenbachplatz. Seitz & Seidl beeinflussten den Geschmack ihrer Zeit wesentlich.

15 DORA FANNY RITTMEYER, *Geschichte der Luzerner Silber- und Goldschmiedekunst von den Anfängen bis zur Gegenwart*, Luzern 1941, S. 42.

16 HANSPETER LANZ, *Goldschmiedekunst erzählt Geschichte. Der Schatz der Unterallmeinkorporation Arth*, in: Meisterwerke im Kanton Schwyz, Bd. 2, Bern 2006, S. 14–19.

17 Museo Bottacin, Padova, Inv. Nr. 1869, H. 29 cm. – EDMUND WILHELM BRAUN, *Über einige Nürnberger Goldschmiedezeichnungen aus der ersten Hälfte des 16. Jh.*, in: 94. Jahresbericht des Germanischen Nationalmuseums, 1949, S. 13. – HEINRICH KOHLHAUSEN, *Nürnberger Goldschmiedekunst des Mittelalters und der Dürerzeit 1240–1540*, Berlin 1968, S. 475, Nr. 468, Abb. S. 470, Nr. 676. – HERMANN MAUE / LUDWIG VEIT, *Münzen in Brauch und Aberglauben*, Mainz 1982, S. 209, Abb. Nr. 326. – KARIN TEBBE / URSULA TIMANN / THOMAS ESER, *Nürnberger Goldschmiedekunst 1541–1868*, 2 Bde., Nürnberg 2007, Bd. I, Teil 1, S. 28–29.

18 MARC ROSENBERG, *Der Goldschmiede Merkzeichen*, 3. Aufl., Bd. III, Frankfurt a. Main 1925, S. 38.

19 Germanisches Nationalmuseum, Nürnberg, Inv. Nr. HG 8397. – KOHLHAUSEN (wie Anm. 17), S. 466–470, Abb. 669 und 670.

20 Für weitere Bedeutungen von Münzen siehe MAUE / VEIT (wie Anm. 17).

21 Padova, Archivio del Museo Bottacin, *Inventari (prima redazione)*, n. 8 Museo Bottacin. *Cataloghi in sorta. VIII, III/3 Oggetti diversi di Belle-Arti antichi*, 12 novembre 1869, Nr. 1.

22 Mündliche Auskunft von Valeria Vettorato, Kuratorin Museo Bottacin, Padua am 18. Oktober 2022.

23 Untersuchung vom 18. Oktober 2022 im Museo Bottacin, vorgenommen durch Eva-Maria Preiswerk-Lösel und Christian Hörack sowie der Kuratorin Valeria Vettorato und dem Numismatiker Prof. Michele Asolati.

24 *Bossard Buchhaltung 1849–1869*, S. 109–113: Das Geschäftsinventar wurde am 12. März 1869 aufgenommen und betrug 19'023,60 Fr. Der letzte Eintrag erfolgte am 15. Mai 1869. Das Ladeninventar bestand aus einzelnen Besteckteilen und kleinen Schmuckstücken.

25 Im Gegensatz zu unserer Beobachtung schreibt Hayward diesen Pokal Melchior Baier zu. – JOHN F. HAYWARD, *Virtuoso Goldsmiths and the Triumph of Mannerism 1540–1620*, London 1976, S. 363, Plate 278: «Gilt standing cup and cover, the bowl set with thirty-three Renaissance casts from Roman coins, the cover with ten more, the finial a nude female holding two casts from Greek tetradrachmae [...]. This cup is almost identical with another attributed to Melchior Baier of Nürnberg in the Museo Civico, Padua, which is dated 1534 on a medaillon inside the cover [...] unmarked, attributed to Melchior Baier, Nürnberg, about 1535–40. Private collection Switzerland. H. 33 cm». Dieses Stück weist kein transluzides Email, sondern ziseliertes Blattwerk auf.

26 *Rapport de M. L. Falize*, in: Exposition Universelle Internationale de 1889, publié sous la direction de M. Alfred Piccard, Classe 24, Orfèvrerie, Paris 1891, S. 128 f.

27 EVA-MARIA PREISWERK-LÖSEL, *Johann Karl Bossard, orfèvre suisse, à l'Exposition universelle de Paris en 1889*, in: Rencontres de l'Ecole du Louvre, L'orfèvrerie au XIXe Siècle, [Kongressakten, publ. 11/1994], p. 222. – EVA-MARIA PREISWERK-LÖSEL, *Ins Licht gerückt: Der Christophorus-Pokal von Johann Karl Bossard. Ein Exponat der Weltausstellung 1889 in Paris*, in: Aus der Sammlung des Historischen Museums Luzern, Luzern 1994, n.p.

28 TILMAN FALK, *Katalog der Zeichnungen des 15. und 16. Jahrhunderts im Kupferstichkabinett Basel*, Teil I, Das 15. Jahrhundert. Hans Holbein der Ältere und Jörg Schweiger, die Basler Goldschmiederisse, Basel/Stuttgart 1979, Taf. 129, Nr. 604, S. 147.

29 Roman Abt (1850–1938), Dr. h.c., Maschineningenieur, Erfinder des Sys-

tems Abt für Zahnradbahnen und der Abt'schen Weiche für Standseil-
bahnen und freier Unternehmer. Er leitete persönlich die Installierung von
72 Bergseilbahnen in allen Teilen der Welt, war Präsident der Gotthard-
bahn-Gesellschaft, 1904–1907 Mitglied der Eidgenössischen Kunstkom-
mission, 1905–1911 Präsident des Eidgenössischen Kunstvereins.

30 Historisch-Biographisches Lexikon der Schweiz (HBLS), Bd. I, Neuenburg
1921, S. 74–75.

31 Der herzoglich-braunschweigische Geheime Baurat und Bahndirektor
Albert Schneider (1833–1910) setzte beim Bau der Harzbahn zusammen
mit Roman Abt den Einsatz einer Normalspurbahn mit Zahnradabschnit-
ten durch. – https://de.wikipedia.org/wiki/Albert_Schneider_(Eisenbah-
ner) [online, aufgerufen am 10.10.2021].

32 Die Gottfried Keller-Stiftung war 1890 mit dem Ziel gegründet worden,
den Ankauf bedeutender Schweizer Kulturgüter zu ermöglichen.

33 Die Burgunderbeute und Werke burgundischer Hofkunst (Ausstellungs-
katalog), Bern 1969, S. 256 f., Kat. Nr. 162, Abb. 225: «Burgundisch, um
1450». – ALAIN GRUBER, Weltliches Silber – Katalog der Sammlung des
Schweizerischen Landesmuseums, Zürich 1977, S. 48, Nr. 45: «Wohl
Luzern, Ende 19. Jahrhundert», S. 111, Nr. 183: «Fuss möglicherweise
Nürnberg, Ende 15. Jahrhundert, Schale nicht ursprünglich dazu gehörig.
Teil eines Tischbrunnens oder Schöpfung des 19. Jahrhunderts». –
ERNST-LUDWIG RICHTER, Silber: Imitation, Kopie, Fälschung, Verfäl-
schung, München 1982, S. 44, Nr. 24: «Luzern, Ende 19. Jahrhundert».
– ERNST-LUDWIG RICHTER, Altes Silber: imitiert – kopiert – gefälscht,
München 1983, S. 108, Abb. 114: «Wohl Luzern, Ende 19. Jahrhundert».

34 Zwei Analysen von Ernst Ludwig Richter, Stuttgart, 30.12.1987, Nr. 0467G,
Nr. 1018, SNM, Archiv Bossard.

35 Beispielsweise gewann die bekannte Firma Wilkens in Bremen noch bis
in die 1870er Jahre ihr Arbeitssilber «aus Talern aller Länder». – HEIN-
RICH WILKENS, Das Silber und seine Bearbeitung im Kunstgewerbe,
Bremen 1909.

36 Zeichnung von Architekt A. von Roth, dat. 1885, im Bernischen Histori-
schen Museum Bern, Konvolut von Zeichnungen aus dem Nachlass E.
von Roth (1849–1926). – Jahresbericht der Gottfried Keller-Stiftung
1923, S. 6 f.

37 RICHTER 1983 (wie Anm. 33), S. 108, Abb. 115, Höhe 14,7 cm. Privat-
besitz. – Weiteres Stück in Privatbesitz, Höhe 14,5 cm. – Becher in der Zunft
zum Kämbel, Zürich, H. 14,6 cm, Inschrift: «Becher Karl's des Kühnen,
gefunden im Murtnersee. Facsimile ausgeführt von Bosshard in Luzern
1890. Der Zunftgesellschaft zum Kämbel gewidmet von C. Fierz-Landis».

38 Fragmente des ursprünglichen Lippenrandes kamen mit dem Becher
aus der Sammlung Engel-Gros ins Schweizerische Landesmuseum. Das
Bruchstück der Lippe ist 12 mm breit, wovon 7 mm vergoldet sind.

39 GRUBER (wie Anm. 33), S. 111, Abb. 183.

40 Jahresbericht der Gottfried Keller-Stiftung 1895, S. 17, Nr. 13. – LINUS
BIRCHLER, Die Kunstdenkmäler des Kantons Zug, 2. Halbbd., Basel
1935, S. 454 f. – Waldmann-Ausstellung im Musiksaal Zürich, Zürich
1889, Nr. 76. – FLORENS DEUCHLER, Die Burgunderbeute: Inventar der
Beutestücke aus den Schlachten von Grandson, Murten und Nancy
1476/1477, Bern 1963. – PETER JEZLER, Von Krieg und Frieden: Bern
und die Eidgenossen bis 1800 (Ausstellungskatalog), Bern 2003. – Der
Ankauf soll durch Eduard Meyer, Luzern, vermittelt worden sein, der
damals Sekretär der Gottfried Keller-Stiftung war und oft im Hause Boss-
ard verkehrte. Siehe Brief vom 24.8.1948 von Hans Meyer-Rahn, Grund-
hof, Luzern, an den Vizedirektor des Schweizerischen Landesmuseums,
Karl Frei-Kundert. SNM, Briefdokument zu DEP 61.

41 Vgl. STEFAN BURSCHE, Das Lüneburger Ratssilber, mit Beiträgen von
Nikolaus Gussone und Dietrich Poeck, München 2008 (erweiterte Neu-
auflage des gleichnamigen Bestandskatalog XVI des Kunstgewerbe-
museums Berlin, 1990).

42 Dem Brief des Juristen Hans Meyer-Rahn (Sohn von Bossards Mentor
Jost Meyer-am Rhyn) an Karl Frei vom 24.8.1948 ist des Weiteren zu
entnehmen, dass die gotische Fussschale angeblich aus Zug stammen
soll und sich vier Kopien im engeren Familienkreis befanden; zwei
davon hatte er selbst von seinem Vater geerbt. SNM, Briefdokument zu
DEP 61.

43 THEODOR VON LIEBENAU, Die Antiquitäten von Seedorf, in: ASA 1883,
S. 407. Der bei den Ausgrabungen 1606 teilweise anwesende Stadt-
schreiber Renward Cysat schrieb 1608: «Item auch ein schön verdeckt
Silberin vergült antiquitetisch Frowen Trinkgschirrlein mit einem adeli-
chen alten wappen, so man achtet der Edlen von Ulm gwäsen syn.
Welches uss allem dess vormalen […] Gottshuss hussrath eintzig über-
blieben». – HANS-JÖRGEN HEUSER, Oberrheinische Goldschmiede-
kunst im Hochmittelalter, Berlin 1974, S. 193, Nr. 120, Abb. 631–634.
– HELMI GASSER, Die Kunstdenkmäler des Kantons Uri, Bd. II: Seege-
meinden, Basel 1986, S. 180.

44 Briefe Bossards vom 11.5.1894 und 21.6.1894 an Albert Burckhardt-Fins-
ler, den Direktor des Historischen Museums Basel, Archiv des Histori-
schen Museums Basel, Briefe Nr. 97 & 100, Copierbuch des Conservators,
1892–1897, S. 207, 209. – JOHANN MICHAEL FRITZ, La double coupe
du trésor de Colmar et les œuvres analogues, in: Le trésor de Colmar
(Ausstellungskatalog), Colmar 1999, S. 32, Fig. 23.

45 Im Inventar des Benediktinerinnenklosters Seedorf von 1635, S. 11, figu-
riert es als «ein Silber und Vergült altes Köpflein mit einem Adlerwappen
mit synem deckeli, welches noch von altem her Im Kloster geblieben
und da gefunden worden». GASSER (wie Anm. 43), S. 180.

46 Cysat (Anm. 13) vermutet das Wappen Edle von Ulm. – ALBERT BURCK-
HARDT-FINSLER, Vier Trinkgefässe in dem Historischen Museum zu
Basel, Basel 1894, schlägt Grafen von Froburg vor.

47 Historisches Museum Basel, Inv. Nr. 1894.265, Silber, getrieben, graviert
und vergoldet, Spuren von Email am Henkel und im Hirschmedaillon.

48 FRITZ (wie Anm. 44), S. 35 ff. – Der Doppelkopf ist eine im 14. und 15.
Jahrhundert in weiten Teilen des christlichen Abendlandes gebräuchliche
Gefässform, die sowohl in hölzerner Ausführung als auch in der an-
spruchsvolleren Variante aus vergoldetem Silber vorkommt. Mit dem
Doppelkopf war das Ritual des Minnetrinkens verbunden, das sowohl als
Heiligenminne, meist zu Ehren des hl. Johannes, wie auch als höfischer
Abschiedstrunk vor einer Reise oder dem Aufbruch zum Kampf gereicht
wurde.

49 Zentralbibliothek Zürich, Sammlung Rahn SB 437, Bl. 34.

50 Zentralbibliothek Zürich, Sammlung Rahn SB 437, Bl. 27, 28.

51 «Ihrem Wunsche gemäss überschicke ich Ihnen mit dieser Post die
Copie zur Ansicht, Sie ist noch nicht fertig & wird es auch vor dem Neu-
jahr 1895 nicht werden, denn ich habe jetzt zu viel zu thun. Das eine
Medaillon habe ich durch das Wappen der Helfenstein ersetzt, das so
lustig ist, dass ich mich gereizt fühlte, es in der gleichen Art wie das
Frohburg'sche zu behandeln. Meine Stempel habe ich auf beide Boden
aufgeschlagen, der Eine wird verdeckt, der Andere stets sichtbar.» Brief
von Bossard an Direktor Albert Burckhardt-Finsler vom 3.7.1894, Archiv
des Historischen Museums Basel, Brief Nr. 103. – FRITZ (wie Anm. 44),
S. 42, Anm. 13.

52 Privatbesitz Luzern, silbervergoldet, gegossen, Stempel I.BOSSARD,
Luzerner und Bossardwappen, H. 9,6 cm. Henkel im Fond mit grüner Kalt-
bemalung, Spuren von Rot in der Rosenranke. Die Kopie ist mit 265 g
also 41 g schwerer als das Original, obwohl ihr das Adlermedaillon im
Fuss des unteren Gefässes fehlt.

53 Das Stück gehörte zur Sammlung Gutmann, Berlin, und ist erst seit 1912
bekannt. Später fand es Eingang in die Sammlung von Dr. Fritz Mann-
heimer, Amsterdam, eines erfolgreichen jüdischen Bankiers und Samm-
lers. – FRITZ (wie Anm. 44), S. 34, 61.

54 Der Bleiguss entstand mit Hilfe eines Orcasepiaabdrucks vom Seedorfer Original und gibt das Motiv minim überarbeitet wieder.

55 Siehe FRITZ (wie Anm. 44), S. 34. Nicht einig mit Fritz gehen wir hingegen in der Zuweisung der Restaurierung des Colmarer Doppelkopfs an das Atelier Bossard. Diese ist für das Atelier viel zu grob, die handwerkliche und formale Ausführung des ergänzten Fusses zu bescheiden. Vgl. FRITZ (wie Anm. 44), S. 32, Fig. 22., Nr. 54. Fritz gebührt immerhin das Verdienst, dieses Stück als Kopie erkannt und in den Zusammenhang mit dem Atelier Bossard gestellt zu haben.

56 *Jahresbericht Schweizerisches Landesmuseum* 73, 1964, S. 17, 50 und Abb. 23, 25.

57 GRUBER (wie Anm. 33), Nr. 311, S. 206, 207, mit Abb. – *Die Renaissance im deutschen Südwesten* (Ausstellungskatalog Heidelberg 1986), Karlsruhe 1986, Bd. 2, Kat.-Nr. L 105, S. 675-676.

58 In der Ornamentik und handwerklichen Exzellenz fällt die Nähe zum Strassburger Goldschmied Diebolt Krug auf. Vgl. *Der Breisgauer Bergkristallschliff der frühen Neuzeit*, bearb. von GÜNTHER IRMSCHER, Freiburg und München 1997, Abb. X, Kat. 46.

59 Wahrscheinlich handelt es sich um die 1635 archivalisch erwähnte, von einem jüdischen Silberhändler erworbene Kredenz. Vgl. GEORG GERMANN, *Die Kunstdenkmäler des Kantons Aargau*, Bd. V: Der Bezirk Muri, Basel 1967, S. 449.

60 FELIX ACKERMANN / ELISABETH LANDOLT, *Die Objekte im Historischen Museum Basel* (= Das Amerbach-Kabinett, Bd. 4) (Ausstellungskatalog Kunstmuseum Basel), Basel 1991, S. 125, 126.

61 GERMANN (wie Anm. 59), S. 449.

62 Lt. Nachweisakten im Schweizerischen Landesmuseum war der erste private Besitzer der Garnitur Charles John Wertheimer (1842–1911), ein weitgereister Kunstsammler von Porzellan, Bildern und Objets d'art in London. Nach dessen Tod gelangte die Garnitur an den bedeutenden schottischen Silbersammler Sir John Henry Brunel Noble, 1st Baronet of Ardkinglas (1865–1938), und kam aus dessen Nachlass dann 1951 in den Handel. Von dort erfolgte 1964 der Verkauf an das Schweizerische Landesmuseum. – Ausgestellt in: *Burlington Club, London 1906 – Early German Art*, Burlington Fine Arts Club, London 1906, S. 11, Nr. 25 und 26. – Red Cross Exhibition, London 1915.

63 GERMANN (wie Anm. 59), S. 449. – RICHTER 1982 (wie Anm. 33), S. 43.

64 Folgende Archivalien des Benediktinerkollegiums Sarnen wurden im Staatsarchiv Sarnen durchgesehen: Buchungsjournal des Konvents 1869-1889 (Signatur K1.0.6.1) und Rechnungsbelege des Konvents (Signatur K1.0.6.3) Jahre 1874, 1875, 1882, 1886, 1894 und 1896.

65 Gewicht Original Kanne 1.171,5 g / Kopie Kanne 1.486,3 g; Gewicht Original Becken 2'185 g / Kopie Becken 2.387,3 g.

66 *L'Art Ancien à l'Exposition Nationale Suisse, Album Illustré*, Genève 1896, Nr. 2148. Leihgeber war das Historische Museum Zug, wo sich das Stück noch heute befindet.

67 *Debitorenbuch 1894–1898*, S. 252.

68 ROLF KELLER, *Kontinuität und Wandel bei Darstellungen der Schweizer Geschichte vom 16.–18. Jahrhundert*, in: ZAK 41/1984, Heft 2, S. 111–117, Abb. 3.

69 Radierung «Entstehungsgeschichte der Eidgenossenschaft», SNM, LM 73447.

70 GRUBER (wie Anm. 33), S. 196, Nr. 289. – EVA-MARIA LÖSEL, *Zürcher Goldschmiedekunst vom 13. bis 19. Jahrhundert*, Zürich 1983, Kat. Nr. 98c, S. 171, Abb. 124. Über die vom Rat der Stadt verordneten Silbergeschenke bei Zünften und Gesellschaften siehe ebenda, S. 55 f.

71 Silberbuch der Zunft zur Zimmerleuten 1539–1738, Blatt 91 recto. StA Zürich, W 5.18. – HANS RAUCH, *Silbergeschirr der Zunft zur Zimmerleuten 1980*, Zürich 1980, S. 12.

72 Zentralbibliothek Zürich, Rahn'sche Sammlung, Brief vom 25. November

1878. – *Bestellbuch 1879–1894*, S. 39, 80, 133, 143, 161, 172, 183, 185, 205, 315. – *Debitorenbuch 1894–1898*, S. 12, 106, 256. Akeleypokal Schneggen (Kat. 34)

73 *Silber, Fayencen und Email aus der Sammlung Gräfin E. V. Shuwalowa* (= Ausstellungskatalog, Stieglitz Museum, Zentrale Schule für technisches Zeichnen), St. Petersburg 1914.

74 Siehe z. B. RUDOLF-ALEXANDER SCHÜTTE, *Die Silberkammer der Landgrafen von Hessen-Kassel*, Kassel 2003, S. 100–103, Kat. Nr. 15; S. 130–133, Kat. Nr. 23.

75 So stellte beispielsweise die Silberwarenfabrik Koch & Bergfeld in Bremen in den 1880er Jahren zu Repräsentationszwecken nach historischem Vorbild einen Nautilus- und einen Straussenei pokal her, als Paar wirkungsvoll aufeinander abgestimmt. Vgl. *Handwerk und Maschinenkraft. Die Silbermanufaktur Koch & Bergfeld in Bremen* (Ausstellungskatalog Museum für Kunst und Gewerbe Hamburg), Hamburg 1999, S. 24, 56 f.

76 Privatbesitz Schweiz, H. 51,5 cm.

77 Vorbesitz gemäss Nachweisakten Kunstgewerbemuseum Berlin nicht eruierbar, da die Akten im Krieg zerstört wurden.

78 FERDINAND LUTHMER, *Der Schatz des Freiherrn Karl von Rothschild. Meisterwerke alter Goldschmiedekunst aus dem 14.–18. Jahrhundert*, Bd. I, Frankfurt a. Main 1883, Nr. 45 B, H. 17 cm. – Heute im Musée de la Renaissance in Ecouen, Inv. Nr. E.CL. 20794, um 1550–1560, H. 17 cm. – KARIN TEBBE, Nürnberger Goldschmiedekunst 1541-1868, Nürnberg 2007, Bd. I, Teil 1, S. 302. – MICHÈLE BIMBENET-PRIVAT / ALEXIS KUGEL, *Chefs d'œuvre d'orfèvrerie allemande, Renaissance et baroque*, Dijon 2017, Abb. 8, S. 94.

79 GRUBER (wie Anm. 33), Nr. 247, S. 164 f.; – LÖSEL (wie Anm. 70), Nr. 452 e, S. 276 f.; – RICHTER 1983 (wie Anm. 33), S. 143–145, Abb. 169.

80 GRUBER (wie Anm. 33), S. 164. – Der Trinkspruch lautet: «Willkomb ir Herre beste fründ / mich fröüwd das ich üch all hie find // dann ich kanb grad uss einer schlacht / die hat mich so gar hitzig gmacht // das sich all min fleisch und gebein / verwandlet in lieblichen wein // den trinckend uss mir ohne grüsse / doch das morn kein der kopf thuy süssen. // Dan in mir hab ich seltzam tück / Gott geb üch gsundheit frid und glück // das ir sölch edel räbensaft uss mir / trinckind nach vil und offt». Auf dem Schweizerdegen ist graviert: «Bruch ich mit fröüwden diss mein wehr, fürs vatter land und Gottes ehr». Auf der Dolchklinge: «Pro relligione et regione». Die sekundäre Inschrift auf dem Schild: «August Heinrich Ziegler seinen Brüdern 1849» sowie das Emblem der Zürcher Freimaurerloge Modestia cum Libertate zeigen an, dass sich das Werk ursprünglich in Zürcher Privatbesitz befunden hatte. Seine frühere Geschichte ist unbekannt.

81 JOHANNES STUMPF, *Gemeiner lobl. Eydgnoschafft […] beschreybung…*, Zürich 1548, 6. Buch, 25. Kapitel, fol. 173v., mit Abb.; – OTTO MITTLER, *Geschichte der Stadt Baden*, Aarau 1962, Bd. 1, S. 62–65. Die Schlacht bei dem zwischen Baden und Zürich gelegenen Dättwil fand 1351 während des Krieges zwischen Österreich und Zürich 1351/54 statt. Die Zürcher besiegten damals die Truppen Herzog Albrechts II. und der verbündeten Städte Basel, Freiburg i. Breisgau und Strassburg.

82 So lebte der Zürcher Hinterglasmaler Hans Jakob Sprüngli (um 1559–1637), für den Riva um 1620 einen Humpen fasste, zeitweise in Nürnberg und erhielt dort Aufträge für Glasmalereien; ein anderer Hinterglashumpen Sprünglis wurde vom bekannten Nürnberger Goldschmied Christoph Jamnitzer (1563–1618) gefasst.

83 Vergleichbare Werke in kompakterer, schwerer Form sind ein Frühwerk Rivas, das um 1620 entstandene Trinkgefäss in Gestalt eines Halbartiers (Bernisches Historisches Museum, Inv. 46581). – THOMAS RICHTER, *Der Berner Silberschatz. Trinkgeschirre und Ehrengaben aus Renaissance und Barock*, Bern 2006, Nr. 11, S. 42 f., Abb. 35 & 36. – Zum anderen wäre in dieser Art das 1646 datierte Trinkgefäss in Form eines Büchsenschützen

des Zürcher Goldschmieds Jakob I Holzhalb zu nennen (SNM, LM 6368). – GRUBER (wie Anm. 33), S. 164 f., Nr. 246. – LÖSEL (wie Anm. 70), Kat. Nr. 263 e, S. 222, S. 383, Abb. 109.

84 Der heutige Standort des Stückes ist unbekannt.

85 GRUBER (wie Anm. 33), S. 140, Abb. 219; *Debitorenbuch 1894–1898*, S. 36. Eine identische Fussschale mit dem Familienwappen Geigy fertigte Bossard 1897 für den Basler Johann Rudolf Geigy, *Debitorenbuch 1894– 1898*, S. 322.

Nachahmung und Eigenschöpfung

86 Der Pokal selbst ist erst seit 1840 bekannt; vgl. F[ELIX] VON ORELLI, *Heinrich Bullinger und die Zeiten unmittelbar nach der Reformation* (= Vierzigstes Neujahrsblatt der Zürcherischen Hülfsgesellschaft), Zürich 1840, S. 16. – 1819 hatte der Pokal noch als nicht ausgeführtes Geschenk an Bullinger gegolten, von dem sich nur die beabsichtigte Inschrift überliefert hatte; vgl. SALOMON HESS, *Ursprung, Gang und Folgen der durch Ulrich Zwingli in Zürich bewirkten Glaubens-Verbesserung und Kirchen-Reform*, Zürich 1819, S. 101 f. – FERDINAND KELLER, *Notice of three silver cups, presented in the Public Library at Zurich, presented by bishop Jewel and other English bishops, in the reign of Elisabeth, to their friends of the Reformed Church in that city*, in: Archaeological Journal 1859, Bd. 16, S. 164. – THEODOR VETTER, *Englische Flüchtlinge in Zürich während der ersten Hälfte des 16. Jahrhunderts* (= Neujahrsblatt der Stadtbibliothek Zürich), Zürich 1893, S. 22 f. – ROBERT DURRER, *Heinrich Angst*, Glarus 1948, S. 174 f., Abb. nach S. 92. – HEINRICH KOHLHAUS-SEN, *Nürnberger Goldschmiedekunst des Mittelalters und der Dürerzeit 1240–1540*, Berlin 1968, S. 515 f. – GRUBER (wie Anm. 33), S. 61, Nr. 66.

87 URS B. LEU, «… *schenkungen zu nemen verbotten haben …*». *Kritische Überlegungen zum Bullinger-Pokal von Königin Elisabeth I.*, Zürich 2004.

88 Der Pokal befand sich damals im Besitz des Pfarrers Kaspar Studer von Winterthur, dessen Bruder, der Goldschmied David Studer, den Pokal laut Inschrift 1819 renovierte. Vermutlich wurden damals gleichzeitig die lateinische Widmungsinschrift und das Bullingerwapppen angebracht.

89 *L'Art Ancien à l'Exposition Nationale Suisse. Album illustré*, Genève 1896, Taf. 47, Nr. 2004. – *Exposition Nationale Suisse. Catalogue de l'Art Ancien. Groupe 25*, Genève 1896, Nr. 2004, S. 188: «poinçon et marque G indéterminés. […] Cette coupe sert de navette; elle a été donnée par le prévôt Ignace Amrhyn, de Lucerne.»

90 DORA F[ANNY] RITTMEYER, *Zur Geschichte des Goldschmiedehandwerks in der Stadt St. Gallen* (= 70. Neujahrsblatt, hrsg. vom Historischen Verein des Kantons St. Gallen), St. Gallen 1930, S. 15; der Nautiluspokal wird dort als Taufgeschenk des Abtes Gallus zur Geburt der Tochter des Landvogtes Joseph am Rhyn und der Sibylla Göldin 1662 identifiziert, ausgeführt vom St. Galler Goldschmied Zacharias Müller (1608–1671). – ADOLF REINLE, *Die Kunstdenkmäler des Kantons Luzern*, Bd IV: *Das Amt Sursee*, Basel 1956, Abb. 91, S. 100 f. gibt eine irrtümliche Identifizierung der Beschauzeichen, welche auf eine falsche Zuweisung durch Marc Rosenberg zurückgeht. – MARC ROSENBERG, *Der Goldschmiede Merkzeichen*, Bd. 4, 3. Aufl., Berlin 1928, S. 242, Nr. 6276.

91 Auktion Christie's London, Sale 5125, 2. März 1994, Lot Nr. 1. H. 27,5 cm.

92 Historisches Museum Basel, Inv. Nr. 1904–1454.

93 Historisches Museum Basel, Inv. Nr. 1904–1259.

94 DORA F[ANNY] RITTMEYER, *Geschichte der Luzerner Silber- und Goldschmiedekunst von den Anfängen bis zur Gegenwart*, Luzern 1941, S. 307, Taf. 200. – *84. Jahresbericht 1975 Schweizerisches Landesmuseum*, S. 26. – EVA-MARIA LÖSEL, *«Unserer Väter Werke». Zu Kopie und Nachahmung im Kunstgewerbe des Historismus*, in: Unsere Kunstdenkmäler 37/1986, S. 19–28. – HANSPETER LANZ, *Weltliches Silber 2, Katalog der Sammlung des Schweizerischen Landesmuseums Zürich*, Zürich 2001, S. 270, Nr. 864.

95 *Bericht über die Kant. Gewerbe-Ausstellung in Luzern, 1893. Mit Anhang: Aeltere und neuere Kunst*, Luzern 1894, S. 83 f.; die Exponate sind hier weder einzeln aufgeführt noch abgebildet. Bossard stellte aus, aber ohne Bewertung, da er honoris causa an der Ausstellung mitarbeitete. «*Die aus der Werkstätte des Herrn Boßhard stammenden Arbeiten verdienen wegen der Trefflichkeit der Ausführung und der Schönheit der Formen unsere volle Anerkennung. Dieselben sind auch weit über die Kantonsgrenzen hinaus bekannt und verschaffen dem luzernischen Kunstgewerbe auch im Ausland Achtung.*»

96 Mit 19 Jahren, wohl schon zum Goldschmied ausgebildet, verbrachte Hans Peter Staffelbach acht Jahre als Schweizergardist im Vatikan in Rom zur Zeit des grossen Bildhauers Gian Lorenzo Bernini und wird dort auch als «orefice» erwähnt. 1684 kehrte er als Goldschmiedemeister nach Sursee zurück. Der grosse Willkommpokal ist eine seiner frühen in der Heimatstadt gefertigten Arbeiten; vgl. GEORG STAFFELBACH / DORA F[ANNY] RITTMEYER, *Hans Peter Staffelbach, Goldschmied in Sursee 1657–1736*, Luzern 1936, S. 18–21, 143.

97 *Kleinere Nachrichten*, in: Anzeiger für Schweizerische Alterthumskunde, 3. Bd., 11. Jg. 1878, Nr. 4, Oktober 1878, S. 884 f.: Bericht über den Verkauf des Staffelbach'schen Originals ins Ausland, das seither verschollen ist. – Die Zürcher Stadtschützengesellschaft hatte den Pokal 1819 von der Familie Balthasar erworben und 1876 Bossard zum Verkauf in Kommission gegeben, um ihn an einen Schweizer Interessenten zu vermitteln. Vermutlich ersetzte Bossard zuvor das defekte Gekröse an Sockel und Deckel. Da sich jedoch kein Schweizer Käufer fand, verkaufte die Gesellschaft den Pokal schliesslich an Antiquar E. Loewengard, 26, Rue Buffault, Paris, der 1878 eine Galvanokopie für die Zürcher Stadtschützen herstellen liess. Stadtarchiv Zürich.

98 Etwa den grossen Festlichkeiten zur 500-Jahr-Feier der ruhmreichen Schlacht bei Sempach am 15. Juli 1886. Der Schweizer Maler und Illustrator Karl Jauslin (1842–1904) hielt in seinem Festalbum zu dieser Schlachtfeier die Figuren des Umzugs in historischer Kostümierung und Waffenausrüstung fest. Der Historiker Theodor von Liebenau verfasste im Auftrag des Regierungsrats des Kantons Luzern das umfangreiche Gedenkbuch, dem der Holzschnitt des Berner Malers und Stechers Rudolf Manuel Deutsch (1525–1571) von 1551 mit der breiten Schlachtdarstellung beigeheftet ist.

99 «Der junge Melchthal spannt dem Vogt die Ochsen aus», «Eindringen der als Handwerker verkleideten Eidgenossen in die Rotzburg», «Der Vogt Wolfenschiessen wird im Bad erschlagen» und «Tells Apfelschuss».

100 Basel, Freiburg, Solothurn, Schaffhausen und Appenzell.

101 Die Schlacht bei Sempach nach Rudolf Manuel Deutsch auf dem Deckel übernimmt, wie beim Barockpokal, die Hauptszene mit Winkelrieds Angriff. – Vgl. THEODOR VON LIEBENAU, *Die Schlacht bei Sempach. Gedenkbuch zur fünften Säcularfeier*, Luzern 1886, Falttafel. – Tells Apfelschuss ist der grossen Radierung des Zürchers Christoph Murer von 1580 mit der Gründungslegende der Eidgenossenschaft entnommen.

102 WALTER LÜTHI, *Urs Graf und die Kunst der Alten Schweizer*, Zürich/ Leipzig 1928. – Die Pannerträger der 13 Alten Orte und 3 Zugewandten, 1521, siehe: EDUARD HIS, *Beschreibendes Verzeichniss des Werks von Urs Graf*, in: Jahrbücher für Kunstwissenschaft, 6. Jg., 1873, S. 177 f., Nr. 284–299.

103 *Offizieller Katalog der Ausstellung von Meisterwerken der Renaissance aus Privatbesitz veranstaltet vom Verein bildender Künstler Münchens Secession e. V*, München 1901, S. 52, Nr. 353. – GEORG HIRTH, *Der Formenschatz. Eine Quelle der Belehrung und Anregung für Künstler und Gewerbetreibende, wie für alle Freunde stilvoller Schönheit, aus den Werken der besten Meister aller Zeiten und Völker*, München/Leipzig 1908, Nr. 96. – 1977 tauchte das Stück im Kunsthandel auf, siehe

Christie's Genf, Auktion 8. Nov. 1977, Nr. 252, H. 14,5 cm. – Vgl. auch RICHTER 1983 (wie Anm. 33), S. 95–103. Nach heutigem Wissensstand und unter kunsthistorischen Gesichtspunkten stellt sich die Bewertung der Produktion des Ateliers Bossard inzwischen differenzierter dar als von Richter beschrieben.

104 *Collection J. Bossard, Luzern, II. Abteilung, Privatsammlung nebst Anhang* (Auktionskatalog Hugo Helbing), München 1911, S. 8, Nr. 64, Taf. IX. – Auf die Problematik der Zuschreibungen Helbings wurde bereits hingewiesen (siehe S. 26).

105 Skizzenbuch von Louis Weingartner, in den 1980er Jahren in Familienbesitz Bossard, heute verschollen, aber seinerzeit in Fotokopie festgehalten. Original heute im Musée de la Renaissance, Château d'Ecouen (H. 13,4 cm, Inv. Nr. 3297), siehe MICHÈLE BIMBENET-PRIVAT / ALEXIS KUGEL, *Chefs-d'oeuvres d'orfèvrerie allemande: Renaissance et baroque*, 2017, S. 224 f., Nr. 6.

106 LANZ (wie Anm. 94), Nr. 860.

107 Historisches Museum Basel, Inv. Nr. 1904.1530.

108 ROLF FRITZ, *Die Gefässe aus Kokosnuss in Mitteleuropa 1250–1800*, Mainz 1983, S. 104, Kat. Nr. 96, Taf. 50b.

109 OTTO VON FALKE / MAX J. FRIEDLÄNDER, *Die Sammlung Dr. Albert Figdor, Wien: erster Teil*, 5 Bände, Wien/Berlin 1930, Bd. 1, Kat. Nr. 332, Taf. LIV.

110 Historisches Museum Basel, Inv. Nr. 1904.1530; Abguss Bossard im Schweizerischen Nationalmuseum, LM 162301.

111 Gilt auch für Gebäckmodel, die bisweilen in Goldschmiede- oder Stempelschneiderwerkstätten hergestellt wurden; siehe HANS-PETER WIDMER / CORNELIA STÄHELI, *Honig den Armen, Marzipan den Reichen – Ostschweizer und Zürcher Gebäckmodel des 16. und 17. Jahrhunderts*, Zürich 2020, S. 16 f.

112 HERWARTH RÖTTGEN, *Georg Lemberger, Hans Brosamer und die Motive einer Reformationsmedaille*, in: Anzeiger des Germanischen Nationalmuseums 1963, S. 110–115.

113 *Kunsthaus Lempertz, Katalog der reichhaltigen, nachgelassenen Kunst-Sammlung des Herrn Karl Thewalt in Köln*, Versteigerung zu Köln 4.–14. November 1903, S. 43 Kat. Nr. 650, leider ohne Abbildung. Heutiger Standort unbekannt.

114 SEBASTIAN BOCK, *Ova struthionis – Die Strausseneiobjekte in den Schatz-, Silber-, und Kunstkammern Europas*, Freiburg i. Br./Heidelberg 2005, S. 240, Kat. Nr. 38.

115 BOCK (wie Anm. 114), S. 145, Abb. 53, S. 304 f., Kat. Nr. 216, bzw. S. 253–255, Kat. Nr. 70, Abb. 125 (Strausseneipokal Carl von Rothschild); mit Ortsmarke Nürnberg und Meistermarke Hans Petzolt. In der Sammlung Nathaniel von Rothschild (1836–1905) und 1890 von MARC ROSENBERG in *Der Goldschmiede Merkzeichen* unter Hans Petzolt aufgeführt, d. h. als original erachtet. Bezug auch zum Strausseneipokal der Sammlung Carl von Rothschild mit ebenfalls bemaltem Straussenei. Der Wunsch, einen ähnlich ausgefallenen und zugleich vergleichbaren Strausseneipokal wie sein Verwandter, der grosse Sammler Carl von Rothschild, zu besitzen, sollte wohl Nathaniel von Rothschild zum Kauf animieren.

116 Heute Schroder Collection. TIMOTHY SCHRODER, *Renaissance Silver from the Schroder Collection* (Ausstellungskatalog der Wallace Collection London), London 2007, S. 152–154, Kat. Nr. 51; eine galvanoplastische Kopie ausgestellt in Wien 1889: *Katalog der grossen Goldschmiede-kunst-Ausstellung im Palais Schwarzenberg Wien, I., Neuer Markt*, Kat. Nr. 473.

117 JEAN-LOUIS SPONSEL, *Das Grüne Gewölbe zu Dresden: eine Auswahl von Meisterwerken der Goldschmiedekunst*, Bd. I, Leipzig 1925, S. 164, Taf. 45; Bd. II, Leipzig 1928, S. 170, Taf. 10.

118 Historisches Museum Basel, Inv. Nr. 2015.389.

119 Heute im Kupferstichkabinett des Kunstmuseums Basel.

120 Der aus Augsburg stammende Holbein hielt sich von 1515–1526 und 1528–1532 in Basel auf, dazwischen in London, wohin er 1536 als Hofmaler König Heinrich VIII. endgültig übersiedelte.

121 FALK (wie Anm. 28), S. 101 f.

122 HANS BROSAMER, *Ein new kunstbüchlein von mancherley schönen Trinckgeschiren [...]*, Nürnberg o.J. (ca. 1538).

123 PAUL FLINDT, *Meister-Entwürfe zu Gefässen und Motiven für Goldschmiedearbeiten. 33 Tafeln in Lichtdruck. Nach Original-Blättern in Punzmanier. Neue Ausgabe*, Leipzig 1905.

124 Kupferstichkabinett Basel, Inv. Nr. U.XII.34/U.XIII.51. – FALK (wie Anm. 28), Nr. 588/589. – *Das Amerbach-Kabinett. Die Basler Goldschmiederisse*. Ausgewählt und kommentiert von PAUL TANNER (Sammeln in der Renaissance. Ausstellung im Kunstmuseum Basel, vom 21. April bis zum 21. Juli 1991), S. 104 f., Abb. 73.

125 «[...] ein gothischer Tafelaufsatz mit einer Mandoline spielenden Putte nach einer Zeichnung im Museum von Basel. Dieses letztere darf wohl als ein sehr schwieriges Stück Hammerarbeit angesehen werden, die Schale samt der hochaufgezogenen Spitze ist aus einem Stück mit dem Hammer gearbeitet. [...]» Handschriftlicher Entwurf für einen Brief an Jos. Zimmermann, Redaktor des Luzerner Tagblatts, undatiert, vermutlich auch 20. August 1896 wie weitere diesbezügliche Entwürfe. Ehemals Archiv Bossard, heute verschollen.

126 SNM, DEP 61, siehe GRUBER (wie Anm. 33), S. 111, Kat. Nr. 183.

127 *Marquise Arconati Visconti – Femme libre et mécène d'exception* (Ausstellungskatalog Musée des Arts décoratifs), Paris 2020.

128 Musée des Arts décoratifs, Paris: Quatre gobelets, Inv. Nr. 29.699; Douze couteaux et douze fourchettes, Inv. Nr. 21624, siehe S. 266.

129 Rudolf Merian-Iselin stammte aus einer Basler Patrizierfamilie und machte in Politik und Armee Karriere: 1858–1891 Grossrat, 1861–1868 Kleinrat in Basel, 1866 Oberst, 1870 Stabschef der 1. Division während des Deutsch-Französischen Kriegs, 1872 Kommandant der 2. Division, 1875 Oberstdivisionär. 1876 trat er wegen Differenzen mit der Armeeführung zurück. Auf eine grosszügige Stiftung seiner Witwe Adelheid Merian-Iselin 1901 geht das bis heute betriebene Merian-Iselin-Spital in Basel zurück.

130 Kupferstichkabinett Basel, Inv. Nr. U.XII.28. – FALK (wie Anm. 28), Nr. 582 – Bestellbuch 1879–1894, Eintrag vom 20. November 1879.

131 GEORG HIRTH, *Der Formenschatz der Renaissance*, Bd. 1, München 1877, Nr. 128.

132 Kupferstichkabinett Basel, Inv. Nr. U.XII.48. – FALK (wie Anm. 28), Nr. 603.

133 *Bestellbuch 1879–1894*, Eintrag vom 22. Dezember 1882.

134 Kupferstichkabinett Basel, Inv. Nr. U.XII.87. – FALK (wie Anm. 28), Nr. 641.

135 Ankauf des Schweiz. Landesmuseums Zürich 1988, aus ursprünglich Basler Familienbesitz. – *Schweizerisches Landesmuseum. 97. Jahresbericht 1988*, Zürich 1989, S. 2 (Farbtafel), 11. – HANSPETER LANZ, *Silberschatz der Schweiz. Gold- und Silberschmiedekunst aus dem Schweizerischen Landesmuseum*, Karlsruhe 2004, S. 184, Nr. 139.

136 RALF SCHÜRER, *Der Akeleypokal. Überlegungen zu einem Meisterstück*, in: Wenzel Jamnitzer und die Nürnberger Goldschmiedekunst 1500–1700 (Ausstellungskatalog Germanisches Nationalmuseum), Nürnberg 1985, S. 107–122.

137 Victoria & Albert Museum, London, Inv. Nr. 150-1872.

138 Bossard besass einen nach 1887 zu datierenden Katalog der Galvanoplastiken des South Kensington Museums, der erhalten ist. – *Inventory of Reproductions in Metal. Comprising, in addition to those available for sale to the public, electrotypes bought or made specially for the use of the South Kensington Museum, and School of Art. [...], Manufactured by Elkington & Co. Limited*, [edited by] Science and Art Department of the Committee of Council on Education, South Kensington Museum. London [undatiert, nach 1887], S. 26, Modell 1872-40.

139 SILVIA GLASER, *150 Jahre Bayerisches Gewerbemuseum Nürnberg*, Nürnberg 2019.

140 Jagdclub Zürich, H. 35,5 cm.

141 Wachsmodelle und Abgüsse in Metall SNM, ehemals Archiv Bossard, verschollen.

142 LEWIS GRUNER, *Specimens of Ornamental Art selected from the best models of the Classical Epochs. Illustrated by eighty plates. With descriptive text by Emil Braun*, London [1850], pl. 6.

143 ALFRED WOLTMANN, *Holbein und seine Zeit*, 2 Bde, Leipzig 1866–1868 (erwähnt in Bd. 2, S. 310-311).

144 GEORG HIRTH, *Der Formenschatz der Renaissance*, I. Serie, München 1877, Taf. Nr. 30.

145 HERMANN JEDDING et al., *Hohe Kunst zwischen Biedermeier und Jugendstil: Historismus in Hamburg und Norddeutschland* (= Ausstellungskatalog Museum für Kunst und Gewerbe Hamburg), Hamburg 1977, S. 79, Nr. 109 mit Abb. – Vgl. auch EVA-MARIA LÖSEL, *Das Goldschmiedeatelier Bossard in Luzern. Auf den Spuren eines Pokals*, in: Neue Zürcher Zeitung, 11. April 1985, Nr. 83, S. 69. – WILHELM LÜBKE, *Geschichte der deutschen Renaissance*, Stuttgart 1872, S. 69 und auf S. 66, Abb. 5 mit falscher Abbildung.

146 FERDINAND LUTHMER, *Gold und Silber. Handbuch der Edelschmiedekunst*, Leipzig 1888, S. 197, 268.

147 Zunft zum Kämbel. Zürich. 1972 durch Schenkung dorthin gelangt.

148 Es ist nicht bekannt, ob das Stück auf Bestellung angefertigt wurde oder ob es sich um ein auf Lager gefertigtes Prunkstück handelt, mit dem sich der 30-jährige Goldschmied zu profilieren suchte.

149 CARL JAUSLIN / GUSTAVE ROUX, *Album des historischen Zuges. Nach Originalen und der Natur gezeichnet und gemalt. 400-jährige Jubelfeier der Schlacht bei Murten am 22. Juni 1876*, Bern, o. J. [1877]. – Vorwort von GEROLD VOGEL, S. 3.

150 HIRTH (wie Anm. 144), Taf. Nr. 44 und 46.

151 Inschrift auf dem Deckelrand: «IOHANN RVD. GEIGY ZVR ERINNERVNG AN SEINE DOCTORPROMOTION IN MVENCHEN AM 21. JANVAR 1885 VON SEINEN ELTERN GEWIDMET».

152 E. George & Peto war eine der führenden Architekturfirmen im spätviktorianischen London. Neben Ernest George wirkten dort in unterschiedlicher Zeitfolge die fünf Peto-Brüder, unter ihnen 1875–1892 der jüngste, Harold E. Peto (1854–1933), der sich schon 1892 frühzeitig aus dem Geschäft zurückzog. Das Architekturbüro zeichnete sich durch Entwürfe in historistischen Formen aus. Während dem älteren Partner E. George der Entwurf zukam, zeigte Harold E. Peto eine besondere Begabung für die Dekoration. E. George & Peto sollen auch für die Entwürfe der englischen Kirchen in Tarasp (1883 eingeweiht) und Samedan (eingeweiht 1872, abgebrochen 1965) für die grosse englische Kolonie in Graubünden verantwortlich gewesen sein.

153 *Bestellbuch 1879–1894*, Mai 1892, S. 420.

154 Zentralbibliothek Zürich, Rahn'sche Sammlung 174p, S. 8.

155 FALK, (wie Anm. 28), Nr. 164.

156 THIELE, (wie Anm. 13), S. 174, 185 ff.

157 Vgl. Abschnitt unter dem Titel «Le bon grain et l'ivraie» in: MICHÈLE BIMBENET-PRIVAT / ALEXIS KUGEL, *Chefs-d'oeuvre d'orfèvrerie allemande: Renaissance et baroque*, Paris 2017, S. 64–68.

158 Diesem Prozess wird im Kapitel «Wertewandel» (S. 53 ff.) und, was die Stempelung anbetrifft, im Kapitel «Die Edelmetallstempelung» (S. 61 ff.) nachgegangen.

159 *Catalog der Historischen Ausstellung für das Kunstgewerbe in Basel*, April & Mai 1878, S. 5–7.

160 ALBERT BURCKHARDT, *Historische Ausstellung für das Kunstgewerbe*, in: «Allgemeine Schweizer Zeitung», Basel 1878, S. 27 f.

161 HANSPETER LANZ, *Zürcher Goldschmiedearbeiten des 17. Jahrhun-*

162 derts, in: Die Sammlung: Geschenke, Erwerbungen, Konservierungen, Schweizerisches Landesmuseum Zürich 2006/07, S. 16–17.

162 Der ungestempelte Doppelpokal war vorgängig auf einer Auktion 1979 angeboten worden, mit Verweis auf das Stück im Landesmuseum, als wohl in der Schweiz um 1590 entstandene Arbeit. *Sotheby Fine european silver*, Zürich 13./14. November 1979, Nr. 142

163 Christies, London 29. November 2011, Nr. 324. – Ausgestellt 1897: *Katalog der Heraldischen Ausstellung auf dem Schneggen in Zürich. 6.–8. November 1897*, Zürich 1897, S. 20, Nr. 391.

164 Anm. im Eingangsbuch SNM, IN 31.

165 GRUBER (wie Anm. 33), S. 146, Nr. 225

166 Siehe Kapitel «Inspirationsquellen» (S. 129 ff.).

167 Heute in der Sammlung Thyssen-Bornemisza Inv. K 122. HANNELORE MÜLLER, *European silver. The Thyssen-Bornemisza Collection*, London 1986, S. 132–135, Nr. 35. – *Nürnberger Goldschmiedekunst*, Bd. 1, 1. Teil, Nürnberg 2007, S. 205.

168 Exemplar im Victoria & Albert Museum London, REPRO 1884-181.

169 Vergleichsbeispiel Humpen Eustachius Hohmann Nürnberg von 1592, Germanisches Nationalmuseum, Inv. Nr. HG 12234, *Nürnberger Goldschmiedekunst*, Bd. I, 2. Teil, S. 917, Abb. 524 mit identischem Henkel wie der Musenhumpen Bossard; allg. siehe *Nürnberger Goldschmiedekunst*, Bd. I, 2. Teil, Abb. S. 916, 917, 919.

170 Interessant ist, dass sich zwei vergleichbare Humpen in der bekannten Sammlung Albert Figdor in Wien befanden. Als Geschäftsmann und Sammler wird Heckscher den Bankier Figdor und dessen Sammlung gekannt haben. Einer dieser beiden Humpen ist eine Augsburger Arbeit des 16. Jahrhunderts, der andere, ungestempelte, ist in der zweiten Hälfte des 19. Jahrhunderts entstanden. – Humpen Jakob Thurnhofer Augsburg um 1590, seit der Auktion Sammlung Dr. Albert Figdor 1930 unbekannter Standort, vgl. ELISABETH STURM-BEDNARCZYK, *Die Wiener Silbersammlung Bloch-Bauer/Pick*, Wien 2008, S. 42; Humpen ohne Marken heute Württembergisches Landesmuseum Stuttgart. – Vgl. RICHTER 1982 (wie Anm. 33), S. 52, Nr. 31.

171 *Catalogue of the renowned collection Works of art, chiefly of the 16th, 17th and 18th Centuries formed by the late Martin Heckscher, Esq. of Vienna*, Christie, London 1898, S. 10, Nr. 44. – *Schweizerisches Landesmuseum in Zürich, 8. Jahresbericht 1899*, S. 46 f.

172 HEINRICH ZELLER-WERDMÜLLER, *Zur Geschichte der Zürcher Goldschmiedekunst*, in: Festgabe auf die Eröffnung des Schweizerischen Landesmuseums, Zürich 1898, S. 232. – GRUBER (wie Anm. 33), S. 59, Nr. 61 und S. 146, Nr. 225. – LÖSEL (wie Anm. 70), S. 220, Nr. 260a und c.

173 JOHANN JAKOB KELLER, *Die Becher der Gesellschaft der Böcke zum Schnecken in Zürich aufgenommen und photographirt im September 1861 von J. Keller, im Selnau bei Zürich*, Zürich 1861, Kat. 1.

174 MARC ROSENBERG, *Der Goldschmiede Merkzeichen*, Frankfurt a. Main 1890 (1. Aufl.), S. 518 mit Marke und Verweis «Nach Mittheilung von Herrn H. Zeller-Werdmüller in Zürich».

175 LÖSEL (wie Anm. 70), S. 260 f. und 359 Abb. 38.

176 *Welt-Ausstellung 1873 in Wien. Officieller Kunst-Catalog*, Wien 1873; Gruppe XXIV. – Objecte der Kunst und Kunstgewerbe früherer Zeiten (Exposition des Amateurs), S. 14 f.

177 KARL LUDWIG VON LERBER, *Geschichtliche Belege über das Geschlecht von Lerow, Lerower, Lerwer, Lerber, Kantone Aargau, Solothurn, Bern und Biel*, Bern 1873.

178 FALK, (wie Anm. 28), Nr. 577, Taf. 125.

179 Historisches Museum Basel.

180 FALK (wie Anm. 28), S. 144, Nr. 577, Taf. 125.

181 ROSENBERG (wie Anm. 174). – Kunsthaus Lempertz, Katalog der reichhaltigen, nachgelassenen Kunst-Sammlung des Herrn Karl Thewalt in Köln, Versteigerung zu Köln 4.–14. November 1903, S. 53, Nr. 801, Taf. 12;

heute im Ashmolean Museum Oxford, WA 2013.1.67 (Sammlung Wellby).

182 Das Weibelschild um 1500 sowie eine weitere Kopie Bossards mit den Marken Müller und Zürich, welche bis auf das kleine, vom Engel getragene Wappenschild mit Schweizerkreuz identisch ist mit der besprochenen Kopie, wurden 1986 aus dem Museum des Landes Glarus im Freulerpalast entwendet und sind verschollen.

183 Dr. Ernst Buss (1843–1928), Pfarrer in Glarus. – KLAUSPETER BLASER, *Ernst Buss (1843–1928)*, in: HLS, Bd. 3, Basel 2003, S. 142.

184 Historisches Museum Basel, Inv. 1904.1298 & 1299.

185 *Collection J. Bossard 1911* (wie Anm. 104), S. 9, Taf. 11.

186 Kann sich auf Heinrich von Egeri (1529–1589) beziehen, Goldschmied mit verschiedenen öffentlichen Ämtern in Baden; frdl. Mitteilung von Kurt Zubler, Baden.

187 Heute Burgerbibliothek Bern, Familienarchiv von Lerber.

188 LERBER (wie Anm. 177).

189 LERBER (wie Anm. 177), S. 176.

190 OTTO VON FALKE, *Die Kunstsammlung Eugen Gutmann*, Berlin 1912, S. 34 f., Nr. 118/119, Taf. 29 & 30.

191 ROSENBERG, (wie Anm. 174).

192 LÖSEL (wie Anm. 70).

193 JEAN L. MARTIN, *Coupes de tir suisses/ Schützenbecher der Schweiz/ Coppe di tiro della Svizzera*, Lausanne 1983.

194 Zunft zum Widder, Depositum im SNM, DEP 268 – *Bestellbuch I*, Nr. 335, 1889 (Deckel).

195 LUCIEN FALIZE, *Exposition Universelle Internationale de 1889. Rapport du Jury International, Classe 24, Orfèvrerie. Rapport de M. L. Falize* (Médaille d'Or, M. Jean Bossard, à Lucerne), S. 128 f. – (siehe S. 311)

196 UELI MÜLLER, *Friedrich Wegmann*, in: HLS, Bd. 13, Basel 2013, S. 323.

197 *Bestellbuch 1879–1894*, Eintrag vom 21.12.1886.

198 GEORG HIRTH, *Der Formenschatz der Renaissance*, Jahrgang 1881, München 1881, Nr. 115.

199 Historisches Museum Basel, Amerbachkabinett, Inv. Nr. 1904.1355, Originalmodell des 16. Jahrhunderts; Inv. Nr. 1904.1352, Nachahmung Bossards nach diesem Modell.

200 «[...] *Dans l'exposition j'ai cherché à donner avec peu de pièces une idée complète de ma fabrication. Vous voyez dans mon exposition une couverture d'un évangéliaire dans le style du XIII siècle. La partie du milieu repoussée, la bordure en filgrane décorée de pierres fines aux coins les emblèmes des 4 évangélistes en repoussé et couvert d'un filigran original.* [...]». Handschriftlicher Entwurf und Reinschrift eines Briefes von Johann Karl Bossard vom 2. Juli 1889 bezüglich seiner Ausstellung an der Weltausstellung in Paris 1889, Familienarchiv Bossard.

201 «*Evangeliardeckel aus getriebenem Silber, mit Saphiren besetzt, im Stile des 13. Jahrh. (Hochzeitsgeschenk des Kronprinzen von Rumänien), 1892.*». – FRANZ HEINEMANN, *Johann Karl Bossard*, in: CARL BRUN, Schweizerisches Künstler-Lexikon, Bd. I, Frauenfeld 1905, S. 181 f. – Nach Kenntnis des Eintrags im *Bestellbuch 1879–1894* (siehe S. 96) muss diese Aussage dahingehend revidiert werden, dass das an der Weltausstellung gezeigte Stück nicht das Hochzeitsgeschenk war, sondern vielmehr die Anregung dazu gab.

202 *Collection J. Bossard, Luzern 1911* (wie Anm. 104), S. 15, Taf. XIX. H. 13,5 cm, Dm. 15 cm.

203 Privatbesitz. Im Auktionskatalog gilt auch der Boden der Fussschale als Original, was angesichts der Qualität von Bossards Arbeit und ohne die Möglichkeit des unmittelbaren Vergleichs mit dem Original begreifbar ist. Wiederum ein Beispiel für Falscheinschätzungen Helbings, da er Karl Bossard nicht mehr um Auskunft fragen konnte.

204 GRUBER (wie Anm. 33), S. 121, Nr. 196; 1957 als Original angekauft, von

205 *Collection J. Bossard 1911* (wie Anm. 104), S. 15, Taf. XIX. Dm. 11,5 cm.

206 Siehe Anm. 203.

207 GRUBER (wie Anm. 33), S. 110.

208 Die genauen Lebensdaten von Johanna Regina kennen wir nicht, 1704 ist sie bereits Witwe, 1725 lebt sie noch. Frdl. Auskunft von Frau Gabriele Wüst, Generallandesarchiv Karlsruhe.

209 *Debitorenbuch 1894–1898*, S. 66, 70.

210 Briefentwurf Johann Karl Bossards vom 2. Juli 1889 anlässlich seiner Teilnahme an der Weltausstellung in Paris, an der er die Goldmedaille für Goldschmiedekunst errang. Vermutlich an den bekannten Pariser Juwelier Lucien Falize gerichtet, der den Jurybericht verfasste. Familienarchiv Bossard. (siehe S. 68 f und 120, Anm. 4)

211 Kunstgewerbemuseum Berlin, Inv. Nr. 25,22, H. 24,5 cm. – *Collection J. Bossard 1911* (wie Anm. 104), Nr. 62, Taf. VIII. – KLAUS PECHSTEIN, *Goldschmiedewerke der Renaissance. Staatliche Museen, Preussischer Kulturbesitz, Kataloge des Kunstgewerbemuseums Berlin*, Bd. V, Berlin 1971, Nr. 75. – FRITZ (wie Anm. 108), S. 96, Nr. 38, Taf. 22 b.

212 *Das Kunstbüchlein des Hans Brosamer von Fulda. Nach den alten Ausgaben in Lichtdruck nachgebildet*, Berlin 1882, fol. 2 verso.

213 *Das Kunstbüchlein des Hans Brosamer* (wie Anm. 211), fol. 12. – Das 1027 gegründete Kloster Muri im Aargau erhielt im 16. Jahrhundert einen bedeutenden Zyklus von Glasgemälden. – TH. V. LIEBENAU, *Die Glasgemälde der ehemaligen Benediktinerabtei Muri*, hg. von der Mittelschweizerischen Geographisch-Kommerziellen Gesellschaft in Aarau, Separatausgabe aus «Völkerschau» Bd. I–III, 2. Aufl., Aarau 1892. – ROLF HASLER, *Glasmalerei im Kanton Aargau. Band 3: Kreuzgang von Muri* (= Corpus Vitrearum Schweiz, Reihe Neuzeit 2), Buchs 2002.

214 *Auktionskatalog Sammlung Dr. Adolf Hommel Zürich – Kunstgegenstände und Antiquitäten*: Zürich, Oberer Parkring 2, Villa «Dem Schönen» unter Leitung von J. M. Heberle (H. Lempertz Söhne), in Köln a. Rh., Dienstag, den 10. bis Mittwoch, den 18. August 1909, Lot 907, S. 118 und Taf. zi.

215 LÖSEL (wie Anm. 70), S. 210–212, Nr. 226.

216 Im Auktionshandel Genf als Original angeboten, H. 31,9 cm. – Sotheby's Genf, 15.8.1983, Lot 116.

217 Historisches Museum Basel, Inv. Nr. 1904.1258 (Nereide), Inv. Nr. 1904.1259 (Triton) bzw. Werkstattbestand Bossard im SNM, LM 162175 und LM162176. Dieselben Spangen des 16. Jahrhunderts fanden auch an einem historistischen Muschelpokal Verwendung, der in den 1980er Jahren im Genfer Auktionshandel als Original angeboten wurde.

218 Christie's Genf, 16.5.1984, Lot 129.

219 Historisches Museum Basel, Inv. Nr. 1904.1479.

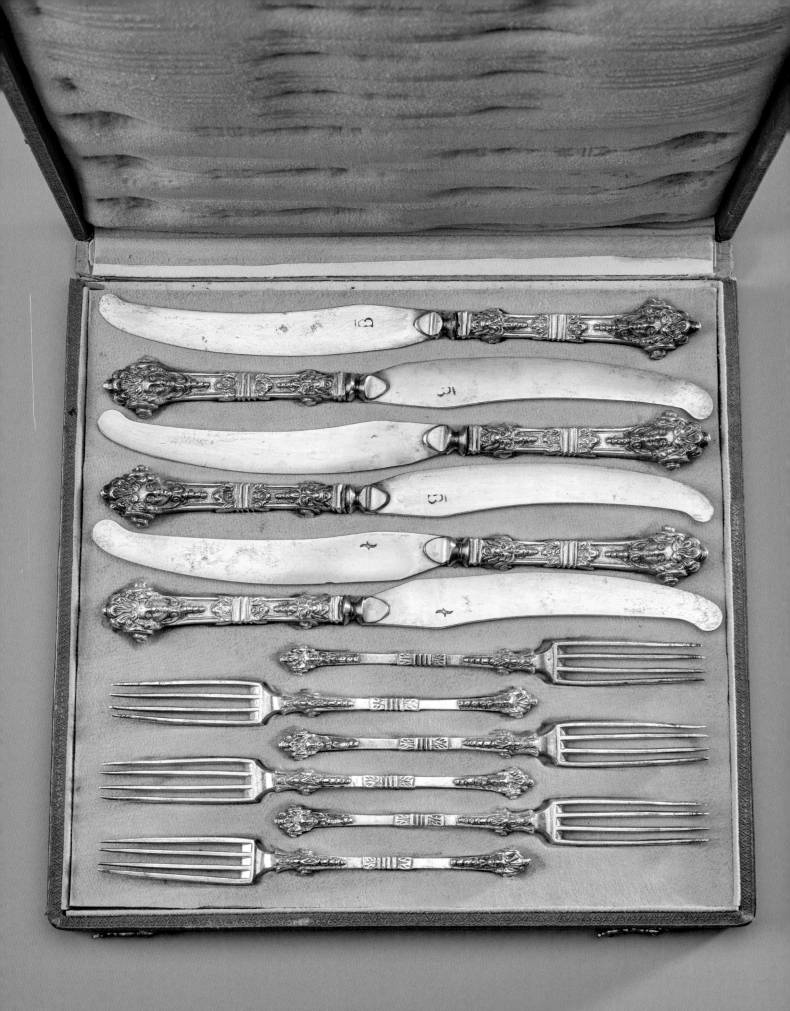

Bestecke

Jürg A. Meier

Für die Entwicklung der Besteckproduktion des 19. Jahrhunderts spielte die sich wandelnde und verfeinernde Tafelkultur jener Zeit eine bedeutende Rolle. Schon in der väterlichen Werkstatt Bossards ist die Herstellung von Bestecken nachzuweisen.[1] Die Stücke waren in schlichten Biedermeierformen gehalten und von eher dünner Ausführung, wie es der damaligen Zeit entsprach.

Im 19. Jahrhundert fand ein wichtiger Wandel der Tischsitten statt, der auch Auswirkung auf das Tischgerät hatte. Den sogenannten «Service à la Française», der vom Hofzeremoniell Ludwigs XIV. geprägt worden war, lösten modernere, bis heute gültige Tafelsitten ab. Beim «Service à la Française» waren alle Speisen gleichzeitig auf den Tisch gestellt worden, so dass ein Besteck, bestehend aus Messer, Gabel und Löffel, zum Verzehren verschiedener Speisen genügte; das Fleisch wurde aufgeschnitten aufgetragen.[2] Bestand das Besteck bis ins 17. Jahrhundert aus unterschiedlichen Einzelteilen, so sind seit dem letzten Viertel des 17. Jahrhunderts in gehobenen Kreisen die Tendenz zu ganzen Besteckgarnituren nach einheitlichem Muster und eine zunehmende Differenzierung des Essbestecks wie auch der Vorlegeteile zu beobachten.[3] Zwischen dem 18. und der zweiten Hälfte des 19. Jahrhunderts wurden zu den Löffeln und Gabeln oftmals Messer mit Griffen aus anderem Material, meist Ebenholz, Bein, Horn, Perlmutt, seltener Achat oder Porzellan, assortiert. Mit der Verbreitung der exotischen Getränke Tee, Kaffee und Schokolade in Zentraleuropa im 17. und 18. Jahrhundert vervollständigten Kaffeelöffel, die ebenso für Süssspeisen gebraucht wurden, auch die Bestecke bürgerlicher Haushalte.[4]

Mit dem neuen «Service à la Russe» kamen in der zweiten Hälfte des 19. Jahrhunderts die heute in ganz Europa üblichen Servicegepflogenheiten in Mode. Die Speisen wurden jetzt nacheinander in der Reihenfolge, wie sie gegessen wurden, aufgetragen. Der «Service à la Russe» trug massgeblich zur Kreation neuer Besteckformen bei.[5] Zu den üblichen Essbestecken kamen nun spezielle Bestecke für Vorspeisen, Fisch, Dessert und Kuchen, zu den kleinen Löffeln für Kaffee und Tee noch kleinere für Mokka hinzu. Auch das Vorlegebesteck differenzierte sich in eine Vielzahl von Sonderformen für die verschiedenen Speisen. Der gestiegene Bedarf an vielteiligen Besteckgarnituren in einheitlichem Muster wurde mit fabrikmässig hergestellter Ware gestillt.

Die neue Nachfrage nach speziellen Einzelteilen regte das Atelier Bossard zur Herstellung historisierender Einzelstücke an. Schon früh realisierte Bossard, dass neben den kunstvollen Trinkgefässen, Tafelaufsätzen und Schalen, die bei festlichen Anlässen die Tafel zierten, um anschliessend wieder auf einer Kredenz ausgestellt oder in einem Buffet aufbewahrt zu werden, auch ein Bedürfnis für exklusive Besteckteile bestand. Mit dem Antiquitätengeschäft ergab sich seit 1868 für ihn die Möglichkeit, seine eigene Vorbildersammlung vermehrt durch originale alte Besteckteile zu erweitern oder solche an Kunden zu verkaufen.[6] Nach unserer Kenntnis spezialisierte sich das Atelier Bossard hauptsächlich auf die Herstellung individueller Vorlegeteile oder von Zubehör sowie Geschenklöffeln in historistischer Manier. Ganze Garnituren von Essbesteck bilden die Ausnahme in seinem Sortiment, umso mehr als Bossard

als Repräsentant der Pariser Firma Christofle auch die nun gängigen grossen Besteckgarnituren an kuranter Fabrikware vertrieb.[7] Er hatte aber auch Tafelsilber deutscher Manufakturen wie Koch & Bergfeld, Bremen, sowie Peter Bruckmann & Söhne, Heilbronn, im Angebot.

Besteckkreation im Atelier Bossard

Die Besteckkreationen des Ateliers Bossard beruhen einerseits auf originalen historischen Bestecken beziehungsweise Modellen, andererseits auf grafischen Vorlagen, seien es alte Drucke oder Zeichnungen sowie eigenen Entwürfen. Auch obsolet gewordene alte Werkzeuge dienten als Inspiration für die Kreation neuartiger Tischgeräte, meist Vorlegebestecke.

Der teilweise noch vorhandene Modellbestand aus Bossards Atelier beinhaltet nur wenige originale alte Goldschmiedemodelle für Bestecke, meist handelt es sich um Abgüsse. Das bekannteste Beispiel ist eine Gruppe von 29 bereits 1910 vom Schweizerischen Landesmuseum erworbenen Modellen des bekannten Zürcher Goldschmieds Hans Peter Oeri (1637–1692).[8] Weitere Modelle basierten auf originalen Bestecken aus Bossards eigener Sammlung sowie Objekten in Fremdbesitz.

Schon im Auktionskatalog Bossard von 1910 mit dem Inventar des Antiquitätengeschäfts im Geschäftshaus in Luzern fällt die grosse Zahl von Bestecken oder Besteckteilen auf.[9] In weit grösserem Umfang kamen bei der Auflösung von Bossards Privatsammlung 1911 originale alte Besteckteile auf den Markt: 20 aus mindestens zwei Teilen bestehende Bestecke, 23 einzelne Messer, 24 Gabeln und 82 Löffel. Unter den Messern befanden sich zwei Hauptstücke der Auktion, ein Schweizerdolch (Kat. Nr. 388) mit einer Darstellung des Todes der Virginia sowie ein als italienisch bezeichnetes Vorlegemesser um 1400 mit einem Elfenbeingriff (Kat. Nr. 366).[10] Im letzten Viertel des 19. Jahrhunderts waren primär in Deutschland, aber auch in Frankreich und Italien Bestecksammlungen entstanden, ein Sammelgebiet, das zuvor auf wenig Interesse gestossen war. Die bedeutendste Bestecksammlung besass in jenen Jahren der sächsische Industrielle Richard Zschille aus Grossenhain. Der vom Kunsthistoriker Arthur Pabst in Zusammenarbeit mit Zschille verfasste Katalog befand sich nachweislich in Bossards Bibliothek.[11] Im Folgenden werden die verschiedenen Arten von Besteckkreationen des Ateliers Bossard vorgestellt.

Kopien

Klingenkopien aus Rapperswil

Zum antiken Aussehen der Besteckkopien, -nachahmungen und -eigenschöpfungen des Ateliers Bossard trugen auch die Messerklingen wesentlich bei. Da man diese im Atelier nicht herstellen konnte, war man zur Komplettierung des Bestecks, das heisst zur Ausstattung mit Klinge und Gabeleisen, auf die Zusammenarbeit mit einem versierten Messerschmied angewiesen. Es kann jetzt nachgewiesen werden, dass es die Messerschmiede Elsener im nicht sehr weit von Luzern entfernten Rapperswil war, die Bossard mit Klingen aller Art belieferte, sie nach dessen Vorstellung herstellte oder anderweitig beschaffte. Mangels schriftlicher Quellen kommt einer von der Messerschmiede Elsener in Rapperswil signierten und zusätzlich mit Schlagmarken versehenen Klinge bei der Identifikation von Bestecken, Beimesser- und Schweizerdolchkopien des Ateliers Bossard zentrale Bedeutung zu (Abb. 216). Die Messerschmiede zeichneten mit ihren beiden unterschiedlichen Schlagmarken (Abb. 217), Typ A in Form eines gestreckten «S» mit einem kurzen Querbalken, und seltener mit Typ B. Die Zusammenarbeit mit der traditionsreichen Rapperswiler Messerschmiede war für das Atelier Bossard nicht nur im Bereich Besteck, sondern auch für die Schweizerdolchkopien von massgeblicher Bedeutung.

Die wie Bossards Familie ursprünglich auch aus Zug stammenden Elsener übten in Rapperswil seit 1761 das Messerschmiedehandwerk aus. In der Zeit von 1874 betrieben die Brüder Heinrich (1833–1920) und Ferdinand (*1840) die von ihrem Vater übernommene Messerschmiede. Nach dem frühen Tod von Ferdinand Elsener war Heinrich bis 1904 für Bossard tätig. Dabei dürfte er von seinem Sohn Anton (1878–1931) unterstützt worden sein, der 1906 die Nachfolge antrat.[12]

216 Vorlegemesserklinge, Messerschmiede H. Elsener, Rapperswil, um 1883/84. SNM, LM 169960.1.

A B

217 Schlagmarken der Messerschmiede H. Elsener, Rapperswil, Typ A und B, Ende 19. und Beginn 20. Jh.

Kopien eines venezianischen Bestecks

Bei den Bestecken stellte das Atelier seine Kompetenz, exakte Kopien herzustellen, eher selten unter Beweis. Zweifellos verdankt ein nicht mehr vollständiges Besteck aus dem Besitz von Dr. Gustav Robert Schneeli (1872–1944) seine Ergänzung dem Wirken Bossards.[13] Als Kunsthistoriker, Renaissancekenner und Italienliebhaber hatte Schneeli einen starken Bezug zur italienischen Kultur, was ihn wohl zum Kauf eines venezianischen Bestecks mit der Meistermarke «PC» sowie den auf ihn zutreffenden gravierten Initialen «R.S.» aus der Zeit um 1650 bewogen hatte. Zwei fehlende Messer und eine Gabel liess er durch Bossard ergänzen, um ein Besteck für sechs Personen zu erhalten, zu dessen Aufbewahrung ein spezielles Etui mit Schneelis Initialen angefertigt wurde (Abb. 218). Für die beiden von Bossard kopierten Messergriffe mit verwischten, gleich positionierten und mitgegossenen Marken fanden Klingen-

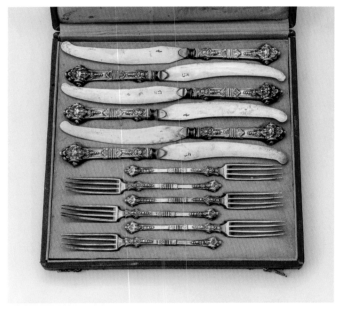

218 / a

b

218 Besteck, venezianisch, Mitte
17. Jh., Meistermarke PC und Klingen-
marke B. Griffe Silber. Ergänzungen
und Etui Atelier Bossard und Messer-
schmiede H. Elsener, Rapperswil.
Privatbesitz.

kopien der Messerschmiede Elsener Verwendung. Während die vier originalen Klingen mit einem grossen «B» gemarkt sind, versah Elsener seine beiden Klingen mit seiner charakteristischen Schlagmarke vom Markentyp A (Abb. 217 und 218c). Obschon Elsener als Vorlage die Originale zur Verfügung standen, sind bei den verstärkten Klingenansätzen vergleichsweise deutliche Unterschiede in der Verarbeitung festzustellen. Fünf der vierzinkigen Silbergabeln sind original und zeigen ebenfalls die Marke «PC» und die venezianische Beschau mit dem geflügelten Löwenkopfsymbol des Apostels Markus.[14] Bossards kopiertes Exemplar weist keine Marken auf, und die mitgegossenen Besitzerinitialen «RS» sind nur noch andeutungsweise zu sehen, ausserdem wurde der Gabelkopf angelötet und nicht mitgegossen. Vergleichbare Bestecke, jedoch mit dreizinkigen Gabeln, aus der Sammlung Carrand befinden sich im Bargello Museum in Florenz und in der Sammlung Marquardt, Klingenmuseum Solingen.[15] In Bossards Modellsammlung sind drei weitere unterschiedliche Modelle zu venezianischen Bestecken vorhanden, die aber nicht auf dem Schneeli-Besteck basieren und von denen bisher weder Originale noch Abgüsse bekannt sind.[16]

218c Kopie eines venezianischen Messers,
Atelier Bossard und Messerschmiede
H. Elsener, Rapperswil, Marke A. L. 24,8 cm.
Privatbesitz.

Nachahmungen

Verwendung alter Gussmodelle

Im Luzerner Goldschmiedeatelier nahmen die Modelle Hans Peter Oeris (1637–1692) einen besonderen Platz ein. Dank eines gedruckten Hinweises von 1879 erfahren wir, dass «die Modellsammlung des berühmten Goldschmieds Peter Oeri, die sich unlängst im Besitze eines hiesigen Goldschmieds befand», an den «Bijoutier J. Bossard in Luzern» verkauft worden sei.[17] Für die Erforschung, die Kenntnis und das Verständnis des Œuvres eines der bedeutendsten Schweizer Goldschmiede des 17. Jahrhunderts ist es von entscheidender Bedeutung, dass Bossard die 1879 erworbenen Modelle 1910 dem Landesmuseum überliess und nicht 1910/11 zur Auktion brachte, handelte es sich doch um einen in seiner Art einmaligen Bestand.[18]

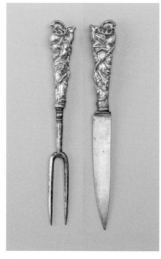

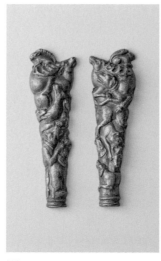

219

220

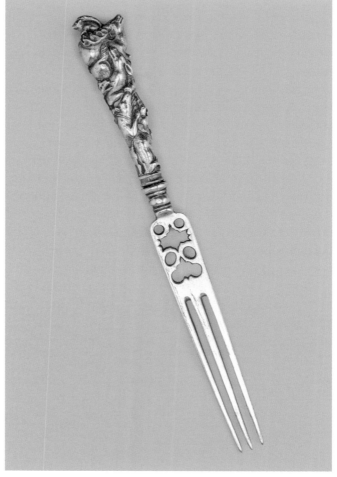

221

219 Besteck für einen Hirschfänger, Hans Peter Oeri, Zürich um 1680/90. Beimesser und Gabel, Griffe Messing vergoldet, Original. L. 15,7 cm bzw. 15,4 cm. SNM, LM 177228.2–3.

220 Zwei Bleimodelle für Besteckgriff, Atelier Bossard. L. 7 cm. SNM, LM 163843.1–2.

221 Gabel nach Hans Peter Oeri, Silber, Griff vergoldet, Kopie Atelier Bossard. L. 17 cm. Privatbesitz.

222

223

222 Bleimodelle für Besteckgriff mit Greifenkopfabschluss. Kopie Atelier Bossard nach Original von Hans Peter Oeri, Zürich. L. 7,7 cm. SNM, LM 162756.3.

223 Entwurf eines Dessertbestecks in Anlehnung an ein Oeri-Besteck, Atelier Bossard. Bleistift. SNM, LM 180798.45.

Zwei der Bleimodelle aus Bossard'schem Besitz (Abb. 220) entpuppten sich neuerdings als Kopien bisher unbekannter Oeri-Besteckgriffe, welche zur Herstellung von Beimessern und kleinen Gabeln für Hirschfänger dienten (Abb. 219).[19] Das Konzept dieser Griffe entspricht den von Oeri für seine Griffwaffen fantasievoll variierten Tierpyramiden. Diese Modelle fanden Verwendung bei einer aus dem Familienbesitz Bossard stammenden Gabel (Abb. 221). Der in Silber gegossene, vergoldete Griff erhielt einen dreizinkigen silbernen Gabelteil mit durchbrochen gearbeiteter Basis. Für ein weiteres Modellpaar Oeris mit Greifenkopf (Abb. 222) liegen unterschiedliche Entwurfszeichnungen für Gabel und Messer vor (Abb. 223), mit einem Adler- anstelle eines Greifenkopfs. Eine fein verarbeitete Version dieses um 1680/90 zu datierenden Oeri-Bestecks in Silber, bestehend aus Messer und Gabel, stammt aus dem Besitz des ersten Landesmuseumsdirektors Dr. Heinrich Angst (SNM, LM 10056). Es dürfte Bossard vor dem Verkauf an das Museum als Vorlage für die Bleimodelle gedient haben, unterhielt er mit Angst doch bis in die 1890er Jahre gute Kontakte.[20] Ein ähnliches Silberbesteck gelangte in die Sammlung Marquardt.[21]

Von den Oeri-Modellen scheint Bossard jedoch selten Gebrauch gemacht zu haben. Bisher ist nur noch eine weitere Umsetzung bekannt, nämlich ein Vorlegebesteck mit einem grossen Messer samt Gabel mit Oeri-Griffen (Abb. 224); dies war ein Auftrag des Basler Obersten Johann Rudolf Merian-Iselin (1820–1891), der in Meggen bei Luzern einen Sommersitz besass und am 19. Juli 1883 ein Vorlegebesteck «nach Peter Oeri» im Betrag von Fr. 300.– bestellte (SNM, LM 169960.1-2).[22] Zu diesem Besteck ist der gezeichnete Entwurf vorhanden (Abb. 225). Für das Messer fand der sogenannte «Vogelgriff» Verwendung, bei welchem sich die Tierpyramide aus Pfau, Adler, Storch, Eule und Schwan zusammensetzt (Abb. 226). Als Gabelgriff wünschte Merian, im Unterschied zum unterbreiteten gleichartigen Vorschlag, Oeris Griffmodell mit

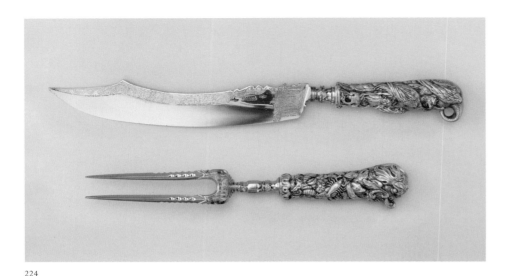

224

225

224 Vorlegebesteck für Oberst Rudolf Merian, Atelier Bossard, 1883/84. Silber, teilweise vergoldet, Messer, L 37,8 cm. SNM, LM 169960.1–2.

225 Vorlegebesteck basierend auf Oeri-Modellen, Atelier Bossard, 1883/84. Bleistift und Tusche. SNM, LM 180797.47.

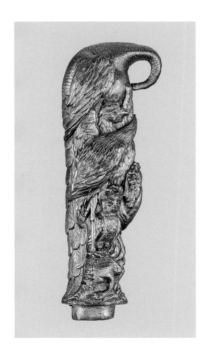

226 Kupfermodell für Besteckgriff mit Vogeldekor. Hans Peter Oeri, Zürich, um 1680/90. L 12,7 cm. SNM, LM 11531.

verschiedenen im Wasser beheimateten Lebewesen.[23] Für die Vorlegegabel mit langen Zinken stellte Bossard dem Messerschmied Heinrich Elsener nebst einer Zeichnung von Messer und Gabel auch noch ein Holzmodell zu Verfügung. Klinge und Gabeleisen halten sich an Formen des 17. oder frühen 18. Jahrhunderts. Die blanke Klinge von historisierender Form erhielt im Atelier Bossard einen vergoldeten Ätzdekor, der sich vorlagemässig nach Frankreich oder Italien verorten lässt. Durch die Signatur «ELSENER RAPPERSWIL» und dank der Schlagmarke des Messerschmieds vom Typ A auf dieser Klinge konnte die Zusammenarbeit Bossards mit Elsener nachgewiesen werden (Abb. 216 und 217).

Besteckkreationen nach Originalen und Grafiken des 16./17. Jahrhunderts
Zu den bedeutenden Objekten der 1911 verauktionierten Privatsammlung Bossards gehörte ein „Vorlegemesser einer mailändischen Familie" mit Elfenbeingriff, datiert um 1400 (Abb. 228).[24] Mit diesem ist ein in der Familie Bossard verbliebenes Vorlegemesser hinsichtlich Material und Konstruktion weitgehend identisch (Abb. 227). Ein augenfälliger Unterschied betrifft die beiden niellierten Wappen auf der Silberfassung der Griffe. Beim Familienstück ist die Eiche des italienischen Geschlechts «della Rovere», dargestellt, das mit Sixtus IV. (1471–1484) und Julius II. (1503–1513) zwei Päpste stellte, sowie das Wappen der bekannten Florentiner Bankiersfamilie Strozzi. Leider fehlt hier die beim Auktionsexemplar noch vorhandene Löwenfigur, welche den Abschluss des Griffes bildete. Der Dekor der Seitenflächen der achteckigen Griffhülse mit Blattwerk und einer halbierten grossen Blüte über der Griffbasis ist bei beiden gleich. Die breite Rückenklinge ist im Ort gerade, die Schneide nur wenig konvex.

Es sind nur sehr wenige Vorlegemesser mit Elfenbeingriffen aus der Zeit um 1400 mit Löwenfiguren am Griffende bekannt. Bei diesen sind die Griffe

260

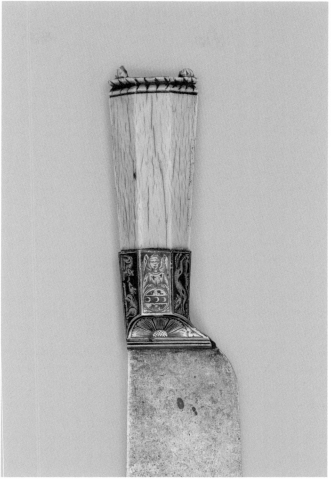

227

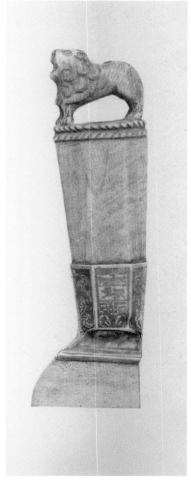

228

227 Vorlegemesser im italienischen Stil «um 1400», Neuschöpfung Atelier Bossard, um 1885/90. Stahl, Silber, Elfenbein. L. 33,6 cm. Privatbesitz.

228 Vorlegemesser im italienischen Stil «um 1400», Neuschöpfung Atelier Bossard, um 1885/90. Auktionskatalog Slg. Bossard 1911, Nr. 366.

von rechteckigem Querschnitt; der Löwe wird zuweilen im Kampf mit einem nackten Ringer dargestellt, die silbernen Griffabschlüsse sind z. B. mit Cloisonné-Arbeiten oder mit ornamentalen Gravuren verziert. Auf seinen Italienreisen dürfte Bossard in Florenz auch den bekannten französischen Antiquar Louis Carrand (1827–1888) besucht haben, in dessen Besitz sich schöne Beispiele dieses seltenen Bestecktyps befanden. Sie könnten Bossard möglicherweise inspiriert haben.[25]

Das in der Auktion von 1911 angebotene Vorlegemesser unterscheidet sich deutlich von den bekannten Originalen um 1400. Sein Elfenbeingriff ist von achtkantiger und leicht konischer Form. Der ungelenk geschnitzte, stehende Löwe mit sichtbaren Bearbeitungsspuren, die mit simplen Kerbschnittmustern unsorgfältig verzierte Basis sowie auch der Schild mit dem unidentifizierbaren Wappen einer «mailändischen Familie», dessen Form eher auf die Zeit um 1500 und nicht um 1400 hinweist, wecken den Verdacht, dass auch dieses Vorlegemesser aus der Privatsammlung Bossards ein his-

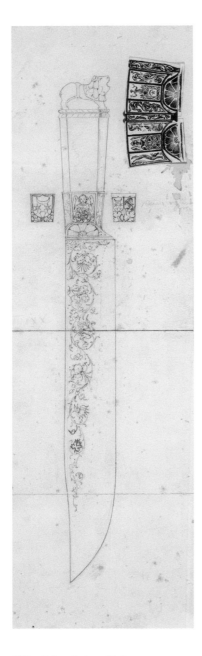

229 Entwurf eines Vorlegemessers im italienischen Stil «um 1400», Atelier Bossard, um 1885/90. Griffhülse mit Wappen von Winterthur sowie Ernst und Steiner. Zusätzlich Entwurf für den Niellodekor. SNM, LM 180797.48.

torisierendes Produkt des Ateliers sein dürfte. Die Löwenfigur konnte unschwer von einem der Schnitzer oder Holzbildhauer, mit denen Bossard als Antiquar oder Ensemblier in Kontakt stand, ausgeführt werden; bekannt ist der Fall, dass Bossard unerlaubterweise einen Dolchgriff um 1300 nachschnitzen liess.[26]

Eine weitere Variante dieses Vorlegemessers ist auf einer Zeichnung für einen Winterthurer Kunden dargestellt (Abb. 229). Anstelle des Strozzi-Wappens mit einem Engel als Schildhalter steht das Wappen der Stadt Winterthur, und die della Rovere-Eiche wird durch die Wappen der Winterthurer Familien Ernst und Steiner ersetzt.[27] Auf dem separaten Entwurf des Niellodekors für die Griffhülse ist eine Variante des Wappens Ernst, von einem Spangenhelm überhöht, abgebildet. Während dieses Vorlegemesser wohl für den Tafelgebrauch vorgesehen war, dürften jene mit italienischen Wappen für den Handel und damit für Sammler bestimmt gewesen sein.

Schon Alain Gruber zog im Katalog «Weltliches Silber» des Schweizerischen Landesmuseums die Authentizität von zwei Silberbestecken in Zweifel, die dort als «Niederlande, Anfang 17. Jahrhundert» aufgeführt sind.[28] Die von Elsener gemarkten Messer (Marke Typ A, Abb. 217) weisen im Ort gerundete Klingen auf, eine Form, die in Mitteleuropa erst ab dem dritten Viertel des 17. Jahrhunderts Verwendung fand (Abb. 230). Die flachen Angeln des aus einem Messer und einer Gabel mit zwei langen gerundeten Zinken bestehenden Bestecks sind beidseitig mit dekorierten Griffschalen aus versilbertem Kupfer belegt. Der flächendeckende Dekor besteht aus gerollten Linien, die einige Wildtiere umfangen; er erinnert an Besteckgriffvorlagen von Michel le Blon (1587–1656).[29] Die originalen Griffe für derartige Bestecke wurden in den Niederlanden im 17. Jahrhundert in Silber oder in Messing gegossen, anschliessend dekoriert und die Klingen sowie die Gabeleisen üblicherweise mit einer dornartigen Angel im Griff befestigt. Die Verwendung von Griffschalen sowie deren Material und Verarbeitung sind daher ein Indiz, dass es sich um Galvanokopien handelt.[30] Zu diesem Besteck gehört ein einfaches, eigens dafür neu angefertigtes Lederfutteral.

In einem ähnlich verarbeiteten Lederfutteral steckt ein zweites ähnliches Besteck. Es hat eine Elsener-Klinge vom gleichen Typ sowie ein beinahe identisches Gabeleisen (Abb. 231).[31] Die ebenfalls auf Kupfergalvanos basierenden Griffschalen wurden wahrscheinlich innen mit Zinn gefüllt und anschliessend versilbert. Die Befestigung der Griffschalen auf den Angeln liess eine genauere kritische Prüfung nicht zu.[32] Der dank der Galvanotechnik präzise wiedergegebene gravierte und ziselierte Dekor basiert auf zwei Vorlageblättern von Theodor de Bry um 1598 aus der Serie «Manches de Coutiaus …».[33] Auf dem Messergriff erscheinen Adam und Eva unter einem Schriftbogen «PER PECCATVM MORS» («Der Tod ist durch die Sünde gekommen»), dazu der Hinweis «GENES[IS] III», das 1. Buch Moses, 3. Kapitel, mit der Erzählung des Sündenfalls.[34] Der Gabelgriff zeigt ein Paar, dessen Hände von einem Wasserstrahl gewaschen werden, den ein Engel ausgiesst. Die mit «MANVS MANVM LAVAT» («Eine Hand wäscht die andere») beschriftete Szene wird

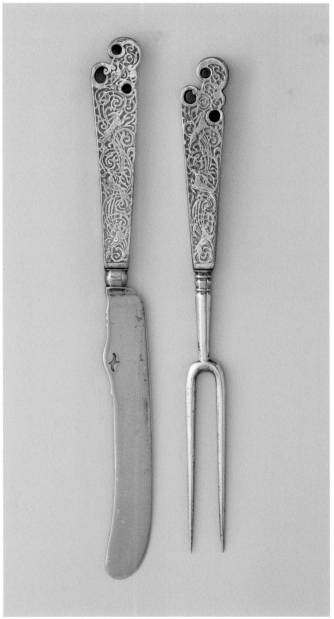

230

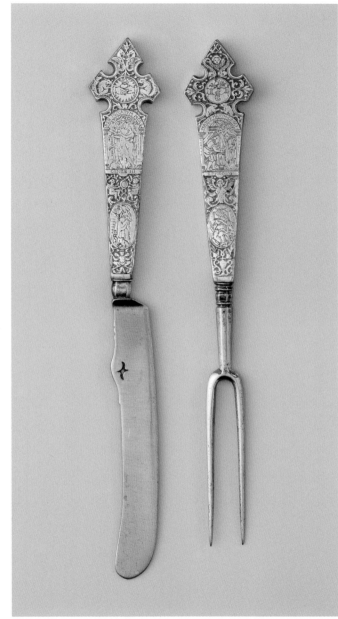

231

230 Besteckpaar «niederländisch,
Anfang 17. Jh.», Kopien Atelier Bossard,
Ende 19. Jh. Griffschalen versilberte
Galvanos, Klingen Messerschmiede
H. Elsener, Rapperswil. Messer,
L. 19,5 cm. SNM, LM 10051.1–2.

231 Besteckpaar «niederländisch,
Anfang 17. Jh.», Kopien Atelier Bossard,
Ende 19. Jh. Griffschalen versilberte
Galvanos, Klinge Messerschmiede
H. Elsener, Rapperswil. Messer,
L. 20,5 cm. SNM, LM 10050.1–2.

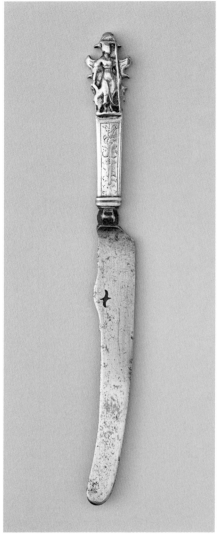
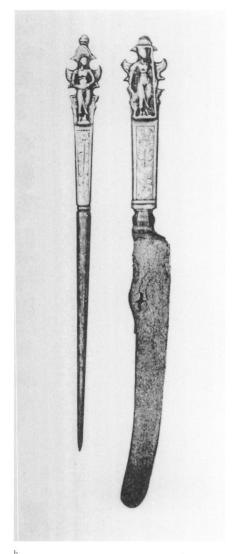

232a Beimesser «um 1600», Kopie Atelier Bossard, um 1880. Griff versilberte Galvanos, Klinge Messerschmiede H. Elsener, Rapperswil. L. 18 cm. SNM, LM 180372.

232b Beimesser und Pfriem «um 1600, wohl deutsch», Kopien Atelier Bossard. Griffe versilberte Galvanos, Klinge und Pfriemeisen Messerschmiede H. Elsener, Rapperswil. Auktionskatalog Slg. Bossard 1911, Nr. 346.

232 / a

b

auf der Vorlage mit «EPHES. V» (NT, Epheserbrief, Kap. 5) bezeichnet. Der Graveur schrieb fälschlicherweise «SPHSS. V», was von der Galvanokopie übernommen wurde.[35]

Ein weiteres Besteckpaar mit einem Pfriem und einem Messer mit Elsener-Klinge in der Art der bereits erwähnten Beispiele wurde im Auktions-Katalog zur Privatsammlung Bossard 1911 als «16. Jahrhundert» und zu «einer Schwertscheide» gehörend angeboten (Abb. 232b).[36] Die im Ort gerundete, gemarkte Elsener-Klinge im Stil des späten 17. Jahrhunderts wurde mit einem versilberten Griff kombiniert. Der vierkantige, leicht konische Griff endet in einer stehenden Frauenfigur; auch der etwas verwischte, gravierte florale Dekor wurde dank der angewendeten Galvanotechnik exakt kopiert (Abb. 232a). Die für Schwerter oder Schweizersäbel bestimmten Beimesser hatten jedoch bis ins erste Viertel des

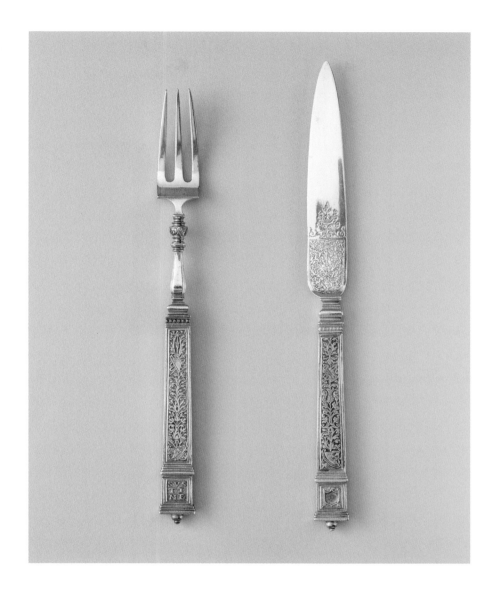

233 Dessertbesteck, zwölfteilig, im italienischen Renaissancestil 16. Jh., Atelier Bossard, um 1895. Silbergriffe, teilvergoldet, Messerklinge mit Ätzdekor. L. 18,8 cm bzw. 17,4 cm. SNM, LM 177835.1-24.

17. Jahrhunderts zugespitzte Klingen. Für die Kopie des Beimessers fand somit ein falscher Klingentyp Verwendung.

Zu den besonders qualitätsvollen Arbeiten des Ateliers Bossard gehören zwölf historisierende Messer und Gabeln, Einzelanfertigungen für eine ausser-gewöhnliche Besteckgarnitur (Abb. 233).[37] Die Entstehung dieses Sets im italie-nischen Stil der ersten Hälfte des 16. Jahrhunderts lässt sich vom Entwurf über die Gussmodelle bis zur Ausführung verfolgen. Als Vorlage stand die Zeichnung eines originalen italienischen Renaissancemessers mit verziertem Silbergriff und gegossenen Dekorelementen zur Verfügung.[38] Die Messer und Gabeln weisen den gleichen vierkantigen Grifftyp mit einem ornamentalen, symmetri-schen Dekor im Stil der Spätrenaissance auf. Die kartuschenartigen viereckigen Basen der Gussmodelle zeigen gegenständig einen gegossenen italienischen

234 Vier Besteckgriff-Modelle im italienischen Renaissancestil, Atelier Bossard, um 1895. Blei. L. 8,6 cm bis 7,7 cm. SNM, LM 163847.1-4.

Wappenschild oder die Devise «SINE DOLO» («Ohne List»). Diese Devise wurde für das ausgeführte Besteck durch «SVSTINE» («Halte stand») ersetzt. Auf den Schmalseiten der Griffe erscheinen gravierte lateinische Inschriften, auf den Gabeln «REBUS PARVIS» und auf den Messern «ALTA PRESTATUR QUIES» («Nichtige Dinge nimm mit grosser Ruhe hin») (Abb. 234).[39]

Bei den wenigen erhaltenen hochwertigen italienischen Renaissance-bestecken sind die teilvergoldeten Silbergriffe in Niellotechnik verziert; bei Bossards Nachahmung hingegen goss man deren Dekor einfachheitshalber mit.[40] Deren Kreation orientiert sich an alten Vorlagen, seien es Drucke oder Bestecke; sogar die Form der Messerklingen entspricht den Originalen des 16. Jahrhunderts, jedoch ist der in dieser Art bei Renaissanceklingen nicht nachweisbare, steif wirkende Ätzdekor eine historisierende Zutat. Zudem waren einheitliche, aus Messer und Gabel bestehende Besteckgarnituren wie die vorliegende in der Renaissance nicht bekannt; sie stellen ebenso einen Anachronismus dar wie die dreizinkige Gabel. Diese kam seit der Mitte des 16. Jahrhunderts zunächst in zweizinkiger Form zum Verspeisen kandierter Früchte oder Zuckerwerk bei vornehmen italienischen Damen in Mode und fand dann allmählich in anderen Ländern als Besteckgabel Verbreitung.[41] Die Klingen und die aufwendig gestalteten Gabeleisen mit gekanteten, baluster-förmigen Ansätzen und Ziernodi dürften von Elsener stammen, obwohl die Messer nicht dessen Schlagmarke aufweisen.

Ein gleichartiges zwölfteiliges Besteck erwarb die französische Marquise Marie-Louise Arconati-Visconti (1840–1923), eine sehr vermögende eklekti-sche Sammlerin mit Vorliebe für die Renaissance. Um ihre Sammlungen unter-zubringen, liess sie das von ihrem Gatten ererbte Schloss Gaasbeek in Belgien im Renaissancestil ausbauen.[42] An früherer Stelle ist bereits ausführlicher über sie berichtet worden (siehe S. 37, 200).[43] Bossards Stil scheint ihrem Geschmack entsprochen zu haben, befanden sich doch in ihrem Besitz noch weitere Silber-arbeiten seines Ateliers, die später mit den Kunstsammlungen der kinderlosen Marquise an den Louvre gelangten.

Besteckkreationen nach Meisterstücken französischer Messerschmiede

Zu den aussergewöhnlichen Besteckkreationen des Ateliers Bossard gehören mehrere Messer mit gertelartigen Klingen zum Aufbrechen und Zerteilen von Wild, sei es nach der Jagd oder für das Vorschneiden auf der Tafel. Derartige Gertelmesser[44] waren seit der Mitte des 16. Jahrhunderts in Frankreich unter anderem Bestandteil der achtteiligen «Services de maîtrise», den Meister-stücken der Messerschmiede, die in den Sammlungen der Bankiers James de Rothschild (1878–1957, Waddesdon Manor) und Alphonse de Rothschild (1827–1905, Paris) in schönen Beispielen zu finden sind.[45] Dass es sich dabei jeweils um eine achtteilige Garnitur handelte, belegt auch ein erhaltener ori-ginaler Lederbehälter zu einem Set von 1571, der Platz für acht Besteckteile bietet.[46] Das Meisterstück der französischen Messerschmiede beinhaltet Teile mit sehr unterschiedlichen Funktionen. Weil Barbiere und Bader mit diesen Geräten beliefert wurden, gehörte ausserdem eine schön gearbeitete Säge

235

236

235 Drei Teile einer achtteiligen Meistergarnitur, französisch, letztes Drittel 16. Jh. Hämmerchen kombiniert mit Bohrer, Messer mit beweglichem Klingenteil und Handsäge. Teilvergoldetes Eisen mit Beinplatten und Ätzdekor. Privatbesitz.

236 Entwurf für Schöpflöffel und sägeartiges Besteckteil im französischen Renaissancestil, Atelier Bossard, Ende 19. Jh. Tusche. SNM, LM 180797.44.

dazu, die auch für Feldscherer gebräuchlich war.[47] Desgleichen benötigten Barbiere spezielle Geräte. Ein kleiner, mit einem Bohrer kombinierter Hammer fand bei verschiedenen Handwerken Verwendung. Dasselbe gilt für die grosse Ahle. Ein grosses und kleines Gertelmesser sowie ein weiteres Messer (zuweilen mit Sägerücken), die für den Gebrauch bei Tisch bestimmt waren, sind ebenfalls Teil der Garnitur. Der Eindruck, dass es sich beim Meisterstück um eine Garnitur handelt, wird durch die gleich gestalteten Griffe und den gleichen Dekor verstärkt, «le tout gravé, ciselé & damasquiné d'or & d'argent, avec des manches de toutes sortes de matières, comme bois, corne, yvoire, baleine, émail, écaille de tortue etc.»[48] Zu Reklamezwecken haben Messerschmiede Teile des Meisterstücks um 1700 zuweilen in kleinen verglasten Kästchen («la montre») in den Verkaufsauslagen ihrer Werkstätten ausgestellt.[49] Es war die überaus kunstvolle Ausführung dieser Messerschmiedearbeiten, die Bossard so beeindruckte, dass er für seine Privatsammlung drei Teile einer derartigen Meistergarnitur erwarb, die in der Auktion von 1911 zum Verkauf angeboten wurden und, da unverkauft, in Familienbesitz verblieben: 1. Handsäge mit eingespanntem Sägeblatt, 2. Kombinationswerkzeug, Hammer mit Bohrer, 3. Messer mit beweglicher trapezförmiger Klinge (Abb. 235).[50] Die Garnituren der vierkantigen Griffe bestehen aus Eisen mit geschnittenem, teilvergoldetem Dekor und sind mit vernieteten Beinplattenpaaren belegt. Die Griffe mit kapi-

237

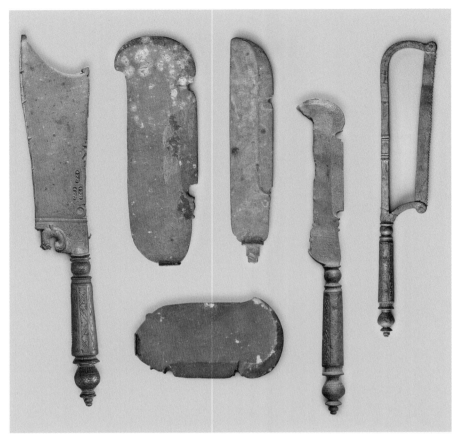

238

237 Zeichnung eines Vorlege- oder Tranchiermessers im französischen Renaissancestil nach originaler Vorlage, Atelier Bossard, Ende 19. Jh. SNM, LM 180798.44.

238 Abformungen von Besteckteilen für ein Meisterstück, französisch, letztes Drittel 16. Jh., Atelier Bossard, Ende 19. Jh. Blei und Kupfer. SNM, LM 163793.2, LM 163839, LM 163849.1/3-5/7.

tellartigen Knäufen entsprechen dem Stil der französischen Renaissance des 16. Jahrhunderts. Entwurfszeichnungen, die auf der Säge und auf dem Messer mit beweglicher Klinge basieren, liegen vor; beim Sägeblatt verzichtete man jedoch auf die Zähne (Abb. 236), und die bewegliche trapezförmige Klinge des Messers wurde zu einer Laffe abgeändert. Die solcherart modifizierten Stücke dienten nun als Tischgeräte, etwa zum Schneiden von Speiseeis und Schöpfen von Dessertcrèmen. Die Griffe der beiden neuartigen Tafelgeräte entsprechen den originalen Vorlagen aus dem 16. Jahrhundert.

Im Altbestand des Ateliers finden sich auch Modelle aus Eisenblech nach Teilen von zwei unbekannten französischen Meistergarnituren. Folgende Garniturteile sind erhalten: 1. Grosse Tranchierklinge, 2. Grosse gertelförmige Tranchierklinge, 3. Mittlere gertelförmige Klinge, 4. Kurze und breite gertelförmige Klinge, 5. Kleine gertelförmige Klinge mit Griff, 6. Säge mit Griff (Abb. 238).[51] Dass die originalen Garniturteile dem Atelier während einiger Zeit zur Verfügung standen, belegen die detailgetreue Zeichnung eines aussergewöhnlichen Tranchiermessers sowie das abgegossene und in Blech nachgeformte Modell (Abb. 237 und 238). Von den speziellen Formen dieser alten Messer und Werkzeuge liess sich Bossard zur Schaffung neuer, attraktiver Tischgeräte anregen.

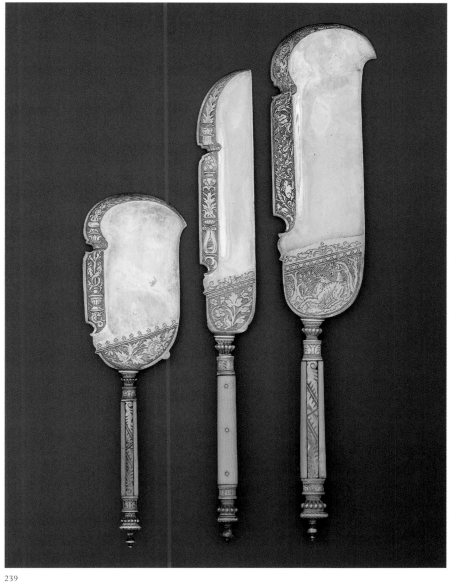

239

240

241

239 Drei Tranchier- oder Gertelmes-
ser im französischen Stil des 16. Jh.,
Atelier Bossard, Ende 19. Jh. Griffteile
Silber, vergoldet, Bein, Klingen
vergoldeter Ätzdekor. Kunsthandel.

240 Entwurf eines Tranchier- oder
Gertelmessers im französischen Stil
des 16. Jh., Atelier Bossard, Ende
19. Jh. Bleistift. SNM, LM 180797.45.

241 Entwurf zweier Tranchier- oder
Gertelmesser im französischen Stil des
16. Jh., Atelier Bossard, Ende 19. Jh.
Bleistift. SNM, LM 180797.46.

Zu drei 2019 in den Handel gelangten neuwertigen Tranchiermessern mit Gertelklingen (Abb. 239), vermutlich Muster- und Schaustücke, sind die Entwürfe bekannt (Abb. 240, 241). Die kopierten Griffe gehen auf jene der bereits erwähnten Säge und des Messers mit schwenkbarer Klinge zurück (Abb. 235).[52] Für die ungewöhnlichen Klingentypen lieferte Bossard dem Messerschmied Elsener Metallmodelle gemäss den Originalen (Abb. 238). Elseners Klingen wurden anschliessend im Luzerner Atelier mit Ätzdekor versehen und vergoldet. Mit der Darstellung eines ruhenden Hirsches und anderer Wildtiere nimmt das grösste Gertelmesser (Abb. 239) deutlich Bezug auf die Jagd und das aufzuschneidende Wildbret. Das Motiv des ruhenden Hirsches wurde von einem

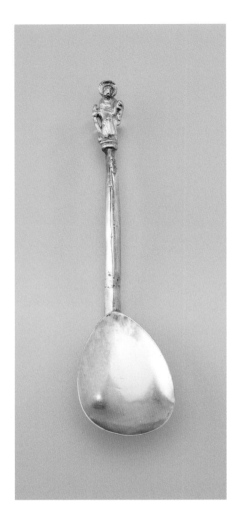

242 Apostellöffel im schweizerischen
Stil des 17. Jh., Atelier Bossard, Ende
19. Jh. Apostelfigur Hl. Simon oder
Judas Thaddäus. Silber, teilvergoldet.
L. 15,5 cm. SNM, LM 83807.

originalen Gertelmesser im Besitz Bossards übernommen. Die beiden kleineren Gertelmesser ohne Jagddekor waren für einen anderen Gebrauch bestimmt; sie dienten eventuell als «coltelli di torta».[53] Auch ein Fischvorlegebesteck hat gemäss vorhandenem Entwurf ein modifiziertes Gertelmesser im Stil des 16. Jahrhunderts zum Vorbild.[54]

Löffel zu Geschenkzwecken

Unter den Besteckteilen des Ateliers Bossard kommt den zu Geschenkzwecken verwendeten Löffeln im Stil des 16. und 17. Jahrhunderts besondere Bedeutung zu. Sie hatten meist eine feigen- oder eiförmige, aussen mit einem Dekor gravierte Laffe und einen kantigen oder runden Stil mit figürlichem Abschluss. Zu jener Zeit wurden diese Einzelstücke vielfach als Taufgeschenke verwendet, worauf die gravierten Initialen hinweisen. Der Brauch wurde im späten 19. Jahrhundert wieder belebt und auf weitere Anlässe, wie Geburtstage, Hochzeiten, Jubiläen und andere Feste ausgedehnt. Bei Bossards Kundschaft erfreuten sich insbesondere die sogenannten «Apostellöffel» guter Nachfrage, sodass Neuanfertigungen nach alten Vorlagen in die Produktion aufgenommen wurden. Den Abschluss des Stiels bildete dabei ein kleines Apostelfigürchen mit seinem Attribut. Für die Apostelfiguren standen dem Atelier von Originalen abgenommene Modelle zur Verfügung.[55] In der 1911 verauktionierten Privatsammlung Bossards befanden sich zehn Apostellöffel, auch zum 1910 veräusserten Ladeninventar gehörten Apostellöffel; sie alle kamen als Modellvorlagen in Frage. Ein silberner Apostellöffel mit der Figur eines die Keule haltenden Judas Thaddäus, einem vierkantigen Stiel und mit einer eiförmigen Laffe würde man ohne die Bossardmarken schwerlich als eine Arbeit des späten 19. Jahrhunderts erkennen (Abb. 242).[56]

Im Briefwechsel von Johann Rudolf Rahn mit Bossard spiegelt sich der wiederbelebte alte Brauch des Löffel-Schenkens zu unterschiedlichen Anlässen. So beabsichtigte etwa Rahn im Dezember 1897, Apostellöffel als Neujahrsgeschenke zu verwenden. 1902 betrug deren Preis Fr. 25.–.[57] Unter den Werkstattzeichnungen befinden sich diverse Apostellöffel, wobei nicht immer klar ist, ob es sich um die Wiedergabe eines Originals oder um einen eigenen Entwurf handelt. Ein unüblich grosser Apostellöffel ist vielfach verwendbar gestaltet: Anstelle eines spezifischen Attributs hält die mit einem Heiligenschein versehene Figur das allgemein gebräuchliche Apostelsymbol, die Heilige Schrift, in Händen (Abb. 243).[58] Ein weiterer Löffelentwurf bezieht sich explizit auf ein zeitgenössisches Ereignis: Der Zürcher Reformator Ulrich Zwingli im Talar, mit Schwert und Bibel, in der Darstellung des 1885 vor der Wasserkirche in Zürich eingeweihten Denkmals, nimmt den Platz eines Apostels ein.[59]

Während man sich bei den Apostellöffeln an die Originale des 17. Jahrhunderts hielt, trifft dies in geringerem Masse für andere zu Geschenk- und Souvenir-Zwecken angefertigte Löffel zu. In Anbetracht des fantasievollen Umgangs mit originalen Vorlagen, Stil- und Konstruktionselementen können diese Erzeugnisse auch als Eigenkreationen eingestuft werden. So bestellte Rahn bei Goldschmied Bossard zwei Löffel mit graviertem «Alliance-Wappen»

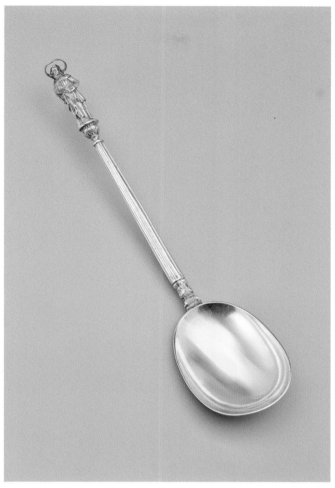

243

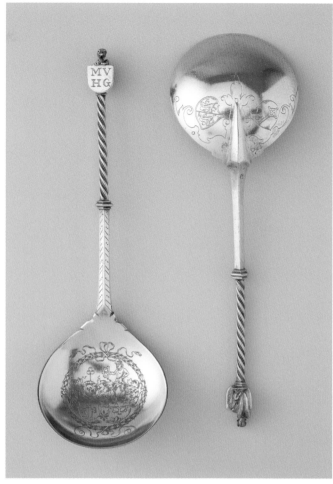

244

243 Apostellöffel im schweizerischen
Stil des 17. Jh., Atelier Bossard,
Ende 19. Jh. Apostelfigur mit Bibel.
Silber, teilvergoldet. L. 15,5 cm. SNM,
LM 83807.

244 Löffelpaar für das Ehepaar
Heinrich und Martha Gildemeister-
Volkart, Atelier Bossard, 1894. Silber,
vergoldet. L. 19,4 cm. SNM,
LM 90507.1-2.

zur Silberhochzeit seines Freundes und Vetters, des Historikers Dr. Heinrich
Zeller-Werdmüller (1844–1903), am 4. April 1897. Auf dem einen Exemplar
liess er das Zeller- und auf dem anderen das Werdmüller-Wappen mit einer
Widmung gravieren. Die beiden Löffel kosteten zusammen Fr. 58.-.[60] Ein
anderes Beispiel ist das vergoldete Löffelpaar, das für Heinrich Gildemeister-
Volkart (1835–1904) und dessen Gattin Martha (1861–1932) wohl zum An-
lass ihrer Hochzeit am 8. Mai 1894 angefertigt wurde (Abb. 244).[61] In den
fast runden Laffenhöhlungen wurden die Wappen Gildemeister respektive
Volkart graviert, auf den Laffenrücken die Wappen der Städte Winterthur und
Bremen. Insgesamt gleichen die Löffel holländischen Apostellöffeln aus der
Zeit um 1670.[62] Anstelle der Apostel wurden am Stielende Schilde mit den
Besitzerinitialen und einem Schildhalter angebracht. Die Stiele vieler gemäss
den Wünschen der Kunden individuell gestalteter Geschenklöffel endeten
auch in Form von Hermen, in Kartuschen gefassten Puttoköpfen und Amor-
figürchen.

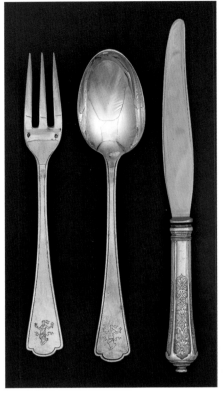

245 / a

b

245 Tafelbesteck im französischen
Stil des 18. Jh., französische Manufak-
tur (Löffel und Gabel) und Atelier
Bossard (Messergriffe und Gravuren),
um 1905/10. Silber. Verkäufermarke
BOSSARD & SOHN und gravierte
Helmzier des Bossardwappens.
Kunsthandel.

246 Salatbesteck, Neuschöpfung mit
Elementen des 16. und 17. Jh., Atelier
Bossard, Ende 19. Jh. Silber, vergoldet.
Kunsthandel.

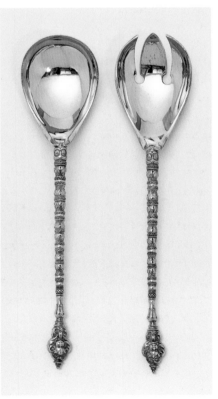

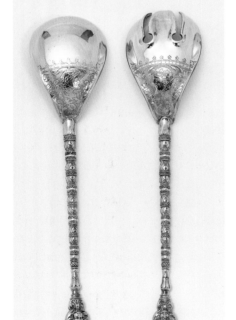

246 / a

b

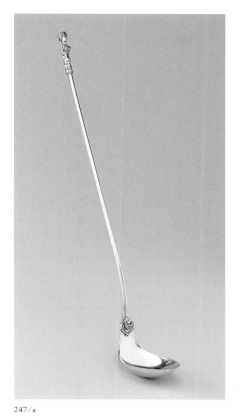

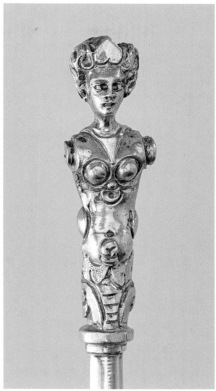

247/a

b

c

247 Bowlenlöffel mit Hermenab-
schluss, Neuschöpfung mit Elementen
des 17. Jh., Atelier Bossard, 1893.
Silber, teilvergoldet. L. 36,2 cm. SNM,
LM 75665.

Eigenkreationen

Die im Verlauf des 19. Jahrhunderts feststellbare Diversifizierung des Ess-
bestecks und der Vorlegeteile brachte viele neue Formen auf den Markt.
Dies veranlasste Bossard zu Eigenkreationen von Tischgerät aller Art für die
nun üppiger ausgestattete bürgerliche Tafel. Auch auf diesem Gebiet zeich-
neten sich die Produkte des Ateliers nicht allein durch eine hohe Qualität,
sondern ebenso durch den eklektischen Umgang mit alten Formen und Stil-
elementen aus.

Nicht nur die stattliche Zahl erhaltener Griffmodelle für Tafelmesser im Stil
des 18. Jahrhunderts, auch Entwürfe legen nahe, dass das Atelier Bossard
dreiteilige Bestecke im Stil jener Zeit anbot. Der Beitrag des Ateliers be-
schränkte sich dabei zumeist auf die Anfertigung von Griffen zu Messern, die
als assortierte Einzelteile eigener Gestaltung die silbernen Gabeln und Löffel
ergänzten, die kostengünstiger aus der zeitgenössischen Produktion des Aus-
lands, hauptsächlich Frankreichs, bezogen wurden (Abb. 245). Das Kombinieren

andersartiger Messer zu Gabeln und Löffel von einheitlicher Form entsprach
bisheriger Usanz und besass auch in der zweiten Hälfte des 19. Jahrhunderts
noch Gültigkeit. Es haben sich jedoch unter dem Werkstattmaterial auch
Gussmodelle für anspruchsvollere Dreiergarnituren von Essbesteck mit glei-
chen Mustern erhalten. Auch Fischbestecke und dazugehörendes Servier-
gerät wurden ins Angebot aufgenommen und nach eigenen Entwürfen aus-
geführt. Einzelne Geräte, die sich gut zu vorhandenem Tafelsilber kombinieren
liessen, waren zu Geschenkzwecken sehr beliebt, z. B. Crèmelöffel, Torten-
schaufeln, Zuckerzangen, Saucenschöpfer, Schöpflöffel und Schöpfgabeln
sowie die jeweils aus einem grossen Messer und einer entsprechenden
Gabel bestehenden Vorlegebestecke. Als Beispiel seien zwei besonders auf-
wendig verarbeitete, wahrscheinlich als Salatbestecke dienende Vermeil-
Schöpflöffel und ihre zugehörigen Schöpfgabeln erwähnt (Abb. 246). Die neu-
artig in Renaissancemanier geformten Rückseiten der Laffen und Gabeleisen
zeigen in abgegrenzten Feldern den gravierten Kopf eines bekränzten Man-
nes; das zweite Paar schmückt jeweils ein Männerkopf mit Krone oder Helm.
Die vier gleich gestalteten Stiele mit anspruchsvollem Dekor enden in kartu-
schengefassten Puttoköpfen. Zum Vergleich darf ein 1893 entstandener Bow-
lenlöffel als eine geglückte Kombination von Funktion und historisierenden
Elementen bezeichnet werden (Abb. 247). Der lange, dünne Stiel mit Hermen-
abschluss geht in eine abgewinkelte, vergoldete, tiefe Laffe über, ein von
Blattwerk umrahmter Puttenkopf akzentuiert den Übergang vom Stiel zur Laffe.

Pasticcio aus alten und neuen Teilen

Als Eigenkreationen können auch die aus originalen alten und neuen Teilen
zusammengesetzten Objekte gelten, die als «Pasticcio» bezeichnet werden.
Mit der bekannten Bestecksammlung Marquardt gelangte ein als schweize-
risch bezeichnetes, um 1590 datiertes Frauenbesteck mit Köcher ins Klingen-
museum Solingen (Abb. 248).[63] Diese Klassierung wurde von Marquardt vermut-
lich aufgrund des auf dem Mundband eingravierten Namens «Maria Zuberin»,
des an einen Schweizerdolch gemahnenden Ortknopfs sowie der Provenienz
aus einer «Schweizersammlung» vorgenommen.

Das Original zu diesem Besteck mit Silbergriffen und ihren aufwendig
gearbeiteten Abschlüssen mit Fortunafigürchen, zu dem auch ein Etui gehörte,
ist im Auktionskatalog Bossard von 1911 zu finden.[64] Seitlich war der Name der
ehemaligen Besitzerin «Barbara Freyderrin» eingraviert. Von diesen Griffen
wurden die noch vorhandenen Bleimodelle abgegossen und damit Kopien
hergestellt (Abb. 249). Auch beim gravierten Dekor hielt man sich an die Originale
und kopierte minutiös das gerollte Laubwerk. Auf der künstlich gealterten oder
umgearbeiteten alten Klinge der Kopie erscheint die Schlagmarke Elseners
Typ B (Abb. 217), die dieser auch für Kopien von Beimessern zu Schweizer-
dolchen verwendete. Der Besteckköcher der Kopie besteht zur Hauptsache
aus einem reich geschnitzten niederländischen oder niederdeutschen
Scheiden-Köcherfragment aus Buchsbaum mit biblischen Szenen vom
Ende des 16. oder aus dem ersten Drittel des 17. Jahrhunderts.[65] Das schöne

248 Frauenbesteck im Stil des
16. Jh., Pasticcio aus alten und neuen
Teilen, Atelier Bossard, Ende 19. Jh.
Silber, teilvergoldet, Stahl, Buchsbaum.
Messer L. 20,3 cm, Scheide L. 23 cm.
Deutsches Klingenmuseum Solingen.

249 Besteckgriff-Modell, Kopie nach
niederländischem Original Anfang
17. Jh., Atelier Bossard. Blei. L. 7,9 cm.
SNM, LM 163825.3.

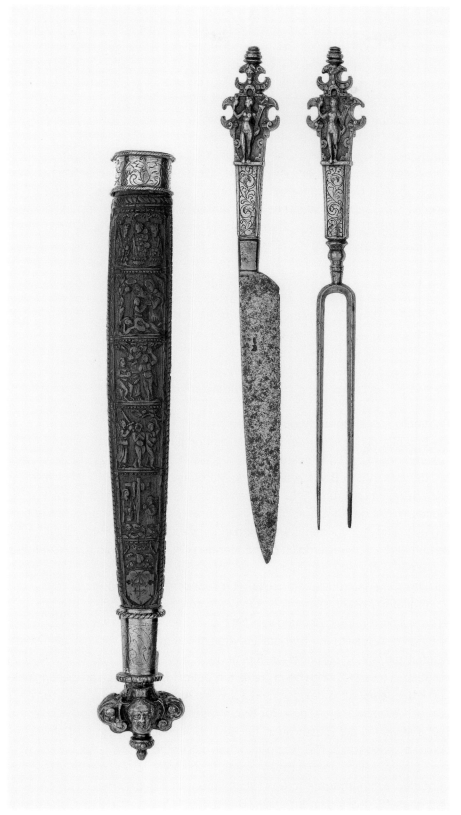

248

Fragment wurde im Atelier mit einem silbernen Mundband und einem gegossenen Ortknopf gefasst. Das Modell für letzteren findet sich im Bossardfundus der Modelle von Ortknöpfen für Schweizerdolchscheiden. Die schliesslich auch noch angebrachte, schweizerisch klingende Besitzerangabe «Maria Zuberin» inspirierte sich am Original.

Obschon Bestecke im Œuvre des Luzerner Goldschmieds einen weniger bedeutenden Platz als Gefässe einnehmen, verdankt der schweizerische Historismus auch in diesem Bereich Bossard als einzigem einen Beitrag von internationaler Bedeutung. Vor allem die Verwendung von Modellen, die auf Originalen basieren, unterscheidet seine Objekte, ähnlich wie bei den Gefässen, von anderen historisierenden Arbeiten. Alte Bestecke oder Geräte mit obsolet gewordenen Funktionen führte er neuen Bestimmungen zu. Mit seinen Kreationen trug Bossard zur Propagierung neuartiger Tischgeräte und damit zur Tafelkultur bei.

ANMERKUNGEN

1 HANSPETER LANZ, *Weltliches Silber. Katalog der Sammlung des Schweizerischen Landesmuseums*, Zürich 2001, S. 20–21, 82, Nrn. 252–255. Tafellöffel um 1850 von Johann Balthasar Bossard (1806–1850).

2 ANDREAS MOREL, *Der gedeckte Tisch. Zur Geschichte der Tafelkultur*, Zürich 2001, S. 163–166.

3 ALAIN GRUBER, *Gebrauchssilber des 16. bis 19. Jahrhunderts*, Fribourg 1982, Abb. 276. – EVA-MARIA LÖSEL, *Zürcher Goldschmiedekunst vom 13. bis zum 19. Jahrhundert*, Zürich 1983, S. 62–65, 79.

4 GÜNTHER SCHIEDLAUSKY, *Tee, Kaffee, Schokolade – ihr Eintritt in die europäische Gesellschaft*, München 1961.

5 MOREL (wie Anm. 2), S. 166–167. Es war der 1808–1812 in Paris akkreditierte russische Botschafter Fürst Boris Alexandrovich Kurakin (1752–1818), welcher diese Servierart einführte. Der französische Küchenchef Urbain François Dubois (1818–1901) trug in der zweiten Hälfte des 19. Jahrhunderts mit seinem Wirken und Publikationen massgeblich zur Verbreitung der «Cuisine à la Russe» bei. Vgl. URBAIN DUBOIS / ÉMILE BERNARD, *La cuisine classique. Études pratiques, raisonnées et démonstratives de l'école française appliquée au service à la russe*, Paris 1856.

6 *Adressbuch von Stadt & Canton Luzern*, Luzern 1877, S. 6: «Bossard, Karl, Gold- u. Silberarb. u. Antiqu. Firma: J. Bossard, Hirschenplatz 218 a, Filiale: Schweizerhof-Dépendance».

7 Die heute noch tätige Firma Christofle wurde 1830 vom Juwelier Charles Christofle (1805–1863) gegründet. 1842 erwarb er das galvanotechnische Patent der Engländer Henry und George Richards Elkington. Vgl. MARC DE FERRIÈRE LE VAYER, *Christofle, deux siècles d'aventure industrielle 1793–1993*, Paris 1993.

8 *Barocker Luxus. Das Werk des Zürcher Goldschmieds Hans Peter Oeri 1637–1692*, hrsg. HANSPETER LANZ / JÜRG A. MEIER / MATTHIAS SENN (Ausstellungskatalog Schweizerisches Landesmuseum), Zürich 1988, S. 52–58, Die Modellsammlung.

9 *Collection J. Bossard, Luzern, Antiquitäten und Kunstgegenständes des XII. bis XIX. Jahrhunderts* (= Auktionskatalog Hugo Helbing), München 1910, S. 76–81.

10 *Sammlung J. Bossard, Luzern, II. Abteilung, Privat-Sammlung nebst Anhang* (= Auktionskatalog Hugo Helbing), München 1911, S. 38–53, Bestecke, Jagdgeräte und Besteckteile.

11 ARTHUR PABST, *Die Kunstsammlungen des Herrn Richard Zschille in Grossenhain*, Bd. 2: Besteck-Sammlung. Speise-, Fisch-, Gärtner-Geräte und Werkzeuge, Berlin 1887. – Im «Verzeichnis der Bibliothek 1926» der Firma Bossard wird das Werk als Nr. 32 aufgeführt.

Kopien

12 *Familienbuch Elsener*, Privatbesitz. Stadtarchiv Rapperswil: Unterlagen zur Messerschmiede und zur Familie Elsener. Für die Unterstützung bei den Recherchen danke ich der Familie Elsener, Rapperswil, sowie Mark Wüst, Stadtarchivar und Kurator des Stadtmuseums Rapperswil.

13 Besteck heute in Privatbesitz. – Gustav Robert Schneeli war der Sohn eines wohlhabenden Glarner Kaufmanns, Studium der Kunstgeschichte in Basel, München und Berlin. Jacob Burckhardt (1818–1897) weckt sein Interesse für die italienische Renaissance. 1896 Promotion mit der Dissertation «Renaissance in der Schweiz». Studium der Rechte mit Doktorat. 1908 Attaché bei der Schweizer Botschaft in Rom. VERONIKA FELLER-VEST, *Gustav Schneeli*, in: HLS, Bd. 11, S. 153.

14 MARC ROSENBERG, *Der Goldschmiede Merkzeichen*, Bd. 4, Berlin 1928, S. 380: Venedig.

15 LUCIANO SALVATICI, *Posate, Pugnali, Coltelli da Caccia del Museo Nazionale del Bargello*, Firenze 1999, S. 116–117, Nrn. 144–147. – KLAUS

16 *MARQUARDT, Europäisches Essbesteck aus acht Jahrhunderten*, Stuttgart 1997, S. 62, 124, Nr. 181: Neapel 1702.

16 Drei Besteckmodelle SNM, LM LM 163781.1-2 und LM 162825.1.

Nachahmungen

17 *Anzeiger für Schweizerische Alterthumskunde*, 1879, Nr. 3, S. 941.

18 *Barocker Luxus* (wie Anm. 8), S. 54.

19 Das Besteck fand für den Hirschfänger SNM, LM 177228.1-4 Verwendung. Das Gefäss der Waffe entspricht dem «Jägergriff» von Hans Peter Oeri; Modelle um 1680/90. Die Parierstange mit Bärendekor war bisher nicht bekannt. Vgl. *Barocker Luxus* (wie Anm. 8), S. 191–200, Nrn. 53–56.

20 *Schweizerisches Landesmuseum Zürich, 17. Jahresbericht 1908*, Zürich 1909, S. 40–45: Erwerbungen aus der Sammlung Dr. H. Angst, S. 42: «Besteck in Etui mit Goldpressung, bestehend aus zwei Messern und einer Gabel mit geschnittenen silbernen Griffen in Form von Drachenleibern mit Greifenköpfen, Arbeit in der Art des Goldschmieds Peter Oeri in Zürich, 17. Jahrhundert.» – *Barocker Luxus* (wie Anm. 8), S. 102–103, Silber, S. 104–105, Varianten in Messing. – IRIS KOLLY, *Kunstvolle Essbestecke. Eine Auswahl aus der Sammlung des Historischen Museums Basel*, S. 17: Messer, wohl Zürich.

21 MARQUARDT (wie Anm. 15), S. 91, 216, Nr. 25: Variante in Silber.

22 *Bestellbuch 1879–1894*, S. 84. – Johann Rudolf Merian und seine Gattin Adelheid Merian-Iselin lassen sich seit 1879 als Kunden Bossards nachweisen. – RUDOLF JAUN, *Der Schweizerische Generalstab*, Vol. III: Das Eidgenössische Generalstabskorps 1804–1874, Basel 1983, S. 116–117: «Merian». ". – PHILIPP SARASIN, *Grossbürgerliche Gastlichkeit in Basel am Ende des 19. Jahrhunderts*, in: Schweizerisches Archiv für Volkskunde, Bd. 88, 1992, S. 47–72.

23 *Barocker Luxus* (wie Anm. 8), S. 176–177: «Vogelgriff», SNM, LM 11531.1-2; S. 178–179 «Wassertiergriff», SNM, LM 11530.1-2; Kopie «Vogelgriff», Zinn, Sammlung Bossard, SNM, LM 162756.1-2.

24 Sammlung J. Bossard 1911 (wie Anm. 10), S. 40, Nr. 366, Taf. 14.

25 SALVATICI (wie Anm. 15), S. 83, Nr. 85, S. 84, Nrn. 86, 87. – HEINZ R. UHLEMANN, *Kostbare Blankwaffen aus dem deutschen Klingenmuseum Solingen*, Düsseldorf 1968, S. 25. – MARQUARDT (wie Anm. 15), S. 18–19, Abb. 1: Griff mit Greif als Abschluss. – LIONELLO GIORGIO BOCCIA, *L'Armeria del Museo Civico medievale di Bologna*, Busto Arsizio 1991, S. 143–144, Nr. 303. «Coltelleria», S. 302–303, Abb. In der zweiten Hälfte des 19. Jahrhunderts wurden elfenbeinerne «Gravoirs» des 14. Jahrhunderts zu Griffen von Vorlegemessern umgearbeitet. Zu diesen Fälschungen siehe CHARLES R. BEARD, *Gravoirs and Knife-hafts: A nineteenth-century «Fake» exposed*, in: The Connoisseur, 1938, April, S. 171–175.

26 Siehe S. 356.

27 *Wappen der löblichen Bürgerschaft von Winterthur*, Zürich 1855, Taf. 2 und 10.

28 ALAIN GRUBER, *Weltliches Silber*, Zürich 1977, S. 258, Nrn. 420, 421.

29 SNM, LM 10051. – LEONIE BECKS / BARBARA GROTKAMP-SCHEPERS / HANS KNOPPER, *Tafelzier und Klingenkunst*, Solingen 1994, S. 20 f.

30 ELISABETH SCHMUTTERMEIER, *Metall für den Gaumen. Bestecke aus den Sammlungen des Österreichischen Museums für angewandte Kunst* (Ausstellungskatalog Schloss Riegersburg), Wien 1990, S. 51, 119, Nrn. 120, 121. – *Messen en vorken in Nederland 1500–1800*, Katalog, Haags Gemeentemuseum, Den Haag 1972, Nrn. 6, 7, 10. – SALVATICI (wie Anm. 15), S. 107, Nr. 128.

31 SNM, LM 10050. – GERTRUD BENKER, *Alte Bestecke*, München 1978, S. 62, Nr. 68. – SALVATICI (wie Anm. 15), S. 106–107, Nr. 128.

32 Zur Verwendung der Galvanotechnik im Atelier Bossard siehe S. 75, 144–145.

33 BECKS / GROTKAMP-SCHEPERS / KNOPPER (wie Anm. 29), S. 17–19,

ccc

Abb. 13–18: «*Manches de / Coutiaus, aveques / les feremens de la gaine / de plusieurs sortes fort / profitable pour les argentiers / ou autres artisans, fait par / Io : Theodori de Bry / Neuwe Meßer hauben mit di / beschlage* [lägen] *zu der scheiden auf / mancherley weiß zehr / nutzlich fur goltschmi / den und andere liebhaber.*» Eine Folge von 12 Blättern, davon 6 im Klingenmuseum Solingen.

34 Bezieht sich auf NT, Römer, 5:12: «*propterea sicut per unum hominem in hunc mundum peccatum intravit et per peccatum mors et ita in omnes homines mors pertransit in quo omnes peccaverunt.*» («*Derhalben, wie durch einen Menschen die Sünde ist gekommen in die Welt und der Tod durch die Sünde, und ist also der Tod zu allen Menschen durchgedrungen, dieweil sie alle gesündigt haben.*»). Frdl. Auskunft von Marco Zanoli.

35 Die beiden als niederländisch 17. Jahrhundert bezeichneten Bestecke veräusserte der ehemalige Landesmuseums-Direktor Heinrich Angst, der sie offensichtlich als Originale einstufte, 1907 an das Schweizerische Landesmuseum. – *Schweizerisches Landesmuseum in Zürich, 17. Jahresbericht 1908*, Zürich 1909, S. 40–45: Erwerbungen aus der Sammlung von Dr. H. Angst, S. 41–42, Bestecke.

36 *Sammlung J. Bossard 1911* (wie Anm. 10), S. 38, Nr. 346, Taf. 26.

37 Bei dem in neuwertigem Zustand im Besitz der Nachkommen eines Bossard-Mitarbeiters verbliebenen Besteck dürfte es sich um ein Musterexemplar handeln, das zu Ausstellungszecken Verwendung fand, um das Können des Ateliers zu demonstrieren. Es sind auch noch andere Bestecktypen bekannt, welche in neuwertigem Zustand die Zeiten überdauerten und ebenfalls als Muster dienten. Das vielfältige Angebot an Bestecken bzw. Besteckteilen machte es notwendig, die Objekte mit Referenznummern zu versehen, um es den Kunden zu erleichtern, auf Basis von Mustersendungen eine Auswahl zu treffen. SNM, LM 177835.1-24.

38 SNM, LM 180797.41.

39 Die in verkürzter und abgewandelter Form wiedergegebene Sentenz von Seneca lautet, Thyestes 469: «[…] *es tuta* […] *es domus rebusque parvis magna praestatur quies.*» («*Sicher ist das Haus, und den kleinen Verhältnissen wird grosse Ruhe gewährt.*»). Frdl. Auskunft von Marco Zanoli.

40 SALVATICI (wie Anm. 15), S. 92–93, Nrn. 103, 104. – MARQUARDT (wie Anm. 15), S. 58, Nrn. 157, 158. – SCHMUTTERMEIER (wie Anm. 30), S. 34, Nr. 68. – MOREL (wie Anm. 2), S. 69, Abb. 97: Historisches Museum Basel, Inv. 1870. 913.

41 ALAIN GRUBER, *Kostbares Essbesteck des 16.–18. Jahrhunderts* (= Aus dem schweizerischen Landesmuseum 39), Bern 1976, S. 7–9. – MOREL (wie Anm. 2), S. 68–71, 73. –SCHMUTTERMEIER (wie Anm. 30), S. 14–15.

42 Der Vertraute der Marquise Arconati-Visconti, Ludovico Martelli Leennick St. Quentin, suchte 1887 «pour le Château de Gaasbeck» das Geschäft von Bossard auf, *Besucherbuch 1887–1893*, S. 8.

43 Musée des arts décoratifs, Paris, Inv. 21624. Schenkung der Marquise vom 30. September 1919. – *Les Arconati-Visconti, Châtelains de Gaasbeek* (Ausstellungskatalog), Château-musée de Gaasbeek, 15 juillet – 3 septembre 1967, Nr. 191.

44 Unter einem für die Tafel bestimmten «Gertelmesser» verstehen wir ein Gerät, das einem in der Schweiz als «Gertel» bezeichneten Werkzeug gleicht; in Deutschland unter der Bezeichnung «Hippe» oder «Haumesser» und in Frankreich als «serpe» bekannt. Die schmale, volle hochrechteckige Rückenklinge des Gertelmessers ist im Ortbereich schnabelartig gebogen.

45 CLAUDE BLAIR, *Arms, Armour and Base-Metalwork, The James A. de Rothschild Collection at Waddesdon Manor*, Fribourg 1974, S. 449–452, Nr. 198, Abb. 203; S. 452–454, Nrn. 199–200: «Handbill». – SCHMUTTERMEIER (wie Anm. 30), S. 18, 114, Abb. 50. – MARQUARDT (wie Anm. 15), S. 36–37, 200, Nr. 85: fünf Teile einer Garnitur von 1564. – ARTHUR BLOCH, *Catalogue de l'importante Collection de Coutellerie d'Art provenant de*

M. Richard Zschille (Auktionskatalog Drouot-Paris, 5.–9.11.1900), S. 118–120, Nrn. 849–857: «Service de maîtrise» um 1600, Tafel; Meistersignatur aus Moulin, einem Zentrum der französischen Messerherstellung, Nrn. 858–872. Der Auktionskatalog berücksichtigt auch die seit 1883, dem Erscheinungsjahr des Katalogs der Bestecksammlung Zschille von PABST (wie Anm. 11), getätigten Ankäufe. – *Catalogue Peter Finer*, Ilmington 2008, Nr. 8: «*A very rare, fine and complete French Hunting Trousse contained in its original Leather Case, ca. 1575*». Zum achtteiligen Meisterstück mit gleichen Griffen wurden im 17. Jahrhundert eine Zange, eine Schere sowie das Futteral assortiert.

46 *Hermann Historica*, Auktion 82, München 26.5.2020, Nr. 1413. Von den fünf noch vorhandenen Besteckteilen ist das Gertelmesser 1571 datiert. Dazu ein Futteral aus Cuir bouilli mit acht Fächern.

47 GUSTAV ADOLF WEHRLI, *Die Bader, Barbiere und Wundärzte im alten Zürich* (= Mitteilungen der Antiquarischen Gesellschaft in Zürich, Neujahrsblatt Nr. 91), Zürich 1927. – ANNA EHRLICH, *Ärzte, Bader, Scharlatane. Die Geschichte der österreichischen Medizin*, Wien 2007.

48 JACQUES SAVARY DES BRUSLONS, *Dictionnaire universel de commerce*, Amsterdam 1726, S. 1582.

49 SAVARY DES BRUSLONS (wie Anm. 48), S. 1582–1584. – RENÉ DE LESPINASSE, *Histoire générale de Paris. Les Métiers et Corporations de la Ville de Paris*, Paris 1892, Bd. 2, S. 378–380, 384–391: Statuten der Messerschmiede von 1565. Für die Meisterschaft musste eine achtteilige Meistergarnitur angefertigt werden. Weil dies sehr aufwendig und teuer war, wurde sie 1691 in der alten Form abgeschafft.

50 *Sammlung J. Bossard 1911* (wie Anm. 10), S. 39, Nr. 352: «Werkzeug», Taf. XXV.

51 Für die zutreffender als «Gertelmesser» zu bezeichnenden Besteckteile verwendete Claude Blair den Begriff «Handbill», siehe BLAIR (wie Anm. 45). Im Wiener Katalog von SCHMUTTERMEIER (wie Anm. 30) von 1990 wird mit «Handbeil» der Begriff von Blair übernommen.

52 *Sammlung J. Bossard 1911* (wie Anm. 10), S. 39, Nr. 352, Taf. XXV.

53 BARTOLOMEO SCAPPI, *Opera* […] *con laquale si può ammaestrare qualsi voglia Cuoco, Scalco, Trinciante, o Mastro di Casa, divisa in sei libri*, Venedig 1610, Libro IIII: Tafel mit «Coltello della torta». Erstausgabe Vendig 1570.

54 SNM, LM 180798.80.

55 SNM, LM 22140.1-12: Zwölf Apostelfigürchen, Bronzemodelle für Apostellöffel. Diese Originalmodelle stammen aus dem Besitz des Basler Goldschmieds Johann Friedrich I. Burkhard (1756–1827). Zwei Entwurfszeichnungen des Ateliers berechtigen zur Annahme, dass dort Kopien dieser Modelle vorhanden waren: SNM, LM 180798.72.. – Vgl. BENKER (wie Anm. 31), S. 74, Abb. 94.

56 SNM, LM 83807, die Apostelfigur wird als hl. Simon bezeichnet, dessen Attribut eine Säge ist.

57 Zentralbibliothek Zürich, Kopierbücher „Rahn'sche Sammlung", 174 m, S. 385–386, Brief vom 27.12.1897. 174 q, S. 163, 31.12.1902. Transkriptionen von Hanspeter Lanz.

58 Der Entwurf SNM, LM 180797.38 zeigt den Apostel Paulus mit dem Schwert als Attribut.

59 SNM, LM 180798.70.

60 Zentralbibliothek Zürich, Kopierbücher „Rahn'sche Sammlung", 174 m, S. 36, 2.3.1897, 174 m, S. 47, 8. 3.1897. 174 m, S. 97, 3.4.1897. Transkriptionen von Hanspeter Lanz. Dr. h. c. Heinrich Zeller-Werdmüller war bis 1896 Direktor der Papierfabrik an der Sihl, betrieb historisch-antiquarische Forschungen, Förderer des Schweizerischen Landesmuseums, HORTENSIA VON ROTEN, *Heinrich Zeller*, in: HLS, Basel 2013, Bd. 13, S. 671–672.

61 Martha Volkart war die Tochter von Salomon Volkart (1816–1893), der mit seinem Bruder Johann (1825–1861) in Winterthur die Welthandelsfirma

«Gebrüder Volkart» gründete, THOMAS GMÜR, *Gebrüder Volkart*, in: HLS, Basel 2013, Bd. 13, S. 42. Johann Heinrich Gildemeister (1835–1904) heiratete Martha Volkart 1894 in Bremen, vgl. *Historisches Familienlexikon der Schweiz*. Die Gildemeister waren eine alteingesessene Bremer Familie. – HANSPETER LANZ (Hrsg.), *Silberschatz der Schweiz. Gold- und Silberschmiedekunst aus dem Schweizerischen Landesmuseum*, Zürich 2004, S. 233, Abb. 192, mit Herstellungsdatum 1881.

62 MARQUARDT (wie Anm. 15), S. 100, 218, Nr. 296.

Eigenkreationen

63 MARQUARDT (wie Anm. 15), S. 74–75, 211, Nr. 202. – Beispiele für Frauen- oder Gürtelbestecke: GRUBER (wie Anm. 28), S. 254, Nrn. 404, 405. – *Sammlung J. Bossard 1911* (wie Anm. 10), S. 38–39, Nrn. 350, 354: «Frauenbesteck» für Magdalena Orelli 1629. –SALVATICI (wie Anm. 15), S. 127, Nrn. 163, 164: Köcherscheiden für Gürtelbestecke.

64 *Sammlung J. Bossard 1911* (wie Anm. 10), S. 38, Nr. 345, Taf. XXVI.

65 MARQUARDT (wie Anm. 15), S. 76–77, 210–212, Nrn. 200–208, Nr. 208: Scheidenköcher mit einer holländischen Silbergarnitur. – BLAIR (wie Anm. 45), S. 455–457, Nr. 201: datiert 1573.

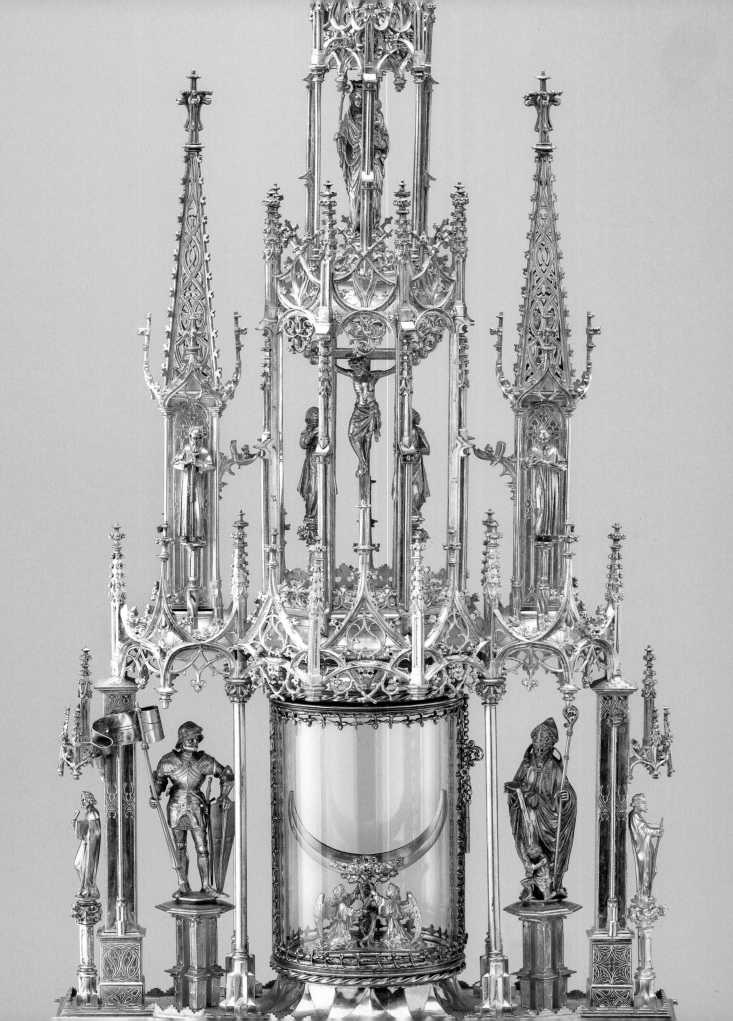

Kirchliche Werke

Hanspeter Lanz

Die frühe und mittlere Schaffensperiode von Karl Bossard fällt in die Zeit des Kulturkampfs, der 1873 zur Ausweisung des päpstlichen Nuntius und 1876 zur Abspaltung der alt- oder christkatholischen Kirche führte, gleichzeitig aber dem schweizerischen Katholizismus neue Impulse verlieh.[1] Klöster, kirchliche Kongregationen und Schulen hatten Zulauf; ganz allgemein bestand ein Bedarf an neuen Kirchenbauten. Die Zahl der Kirchgänger hatte stark zuge-nommen, was auch durch das Bevölkerungswachstum und den Zuzug von ausländischen Arbeitskräften bedingt war. Letzteres galt auch für die Refor-mierten. An vielen Orten der Schweiz, wo bis anhin Katholiken und Reformierte in derselben Kirche ihren Gottesdienst feierten, trennte man sich nicht zuletzt aus Platzgründen. Neubauten erwiesen sich als notwendig. Die intensivere Auseinandersetzung um religiöse und gesellschaftliche Fragen trug zu einer Rückbesinnung auf Werte der Vergangenheit bei. Aus kirchlicher Sicht mani-festierten sich diese im Mittelalter und in der Zeit der Gotik am stärksten, sinnbildlich erfahrbar im romanischen und gotischen Kirchenbau. Dies erklärt auch, dass Architektur und Ausstattung vieler Kirchen aus der zweiten Hälfte des 19. Jahrhunderts dem Stil der Neoromanik und Neogotik verpflichtet waren. Dementsprechend weisen auch die Kirchengeräte jener Zeit diese Stilmerkmale auf.

Das katholische Kirchengerät umfasste und umfasst seit dem Mittelalter eine grössere Anzahl an Formstücken. Neben Kelch, Patene und Ciborium für die Eucharistie werden für die Messfeier weitere Geräte gebraucht, wie Vor-trage-/Altarkreuz, Messkännchen, Altarglocke, Weihrauchschiffchen, Weih-rauchfass und Gefässe für Weihwasser. Weitere liturgische Geräte sind Monstranzen für die Hostie oder als Reliquienbehältnis sowie andere Reli-quienbehältnisse. Über die Jahrhunderte entwickelte sich eine Vielfalt von Formen und Stilen, die den Goldschmieden des Historismus, unter ihnen auch Bossard, als Anregung dienen konnten.

In der reformierten Kirche beschränkte sich das liturgische Gerät auf das Abendmahlsgeschirr, vereinzelt verwendete man auch Kanne und Becken zur Taufe. In den Gemeinden von Stadt und Kanton Zürich bestanden die Becher und Brotschalen für das Abendmahl gemäss zwinglianischer Tradition aus Holz, die Kannen aus Zinn. Die Brotschalen waren zuweilen auch aus Messing gefertigt.[2] Im letzten Viertel des 19. Jahrhunderts lassen sich bezüglich des für diese Geschirre verwendeten Materials Veränderungen feststellen; ausser dem Wunsch nach mehr Repräsentation mögen dabei auch das schnelle Wachstum der Gemeinden und hygienisch-medizinische Erwägungen eine Rolle gespielt haben. Dass bei Form und Dekor der neu angeschafften Abend-mahlgeschirre auf Vorlagen der Renaissance zurückgegriffen wurde, macht Sinn, da dieser Stil in seiner Spätform der Reformationszeit entsprach. Die formale und stilistische Andersartigkeit verdeutlicht auch vom theologischen Verhältnis her den Unterschied zu Messkelch und Ciborium des katholischen Messopfers.

Liturgische Geräte für die katholische Kirche

1870–1890

Schon in den 1870er Jahren wurde Bossard zugezogen, wenn bei liturgischen Geräten der Kirchen und Klöster der Innerschweiz und Luzerns Restaurationsbedarf bestand, so um 1870 für ein Rauchfass der Pfarrkirche Altdorf und 1875 beim Inventar des Kirchenschatzes der Peterskapelle in Luzern.[3] Der bedeutendste Kirchenschatz Luzerns befindet sich in der Hofkirche St. Leodegar, dem Wahrzeichen und der Hauptkirche der Stadt. Um 1880 entstand im Atelier Bossard eine Kopie (Abb. 250) des wertvollsten und ältesten Messkelchs der Hofkirche, des sogenannten Burgunderkelchs aus dem 13./14. Jahrhundert mit romanischer Kuppa und einem rund 100 Jahre später um 1300 hergestellten Fuss. Im Inventarbuch der Kirche St. Leodegar von 1599 wird der Kelch als Stück aus der Burgunderbeute aufgeführt, deshalb sein Name. Kuppa und Fuss wurden zu verschiedenen Zeiten gefertigt, der mit Filigranranken versehene Knauf war ursprünglich nicht für diesen Kelch vorgesehen. Bei dieser komplexen, geschichtsträchtigen Goldschmiedearbeit ist vor allem die Kuppa erwähnenswert mit den vier kreisrunden Medaillons, welche die Evangelistensymbole zeigen, ausgeführt in einer seltenen Granulationstechnik von höchster Qualität.[4] Ob der Burgunderkelch wegen Restaurierungsarbeiten einmal im Atelier Bossard war, ist nicht bekannt. Diesen zu kopieren stellte auf jeden Fall eine Herausforderung für das Atelier dar, zumal die Kopie später von Jost Meyer-am Rhyn erworben oder möglicherweise sogar in Auftrag gegeben worden war.[5] Abgesehen vom Kelchknauf, dessen Filigranmuster vereinfacht nachgebildet wurde und nicht mehr transparent ist, hielt sich Bossard konsequent an das Original. Der Effekt der beim Original granulierten Partien der Evangelistensymbole wird zwar erzielt, doch zeigt die genauere Betrachtung, dass dabei nicht die klassische Granulationstechnik angewendet wurde.[6]

Wenig später, 1882, ist ein Messkelch mit kelchförmiger Kuppa und sechspassigem Fuss entstanden, auf dessen ansteigender, mattierter Oberfläche zwischen heraldischen Lilien sechs Medaillons aufgesetzt sind (Abb. 251). Sie zeigen ein Christogramm und die Brustbilder der Muttergottes und der Heiligen Petrus und Paulus, Aloysius von Gonzaga sowie Carl Borromäus. Als Vorlage für die Gestaltung von Fuss und Knauf diente sehr wahrscheinlich ein frühgotischer Kelch aus dem Domschatz von Regensburg, den J. H. von Hefner-Alteneck 1881 in seinem Werk «Trachten, Kunstwerke und Geräthschaften vom

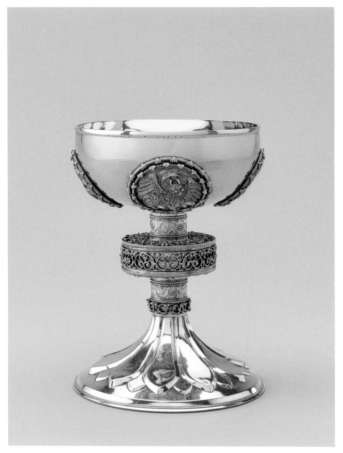

250

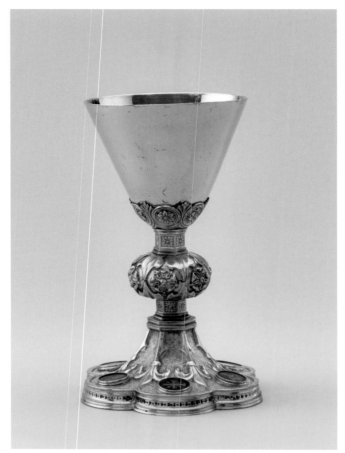

251 / a

250 Messkelch, um 1888.
H. 18,4 cm, 701 g. Luzern, Pfarrei
St. Paul.

251 Messkelch, 1882. H. 20,3 cm,
457 g. Zürich, Kirchgemeinde
St. Peter & Paul.

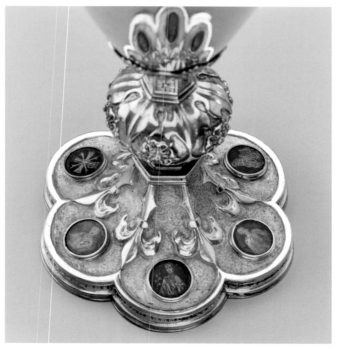

b

284

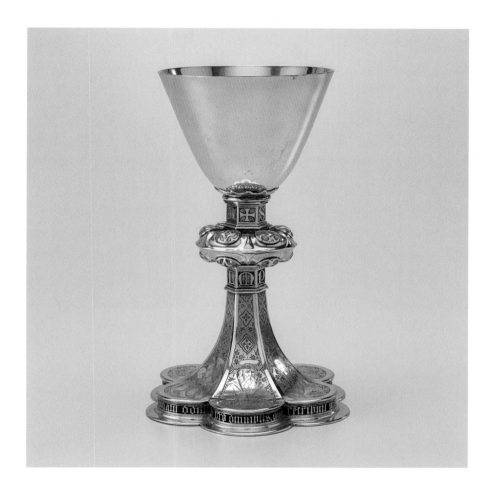

252 Messkelch von Bischof Leonhard Haas, 1888. H. 23,6 cm, 655 g. SNM, LM 56688.

frühen Mittelalter bis Ende des 18. Jahrhunderts» ganzseitig abbildete.[7] Dieser Kelch Bossards diente Eduard von Orelli (1849–1907) und Emil Pestalozzi (1851–1927) als Geschenk für Karl Reichlin (1851–1908), den Pfarrer von St. Peter und Paul[8], der ersten nach der Reformation 1873 in Zürich errichteten katholischen Kirche.[9] Die beiden Stifter des Kelchs, beide Angehörige des Zürcher Patriziates, waren 1882 zum Katholizismus konvertiert, was in der Stadt für grosses Aufsehen sorgte.[10]

Nach den Wirren des Kulturkampfes spielte der 1888 zum Bischof gewählte Leonhard Haas (1833–1906) beim Wiederaufbau der Bistümer Basel und Tessin eine wichtige Rolle.[11] Zu seiner Bischofsweihe schenkte ihm der Klerus von Luzern einen vom Atelier Bossard gefertigten Kelch in neogotischem Stil (Abb. 252). Die Fussoberfläche ist graviert mit Brustbildern der Muttergottes und weiterer Heiligen vor Masswerkhintergrund. Für die Gestaltung dürften Bossard Arbeiten zeitgenössischer Goldschmiede und Werkstätten in Köln und im Rheinland als Inspiration gedient haben[12], welche wiederum auf den in den Kirchenschätzen ihrer Gegend vorhandenen Beispielen aus dem 15. Jahrhundert fussten.[13]

285

1889 bestellte der Guardian des Kapuzinerklosters Mels im Auftrag von Flumser Wohltätern einen silbervergoldeten Kelch (Abb. 253).[14] Offensichtlich bestand von Seiten des Auftraggebers der Wunsch, dass Form und Stil des Kelches an die im Klosterschatz bereits vorhandenen, aus dem 17. Jahrhundert stammenden Kelche und an das Ciborium angepasst werden sollten.[15] Bossard orientierte sich bei seiner Neuschöpfung denn auch am Kelch des Rapperswiler Goldschmieds Johann Caspar Dietrich um 1670 (Abb. 254). Bossards Adaptation der Vorlage stellt eine qualitätvolle Arbeit des Ateliers in neobarockem Stil dar.

1887 fanden in Rom die Feierlichkeiten zum 50-jährigen Priesterjubiläum von Papst Leo XIII. statt. Zu diesem Jubiläumsanlass trafen Geschenke aus der ganzen Welt im Vatikan ein, die vor allem zum Gebrauch im Gottesdienst dienten, darunter befanden sich aber auch Druckwerke, Gemälde und Skulpturen. Eine grosse Auswahl dieser Gaben wurde anschliessend von Januar bis Juni 1888 in einem eigens dafür errichteten Gebäude im Cortile della Pigna und im Garten des Vatikanischen Palastes als «Esposizione Vaticana» gezeigt. Es war eine Ausstellung in der Art der Weltausstellungen, jedoch thematisch beschränkt, sie repräsentierte in Bezug auf die gezeigten Werke die ganze Welt und war für das zeitgenössische Kunsthandwerk von grosser Bedeutung. Man veröffentlichte auch eine reich illustrierte Zeitschrift: «L'Esposizione Vaticana Illustrata».[16]

Das Bestellbuch verzeichnet zwei Arbeiten Bossards, die für das Papstjubiläum bestimmt waren: einen Messkelch und ein Ciborium. Der silbervergoldete Messkelch mit einer Kuppa aus Gold zeigte auf dem getriebenen Fuss drei plastische Medaillons mit den Darstellungen der Verkündigung, Kreuzigung und Auferstehung Christi. Auf dem Fussrand wurde die Dedikation graviert «*In memor – iubilei – sacerd – suae – sanctit – Leonis XIII – institutum – soror – scholar – menzingen – dioec – basil.*» und auf der Platte der Fussunterseite findet sich die Signatur «*Calicem hunc fabrefecit – cuppam ex auro, pedem ex argento – J. Bossard, Lucernae, 1887*».[17] Es handelt sich gemäss der vorhandenen Beschreibung um ein sehr repräsentatives Werk, auch der Hersteller wird gebührend erwähnt. Die Initiative zur Bestellung des Kelches wurde von Pfarrer Lukas Caspar Businger (1832–1910) ergriffen.[18] Der Theologe, Philologe und Publizist war von 1879 bis 1887 Redaktor der Schweizerischen Kirchenzeitung und nahm in der Zeit des Kulturkampfes eine wichtige vermittelnde Stellung ein.[19]

Ähnlich profiliert wie Businger war Dekan Joseph Nietlisbach (1833–1904)[20], der im Namen der Kirchenvorsteher des Kantons Aargau als Auftraggeber des Ciboriums auftrat. Die Beschreibung im Bestellbuch ermöglichte es, eine Werkzeichnung aus dem Atelierbestand als Vorlage für das Ciborium zu identifizieren (Abb. 255).[21] Der Gefässentwurf basiert auf Beispielen aus der Übergangszeit von der Romanik zur Gotik. Der glatte, trompetenförmige Fuss zeigt ein Medaillon mit der Kreuzigungsszene; gemäss Bestellbuch sind auf zwei weiteren, nicht abgebildeten Medaillons die Verkündigung und Weihnachten dargestellt. Die ebenfalls glatte Kuppa endet in einem gravierten Arkadenfries mit den

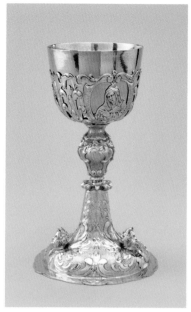

254

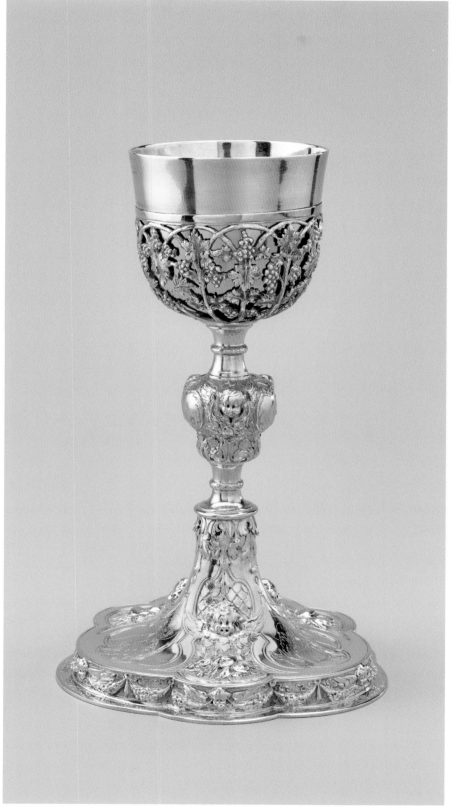

253

253 Messkelch, 1889. H. 25,3 cm, 719 g. Mels, Kapuzinerkloster.

254 Messkelch, Johann Caspar Dietrich, Rapperswil, um 1670. H. 23 cm, 513 g. Mels, Kapuzinerkloster.

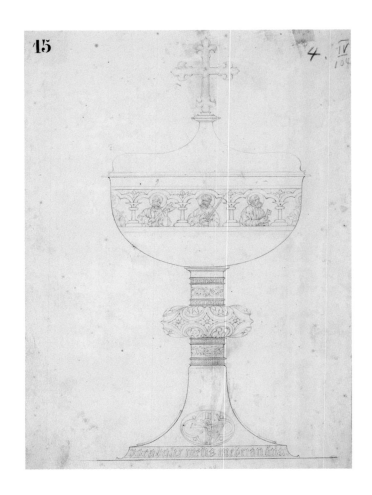

255 Entwurf eines Ciboriums
für das Papstjubiläum, 1887. SNM,
LM 180815.12.

Brustbildern der zwölf Apostel. Auf der Zeichnung wird auch der Schrifttyp der auf den Fusswulst zu gravierenden Dedikation festgehalten. Sie ist im Bestellbuch als «*im Style des Kölner Kelches des XIV. Jahrh.*» beschrieben und lautet «*Presbyteri Romano – Catholici Argoviensis, Helvetii, Sancto Patri Leoni XIII. D. d Anno 1887*».

Eine 1891 im Atelier Bossard mit einem durchbrochenen Silberdeckel versehene dreiteilige Altarglocke (Abb. 256), ehemals unbedeckt, nun mit Handgriff und Aufhänger für die Glocken, stammt, gemäss Inschrift, aus der «Esposizione Vaticana». Der Inschrift ist weiter zu entnehmen, dass die Altarglocke anlässlich der Messe vom 8. Dezember 1888 in der Privatkapelle von Papst Leo XIII. verwendet wurde. Die beiden anderen Glocken zeigen die päpstlichen Insignien sowie das Wappen von Papst Leo XIII. Es handelt sich wohl um ein persönliches Geschenk des Papstes. Der Beschenkte, möglicherweise ein Angehöriger der päpstlichen Schweizergarde oder Würdenträger am Vatikan[22], legte Wert darauf, auf den Donator aufmerksam zu machen und brachte die ursprünglich offene Altarglocke zu Bossard. Das Atelier fand für die gewünschte Provenienzangabe eine originelle Lösung: Der neu hinzuge-

288

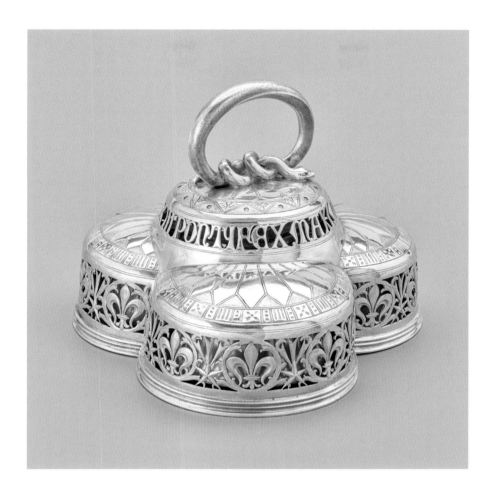

256 Altarglocke, 1891. H. 15 cm.
Privatbesitz.

kommene Deckel verdeckt zwar die Gravuren der Glocken; das durchbro-
chene, umlaufende Band mit der Inschrift «*DONO DEDIT LEO XIII PONTIFEX
MAXIMUS*» weist aber den Schenkenden klar aus. Zudem ist das durchbro-
chene Ornamentband der Zarge des Dreipasses mit einem Fries von stilisier-
ten Lilien und fünfstrahligen Sternen mit Schweif, Elementen des Wappens
von Papst Leo XIII., geschmückt.[23]

Zusammenarbeit mit deutschen Ateliers und Silbermanufakturen

Für die Flexibilität und Marktorientierung Bossards spricht auch die Tatsache,
dass er, um seine Produkte günstiger offerieren zu können, bisweilen Halb-
fabrikate ausländischer Hersteller verwendete, die er wunschgemäss weiter-
verarbeitete.

Zwei 1890 bzw. 1891 entstandene Kelche samt gravierter Patenen sind
Stiftungen von Gerold Nager (1823–1898) für die Pfarrkirchen Maria Himmelfahrt
in Hospental (Kat. 1) und Heilig Kreuz in Realp.[24] Dem Politiker Gerold Nager,
Gemeinderat von Andermatt sowie zeitweise auch Talammann von Ursern, war
die Ausstattung der dortigen Kirchen mit kostbarem Kirchengerät ein Anliegen,

dem er mit eigenen Mitteln grosszügig nachkam.[25] Der von ihm gestiftete neogotische und 1891 datierte Kelch (Abb. 257) passt stilistisch perfekt zur neugotischen Architektur der 1882 erbauten Pfarrkirche Heilig Kreuz in Realp.[26] Obwohl mit den Marken Bossard versehen, ist der Kelch eine deutsche Arbeit, wahrscheinlich des Ateliers Gabriel Hermeling in Köln.[27] Dieses Goldschmiedeatelier genoss im Rheinland einen dem Atelier Bossard vergleichbaren Ruf. Den sechspassigen Fuss des Kelches zieren spitzovale Emailmedaillons mit dem Familienwappen Nager, dem heiligen Kreuz («*salve crux / spes unica*») und den Heiligen Heinrich, Klara, Helena und Kunigunde. Die exquisit bemalten mehrfarbigen Medaillons heben sich effektvoll vom vergoldeten Metallgrund ab. Die gravierten Medaillons auf der Patene, die im Atelier Bossard geschaffen wurde, zeigen das Wappen Nager, das heilige Kreuz, eine Herz-Jesu-Darstellung sowie die Heiligen Dominikus, Franziskus und Aloys von Gonzaga. Der Kauf des Kelches durch Gerold Nager ist im Bestellbuch vermerkt: «*1093 Grm. Ankauf zba / bestellt 1 Kelch gothisch nach Photographie Nr. V / mit Patene u. Etui Preis 1000.– fr.*»[28] Das Foto eines nahezu identischen Kelches, allerdings mit Nr. III versehen, ist im Nachlass Bossards vorhanden. Es darf davon ausgegangen werden, dass Gerold Nager über das Vorgehen Bossards unterrichtet war.

Ein weiterer Zukauf Bossards ist der von Cäcilia Nager (gest. 1892), der Schwester von Gerold Nager, gestiftete Kelch der Kirche St. Peter & Paul in Andermatt (Abb. 258). Der neoromanische Kelch mit Filigranknauf und aufgelegter Ornamentverzierung in Filigrantechnik wurde von der Firma Johann Joseph Deplazes in Regensburg angefertigt, die Kirchengerät in Musterkatalogen anbot.[29] Auf Wunsch der Stifterin gravierte Bossard auf die Kuppa eine Arkadenreihe mit Brustbildern der in der Kirche verehrten Heiligen Petrus und Paulus, Felix und Regula (die Zürcher Stadtheiligen, deren Reliquien infolge der Reformation 1521 nach Andermatt gekommen waren), Placidus, Sigisberg und Columban. Die getriebenen Medaillons des Fusses sind ebenfalls im Atelier Bossard entstanden. Sie zeigen das Wappen Nager und die Heiligen Cäcilia, Adalbert und Gerold, die Namenspatrone der Stifterin, ihres Bruders sowie ihres verstorbenen Vaters Adalbert Nager. Die Oberseite der Patene ist graviert mit Medaillons des Schmerzensmannes, Marias und Josephs.[30]

Auch für das Abendmahlsgeschirr der reformierten Stadtkirche von Bülach bezog Bossard 1890 industriell vorgefertigte Teile, diesmal von der Silberwarenfabrik Bruckmann Heilbronn (Abb. 263).

1890–1901

Wegen seiner Ähnlichkeit mit dem Kelch von Risch ZG, der seit 1600 als Objekt aus der Burgunderbeute gilt, wurde der älteste Kelch des Kirchenschatzes der Kirche St. Fridolin in Glarus im Verlauf des 19. Jahrhunderts ebenfalls der Burgunderbeute zugeordnet.[31] Sofern der Kelch zum historischen Bestand des Kirchenschatzes von St. Fridolin gehörte, so könnte ihn Ulrich Zwingli während seiner Glarner Zeit von 1506 bis 1516 benutzt haben. Die im Fuss eingeritzte Inschrift «*calix Ully Zwingli 1516*» stammt aus dem frühen 18. Jahrhundert. Aus den angeführten Gründen wurde der Kelch sowohl

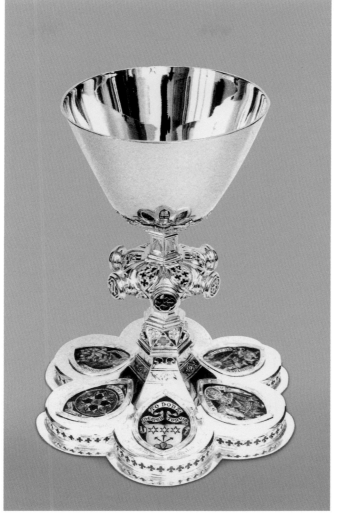

257

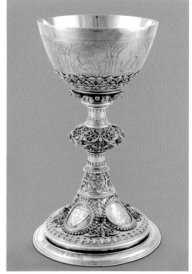

258

257 Messkelch, 1891. Realp,
Pfarrkirche Heilig Kreuz.

258 Messkelch, Firma Johann
Joseph Deplazes, Regensburg,
um 1890. Andermatt, Pfarrkirche
St. Peter & Paul.

als Burgunder- wie auch als Zwinglikelch bezeichnet. Für den katholischen
Geistlichen Anton Denier war es eher die vermeintliche Burgunder-Herkunft,
die diesen bewog, den Glarner Kelch als Vorlage für Bossards Anfertigung
seines persönlichen Messkelches zu wählen (Abb. 259). Der Glarner Kelch
befand sich seit Herbst 1890 für einige Monate in Luzern, weil die Kirch-
gemeinde ihn verkaufen wollte und Bossard ein Vermittlermandat erhielt.[32] In
dieser Zeit stellte Bossard, mit oder ohne Wissen der Glarner, mindestens eine
vorzügliche Kopie her (Abb. 260).[33] 1890/91 oder kurz danach dürfte auch der
Kelch für Pfarrer Denier entstanden sein. Fuss, Schaft und Knauf sind exakte
Kopien, allerdings wird der Fuss in der Höhe etwas gelängt, die Schaftman-
schetten unter- und oberhalb des Knaufs sind höher, das Rhombenmuster
zweifach umlaufend, und die Kuppa ist im Unterschied zur Vorlage kelch- statt

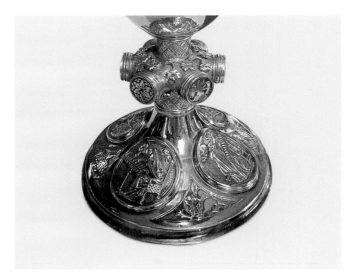

259

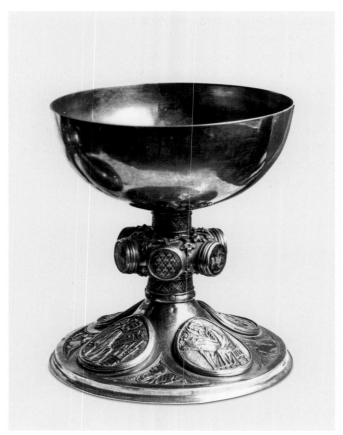

260

259 Knauf und Fuss des Mess-
kelches von Anton Denier, Atelier
Bossard, um 1890, orientieren sich
am Glarner Vorbild. Attinghausen,
Pfarrkirche St. Andreas.

260 Messkelch, Atelier Bossard,
um 1890. H. 17 cm. Der heute im
Metropolitan Museum in New York
aufbewahrte Kelch ist eine direkte
Kopie des Glarner Vorbildes. Foto
SNM, Archiv Bossard.

halbkugelförmig. Die Kelchkopie für Denier ist deshalb 3,5 cm höher als der
Glarner Kelch und erscheint somit eher von der Frühgotik geprägt zu sein. Es
ist anzunehmen, dass die Veränderung der Proportionen dem Stilempfinden
Deniers entsprach und auf dessen Wunsch zurückging.

Anton Denier hat auch bei der Gestaltung der neoromanischen Hostien-
monstranz für seine Pfarrkirche St. Andreas in Attinghausen mitgewirkt (Abb. 261).
Der Auftrag wurde Bossard 1892 erteilt. In diesem Jahr begann die von Denier
initiierte vollständige Um- und Neugestaltung des barocken Innenraumes von
St. Andreas, die von Pater Lucas Steiner, einem massgeblichen Exponenten
der Beuroner Kunstschule, begleitet wurde.[34] Die Arbeiten dauerten drei Jahre
und es entstand ein geschlossener, relativ dunkler Raum, dessen Gestaltung
und Ausstattung von Stilelementen der Neorenaissance bestimmt waren.
Dazu passte die Hostienmonstranz mit ihrer neoromanischen Turmfassade
anstelle der traditionellen gotischen Fassade mit Masswerk. Letztere stellt die
Urform der gotischen Turmmonstranz dar, welche erst nach 1264 mit der
Einsetzung des Fronleichnamsfestes als liturgisches Gerät aufkam.[35] Knauf
und Schaft der Attinghauser Monstranz überziehen romanische Flechtmuster,
der trichterförmige Rundfuss trägt vier gravierte Medaillons mit den Evange-

292

listensymbolen, letztere sind Kopien der granulierten Medaillons des Luzerner Burgunderkelches.

1897 entstand Bossards Monstranz für die Pfarrkirche St. Mauritius in Appenzell (Abb. 262).[36] Die Initiative zur Anfertigung ging von Pfarrer Bonifaz Räss (1848–1928) aus, einem Freund und Studienkollegen von Pfarrer Denier, der als Berater fungierte. Drei Goldschmiedeateliers wurden um Entwürfe respektive Offerten gebeten. Gemäss dem Wunsch des Auftraggebers hatten sich die Goldschmiede bei ihrem Entwurf an der spätgotischen Turmmonstranz des Churer Domschatzes zu orientieren. Johann Joseph Deplazes von Regensburg schied als erster aus. Bei den beiden verbliebenen Gabriel Hermeling

261 Turmmonstranz, 1895.
H. 65,5 cm. Attinghausen, Pfarrkirche
St. Andreas.

von Köln, der vom Kölner Domherren und Kunstsammler Alexander Schnütgen beraten wurde, und Bossard entschied man sich schliesslich für den Luzerner. Das Atelier fertigte diese eindrückliche 93 cm hohe und 6,67 kg schwere Monstranz innerhalb von knapp fünf Monaten an. Die Kosten von 7'725 Fr. entsprachen ungefähr denjenigen für das Abendmahlsgeschirr des Grossmünsters; sie wurden von der Stifterin Marie Fässler[37] übernommen. Ihr Wappen ist auf dem Fuss der Monstranz zu sehen, zusammen mit vier Medaillons, welche die Evangelistensymbole auf emailliertem Hintergrund zeigen. Die Würdigung von Bossards Werk wurde von Alexander Schnütgen in der von ihm herausgegebenen «Zeitschrift für die christliche Kunst» noch im selben Jahr 1897 verfasst. Darin erweist sich dieser trotz seiner Enttäuschung über das Ausscheiden Hermelings als korrekter, kenntnisreicher Experte: «*Es war von ihm [Bossard] und seinem geläuterten Geschmack eine durchaus tüchtige Leistung zu erwarten. Dass diese Erwartung nicht getäuscht ist, beweist die photographische Abbildung, die unser verehrter Mitarbeiter Pfarrer Denier mit mehrfachen Notizen mir vorzulegen die Güte hatte, und an welche ich die nachstehende Beschreibung anknüpfe, leider ohne das gewiss um so bestechender wirkende Original gesehen zu haben. Dass dieses durch seinen grossartigen Aufbau, wie durch seine reichen Gliederungen imponierende Geräth aus der genauen Kenntnis der spätmittelalterlichen Goldschmiedeformen herausgewachsen ist, verräth es auf den ersten Blick, und dass ihm namentlich die für Süddeutschland charakteristischen zu Grunde gelegt sind, verdient im Allgemeinen entschiedene Anerkennung. Diese Formen sind zu einem selbständigen, eigenartigen Organismus vereinigt worden, der in alleweg den Stempel des Alten trägt, ohne Kopie desselben zu sein, bis auf die Architektur, für welche der Künstler an das vom Besteller bezeichnete Vorbild (Monstranz von Chur) wohl zu enge sich angeschlossen hat. Der Fuss mit Schaft und Knauf ist eine vorzügliche Lösung.*»[38]

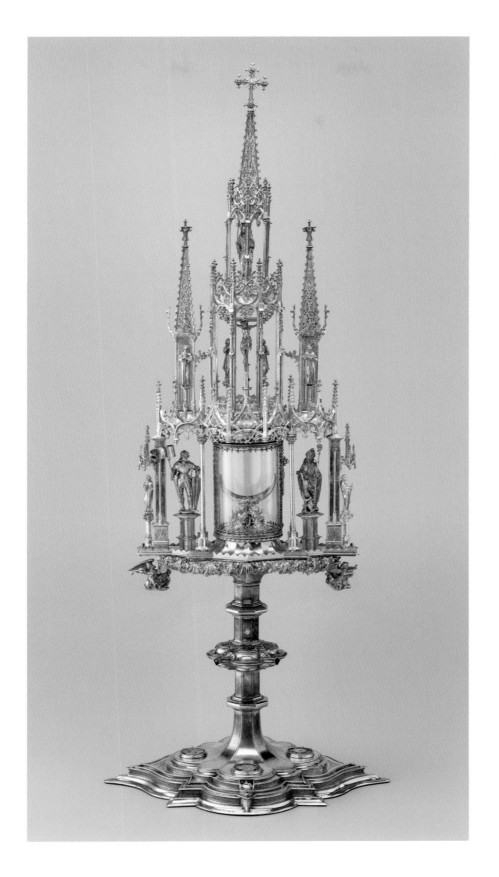

262 Hostienmonstranz, 1897.
H. 97 cm. Appenzell, Kirchgemeinde
St. Mauritius.

Abendmahls- und Taufgeschirre

Auch im Falle des Abendmahlsgeschirrs für die Stadtkirche Bülach 1890 (Abb. 263), anscheinend dem ersten von einer reformierten Kirchgemeinde dem Katholiken Bossard erteilten Auftrag, bezieht dieser industriell vorgefertigte Teile für die fünf Abendmahlskannen, zehn Becher und vier Brotschalen von der Silberwarenfabrik Bruckmann Heilbronn.[39] Bei den Abendmahlskannen wurde das vergoldete Rankenfries-Band mit dem Wappen von Bülach im Atelier Bossard ziseliert und in den Bauchkörper eingesetzt. Ebenso wurden alle Schrift- und Ornamentgravuren im Atelier Bossard ausgeführt sowie die Abendmahlsbecher mit Bauchbinden samt ziseliertem Weinlaub ausgestattet. Die Teilvergoldung des Geschirrs führte man zum Abschluss der Arbeiten aus. Zu diesem Abendmahlsgeschirr liefert das Bestellbuch 1890 sogar eine detaillierte Abrechnung (siehe S. 76).[40] Die 15 beteiligten, namentlich erwähnten Mitarbeiter benötigten 2'374 Stunden, wofür ein Betrag von 1'364.35 Fr. berechnet wurde.[41] Mit den von der Firma Bruckmann gelieferten Teilen zum Preis von 4'677.20 Fr., der Vergoldung zu 50.– Fr. den (Guss-)formen zu 33.45 Fr. und den zwei Kisten (die heute noch in Gebrauch sind) zu 225.– Fr. belaufen sich die Herstellungs- und Materialkosten auf 6'350.– Fr. Die Rechnung Bossards für die Kirchgemeinde Bülach ist nicht erhalten. Der Eingang der Rechnung wird im Protokoll der Sitzung der Kirchenpflege Bülach vom 4. März 1891 ohne Nennung des Betrages erwähnt.[42] In einem Passus beziffert man den Versicherungswert des Abendmahlsgeschirrs mit 8'300.– Fr., was wohl dem Anchaffungspreis entsprach. Dazu passt auch eine Angabe im Bestellbuch, die 8'400.– Fr. als Limite der Gesamtkosten bezeichnet.

Ein Jahr nach dem erfolgreichen Abschluss des Auftrags der Pfarrgemeinde Bülach, bei welchem sich Fantasie und Beweglichkeit Bossards sowie die Qualitätsarbeit des Ateliers bewährt hatten, erhielt die Gemeinde des Grossmünsters in Zürich ein Legat «zur Anschaffung von silbernen Abendmahlsgeräthen». Das bewog 1891 die Kirchgemeinde, die bisher verwendeten hölzernen Becher und Brotschalen durch Silbergerät zu ersetzen. Für eine Offerte wurden der Zürcher Silber- und Goldschmied David Schelhaas und Johann Karl Bossard angefragt. Letzterer bekam den Zuschlag aufgrund seiner Entwürfe und der anschliessend hergestellten Muster eines Bechers und einer Schale, ungeachtet der höheren Kosten. Bossards Vorschlag überzeugte die Anschaffungskommission, der auch Johann Rudolf Rahn angehörte, der sich dezidiert für Bossard einsetzte.[43] Die einfachen Grundformen von Staufbecher und Brotschale (Abb. 264) nehmen Bezug auf die Holzgefässe, deren Form sich seit dem 16. Jahrhundert praktisch nicht verändert hatte. Wie bei den Bechern

263 Abendmahlsgeschirr, 1890.
Kanne H. 52,5 cm, 3'229 g; Becher
H. 21,3 cm, 361 g; Brotschale
H. 6,4 cm, B. 29 cm, 487 g. Bülach,
Reformierte Kirchgemeinde.

und der Brotschale von Bülach sind die Einsetzungsworte zum Abendmahl[44]
graviert. Die Bestellung umfasste weitere 17 Becher und sechs Brotschalen,
ein Hinweis auf die stattliche Anzahl Kirchgänger, die an Sonn- und Feiertagen
das Grossmünster aufsuchten. Die Wertschätzung der neuen Abendmahls-
geräte bringt eine aufwendig gestaltete Dankesurkunde der Kirchenpflege
zum Ausdruck, mit welcher man Bossard nach Abschluss der Arbeiten ehrte

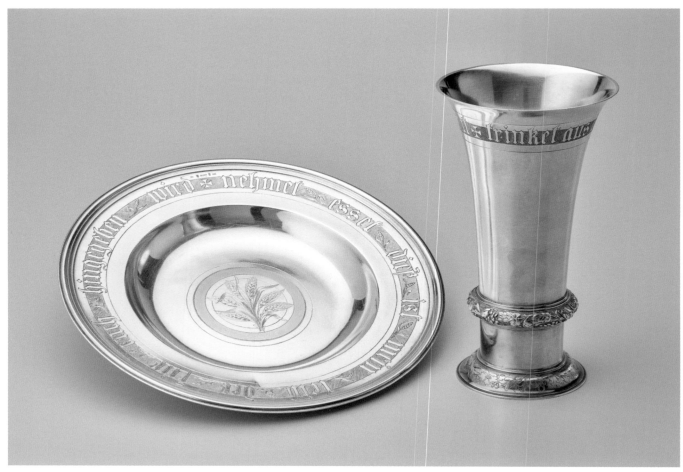

264

264 Abendmahlsbecher und Schale,
1891. Becher H. 22,6 cm, 546 g;
Schale Dm. 31 cm, 783 g. Zürich,
Grossmünster.

265 Dankesurkunde der Kirch-
gemeinde Grossmünster, 1892.
32 × 41,9 cm. SNM, LM 163005.

265

298

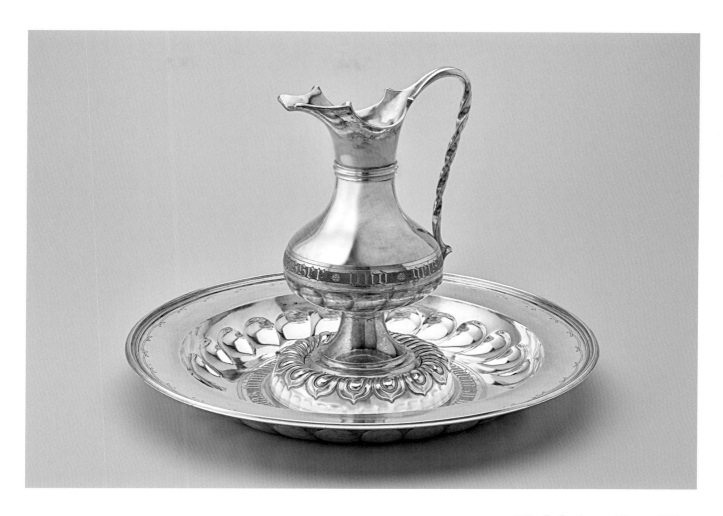

266 Taufbecken und Kanne, 1899.
Kanne H. 30,1 cm, 1'242 g; Becken
Dm. 46,4 cm, 2'050 g. Zürich,
Fraumünster.

(Abb. 265). Die neu angeschafften silbernen Abendmahlsgeräte der Kirchgemeinde Bülach 1890 und der Grossmünstergemeinde bewirkten in Stadt und Kanton Zürich offensichtlich ein Umdenken. In den folgenden Jahren und Jahrzehnten entschieden sich mehrere Kirchgemeinden, die hölzernen Becher und Brotschalen und bisweilen auch die zinnernen Weinkannen zu ersetzen. Einige von ihnen wandten sich deswegen an das Atelier Bossard.

So war auch die Kirchgemeinde Fraumünster in Zürich 1899 dank einem Legat in der Lage, bei Bossard Abendmahlsgeschirr zu bestellen. Als Vorlage diente das neue Abendmahlsgerät des Grossmünsters. Form und Dekor der 18 Becher und sechs Brotteller weichen nur wenig von der Vorlage ab. Für die Inschrift am Lippenrand der Becher und auf den Brotschalen wurden jedoch andere Textstellen aus der Bibel gewählt. Zusätzlich liess die Fraumünstergemeinde ein Taufgeschirr bestehend aus Kanne und Becken anfertigen (Abb. 266). Die Kanne entspricht einer freien Umsetzung von Kannenformen des 15. und frühen 16. Jahrhunderts.[45] Dem gebuckelten Becken mit Mittelmedaillon dürften die auch in der Schweiz verwendeten Nürnberger Messingschüsseln des 16. Jahrhunderts als Vorlage gedient haben.[46]

Kirchliche Werke des Ateliers Bossard nach 1901

Das Atelier Bossard erhielt auch zur Zeit von Karl Thomas Bossard wichtige kirchliche Aufträge, unter anderem Abendmahlsgeschirr für mehrere reformierte Kirchgemeinden.[47] In der Zeit der Übernahme des Ateliers durch Karl Thomas Bossard, 1901/02, entstand die Monstranz der Pfarrkirche St. Nikolaus von Altstätten SG (Kat. 3). 1908 wurde Bossard die Restaurierung des bedeutenden romanischen Kreuzes des Klosters Engelberg anvertraut.[48] Es wurden diverse Messkelche, Ciborien und Reliquien- bzw. Hostienmonstranzen, aber auch plastische Arbeiten geliefert. Erwähnenswert ist ausserdem die Anfertigung der grossen Menora für die Basler Synagoge (Kat. 2).

Stellvertretend seien ein Messkelch (Abb. 267) sowie die 1924 geschaffene Monstranz für den Priester Jakob Lötscher erwähnt, der in jenem Jahr das 25-Jahr-Jubiläum als Pfarrer der Kirche St. Maria in Biel feiern konnte (Abb. 268). Während der Kelch in seiner wohl proportionierten, einfachen Form und der Stilisierung des Figurenschmuckes den Stil der 1920er Jahre aufnimmt, sind bei der Hostienmonstranz noch immer Bezüge zur Gotik festzustellen. Im Aufbau vermittelt sie einen kompakten Eindruck. Der Hostienbehälter wird von einem freistehenden Kielbogen mit Krappen und einem Spitzbogen mit Masswerk überspannt, der von einem mit Steinen besetzten Reichsapfel und einem Kreuz überhöht wird. Unkonventionell ist die direkte Anbringung der beiden flankierenden Engel mit Leidenswerkzeugen Christi an das Hostienbehältnis. Die Monstranz passt stilistisch ausgezeichnet in den Kirchenraum von St. Maria, an dessen Bau aus den Jahren 1926–1929 Pfarrer Lötscher aktiv Anteil nahm. Unter den neueren Kirchenräumen, die in jener Zeit in der Schweiz entstanden, stellt St. Maria eine gelungene Verbindung von Elementen der Neugotik und des Expressionismus dar.[49] Die beiden Goldschmiedearbeiten sind gute Beispiele für den differenzierten Einbezug der unterschiedlichen stilistischen Tendenzen der 1920er und 1930er Jahre, der damals im Atelier unter Karl Thomas Bossard gepflegt wurde.

Auch unter Werner und Karl Bossard stellte das Atelier weiterhin Kirchengeräte für die katholische und die reformierte Kirche her, im Zeitstil oder unter selektiv-zurückhaltender Verwendung alter Formen.

267 Messkelch, Karl Thomas Bossard, um 1925. Foto, SNM.

300

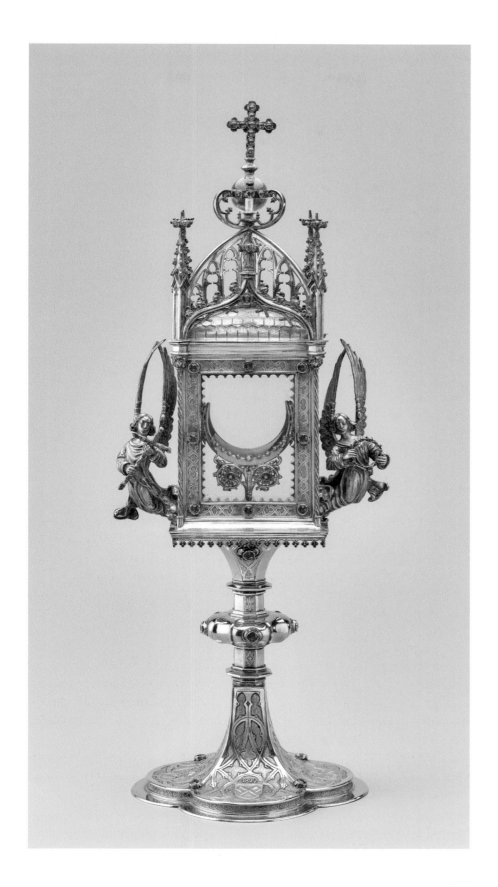

268 Monstranz, Karl Thomas
Bossard, 1924. H. 59 cm, 3'500 g. Biel,
Pfarrkirche St. Maria.

ANMERKUNGEN

1 PETER STADLER, *Der Kulturkampf in der Schweiz*, Zürich 1996. – FRANZ XAVER BISCHOF, *Kulturkampf*, in: Historisches Lexikon der Schweiz (HLS), Bd. 7, Basel 2007, S. 484–486.

2 KARL STOKAR, *Liturgisches Gerät der Zürcher Kirche vom 16. bis ins 19. Jahrhundert – Typologie und Katalog* (= Neujahrsblatt der Antiquarischen Gesellschaft Zürich), Zürich 1981.

Liturgische Geräte für die katholische Kirche

3 HELMI GASSER, *Die Kunstdenkmäler des Kantons Uri*, Bd. I: Altdorf Teil 1, Bern 2001, S. 146–147. – FANNY RITTMEYER, *Geschichte der Luzerner Silber- und Goldschmiedekunst von den Anfängen bis zur Gegenwart*, Luzern 1941, S. 42.

4 *Die Burgunderbeute und Werke burgundischer Hofkunst*, (= Ausstellungskatalog des Bernischen Historischen Museums), Bern 1969, Kat.-Nr. 165 S. 261–264, Abb. 259–264.

5 Offensichtlich war der Burgunderkelch Jost Meyer und seiner Familie wichtig, erscheint er doch prominent auf dem Familienporträt von 1883 (Abb. 9). Er wird von den Nachkommen 1912 zur Erinnerung an die Eltern Jost und Angelique Meyer-am Rhyn der in Luzern neu errichteten Pauluskirche geschenkt.

6 RITTMEYER (wie Anm. 3), S. 208.

7 JAKOB HEINRICH VON HEFNER-ALTENECK, *Trachten, Kunstwerke und Geräthschaften vom frühen Mittelalter bis Ende des 18. Jahrhunderts*, Bd. 2, Frankfurt a. Main 1881, S. 23, Taf. 117. – JOHANN MICHAEL FRITZ, *Goldschmiedekunst der Gotik in Mitteleuropa*, München 1982, S. 193, Abb. 67–68.

8 ALFRED TEOBALDI, *Katholiken im Kanton Zürich – ihr Weg zur öffentlich-rechtlichen Anerkennung*, Zürich 1978, S. 99–109, 127–129.

9 REGULA CROTTET/ KARL GRUNDER / VERENA ROTHENBÜHLER, *Die Kunstdenkmäler des Kantons Zürich*, neue Ausg. Bd. VI, Die Stadt Zürich VI: Die Grossstadt Zürich 1860–1940, Bern 2016, S. 219, 265 f.

10 Beide sollten als sozial aber auch politisch Engagierte in der Folgezeit eine wichtige Rolle spielen und waren beteiligt am schlussendlichen Entscheid des Nationalrates, dass Zürich Sitz des heutigen Schweizerischen Nationalmuseums wurde. – ROBERT DURRER, *Heinrich Angst. Erster Direktor des Schweizerischen Landesmuseums. Britischer Generalkonsul*, Glarus 1948, S. 149–151.

11 ALBERT PORTMANN-TINGUELY, *Leonhard Haas*, in: Historisches Lexikon der Schweiz (HLS), Bd. 6, Basel 2006, S. 5.

12 WERNER SCHÄFKE, *Goldschmiedearbeiten des Historismus in Köln* (= Ausstellungskatalog Kölnisches Stadtmuseum), Köln 1980, Abb. 21, 46, 251–253.

13 JOHANN MICHAEL FRITZ, *Gestochene Bilder. Gravierungen auf deutschen Goldschmiedearbeiten der Spätgotik*, Köln 1966, S. 75–135.

14 *Bestellbuch 1879–1894*, S. 352.

15 ERWIN ROTHENHÄUSLER, *Die Kunstdenkmäler des Kantons St. Gallen*, Bd. 1: Der Bezirk Sargans, Basel 1951, Nr. 26, S. 106–107.

16 GUSTAVO BIANCHI e.c., *L'Esposizione Vaticana Illustrata. Giornale ufficiale della Commissione promotrice*, Roma I, 1 – 40/1887-1888, II, 41 – 70/1888–1890.

17 *Bestellbuch 1879–1894*, S. 263, auch der Preis von 1'000.– Fr. ist erheblich; eventuell der in der Vitrine «(Diöze)se Basel» sichtbare Kelch, siehe *L'esposizione Vaticana Illustrata* 35/1888, S. 276: Ansicht Galleria del Giardino pontificio mit Vitrine links, S. 279: Text Sezione Svizzera: «*L'armadio a piramide tronco …. vi pompeggiano due pianete sontuose della diocesi di Basilea, magnifici merletti e suppellettili sacre d'argento e d'oro.*»

18 Businger war Regens, Professor und Spiritual am Institut der Schwestern vom Hl. Kreuz in Menzingen ZG. Lukas Caspar Businger: https://www.archiv-vegelahn.de/index.php/bibelarchiv/authoren/item/388-businger-lukas-caspar.

19 Frdl. Mitteilung von Sr. Maria Emil Amrein Menzingen im E-Mail 10.11.2021: «*Besonders geschätzt wurde seine kluge Beratung im Kulturkampf 1870–80, als die staatliche Anstellung unserer Lehrschwestern von liberaler Seite in der Bundesversammlung angefochten wurde. 1884 ersuchten unsere Schwestern Papst Leo XIII. um die päpstliche Approbation: Sehr gut möglich, dass L.C. Businger sich auch dafür einsetzte … Die Schwestern bekamen vorerst nur ‹eine Belobigung›, erst 1901 die ‹Approbation›.*»

20 ANTON WYSS, *Joseph Nietlisbach sel.*, in: Schweizerische Kirchenzeitung 52/1904, S. 464–465 1/1905, S. 5–7; 3/1905, S. 32–34.

21 *Bestellbuch 1879–1894*, S. 266.

22 So ist der spätere Kommandant Leopold Meyer von Schauensee (1852–1910) 1888 bereits seit mehreren Jahren Offizier der Schweizergarde, siehe CHRISTIAN RICHARD, *La garde suisse pontificale au cours des siècles*, Fribourg 2019, S. 113–114; Emanuel Leodegar Corragioni d'Orelli (1834–1914) gehörte zu den Kammerherren des Papstes.

23 Frdl. Hinweis des Besitzers der Altarglocke.

24 *Bestellbuch 1879–1894*, S. 10. – THOMAS BRUNNER, *Die Kunstdenkmäler des Kantons Uri*, Bd. IV: Oberes Reusstal und Urseren, Bern 2008, S. 386 Abb. 449.

25 STEFAN FRYBERG, *Georg Nager*, in: Historisches Lexikon der Schweiz (HLS), Bd. 9, Basel 2009, S. 74.

26 BRUNNER (wie Anm. 24), S. 426–430, Abb. 512; die Monstranz Abb. 513 ist entgegen Text und Bildlegende keine Arbeit Bossards.

27 Unter der Datumsmarke «1891» sind die Reichsmarken (Krone/Mond) erkennbar. Vgl. Kelch Kat.-Nr. 53 von Gabriel Hermeling 1894 in: SCHÄFKE (wie Anm. 12), S. 122 f.

28 *Bestellbuch 1879–1894*, S. 10.

29 BRUNNER (wie Anm. 24), S. 306–307, Abb. 353. Am Kelchfuss eingeschlagen die Reichsmarken sowie die Marken Bossard. Der weitgehend übereinstimmende 1896 datierte Kelch von Pfarrer Bonifaz Räss (1848–1928) im Kirchenschatz von St. Mauritius in Appenzell trägt die Marke der Firma Deplazes. – RAINALD FISCHER, *Die Kunstdenkmäler des Kantons Appenzell Innerrhoden*, Basel 1984, S. 205.

30 Zeichnungen zu den Gravuren und Medaillons sind im Nachlass des Ateliers Bossard erhalten.

31 Zu beiden Kelchen siehe HANS-JÖRGEN HEUSER, *Oberrheinische Goldschmiedekunst im Hochmittelalter*, Berlin 1973, S. 135–137, Abb. 169–173 (Glarus).

32 GERMAN STUDER-FREULER / FRIDOLIN JAKOBER-GUNTERN, *Die katholische Pfarrei und Kirchgemeinde Glarus-Riedern*, Glarus 1993, S. 452–454.

33 Vom Metropolitan Museum in New York 1955 als Original angekauft, Goldschmiedemarken fehlten. Metropolitan Museum, The Cloisters Collection, Inv. Nr. 55.3; im historischen Fotobestand des Ateliers Bossard ist ein Foto dieses Kelches vorhanden.

34 MARION SAUTER, *Die Kunstdenkmäler des Kantons Uri*, Bd. III: Schächental und unteres Reusstal, Bern 2017, S. 327–329, 336.

35 FRITZ (wie Anm. 7), S. 181 f., Abb. VII.

36 HERMANN BISCHOFBERGER, *Die neugotische Turmmonstranz der Pfarrei St. Mauritius in Appenzell aus dem Jahre 1897*, in: Innerrhoder Geschichtsfreund, Bd. 37/1995-96, S. 37–47.

37 HERMANN BISCHOFBERGER, *Fässler*, in: HLS, Bd. 4, Basel 2004, S. 418–420.

38 ALEXANDER SCHNÜTGEN, *Neue Monstranz spätgotischen Stils*, in: Zeitschrift für christliche Kunst X/1897, Sp. 205–208 mit Abb.

Abendmahls- und Taufgeschirre

39 *Silber aus Heilbronn für die Welt: P. Bruckmann & Söhne (1805–1973)* (= Ausstellungskatalog Städtische Museen Heilbronn), Heilbronn 2001.

40 *Bestellbuch 1879–1894*, 4 Seiten mit den entsprechenden Notizen, eingebunden auf S. 373. Bestellung 30. April, Ablieferung 6. Dezember 1890.

41 Der Stundenlohn der Ausführenden bewegt sich zwischen 20 Rappen und 1.10 Fr., letztere für den Atelierchef Weingartner.

42 Frdl. Angabe von Frau Carola Graf Bülach, Kirchgemeindeschreiberin.

43 MATTHIAS SENN, *Geschichte der evangelisch-reformierten Kirchgemeinde zum Grossmünster Zürich 1833–2018*, Zürich 2021, S. 136–139, Abb. 3–6, S. 152–155.

44 Auf den Bechern «*Trinket aus diesem Kelch, das ist mein Blut*» und auf den Brotschalen «*Nehmet, esset, dies ist mein Leib, der für euch hingegeben wird*» (Lukas 22, 17–20).

45 FRITZ (wie Anm. 7), Abb. 648, 649, S. 277. – TILMAN FALK, *Katalog der Zeichnungen des 15. und 16. Jahrhunderts im Kupferstichkabinett Basel*, Teil 1: Das 15. Jahrhundert, Hans Holbein der Ältere und Jörg Schweiger, die Basler Goldschmiederisse, Basel 1979, S. 141, Nr. 557 f., Taf. 122.

46 MARTIN EBERLE, *Sanfter Glanz und Patina. Kostbares Gerät aus Bronze, Messing, Kupfer, Eisen*, Bielefeld 2002, S. 34 f., Nr. 9–11, mit Abb.

Kirchliche Werke des Ateliers Bossard nach 1901

47 Abendmahlsservices für die reformierten Pfarrkirchen Bassersdorf und Neftenbach 1904, Zug 1906 sowie die Kirche Enge in Zürich 1912, 16 Becher und 6 Brotschalen.

48 ERNST GÜNTER GRIMME, *Das Heilige Kreuz von Engelberg*, in: Aachner Kunstblätter 35/1968, S. 21–105, Restaurierung S. 27–29.

49 BRIGITTE KURMANN-SCHWARZ / SYLVAIN MALFROY / MARGRIT WICK-WERDER, *St. Maria in Biel* (= Schweizerische Kunstführer, Bd. 996), Bern 2016.

Schmuck von Johann Karl und Karl Thomas Bossard – vom Historismus bis zum Art déco

Beatriz Chadour-Sampson

Einleitung

«*Dem Wunsch meiner Kunden entsprechend, arbeite ich in allen Stilen bis zum Empire, vor allem nach meinen Entwürfen und auch nach meinen Modellen sowie den Zeichnungen alter Meister. Ich habe den Anspruch, meine Werke im Geist der jeweiligen Epoche anzufertigen.*»[1] Diese persönliche Aussage stammt aus einem Brief, den Johann Karl Bossard 1889 an den Pariser Juwelier Lucien Falize (1839–1897) schrieb, und ist im Spiegel der Zeit zu bewerten. Im Vergleich zum umfangreichen Œuvre im Bereich weltlichen und kirchlichen Silbers erfordert der Schmuck andere Bewertungskriterien. Die in einer Epoche beliebten Geschmacksrichtungen treffen auch hier zu, aber Schmuck ist zusätzlich der Kleidermode unterworfen, und diese wechselt in kurzen Zeitabständen. Auch gewisse Schmucktypen hängen von der jeweiligen Mode ab: Ohrringe passen sich den aktuellen Frisurentrends an, Broschen berücksichtigen die Dekolletés eines Kleides und Armbänder die Länge der Ärmel. Ob Stilikone oder eher bürgerlich konservativ, die Damen folgten den stetigen Modewechseln. Dementsprechend änderte sich auch ihr Schmuckgeschmack. Neben dem Zeitgeist spielen hier auch geografische Faktoren eine Rolle.

Im Gegensatz zur grossen Menge an gestempelten Silberobjekten gibt es kaum signierte oder mit dem Firmenstempel Bossards versehene Schmuckstücke im Original, noch solche, die durch Familienüberlieferungen fest zugeschrieben werden können. Selten und daher erwähnenswert ist ein Medaillonanhänger von 1805 aus der Zeit des Beat Kaspar Bossard (1778–1833), der vor wenigen Jahren versteigert wurde.[2] Der goldene Anhänger besteht aus einem zierlichen, volutenumrankten Rahmen mit Rubinen und Perlen sowie einer Porträtminiatur von Klara Schürmann (geb. 1777 in Meggen) im blauen Kleid.[3]

Demnach stützt sich die Untersuchung des im Atelier Bossard gefertigten Schmucks zum grössten Teil auf zahlreiche Schmuckzeichnungen, Gipsabgüsse, Gussformen und Modelle aus dem Ateliernachlass, vor allem aus der Zeit von Johann Karl Bossard (1846–1914), die sich heute im Schweizerischen Nationalmuseum befinden. 1901 übernahm Johann Karls Sohn Karl Thomas (1876–1934) die Leitung der väterlichen Werkstatt und des Goldschmiedegeschäfts, während sein Vater sich auf den Antiquitätenhandel konzentrierte. Seit dem Tode des Vaters Ende 1914 war Karl Thomas alleiniger Inhaber.[4] Er führte dessen Tradition fort, und noch in den 1920er Jahren stellte er Schmuck in historistischem Stil her. Wie der Vater kopierte er historische Vorlagen bzw. Arbeiten, jedoch mit leichten Veränderungen, Vereinfachungen bzw. Variationen. Da Karl Thomas die Entwürfe seines Vaters wiederverwendete, ist es oft nicht möglich, zu unterscheiden, aus welcher Zeit und von welcher Hand die Zeichnungen stammen und welche Mitarbeiter des Ateliers, beispielsweise

Louis Weingartner, mitgewirkt haben könnten. Auch heute erscheinen die Namen der Entwerfer bei den Juwelieren nur selten.

Die erhaltenen Besucherbücher der Firma geben Einblick in eine beeindruckende Namensliste von Besuchern und Kunden aus der Schweiz, dem europäischen Raum und den Vereinigten Staaten von Amerika.[5] Besonders aufschlussreich sind Bestell- und Debitorenbuch mit minutiös registrierten Informationen zu Namen, Ort und Datum eines Auftrags bzw. Verkaufs (siehe S. 34). Der bestellte Schmuck wird jedoch nur ungenau beschrieben und unter Verwendung allgemeiner Begriffe wie Anhänger, Brosche oder Bracelet, ohne detaillierte Angaben zu Form oder Materialien aufgeführt. Daher können keine Rückschlüsse gezogen werden, wie der Schmuck aussah, den die Kunden in Auftrag gaben.

Eine wichtige Quelle zu Johann Karl Bossard als Goldschmied, Sammler und Antiquitätenhändler sind die Auktionskataloge des Münchener Auktionators Hugo Helbing, versehen mit einem Vorwort des Kunsthistorikers Ernst Bassermann-Jordan (1876–1932), der kurz zuvor ein Buch über Schmuck publiziert hatte.[6] Nachdem Johann Karl in den Ruhestand getreten war und seine seit ca. 1877 geführte Antiquitäten- und Kunsthandlung aufgegeben hatte, wurde der Geschäftsbestand 1910 durch Helbing in Luzern und Bossards Privatsammlung 1911 in München versteigert. Die in den Auktionskatalogen abgebildeten Schmuckstücke werfen in Bezug auf die Vorbilder für Bossards historistische Arbeiten viele Fragen auf. Einige Beispiele lassen sich mit noch erhaltenen Modellen und Entwürfen des Ateliers vergleichen, vereinzelte konnten im Original identifiziert werden, wie beispielsweise ein goldener Ring in Form einer Dornenkrone, heute im Museum für Angewandte Kunst in Köln, ehemals aus der Sammlung Wilhelm Clemens stammend.[7] Ein weiterer schlichter Ring aus dem zweiten Viertel des 16. Jahrhunderts befindet sich in der Alice und Louis Koch Sammlung, heute im Schweizerischen Nationalmuseum.[8] Sowohl Wilhelm Clemens (1847–1934), ein Sammler aus München, der seine Schmucksammlung dem Kölner Museum vermacht hatte, als auch der Hofjuwelier und bedeutende Ringsammler Louis Koch aus Frankfurt am Main (1862–1930) waren Kunden von Johann Karl Bossard.[9]

Der hier besprochene Schmuck der Juweliere Bossard umfasst die Jahre von 1868 bis 1934, als Johann Karl Bossard die Werkstatt und das Geschäft übernahm, sowie die Zeit, in der Karl Thomas die Firma ab 1901 bis 1934 führte. Ihre Entwürfe entsprachen den damaligen Stilrichtungen und Moden im Bereich des Schmucks in Europa, dem Historismus, dem Girlandenstil der Belle Époque, den schwungvollen Formen des Art nouveau und schliesslich den modernistischen Formen des Art déco. Der Hauptanteil der Schmuckstücke ist jedoch im Stil des Historismus, insbesondere der Neorenaissance, ausgeführt.

Im Jahr 1868 übernahm Johann Karl Bossard die Werkstatt von seinem Vater, der 1869 starb, und führte das Geschäft bis 1901 mit grossem Erfolg weiter.[10] Die Schmuckszene in Paris, London sowie New York war Johann Karl schon zu Beginn seiner Karriere bekannt. Nach der Lehre in der väterlichen

Werkstatt und im schweizerischen Fribourg führten ihn die Wanderjahre zuerst nach Genf, eine Stadt, die heute noch Uhren und Schmuck für den internationalen Markt herstellt. Es folgte ein längerer Auslandsaufenthalt in Paris, London, New York und Cincinnati. Im Alter von 21 Jahren kehrte er in seine Heimatstadt zurück, und gerade als er das väterliche Geschäft übernahm, geriet die Stadt Luzern in die Schlagzeilen. Königin Victoria von Grossbritannien (1819–1901) reiste inkognito mit ihrer Entourage nach Luzern, wo sie 1869 vom 7. August bis 9. September verweilte. Dieser Aufenthalt hatte zur Folge, dass Luzern mit den umliegenden Sehenswürdigkeiten zum touristischen Reiseziel der gehobenen Gesellschaft aus aller Welt wurde. Wie für die Adligen auf der Grand Tour früherer Zeiten waren Silber, Schmuck, Kunst und Antiquitäten auch für die Touristen des ausgehenden 19. Jahrhunderts beliebte Souvenirs. Mit Blick in die Zukunft hatte Johann Karl zwischen 1869 und 1877 in einer Dépendance des renommierten Hotel Schweizerhof eine Filiale eröffnet. Aus den ab 1887 erhaltenen Besucherbüchern des Antiquitätengeschäfts im Zanetti-Haus erfährt man, dass viele der illustren Gäste aus Diskretionsgründen den persönlichen Service im Hotel bevorzugten. Mit steigender Popularität der Schweiz als Fremdenziel erweiterte sich der Kundenkreis von Bossard, was sicherlich zu seinem wirtschaftlichen Erfolg beitrug. Schmuck bleibt auch heute ein beliebtes Reiseandenken.

Im Adressbuch von Luzern wird Johann Karl Bossard als «Atelier für künstlerisch ausgeführte Gold- und Silberwaren» aufgeführt. Im Atelier pflegte man das traditionelle Handwerk. Johann Karl Bossard interessierte sich insbesondere für die Kunstfertigkeit früherer Goldschmiede und für deren handwerkliche Techniken. Seine Leidenschaft für Antiquitäten und Kleinodien aller Art sowie die Vorliebe für historisierende Stile wurden bereits durch seine Mutter Anna Helene Aklin angeregt. Während der Wanderjahre hatte er schon die stilistischen Tendenzen der Zeit kennengelernt und beschlossen, sich auf historisierende Stile zu spezialisieren. Bossards Sohn Karl Thomas verbrachte von 1894 bis 1897 seine Wanderzeit als Goldschmied ebenfalls im Ausland und besuchte die gleichen Städte wie sein Vater. Zu jener Zeit waren die Juweliere von Paris und London tonangebend. Demnach waren sowohl der Vater als auch der Sohn mit den neuesten Moden in der Schmuckbranche vertraut, und beide orientierten sich an der Kunst der französischen Goldschmiede.

Schmuckstile zur Zeit Bossards

Um den Schmuck des Ateliers Bossard bewerten zu können, ist ein Blick auf die Schmuckgeschichte vom Historismus bis hin zum Art déco unumgänglich. Im 19. Jahrhundert griffen die Juweliere Europas allenthalben auf die Stile früherer Jahrhunderte zurück, oftmals unter Berücksichtigung national geprägter Besonderheiten.[11] Zur Zeit der Romantik von etwa 1830 bis 1840 diente das Mittelalter als Inspirationsquelle. In Frankreich wurde der Architekt und Autor Eugène Viollet-le-Duc (1814–1879) mit der Restaurierung mittelalterlicher Kathedralen und Gebäude betraut, die während der Französischen Revolution beschädigt worden waren. Der gotische Stil entwickelte sich zu einem Symbol

französischen Nationalstolzes, was auch im Schmuck der Pariser Juweliere zum Ausdruck kommt. In England orientierte sich der Architekt Augustus W. N. Pugin (1812–1852), eine Leitfigur der «Gothic Revival»-Bewegung, an der kirchlichen Goldschmiedekunst des Mittelalters. Ebenso war das Werk des Architekten und Designers William Burges (1827–1881) tief in der mittelalterlichen Kunst verwurzelt. Beide entwarfen auch Schmuck. Dabei wurde die handwerkliche Fertigkeit der mittelalterlichen Goldschmiede erneut gewürdigt und jegliche industrielle Herstellung abgelehnt. Frankreich war bereits seit dem 17. Jahrhundert führend in der Schmuckmode. Nach den Revolutionen und politischen Unruhen in der ersten Hälfte des 19. Jahrhunderts erlebte Frankreich unter Kaiser Napoleon III. (Regierungszeit 1852–1871) und seiner Gemahlin Kaiserin Eugénie (1826–1920) einen wirtschaftlichen Aufschwung, der erneut Luxus ermöglichte. Zu dieser Zeit bestand ein Interesse für Arbeiten der Renaissance, und die Pariser Juweliere erwiesen sich als besonders erfolgreich, als sie erstmals an der «Great Exhibition» von 1851 in London ihren Schmuck im neu kreierten «Neorenaissance»-Stil zeigten.[12] Mit Stolz auf die Vergangenheit würdigte man den sogenannten Fontainebleau-Stil zur Zeit des Königs François I. (Regierungszeit 1515–1547) und Henri II. (Regierungszeit 1547–1559), vor allem das Limoger Email. Eine Neuinstallation kostbarer Vasen aus der königlichen Sammlung in der Galerie d'Apollon im Jahre 1861 mit emaillierten Goldmonturen aus der zweiten Hälfte des 16. und des 17. Jahrhunderts regte die Fantasie der Pariser Juweliere an. In England waren es die Juwelen auf den Renaissanceporträts von Hans Holbein d. J. (1497/98–1543), die zum unverkennbaren «Holbein Style» führten. 1871 förderte die Vereinigung des Deutschen Reiches einen patriotischen, nationalen Stil, im Rückblick auf die Glanzzeit der Goldschmiedezentren im 16. Jahrhundert in Nürnberg, München und Sachsen sowie der deutschen Meister Albrecht Dürer (1471–1528) und Hans Holbein.[13]

Aktuelle archäologische Funde bewirkten ein erneutes Interesse für die Kunst und Kultur des antiken Griechenlands und Roms. In der zweiten Hälfte des 19. Jahrhunderts entstand ein neuer Stil, eine weitere Form des Neoklassizismus (engl. «Classical Revival»). Ausschlaggebend für den Schmuck war die Veröffentlichung der zum Verkauf stehenden Antikensammlung des italienischen Kunstsammlers Marchese Giampietro Campana (1808–1880) von 1858, die internationales Aufsehen erregte.[14] 1861 erwarb Napoleon III. die Sammlung mit einem beträchtlichen Teil an antikem Goldschmuck für die französische Nation und schenkte sie dem Louvre. Eine wichtige Rolle spielte dabei der italienische Juwelier Castellani aus Rom, der beauftragt war, den Schmuck der Sammlung Campana zu restaurieren.[15] Er fertigte Gipsabgüsse an und studierte die Goldschmiedetechniken der Antike. Dies trug dazu bei, dass er den Schmuck nachahmte oder neu interpretierte. Schmuck im archäologischen Stil war beliebt bei Touristen in Rom, wo Castellani seinen Sitz hatte. Der Juwelier genoss die Unterstützung wohlhabender Italiener, die 1871 die Vereinigung Italiens wünschten und Juwelen erwerben wollten, die an die glorreiche Vergangenheit des antiken Roms erinnerten. Castellani errichtete

Niederlassungen in Paris und London. Schon bald begeisterten sich auch dort die Juweliere für Schmuck im archäologischen Stil. Nach der Eröffnung des Suezkanals durch die Franzosen in Anwesenheit von Kaiserin Eugénie im Jahr 1869 erfuhr die Faszination für die Zivilisation des alten Ägypten mit seinen Pyramiden, Mumien, Sphingen und Skarabäen neue Impulse.[16] In Paris, London und New York war Schmuck im ägyptischen Stil über einen langen Zeitraum en vogue. Dieses Phänomen lässt sich in den 1920er Jahren nach der Entdeckung des Grabs von Pharao Tutenchamun im Jahre 1922 erneut feststellen.

Stile des 18. Jahrhunderts kamen immer wieder in Mode, so auch um 1880 der Louis XVI-Stil sowie das Dritte Rokoko, auch Neorokoko genannt. Der Auslöser war die Veräusserung der französischen Kronjuwelen durch die Regierung der Dritten Republik im Jahre 1887.[17] Es war die Zeit des sog. «garland style» (Girlandenstil), ein Ausdruck, der vom damals führenden Juwelier Cartier in Paris geprägt worden war. Die Vorliebe für Schmuck im Girlandenstil endete erst 1914 mit dem Beginn des Ersten Weltkriegs. Parallel dazu wurden um die Jahrhundertwende alle historistischen Stile weitgehend abgelehnt und von der in Frankreich beginnenden, sich in Europa ausbreitenden Kunstbewegung des Art nouveau (um 1890 bis 1910) abgelöst. Der Erste Weltkrieg hatte nicht nur wirtschaftliche Konsequenzen, sondern auch soziokulturelle. Die Juweliere mussten sich einem veränderten Kundenkreis anpassen. Dies traf auch auf Karl Thomas Bossard zu, dessen Vater 1914 gestorben war. Während seiner Tätigkeit als Goldschmied setzte sich um 1925 der avantgardistische Stil des Art déco durch.

Schmuck von Bossard

Die Entwurfszeichnungen des Ateliers Bossard spiegeln die beschriebenen Stilrichtungen im Schmuck mehr oder weniger ausgeprägt wider. Sowohl Johann Karl als auch Karl Thomas Bossard waren dank Wanderjahren, späteren Auslandsreisen und den von ihnen besuchten Weltausstellungen mit den internationalen Moden und Schmuckkreationen ihrer Zeitgenossen vertraut. Bei der steigenden Zahl von Besuchern aus aller Welt, die zur Erholung nach Luzern kamen und Bossards Geschäft besuchten, war dies eine Voraussetzung. Die internationale Anerkennung Johann Karl Bossards zeigte sich unter anderem darin, dass 1891/92 der renommierte Pariser Juwelier Lucien Falize (1839–1897) seinen ältesten Sohn André (1872–1936) im Luzerner Atelier ausbilden liess.[18] Lucien Falize gehörte auch den Gremien an, die Bossard 1885 an der internationalen Ausstellung für Edelmetallkunst in Nürnberg eine Silbermedaille und 1889 an der Weltausstellung in Paris eine Goldmedaille verliehen. Lucien Falize schrieb in seinem Bericht über die Goldschmiedekunst an der Weltausstellung, dass die Exponate von Bossard zu den besten unter den ausländischen Ausstellern gehörten. Leider gibt es keine Informationen, ob es sich dabei nur um Silberobjekte oder auch um Schmuck handelte.

Die Besucherbücher des Ateliers Bossard aus den Jahren 1887 bis 1910 vermitteln ein Bild seiner Klientel, zu der die Patrizierfamilien der Schweiz ebenso gehörten wie die alten Adelsfamilien Europas und Angehörige des Geldadels von nah und fern. Sie lesen sich wie ein «Who's Who» jener Zeit. Dazu gehörten unter anderem der weltberühmte Couturier Charles Worth (1825–1895)[19] aus Paris, der die Königshäuser Europas belieferte und als Vater der Haute Couture gilt, sowie der erfolgreiche Pariser Maler und Grafiker Jules Chéret (1836–1932), der auch Schmuckmedaillons entwarf.[20] Ebenfalls erscheint die aus New York stammende Schauspielerin und Innenarchitektin Elsie de Wolfe (1865–1950), die eine Vorliebe für Schmuck hatte.[21] Leider wird bei deren Einträgen hier – wie bei fast allen anderen – nicht angegeben, ob sie Silberwaren, Schmuckstücke oder gar Antiquitäten bei Bossard erwarb. Selbst im Bestellbuch (1879–1894) und dem Debitorenbuch (1894–1898) werden die Schmuckaufträge nicht genauer spezifiziert. So erfahren wir beispielsweise nur, dass Graf Paul Schuwalow aus St. Petersburg in den Jahren 1898 und 1899 fünf «Bijoux» zu gesamthaft 480 Fr. erwarb, ein kleiner Betrag angesichts seiner Käufe von Silberobjekten für die enorme Summe von 15'680 Fr.[22]

Schmuck hat eine persönliche Beziehung zum Träger, ist oft mit Emotionen verbunden und wird meist über Generationen weitervererbt. Schmuckstücke aus dem Atelier Bossard befinden sich vorwiegend in Privatbesitz, kaum in öffentlichen Sammlungen. Daher basiert das Studium des Schmucks überwiegend auf den erhaltenen Werkstattzeichnungen, Gipsabgüssen und Modellen aus dem Werkstattnachlass. Da die Entwürfe aus der Zeit von Johann

269

270

269　Modell für einen Armreif in antikem Stil, Atelier Bossard, 1868–1901. Blei. Dm. 7,2 cm. SNM, LM 162545.

270　Modellstück für einen Armreif mit Geissbock in antikem Stil, Atelier Bossard, 1868–1901. Vermeil. Dm. 5,5 cm (Auktion Koller, Zürich, 2018).

Karl oder Karl Thomas Bossard oft nicht zu unterscheiden sind und zudem unklar ist, aus wessen Hand sie stammen, erscheint in den Bildlegenden allgemein «Atelier Bossard», wenn möglich ergänzt mit einer präzisierenden Datierung. Karl Thomas arbeitete weiterhin in historistischem Stil und griff auf die Vorlagen aus der Zeit seines Vaters zurück; gelegentlich erkennt man Neuinterpretationen an der Ornamentik. Ein weiteres Merkmal der Entwürfe von Karl Thomas ist die Verwendung von schwarzgrundigem Karton als Hintergrund. Bei manchen Zeichnungen sowie Modellen ist fraglich, ob sie überhaupt umgesetzt wurden oder ob es sich um Studien nach historischen Vorbildern aus Johann Karls Privatsammlung oder dem Antiquitätengeschäft handelt. Über einen Zeitraum von etwa 40 Jahren sammelte dieser nämlich Goldschmiedearbeiten und Schmuck anderer Werkstätten, einerseits als Mustersammlung, um die handwerklichen Techniken zu studieren, andererseits aber auch, um diese in seinem Geschäft zum Verkauf anzubieten.[23] Die Frage stellt sich immer wieder, ob es sich bei den Entwürfen um direkte Kopien nach Originalen aus der eigenen oder aus Museumssammlungen handelt. Letztere wurden in zeitgenössischen Veröffentlichungen zu historischen Gold- und Silberschmiedearbeiten publiziert.[24]

Im Folgenden werden die Zeichnungen, Abgüsse und Modelle aus dem Atelier Bossard nach den «Revivals» sowie Schmucktrends analysiert. Johann Karl zeigte Interesse für Schmuck in archäologischem Stil und reiste seit 1882 häufig nach Italien. Es ist anzunehmen, dass er den Juwelier Castellani in Rom besuchte und sich von dessen Schmuck in archäologischem Stil inspirieren liess. Augusto Castellani (1929–1914), der das Geschäft in Rom führte, figuriert 1892/93 auch in Bossards Besucherbuch.[25] Wie Bossard besass Castellani eine grosse Privatsammlung von antikem und traditionellem Schmuck und

312

leitete neben seinem Atelier ebenfalls eine Antiquitätenhandlung.[26] Unter den Bleimodellen von Bossard befindet sich ein Armreif, der vermutlich von den Pontischen Inseln entlang der Küste Latiums stammt (Abb. 269). Ein derartiger Silberarmreif wurde von J. P. Pierpont Morgan, dem renommierten amerikanischen Financier und Sammler, 1917 an das Metropolitan Museum of Art, New York, geschenkt.[27] Im Besucherbuch von Bossard ist Pierpont Morgan nicht erwähnt, jedoch dessen Schwager Walter Hayes Burns (1838–1897).[28] Johann Karl goss das Modell sicherlich von einem Original ab, ob er davon auch Kopien herstellte, bleibt unbekannt.

Ein reich verzierter Armreif aus Vermeil mit Geissbock als Abschluss ist ein Musterstück aus dem Atelier Bossard (Abb. 270).[29] Stilistisch geht der Typus auf griechischen Goldschmuck des vorchristlichen 4. Jahrhunderts zurück, der oft Löwen- bzw. Widderköpfe als Abschluss aufweist.[30] Zwischen 1860 und 1880 war diese Form bei diversen renommierten Juwelieren wie Castellani in Rom, Pasquale Novissimo in Neapel und Tiffany & Co. in New York beliebt.[31] Im Unterschied dazu scheint Bossard den Entwurf für einen Armreif mit stilisiertem Vogelkopfpaar eher von germanischen Metallarbeiten des 6. bis 7. Jahrhunderts n. Chr. abgeleitet zu haben (Abb. 272).[32] Er zeigt entlang des Reifs unterschiedlich gestaltete Zierfriese mit Rautenmustern und Mäandern. Ein Ring mit Heraklesknoten, bei den Griechen und Römern ein Liebessymbol, zeigt wie der Armreif einen von der Antike abweichenden Dekor (Abb. 271): Bossard fügte auf den Ringschultern ein Palmettenornament und um die Schlaufen zusätzlichen Drahtschmuck hinzu, die bei antiken Beispielen nicht zu finden sind.[33]

Wie die Juweliere in Paris und London liessen sich auch Johann Karl und Karl Thomas von der Ägyptomanie beeinflussen. Der Bau des Suezkanals von 1859 bis 1869 weckte das Interesse für altägyptische Kunst und Kultur. Schmuck in ägyptischem Stil war beliebt, vor allem solcher mit ägyptischen

271

271 Entwurf für einen Ring mit Heraklesknoten in antikem Stil, Atelier Bossard, 1868–1914. Papier. 15,1 × 19,1 cm. SNM, LM 163040.5.

272 Entwurf für einen Armreif mit Vogelkopfpaar in antikem Stil, Atelier Bossard, 1868–1901. Papier. 14,7 × 13 cm. SNM, LM 163071.31.

273 Entwurf für zwei Ringe in ägyptischem Stil, Atelier Bossard, 1868–1914. Papier. 7,6 × 9,8 cm. SNM, LM 163059.11.

272

273

313

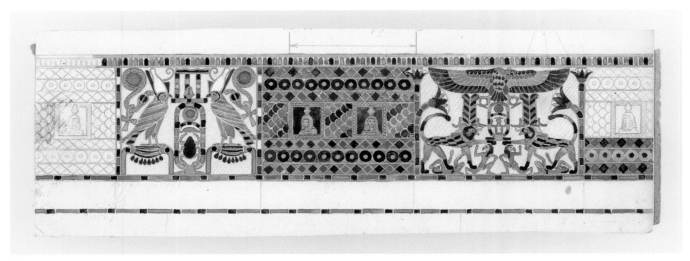

274

275

274 Entwurf für ein Armband in
ägyptischem Stil, Atelier Bossard,
1868–1914. Papier. 6,2 × 18,2 cm.
SNM, LM 163040.62.

275 Entwurf für ein Armband in
ägyptischem Stil, Atelier Bossard,
1868–1914. Papier. 11,2 × 13,5 cm.
SNM, LM 163040.52.

Skarabäen.[34] Auf einem Entwurf mit zwei Varianten für einen Ring mit Skara-
bäus weicht Bossard von den ägyptischen Vorbildern ab und verwendet als
Zier ein Knotenmotiv, ein Ornament, das vom Stil her eher griechisch-römisch
anmutet (Abb. 273). Auch als Neuinterpretation zu bewerten ist der Entwurf für
ein goldenes Armband mit Rautenfriesen und einander zugewendeten Köpfen
eines männlichen und weiblichen Pharaos (Abb. 275). Das Konzept erinnert an
ein ägypto-griechisches Armbandpaar im Königlichen Antiquarium in Mün-
chen, das 1901, 1902 und 1909 publiziert wurde.[35] Verwandt im Stil sind zwei
Entwürfe für Armschmuck des Londoner Juweliers John Brogden, die um 1860
entstanden sind.[36] Ähnlich wie Johann Karl Bossard rühmte sich Brogden als
«Art Goldsmith and Jeweller» und hatte bis zu seinem Tod im Jahr 1884 gros-
sen Erfolg mit Schmuck in diversen «Revival»-Stilen. Die kolorierte Zeichnung
eines Armschmucks in ägyptischem Stil von Johann Karl oder Karl Thomas
zeigt eine Kombination von zwei verschiedenen Brustschmuckteilen aus dem
Schatz von Dahshur, der vom französischen Archäologen Jacques de Morgan
(1857–1924) in den Jahren 1894/95 bei den Ausgrabungen dieser Nekropole
entdeckt worden war (Abb. 274).[37] Der Juwelier Tiffany & Co. in New York stellte
wenige Jahre später eine Replik eines dieser Brustschmuckstücke als Brosche
her. Ein Exemplar befindet sich im Walters Art Museum in Baltimore.[38]

Anders als bei der Antikenrezeption zu bewerten sind die Entwürfe und
Modelle Bossards in mittelalterlichem Stil, bei denen es sich oft um direkte
Kopien von Originalen seiner eigenen Sammlung oder um Studien von Objek-
ten anderer Sammlungen handelt. Den Höhepunkt erreichte das «Gothic
Revival» im Schmuck, wie bereits erwähnt, zeitlich früher. Um 1880 bis 1890
setzten einige Pariser Juweliere, wie Lucien Falize (1839–1897) und Louis
Wiése (1852–1923), Motive aus dem Mittelalter fantasievoll um und schufen
daraus Neukreationen.[39] Im Gegensatz dazu studierte Johann Karl Bossard
mittelalterlichen Schmuck genau und kopierte diesen detailgetreu, wie er

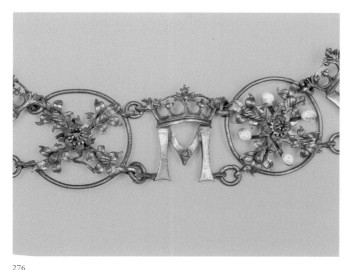

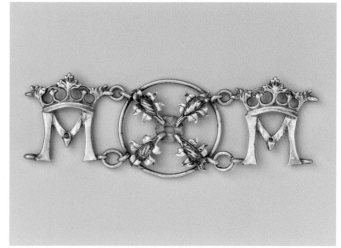

276

277

278

selber betonte: «*Ich fabriziere künstlerisch ausgeführte Gold- und Silber-gegenstände strenge in den verschiedenen Stylen.*»[40]

Als Johann Karl Bossard 1888 die Waffensammlung im Alten Zeughaus von Solothurn inventarisierte und schätzte (siehe S. 108), erhielt er Kenntnis von einer Kette, die sich damals noch im Kirchenschatz der St. Ursenkathedrale befand (Abb. 276). Es war möglicherweise Bossard selbst, der sie als Teil der Burgunderbeute einstufte. Jedenfalls wurde sie 1898 als Kette der Maria von Burgund (1457–1482) neben anderen Objekten aus der Burgunderbeute in die permanente Ausstellung des Alten Zeughauses aufgenommen.[41] Heute vermutet man, dass die zwischenzeitlich auch der Michelle de France (1395–1422) zugeschriebene Kette ursprünglich Teil eines Gürtels war, der aufgrund des Buchstabens «M» mit der Jungfrau Maria in Verbindung gebracht wurde und daher als Votivgabe in den Kirchenschatz der St. Ursenkathedrale gelang-te.[42] Ein altes Glasplattenfoto des Ateliers zeigt einen Teil der Originalkette, wohl nach einer Restaurierung durch Bossard oder der laut Brigitte Marquardt von Bossard «um 1880» angefertigten Kopie.[43] In Familienbesitz hat sich eine dreiteilige Sektion der Kette mit bekröntem M-Monogramm, das mit Rosetten alterniert, erhalten, die entweder dem Original entnommen wurde oder dieses exakt kopiert (Abb. 277). Auch eine Bleistiftstudie zu einem der 13 Kettenglieder befindet sich im Ateliernachlass (Abb. 278). Ein kolorierter Entwurf aus der Zeit von Karl Thomas kombiniert die Kettenglieder mit einem steinbesetzten Anhänger mit drei Pendentifs.[44]

Im Gegensatz dazu werfen zwei Entwürfe zu einem Ringtyp aus der ersten Hälfte des 14. Jahrhunderts mit verkanteter Schiene und Initialen als Ringkopf Fragen auf. Eine der Zeichnungen zeigt zwei Versionen des gleichen Ringtyps mit den unterschiedlichen Initialen «H» und «B» in gotischer Majuskelschrift und Blattzier.[45] Ähnlichkeiten bestehen mit einer Zeichnung, die ebenfalls zwei Varianten des gleichen Ringes mit der Initiale «B» zeigt (Abb. 279). Hier sind aber

276 Teile des Mariengürtels aus dem Kirchenschatz der St. Ursen-kathedrale, Anfang 15. Jh. Silber ver-goldet, Email, Rubine. H 3 cm (bekröntes M). Solothurn, Museum altes Zeughaus. Inv.-Nr. MAZ 1143.

277 Drei Glieder der Gürtelkette. Kopie, Atelier Bossard, um 1880. Silber vergoldet. 3,3 × 9,2 cm. Privatbesitz.

278 Bleistiftstudie eines Gliedes des Mariengürtels, Atelier Bossard, um 1880. Papier. 8,5 × 6 cm. SNM, LM 163051.128.

279

280

279　Entwurf für einen Ring im Stil
des Mittelalters, Atelier Bossard,
1868–1901. Papier. 8,5 × 8,8 cm.
SNM, LM 163059.33.

280　Modell für einen Ring im Stil
des Mittelalters, Atelier Bossard,
1868–1901. Blei. Dm. 1,6 cm. SNM,
LM 162500.67.

die Schienenpartien unterschiedlich gestaltet, eine ist schlicht belassen, die
andere ziert eine umlaufende Inschrift aus Kreuzen und Majuskelschrift. Zum
gleichen Typus gibt es zwei Bleimodelle von Bossard,[46] eines mit schlichter
Schiene und «M»-Initiale, das andere mit «R»-Initiale und umlaufender Inschrift
«*AULTRE NE VEULT*» (Abb. 280). Von diesem mittelalterlichen Ring befinden
sich Varianten im Museum für Angewandte Kunst in Köln (1924 von Wilhelm
Clemens gestiftet)[47], in der Alice und Louis Koch Sammlung im Schweizeri-
schen Nationalmuseum[48] und im British Museum in London (1897 von Sir
Augustus Wollaston Franks vermacht).[49] Der Münchner Sammler Wilhelm
Clemens (1847–1934), der Juwelier Louis Koch aus Frankfurt am Main (1862–
1930) und Sir Augustus Wollaston Franks (1826–1897), einer der wichtigsten
Sammler seiner Zeit und lange Jahre Kurator am British Museum, haben nach-
weislich Bossards Antiquitätenhandlung besucht und dort vermutlich Schmuck
und Objekte erworben. In Anbetracht der vorhandenen Modelle und Zeichnun-
gen stellt sich die Frage, ob Bossard einen solchen Ring tatsächlich als
Kundenauftrag ausgeführt hat, eventuell als Liebesring für ein Paar mit den
Initialen «H» und «B», denn die mittelalterlichen Beispiele haben oft Inschriften
mit Liebeserklärungen, wie etwa der Kölner Ring mit der Devise «*Aultre Ne
Veult*» (eine(n) andere(n) will ich nicht). In ähnlichem Zusammenhang trägt
der Ring aus der Alice und Louis Koch Sammlung die Initiale «E» und als
Inschrift in schwarzem Email «*ICH* HOFFE *GE *NADA *FROWE*» (Ich hoffe
auf Gnade, Herrin). Ein ebensolcher Ring aus vergoldetem Silber ohne Email
mit gleicher Inschrift und Initiale befand sich in der Privatsammlung von Johann
Karl.[50] Wenn solche Ringe im Atelier Bossard hergestellt wurden, so ist es
fraglich, ob alle Beispiele in den Museen wirklich Originale aus dem 14. Jahr-
hundert sind. Dies betrifft auch einen goldenen Ring aus der zweiten Hälfte

316

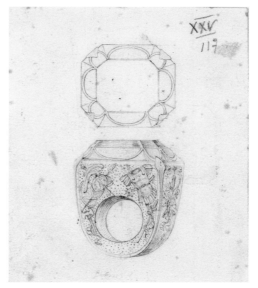

281

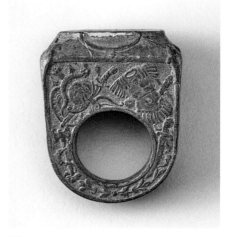

282

281 Entwurf für einen Ring, Atelier Bossard, 1868–1914. Papier. 11,8 × 9,6 cm. SNM, LM 163050.3.

282 Abguss eines Ringes, Atelier Bossard, 1868–1914. Blei. 4,3 × 3,4 × 3,1 cm. SNM, LM 162511.4.

des 15. Jahrhunderts in Form einer Dornenkrone im Museum für Angewandte Kunst in Köln.[51] Eine Variante dieses Ringes befand sich in der Privatsammlung Johann Karls. Eine Verbindung zwischen den beiden Ringen ist wahrscheinlich, da der Ring vom Design her selten ist und der Kölner Ring dem Museum von Wilhelm Clemens geschenkt wurde.

Noch unerforscht sind die sogenannten Papstringe des 15. und 16. Jahrhunderts, meist aus vergoldeter Bronze, in Übergrösse und oft mit Glassteinen anstelle von Schmucksteinen gefasst, die in zahlreichen Museen sowie im Handel zu finden sind. Man vermutet, sie seien als Zeremonialringe bei der Investitur eines Bischofs oder Kardinals über dem Handschuh getragen oder einem päpstlichen Gesandten zur Beglaubigung von Dokumenten mitgegeben worden.[52] Bei ihrer Vielzahl und der groben Ausführung scheint diese Hypothese eher unwahrscheinlich, demnach auch deren Authentizität. Eine Bleistiftstudie und ein zugehöriges Bleimodell von Johann Karl zeigen eine Variante der sog. Papstringe (Abb. 281 und 282).[53] Anstelle von religiösen Symbolen bzw. Papstwappen setzt Bossard Panoplien. Dieser Ringtypus hatte offensichtlich sein Interesse geweckt, denn es gibt auch eine Bleistiftzeichnung eines solchen Rings mit Papstwappen und Symbolen der Evangelisten Markus und Johannes. Die feine Blattzier an den Ecken, als Krappen ausgebildet, die den Stein halten, ist atypisch für die Renaissancezeit und erweckt den Eindruck, dass Bossard hier von den historischen Vorlagen abweicht. Ein von Johann Karl erworbener sog. Papstring in der Alice und Louis Koch Sammlung (Abb. 283 und 284) dokumentiert eine weitere Variante.[54] Der Aufbau des Ringkopfs, die Ausführung der von einem Strahlenkranz umgebenen Evangelistensymbole und speziell die gravierten Blattranken sind eher dem 19. Jahrhundert zuzuordnen. Dieses Beispiel macht die Schwierigkeiten bei der Beurteilung von

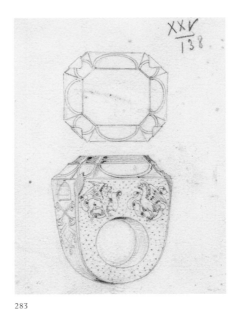
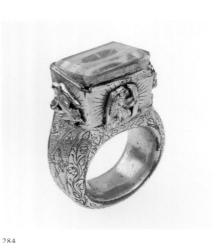

283 Entwurf für einen sog. Papstring, Atelier Bossard, 1868–1901. Papier. 11 × 8,2 cm. SNM, LM 163050.2.

284 Sog. Papstring, Atelier Bossard, um 1901. Bronze vergoldet, transparentgelbe Glaspaste mit roter Folie. 5,6 × 4,0 cm. Alice und Louis Koch Sammlung, SNM, DEP 10632.

283

284

historistischem Schmuck aus dem Atelier Bossard besonders deutlich. Ohne Kaufbelege oder eine gesicherte mündliche Überlieferung können irrtümliche Zuschreibungen entstehen. Ob Louis Koch den Ring als originalen «Papstring» oder wissentlich als eine Arbeit von Bossard erworben hat, ist unbekannt.

Um ein Original aus dem Atelier Bossard handelt es sich dagegen bei einem prächtigen Ring mit skulpturalen Figuren des hl. Gallus mit dem Bären und des hl. Augustinus von Hippo mit offenem Buch, die Schreibfeder haltend, und einem Herzen (Abb. 285 und 286). Der Ring wurde im Auftrag von Dr. Augustinus Egger (1833–1906), 1882 bis 1906 Bischof von St. Gallen, angefertigt. Der hl. Gallus ist Patron von St. Gallen und der hl. Augustinus war der Namenspatron des Bischofs.[55] Die eingravierte lateinische Inschrift lautet: «HAEC REQUIES MEA» (Psalm 131, 14) sowie «INQUIETUM COR NOSTRUM». Ausser Kirchengerät haben Kleriker häufig persönlichen Schmuck in Auftrag gegeben; dies wird deutlich bei der Vielzahl von Entwürfen für Kreuzanhänger in verschiedensten Stilen. Laut Bestellbuch hat Johann Karl 1888 auch für den Basler Bischof Leonhard Haas (Bischof von 1888 bis 1906) ein goldenes Pektoralkreuz mit Kette angefertigt, das dieser auf seinem offiziellen Porträt von 1889 trägt.[56]

Im Atelier Bossard befanden sich Modelle von Anhängern mit Heiligenfiguren bzw. Szenen aus dem Leben Christi, die auf Beispiele der zweiten Hälfte des 15. bis ins frühe 16. Jahrhundert zurückgehen. Diese sind meist aus Silber, teils vergoldet, und wurden am Gürtel oder Rosenkranz getragen. Vorbilder für diese rundplastischen bzw. reliefierten Szenen waren Kupferstiche von Martin Schongauer, dem Meister ES sowie dem Hausbuchmeister und anderen. Johann Karl hatte solche Anhänger in seiner Antiquitätenhandlung im Angebot und 1910 sogar 42 Exemplare dem Schweizerischen Landesmuseum verkauft.[57] Vier Bleimodelle mit den Darstellungen der Anna Selbdritt, der Maria

285

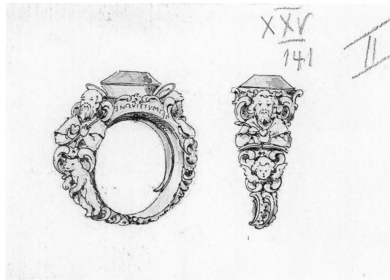

286

mit dem Kinde und des hl. Georg mit dem Drachen (Abb. 287) sind Abgüsse
von Anhängern aus dem Kabinett des Basler Juristen und Sammlers Basilius
Amerbach (1533–1591), heute im Historischen Museum Basel.[58] In den katho-
lischen Regionen der Schweiz, Österreichs und Deutschlands, wo man sie an
Rosenkränzen findet, bestand bis ins 19. Jahrhundert ein grosser Bedarf.[59]
Auch hier ergibt sich die Frage, ob Bossard nach diesen Modellen solche
Anhänger herstellte. Zahlreiche Beispiele befinden sich in öffentlichen Samm-
lungen, u. a. im Museum für Angewandte Kunst in Köln und im Victoria and
Albert Museum in London.[60] Oftmals sind die Kopien aus dem 19. Jahrhundert
eindeutig zu erkennen, in einigen Fällen sind Original und Kopie jedoch schwer
zu unterscheiden.

Als Johann Karl 1868 das Geschäft übernahm, war Schmuck im Neorenais-
sance-Stil en vogue. Insbesondere im deutschsprachigen Kulturraum dienten
die Zeichnungen und Gemälde des Renaissancemalers Hans Holbein d. J.
und Albrecht Dürers als bevorzugte Vorbilder. Beispielsweise entwarf
der Wiener Goldschmied August Kleeberger um 1875 Schmuck direkt nach
Vorlagen Holbeins.[61] Auch aus dem Atelier Bossard sind Anhänger im Stile
Holbeins bekannt; ein beliebtes Motiv waren Initialen, vor allem die von Laub-
werk umhüllte Buchstabenkombinationen «HI» mit mittlerem Schmuckstein
(Abb. 288 und 289). Eine spätere wohl um 1901 bis 1914 in der Zeit von Karl
Thomas entstandene Zeichnung zeigt eine weitere Variante, der Zeit ent-
sprechend mit facettierten Steinen, vermutlich Saphir und Brillanten, reich ver-
ziert (Abb. 290). Im Jahr 1887 publizierte Edouard His Ornamententwürfe von
Holbein, und 1877 präsentierte der Münchner Verleger und Autor Georg Hirth
(1841–1916) in seinem Werk «Formenschatz der Renaissance» Beispiele aus
dem Basler Amerbach Kabinett, darunter auch Arbeiten Holbeins.[62] Die Pub-

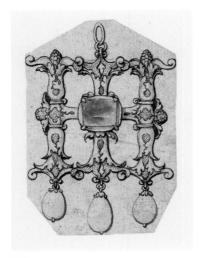

288

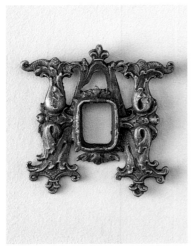

289

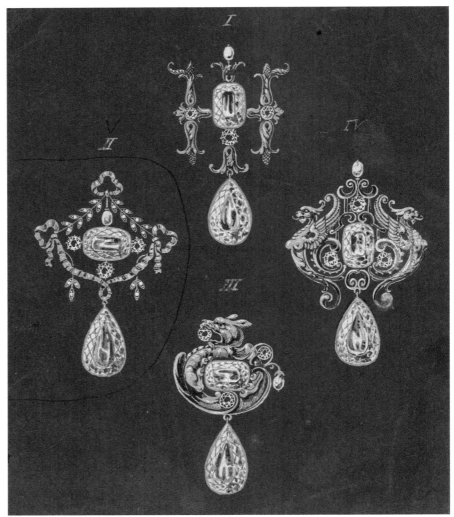

290

288 Entwurf für einen Anhänger,
Hans Holbein d. J., um 1536–1537.
Papier. 7,2 × 4,8 cm. British Museum,
London, SL,5308.116.

289 Modell für einen Anhänger nach
Hans Holbein d. J., Atelier Bossard,
1868–1901. Blei. 3,4 × 3,3 cm. SNM,
LM 162518.

290 Entwurf für vier Anhänger im
Renaissance- und Louis XVI-Stil,
Atelier Bossard, 1901–1914. Papier.
16,6 × 13,8 cm. SNM, LM 163077.46.

likationen Hirths erwiesen sich als wichtige Förderer der Neorenaissance:
In den 1880er Jahren veröffentlichte er in der mehrbändigen Serie «Lieb-
haber-Bibliothek alter Illustratoren in Facsimile-Reproduction» Faksimiles von
Werken der berühmten deutschen Renaissancekünstler wie Albrecht Dürer,
Lucas Cranach d. Ä., Jost Amman, Virgil Solis und, wie bereits erwähnt, Hans
Holbein d. J.

Die Sirene, auch Melusine genannt, war ein vielfach verwendetes Motiv im
Atelier Bossard. Dazu gibt es ein Bleimodell, das wohl auf einen Entwurf von
Virgil Solis (Abb. 293) zurückgeht, sowie einen Sirenenanhänger, um 1600, aus
der Sammlung des Grünen Gewölbes in Dresden, der zur Zeit von Bossard
vielfach in Publikationen abgebildet war.[63] So trägt etwa ein unbekannter
33-jähriger Mann auf einem Porträtgemälde des Hans Mielich von 1546 einen
Sirenenanhänger aus Gold.[64] Auch bei den Goldschmieden des 19. Jahrhun-

320

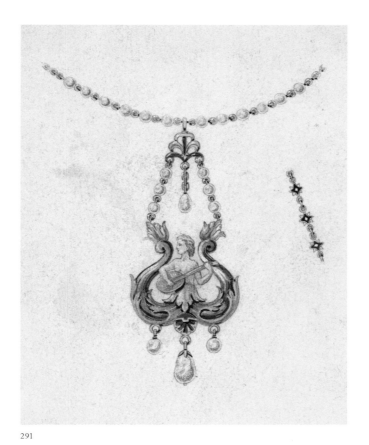

291

292

291 Entwurf für einen Sirenen-
anhänger mit Kette, Atélier Bossard,
1868–1934. Papier. 14,2 × 10,7 cm.
SNM, LM 163077.101.

292 Modell einer Sirene nach Virgil
Solis, Atelier Bossard, 1869–1901. Blei.
2,6 × 2,6 cm. SNM, LM 162532.

derts, u.a. in Deutschland und Wien, erfreute sich die Sirene besonderer
Beliebtheit.[65] Beispiele unbekannter Goldschmiede befinden sich im Londoner
Victoria and Albert Museum und im Museum für angewandte Kunst in Wien.[66]
Ferdinand Luthmer publizierte 1882 in seinem Buch «Ornamental Jewellery of
the Renaissance» die kolorierte Zeichnung einer Kette mit vier aneinander-
gereihten Sirenen, dem Wappenmotiv der Nürnberger Patrizierfamilie Rieter,
kombiniert mit dem Baum des Familienwappens der Pirckheimer, ferner einen
Ohrring mit einer Mandoline spielenden Sirene, Teil der Preussischen Kron-
juwelen.[67] 1888 beschreibt von Hefner-Alteneck einen Halsschmuck aus dem
Besitz des Grafen von Lenden in München mit fünf Sirenen als Kettenglieder.[68]
Im Atelier Bossard erscheint das Motiv der Sirene in verschiedenen Versionen,
z.B. als Bleimodell (Abb. 292) und dazu passend, mit Anhänger und Kette und
von einem Maskenkopf und zwei Delfinen umrahmt auf einer Zeichnung aus
der Zeit Johann Karls.[69] Der gleiche Entwurf wird später unter Karl Thomas
verwendet und in mehreren Variationen ausgeführt, u.a. für die Zeichnung
einer Mandoline spielenden Melusine (Abb. 291). In diesem Fall bezieht sich die
doppelschwänzige Melusine als Wappenfigur auf die Basler Patrizierfamilie
Vischer und wurde 1924 speziell für das Ehepaar Fritz (1845–1920) und Amélie
Vischer-Bachofen (1853–1937) angefertigt. Die beiden waren gute Kunden

293 Ornamentstich mit Meerjungfrau
und -mann sowie Sirene, Virgil Solis,
1530–1562. Kupferstich. 7,3 × 5,7 cm.
Victoria and Albert Museum, London,
E.4260-1910.

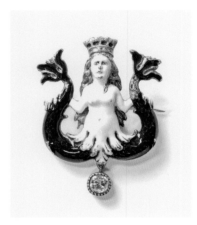

294

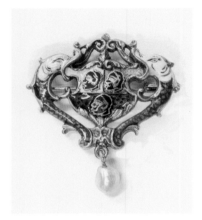

295

294 Brosche mit Melusine, Atelier
Bossard, 1924. Gold, Email, Brillant.
3,2 × 2,4 cm. Privatbesitz.

295 Anhänger mit Wappenschild der
Familie Morel, 1923. Gold, Email, Perle.
3,9 × 3 cm. Privatbesitz.

von Bossard: Sie gaben einige Pokale im Stile der Renaissance in Auftrag (Abb. 95, 107, 153 und Kat. 41), und nach mündlicher Überlieferung schuf Bossard für sie 1906 einen ebenfalls im Renaissance-Stil gestalteten Löwenanhänger (Abb. 298) aus 22-karätigem Gold, ausgestattet mit Email, Perlen und Schmucksteinen. Eine weitere Variante des Melusinenmotivs für die Familie Vischer gibt es als Anhänger aus Gold mit Email, weissem Oberkörper und dunkelblauem Doppelschwanz der Sirene, mit grüner Krone und Brillant, jedoch ohne Mandoline (Abb. 294). Auch ein goldener Anhänger mit dreigeteiltem Wappenschild der Basler Familie Morel, umrahmt von einem rot-emaillierten Delfinpaar mit Perle, wurde auf Bestellung des Ehepaars Vischer-Bachofen gefertigt (Abb. 295). Auf der Rückseite dieses Anhängers sind neben der Bossardmarke die Initialen «RM» (für Rose Morel, 1904 –1995) und das Datum «12. Dezember 1923» eingraviert. Letzteres bezieht sich auf den 70. Geburtstag der Amélie Vischer-Bachofen. Diese beschenkte anlässlich ihres Geburtstages ihre sechs Enkelinnen mit solchen Anhängern, die sie bei Bossard, versehen mit den jeweils passenden Familienwappen, bestellt hatte. Die noch zu Beginn des 20. Jahrhunderts oder gar in den 1920er Jahren im Stil der Neorenaissance gestalteten Schmuckstücke belegen den Fortbestand einer konservativen Schweizer Kundschaft. Das erklärt auch, warum Karl Thomas die Entwürfe seines Vaters nach so vielen Jahren weiterhin verwendete.

Zwei Zeichnungen mit Varianten für einen Schiffsanhänger (Abb. 296 und 297), den die Familie Vischer-Bachofen 1914 in Auftrag gab, werfen bezüglich der Verwendung von historischen Vorlagen und hinsichtlich des Urteils nachfolgender Generationen Fragen auf. Bereits um 1860 haben Juweliere aus Frankreich und Deutschland, unter anderen Alfred André und Reinhold Vasters, zwei- und dreimastige Schiffsanhänger im Renaissance-Stil angefertigt, die von mehreren Museen als originale Renaissance-Schmuckstücke katalogisiert bzw. angekauft worden waren, sich aber inzwischen als Nachbildungen oder als Fälschungen erwiesen.[70] Oft werden die Originale aus der Renaissance als venezianischen Ursprungs beschrieben, der Typus stammt jedoch aus Griechenland: So befinden sich entsprechende Beispiele des 17. Jahrhunderts in der Sammlung der Helene Stathatos (1887–1982) im Benaki Museum in Athen.[71] Der Entwurf aus der Zeit von Karl Thomas Bossard geht jedoch eindeutig auf einen Schiffsanhänger des 16. Jahrhunderts im Musée du Louvre in Paris zurück, der bereits 1828 in die Sammlung dieses Museums gelangte.[72] Bis ins Detail gleichen sich Vorbild und Nachbildung, so dass der 1914 von Bossard angefertigte Anhänger ohne Kenntnis der Entstehungsgeschichte in der Folgezeit irrtümlicherweise sowohl für ein Objekt der Renaissance gehalten wie auch als Fälschung beurteilt werden könnte.

Eine solche irreführende Arbeit aus dem Atelier Bossard ist der bereits erwähnte Löwenanhänger im Renaissance-Stil mit dazugehöriger Zeichnung, den Karl Thomas für die Familie Vischer-Bachofen 1906 anfertigte (Abb. 298). Sollte dieser Anhänger ohne Kenntnis des Auftrages auf den Kunstmarkt oder in ein Museum gelangen, könnte es auch in diesem Fall zu Fehleinschätzungen kommen. Ein Löwenanhänger im Walters Art Museum in Baltimore, aus

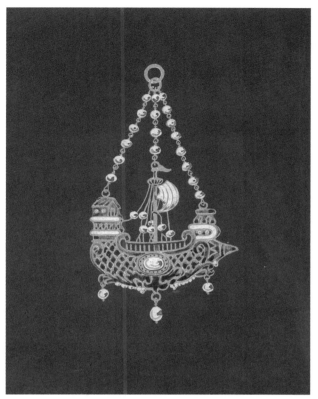

296

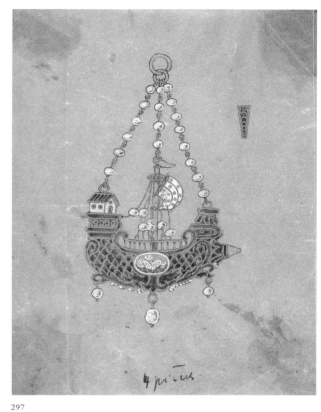

297

296/297 Entwürfe für einen
Schiffsanhänger im Renaissance-Stil,
Atelier Bossard, 1869–1914. Papier.
14,4 × 10,7 cm bzw. 12,9 × 10,7 cm.
SNM, LM 163077.40 und
LM 163077.96.

298 Entwurf für einen Löwen-
anhänger im Renaissance-Stil,
Atelier Bossard, 1869–1934. Papier.
14,1 × 11,1 cm. SNM,
LM 163077.108.

298

299

300

301

299 Entwurf für einen Anhänger mit Liebespaar zu Pferd im Renaissance-Stil, Atelier Bossard, 1868–1934. Papier. 18,2 × 11,6 cm. SNM, LM 163042.4.

300 Entwurf für einen Anhänger mit dem Hl. Georg und Drachen im Renaissance-Stil, Atelier Bossard, 1901–1934. Papier. 12 × 9,6 cm. SNM, LM 163077.43.

301 Ornamentstich für einen Anhänger, Daniel Mignot, 1596–1616. Papier. 9,6 × 6,0 cm. Rijksmuseum, Amsterdam, RP-P-1953-83.

Gold mit Barockperle im Stil des Hans Collaert d. Ä. und in die Zeit von 1600 bis 1650 datiert, zeigt eine ähnliche Pose, jedoch ohne Schweifwerksockel.[73] Zwei weitere Beispiele befinden sich im Metropolitan Museum of Art in New York, die inzwischen in die zweite Hälfte des 19. Jahrhunderts datiert werden.[74] Um 1909 tauchten weitere Versionen auf, die mittlerweile als von Reinhold Vasters in Aachen sowie Alfred André in Paris angefertigte Fälschungen identifiziert worden sind.[75] Damit wird die Authentizität solcher Schmuckarbeiten, die dem Original der Renaissancezeit nahestehen, in Frage gestellt. Obwohl die Löwenanhänger von Bossard sowie jene von André und Vasters in den gleichen Jahren entstanden, liegt der wesentliche Unterschied darin, dass Bossards Stück nachweislich eine Auftragsarbeit war, während die anderen Anhänger mit der Intention der Täuschung hergestellt worden sind. Auf diesen Punkt wird später im Kapitel noch eingegangen.

Wie beim Schiffsanhänger haben Johann Karl bzw. Karl Thomas Bossard ein weiteres Original aus dem Louvre als Vorbild für einen Entwurf gewählt: Der Anhänger aus der Zeit um 1550 bis 1600 zeigt eine romantische Szene mit einem weissen, nach rechts schreitenden Pferd, auf dem ein Herr in weisser Jacke mit einem Falken auf dem Arm und eine Dame im blauen Kleid reiten. Der Falke ist eine Metapher für die Liebe. Die Entwurfszeichnung von Bossard weist wie beim Original einen Sockel aus Schweifwerk auf, nur die ornamentalen Details sind abgewandelt (Abb. 299). Der originale Renaissance-Anhänger im Louvre wurde dem Museum im Jahr 1856 vom Musiker und Kunstsammler Alexandre-Charles Sauvageot (1787–1860) gestiftet und 1863 publiziert.[76]

Ein anderes, bei den Juwelieren der Neorenaissance beliebtes und weitverbreitetes Motiv ist die Darstellung des hl. Georg als Drachentöter (Abb. 300).[77]

302

303

302 Entwurf für einen Anhänger im Renaissance-Stil nach Daniel Mignot, Atelier Bossard, 1868–1901. Papier. 7,9 × 5,1 cm. SNM, LM 163042.3.

303 Modell für einen Anhänger im Renaissance-Stil nach Daniel Mignot, Atelier Bossard, 1868–1901. Blei. 4,9 × 4,7 cm. SNM, LM 162515.

1913 fertigte Karl Thomas wiederum für Fritz und Amélie Vischer-Bachofen einen Anhänger mit dieser Szene an. Das Bild der Figurengruppe ist auf einer birnförmigen, durchbrochenen Rückwand aus Schweifwerk montiert. Als Vorlage für diesen Hintergrund dienten Ornamentstiche von Daniel Mignot aus dem Jahre 1596 (Abb. 301),[78] die 1870 wiederaufgelegt wurden und zunehmend das Interesse der Juweliere wie beispielsweise des Pariser Juweliers Louis Wiése (1852–1923) weckten. Dieser übernahm die Form direkt von Mignot und bildete mit einem leicht konvex geformten Paar eine Gürtelschliesse.[79] Ein unbekannter Goldschmied aus Wien entwarf 1880 eine Kette, ein Armband und Ohrringe aus Silber als Demi-Parure, bestehend aus einer Variation von Mignot-Formen mit dem Titel «Renaissance-Schmuck».[80] Häufiger jedoch findet man die aus Schweifwerk bestehende Grundform als Hintergrund einer reliefierten Figurenszene. Einen ähnlichen Georgs-Anhänger erwarb der Sammler Ferdinand de Rothschild vor 1890 vom angesehenen, aber umstrittenen Antiquitätenhändler und Sammler Frédéric Spitzer (1815–1890). Doch bereits 1897 erkannte Rothschild, dass es sich um eine Arbeit der Neorenaissance handelte. Dieses Beispiel zeigt die Problematik von Kopien nach Originalen und freien Nachbildungen zu jener Zeit auf.[81] Bei Bossard spielten die Ornamentstiche Mignots eine prominente Rolle, wie auch eine farbige Entwurfszeichnung (Abb. 302), ein Bleimodell (Abb. 303) sowie ein Gipsabguss mit drei Varianten (Abb. 304) zeigen.[82] Ein weiterer, eindeutig als historistisch zu bewertender Entwurf, vermutlich von Karl Thomas angefertigt, zeigt einen Anhänger mit der figürlichen Darstellung der Caritas mit zwei Kindern, Sinnbild der Tugend der Nächstenliebe, unter einem Baldachin stehend, vor dem Hintergrund des Mignot-Motivs (Abb. 305). Die Farbigkeit und das Gewand der Caritas sind unverkennbar historistisch und wirken vom Stil her eher orienta-

325

304

305

304 Abguss mit drei Anhängern im
Renaissance-Stil, Atelier Bossard,
1868–1901. Gips. 9,1 × 18,5 cm. SNM,
LM 140108.95.

305 Entwurf für einen Anhänger mit
Caritas im Renaissance-Stil, Atelier
Bossard, 1868–1934. Papier.
13,9 × 11,2 cm. SNM, LM 163053.58.

306 Abguss für einen Anhänger
im Renaissance-Stil, Atelier Bossard,
1868–1934. Gips koloriert.
2,3 × 4,9 × 5,9 cm. SNM,
LM 162720.2.

307 Ornamentstich mit Schmuck-
entwürfen, Abraham de Bruyn,
Niederlande, 1550–1587. Papier.
11,4 × 8,1 cm. Rijksmuseum, Amster-
dam, RP-P-BI-5020.

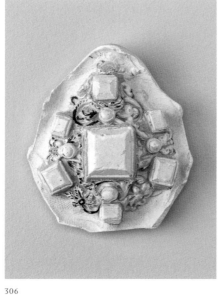

306

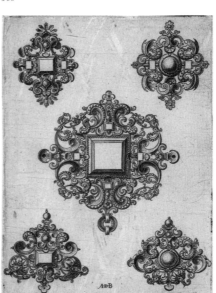

307

lisch, möglicherweise gar inspiriert vom Japonismus, der um 1900 Europa in
den Bann zog.

Die Ornamentstiche von Abraham de Bruyn von 1550 bis 1587 waren
ebenfalls beliebte Vorlagen für Schmuckstücke der Neorenaissance (Abb. 307).[83]
Unter den Kopien und Abgüssen von Stücken aus dem Basler Amerbachka-
binett in Bossards Ateliernachlass befinden sich u. a. ein Ornamentteil im Stile
de Bruyns sowie ein Anhänger in Anlehnung an Virgil Solis.[84] Unter den Gips-
abgüssen gibt es mehrere Versionen dieses typischen Renaissanceanhän-
gers, die sich vornehmlich in den abgewandelten Zierelementen unterscheiden
(Abb. 306). Vom Konzept her ragt ein Gipsabguss heraus, dessen Form mit

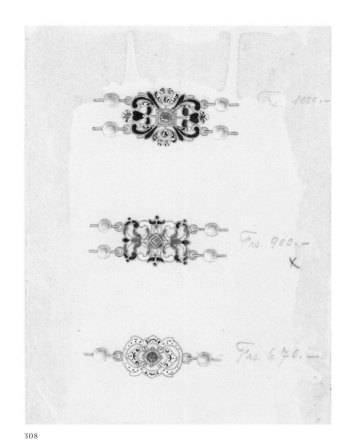

308

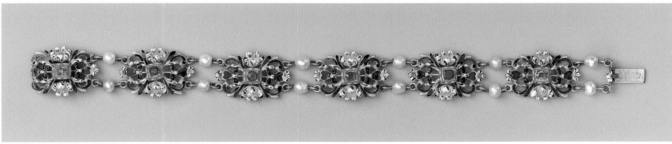

309

308 Entwurf mit drei Kettengliedern im Renaissance-Stil, Atelier Bossard, 1868–1934. Papier. 12,1 × 8 cm. SNM, LM 163040.24.

309 Armband im Renaissance-Stil, Atelier Bossard, 1868–1901. Gold, Email, Rubine, Perlen. 1,4 × 18,2 cm. Privatbesitz.

tafelgeschliffenen Steinen ins späte 16. Jahrhundert weist, während das ange-dachte Email mit schwarzen Umrisslinien und Pastelltönen dem Geschmack der zweiten Hälfte des 17. Jahrhunderts entspricht. Dieser Emaildekor begeis-terte Bossard ebenso wie die Juweliere aus Paris und London, die zudem durch die 1861 realisierte Neuaufstellung der Vasen aus Bergkristall, Jaspis und Achat mit ihren prächtigen Emailmonturen des 16. und 17. Jahrhunderts in der Galerie d'Apollon im Louvre inspiriert wurden. Pastos aufgetragenes Email in Pastell-tönen mit schwarzen Strichen kam wieder in Mode.[85]

Die Wiederbelebung dieser Emailtechnik und die Neuinterpretation von Zierformen der Renaissancezeit finden sich deutlich in Bossards Entwürfen zu

327

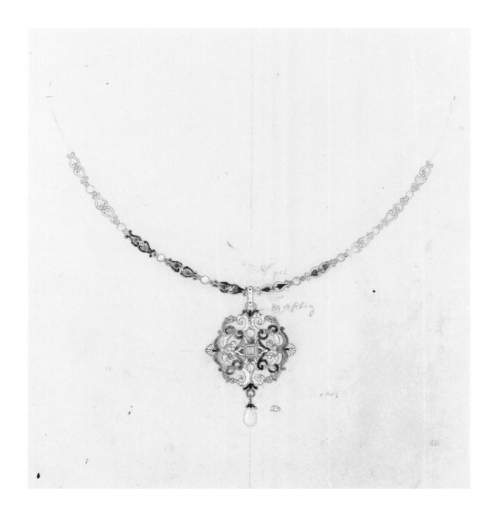

310 Entwurf für eine Kette mit
Anhänger im Renaissance-Stil, Atelier
Bossard, 1868–1934. Papier.
16,6 × 13,6 cm. SNM, LM 163042.13.

einem Armband mit akanthusverzierten Kettengliedern (Abb. 309), vermutlich aus der Zeit von Karl Thomas. Die kolorierte Zeichnung (Abb. 308) zeigt drei verschiedene Varianten der Kettenglieder.[86] Untypisch für die Renaissance ist die Auswahl und Kombination der Emailfarben Rot, Weiss, Blau und Schwarz. Dieses Konzept findet man auch bei drei kolorierten Zeichnungen von Ketten mit Anhängern in durchbrochener Rundform aus Schweifwerk, C-Schwüngen und «cosse de pois» (Abb. 310).[87] Auch hier werden Zierelemente der Renaissance übernommen, in ihrer Zusammensetzung und Farbigkeit jedoch neu interpretiert – opakes Grün, Gelb, Blau und Weiss – in Anlehnung an Pariser Schmuck aus der Zeit um 1865 bis 1880, beispielsweise der Juweliere August Fannière oder Lucien Falize.

Bei zwei Entwürfen des Ateliers Bossard mit Varianten zu einem Anhänger mit Meerjungfrau im Renaissance-Stil stellt sich erneut die Frage nach den Vorbildern (Abb. 311 und 312): Der Entwurf mit der Darstellung einer Meerjungfrau, die einen Spiegel in die Höhe hält, basiert auf einem vermutlich flämischen Original aus der Zeit um 1570 bis 1580 im Museo degli Argenti in Florenz.[88]

311

312

311 Entwurf für einen Anhänger mit Meerjungfrau im Renaissance-Stil, Atelier Bossard, 1868–1901. Papier. 12,8 × 8,4 cm. SNM, LM 163042.1.

312 Entwurf für einen Anhänger mit Meerjungfrau im Renaissance-Stil, Atelier Bossard, 1868–1901. Papier. 14,2 × 11,6 cm. SNM, LM 163042.6.

Davon existiert eine Kopie des 19. Jahrhunderts im Metropolitan Museum of Art in New York, die 1917 von J. Pierpont Morgan geschenkt wurde und 1890 noch ins 16. Jahrhundert datiert worden war.[89] Wie das Original in Florenz trägt die bekrönte Meerjungfrau ein Stundenglas unter ihrem linken Arm. Unter den Zeichnungen von Reinhold Vasters aus Aachen im Victoria and Albert Museum in London befinden sich zwei 1909 datierte Varianten des gleichen Motivs. Und von Alfred André aus Paris, der eng mit Vasters zusammenarbeitete, gibt es mehrere Gipsabgüsse mit demselben Motiv sowie ein ausgeführtes Original in der National Gallery of Art in Washington, D.C.[90] Es ist zu vermuten, dass sowohl Bossard als auch Vasters und André das Florentiner Original durch eine Illustration im Katalog der Sammlung des Freiherrn Karl von Rothschild, den Ferdinand Luthmer 1883 publizierte, kennenlernten.[91] Ein weiteres Exemplar einer Meerjungfrau, das einst Königin Victoria gehörte und sich heute in der Royal Collection of His Majesty King Charles III befindet, wurde 1876 von Charles Drury Fortnum als *fine Italian jewel of the sixteenth century* beschrieben.[92] Dieser wichtige Sammler, der dem British Museum in London und dem Ashmolean Museum in Oxford Objekte schenkte, besuchte nachweislich auch Bossards Antiquitätengeschäft.[93] Der Anhänger besteht aus unterschiedlich zu datierenden Teilen, die um 1860 bis 1870 zusammengesetzt wurden. Hat Bossard den Anhänger mit Meerjungfrau nach dem bei Luthmer abgebildeten Original aus Florenz angefertigt? Sollte das der Fall sein, wo befindet sich dieses und ist es vielleicht auch als ein Werk Bossards zu erkennen, sei es durch einen Firmenstempel oder durch überlieferte Informationen zum Erwerb? Ohne Dokumentation kann eine historisierende Arbeit auch irrtümlich oder in täuschender Absicht als Original der Renaissance verkauft worden sein. In der zweiten Hälfte des 19. sowie im frühen 20. Jahrhundert gab es Juweliere, die

313

314

313 Ring im Renaissance-Stil, Atelier
Bossard, 1868–1901. Gold, Email.
2,2 × 2,4 cm. Alice und Louis Koch
Sammlung, SNM, DEP 10731.

314 Entwurf für einen Ring im
Renaissance-Stil, Atelier Bossard,
1868–1901. Papier. 7 × 10,1 cm.
SNM, LM 163061.4.

nachweislich Kopien als Originale verkauft hatten – dazu gehörten unter ande-
ren Alfred André und Reinhold Vasters. In den vergangenen Jahren sind solche
Fälle in Museen sowie auf dem Kunstmarkt identifiziert worden.

Als Beispiel sei ein Stück in der Alice and Louis Koch Sammlung im Schwei-
zerischen Nationalmuseum erwähnt (Abb. 313).[94] Es handelt sich um einen Ring
aus Gold mit *email en ronde bosse,* mit zwei ineinandergreifenden rechten
Händen als Ringkopf, den zwei männliche Stützfiguren halten. In derselben
Sammlung gibt es eine Kopie des Ringes aus Gold ohne Email, dazu befand
sich in den schriftlichen Unterlagen ein Vermerk, dieser sei bei der Kunsthand-
lung Guggenheim in Aarau erworben worden und ein identisches Exemplar sei
in der Sammlung Bossard, Luzern. Der kolorierte Entwurf dazu (Abb. 314) war zur
Zeit der 1994 erschienenen Publikation über die Sammlung Koch noch unbe-
kannt, daher wurde der Ring stilistisch als «Westeuropäisch, 3. Viertel des
16. Jahrhunderts» eingeordnet, aber mit einem Fragezeichen versehen. Zweifel
erweckten die ungewöhnliche Wahl der Emailfarben und eine Kopie in Gold aus
dem 19. Jahrhundert. Wie bei vielen Entwürfen aus dem Atelier Bossard stellt
sich auch hier die Frage, wie viele Exemplare dieses Typs ausgeführt wurden,
wo sich diese heute befinden und ob nachfolgende Generationen und Schmuck-
historiker diese als Zeugnisse des 19. Jahrhunderts erkannt haben. Dank der
Zeichnung kann der Ring nun dem Atelier Bossard zugeschrieben werden.

Eine Studienzeichnung, vermutlich aus der Zeit von Johann Karl Bossard
mit Entwürfen von Ringen im Stil des 16. bis 18. Jahrhunderts, stiftete weitere
Verwirrung (Abb. 315). Die Vermerke auf dem Blatt deuten darauf hin, dass sie
auch ausgeführt wurden. Darunter befinden sich drei Ansichten eines Renais-
sancerings aus dem 16. Jahrhundert, untypisch sind jedoch die ovale Form
des Ringkopfes sowie die Kombination der Emailfarben. Hier wurden Form
und Ornament neu interpretiert. Es gibt aber auch einige Bleimodelle von Rin-

330

315

316

315 Entwurf für Ringe im Renais-
sance- und Rokoko-Stil, Atelier
Bossard, 1868–1901. Papier.
20 × 15,6 cm. SNM, LM 163044.1.

316 Modell für einen Ring im
Renaissance-Stil, Atelier Bossard,
1868–1901. Blei. Dm. 2 cm. SNM,
LM 162500.96.

gen aus dem Atelier Bossard, die von Beispielen des 16. und 17. Jahrhunderts
direkt abgegossen wurden. Sie dienten möglicherweise als Studienobjekte
und entstanden unter Verwendung von Originalen in seinem Kunst- und Anti-
quitätengeschäft (Abb. 316). Unbekannt bleibt, ob solche Ringe tatsächlich von
Bossard angefertigt wurden. Nach der stattlichen Zahl von Ringentwürfen aus
der Zeit von Karl Thomas zu urteilen, wurden die Grundform des Siegelringes
aus dem 17. Jahrhundert sowie die Ornamentik der Renaissance übernommen,
die Kombination und Farbigkeit sind jedoch Neuinterpretationen des Historis-
mus (Abb. 317).[95] Der Entwurf für einen Ohrring verdeutlicht diesen Ansatz: Die
Grundform des 19. Jahrhunderts kombiniert mit Ornamentik im Renaissance-
Stil führt zu einem neuen Ergebnis (Abb. 318).

317

318

317　Entwurf für zwei Ringe im
Renaissance-Stil, Atelier Bossard,
1868–1934. Papier. 13,5 × 12 cm.
SNM, LM 163059.106.

318　Entwurf für einen Ohrring im
Renaissance-Stil, Atelier Bossard,
1868–1934. Papier. 13,5 × 11,4 cm.
SNM, LM 163053.71.

319　Anhänger mit Kette, Atelier
Bossard, um 1885. Silber vergoldet,
Smaragd, Brillant. 8,0 × 3,1 cm, Kette
26,2 cm. Privatbesitz.

320　Entwurf für einen Anhänger,
Atelier Bossard, 1868–1901. Papier.
6,3 × 4,5 cm. Muster- und Vorlagen-
buch II, Privatbesitz.

319

320

Eindeutig als historistische Arbeit zu erkennen ist ein um 1885 angefer-
tigter Anhänger mit behelmten weiblichen Halbfiguren und Masken (Abb. 319
und 320) aus feuervergoldetem Silber mit Smaragd, Diamant und Perlen nach
einem Ornamentstich von Hans Collaert aus einer Stichserie von 1581.[96]
Dieser Entwurf von Collaert wurde mehrfach interpretiert, z. B. in Silber durch
Wilhelm Widemann aus Schwäbisch Gmünd, entstanden zwischen 1877
und 1883, als dieser in Rom weilte, oder in reich emailliertem Gold durch
Lucien Falize in Paris: ein an verschiedenen Weltausstellungen zwischen 1877
und 1880 gezeigtes Exemplar.[97] Der Anhänger aus dem Atelier Bossard wird
an einer langen Goldkette getragen, die sich direkt an Renaissanceporträts
orientierte.

Im Lauf des 19. Jahrhunderts wurden die Stilformen des 18. Jahrhunderts,
wie Kartuschen, Rocaillen und Muschelzier immer wieder aufgegriffen.

321

321 Entwurf für ein Armband im
Rokoko-Stil, Atelier Bossard,
1868–1901. Papier. 9,3 × 15 cm.
SNM, LM 163040.48.

322

323

324

322 Abguss in Schleifenform für
einen Anhänger/Brosche im Stil des
18. Jh.s, Atelier Bossard, 1868–1901.
Gips. 3,9 × 6 cm. SNM, LM
140108.101.

323 Modell in Schleifenform für
einen Anhänger/Brosche im Stil des
18. Jh.s, Atelier Bossard, 1868–1901.
Blei. 2,3 × 3,9 cm. SNM, LM 162538.

324 Abguss eines Kreuzanhängers
aus dem 18. Jh., Atelier Bossard,
1868–1901. Gips. 8,2 × 6,3 cm. SNM,
LM 140108.99.

Kaiserin Eugénie von Frankreich (1826–1920), eine Stilikone ihrer Zeit, bevorzugte den Louis XVI-Stil, Königin Marie-Antoinette (1755–1793) war ihr Vorbild. Im Schmuck waren Schleifen, Quasten, Girlanden und Blütenranken von etwa 1860 bis 1870 en vogue. Nach 1900 dienten Juwelen aus dieser Zeit erneut als Inspirationsquelle. Ab 1880 war hingegen das sog. Dritte Rokoko oder Neorokoko besonders im deutschen Raum ausgeprägt und nach 1890 folgte eine regelrechte Blütezeit. Ein einzigartiger Entwurf des Ateliers Bossard für ein Armband verkörpert die pastorale Liebessprache des Rokokomalers François Boucher (1703–1770) bis ins Detail (Abb. 321). Zwei mit einer Schleife verbundene Medaillons, von Blütengirlanden umrahmt, zeigen ein Liebespaar.

Davon unterscheiden sich eine Vielzahl von Gipsabgüssen und ein Bleimodell, die eindeutig als Kopien nach schleifenverzierten Broschen bzw. Brustschmuck des 18. Jahrhunderts vermutlich bereits zur Zeit von Johann Karl entstanden sind (Abb. 322–324).[98] Dieser hatte eine Vorliebe für Schmuck des 18. Jahrhunderts, wie die zahlreichen Beispiele aus seiner Privatsammlung und dem Antiquitätengeschäft belegen. Es ist zu vermuten, dass er auch unter Verwendung dieser Originale Schmuckstücke herstellte. Der Entwurf für eine Halskette mit passendem Anhänger, der in der Tat eine skizzenhafte Kopie eines Originals aus Bossards Privatsammlung darstellt, bestätigt diese Annahme

325

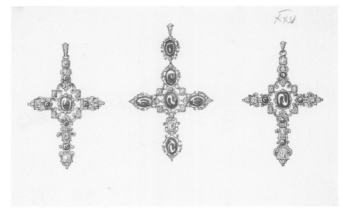

326

327

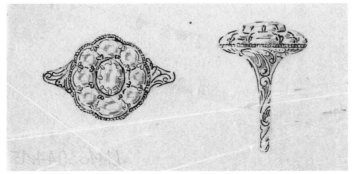

328

325 Entwurf für ein Collier mit Anhänger nach einem Original des 18. Jh., Atelier Bossard, 1868–1901. Papier. 12,7 × 19,1 cm. SNM, LM 163070.25.

326 Entwurf für drei Kreuzanhänger im Rokoko-Stil, Atelier Bossard, 1868–1901. Papier. 12,6 × 18,4 cm. SNM, LM 163055.33.

327 Abguss nach einem Ring aus dem 18. Jh., Atelier Bossard, 1868–1901. Gips. Dm. 5,8 cm. SNM, LM 162640.

328 Zeichnung eines Ringes aus dem 18. Jh., Atelier Bossard, 1868–1901. Papier. 3,9 × 6,8 cm. SNM, LM 163044.15.

(Abb. 325).[99] Die bisher beschriebenen Beispiele sind stilgetreu dem 18. Jahrhundert nachgebildet. Charakteristisch für den Neorokoko-Stil hingegen ist der Entwurf von drei Kreuzanhängern, die vermutlich zur Umsetzung in Gold mit Rubinen und Diamanten vorgesehen waren (Abb. 326).[100]

Ringe des 18. Jahrhunderts scheinen Johann Karl besonders fasziniert zu haben. Ähnliche Beobachtungen treffen auch hier zu; einige Ringe, die als Gipsabguss bzw. Zeichnung vorliegen, beruhen auf genauen Studien von Originalen aus der Zeit (Abb. 327 und 328). Auf einem Entwurfsblatt mit Ringentwürfen unterschiedlicher Epochen befindet sich ein sog. «giardinetti»-Ring, ein in der Mitte des 18. Jahrhunderts beliebter Typus (Abb. 315). Dagegen zeigen zwei Zeichnungen mit jeweils sechs bzw. neun Ringvarianten in Profilansicht sowie in Aufsicht auf die Schulterpartie, wie zur Zeit von Johann Karl durch das Variieren von Form und Ornamentik Kreationen des Neorokoko entworfen wurden (Abb. 329).[101] Unter Karl Thomas wurde dieses Kreationsprinzip mit einem Entwurf eines goldenen Ringes mit Schiene im Rokoko-Stil, kombiniert mit einem von Brillanten besetzten Ringkopf im Louis XVI-Stil, weitergeführt (Abb. 330).

In Paris entstand im Schmuckbereich eine neue Stilrichtung, die von etwa 1890 bis zum Beginn des Ersten Weltkriegs 1914 andauerte. Der Auslöser

334

329

330

329 Entwurf für sechs Ringe im Stil
des 18. Jh., Atelier Bossard,
1868–1901. Papier. 11,5 × 14,6 cm.
SNM, LM 163059.57.

330 Entwurf für einen Ring im
Louis XVI-Stil, Atelier Bossard,
1868–1934. Papier. 10,5 × 14,8 cm.
SNM, LM 163044.4.

dafür war der Verkauf der französischen Kronjuwelen durch die Regierung der Dritten Republik im Jahr 1887.[102] Als Inspiration dienten vor allem die Juwelen von Kaiserin Eugénie, die bedeutende Schmucksteine aus dem ehemaligen Kronschatz im Stile von Marie-Antoinette hatte umarbeiten lassen. Der vom damals führenden Pariser Juwelier Cartier geprägte «Girlandenstil» bestand aus zierlichem Schmuck mit Schleifen, Girlanden, Quasten, Lorbeerblättern, Spalier- oder Spitzenmustern und entsprach der Eleganz der Epoche.[103] Diamanten und Perlen wurden überwiegend in Weißgold und zunehmend in Platin gefasst. Die Härte des Platins ermöglichte die Anfertigung fast unsichtbarer Fassungen, was das Funkeln der Steine erhöhte. Hinzu kam der Zustrom von Diamanten, die nach der Entdeckung der Minen in Südafrika ab 1867 erschwinglicher wurden. Dies geschah im Goldenen Zeitalter Europas, das auch für die Juweliere eine Blütezeit war: die Belle Époque in Frankreich, die edwardianische Ära in Grossbritannien, die Gründerzeit in Deutschland und das Gilded Age in den USA. Auch Karl Thomas Bossard folgte den Trends der Pariser Juweliere. Dies wird in drei Entwürfen deutlich: Einer zeigt einen Haarkamm mit Schleife vor netzartigem Grund, vermutlich aus Platin mit Saatperlen oder Brillanten ausgeführt (Abb. 331); der zweite besteht aus einer zierlichen Kette mit filigraner Krone, an der eine weisse und eine schwarze Perle in Tropfenform hängen (Abb. 332); der dritte Entwurf gilt einem eng am Hals getragenen «collier de chien», bestehend aus einer «plaque du cou» in durchbrochener Rechteckform, mit brillantbesetzten Umrissen, asymmetrisch geschwungenen Linien und drei Schneeflocken (Abb. 335). Um 1900 war es

331 Entwurf für
einen Haarkamm im
Girlandenstil, Atelier
Bossard, 1901–1914.
Papier.
10,7 × 12,5 cm.
SNM, LM 163061.49.

331

332 Entwurf für
eine Kette mit
Tropfenperlen im
Girlandenstil, Atelier
Bossard, 1901–1914.
Papier.
13,7 × 13,9 cm.
SNM, LM 163061.26.

333 Entwürfe für
ein *Collier de Chien*
im Art nouveau-Stil,
Atelier Bossard,
1901–1914. Papier.
22 × 12,5 cm.
SNM, LM 163040.40.

332

333

europaweit Mode, ein «*collier de chien*» entweder im Girlandenstil oder in der Manier des Art nouveau zu tragen. In diesem Zusammenhang ist ein Blatt mit zwei Entwürfen für ein «*collier*» mit Perlenketten erhellend in Bezug auf die Stilrichtungen, die Karl Thomas verfolgte. Auf beiden Entwürfen sind es blaue Blüten, wohl Vergissmeinnicht, die in zwei Versionen erscheinen, einmal eher im traditionellen historistischen Stil und das andere Mal in den asymmetrisch geschwungenen Linien des Art nouveau (Abb. 333).

Als Johann Karl 1901 das Atelier seinem Sohn Karl Thomas übergab, änderten sich die Geschmacksrichtungen im Schmuck deutlich. Neben dem brillantenbesetzten Girlandenstil setzte sich die avantgardistische Kunstbewegung des Art nouveau durch. Jegliche historistischen Stile wurden nun abgelehnt und die Natur wurde zum Vorbild, sei es mit Motiven aus der Pflanzen-, Blumen- oder Tierwelt. An der berühmten Pariser Weltausstellung im Jahr 1900 wurde der Juwelier René Lalique (1860–1945) von der Presse als Befreier und Modernisierer des französischen Schmucks gewürdigt, und bald war sein Einfluss bei den Juwelieren in Paris unverkennbar. In Europa und den USA verbreitete sich die Bewegung des Art nouveau in Kunst und Kunstgewerbe: Ob Jugendstil in Deutschland, Wiener Werkstätte in Österreich oder Arts and Crafts in England, die Prinzipien waren oft die gleichen, die Resultate jedoch grundverschieden. Aus dem Atelier Bossard existieren jedoch nur wenige Zeichnungen im neuen Stil. Bossard war noch immer hauptsächlich für seine

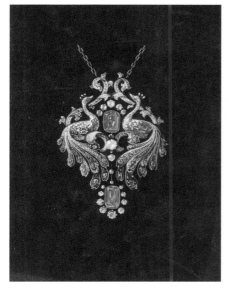

334

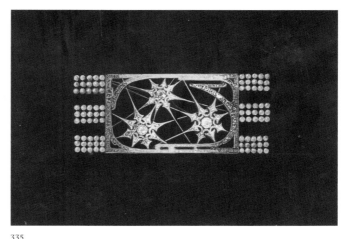

335

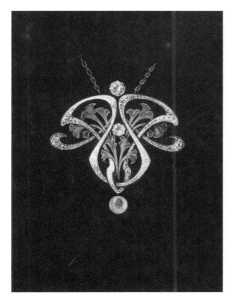

336

337

334 Entwurf für einen Anhänger
mit Pfauenpaar im Art nouveau-Stil,
Atelier Bossard, 1901–1914. Papier.
31,9 × 23,9 cm. SNM, LM 163058.4.

335 Entwurf für ein *Collier de
Chien*, Atelier Bossard, 1901–1914.
Papier. 31,9 × 24 cm. SNM,
LM 163058.3.

336 Entwurf für einen Anhänger
mit Ginkgoblättern im Art nouveau-Stil,
Atelier Bossard, 1901–1914. Papier.
31,9 × 23,9 cm. SNM, LM 163058.2.

337 Entwurf für vier Ringe im Art
nouveau- und Girlandenstil, Atelier
Bossard, 1901–1914. Papier.
31,8 × 24 cm. SNM, LM 163058.1.

in historistischem Stil gefertigten Schmuckstücke bekannt und seine Klientel
mehrheitlich konservativ im Geschmack. Dennoch wird Bossard auch Kunden
gehabt haben, die Schmuck nach der neuesten Mode verlangten. Seine Ent-
würfe im Art nouveau-Stil wirken allerdings eher zurückhaltend als innovativ,
wie zwei Zeichnungen für Anhänger verdeutlichen, die sich stark voneinander
unterscheiden. Die eine zeigt ein mit Brillanten besetztes Pfauenpaar, um-
geben von symmetrischen Ranken (Abb. 334). Der Pfau war ein beliebtes Emb-
lem des Art nouveau, ein Symbol für Schönheit und Unsterblichkeit.[104] In
Bossards Zeichnung wird zwar das zeitgemässe Thema aufgenommen, aber

seine Ausführung ist eher traditionell. Abstrakter und eher den Kriterien des Art nouveau folgend erscheint hingegen der Entwurf für einen Anhänger mit zierlichen emaillierten Ginkgoblättern, die von schweifenden, brillantbesetzten Kurven umschlungen sind (Abb. 336). Die Darstellung des Ginkgobaums und seiner Blätter ist in der chinesisch-japanischen Kunst und Kultur anzutreffen und gilt als Symbol für die Langlebigkeit. Dem Japonismus in Europa entlehnt, war sie ein häufiges Motiv im Art nouveau. Ähnliche Gegensätze findet man auf einer weiteren Zeichnung mit vier Ringentwürfen (Abb. 337). Neben zwei Ringen mit brillantenbesetzten, kurvigen Linien in asymmetrischer Anordnung erscheinen hier auch zwei Ringe im Stil des Art nouveau, versehen mit organischen Blattformen, Schmucksteinen im Cabochonschliff, z. B. einem Opal, der zu jener Zeit populär war, und einem vermutlich in «plique-à-jour»-Technik ausgeführten Emaildekor. Diese Beispiele machen deutlich, dass Bossard sich damals von den Pariser Juwelieren inspirieren liess und nicht vom avantgardistischen Jugendstil, der in Deutschland oder von der Wiener Werkstätte in Österreich gepflegt wurde.

Der Erste Weltkrieg hatte für alle Lebensbereiche weitreichende Folgen und wirkte sich selbstverständlich auch auf die Arbeit der Juweliere aus. Es folgte eine Zeit der Erneuerung. Dennoch wurden unter Karl Thomas in den 1920er Jahren weiterhin Aufträge im Stile der Neorenaissance ausgeführt, wie die wenigen uns heute bekannten Schmuckbeispiele im Besitz von Schweizer Familien zeigen. Gleichzeitig dokumentieren aber einzelne Entwürfe Bossards, dass er sich als Juwelier auch den modernistischen Stilen widmete. Auch wenn die Neuorientierung bereits vor 1914 begann, entfalteten sich avantgardistische Formen im Schmuck erst in den 1920er Jahren, inspiriert durch neue Kunstbewegungen wie Kubismus, Suprematismus und De Stijl. Die *Exposition internationale des arts décoratifs et industriels modernes* in Paris von 1925 markiert den Durchbruch der Kunstrichtung des Art déco. Der dort von Cartier ausgestellte Schmuck war ein grosser Erfolg und wurde tonangebend.[105] Bossards Entwürfe mit brillantenbesetzten, geometrischen Formen und schwarzen Linien, vermutlich aus Onyx (Abb. 338 und 339), reflektieren die Pariser Mode nach 1925. Auffallend ist die Verwendung von mattiertem Bergkristall in der Art der Juweliere Cartier, Georges Fouquet oder Gérard Sandoz (Abb. 340 und 341), um nur einige zu nennen.[106] Eindeutig von den Pariser Juwelieren angeregt sind die Entwürfe für Broschen in Schnallenform, vor allem aus Bergkristall, die auch an der tief liegenden Taille als Gürtelschnalle getragen wurden. Mattierter Bergkristall war in den 1920er Jahren und Anfang der 1930er Jahre im Schmuckbereich eine Neuigkeit. Der Entwurf einer Brosche aus zwei parallel verlaufenden Bergkristallstäben mit willkürlich gesetzten Strich- und Bogenmotiven erinnert an die geometrischen Formen der Zeichnungen des Malers André Léveillé (1880–1963), die dieser um 1925 für den Pariser Juwelier Georges Fouquet angefertigt hatte (Abb. 342).[107]

Das Œuvre von Johann Karl und Karl Thomas Bossard entstand in einer Zeitspanne von 65 Jahren. Es war die Zeit der grossen Weltausstellungen, von avantgardistischen Kunstbewegungen, technologischen Innovationen und sich

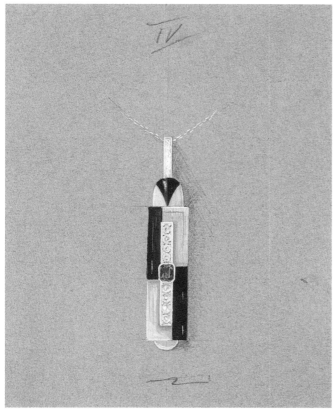

338

339

340

schnell verändernden gesellschaftlichen Strukturen. Nie zuvor entwickelte sich in der Schmuckgeschichte eine derartige Vielzahl von Stilrichtungen parallel nebeneinander. Im Atelier Bossard folgte man allen Schmuckstilen, wobei aber der Schwerpunkt weiterhin auf den Formen des Historismus lag. Das private Interesse Johann Karls für Schmuck früherer Epochen entsprach ganz dem Zeitgeist. Zu seinen Lebzeiten hegten vermögende Sammler in Europa und Amerika den Wunsch, Schatzkammern einzurichten nach Vorbildern wie dem Museo degli Argenti der Medici in Florenz, dem Grünen Gewölbe der sächsischen Könige in Dresden, der Münchener Schatzkammer oder der königlichen Sammlungen in Paris. Das Interesse, Renaissanceschmuck zu sammeln, begann bereits im frühen 19. Jahrhundert. Insbesondere zu Lebzeiten Johann Karls waren Objekte aus dem Mittelalter und der Renaissance besonders begehrt und dementsprechend rar.[108] Der Kunsthandel blühte auf, ebenso der Handel von Nachahmungen und Fälschungen – und gerade im Schmuckbereich findet man Stücke, die als echte Originale aus den jeweiligen Epochen stammen, andere, die restauriert sind und bisweilen zur Verschönerung durch neuere Teile ergänzt wurden. Da Originale selten oder unerschwinglich waren, kam es zu betrügerischen Handlungen, wie jene, die dem Sammler und Händler Frédéric Spitzer (1815–1890) oder den Goldschmieden Alfred André (1839–

338 Entwurf für einen Anhänger im Art déco-Stil, Atelier Bossard, 1920–1934. Papier. 10,9 × 8,1 cm. SNM, LM 163053.76.

339 Entwurf für eine Brosche im Art déco-Stil, Atelier Bossard, 1920–1934. Papier. 5,5 × 11,5 cm. SNM, LM 163051.53.

340 Entwurf für eine Brosche im Art déco-Stil, Atelier Bossard, 1920–1934. Papier. 5,8 × 10,2 cm. SNM, LM 163052.150.

341

342

341 Entwurf für eine Schnalle im Art
déco-Stil, Atelier Bossard, 1920–1934.
Papier. 12,7 × 10,9 cm. SNM,
LM 163052.166.

342 Entwurf für eine Brosche im Art
déco-Stil, Atelier Bossard, 1920–1934.
Papier. 10,5 × 14,7 cm. SNM,
LM 163052.70.

1919), Reinhold Vasters und Gabriel Hermeling erst 1909 nachgewiesen
werden konnten.[109] Zu den bedeutenden Sammlern gehörten u. a. Ferdinand
de Rothschild (1839–1898) von Waddesdon Manor in England und der ame-
rikanische Finanzier John Pierpont Morgan (1837–1913). Rothschild beklagte
sich 1897 in einem Brief über Spitzer, der ihm eine Fälschung verkauft hatte.[110]
Rothschild schenkte seine Sammlung dem British Museum in London und
Pierpont Morgan die seine dem Metropolitan Museum of Art in New York. In
jüngster Zeit sind dort sowie an vielen weiteren Museen, gestützt auf wissen-
schaftliche Untersuchungen des Emails, Schmuckstücke im Renaissance-Stil
als Arbeiten der Neorenaissance identifiziert worden.[111]

Vor diesem Hintergrund muss der im Atelier Bossard handgefertigte
Schmuck betrachtet werden. Wie den diversen Geschäftsbüchern zu entneh-
men ist, gab es keinen direkten geschäftlichen Kontakt zu den oben erwähn-
ten betrügerischen Händlern. Lediglich Frédéric Spitzer ist im Adressbuch
erwähnt und hat laut Aussage Bossards von ihm ein Deckelfigürchen gekauft
(siehe S. 37). Vielmehr hat das Atelier Schmuck im Stil der Neorenaissance her-
gestellt und den Kunden eindeutig als Arbeiten des 19. Jahrhunderts verkauft.
Bei genauer Betrachtung der Schmuckentwürfe und der wenigen uns heute
bekannten ausgeführten Arbeiten Bossards stellt man kleinere Abwandlungen
und Neuinterpretationen fest. Zutreffend urteilte Marquardt über Johann Karl:
*«Dabei bewies er ebenso handwerkliches Geschick wie innovative Phantasie.
Doch gelegentlich stellte er auch Renaissancekopien her, die man von echtem
Renaissanceschmuck kaum unterscheiden konnte».*[112] Und bereits 1885
erschien der gleichzeitig lobende und warnende Kommentar zu den Arbeiten
Bossards, wonach dessen *«täuschend nachgemachter Renaissanceschmuck
der Schrecken aller Sammler»* sei.[113] Noch nach einem Jahrhundert bleibt den
Schmuckhistorikern die anspruchsvolle Aufgabe, mit stilkritischen und wissen-
schaftlichen Methoden die Arbeiten aus dem Atelier Bossard als Kreationen
des 19. Jahrhunderts zu erkennen.

ANMERKUNGEN

1 Zum vollen Text des Briefes vom 2. Juli 1889 siehe S. 68–70; 120, Anm. 4.

2 Zur Biografie des Beat Kaspar Bossard siehe S. 16.

3 *Schmuck und Juwelen* (Auktionskatalog) Koller, Zürich, 7. Dezember 2017, Lot 2098.

4 Zu den Biografien von Johann Karl und Karl Thomas siehe S. 16 ff und S. 388 f.

5 Zum Beziehungsnetz Bossards siehe S. 27–39.

6 *Sammlung J. Bossard, Luzern, Antiquitäten und Kunstgegenstände des XII. bis XIX. Jahrhunderts*, (= Auktionskatalog Hugo Helbing), München 1910. – *Collection J. Bossard, Luzern. II. Abteilung, Privat-Sammlung nebst Anhang*, (=Auktionskatalog Hugo Helbing), München 1911. – Siehe auch ERNST BASSERMANN-JORDAN, *Der Schmuck*, Leipzig 1909.

7 *Collection J. Bossard 1911* (wie Anm. 6), Nr. 208. – ELISABETH MOSES, *Der Schmuck der Sammlung W. Clemens*, Köln o.J. [1925], Abb. 101. – ANNA BEATRIZ CHADOUR / RÜDIGER JOPPIEN, *Schmuck*, Bd. 2, Kunstgewerbemuseum, Köln 1985, Kat. Nr. 227.

8 *Sammlung J. Bossard 1910* (wie Anm. 6), Nr. 729. – ANNA BEATRIZ CHADOUR, *Ringe – Rings. Die Alice und Louis Koch Sammlung, The Alice and Louis Koch Collection*, Leeds 1994, Bd. I, Nr. 676.

9 *Besucherbuch 1893–1910*, S. 42: Wilhelm Clemens (1900/01) und S. 117: Louis Koch (1902).

10 Zu den Details der Übergabe des Geschäfts und Biografie siehe S. 16–26.

11 Als Überblick: SHIRLEY BURY, *Jewellery: The International Era 1789–1910*, 2 Bde, Woodbridge, Suffolk 1991. – BEATRIZ CHADOUR-SAMPSON / SONYA NEWELL-SMITH, *Tadema Gallery London Jewellery from the 1860s to 1960s*, Stuttgart 2021, S. 245–253. – Zur Entwicklung des historistischen Schmucks in Europa, siehe: CHARLOTTE GERE / JUDY RUDOE, *Jewellery in the Age of Queen Victoria: A Mirror to the World*, London 2010, S. 332–373. – BARBARA MUNDT, *Historismus. Kunstgewerbe zwischen Biedermeier und Jugendstil*, München 1981, S. 333–360. – Paris als Zentrum im 19. Jahrhundert bis Art déco: *Bijoux Parisiens. French Jewelry from the Petit Palais, Paris* (= Ausstellungskatalog, The Dixon Gallery and Gardens), Memphis, Tennessee 2013.

12 GERE / RUDOE (wie Anm. 11), S. 252–276, mit Überblick der Weltausstellungen im 19. Jahrhundert in Paris und London.

13 BRIGITTE MARQUARDT, *Schmuck Realismus und Historismus 1850–1895, Deutschland, Österreich, Schweiz*, München/Berlin 1998, S. 23–29. – GERE / RUDOE (wie Anm. 11), S. 367–373.

14 Zur Sammlung siehe: *Un rêve d'Italie. La collection du marquis Campana* (= Ausstellungskatalog, Musée du Louvre), Paris 2018, S. 200–208. – Zum Schmuck speziell: *Trésors antiques. Bijoux de la collection Campana* (= Ausstellungskatalog, Musée du Louvre), Paris 2005.

15 Zum Werk Castellanis siehe: SUSAN WEBER SOROS / STEFANIE WALKER (Hrsg.), *Castellani and Italian Archaeological Jewelry*, The Bard Graduate Center for Studies in the Decorative Arts, Design and Culture, New York 2004. – Zum Einfluss des Juweliers: GERE / RUDOE (wie Anm. 11), S. 398–436.

16 Egyptian revival: GERE / RUDOE (wie Anm. 11), S. 379–386.

17 *Pariser Schmuck. Vom Zweiten Kaiserreich zur Belle Epoque* (= Ausstellungskatalog, Bayerisches Nationalmuseum), München 1989. – Zum Verkauf der Juwelen.

18 Siehe S. 79–80.

19 *Besucherbuch 1887–1893*, S. 20: Charles Worth (1887–1893).

20 *Besucherbuch 1893–1910*, S. 34: Jules Chéret (1896/97). – CHADOUR-SAMPSON / NEWELL-SMITH (wie Anm. 11), S. 452–453.

21 *Besucherbuch 1887–1893*, S. 44: Elsie de Wolfe (1887–1893). –

22 CHARLIE SCHEIPS, *Elsie de Wolfe's Paris: Frivolity before the Storm*, New York 2014.

22 *Debitorenbuch 1889–1898*, S. 303.

23 Von den über 2'000 Modellen des 12. bis 18. Jahrhunderts vermitteln der «Anhang» im Auktionskatalog von Bossards Privatsammlung sowie Teile des heute im SNM aufbewahrten Werkstattnachlasses einen Eindruck, siehe S. 480 f.

24 Viele dieser Bücher waren in der Bibliothek Johann Karls vorhanden und befinden sich im SNM, siehe S. 482–486.

25 *Besucherbuch 1887–1893*, S. 51: Augusto Castellani (1892/93).

26 1867 wurde die gesamte Sammlung Castellanis mit 1'100 Stücken der Sammlung, vor allem traditionellem Schmuck aus Italien, an das heutige Victoria and Albert Museum, London verkauft.

27 Metropolitan Museum of Art, New York, Inv. Nr. 17.192.257., 3. Jh. v. Chr.

28 *Besucherbuch 1887–1893*, S. 30: Walter Hayes Burns (1890/91).

29 *Online Only Silber*, (Auktionskatalog) Koller Auktionen, Zürich, 11. Dezember 2018, Lot 7874.

30 Zum antiken Typus vgl. DYFRI WILLIAMS / JACK OGDEN, *Greek Gold. Jewellery of the Classical World*, London 1994, Nr. 25, und Metropolitan Museum of Art, New York, Inv. Nr. 37.11.8-.17.

31 Vgl. eine Variante von Bossard SNM, LM 163071.19. – Zu den Vergleichen: HUGH TAIT / CHARLOTTE GERE / JUDY RUDOE / TIMOTHY WILSON, *The Art of the Jeweller, A Catalogue of the Hull-Grundy Gift to the British Museum: Jewellery, Engraved Gems and Goldsmiths' Work*, 2 Bde, London 1984, Nrn. 958 f.

32 Vgl. eine Brosche im British Museum (Inv. Nr. 1921,1101.251) aus Gotland, 6. Jh. n. Chr. und eine Variante des Entwurfs SNM, LM 163071.32.

33 Zu antiken Beispielen: CHADOUR (wie Anm. 8), Nrn. 116, 132.

34 Vgl. eine Bleistiftzeichnung mit Variante von Bossard: SNM, LM 163059.38.

35 R[UDOLF] RÜCKLIN, *Das Schmuckbuch*, Hannover o.J. (Nachdruck der Ausgabe Leipzig 1901), Bd. 2, Taf. 5. – GEORG HIRTH, *Der Formenschatz. Eine Quelle der Belehrung und Anregung für Künstler und Gewerbetreibende, wie für alle Freunde stilvoller Schönheit, aus den Werken der besten Meister aller Zeiten und Völker*, München/Leipzig 1902, Nr. 63. – ERNST BASSERMANN-JORDAN, *Der Schmuck*, Leipzig 1909, S. 13, Abb. 18.

36 Von John Brogden (um 1796 gegründet) gibt es im Victoria and Albert Museum, London, das «The Brogden Album» mit 1'593 Entwürfen aus der Zeit um 1848 bis 1884, siehe E.2:1275-1986; E.2:1407-1986.

37 Publiziert in BASSERMANN-JORDAN (wie Anm. 35), S. 13, Abb. 17 f. – CYRIL ALDRED, *Jewels of the Pharaohs. Egyptian Jewellery of the Dynastic Period*, London 1971, Abb. 33. – CAROL ANDREWS, *Ancient Egyptian Jewellery*, London 1990, S. 15–18 und Abb. 112. – HENRI STIERLIN, *Das Gold der Pharaonen*, Paris 1993, S. 10 f., 94–99.

38 SABINE ALBERSMEIER, *Bedazzled 5,000 Years of Jewelry, The Walters Art Museum*, London 2005, S. 59.

39 KATHERINE PURCELL, *Falize. A Dynasty of Jewelers*, London 1999, S. 224–231. – SILKE HELLMUTH, *Jules Wièse und sein Atelier. Goldschmiedekunst des 19. Jahrhunderts in Paris*, Berlin, 2014. – *Pariser Schmuck* (wie Anm. 17), S. 94–109. – BEATRIZ CHADOUR-SAMPSON / SANDRA HINDMAN, *The Ideal Past: Revival Jewels*, Paris/New York/Chicago 2021, Nrn. 5 f., 8–10.

40 Fotokopie eines handschriftlichen Schreibens vom 20. August 1896, ehemals Archiv Bossard. SNM, Archiv (für den vollen Text siehe S. 71).

41 Altes Zeughaus Solothurn, Eingangsbuch 1898, S. 24: «*Marien-Gürtel der Tochter Karls des Kühnen v. Burgund, Beutestück von Grandson, 1000.– Fr.*»; Museum Altes Zeughaus Solothurn, Inv. Nr. 1143, Vermeil, Rubine und Emailperlen. L. 90,9 cm. Frdl. Auskunft von Adrian Baschung.

42 *Das Goldene Rössl. Ein Meisterwerk der Pariser Hofkunst um 1400* (= Ausstellungskatalog, Bayerisches Nationalmuseum), München 1995,

Kat. Nr. 21. – FLORENS DEUCHLER, *Die Burgunderbeute*, Bern 1963, S. 239–241, Nr. 147, Abb. 234, 235. Deuchler brachte die Kette wegen des «M» und der Königskrone mit Michelle de France in Verbindung, zog aber neben der Verwendung als Schmuckkette bereits auch jene als Marien-gürtel in Betracht. – SUSAN MARTI / TILL HOLGER-BORCHERT / GABRIELE KECK (Hrsg.), *Karl der Kühne Kunst, Krieg und Hofkultur* (= Ausstellungskatalog, Historisches Museum Bern), Stuttgart 2008, S. 261, Kat. Nr. 76 (Text von Regula Luginbühl Wirz). – Laut Sandra Nicolodi vom Historischen Museum Solothurn wurde 1981 eine Replik von Goldschmied Hofer, Solothurn, angefertigt, die sich im Schloss Grandson befindet.

43 CHADOUR (wie Anm. 8), Kat. Nr. 145. Privatbesitz, heutiger Verbleib unbe-kannt. – Fotokopie des verschollenen Glasplattenfotos im SNM, Archiv Bossard.

44 SNM, LM 163077.91.

45 SNM, LM 163059.55.

46 SNM, LM 162500.67 und LM 162500.106.

47 CHADOUR / JOPPIEN (wie Anm. 7), Bd. 2, Nr. 207.

48 CHADOUR (wie Anm. 8), Bd. 1, Nr. 581 mit weiteren Beispielen aus Museen.

49 *Besucherbuch 1887–1893*, S. 27: August Wollaston Franks (1887–1893). – O[RMONDE] M[ADDOCK] DALTON, *Catalogue of the Finger Rings, Early Christian, Byzantine, Teutonic, Medieval and Later*, London 1912, Nrn. 871, 888.

50 *Collection J. Bossard 1911* (wie Anm. 6), Nr. 202 mit zusätzlichem Händepaar.

51 CHADOUR / JOPPIEN (wie Anm. 7), Bd. 2, Nr. 227. – *Collection J. Bossard 1911* (wie Anm. 6), Nr. 208.

52 DALTON (wie Anm. 49), S. XI–XLIII.

53 Siehe auch SNM, LM 162511.1; LM 162511.2 (Kupfergalvano); LM 162511.3.

54 CHADOUR (wie Anm. 8), Nr. 632, 15. Jh. (?).

55 Zum Ring gibt es zwei Bleimodelle, SNM, LM 162502.1 und LM 162502.2. – Besonderer Dank an Cornel Dora und Ulrike Glanz, Stiftsbibliothek St. Gallen.

56 Schweizerische Portrait-Gallerie, Zürich 1889, Portrait Nr. 76.

57 SNM, LM 11487 bis LM 11529, darunter befinden sich auch Beispiele des 17. und 18. Jahrhunderts.

58 Siehe S. 138, 140 f.

59 Auch die Silberwaren-Firma W. K. Schleissner in Hanau hatte diesen Anhängertypus in Produktion.

60 Vgl. CHADOUR / JOPPIEN (wie Anm. 7), Bd. 1, Nrn. 80–90. – RONALD LIGHTBOWN, *Medieval European Jewellery*, London 1992, Nr. 54–72, und ein identischer Hl. Georg, Nr. 54.

61 MARQUARDT (wie Anm. 13), Kat. Nr. 147b, Museum für angewandte Kunst, Wien, Inv. Nr. BJ 191.

62 ÉDOUARD HIS, *Dessins d'Ornements de Hans Holbein*, Paris 1886, XLIII, 2. – GEORG HIRTH, *Der Formenschatz der Renaissance. Eine Quelle der Belehrungen und Anregung für Künstler & Gewerbtreibende wie für alle Freunde stylvoller Schönheit aus den Werken der hervorragenden italienischen, deutschen, niederländischen und französischen Maler*, Leipzig 1877, Nr. 81.

63 ILSE O'DELL-FRANKE, *Kupferstiche und Radierungen aus der Werkstatt des Virgil Solis*, Wiesbaden 1977, Taf. 123.K1. – JULES LABARTE, *Histoire des arts industriels au Moyen Age et a l'epoque de la Renaissance*, Paris 1864, Taf. LXVIII, Nr. 6. – HIRTH (siehe Anm. 35), 1881, Nr. 78. – BRUNO BUCHER (Hrsg.), *Geschichte der Technischen Künste*, Bd. 2, Berlin/Stutt-gart 1886, S. 345, Abb. 134. – JEAN LOUIS SPONSEL, *Das Grüne Gewölbe zu Dresden*, Bd. III, Leipzig 1929, Taf. 2.

64 Pinacoteca Ambrosiana, Mailand, bis 1895 Hans Holbein d. J. zuge-

schrieben, vgl. KURT LÖCHER, *Hans Mielich 1516–1573, Bildnismaler in München*, München/Berlin 2002, Kat. Nr. 63, Abb. 26.

65 DANIELA BIFFAR, *Schmuckstücke der Neorenaissance. Der Bijouterie-Fabrikant Hermann Bauer (1833–1919)*, Ostfildern-Ruit 1996, Abb. 20–26. – IRMGARD VON HAUSER KÖCHERT, *Köchert. Imperial Jewellers in Vienna*, Florence 1990, S. 224.

66 Victoria and Albert Museum, London, Inv. Nr. M.248-1975; Museum für angewandte Kunst, Wien, Inv. Nrn. BJ 614 und BJ 192, 1880 er-worben.

67 FERDINAND LUTHMER, *Ornamental Jewellery of the Renaissance*, Lon-don 1882, Taf. 3 (auf einem Gemälde von Georg Pencz, 1525) ist aber heute nicht auffindbar. Eine Sirenenkette ist auf einem Bildnisdiptychon des Ehepaars Hans (1486–1544) und Barbara Straub (1501–1560), Nürnberg, 1525, von Hans Plattner (Germanisches Nationalmuseum, Inv. Nr. Gm180) dargestellt.

68 J[AKOB] H[EINRICH] VON HEFNER-ALTENECK, *Trachten, Kunstwerke und Gerätschaften vom frühen Mittelalter bis Ende des Achtzehnten Jahrhunderts*, Frankfurt am Main 1888, Taf. 584, 1540–1570.

69 SNM, LM 163042.9.

70 1979 wurden 1'079 Zeichnungen aus dem Aachener Atelier von Rein-hold Vasters im Victoria and Albert Museum, London, entdeckt, danach wurde eine Vielzahl von Objekten in Museen untersucht und ins 19. Jahrhundert datiert, siehe: MIRIAM KRAUTWURST, *Reinhold Vasters – ein niederrheinischer Goldschmied des 19. Jahrhunderts in der Tra-dition alter Meister. Sein Zeichnungskonvolut im Victoria & Albert Museum, London*, Trier 2003. – CHARLES TRUMAN, *Nineteenth-Cen-tury Renaissance Revival Jewelry*, in: Art Institute of Chicago Museum Studies, 2000, Bd. 25, Nr. 2 (Renaissance Jewelry in the Alsdorf Collec-tion), S. 90.

71 Inv. Nrn. GS 7324, GC 7669, GG 7670, 1964 dem Museum geschenkt. – ANGELOS DELIVORRIAS, *Greek Traditional Jewelry, Benaki Museum*, Athens 1980, Abb. 24 f.

72 Musée du Louvre, Paris, Inv. Nr. MRR 221. – YVONNE HACKENBROCH, *Renaissance Jewellery*, London/München 1979, S. 52, Abb. 115.

73 Inv. Nr. 57.618 und zu den Beispielen der Renaissance: PRISCILLA E. MULLER, *Jewels in Spain 1500–1800*, New York 2012, S. 99, Nrn. 162–164. – CAROLINA NAYA FRANCO, *El Joyero de la Virgen del Pilar. His-toria de una colección de alhajas europeas y americanas*, Zaragoza 2019, S. 128, Abb. 71.

74 WOLFRAM KOEPPE / CLARE LE CORBEILLER / WILLIAM RIEDER / CHARLES TRUMAN / SUZANNE G. VALENSTEIN / CLARE VINCENT, *The Robert Lehmann Collection, XV, Decorative Arts*, New York/Princeton 2012, Nrn. 45–46.

75 ALEXIS KUGEL / RUDOLF DISTELBERGER / MICHÈLE BIMBENET-PRI-VAT, *Joyaux Renaissance. Une splendeur retrouvée*, Paris 2000, Taf. IV. – KRAUTWURST (wie Anm. 70), S. 133–136.

76 Inv. Nr. OA 597, Deutsch (?), publiziert in: EDOUARD LIÈVRE / ALEXAN-DRE SAUZAY, *Collection Sauvageot*, Paris 1863, Nr. 350, Taf. V. – HUGH TAIT, *Catalogue of the Waddesdon Bequest in the British Museum, I. The Jewels*, London 1986, S. 97–102, Nr. 10, bezweifelt, dass der Anhänger eine Arbeit der Renaissance ist.

77 U.a. Reinhold Vasters und Alfred André: KRAUTWURST (wie Anm. 70), S. 113–116, A1, 174 f., A 23. – KUGEL / DISTELBERGER / BIMBENET-PRIVAT (wie Anm. 75), Taf. XIV; unbekannt, Metropolitan Museum of Art, New York, Inv. Nr. 1982.60.374.

78 MARIJNKE DE JONG / IRENE DE GROOT, *Ornamentprenten in het Rijks-prentenkabinett I, 15de & 16de Eeuw*, Amsterdam/ 's-Gravenhage 1988, Nrn. 374.1. – HIRTH (wie Anm. 35), 1882, Nrn. 82, 173.

79 GERE / RUDOE (wie Anm. 11), S. 365, Abb. 332–333.

80 Museum für angewandte Kunst, Wien, Inv. Nr. KI 16314-3.

81 Dazu: PHILLIPA PLOCK, *Rothschilds, rubies and rogues. The ‹Renaissance jewels› of Waddesdon Manor*, in: Journal of the History of Collections, Bd. 29, Nr. 1 (2017), S. 143–160 und Abb. 1.

82 Zum weiteren Entwurf in Anlehnung an Mignot, siehe einen Anhänger mit Kamee (SNM, LM 163042.2), Kette mit Rubinen (SNM, LM 163040.4) und Gipsabguss (SNM, LM 140108.96).

83 DE JONG / DE GROOT (wie Anm. 78), Nrn. 29.2 und 29.5.

84 Vgl. SNM, LM 162398 und LM 162391.

85 ANNE DION-TENENBAUM / D'AUDREY GAY-MAZEUL, *Revivals l'historicisme dans les arts decoratifs français au XIXe siècle* (= Ausstellungskatalog, Musée des Arts Décoratifs), Paris 2020, S. 148–153. – GERE / RUDOE (wie Anm. 11), S. 358–366.

86 Zum Motiv gibt es ein Bleimodell (SNM, LM 162729) und eine Zeichnung (SNM, LM 163040.32).

87 Nicht abgebildet sind: SNM, LM 163042.11; SNM, LM 163042.12. – *Bijoux Parisiens* (wie Anm. 11), Nrn. 38, 65.

88 MARIA SFRAMELI, *I gioielli dei Medici dal vero e in ritratto*, Florenz 2003, Nr. 78. – MARILENA MOSCO / ORNELLA CASAZZA, *Il Museo degli Argenti. Collezioni e collezionisti*, Florenz 2004, S. 188.

89 Inv. Nr. 17.190.881. – G[EORGE] C[HARLES] WILLIAMSON, *Catalogue of the Collection of Jewels and Precious Works of Art. The Property of J. Pierpont Morgan*, London 1910, Taf. XIII, Nr. 24. – Siehe auch YVONNE HACKENBROCH, *Reinhold Vasters, Goldsmith*, in: Metropolitan Museum Journal, Bd. 19/20, 1984/85, S. 180–182.

90 KRAUTWURST (wie Anm. 70), S. 126–128. – KUGEL / DISTELBERGER / BIMBENET-PRIVAT (wie Anm. 75), Taf. I. – RUDOLF DISTELBERGER / ALISON LUCHS / PHILIPPE VERDIER / TIMOTHY H. WILSON, *Western Decorative Arts, Part I, National Gallery of Art Washington*, Washington, D.C. 1993, S. 295–297, 1885–1890.

91 FERDINAND LUTHMER, *Der Schatz des Freiherrn Karl von Rothschild. Meisterwerke alter Goldschmiedekunst aus dem 14.–18. Jahrhundert*, Frankfurt am Main 1883 (2. Serie 1885), Bd. 2, Taf. 60C.

92 C[HARLES] DRURY E. FORTNUM, *Notes on some Antique and Renaissance Gems and Jewels in Her Majesty's Collection at Windsor Castle*, London 1876, S. 15, Nr. 73. – KIRSTEN ASCHENGREEN PIACENTI / JOHN BOARDMAN, *Ancient and Modern Gems and Jewels in the Collection of Her Majesty the Queen*, London 2008, Nr. 294.

93 *Besucherbuch 1887–1893*, S. 15: C. Drury Fortnum (1889/90).

94 CHADOUR (wie Anm. 8), Nrn. 731, 1645.

95 Siehe auch: SNM, LM 163050.12; LM 163050.57; LM 163050.71; LM 163059.107; LM 163059.112.

96 Im Besitz der Familie Bossard, ein Auftrag von Gerold Meyer von Knonau, siehe MARQUARDT (wie Anm. 13), S. 107 und Kat. Nr. 280a, b mit Gussform. – Zu Hans Collaert: Rijksmuseum, Amsterdam, RP-P-1939-72.

97 BIFFAR (wie Anm. 65), S. 26, Abb. 16. – PURCELL (wie Anm. 39), S. 64–5; 233, Taf. 327.

98 SNM, LM 140108.101; LM 140108.102; LM 140108.106; LM 140108.107.

99 *Collection J. Bossard 1911* (wie Anm. 6), Nr. 138.

100 Siehe auch SNM, LM 163055.4; LM 163055.6; LM 163055.26; LM 163055.33.

101 Wie auch SNM, LM 163059.2 und SNM, LM 163044.16; LM 163044.13; LM 163059.60.

102 *Pariser Schmuck* (wie Anm. 17), S. 178–185.

103 HANS NADELHOFFER, *Cartier*, London 2010 (Reprint of 1984), S. 30–57. – JUDY RUDOE, *Cartier 1900–1939* (= Ausstellungskatalog, British Museum), London 1997, S. 65–100.

104 CHADOUR-SAMPSON / NEWELL-SMITH (siehe Anm. 11), S. 44–51.

105 NADELHOFFER (wie Anm. 103), S. 188–191.

106 CORNELIE HOLZACH (Hrsg.), *art déco. Schmuck und Accessoires* (= Ausstellungskatalog, Schmuckmuseum Pforzheim), Stuttgart 2008,

S. 7–13, Abb. 30–31. – SYLVIE RAULET, *Schmuck Art Déco*, München 1985, mit vielen Beispielen, ohne Seitenangaben.

107 Heute im Musée des Arts Décoratifs, Paris. – LAURENCE MOUILLEFARINE / ÉVELYNE POSSÉMÉ, *Art Deco Jewelry*, London 2009, S. 170–173.

108 DISTELBERGER / LUCHS / VERDIER / WILSON (wie Anm. 90), S. 282–305. – TRUMAN (wie Anm. 70), S. 82–107. – KOEPPE / LE CORBEILLER / RIEDER / TRUMAN / VALENSTEIN / VINCENT (wie Anm. 74), S. 95–131.

109 Salomon Weininger gehörte auch zu dieser Gruppe, wurde verurteilt und kam ins Gefängnis, dazu: PAUL RAINER, «It is always the same mixture….». *The Antiques Dealer Salomon Weininger and Vienna Counterfeiting in the Age of Historicism*, in: Silver Society of Canada, Bd. 17, 2014, S. 50–69.

110 PLOCK (wie Anm. 81), S. 143–160.

111 TERRY DRAYMAN-WEISSER / MARK T. WYPYSKI, *Fabulous, Fantasy or Fake? An Examination of the Renaissance Jewelry Collection of the Walters Art Museum*, in: Journal of the Walters Art Museum, Bd. 63, 2005, S. 81–102. – SUZANNE VAN LEEUWEN / JOOSJE VAN BENNEKOM / SARA CREANGE, *Fake, Restored or Pastiche? Two Renaissance Jewels in the Rijksmuseum Collection*, in: The Rijksmuseum Bulletin, 2014, Bd. 62, Nr. 3, S. 27–287.

112 MARQUARDT (wie Anm. 13), S. 104. – BRIGITTE MARQUARDT, *Im Stil der Neorenaissance*, in: Weltkunst, Heft 24, 15. Dezember 1990, S. 4200.

113 ARTHUR PABST, *Die internationale Ausstellung von Arbeiten aus edlen Metallen und Legierungen zu Nürnberg, II. Teil*, in: Kunstgewerbeblatt, 1885, S. 227.

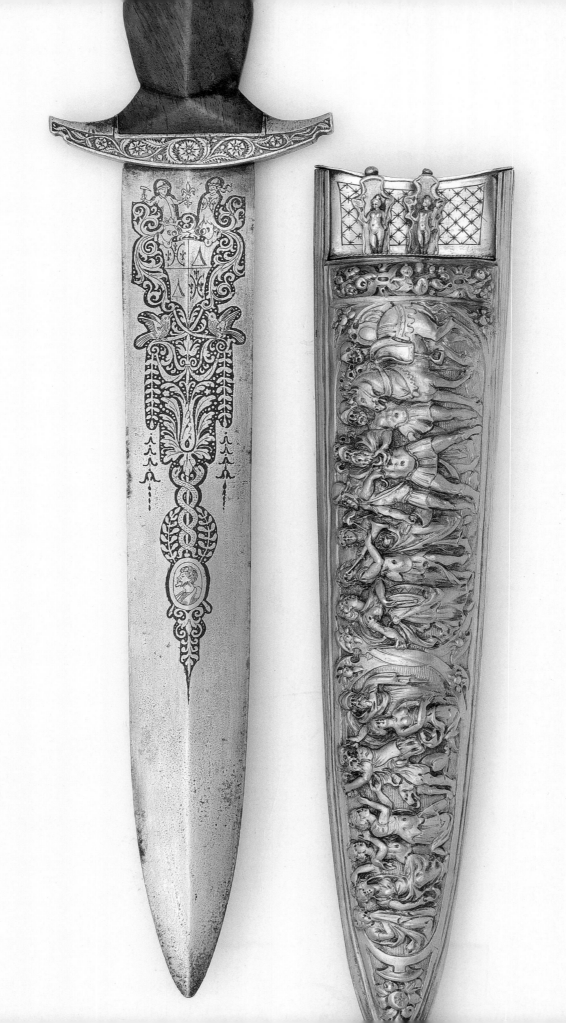

Waffen und Zubehör

Jürg A. Meier

Der Schweizerdolch wird zum Sammelobjekt

343 Jakob Schweizer (1512–1581), Pannervorträger der Stadt Zürich und Zunftmeister zum Kämbel, gemalt von Tobias Stimmer 1564. Kunstmuseum Basel.

Seit der zweiten Hälfte des 15. Jahrhunderts gehörte der Schweizerdegen zu jenen Waffen, die sich im Gebiet der alten Eidgenossenschaft allgemeiner Beliebtheit erfreuten und daher bis um die Mitte des 16. Jahrhunderts als Seitenwehr getragen wurden. Hinzu kam im ersten Viertel des 16. Jahrhunderts der charakteristische Schweizerdolch, der sich aus in der Schweiz heimischen Dolchformen des 14./15. Jahrhunderts entwickelte, welche auch dem Schweizerdegen Pate standen. Die Bezeichnung «Schweizerdegen» lässt sich bereits 1462 nachweisen; der mit einer dekorierten metallenen Scheide ausgestattete «Schweizerdolch» erscheint in den schriftlichen und bildlichen Quellen um 1540/50.[1] Im Verlauf des 16. Jahrhunderts verstärkte man sukzessive die mit Leder oder Stoff bespannten Schweizerdolchscheiden; die seitlichen Metallschienen, verbunden durch Mund- und Ortstücke, wurden zu Fassungen weiterentwickelt, in der die eigentliche Scheide sowie das Besteck ihren Platz fanden. Die Vorder- oder Terzseite der Scheidenfassung bot zwischen den beiden Schienen genügend Raum für Dekorelemente, von denen seit der Mitte des 16. Jahrhunderts in zunehmendem Masse Gebrauch gemacht wurde. Für die anfänglich in Eisen gearbeiteten Scheidengarnituren fanden nun auch Messing und Silber Verwendung.[2] In den gleichen Jahren wandelte sich der Schweizerdolch von einer zum Kampf bestimmten Waffe von schlichter Beschaffenheit zum Prestigeobjekt von Militär- und Amtspersonen, schon bald auch für wohlhabende Bürger und Bauern (Abb. 343 und 344).[3] «Schweizerdegen» und «Schweizerdolch» lassen sich vor allem in schweizerischen Bildquellen des späten 15. und des 16. Jahrhunderts nachweisen.[4] An der Herstellung von Schweizerdolchen und ihren Scheiden waren in der zweiten Hälfte des 16. Jahrhunderts Messer- und Goldschmiede sowie Gürtler und Scheidenmacher beteiligt. Die seit der Mitte des 16. Jahrhunderts bis gegen 1600 hergestellten, aus gegossenen und geschmiedeten Teilen bestehenden Scheiden setzen sich aus einem metallenen «Gehäuse» aus Messing oder Silber sowie einem mit Leder oder Stoff bespannten Holzkern zusammen. Als Scheidendekor verwendete man Beispiele von Kampfesmut oder Opferbereitschaft aus der klassischen Mythologie oder der Bibel. Als eidgenössisches Sujet war die Tellengeschichte so wirkungsmächtig, dass deren bekannteste Szenen auf den Scheiden ebenfalls Berücksichtigung fanden. Auch der in Bern an prominenter Stelle von Niklaus Manuel (ca. 1484–1530) auf eine Klostermauer

gemalte und von Hans Holbein d. J. (1497–1543) in einer Holzschnittfolge thematisierte Totentanz inspirierte zu entsprechenden Darstellungen auf Schweizerdolchscheiden.[5]

In den in Europa in der zweiten Hälfte des 19. Jahrhunderts im Entstehen begriffenen Waffensammlungen fand auch der Schweizerdolch mit seinen dekorativen Scheiden Aufnahme. Als erster bekundete der für seine Sammelleidenschaft bekannte russische Fürst Pierre Soltykoff (1804–1889) Interesse für diese in internationalen Sammlerkreisen damals noch wenig bekannte Schweizerwaffe.[6] Der seit den 1840er Jahren in Paris lebende, aus einer angesehenen russischen Familie stammende Soltykoff engagierte sich als Sammler in allen Kunst- und Antiquitätensparten; sein besonderes Interesse galt antiken Waffen, mittelalterlichem Kunsthandwerk sowie Uhren. Von seinem jüngeren Bruder Alexis (1806–1859), der in diplomatischen Diensten Russlands stand und Reisen nach Persien und Indien unternommen hatte, erbte er ein beträchtliches Vermögen sowie eine bedeutende Sammlung von Orientwaffen und anderen Objekten. Bei seiner Sammeltätigkeit kam Soltykoff mit dem 1848 aus Lyon nach Paris gezogenen Jean-Baptiste Carrand (1792–1871) und dessen Sohn Louis (1827–1888) in Kontakt. Carrand senior, ursprünglich Archivar, war ein früher Sammler von Kunsthandwerk des Mittelalters und der Renaissance. Er betätigte sich später auch als Restaurator und, in Zusammenarbeit mit seinem Sohn, als Vermittler von Kunstobjekten aller Art sowie als Berater. 1861 entschloss sich Pierre Soltykoff zum Verkauf seiner grossen Sammlung, deren herausragende Bedeutung allgemein anerkannt wurde. Kaiser Napoleon III. (1818–1881) erwarb für 250'000.- Francs die antiken europäischen Waffen, Zar Alexander II. (1818–1881) die Orientwaffen.[7] Es war Carrand senior, der Anfang April 1861 mit einem von ihm betreuten, 1109 Positionen umfassenden Katalog die restliche Sammlung mit Werken aus dem Mittelalter und der Renaissance usw. im Auftrag von Soltykoff bei Drouot zur Auktion brachte.

Von den sechs Schweizerdolchen der Sammlung Soltykoff (Schneider, Nrn. 39, 47, 63, 80, 103, 121) gelangten mindestens vier in den Besitz von Napoleon III. Im 1867 veröffentlichten und von M. A. Penguilly l'Haridon, dem Kurator des Musée d'Artillerie, im Auftrag Napoleons III. verfassten, mit Fotos illustrierten Katalog der Waffensammlung in Schloss Pierrefonds werden denn auch auf Tafel 40 unter den Nummern 308 bis 311 vier als «Dague Suisse» bezeichnete Dolche aus der Sammlung Soltykoff abgebildet.[8] Von diesen entpuppte sich der Dolch Nr. 310 samt Scheide mit dem Totentanz (Schneider, Nr. 121) als eine Kopie, bei Nr. 311 war der Dolch original, jedoch die Scheide mit der Tellenszene kopiert (Schneider, Nr. 103). Diese Schweizerdolchkopien entstanden vor 1861 und somit noch vor Bossards Wirken. Zur selben Zeit tauchten auch in anderen Sammlungen und im Handel weitere früher gefertigte Kopien auf und gelangten in Umlauf, sei es über Händler wie Carrand oder den seit 1852 ebenfalls in Paris aktiven Frédéric Spitzer (1815–1890). Spitzer baute im Kunst- und Antiquitätensektor ein bedeutendes Unternehmen auf und sammelte unter anderem auch antike Waffen, von denen er 77 Stück

344 Anthoni Oeri (1532–1594), Zunftmeister zur Zimmerleuten, Bauherr und Landvogt von Wädenswil, Schweizerdolch in Silber, gemalt 1578, Künstler unbekannt. Familienarchiv Oeri, Basel.

1865 für die Ausstellung im Musée Rétrospectif in Paris zur Verfügung stellte.[9] Die Carrands standen im Ruf, Objekte stark zu restaurieren, und wurden auch im Zusammenhang mit Fälschungen erwähnt, die Eingang in die Sammlung Soltykoff fanden.[10]

Der Begriff «Dague Suisse» wurde in den zum Gebrauch der Waffensammler von August Demmin 1869 publizierten «Guide des Amateurs d'Armes et Armures anciennes» aufgenommen und fand damit erstmals internationale Verbreitung. Im Text widmete Demmin dem Schweizerdolch folgende kurze Notiz: «*La dague du lansquenet suisse* [sic!] *était plus courte, sorte de poignard à fourreau d'acier.*»[11] Die Umschreibung des Dolches als Waffe der «Schweizer Landsknechte» verkennt die Tatsache, dass sich im 16. Jahrhundert Eidgenossen und deutsche Landsknechte erbittert bekämpften, und leistete damit einer falschen Zuschreibung Vorschub, die während der Herrschaft der Nationalsozialisten in Deutschland letztlich in der Einführung des Schweizerdolchs bei SA und SS gipfelte. Ebenso unzutreffend war Demmins Angabe, dass der Schweizerdolch mit einem «fourreau d'acier» (einer Stahlscheide) ausgestattet sei.[12]

Demmin bildete einen Schweizerdolch aus der Sammlung Soltykoff ab und wies darauf hin, dass sich gleiche Waffen im Besitz des Comte de Nieuwerkerke (1811–1892) und eines «Monsieur Buchholzer» in Luzern befänden. Alfred Émilien de Nieuwerkerke war seit 1848 Direktor der staatlichen Museen Frankreichs und stand in kulturellen Belangen in engem Kontakt mit Napoleon III.; schon in jungen Jahren hatte er mit dem Sammeln historischer Waffen begonnen. Seine Schweizerdolche gelangten mit der Waffensammlung, die er nach dem Ende des zweiten Kaiserreichs aus finanziellen Gründen 1870 verkaufen musste, in den Besitz von Sir Richard Wallace (1818–1890).[13] Bei dem von Demmin 1869 ebenfalls erwähnten «M.[onsieur] Buchholzer», den er anscheinend in Luzern aufgesucht hatte, handelt es sich um den Büchsenmacher und Zeugwart des kantonalen Zeughauses Hans Joseph Buholzer (1818–um 1869), der ebenfalls Besitzer von Schweizerdolchen war. Buholzer sammelte alte Schweizer Waffen wie der ihm sicherlich bekannte Luzerner Oberstleutnant Jakob Meyer-Bielmann (1805–1877), der ebenfalls Kontakte zu Demmin unterhielt. Er scheint in Zusammenarbeit mit Meyer-Bielmann nach dessen Zeichnungen Stangenwaffenkopien, z. B. Luzernerhämmer usw., angefertigt zu haben.[14] Die Kopie einer Schweizerdolchscheide mit der Darstellung von Trajans Gerechtigkeit, die sich seit 1882 im Germanischen Nationalmuseum in Nürnberg befindet, stammt möglicherweise aus der Sammlung Buholzer (Schneider, Nr. 73).[15]

Abgesehen von den Schweizerdolchen, die sich um 1870 nach wie vor in altem Familienbesitz befanden, interessierten sich in der Schweiz ausser Buholzer noch andere Sammler in zunehmendem Masse für alte Schweizer Waffen und damit auch für Schweizerdolche. Dazu gehörte der Berner Bankier und Grossrat Friedrich Bürki (1819–1880). Dessen grosse Sammlung an «schweizerischen Altertümern» verdankte ihre Bekanntheit vor allem dem bedeutenden Bestand an Glasgemälden sowie den Waffen. Sie wurde nach

Bürkis Tod 1880 bereits im Jahr darauf in Basel versteigert. Im Auktionskatalog erscheinen seltsamerweise keine Schweizerdolche, obschon diese charakteristische Waffe Bürki als Sammler von Glasgemälden mit entsprechenden Darstellungen durchaus bekannt gewesen sein muss und daher auch Eingang in seine Sammlung gefunden haben dürfte.[16] Dass in der Sammlung Bürki Schweizerdolche vorhanden waren, belegt ein von Bossard am 26. Juli 1894 an den stellvertretenden Direktor des Germanischen Nationalmuseums in Nürnberg, Hans Bösch, gerichteter Brief, in welchem er diesem die wunschgemässe Zustellung eines aus der Sammlung Bürki stammenden Schweizerdolchs ankündigte. Bossard teilte Bösch zudem mit, dass der für 2'500.– Fr. verkaufte Schweizerdolch mit der Darstellung von Trajans Gerechtigkeit «ächt alt» sei und dass er dafür «garantiere» (Schneider, Nr. 64).[17] Weil das Atelier Bossard zu jener Zeit bereits als Hersteller von Schweizerdolchkopien bekannt war, drängte sich für Bossard diese Präzisierung auf. Offensichtlich waren die Schweizerdolche aus der Sammlung Bürki schon vor der Basler Auktion von 1881 in den Handel gelangt.[18] Ein originaler Schweizerdolch (Inv. H/3870) und eine Kopie (Inv. H/3863) aus dem Besitz des 1899 in Bern verstorbenen Oberst Richard Challande (1840–1899) kamen mit dessen umfangreicher Antiquitäten- und Waffensammlung als Schenkung ins Bernische Historische Museum.[19] Anlässlich der ersten Landesausstellung von 1883 in Zürich wurde nur ein Schweizerdolch ausgestellt, den Dr. J. Sulzer aus Winterthur zur Verfügung gestellt hatte.[20] An der Landesausstellung 1896 in Genf waren es drei Schweizerdolche.[21] Mit einem Bundesbeschluss schuf man 1890 die Voraussetzung für die Einrichtung eines Schweizerischen Landesmuseums. Als dessen Standort wurde 1891 Zürich bestimmt und 1892 Heinrich Angst (1847–1922) zum ersten Direktor gewählt.[22] Während seiner Amtszeit bemühte sich Angst, dem Museum mit Ankäufen oder der Vermittlung von Donationen zu einem repräsentativen Bestand an Schweizerdolchen zu verhelfen. Schweizerdolche waren auch Teil seiner eigenen, seit den 1870er Jahren im Aufbau begriffenen Privatsammlung schweizerischer «Altertümer», die vor allem Zürcher Porzellan und Fayencen etc. beinhaltete. Nach seinem Rücktritt 1906 überliess Angst dem Museum vier Schweizerdolche, die er teilweise bereits als Leihgaben zur Verfügung gestellt hatte.[23] Als Bossard 1886 sein Antiquitätengeschäft im Zanetti-Haus eröffnete, bestand somit in Sammlerkreisen bereits eine Nachfrage nach Schweizerdolchen. In gleichem Masse wie typische altschweizerische Objekte aller Art als sammelwürdig eingestuft und propagiert wurden, interessierten sich auch in der Schweiz vermehrt grossbürgerliche sowie traditionsbewusste Kreise für diese Waffe, deren Bedeutung schon zu ihrer Blütezeit zu einem guten Teil im symbolischen Bereich lag. Nach Europa hielt der Schweizerdolch, als «Swiss-» oder «Holbein-Dagger» bezeichnet, auch in die anglo-amerikanische Sammler- und Museenwelt Einzug.[24]

Schweizerdolchkopien Bossards

Die für Kopien von Schweizerdolchen benötigten Modelle beschaffte sich Bossard auf unterschiedliche Art und Weise. Weil in den Scheiden der erhaltenen originalen Schweizerdolche öfter die Bestecke fehlten, beauftragten die Besitzer Bossard mit deren Herstellung. Dabei wird er gelegentlich die Frontseiten der Schweizerdolchscheiden in Hinblick auf eine spätere Verwendung in seinem Atelier kopiert haben. Fehlende Schweizerdolchbestecke scheinen vor Bossard bereits durch den bis um 1870 aktiven Luzerner Zeugwart, Büchsenmacher und Waffensammler Hans Joseph Buholzer ersetzt worden zu sein.[25] Eine zweite wichtige Quelle war die im Historischen Museum Basel aufbewahrte Sammlung Amerbach mit originalen Modellen aus dem 16. Jahrhundert, die Bossard in Auswahl für seine Dolchproduktion kopierte.

Die Modelle Nummern 2 bis 7 für Scheidenfronten wurden von originalen Dolchscheiden in Zinn übernommen (Ausnahme, Nr. 1 Galvano) (Abb. 345):

1. «Jephta und seine Tochter», Kupfergalvano, voll (Schneider, Nr. 10, SNM, LM 29548).
2. «David und Goliath», Zinn, durchbrochen (Schneider, Nr. 15, SNM, LM 29552).
3. «Pyramus und Thisbe», Zinn, durchbrochen (Schneider, Nr. 29, Typ A mit Pferd, SNM, LM 29546).
4. «Mucius Scaevola», Zinn, voll (Schneider, Nr. 43, Historisches Museum Basel, Inv. Nr. 1904.1325).[26]
5. «Trajans Gerechtigkeit», Zinn, durchbrochen (Schneider, Nr. 74, SNM, LM 29547).
6. «Tellengeschichte», Zinn, durchbrochen (Schneider, Nr. 78, Typ A 1, SNM, LM 29544).
7. «Tellengeschichte», Zinn, durchbrochen (Schneider, Nr. 99, Typ B 1, SNM, LM 29545).

Für die Tellengeschichte als Scheidendekor sind zwei unterschiedliche Bildkonzepte bekannt; beide waren in der Sammlung Bossard mit Modellkopien vertreten. Auf dem einen Scheidenmodell (Schneider, Nr. 78) werden vier für die Tellengeschichte wichtige Szenen im Bilde festgehalten: 1. Tell verweigert dem Gesslerhut den Gruss; 2. Tells Gattin bittet Gessler, der hoch zu Ross von einem Landsknecht begleitet auftritt, um Gnade für ihren Sohn; 3. Tellenschuss; 4. Tell lauert in der hohlen Gasse auf den sich zu Pferd nähernden Gessler. Die für diesen Abguss verwendete Dolchscheide gehörte dem Sammler

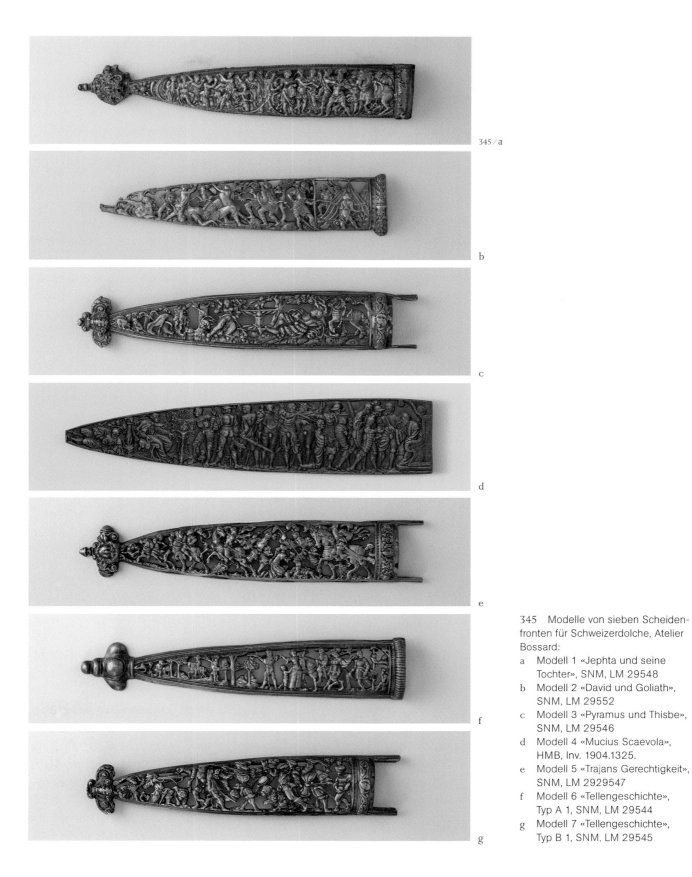

345 Modelle von sieben Scheidenfronten für Schweizerdolche, Atelier Bossard:
a Modell 1 «Jephta und seine Tochter», SNM, LM 29548
b Modell 2 «David und Goliath», SNM, LM 29552
c Modell 3 «Pyramus und Thisbe», SNM, LM 29546
d Modell 4 «Mucius Scaevola», HMB, Inv. 1904.1325.
e Modell 5 «Trajans Gerechtigkeit», SNM, LM 2929547
f Modell 6 «Tellengeschichte», Typ A 1, SNM, LM 29544
g Modell 7 «Tellengeschichte», Typ B 1, SNM, LM 29545

351

und ersten Direktor des Schweizerischen Landesmuseums, Heinrich Angst (Schneider, Nr. 77, SNM, LM 6971). Das zweite Scheidenmodell (Schneider, Nr. 99) unterscheidet sich von der ersten, eher statischen Tell-Version durch eine gewisse Dynamik, indem die Bewegungsabläufe der drei Szenen ineinander übergehen. In der Mitte wird Tell von zwei Schergen Gesslers angegriffen und festgenommen; vom Scheidenort her zielt Tell mit seiner Armbrust sowohl auf den Apfel auf dem Haupt seines Sohnes als auch auf den die Szene gestikulierend verfolgenden Gessler. Die Präsenz von Bär und Löwe in diesem die Tellengeschichte thematisierenden Dekor bedarf einer Erklärung. Diese liefert der Nürnberger Zeichner und Kupferstecher Virgil Solis (1514–1562) mit einem Stich, der als Gegensatz zu sich streitenden Landsknechten Löwe und Bär in friedlicher Koexistenz zeigt.[27] Es handelt sich dabei um eine versteckte Kritik an der auch in der Eidgenossenschaft und nicht nur unter Söldnern verbreiteten Streitlust.

Gemäss Eingangsbuch schenkte «Herr Bosshard in Luzern» dem Historischen Museum Basel 1897 «Bleiabgüsse zweier Dolchscheiden». 1904 werden sie in einem späteren Eingangsbuch mit detaillierten Angaben erneut aufgeführt. Das volle, nun als Inv. 1904.1325 katalogisierte Scheidenmodell aus Zinn zeigt den römischen Helden Gaius Mucius Scaevola nach seinem erfolglosen Attentatsversuch auf König Porsenna, der seine Tapferkeit mit einer Feuerprobe unter Beweis zu stellen vermochte.[28] Es existiert dazu ein auf der originalen Scheide beruhendes zweiteiliges Wachsmodell aus dem Atelier Bossard, das 2008 im Handel angeboten wurde.[29] Vom Mucius-Scaevola-Scheidenmotiv ist auch noch eine originale durchbrochene Version bekannt (Schneider Nr. 41), die, wie das Beimesser mit einer Klinge von Elsener Rapperswil belegt, im Atelier Bossard ebenfalls für eine Dolchkopie (Schneider Nr. 42) Verwendung fand.

Das zweite, 1897 von Bossard dem Basler Museum geschenkte, 1555 datierte Modell wird 1904 als Nr. 1326 als «*Modell für eine Dolchscheide, Blei, Flachrelief mit ausgeschnittenem Grund*» und mythologischen Kampfszenen aufgeführt (Schneider Nr. 25). Bei den besagten Szenen handelt es sich um vier oder fünf der zwölf Taten des Herkules, z. B. den Kampf mit dem kretischen Stier oder dem nemeischen Löwen, teils nach zeitgenössischen italienischen oder deutschen grafischen Vorlagen.[30] Das von Bossard dem Museum überlassene Scheidenmodell wurde von Schneider als Original eingestuft (Schneider Nr. 25) und fälschlicherweise mit der Amerbachsammlung in Verbindung gebracht. Auch von diesem Scheidenmodell liess Bossard eine Kopie in Zinn anfertigen (Schneider Nr. 24). Das Scheidenmodell mit den Taten des Herkules scheint vom Atelier Bossard nicht verwendet worden zu sein. Ein möglicher Grund, warum sich Bossard 1897 veranlasst sah, zwei Scheidenmodelle, darunter ein Unikat, dem Basler Museum geschenkweise zu überlassen, dürfte das Entgegenkommen des Kurators Albert Burckhardt-Finsler (1854–1911) gewesen sein, ihm eine grosse Zahl von Goldschmiedemodellen aus der Sammlung Amerbach leihweise zwecks Anfertigung von Abgüssen zur Verfügung zu stellen. Weil man für Teilnehmer am Festspiel zum 400-Jahr-

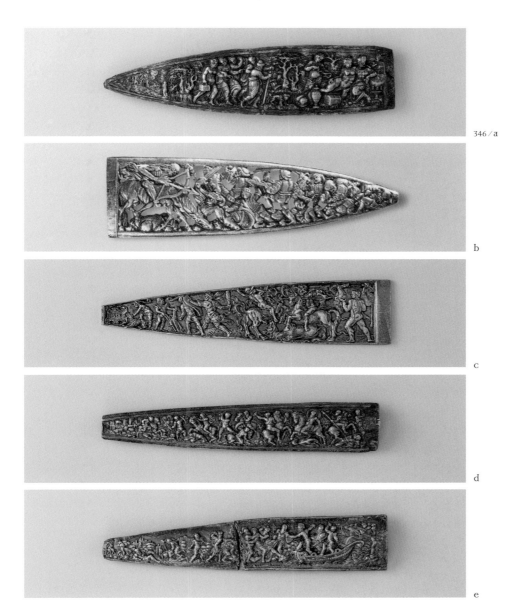

346/a

b

c

d

e

346 Modelle von fünf Scheiden-
fronten für Schweizerdolche, Atelier
Bossard:
a Modell 1 «Lot und seine Töchter»,
 SNM, LM 29550
b Modell 2 «Apokalypse», Verbleib
 unbekannt.
c Modell 3 «Taten des Herkules»,
 SNM, LM 29549
d Modell 4 «Schlachtenszene C»,
 SNM, LM 29551
e Modell 5 «Griechische Schlacht mit
 Schiff», SNM, LM 29553

Jubiläum von Basels Beitritt zur Eidgenossenschaft 1901 Schweizerdolche in
kunstvoller Ausführung benötigte, setzten sich die Organisatoren mit Firmen
im deutschen Solingen in Verbindung. Der bis 1902 amtierende Kurator Albert
Burckhardt-Finsler stellte der Firma Weyersberg Kirschbaum & Cie in Solingen
für die Herstellung von ca. zwölf «Prunkdolchen» das von Bossard dem
Museum geschenkte, mit Arbeiten des Herkules dekorierte Scheidenmodell
sowie Modelle aus der Sammlung Amerbach zur Verfügung.[31] Wenn Burckhardt
dem ihm wohlbekannten Luzerner Goldschmied nicht den Auftrag zur Her-
stellung der Schweizerdolche respektive Prunkdolche erteilte, so dürften dafür
primär Kostengründe ausschlaggebend gewesen sein. Solingen war günstiger.

353

Das flache, nicht durchbrochen gearbeitete, 1555 datierte Scheidenmodell aus Blei war im Vergleich zu den übrigen im Basler Fundus vorhandenen Schweizerdolchscheiden und Modellen einfacher zu kopieren und daher für den Weyersberg Kirschbaum & Cie erteilten Auftrag besonders geeignet.

Mit den bereits erwähnten sieben, 1962 von Antiquar Otto Staub erworbenen, aus dem Atelier Bossard stammenden Scheidenmodellen gelangte das Schweizerische Landesmuseum noch in den Besitz von fünf weiteren, separat aufgelisteten Scheidenmodellen (siehe unten) sowie Kopien von Ortstücken (Schneider Nr. 159). Von diesen fünf Scheidenmodellen sind bisher weder originale Scheiden noch Kopien des Luzerner Ateliers bekannt (Abb. 346):

1. «Lot und seine Töchter», Zinn, voll (Schneider, Nr. 2, SNM, LM 29550). Original, Kupfer, voll (Schneider, Nr. 1).[32]
2. «Apokalypse», Blei, durchbrochen (Schneider, Nr. 23, ohne Inventarnummer). Unikat – nur in der Sammlung Bossard.
3. «Taten des Herkules», Zinn, voll (Schneider, Nr. 24, SNM, LM 29549). Original, Zinn, voll (Schneider, Nr. 25).
4. «Schlachtenszene C», Zinn, voll (Schneider, Nr. 135, SNM, LM 29551). Original, Zinn, voll (Schneider, Nr. 136).[33]
5. «Griechische Schlacht mit Schiff», Zinn, voll (Schneider, Nr. 37, SNM, LM 29553).[34]

Des Weiteren befanden sich im Werkstattfundus von Bossard Kopien von Modellen für Griffwaffengefässteile, Scheiden und Ortstücken aus dem Amerbach-Kabinett in Basel.[35] Die im 16. Jahrhundert angefertigten Modelle für Schweizerdolche und die zumeist aus zwei bis drei Teilen bestehenden Scheiden, Ortknöpfe sowie Gefässteile wurden aus Blei gefertigt und in selteneren Fällen in Kupfer getrieben. Bei den vom Atelier Bossard kopierten Gefäss- oder Scheidenmodellen usw. fand primär Zinn, Galvanos (in Kupfer und Silber) und nur ausnahmsweise Blei Verwendung.

Essbestecke für Schweizerdolche

Bestecke, bestehend aus Beimesser und Pfriem, sind Bestandteil der Schweizerdolche und werden in den Scheiden aufbewahrt (Abb. 347). Zu den Bossard-Objekten im Schweizerischen Landesmuseum gehören auch Modelle für Griffkappen der Dolchbestecke (LM 162255.1 und 2, LM 162256.1 und 2, LM 162256.3, LM 162257). Der Dekor der gegossenen Knaufkappen zeigt unterschiedliche Maskarons, selten Figuren. Bei geschmiedeten Knaufkappen diente zuweilen eine kleine aufgelötete Porträtbüste als Dekor; ein entsprechendes Modell aus der Basler Modellsammlung war bei Bossard vorhanden (LM 162258). Bossards besonderes Interesse für originale Beimesser und Pfrieme von Schweizerdolchen, Schweizersäbeln oder Schwertern, die bei Neuanfertigungen als Inspiration oder Muster dienen konnten, belegen diverse Beispiele aus seiner 1911 verauktionierten Privatsammlung.[36] Die im Atelier in altem Stil angefertigten Beimesser und Pfrieme wurden, mit dem Scheiden-

347 Beimesser und Pfriem zu Schweizerdolch von 1567. SNM, LM 6971

material (Messing oder Silber) übereinstimmend, mit gegossenen oder geschmiedeten Knaufkappen ausgestattet. Letztere schmückte man gerne mit einfachen Dekorgravuren oder kleinen aufgelöteten Zierbüsten. Die Klingen und Pfriemeisen lieferte die Messerschmiede von Heinrich Elsener in Rapperswil, der die Klingen meistens mit zwei unterschiedlichen Marken zeichnete.[37] Auch die Montage überliess man wahrscheinlich dem erfahrenen Messerschmied. Elseners Markentyp A (Abb. 348) erscheint auf dem Beimesser des originalen Schweizerdolchs mit der Szene «Jephta und seine Tochter» (Schneider, Nr. 4) sowie auf den Beimessern zu den Bossardkopien «Der verlorene Sohn» (Schneider, Nr. 20) und «Totentanz» (Schneider, Nr. 123). Den Markentyp B (Abb. 348) verwendete Elsener für das Beimesser des originalen Schweizerdolchs «Pyramus und Thisbe» (Schneider, Nr. 26) sowie bei den Bossardkopien «Mucius Scaevola» (Schneider, Nr. 42) und «Tod der Virginia» (Schneider, Nr. 56 a). Hingegen fehlen auf allen neu angefertigten Klingen der Schweizerdolche Bossards die Elsenermarken ebenso wie auf den umgearbeiteten alten Klingen, obwohl die Rapperswiler Messerschmiede in allen Fällen an deren Fertigstellung beteiligt gewesen sein dürfte.

A B

348 Marken der Messerschmiede Heinrich Elsener, Rapperswil, auf Beimessern für Schweizerdolche, ca. 1880–1910.

Konstruktionsarten von Schweizerdolchen des Ateliers Bossard

Schweizerdolchkopien des Ateliers Bossard lassen sich in folgende Konstruktionsarten einteilen:

A 1. Scheide aus Silber, volle Dekorfront, Dolch mit Holzgriff und Silbergarnitur, Dolch und Scheide vergoldet, «Jephta und seine Tochter» (Schneider, Nr. 5).

A 2. Scheide aus Messing, volle Dekorfront, Dolch mit Holzgriff und Messinggarnitur, Dolch und Scheide vergoldet, «Jephta und seine Tochter» (Schneider, Nr. 6).

B 1. Scheide aus Silber, volle Dekorfront, Dolchgefäss Silber, Dolch und Scheide vergoldet, «Der verlorene Sohn» (Schneider, Nr. 20).

B 2. Scheide aus Silber, durchbrochene Dekorfront, Dolchgefäss Silber, Dolch und Scheide vergoldet, «Totentanz» (Schneider, Nr. 123).

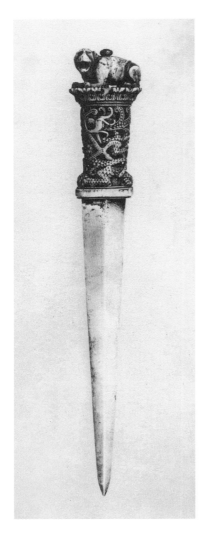

349 Dolch, venezianisch, um 1300,
Klinge ergänzt.
Slg. Dr. Bashford Dean, 1929.

B 3. Scheide aus Bronze, durchbrochene Dekorfront, Dolchgefäss Bronze,
Dolch und Scheide vergoldet, «Mucius Scaevola» (Schneider, Nr. 42).
C 1. Scheide aus Messing, durchbrochene Dekorfront, Dolch mit Holzgriff und
Messinggarnitur, Dolch und Scheide vergoldet, «Tellengeschichte» (Schnei-
der, Nr. 82).
C 2. Scheide aus Messing, durchbrochene Dekorfront, Dolch mit Holzgriff und
Messinggarnitur, Dolch u. Scheide vergoldet, «Tod der Virginia» (Schnei-
der, Nr. 56 a).

Das Vorgehen und die Arbeitsweise Bossards lassen sich bei zwei kopierten
Dolchscheiden mit Darstellungen zum Thema «Jephta und seine Tochter» aus
dem Alten Testament (Richter 11, 34–35, 39) besonders gut aufzeigen. Das
Modell für seine Kopien lieferte offensichtlich ein Dolch mit originaler Scheide,
der sich vorübergehend im Atelier befand, wie das ergänzte Beimesser mit der
Elsener-Marke B verrät (Schneider, Nr. 4).[38] Auch die Dolchklinge mit einer dubi-
osen Marke im Stil der im 16. Jahrhundert tätigen Münchner Klingenschmiede
Stantler dürfte anlässlich der Reparatur ausgewechselt und ersetzt worden sein.[39]

 Das Kopieren Bossards, das der Komplettierung seines Modellbestandes
und der Herstellung von Dolchkopien oder von historisierenden Kreationen
diente, blieb jedoch nicht immer unbemerkt. Bashford Dean (1867–1928), der
erste Kurator des 1912 geschaffenen Arms and Armour Department des Metro-
politan Museums in New York, suchte anlässlich von zwei Besuchen Luzerns
in den Jahren 1904 und 1906 das Antiquitätengeschäft Bossards auf, weil es
antike Waffen im Angebot hatte.[40] Dean überliess bei dieser Gelegenheit
Bossard einen aus Elfenbein geschnitzten Dolchgriff, den er um 1895 in Paris
erworben hatte, mit dem Auftrag «to put a frankly modern blade in the handle»
(Abb. 349). Geraume Zeit später stellte Dean fest, dass Bossard von diesem
Dolchgriff nicht nur eine Gusskopie in Gips, sondern auch noch eine Kopie in
Buchsbaumholz angefertigt und letztere an einen Schweizer Sammler verkauft
hatte, der sie einem lokalen Museum zur Verfügung stellte. Dort war die Waffe
während längerer Zeit als Dolch aus dem 13. Jahrhundert ausgestellt.[41]

TYP A – 1. Scheide mit voller Front und Dolchgarnitur Silber vergoldet,
Thematik «Jephta und seine Tochter»

Zurzeit sind eine Kopie Bossards in Silber (Schneider, Nr. 5; Museum St. Urban-
hof, Sursee, Slg. Carl Beck, Inv. Nr. BE 503) und eine zweite in Messing (Schnei-
der, Nr. 6) nach einem Original mit dem Jephtamotiv (Schneider, Nr. 4) bekannt.
 Gemäss dem Bericht im Alten Testament (Richter 11, 34–39) gelobte
Jephta, der Anführer der Gileaditer, falls er die Ammoniter besiege, werde er
seinem Gott opfern, was ihm bei seiner Heimkehr als erstes zu Hause ent-
gegenkomme. Es war seine einzige Tochter, die Jephta dann in Erfüllung des
geleisteten Schwurs opfern musste. Auf der Dolchscheide sind die triumphale
Rückkehr des siegreichen Feldherrn und die von ihren Gespielinnen beklagte
Hinrichtung der Tochter dargestellt.

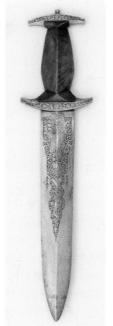

b

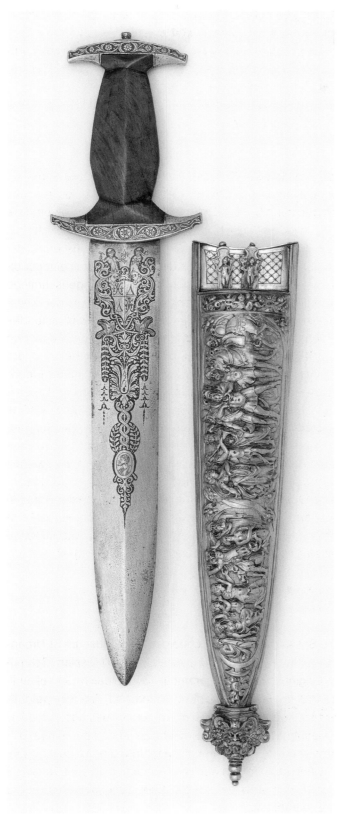

c

d

f

e

350 «Jephta und seine Tochter»,
Schweizerdolch für Divisionär Max
Alphons Pfyffer von Altishofen, Atelier
Bossard, um 1885/90. Gefässgarnitur
und Scheide Silber, vergoldet.
a Dolchklinge mit Wappen Pfyffer
 von Altishofen.
b Dolchklinge mit Mediciwappen.
c Dolchgefäss und Scheidenmund-
 blech mit charakteristischem Dekor
 des Ateliers Bossard.
d Scheide mit Futter.
e Scheideninnenseite, Frontblech
 Galvano.
f Besteck im Stil. Vgl. Schneider Nr. 5
Museum St. Urbanhof, Sursee,
Slg. Carl Beck, BE 503

350/a

Der geätzte Klingendekor der Dolchkopie zeigt über einem kleinen Medaillon mit Männerkopf zwei in der Art eines Caduceus gewundene Schlangen sowie als Abschluss das Wappen der Luzerner Familie Pfyffer von Altishofen in einem italienischen Schild (Abb. 350a).[42] Für den rückseitigen Dekor mit dem Mediciwappen verwendete der Ätzkünstler eine gedruckte italienische Vorlage aus dem 16. Jahrhundert (Abb. 350b).[43] Als Auftraggeber oder Geschenksempfänger – da es sich sehr wahrscheinlich um ein Geschenk handelte – kommt Max Alphons Pfyffer von Altishofen (1834–1890) in Frage. Pfyffer machte nach der Rückkehr aus neapolitanischen Diensten 1861 militärisch auch in der Schweiz Karriere. Er war der Initiant der Gotthardbefestigungen und leitete als Divisionär 1883 bis 1890 das Generalstabsbüro. In Luzern gehörte er als Architekt, Hotelier und Mitinhaber einer Maschinenfabrik zu den massgeblichen Persönlichkeiten.[44]

Die in Silber gegossenen Knauf- und Parierbalken des Dolches bedeckt beidseitig ein regelmässig angelegter Blüten- und Blattrankendekor, der in dieser Form im 16. Jahrhundert nicht vorkommt, jedoch für Kopien des Ateliers Bossard charakteristisch ist (Abb. 350c). Das flache Griffholz aus Nussbaum von rhombischem Querschnitt mit schmalen Seitenkanten wurde entweder von einem im Atelier angestellten oder von in Luzern ansässigen Holzschnitzern geliefert, deren vier 1883 im Luzerner Adressbuch erscheinen.[45] Für die Griffe von Schweizerdolchen fanden in der zweiten Hälfte des 16. Jahrhunderts am häufigsten Kirschbaum-, aber auch Lorbeer- und Nussbaumholz Verwendung.[46] Bezüglich den Griffhölzern ergibt sich bei den Kopien des 19. Jahrhunderts ein weniger klares Bild. Kirsch- und Nussbaumholz wurden weiterhin verwendet; neu hinzu kamen unter anderem Buchsbaum, Esche und Elfenbein. Im Katalog von Schneider fehlen vor allem bei den Dolchkopien präzise Angaben zu den verwendeten Griffhölzern.[47] Das Modell eines Schweizerdolchs mit einem Gefäss aus Blei und einer zweischneidigen Eisenklinge, das abwechselnd sowohl dem Luzerner Atelier als auch der Messerschmiede Elsener in Rapperswil zur Verfügung stand und als Muster dienen konnte, ist noch vorhanden (Abb. 351). Bossard kümmerte sich anscheinend persönlich um die Bereitstellung derartiger Muster. So teilte er am 6. Dezember 1890 Heinrich Angst, dem späteren Direktor des Landesmuseums, der als Sammler zu seinen Kunden gehörte, mit: «*Ich habe soeben 2 Dolch-Schmiedemodelle in Holz geschnitzt und werde sie Ihnen gerne, wenn Sie einmal herkommen zeigen.*»[48] Es kamen neben Modellen aus unterschiedlichen Metallen offensichtlich auch Holzmodelle zum Einsatz, welche der Messerschmiede Elsener als Vorlage für die gewünschten Formen von Klingen oder Gabeleisen dienen konnten.[49] Die Messerschmiede Elsener lieferte die benötigte blanke, zweischneidige Klinge (L. 26,3 cm, B. 5,8 cm) von rhombischem Querschnitt, die im Atelier Bossard einen reichen Ätzdekor mit dem Pfyfferwappen erhielt. Die Endmontage von Dolch und Besteck, der Waffe insgesamt, wurde entweder in der Messerschmiede Elsener in Rapperswil oder von versierten Mitarbeitern des Ateliers Bossard sowie anderen in Luzern ansässigen Spezialisten vorgenommen.

351 Schweizerdolch, Muster, Atelier Bossard, um 1880/85. Blei. L. 38,5 cm. SNM, LM 163769

Die dekorierte Front von Schweizerdolchscheiden wurde im 16. Jahrhundert aus mindestens zwei bis vier separat gegossenen Teilen zusammengesetzt und verlötet (Abb. 352). Anschliessend überarbeitete man die Vorderseite, wenn nötig wurde nachgraviert und ziseliert und anschliessend wurden die Lötstellen sowie die Rückseiten der Güsse überarbeitet und geglättet. Schneider stellte fest: «*In diesem Zusammenhang darf darauf hingewiesen werden, dass keine der originalen gegossenen Scheiden so konstruiert ist, dass* [die] *Scheidengrundplatte mit der Szenerie und Schienen aus einem Stück hergestellt wurde.*»[50] Beispiele für aus mehreren Teilen bestehende originale Scheidenmodelle finden sich im Bestand des Amerbach-Kabinetts in Basel.[51] Für die Frontseite der für Pfyffer bestimmten Kopie mit dem Jephtamotiv verwendete man ein Silbergalvano, das zwischen den beiden Seitenschienen verlötet wurde (Abb. 350e).[52] Das für dieses Motiv von einer originalen Scheide, gemäss Usanz des Ateliers Bossard, in Zinn abgenommene Modell existiert nicht mehr. Es wurde durch ein Kupfergalvano der Scheidenfront samt Ortstück ersetzt (Abb. 345a). Ob die verlöteten Hälften des Ortstücks der Scheidenkopie, welche der Vorlage entsprechen, aus gegossenen oder auf galvanischem Weg hergestellten Hälften bestehen, lässt sich nicht mehr feststellen. Alle Gefäss- und Scheidenteile mit Ausnahme der Scheideninnenseite wurden vergoldet (Abb. 350a, e).

Im metallenen Scheidengehäuse befindet sich die eigentliche, aus zwei zugeschnittenen Holzlamellen bestehende Scheide, die durch eine Bespannung, anfänglich aus Leder, später aus kostbaren Stoffen zusammengehalten wird und Platz für die Dolchklinge sowie das Besteck bietet. Üblicherweise sind die Schweizerdolchscheiden mit einem Pfriem und einem kleinen Beimesser ausgestattet. Letzteres fehlte hier und wurde durch einen zweiten Pfriem ersetzt. Das Modell zu den Griffenden der Pfrieme lieferte ein Besteck aus Bossards Privatsammlung.[53] Die ganzmetallenen Abschlüsse der Griffe der Vorlage wurden in vereinfachter Form kopiert und übernommen. Einer der beiden Pfriemabschlüsse, die mit reliefierten fackelhaltenden Frauen geschmückt sind, besteht aus Silber, der andere aus Kupfer, möglicherweise ein Galvano, beide wurden vergoldet (Abb. 350f). Nach der ausführlichen Beschreibung dieser Schweizerdolchkopie, bei deren Entstehung die auf galvanischem Weg hergestellte Scheidenfront einen zentralen Platz einnimmt, wird bei den folgenden Beispielen nur noch auf wesentliche oder neue Konstruktionselemente aufmerksam gemacht.

TYP A – 2. Scheide mit voller Front und Dolchgarnitur Messing vergoldet, Thematik «Jephta und seine Tochter» (Abb. 353)

Für die Gefässgarnitur der zweiten Dolchkopie verwendete das Atelier Bossard ausnahmsweise Bronze und für die Scheide mit dem Jephtamotiv Messing; beide Teile wurden vergoldet (Schneider, Nr. 6). In Form und Verarbeitung entspricht dieser Dolch samt Scheide der Konstruktionsart A/1 (Schneider, Nr. 5). Die ungemarkte Klinge dürfte auch in diesem Fall die Messerschmiede Elsener

352 Zwei Rückseiten aus mehreren gegossenen Messingteilen zusammengesetzten Schweizerdolchscheiden, schweizerisch, letztes Drittel 16. Jh., «Tod der Virginia». Privatbesitz bzw. Museum Altes Zeughaus Solothurn, Inv. MAZ 26672.

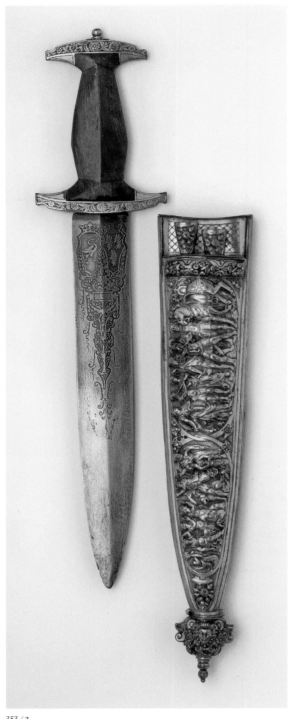

353 / a b c

353 «Jephta und seine Tochter»,
Schweizerdolch für ein Mitglied der
Familie Herrenschwand-von Watten-
wyl, Atelier Bossard, um 1885/90.
Gefässgarnitur und Scheide Messing,
vergoldet. Privatbesitz

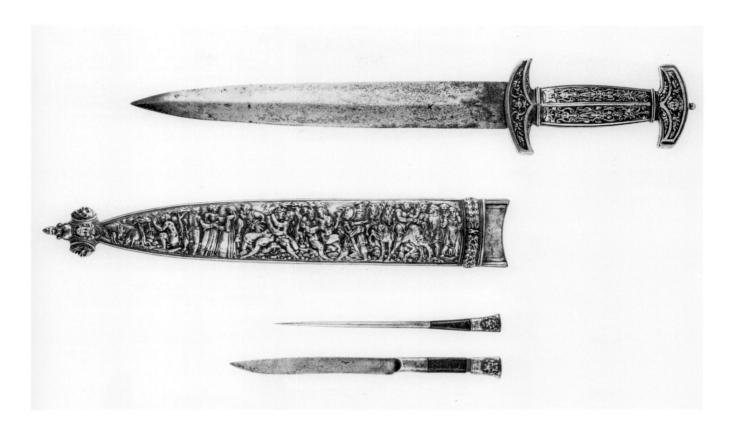

354 «Der verlorene Sohn»,
Schweizerdolch, Atelier Bossard, um
1890/95. Massives Dolchgefäss und
Scheide Silber. Privatbesitz

geliefert haben. Der Ätzdekor mit den Wappen der Berner Familien Herren-
schwand und von Wattenwyl ist von schlechterer Qualität als jener auf dem
Pfyfferschen Exemplar (Abb. 353a).[54] Für die charakteristischen, aus kleinen Blü-
ten und Ranken bestehenden Gravuren auf den Gefässteilen sowie den spe-
ziellen, gemäss Kundenwunsch ausgeführten Ätzdekor sorgten Spezialisten
des Ateliers. Die volle Scheidenfront basiert ebenfalls auf einem Galvano
(Abb. 353a, c). Das aus gegossenen Hälften zusammengesetzte Ortstück der
Kopie stimmt mit dem Original überein. Beimesser und Pfriem sind spätere
Ergänzungen und entsprechen nicht den für Bossard und Elsener typischen
Formen und Verarbeitungen (Abb. 353b).

TYP B – 1. Scheide mit voller Front und Dolchgefäss Silber vergoldet, Thema-
tik «Der verlorene Sohn» – eine neue Kombination Bossards (Abb. 354)

Zu den schönsten Schweizerdolchen zählt ein 1585 datiertes Exemplar mit
dem Motiv des verlorenen Sohnes (Neues Testament, Lukasevangelium 15,
11–32) und dem Wappen der Basler Familie Faesch. Es dürfte sich um eine
Arbeit des Goldschmieds Jeremias Faesch handeln, der 1578 Meister wurde,
und die für den Ratsherrn und späteren Bürgermeister Remigius Faesch
(1541–1610) bestimmt war (Schneider, Nr. 19).[55] Das für den Scheidendekor

355/a

b

c

d

355 Modelle für Dolchgefässteile,
Slg. Bossard. Blei- und Galvanokopien
von Originalen:
a Parierbalken, Slg. Amerbach /
Basel, Blei. SNM, LM 162250
b Knaufbalken, Slg. Thewalt, Köln,
Kupfergalvano. SNM, LM 162251
c Griffstück, Slg. Amerbach, Basel,
Blei. SNM, LM 162249
d Griffstück, Slg. Thewalt, Köln, Blei.
SNM, LM 162254

verwendete, aus drei Teilen bestehende originale Gussmodell in der Samm-
lung Amerbach wurde von Bossard in Blei kopiert (Schneider, Nr. 20).[56] Mit
Hilfe der drei Bleimodelle stellte Bossard anschliessend aus Zinn ein für die
Galvanoform taugliches einteiliges Modell her, ähnlich den bereits vorhande-
nen Scheiden-Vorlagen (Abb. 345b–g). Die Existenz eines Bleimodells belegt
N. von Kluracic in einem 1907 veröffentlichten Verzeichnis der von ihm in
Strassburg angefertigten «Reproductionen in galvanoplastischer Silberplattie-
rung». Unter der Nr. 152 wird das Modell zur Dolchscheide mit den «Haupt-
scenen» des verlorenen Sohnes, ein «Bleiabstoss» aus der «Collection
J. Bossard, Juwelier, Luzern», vorgestellt. Von Kluracic findet für diese Dar-
stellung lobende Worte: «*Die Modellierung und Durchführung der einzelnen
Gruppen, z. B. der nackten Mittelgruppe gehört zu den Besten, was in dieser
Zeit geschaffen wurde. Die ganze Composition führt den Charakter der dama-
ligen Zeit, wie er trefflicher nicht wiedergegeben werden konnte, vor.*»[57] Zum
Scheidenmotiv des verlorenen Sohnes ist nur noch das aus dem Atelier stam-
mende versilberte Kupfergalvano vorhanden, das unter Verwendung des heute
fehlenden Zinn- oder Bleimodells angefertigt worden ist (Schneider, Nr. 21,
LM 8536). Im Unterschied zum originalen Faesch-Dolch kombinierte Bossard
die Scheide mit einem anderen, aus silbernen Teilen bestehenden massiven
Dolchgefäss, welches auf drei ebenfalls aus der Sammlung Amerbach stam-
menden Blei-Modellen für Knauf- und Parierbalken sowie auf einem Modell
für das Griffstück basiert (Schneider, Nr. 157, Abb. 1341, 1417, 1418) (Abb. 353a, c).[58]

Nicht nur bei der Scheidenfront hatte sich Bossard der Galvanotechnik
bedient, auch das aus mehreren Teilen zusammengesetzte Silbergefäss des
Dolches besteht aus verlöteten Galvanos. Vom Knaufbalken existiert ein sepa-
rates Kupfergalvano (SNM, LM 162251), das ein Bild von den Möglichkeiten
dieser Reproduktionstechnik vermittelt (Abb. 355b). Die Klingen von Dolch und
Beimesser lieferte die Messerschmiede Elsener, wie deren Marke vom Typ A
auf der Beimesserklinge belegt (Abb. 348). Die X-förmige oder je nach Positio-
nierung kreuzförmige Marke auf der Dolchklinge erscheint auch auf einer wei-
teren Dolchkopie Bossards (Schneider, Nr. 123).[59] Es könnte eine dritte, einfach
anzubringende, selten verwendete Marke der Messerschmiede Elsener sein,
welche die Schweizerdolchklingen üblicherweise nicht mit einer Marke verse-
hen hat.[60]

Ein originaler Schweizerdolch mit einem silbernen Dolchgefäss dieses Typs
und einer silbernen Scheide mit dem Motiv des verlorenen Sohnes existiert
nicht, es handelt sich somit um eine neue Kombination respektive Neuschöp-
fung Bossards. An originalen Schweizerdolchen, deren Gefässe teilweise oder
zur Gänze aus Silber bestehen und die zudem mit silbernen Scheiden aus-
gestattet wurden, entging nur ein Exemplar, der Basler «Faesch-Dolch», dem
Schmelztiegel. Auf Gemälden liess sich bisher nur ein Schweizerdolch mit
massivem Silbergefäss und silberner Scheide nachweisen. Es ist anzunehmen,
dass es sich bei dem prächtigen Dolch, den der 1578 porträtierte Zunftmeister
der Zimmerleute und Bauherr der Stadt Zürich, «Anthoni Oeri» (1532–1594),
gut sichtbar trägt, um ein lokales Produkt handelt (Abb. 344). Der Dekor des

362

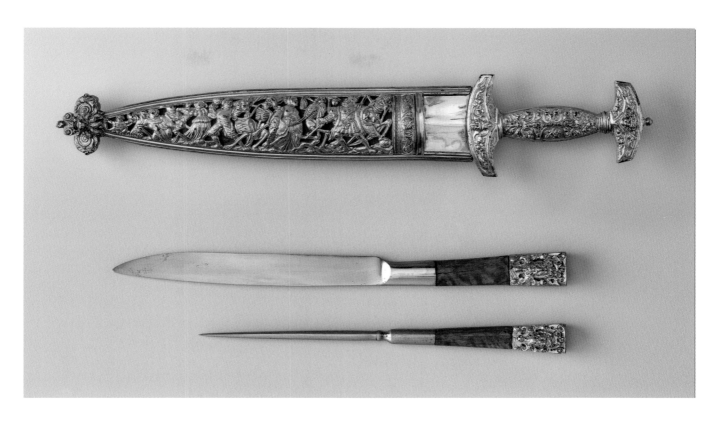

356 «Totentanz», Schweizerdolch,
Atelier Bossard, um 1890/95. Massives
Dolchgefäss und Scheide Silber. SNM,
LM 54767

Knauf- und des Parierbalkens sowie die Anlage des Griffs rücken Oeris Waffe
in den Umkreis der Amerbach-Modelle und damit auch in die Nähe der Bossard-
kopien. An Dolchen mit Szenen aus der Geschichte des «verlorenen Sohnes»
sind nur das Basler Original sowie die Kopie Bossards bekannt, welche dieser
sehr wahrscheinlich im Auftrag einer Basler Familie anfertigte.

TYP B – 2. Scheide mit durchbrochener Front und Dolchgefäss Silber vergol-
det, Thematik «Totentanz», Dolch – eine neue Kombination Bossards (Abb. 356)

Schneider erwähnt noch einen zweiten Dolch mit Silbergefäss aus dem Atelier
Bossard (Schneider, Nr. 123, SNM, LM 54767). Auf den ersten Blick entspricht
dessen Gefäss der vorgängig unter B-1 besprochenen Waffe (Schneider,
Nr. 20). Seine Konstruktion besteht auch aus drei Teilen, nämlich dem Knauf-
und dem Parierbalken und einem massiven Griff. In diesem Fall verwendete
Bossard jedoch Modelle, die vom Abguss eines originalen Dolches aus der
bekannten Sammlung von Karl Ferdinand Thewalt (1833–1902) in Köln stam-
men (Schneider, Nr. 26), die 1903 versteigert wurde (Abb. 355b, d). Der Kölner
Sammler stand nachweislich mit Bossard in Kontakt. Dies belegen die Bestel-
lung von diversen Silberbechern 1889, das Beimesser von Thewalts Dolch
(Schneider, Nr. 26) mit der Elsenermarke B sowie das Modell von dessen
Ortstück im Werkstattbestand des Ateliers (Schneider, Nr. 159, Abb. 9).[61] Das

von Bossard verwendete Scheidenmodell ist nicht mehr vorhanden. Sowohl beim Dolchgefäss als auch bei der Scheide (Frontdekor) fanden in der Art der Waffe Typ B – 1 auf galvanischem Weg kopierte Teile Verwendung.

Es sind nur drei originale Schweizerdolchscheiden mit Totentanzdekor (Schneider, Nrn. 115, 117, 123) sowie eine vor 1861 entstandene Kopie (Schneider, Nr. 121) mit gleichen Ortstücken bekannt, welche Bossards Scheidenkopie in Silber entsprechen (Schneider, Nr. 123). Von einer dieser erwähnten originalen Scheiden dürfte das von Bossard verwendete Modell stammen.[62] Wie im Falle des im Luzerner Atelier kreierten Dolchtyps für die Version mit der Darstellung «Der verlorene Sohn» handelt es sich auch hier um eine neue Kombination Bossards, die er im Auftrag der Basler Familie Bachofen-Vischer anfertigte, die zu seinen guten Kunden zählte.[63] Beide Griffe sowie die übrigen Gefässteile der silbernen Schweizerdolchgefässe (Konstruktionsarten Typ B – 1 / B – 2) bestehen aus verlöteten Galvanos, die in dieser Art als in Silber gegossene Originale unbekannt sind.

TYP B – 3. Scheide mit durchbrochener Front und Dolchgefäss Bronze vergoldet, Thematik «Mucius Scaevola»

Beim Dolch mit der Darstellung des standhaften Mucius Scaevola verwendete Bossard, dem Original entsprechend, ausnahmsweise Bronze anstelle von Messing (Schneider, Nr. 42). Als Vorlage für die Modelle diente Bossard ein Original aus Privatbesitz (Schneider, Nr. 41). Das kopierte massive Dolchgefäss entspricht dem aus drei Teilen zusammengesetzten originalen Gefäss mit seinen abschliessenden Ringen, welche bei den Griffmodellen der Sammlung Amerbach fehlen. Über die gleichen Modelle für Knauf- und Parierbalken verfügt auch die Sammlung Amerbach (Schneider, Nr. 157, Abb. 1417, 1418, 1341?). Die umgearbeitete Klinge, Schneider notierte «wohl neu», mit drei in der Mitte gebündelten Hohlschliffen wurde in der Art des Originals verarbeitet.[64] Dass der Messerschmied Elsener für die Klingen zuständig war, dokumentiert das Beimesser mit seiner Marke B (Abb. 348). Für den Scheidenabschluss fand ein Ortstückmodell aus der Sammlung Amerbach Verwendung (Schneider, Nr. 158, Abb. 1391). Die Scheidenkopie aus Zinn, die als Modell diente, schenkte Bossard 1897 dem Historischen Museum Basel (Schneider, Nr. 43) (Abb. 345d).[65] Bei der Scheidenfront dürfte es sich um ein Galvano handeln; auch zum Bronzegefäss können bezüglich der Konstruktion keine verbindlichen Aussagen gemacht werden, weil der sich in Privatbesitz befindende Dolch nicht zugänglich war.

TYP C – 1. Scheide mit durchbrochener Front und Dolchgarnitur Messing vergoldet, Thematik «Tellengeschichte» (Abb. 357)

Dolchscheiden mit der «Tellengeschichte» sind in zwei geringfügig unterschiedlichen Varianten bekannt.[66] Die Unterschiede betreffen die Lage der vom Landsknecht geschulterten Halbarte, nämlich einmal mit dem Halbartenblatt

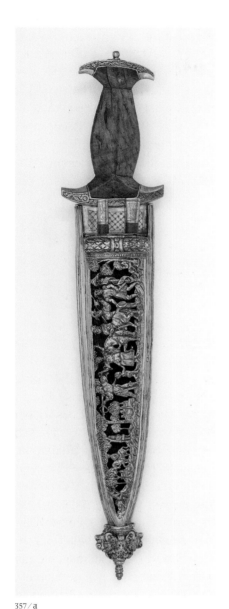
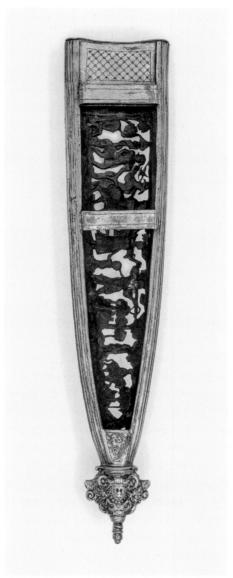

357/a

b

c

d

nach oben, das andere Mal mit dem Halbartenblatt nach unten. Den zuerst erwähnten Scheidentyp kannte Bossard dank einem kopierten Modell, das er anscheinend nicht verwendete (Schneider, Nr. 78) (Abb. 345f). Den anderen Scheidentyp mit nach unten gerichtetem Halbartenblatt nimmt die vorliegende Bossardkopie auf. Das für die Galvanokopie benötigte Modell der Scheidenfront ist jedoch nicht mehr vorhanden (Schneider, Nr. 82: Tellgeschichte A 2). Eine Kontrolle der Scheide ergab, dass in die terzseitige Front ein Galvano eingebaut worden ist. Die Modelle für das aus zwei Hälften aus verlöteten Güssen oder Galvanos bestehende Ortstück lassen sich weder in der Sammlung Amerbach noch im Bossard-Bestand nachweisen. Darauf sind auf einer Seite

357 «Wilhelm Tell», Schweizerdolch, Atelier Bossard, um 1885/1900. Gefässgarnitur und Scheide Messing, vergoldet. Privatbesitz

der Kopf eines Jünglings mit langen Haaren, auf der anderen ein bärtiger Männerkopf abgebildet (Abb. 357c, d). Der gravierte, regelmässig angelegte Blüten- und Rankendekor kommt auch bei Gefässen anderer Dolchkopien Bossards vor (vgl. Schneider, Nrn. 5, 6).[67] Beim Holzgriff hielt man sich an die überlieferten Formen; dasselbe gilt für die zweischneidige Klinge von rhombischem Querschnitt.[68] Schweizerdolche mit der «Tellengeschichte» waren anscheinend schon im 16. Jahrhundert besonders beliebt, wie fünf bekannte Dekorvarianten nahe legen.[69] Von den 35 von Schneider 1977 erfassten Schweizerdolchen mit Telldekor sind 10 original, 25 werden als Kopien und 4 weitere als zweifelhaft eingestuft.

TYP C – 2. Scheide mit durchbrochener Front und Dolchgarnitur Messing vergoldet, Thematik «Tod der Virginia» (Abb. 358)

Neben den Schweizerdolchen mit der «Tellengeschichte» gehören Dolche mit der Darstellung «Tod der Virginia» mit 14 bekannten Exemplaren zu den häufigsten Kopien. In der anlässlich der Auflösung von Bossards Antiquitätengeschäft durchgeführten Auktion von 1910 wurde auch ein Schweizerdolch mit dem Virginiamotiv verkauft (Schneider, Nr. 52).[70] Ein weiteres, abgesehen vom Ortstück, identisch verarbeitetes Exemplar stammt ebenfalls aus Bossards Besitz (Schneider, Nr. 50).

Die von Livius überlieferte Geschichte der Virginia wird auf der Dolchscheide auf die Gerichtsverhandlung reduziert: Auf einem thronartigen Sessel sitzt in antikisierender Kleidung der mit dem Richterstab gestikulierende Senator und Decemvir Appius Claudius, welcher Virginia, der Tochter des Plebejers Lucius Verginius, nachstellte. Diese kniet vor ihrem Vater, der das Schwert zum tödlichen Streich erhoben hat, um so die Tugend seiner Tochter zu bewahren. Es sind zwei Varianten dieses Scheidendekors, die bisher nicht als solche identifiziert wurden, zu unterscheiden: Thronsessel ohne Beschriftung (Schneider, Nrn. 44–46, 48–54, 56, 56 a) und Thronsessel mit der Beschriftung «APPIVS / CLAV / DIVS» (Schneider, Nrn. 58, 59, 59 a).

Obwohl im Modellbestand des Ateliers ein Scheidenmodell zum «Tod der Virginia» fehlt, ist davon auszugehen, dass es Bossard gelang, sich einen Abguss zur Herstellung der für die Scheidenfront benötigten Galvanos zu beschaffen. In seinem Umfeld besass z.B. Johann Jakob Sulzer einen Dolch mit dieser Darstellung, der an der Landesausstellung von 1883 in Zürich zu sehen war. Bossard figurierte 1883 dort ebenfalls als Aussteller sowie als Experte für Silberarbeiten (Schneider, Nr. 44).[71] Auch der mit ihm befreundete Sammler Heinrich Angst besass einen Schweizerdolch mit diesem Motiv (Schneider, Nr. 45). Dolchkopien, deren Scheiden den Tod der Virginia zeigen, scheinen vor allem in der Frühphase von Bossards Kopienproduktion, in den Jahren vor 1885/90, angefertigt worden zu sein. Ihre Gefässgarnituren aus Messing sind von unterschiedlicher Beschaffenheit, entweder blank (Schneider, Nr. 46) (Abb. 358) oder mit gravierten Wellenranken (Schneider, Nrn. 49, 50), gelegentlich mit Blütendekor (Schneider, Nr. 52). Zu Bossards Dolchkopie

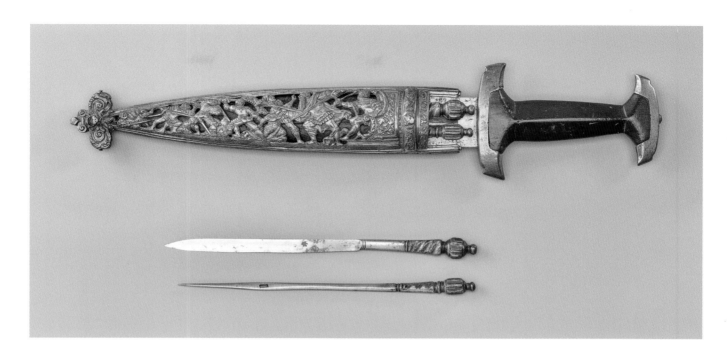

358 «Tod der Virginia», Schweizer-
dolch, Atelier Bossard, um 1880/90.
Gefässgarnitur und Scheide Messing,
vergoldet. SNM, LM 113664.1-4

(Schneider, Nr. 56 a) mit der Virginiadarstellung lieferte Elsener das Besteck; dessen Beimesserklinge zeichnete er mit seiner in der frühen Zusammenarbeit mit Bossard verwendeten Marke B (Abb. 348). Ebenso dürfte die für diese Waffe umgearbeitete alte Klinge von Elsener montiert worden sein. Bemerkenswert ist die Tatsache, dass die Gefässgarnitur in diesem Falle in Eisen gearbeitet wurde (Schneider, Nr. 56 a). Dasselbe trifft auch auf zwei weitere Kopien mit dem Virginiamotiv zu (Schneider, Nr. 54), nämlich auf die für Bossards Schwager, den Juristen Hans Meyer-Rahn, in Luzern angefertigte, sowie auf jene in der bekannten Griffwaffensammlung des Ingenieurs E. H. Max Dreger, Berlin (Schneider, Nr. 56) (Abb. 359).[72] Als Vorlage für das Gefäss diente jeweils der Faesch-Dolch von 1585 (vgl. Schneider, Nr. 19). Der einfache Dekor der Scheidenmundbleche entsprach anfänglich weitgehend originalen Beispielen und wurde von einem exakt ausgeführten Rautendekor abgelöst, der für Kopien des Ateliers charakteristisch wurde.

Zusammenfassung
Zurzeit sind Schweizerdolchkopien Bossards zu folgenden Themen bekannt:

1. «Jephta und seine Tochter» (Schneider, Nr. 5, 6).
2. «Der verlorene Sohn» (Schneider, Nr. 20).
3. «Mucius Scaevola» (Schneider, Nr. 42).
4. «Tod der Virginia» (Schneider, Nr. 56 a).
5. «Tellengeschichte» (Schneider, Nr. 82: «Tellengeschichte» A 2).
6. «Totentanz» (Schneider, Nr. 123).

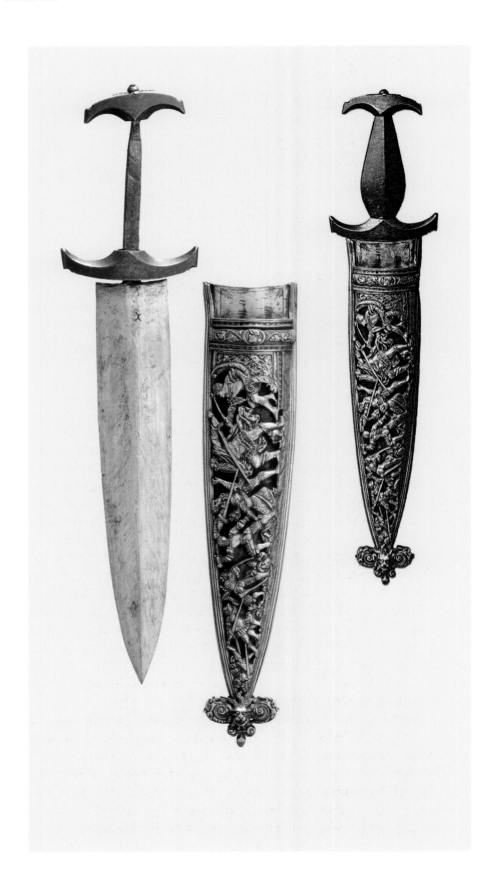

359 «Tod der Virginia», Schweizer-
dolch, Atelier Bossard, um 1880/90.
Gefässgarnitur und Scheide Messing,
vergoldet, der 1927 noch vorhandene
Holzgriff fehlte 2017 (bis 1927 Slg.
Ing. E. H. Max Dreger). Privatbesitz

Für die Scheidenkopien benötigte Bossard Abgüsse oder Galvanos von originalen Scheiden sowie originalen oder bereits anderweitig kopierten Modellen.

Folgende Originale bzw. Modelle in seinem Besitz könnte Bossard möglicherweise für Scheidenkopien benützt haben:

- Schweizerdolch mit der Darstellung von «Pyramus und Thisbe», Original, aus der Sammlung Karl Thewalt, Köln.[73]
- Scheidenmodell zu «Trajans Gerechtigkeit», vermutlich im Modellbestand des Ateliers vorhanden. Bisher keine Ausführung Bossards bekannt.
- Scheidenmodell «David und Goliath», im Werkstattfundus vorhanden (Schneider, Nr. 15). Bisher keine Ausführung Bossards bekannt.

Die Scheiden kombinierte Bossard in Zusammenarbeit mit den Messerschmieden Elsener, Rapperswil, denen er Vorlagen (Modelle und Zeichnungen) zur Verfügung stellte, stilgerecht und gemäss den Originalen mit neuen Dolchen und Bestecken. Diese stattete man entweder in der Messerschmiede oder im Luzerner Atelier mit Holzgriffen aus; Gefässgarnituren aus Messing oder Silber, seltener Eisen, lieferte das Atelier. Einer der seltenen originalen Dolche, eine Kopie oder das eigens zu diesem Zweck angefertigte Dolchmuster dienten bei der Montage als Vorlage (Abb. 351).

In zwei Fällen wählte Bossard massive Silbergefässe anstelle der herkömmlichen Gefässe mit Holzgriffen. Die in Silber kopierte Scheide des Faesch-Dolches zum Motiv des «Verlorenen Sohnes» (Schneider, Nr. 19) kombinierte Bossard neu mit einem Silbergriff (Schneider, Nr. 20), der auf Modellen der Sammlung Amerbach (Schneider, Nr. 157) beruht. Damit stammt die einzige momentan bekannte Ausformung dieser Basler Griffmodelle aus dem Atelier Bossard.

Das zweite bekannte massive Silbergefäss zu einer Scheide mit Szenen aus dem «Totentanz» (Schneider, Nr. 123) aus Bossards Atelier, wurde nach einem Dolchgefäss aus der Sammlung Karl Thewalt gearbeitet (vgl. Schneider, Nr. 26). Diese beiden Schweizerdolche sind Neukreationen Bossards, die in dieser Art im 16. Jahrhundert nicht bekannt waren.

Hervorzuheben ist Bossards Einsatz der Galvanotechnik zur Herstellung von Frontstücken der Schweizerdolchscheiden. Diese im herkömmlichen Gussverfahren zu kopieren war schwieriger und teurer als die Verwendung galvanisch produzierter Teile. In welchem Umfang auf galvanischem Weg kopierte Teile für massive Schweizerdolchgefässe und Scheidenortstücke Verwendung fanden, konnte im Rahmen dieses Beitrags nicht überprüft werden.[74] Schon eine von Schneider veranlasste Untersuchung ergab, dass der Dekor originaler Scheidenfronten aus zwei bis sechs Teilen zusammengesetzt ist und dass bei einteiligen Fronten mit grosser Wahrscheinlichkeit davon ausgegangen werden kann, dass es sich um eine Kopie, z. B. ein Galvano, handelt.[75] Die von Bossard hergestellten Schweizerdolchkopien wurden von traditions- und geschichtsbewussten Schweizern erworben oder zu Geschenkzwecken bestellt. In- und ausländische Sammler zählten ebenfalls zu den Käufern

dieser im Original schon damals schwer aufzutreibenden Waffe. Die Regel, dass eine steigende Nachfrage ein entsprechendes Angebot generiert, lässt sich bei den Schweizerdolchen exemplarisch nachweisen. In seinem 1900 in den *Mittheilungen des Museen-Verbandes* erschienenen Bericht verweist Justus Brinkmann bei den von Bossard in Auftrag gegebenen Kopien von schweizerischen Objekten an erster Stelle auf die «Schweizer Dolche des 16. Jahrhunderts», von denen «*B.[ossard] theils Originale, theils alte Bleigüsse*[76] *besitzt mit folgenden Darstellungen, Tell's Schuss, Mucius Scaevola, der verlorene Sohn, Reiterkampf, Todtentanz*».[77] Gemäss Brinkmann habe er die Nachahmungen «*wie die Originale in ciseliertem Rotguss, bald in Silber*» angefertigt. Dass es sich bei den kopierten Schweizerdolchscheiden um Kompositkonstruktionen aus Silber oder Messing unter Verwendung von gegossenen und geschmiedeten Teilen sowie Galvanos handelte, ist Brinkmann entgangen.[78] Die Wertschätzung, die Bossard für den Schweizerdolch als Symbol alteidgenössischer Wehrhaftigkeit auch persönlich empfand, geht aus dem Umstand hervor, dass die Basis eines Erkers des nach 1887 neu gestalteten «Bossard-Hauses» am Hirschenplatz 9 ein plastischer Schweizerdolch schmückt, dessen Scheide die akkurat wiedergegebene Totentanzszene aufweist (Abb. 360).

Wenn Bashford Dean, Leiter der Waffenabteilung des Metropolitan Museum, New York, in seinem «Catalogue of European Daggers» von 1929 bezüglich den Schweizerdolchen festhält: «*Also excellent forgeries emanating from the atelier of a jeweler-antiquary of Lucerne*», kommt vor allem Deans Verärgerung über die unautorisierte Kopie des Dolches, den er 1904 Bossard zur Reparatur anvertraut hatte, zum Ausdruck, aber auch eine veränderte spätere Bewertung historistischer Artefakte als Fälschungen (siehe S. 53–60).[79] Nach mehrmaligen Besitzerwechseln und aus Unkenntnis wurden Bossards Schweizerdolchkopien in späteren Jahren gelegentlich als Originale eingestuft, angeboten und verkauft, ähnlich wie seine Kreationen von Trinkgefässen in historischen Stilen.

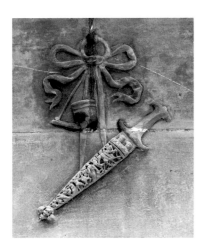

360 Schweizerdolch mit «Totentanz», Darstellung auf der Erkerbasis des Bossardhauses, Hirschenplatz 9, Luzern.

Der Linkehanddolch für eine «Pseudo-garnitur»

Als der Museumsdirektor Heinrich Angst am 27. Oktober 1893 in einem Inventar 16 antike Waffen des am 16. Januar 1893 in Zürich verstorbenen Heinrich Ulrich Vogel-von Saluz (1822–1893) erfasste, notierte er unter den Positionen 11 und 12: «*11. Rapier mit reich verziertem, vergoldetem Kupfergriff; Klinge spanische Inschrift XVII. J.[ahrhundert]. 12. Dazu gehörender Dolch*».[80] Der Inventareintrag erweckt den Eindruck, dass es sich um eine Garnitur, ein Waffenpaar mit korrespondierend verarbeiteten Gefässen, handelt, wie dies seit der zweiten Hälfte des 16. Jahrhunderts für Rapiere und Dolche in vermehrtem Masse üblich war.[81] Das vergoldete Messinggefäss des Rapiers ist eine Arbeit der Goldschmiede Hans Ulrich I. Oeri (1610–1675) und dessen Sohnes Hans Peter (1637–1692), die in Zürich in den 1650er Jahren die Produktion von messingenen Griffwaffengefässen aufgenommen hatten (Abb. 361).[82] Der sich gegen den Knauf verengende Griff entspricht einer primär in der Schweiz seit dem letzten Viertel des 16. Jahrhunderts nachweisbaren Griffform, die modifiziert und als Neuerung in Messing gearbeitet wurde.[83] Die Zürcher Goldschmiede kombinierten den traditionellen Grifftyp mit Gefässelementen zeitgenössischer Rapiere.[84] Die gemarkte Klinge des Rapiers mit der Inschrift «VERA CERCHO / PACE PORTO» ist italienischer Provenienz.[85]

Der von Angst und wohl auch vom Verkäufer Bossard als zugehörig bezeichnete Dolch erweist sich in verschiedener Hinsicht als problematisch. Wenn mit Rapieren gekämpft wurde, dienten Dolche zum Parieren oder zum Angriff.[86] Beide Einsatzmöglichkeiten setzten ein robustes Dolchgefäss voraus, was jedoch bei Messinggefässen im Unterschied zu Eisengefässen nicht gegeben war. Die von den Oeri produzierten Rapiere und Degen mit vergoldeten Messinggefässen betonten als Promenierwaffen eher den Status des Trägers, als dass sie kampftauglich waren. Parierdolche aus dem 17. Jahrhundert mit Messinggefässen sind deshalb nicht bekannt.

Das dem Rapier nachempfundene Dolchgefäss und vor allem seine Scheide bestätigen, dass es sich gesamthaft um eine neue Arbeit handelt (Abb. 362).[87] Im Modellbestand von Bossard ist denn auch das Messingmodell zur Dolchscheide zu finden, welches wiederum auf einem Modell aus der Sammlung Amerbach beruht (Schneider, Nr. 146) (Abb. 363 und 364). Im durchbrochenen Scheidendekor fallen zwei Frauengestalten auf, die sich thematisch mit einem Dolch kaum in Verbindung bringen lassen. Die obere Figur zwischen

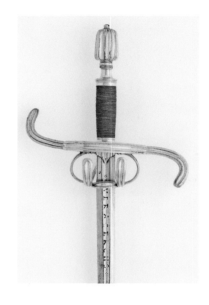

361 Rapier, schweizerisch, um 1650. Gefäss Arbeit der Zürcher Goldschmiede Hans Ulrich I. Oeri und Hans Peter Oeri. Klinge italienisch. Slg. Vogel, Inv. 2804.

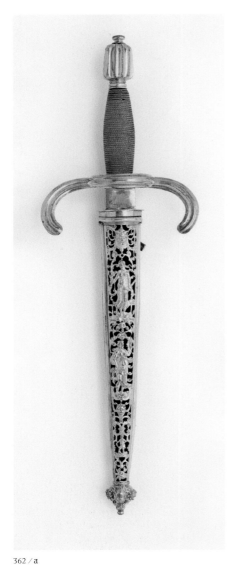

362 / a

362 Linkehanddolch, schweizerisch,
im Stil 17. Jh., Atelier Bossard, um
1880. Dolchscheide, Messing,
vergoldet. Slg. Vogel, Inv. 2805,
Ritterhaus Bubikon.

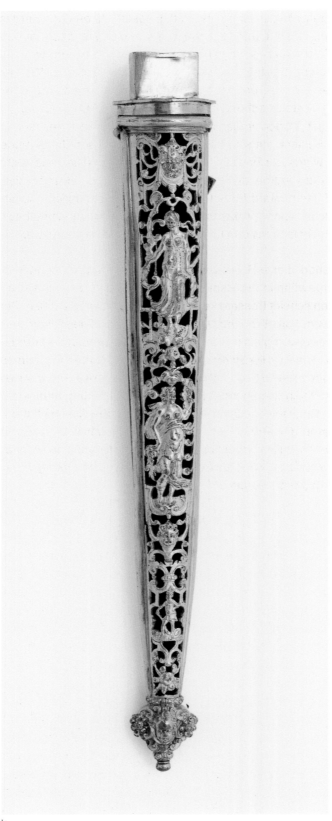

b

zwei rauchenden Opfergefässen ist als Hestia (lat. Vesta), Hüterin des Herdes und des Opferfeuers, zu deuten,[88] die zweite, in beiden Händen Trauben haltende, wohl als Fruchtbarkeitsgöttin. Dieses Modell war offenkundig nicht für einen Dolch, sondern für einen Frauenbesteckköcher bestimmt. Weil es zu kurz war, verlängerte man es um ein zusätzliches Dekorelement (Abb. 362b). In solchen schmalen Besteckköchern, die an einer langen Kette oder Kordel vom Gürtel herabhingen, trugen Frauen im 16. Jahrhundert ihr aus Messer und Gabel bestehendes Besteck mit sich.[89] Bei der Neukonstruktion der Scheide des Linkhanddolchs wurde der Tragbügel falsch konzipiert und ist daher nicht funktionstüchtig. Zudem wurde er nicht angelötet, sondern einseitig verschraubt, eine im 17. Jahrhundert für Scheidentragbügel nicht übliche Konstruktion. Weil die Dolchscheide für das vorgesehene Besteck zu schmal war, blieb das Scheidendeckblech mit den beiden Löchern funktionslos und unbearbeitet.

Ausser der Kreation dieses Dolches und der damit verbundenen Aufwertung des aussergewöhnlichen Rapiers zu einer «Garnitur» und seinen Schweizerdolchkopien scheint Bossard keine Waffen produziert zu haben. Der in Cham und Zürich wohnhafte Erbe der 16 Waffen sowie der «Pseudogarnitur», Heinrich Ulrich Carl Vogel-von Meiss (1850–1911), brachte diese in die Waffensammlung Vogel ein, eine Familienstiftung seines 1862 verstorbenen jüngeren Bruders Johann Jakob Vogel, die seit 1947 in den Räumen des Ritterhauses Bubikon zu sehen ist.[90] Von diesen 1893 in die Waffensammlung integrierten 16 Waffen dürfte ein Grossteil, wenn nicht alle aus Bossards Geschäft stammen, der als einziger in der Region hochwertige antike Waffen im Angebot hatte.[91] Auch Heinrich Ulrich Carl Vogel-von Meiss, der Nachfolger von Heinrich Ulrich Vogel-von Saluz (1822–1893) als Betreuer der Waffensammlung Vogel, gehörte ab 1889 zu Bossards Kunden.[92]

363

364

363 Scheidenmodell, deutsch oder schweizerisch, 16. Jh., wohl Slg. Amerbach, Basel. Blei. HMB, Inv. 1904.1345.

364 Kopie des Scheidenmodells (Abb. 363), Atelier Bossard, um 1880. Messing. SNM, LM 162277.

Flötner-Plaketten und die Pulverine für den Fürstbischof

Dass sich Bossards Interesse als Goldschmied und Sammler auch auf Plaketten bekannter und unbekannter Künstler des 15. bis 17. Jahrhunderts erstreckte, belegt wiederum der Auktionskatalog seiner Privatsammlung von 1911. In 80 Katalogpositionen wurden insgesamt 96 Plaketten angeboten, die für Sammler und Museen von Interesse waren.[93] Diese waren mehrheitlich in Blei gegossen, seltener in Bronze oder Zinn. Darunter befanden sich mindestens 19 originale oder abgegossene Plaketten des in Nürnberg tätigen Peter Flötner (um 1490–1546), eines der bekanntesten Vertreter der deutschen Renaissance.[94] Der aus dem eidgenössischen Thurgau stammende, vielseitige Künstler trat unter anderem als Goldschmied, Medailleur und Grafiker in Erscheinung. Im Zug der Neorenaissance fand Flötner erneut grosse Beachtung. Mit einem Kenner dieser Materie, dem Würzburger Kunsthistoriker Friedrich Leitschuh (1865–1924), der an der Universität Strassburg promovierte und lehrte, stand Bossard in Kontakt. Leitschuh publizierte 1904 in Strassburg sein Werk «Flötner-Studien, I. Das Plakettenwerk Peter Flötners in dem Verzeichnis des Nürnberger Patriziers Paulus Behaim». Darin veröffentlichte er auch vier Plaketten aus der «Sammlung J. Bossard, Juwelier, Luzern».[95] Vermutlich hatte Leitschuh schon 1891 Bossards Bekanntschaft gemacht, als er im Verlauf des Sommersemesters an der Universität Zürich als Gastdozent zwei Vorlesungen hielt.[96] Bossard stand auch in Kontakt mit dem wie Leitschuh ebenfalls in Strassburg tätigen Kunsthistoriker Nikolaus Ritter von Kluracic, der um 1900 im Begriff war, eine möglichst vollständige Sammlung von galvanoplastischen Kopien aller damals bekannten Flötner-Plaketten anzulegen. Er stellte von Kluracic vier Flötner-Plaketten aus seiner Sammlung zur Verfügung: Mars (Verzeichnis Kluracic, Nr. 13), Ate und die Litai (Nr. 38), Caritas (Nr. 66) und Justitia (Nr. 67). Die relativ grosse, runde Plakette «Ate und die Litai» wurde von Kluracic als die «schönste Komposition» Flötners bezeichnet.[97] Sie wechselte noch vor der Sammlungsauflösung 1911 den Besitzer.

Von den Flötner-Plaketten machte Bossard nur wenig direkten Gebrauch; sie dienten ihm wohl vor allem der Themen- und Formenvermittlung und damit als Anregung für seine eigenen Schöpfungen. In diesen Zusammenhang gehören der inzwischen als Werk Bossards erkannte, vor 1899 entstandene «Zürcher» Deckelhumpen mit der Darstellung von drei Musen, die auf Flötner-Plaketten basieren (Abb. 184), sowie eine prunkvolle, nach 1900 in Zusammen-

arbeit mit seinem Sohn Karl Thomas gefertigte Kassette mit der Übernahme von acht Plaketten aus einer Folge der zwölf ältesten deutschen Könige von der Hand desselben Künstlers (Abb. 378).[98] 1911 wurden mit der Privatsammlung auch die Flötner-Plaketten mit den Königsdarstellungen verkauft. Die als Katalognummer 641 angebotene, jedoch nicht verkaufte Plakette des «Heriwon» gelangte mit dem Modellbestand des Ateliers Bossard ins Schweizerische Nationalmuseum (Abb. 365).[99]

Als aussergewöhnliche Umsetzungen von zwei Flötner-Plaketten entpuppten sich die angeblich für den Würzburger Fürstbischof Julius Echter von Mespelbrunn (1545–1617) angefertigten Pulverine (Abb. 366–368). Die kleinen Pulverine, auch als Zündkrautfläschchen bezeichnet, dienten seit dem letzten Viertel des 16. bis ins dritte Viertel des 17. Jahrhunderts zur Aufnahme eines speziellen, nur für die Zündpfanne bestimmten Schwarzpulvers, dem sogenannten «Zündkraut». Das für die Ladung benötigte Schwarzpulver wurde separat in einer Pulverflasche oder einem Pulverhorn mitgeführt.[100] Nicht nur fürstliche Gardeformationen, auch Musketiere erhielten von ihren Dienstherren vielfach in gleichen Materialien verarbeitete, ähnlich dekorierte Pulverflaschen und Pulverine. Bei hochwertigen, reich dekorierten Schusswaffen wurde auch beim Zubehör, den Pulver- und Zündkrautflaschen, ein grosser Aufwand betrieben; es entstanden kunsthandwerkliche Meisterstücke, die im späten 19. sowie im 20. Jahrhundert zu gesuchten Sammelobjekten wurden. So verzeichnete man im Katalog der Privatsammlung des Pariser Antiquars Frédéric Spitzer (1815–1890) von 1892 in der Sektion «Armes et Armures» unter 543 Positionen 82 verschiedene Pulverbehälter.[101] Um der Nachfrage zu genügen, wurden z. B. historisierende Pulverine im Stil der Renaissance mit dem Medici-Wappen hergestellt; Pulverine aus vergoldetem Messing mit reichem Figurenschmuck in der Art des späten 16. und frühen 17. Jahrhunderts entstanden in jenen Jahren.[102] Auch Alice de Rothschild (1847–1922), Erbin des im französischen Renaissancestil erbauten Schlosses Waddesdon Manor in Buckinghamshire, England, und seines prächtigen Interieurs, war eine Sammlerin von Pulverflaschen. Sie erwarb bevorzugt antike Waffen, so dass die Sammlung heute unter anderem 47 hochwertige Schusswaffen und 40 Pulverflaschen sowie Pulverhörner aus der Zeit des 16. bis 18. Jahrhunderts zählt.[103] Darunter befindet sich auch ein mit dem Wappen des Würzburger Fürstbischofs Julius Echter von Mespelbrunn verziertes und 1574 datiertes Pulverin.[104] Ein weiteres in Privatbesitz befindliches Exemplar soll im Folgenden vorgestellt werden (Abb. 366).[105]

Das kleine trapezförmige Pulverin aus gegossenen, verlöteten und anschliessend vergoldeten Messingteilen ist mit einer konischen Ausgusstülle sowie einer federgestützten Schliessvorrichtung ausgestattet. Als Modelle für den Dekor fanden zwei Abgüsse aus Flötners Folge der zwölf ältesten deutschen Könige Verwendung. Der Cheruskerfürst Arminius hält zum Zeichen seines Sieges über die Römer unter Varus im Teutoburgerwald im Jahr 9 n. Chr. das Haupt eines Erschlagenen am Schopf. Der von Caesar 58 v. Chr. besiegte Ariovist stützt sich in stolzer Pose auf seinen Schild. Beide Helden der germa-

365 Plakette mit Darstellung des «Heriwon», Peter Flötner, 2. Viertel 16. Jh. Blei. H. 6,2 cm, B. 4,7 cm. SNM, LM 75962.40.

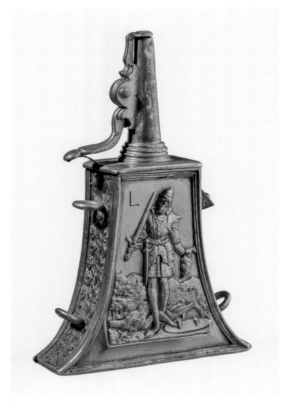

366 Pulverin im
deutschen Stil
des 16. Jh., Atelier
Bossard, um
1885/95. Vorder-
und Rückseite.
Privatbesitz.

366/a

b

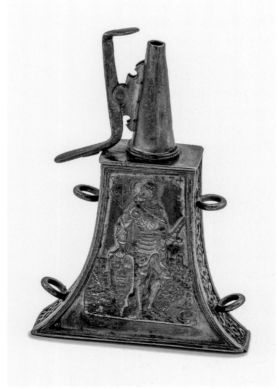

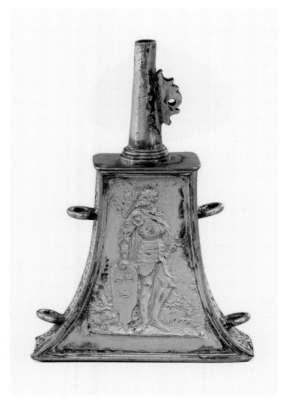

367 Pulverin
im deutschen Stil
16. Jh., Atelier
Bossard, um
1885/95. Museum
für Franken,
Würzburg,
Inv. S 49346.

368 Pulverin im
deutschen Stil
des 16. Jh., in der
Art des Ateliers
Bossard, Ende
19. Jh. Bayerisches
Nationalmuseum,
München,
Inv. W 640.

367

368

nischen Vorzeit tragen Harnische im Stil des 16. Jahrhunderts.[106] Das geviertelte Wappen des Würzburger Fürstbischofs Julius Echter von Mespelbrunn wurde neben dem Haupt von Ariovist graviert, rechts davon die Jahrzahl «1574».[107] Echter war am 1. Dezember 1573 zum Bischof von Würzburg gewählt worden. Die Priesterweihe erhielt er jedoch erst am 20. Mai 1575 und die Bischofsweihe zwei Tage danach. Zur Erinnerung an seine Bischofsweihe und den damit verbundenen Amtsantritt liess der Fürstbischof von dem in Nürnberg tätigen Valentin Maler 1575 eine Medaille anfertigen. Recto erscheint darauf Echters Porträt und verso sein von drei Helmen überhöhtes, als Zeichen landesherrlicher Macht auf Schwert und Krummstab ruhendes fürstbischöfliches Wappen.[108] Die Verwendung des fürstbischöflichen Wappens noch vor der Amtseinsetzung auf dem 1574 datierten Pulverin ist schon aus historischen Gründen problematisch. Claude Blair, der Verfasser des Katalogs von «Arms, armour and base-metalwork» der Sammlung von Waddesdon Manor, machte beim Pulverin mit dem Wappen des Fürstbischofs unter der Nr. 145 darauf aufmerksam, dass davon noch sieben weitere Exemplare bekannt seien, und bemerkt: «*If all are original, the fact that so many exist suggests that they were made for the Bishop's guard, rather than for his personal use.*»[109] Im 1953 veröffentlichten Standardwerk über Pulverflaschen hatte Ray Riling bereits auf die Existenz von «*expertly cast and excellently presented […] replica flasks*» dieses Typs aufmerksam gemacht.[110]

Im Unterschied zum Fürsterzbischof Wolf Dietrich von Raitenau (1559–1617), der seit 1587 in Salzburg regierte, verfügte Echter aber weder über eine Trabantengarde zu Fuss noch eine Leibwache zu Pferd, welche mit besonderen, mit dem fürstlichen Wappen dekorierten Waffen respektive Pulverflaschen ausgerüstet war.[111] Der Würzburger Bischof bekundete mehr Interesse, die 1572 beim Brand der Festung Marienberg zerstörte alte Bibliothek durch eine neue Hofbibliothek zu ersetzten, für die er schöne und seltene Drucke beschaffen liess, welche in der Hofbuchbinderei mit speziellen Einbänden ausgestattet wurden. Aus fürstlichem Repräsentationswillen sammelte Echter nicht nur Bücher, sondern auch Kunstwerke, Altertümer und Raritäten. Er gründete 1582 die Universität Würzburg. Jagdwaffen, die nachweislich aus seinem persönlichen Besitz stammen, oder entsprechende Aktivitäten des Fürstbischofs sind nicht bekannt.[112] Zudem war nach kanonischem Recht Geistlichen das Jagen untersagt. Die Existenz einer Serie von mindestens acht gleichen, mit dem bischöflichen Wappen versehenen Pulverinen, die alle 1574 entstanden sein sollen, ein Jahr bevor Echter als Bischof die Regierung übernehmen konnte, gab daher, wie schon Blair 1974 feststellte, zu berechtigten Zweifeln Anlass. Ein weiteres unbekanntes Pulverin aus Privatbesitz wurde 2020 anlässlich einer Ausstellung im Joanneum, Museum für Geschichte, in Graz gezeigt. In der 2006 aufgelösten Sammlung des Amerikaners Stephen L. Pistner befand sich ein Exemplar aus Silber, das im Auktionskatalog vorsichtig mit «*perhaps 16th century*» umschrieben wurde. Es ist das einzige bisher bekannte in Silber ausgeführte Pulverin, die übrigen neun sind aus vergoldetem Messing.[113]

366c Boden mit Schieberverschluss des Pulverins im deutschen Stil des 16. Jh., Atelier Bossard, um 1885/95, Privatbesitz.

377

369 Gipsmodell einer Pulverin-Vorderseite mit Darstellung des Ariovist, Atelier Bossard, um 1885/95. SNM, LM 140110.6.

370 Wachsmodell einer Pulverin-Vorderseite mit Darstellung des Ariovist, Atelier Bossard, um 1885/95. Historische Aufnahme. SNM, Archiv.

Die Entdeckung von zwei Gipsmodellen mit den Darstellungen von Arminius und Ariovist aus Flötners Plakettenfolge im Fundus des Ateliers Bossard schafften Klarheit. Sie fanden für die Vorder- und die Rückseite derartiger Pulverine Verwendung (Abb. 369).[114] Sogar zwei alte Aufnahmen von Modellen aus Formmasse, die unter der Verwendung der beiden Flötner-Plaketten entstanden, sind noch vorhanden (Abb. 370). Auf dem Modell mit Ariovist sind denn auch deutlich die Konturen des fürstbischöflichen Wappens zu sehen, das nach dem Guss nachgraviert wurde. Auch die Jahreszahl «1574» musste man jeweils nachgravieren. Die Bedeutung des Grossbuchstabens «L», der auf dem Wachsmodell mit der Darstellung des Arminius, ebenso auf dem Gipsmodell sowie auf dem Messingguss zu sehen ist, entzieht sich unserer Kenntnis. Obschon aus dem 16. und 17. Jahrhundert keine gemarkten oder signierten Buntmetall-Pulverine bekannt sind, scheint dem auf allen Flötner-Pulverinen Bossards festgestellten «L» eine besondere Bedeutung zuzukommen. Handelt es sich bei diesem «L» um ein Kürzel für «Luzern» und damit um eine Art Marke, die Bossard für das von ihm kreierte Pulverin verwendete? Möglicherweise versprach er sich von dieser «Signatur» einen gewissen Schutz, damit ihm keine betrügerischen Absichten unterstellt werden konnten. Der Abguss einer für diese Pulverine verwendeten Flötner-Plakette mit der Darstellung des Ariovist wurde 1911 mit Bossards Privatsammlung verkauft.[115] Auch die Arminius-Plakette stand ihm zur Verfügung, wie eine andere Verwendung der Flötner-Plaketten durch Bossards Sohn Karl Thomas belegt.[116]

In der Verarbeitung entsprechen sich die vier dem Verfasser im Original oder dank Bildmaterial und schriftlichen Angaben überprüfbaren Pulverine. Ein

378

aussergewöhnliches Konstruktionselement ist sowohl Claude Blair als auch anderen Autoren entgangen[117]: Der nicht fixierte Boden des Pulverins, welcher den gleichen ornamentalen Banddekor wie die Seitenwände aufweist, kann herausgeschoben werden (Abb. 366c). Diese für Pulverine des 16. Jahrhunderts nicht bekannte Konstruktion wäre mit dem Risiko verbunden gewesen, dass der Verlust des Bodens zugleich den Verlust des Zündkrauts respektive Pulvers bedeutet hätte. Dies ist zum Beispiel beim Exemplar des Bayerischen Nationalmuseums der Fall, dessen fehlender Boden notdürftig durch ein Blech ersetzt worden ist. Die Beschaffenheit der Pulverine legt nahe, dass sie als historisierende Zierstücke in den Handel kamen. Die gegossenen Vorder- und Rückseiten, die schmalen Seitenwände und der Deckel wurden verlötet. Man verzichtete auf das aufwendige Verlöten und Verarbeiten des Bodenstücks, so dass der Innenraum für die weitere Verarbeitung, z.B. das Anbringen der Tülle und der Tragringe, offen blieb. Nachdem in die innen liegenden Kanten der Seitenwände Führungen geschnitten worden waren, liess sich das gerade Bodenstück mühelos hineinschieben. An die eigentliche Funktion des Objekts erinnern die Ausgusstülle, der federgestützte Verschluss und die beiden kleinen seitlichen Tragringe. Das in der Sammlung des Bayerischen Nationalmuseums befindliche Pulverin unterscheidet sich wegen seiner schlechten Gussqualität und unsorgfältigen Verarbeitung von den übrigen Pulverinen aus Bossards Atelier, so dass diese Version, wie dies auch schon bei einem kopierten Schweizerdolch geschah[118], als «zu schlecht für Bossard» bezeichnet werden muss (Abb. 368). Es handelt sich somit eher um eine Kopie nach Bossard. Alle vier näher geprüften Pulverine kamen aus dem Handel in Museums- oder Privatbesitz. Auch das in Würzburg vorhandene Exemplar stammt nicht aus Altbesitz, sondern wurde 1965 aus dem Handel erworben (Abb. 367).[119]

Um den historischen Bezug der Flötner-Pulverine zu verdeutlichen, wurde von dem in der Heraldik bewanderten Bossard das Wappen des Fürstbischofs von Würzburg und, in Unkenntnis der Verhältnisse, die Jahreszahl 1574 angebracht. Das Wappen des fürstlichen Besitzers oder Dienstherrn erscheint auf Waffen und deren Zubehör üblicherweise immer in einer künstlerisch adäquaten Form, gut sichtbar und möglichst an zentraler Stelle, was bei diesen im Atelier Bossard als Aufwertung applizierten Gravuren, deren mittelmässige Qualität im Widerspruch zum übrigen Dekor steht, nicht der Fall ist.[120] Das aus Platzgründen kleine, wenig sorgfältig ausgeführte Wappen und die Jahreszahl dienen der merkantilen Aufwertung des mit Flötner konnotierten Objekts. Der grosszügige Einsatz von Wappen gehörte im Historismus zu jenen Stilmitteln, von denen auch Bossard gerne Gebrauch machte. Wie das Beispiel der Alice de Rothschild zeigt, bestand in Sammlerkreisen für schöne antike Pulverbehälter, die sich auch als «objets de vitrine» eigneten, eine Nachfrage, der Bossard mit seinen historisierenden Pulverin-Kreationen nachzukommen wusste.

379

ANMERKUNGEN

Der Schweizerdolch wird zum Sammelobjekt

1 W. BLUM, *Der Schweizerdegen*, in: Anzeiger für schweizerische Altertumskunde-NF, Bd. 21, 1919, S. 21, 34–42, 109–118, 167–180, 210–219. – RUDOLF WEGELI, *Schwerter und Dolche* (= Inventar der Waffensammlung des Bernischen Historischen Museum, Bd. II), Bern 1929, S. 7, 21–26, Nrn. 160–169. – HUGO SCHNEIDER / KARL STÜBER, *Waffen im Schweizerischen Landesmuseum, Griffwaffen I*, Zürich 1980, S. 225–231, Nrn. 433–449. – HUGO SCHNEIDER, *Der Schweizerdolch. Waffen- und kulturgeschichtliche Entwicklung mit vollständiger Dokumentation der bekannten Originale*, Zürich 1977, S. 29.

2 SCHNEIDER (wie Anm. 1), S. 180 f., Nrn. 149–151, frühe Beispiele von Schweizerdolchscheiden mit zentralen Dekormedaillons und offenem Dekor.

3 JÜRG A. MEIER, *Zürcher Gold- und Waffenschmiede*, in: EVA-MARIA LÖSEL, *Zürcher Goldschmiedekunst*, Zürich, 1983, S. 100 f., S. 472–475, Abb. W1–W5.

4 RUDOLF WEGELI, *Die Bedeutung der schweizerischen Bilderchroniken für die historische Waffenkunde, II. Die zwei ersten Bände der amtlichen Berner Chronik von Diebold Schilling 1474–1478*, in: Jahrbuch des Bernischen Historischen Museums 1917, S. 104: «Der Dolch». – CARL PFAFF, *Umwelt und Lebensform*, in: Die Schweizer Chronik des Luzerners Diebold Schilling, hrsg. ALFRED A. SCHMID, Zürich 1981, S. 652 f.: «Griffwaffen».

5 LUC MOJON, *Der einstige Totentanz*, in: Die Kunstdenkmäler der Schweiz, Bd. 58, Basel 1969, S. 70 ff. – CHRISTOPH MÖRGELI / ULI WUNDERLICH: *Totentanz*, in: HLS, Basel 2012, Bd. 12, S. 439.

6 Fürst (in Frankreich – Prince) Petr Dimitrievich Saltykov oder Soltykov (1804–1889), Enkel des Grafen, später Fürsten und Feldmarschalls Nikolai Ivanovich Saltykov (1736–1816), Sohn von Fürst Dimitri Nikolaevich Saltykov (1767–1826), 1826 Heirat mit Fedorovna Stempkovskaia, 1868 mit Henriette Charlotte Dufourc d'Hargeville, zwei Kinder, Sohn Dimitry geb. 1860. – CHRISTINE E. BRENNAN, *The importance of Provenance in Nineteenth-Century Paris and beyond: Prince Pierre Soltykoff's famed Collection of medieval Art*, in: Collecting and Provenance, a multidisciplinary approach, New York/London 2019, S. 141–145.

7 BRENNAN (wie Anm. 6), S. 157, Anm. 2.

8 M. A. PENGUILLY L'HARIDON, *Catalogue des collections du cabinet d'armes de S. M. l'Empereur*, Paris 1867, S. 115–117, Nrn. 331–333 und 335 aus der Sammlung Soltykoff. Die Nummerierung stimmt nicht mit jener von Pierrefonds überein.

9 JAMES MANN, *Wallace Collection Catalogues, European Arms and Armour*, London 1962, Bd. 1, S. XIX–XX: «Frédéric Spitzer». Zu den Lieferanten Soltykoffs gehörte auch der Sammler-Händler Louis Carrand (1827–1888), siehe MANN (wie oben), S. XX–XXI. Sowohl für Spitzer als auch Carrand waren Spezialisten, Kunsthandwerker usw. als Restauratoren tätig, die zudem befähigt waren, Kopien und «Neuschöpfungen» anzufertigen. In diesem Zusammenhang muss auch auf den talentierten Silber- und Waffenschmied Antoine Vechte (1799–1868) aufmerksam gemacht werden, vgl. THIEME BECKER, Bd. 34, S. 172.

10 BRENNAN (wie Anm. 6), S. 145: «Moreover, he [Carrand Senior] was accused of heavily restoring works of art and allowing fakes into the collection, examples of which can be found in Soltykoff's medieval collection and his collection of arms and armor.»

11 AUGUSTE DEMMIN, *Guide des Amateurs d'Armes et Armures anciennes*, Paris 1869, S. 428 f., Abb. 23. Demmin erwähnt, dass das Beimesser auch dazu gedient habe, Lederriemen von Harnischen zu kürzen. Mit dem Pfriem seien die zusätzlich notwendigen Löcher gestochen worden. Der

Pfriem oder Vorstecher ist primär ein Werkzeug, dürfte aber im Falle der Schweizerdolche auch als Gabel gedient haben.

12 FRANZ EGGER, *Der Schweizerdolch – von der Waffe zum Symbol*, in: Waffen- und Kostümkunde, 2007, Heft 2, S. 107–115. – FRANZ BÄCHTIGER, *«Was willst Du mit dem Dolche sprich?». Ein Nachtrag zur Geschichte des schweizerischen Offiziersdolchs Ordonnanz 43*, in: Gesellschaft und Gesellschaften, Festschrift zum 65. Geburtstag von Prof. Dr. Ulrich Im Hof, Bern 1982, S. 544–571.

13 MANN (wie Anm. 9), S. XIV–XV: «Early History of the Collection», S. XVII–XIX: «Comte de Nieuwerkerke».

14 *Nachruf Meyer-Bielmann*, in: Geschichtsfreund der V Orte, 1877, Bd. 32, S. VI–IX. – DEMMIN (wie Anm. 11), S. 456, Abb. 3: «Marteau d'armes suisse [...] Cette arme dont l'arsenal de Lucerne possède un grand nombre, représente bien le type du Luzerner Hammer ou marteau de Lucerne. Col. Meyer-Bier[Biel]mann, à Lucerne [...]» Erstmalige Veröffentlichung der Bezeichnung «Luzernerhammer». – HUGO SCHNEIDER, *Schweizer Waffenschmiede vom 15. bis 20. Jahrhundert*, Zürich 1976, S. 70: Buholzer. – Historisches Museum Luzern, *Album Mittelalterlicher Waffen, gesammelt und gezeichnet von J. Meyer-Bielmann*, HMLU 1834a–1834oo, 39 Tafeln.

15 Germanisches Nationalmuseum Nürnberg, Inv. W 1004, Ankauf 1882. Die Witwe von Buholzer und sein im Antiquitätenhandel aktiver Sohn scheinen die Sammlung nach und nach aufgelöst zu haben. Es war ein gewisser «Schiffmann», der die aus der Sammlung Buholzer stammende Scheide 1882 dem Museum verkaufte. Frdl. Auskunft von Dr. Fabian Brinker, Germanisches Nationalmuseum, Nürnberg.

16 *Catalog der Sammlungen des verstorb. Hrn. Alt-Grossrath Fr. Bürki [...]*, 13. Juni 1881, Basel Kunsthalle. – Glasgemälde mit Schweizerdolchdarstellungen 2. Hälfte 16. und Anfang 17. Jahrhundert vgl. JENNY SCHNEIDER, *Glasgemälde, Katalog des Schweizerischen Landesmuseums Zürich*, Zürich 1971, Nrn. 389, 390, 398, 402, 431, 432, 463, 479, 480, 512, 517, 651, 668.

17 Germanisches Nationalmuseum Nürnberg, Historisches Archiv, Registratur Nr. 84, Brief Bossards an den stellvertretenden Direktor Hans Bösch vom 26. Juli 1894. Freundliche Auskunft von Dr. F. Brinker, Germanisches Nationalmuseum, Nürnberg.

18 Aus der Sammlung Bürki gelangte um oder nach 1881 der Schweizerdolch mit der Darstellung von «Trajans Gerechtigkeit» in die Sammlung E. F. Felix. Bossard erwarb die Waffe anlässlich des Verkaufs dieser Sammlung, vgl. *Catalog der reichhaltigen Kunst-Sammlung des Herrn Eugen Felix in Leipzig*, Versteigerung zu Köln, den 25. October 1886 und die folgenden Tage durch J. M. Heberle (H. Lempertz, Köln), S. 110, Nr. 578 mit Abb., verkauft für 1'500.– RM zuzüglich 10% Kommission.

19 WEGELI (wie Anm. 1), S. 306, Nr. 1178, Inv. 3863: Totentanz, Taf. XLV. Gemäss SCHNEIDER (wie Anm. 1), S. 168, Nr. 120, eine Kopie. – SCHNEIDER (wie Anm. 1), S. 119, Nr. 13: Bernisches Historisches Museum, Inv. 3870, David und Goliath, original. Der zweite originale Schweizerdolch aus der Sammlung Challande wurde nicht in den Griffwaffenkatalog von 1929 aufgenommen, weil Wegeli diesen wie auch andere Waffen aus der gleichen Sammlung als dubios einstufte und daher nicht berücksichtigte.

20 *Officieller Katalog der Schweizerischen Landesausstellung Zürich 1883*, Special-Katalog der Gruppe XXXVIII, Alte Kunst, Zürich, S. 230, Nr. 58: «Schweizerdolch, die Scheide mit getriebener Darstellung eines Kampfes in Kupfer vergoldet. Anfang des 16. Jahrhunderts, schönes und seltenes Stück [...].» Als Besitzer kommt Johann Jakob Sulzer-Hirzel (1806–1883), Winterthur, Gründer der Firma Gebrüder Sulzer, in Frage. – SCHNEIDER (wie Anm. 1), S. 132, Nr. 44, SNM, LM 3223.

21 *Album illustré, l'art ancien à l'exposition nationale suisse*, Genève 1896, Taf. 63. 1. – SCHNEIDER (wie Anm. 1), S. 148, Nr. 77: aus Sammlung

Heinrich Angst, SNM, LM 6971; S. 165, Nr. 113: Historisches Museum Basel, Inv. 1882-107. 2. S. 180, Nr. 150: aus Sammlung A. de Müller, Musée d'art et d'histoire, Fribourg.

22 HANSPETER DRAEYER, *Das Schweizerische Landesmuseum Zürich. Bau- und Entwicklungsgeschichte 1889–1998*, Zürich 1998, S. 12 f. – ROBERT DURRER, *Heinrich Angst, erster Direktor des Schweizerischen Landesmuseums*, Glarus 1948.

23 Schweizerdolche aus dem Besitz von H. Angst im SNM: SCHNEIDER (wie Anm. 1), Nr. 127: LM 6969, «Totentanz»; Nr. 45: LM 6970, «Tod der Virginia»; Nr. 77: LM 6971, «Tell»; LM 6971, «Tell»; Nr. 12: LM 10806.1-2, «Samson».

24 BASHFORD DEAN, *Catalogue of European Daggers*, New York 1929, S. 30–33, Nrn. 12–16. – HAROLD L. PETERSON, *Daggers and Fighting Knives of the Western World from the Stone Age till 1900*, London 1968, S. 39–40.

Schweizerdolchkopien Bossards

25 Zentralbibliothek Zürich, Handschriftenabteilung, Nachlass Dr. Heinrich Angst, Brief Bossards vom 31.12.1887. Angst überlässt Bossard ein Schweizerdolchbesteck zur Reparatur. Bossard schreibt: «[…] *werde es sofort complettieren und ihnen wieder schicken. Es ist nicht alt und rührt wahrscheinlich von Hans Buholzer her, der dieses Modell zum öftern machte.*»

26 Das Zinnmodell mit dem Dekor «Mucius Scaevola» wurde von J. Bossard 1897 dem Historischen Museum Basel geschenkt. Eingangsbuch Hist. Museum Basel 1893-1897, 24. Juni 1897, Nr. 24. Frdl. Auskunft von Martin Sauter. Eine entsprechende Scheide befindet sich in Strassburger Museumsbesitz, vgl. SCHNEIDER (wie Anm. 1), Nr. 43 a.

27 ILSE O'DELL-FRANKE, *Kupferstiche und Radierungen aus der Werkstatt des Virgil Solis*, Wiesbaden 1977, S. 125, f 65. Szene unten beschriftet: «*Ich heis wol Recht der löw vnd beren wein – Nur delphisch haderen und schlagen drein.*» Dem Bären und Löwen begegnen wir auch auf Schweizerdolchscheiden mit der Darstellung von Pyramus und Thisbe, vgl. SCHNEIDER (wie Anm. 1), Nr. 31, 32. Ihre Präsenz ist ebenfalls darauf zurückzuführen, dass die Familien des Liebespaars zerstritten waren – auch hier symbolisieren Löwe und Bär die Möglichkeit friedlicher Koexistenz.

28 Vgl. Anm. 26 sowie Eingangsbuch 31.12.1904, Hist. Museum Basel. Frdl. Auskunft von Martin Sauter.

29 Auktion Fischer-Luzern, 11./13.9.2008, Nr. 836, Tafel 11.

30 SCHNEIDER (wie Anm. 1), S. 70, 124, Nr. 25, das Modell ist aus Blei, wie auch aus dem Eingangsbuch von 1894 hervorgeht, vgl. Anm. 28.

31 EGGER (wie Anm. 12), S. 104–106, Abb. 4–6.

32 Einen «Bleiabstoss» stellte Bossard Nikolaus von Kluracic für eine Kopie zur Verfügung – NIKOLAUS VON KLURACIC, *Verzeichnis und Beschreibung der von N. von Kluracic in Strassburg i. E. ausgeführten Reproduktionen in galvanoplastischer Silberplattierung sämtlicher bis jetzt bekannter Plaketten von Peter Flötner*, Strassburg 1907, S. 34, Nr. 152. Von Kluracic berücksichtigte auch «Epigonen» Flötners.

33 Weitere gleiche Kopien: SNM, LM 162229.1-4.

34 Weitere gleiche Kopien: SNM, LM 162230.1.

35 Von den 15 meistens mehrfach vorhandenen Ortstücken der Sammlung Amerbach sind zehn Typen bereits durch den Ankauf Staub bekannt. Modelle von Ortknöpfen für Schweizerdolche im SNM: Typ A – LM 162233.1-5; B – LM 162234.1-2 (Schneider, Nr. 158, Basel 1377); C – LM 162235.1-2; D – LM 162236.1-2 (Schneider, Nr. 158, Basel 1382); E – LM 162237.1-2 (Schneider, Nr. 158, Basel 1383); F – LM 162238 (Schneider, Nr. 158, Basel 1385); G – LM 162239.1-2 (Schneider, Nr. 158, Basel 1384); H – LM 162240.1-4 (Schneider, Nr. 158, Basel 1391); I – LM 162241.1-3 (Schneider, Nr. 158, Basel 1392); K – LM 162241.3

(Basel ?); L – LM 162242.1-2 (Schneider, Nr. 158, Basel 1394); M – LM 162243.1-4 (Schneider, Nr. 158, Basel 1396); N – LM 162244.1-2 (Schneider, Nr. 158, Basel 1398); O – LM 162245.1-2 (Schneider, Nr. 157, Nr. 5); P – LM 162246 (Schneider, Nr. 159, Nr. 7).

36 *Sammlung J. Bossard, Luzern, II. Abteilung, Privat-Sammlung nebst Anhang* (= Auktionskatalog Hugo Helbing), München 1911, Nrn. 346-348, 357, 372, 374, 378, 396, 399.

37 Zur Messerschmiede Elsener in Rapperswil und deren Marken, siehe S. 256.

38 Es sind zurzeit neun Schweizerdolche vom Typ «Jephta und seine Tochter» bekannt, vgl. SCHNEIDER (wie Anm. 1), S. 115–118, Nrn. 3–11; davon sind fünf Kopien und ein Exemplar ist zweifelhaft.

39 HANS STÖCKLEIN, *Münchner Klingenschmiede*, in: Zeitschrift für Historische Waffenkunde, Bd. V, Dresden 1911, S. 287–288, Marken, 16–21.

40 *Besucherbuch 1893–1910*: erster Eintrag von B. Dean nach dem 5.7.1904, zweiter Eintrag um den 27.8.1906.

41 DEAN (wie Anm. 24), S. 28, Nr. 7, Taf. III. Der Verbleib des Dolches aus der Sammlung B. Dean ist nicht bekannt.

42 Sursee, Museum St. Urbanhof, Slg. Carl Beck, Inv. Be 503.

43 ELISABETH SCHMUTTERMEIER, *Metall für den Gaumen. Bestecke aus den Sammlungen des Österreichischen Museums für angewandte Kunst* (Ausstellungskatalog Schloss Riegersburg), Wien 1990, S. 10: zwei Entwürfe für Messergriffe, Italien 16. Jahrhundert.

44 RUDOLF JAUN, *Der Schweizerische Generalstab, Vol. III, Das Eidgenössische Generalstabskorps 1804–1874*, S. 138. – JÜRG A. MEIER, *Sammlung Carl Beck Sursee* (= Revue Sondernummer der Schweizerischen Gesellschaft für Historische Waffen- und Rüstungskunde), 1998, S. 25–27, 3. Schweizerdolch. – WALTER TROXLER, *Max Alphons Pfyffer von Altishofen, Architekt, Chef des Generalstabbüros, Gotthardfestung*, in: ASMZ Nr. 9, 2007, S. 40–41. – MARKUS LISCHER, *Max Alphons Pfyffer von Altishofen*, in: HLS, Bd. 9, Basel 2009, S. 703–704.

45 *Adressbuch von Stadt & Kanton Luzern 1883*, S. 79.

46 Holzgriffe originaler Schweizerdolche: Kirschbaum, siehe SCHNEIDER (wie Anm. 1), Nrn. 12, 34, 38, 40, 64, 79, 84, 90, 92, 93, 103, 108, 141, 151 = 14 Stück; Lorbeerbaum, siehe ebenda, Nrn. 11, 45, 61, 63, 65, 77, 106, 115, 127 = 9 Stück; Nussbaum, siehe ebenda, Nrn. 16, 33, 39, 68, 116, 117, 139 = 7 Stück; Olivenbaum, siehe ebenda, Nrn. 27, 80, 104; Hirschhorn / Bein, siehe ebenda, Nrn. 19, 62.

47 Holzgriffe von Schweizerdolchkopien: Kirschbaum, siehe SCHNEIDER (wie Anm. 1), Nrn. 46, 49, 50 (Bossard), 76, 83; Nussbaum, siehe ebenda, Nrn. 6, 47, 70, 71, 91, 94, 152, 154 = 8 Stück; Elfenbein, siehe ebenda, Nrn. 66, 127 a. 18 Dolchgriffe aus «Holz».

48 Zentralbibliothek Zürich, Handschriftenabteilung, Nachlass Heinrich Angst, Brief von Bossard vom 6.12.1890.

49 Modell aus Holz für eine Vorlegegabel: SNM, LM 163836.15; Gewehrmodell für Schützenpokal: SNM, LM 163137.2.

50 SCHNEIDER (wie Anm. 1), S. 110–111, Anm. 127.

51 SCHNEIDER (wie Anm. 1), S. 123, Nr. 22: «Der verlorene Sohn, drei Bleimodelle; S. 176, Nr. 137: «Kirchweih», zwei Bleimodelle, Mittelstück fehlt.

52 Zur Galvanotechnik im Atelier Bossard, siehe S. 75, 144–145.

53 *Sammlung J. Bossard 1911* (wie Anm. 36), S. 38, Nr. 345, Taf. 26.

54 *Wappenbuch der burgerlichen Geschlechter der Stadt Bern*, Bern 1932, S. 59, Taf. 30: Herrenschwand, Schwanenwappen ohne Krone; S. 123 f., Taf. 80: von Wattenwyl.

55 Historisches Museum Basel, Inv. IN 1882-108. – EGGER (wie Anm. 12), S. 101, Abb. 3. – FRANZ EGGER, *Der Schweizerdolch mit dem Gleichnis des verlorenen Sohnes* (= Basler Kostbarkeiten, Bd. 22), Basel 2001. – SCHNEIDER (wie Anm. 1), S. 122, Nr. 19.

56 SCHNEIDER (wie Anm. 1), S. 184, Nr. 158, 1904.1382. SNM, LM 162236.1-2: drei gleiche Ortstückmodelle aus Blei. Modellkopien, Scheide «verlorener

Sohn» von Bossard im SNM: 1. Spitze, LM 162228.3 / 4. 2. Mittelteil, LM 162228.2.- 3. Abschluss, LM 162228.1.

57 VON KLURACIC (wie Anm. 32), S. 34, Nr. 152.

58 Ex Sammlung Bossard, Modelle im SNM für Knaufschiene LM 162251, Parierschiene LM 162250, vier Griffstücke LM 162248.1-2, LM 162249.

59 SCHNEIDER (wie Anm. 1), Nr. 123: Auch hier weist die Beimesserklinge die Elsenermarke A auf; die Dolchklinge mit einem gleichen X-förmigen Zeichen dürfte daher ebenfalls ein Produkt Elseners sein.

60 Die Elsenermarken A und B (vgl. Abb. 348) wurden mit einer Punze geschlagen. Für die X-förmige Marke fand keine Punze Verwendung; man schlug sie mit einem meisselartigen Werkzeug kreuzweise auf die Klinge, eine im 16. Jahrhundert für Klingenschmiede nicht gebräuchliche Markierungsweise.

61 *Bestellbuch 1879–1894*, 1889.

62 SCHNEIDER (wie Anm. 1), Nrn. 115, 117, 124, originale Scheiden. Nr. 121 aus der Sammlung Soltykoff, vor 1861 entstandene Kopie, jetzt Musée de l'armée, Paris, Inv. J-785.

63 Der Dolch wurde 1975 vom Schweizerischen Nationalmuseum mit anderen Objekten aus der Sammlung von Fritz Vischer-Bachofen (1845–1920) angekauft und ist auf einer Fotografie zu sehen, die weitere Silberobjekte Bossards im Besitz der Familie Vischer-Bachofen und deren Erben zeigt. – EDUARD ACHILLES GESSLER, *Eine Schweizerdolchscheide mit der Darstellung des Totentanzes*, in: Schweizerisches Landesmuseum, 39. Jahresbericht 1930, Zürich 1931, S. 82–96.

64 SCHNEIDER (wie Anm. 1), S. 131, Nr. 42.

65 Siehe S. 351, Abb. 345d.

66 Siehe S. 351, Abb. 345f, g.

67 Siehe S. 357, Abb. 350a; S. 360, Abb. 353a.

68 Als Vorlage für die Dolchkopien dienten Bossard und Elsener ein Dolchmuster, siehe S. 358, Abb. 351.

69 SCHNEIDER (wie Anm. 1). Schneider unterscheidet folgende fünf Scheidenvarianten mit der Tellgeschichte: A 1. – S. 148, Nr. 77; A 2. – S. 150, Nr. 82; A 3 – S. 152, Nr. 86; B 1 – S. 154, Nr. 89; B 2 – S. 160, Nr. 103.

70 *Sammlung J. Bossard, Luzern, Antiquitäten und Kunstgegenstände des XII. bis XIX. Jahrhunderts* (= Auktionskatalog Hugo Helbing), München 1910, S. 124, Nr. 1947.

71 *Officieller Katalog der Schweizerischen Landesausstellung* (wie Anm. 20), S. 230, Nr. 58.

72 MAX E. H. DREGER, *Waffensammlung Dreger, mit einer Einführung in die Systematik der Waffen*, Berlin/Leipzig 1926, S. 109 f., Nr. 11, Taf. 6. – *Schwerter-Sammlung Dr. ing. M. Dreger, Berlin*, Auktion T. Fischer-E. Kahlert & Sohn, Berlin/Luzern 2. 8. 1927, S. 8, Nr. 33, Taf. VII. – *Auktion Hermann Historica*, München, 9.–10.11.2017, Nr. 4223.

73 *Sammlung J. Bossard 1910* (wie Anm. 70), Nr. 1946.

74 Vgl. Kapitel, Inspirationsquellen, Stil und Produktionsmittel, S. 144–145.

75 SCHNEIDER (wie Anm. 1), S. 110, Anm. 106. Siehe auch S. 75, Abb. 115, Scheidenfront aus vier Gussteilen zusammengesetzt.

76 Nicht Blei- sondern Zinngüsse.

77 Das Zinnmodell des «Reiterkampfes», von H. Schneider als «Schlacht» katalogisiert, befand sich im Besitze Bossards; eine Dolchkopie bei der dieses Modell Verwendung fand ist nicht bekannt. – SCHNEIDER (wie Anm. 1), S. 176, Nrn. 135 und 136.

78 JUSTUS BRINKMANN, in: Mittheilungen des Museen-Verbandes, als Manuscript für die Mitglieder gedruckt und ausgegeben, Januar 1900, S. 5.

79 DEAN (wie Anm. 24), S. 31 f., Nr. 13. – HANS SCHEDELMANN, *Der Waffensammler. Gefälschte Prunkwaffen*, in: Waffen- und Kostümkunde, 1965, Heft 12, S. 131, Abb. 13: «*Schweizer Dolch Luzerner Fälschung, erstes Viertel 20. Jh.*» Diesen Dolch mit dem Jephtamotiv beschrieb Schedelmann im Auktionskatalog Fischer-Luzern vom 22.11.1962 unter

der Nr. 245 und bezeichnete ihn als Arbeit 19. Jahrhundert «*Nachbildung aus der Hand des Luzerner Meisters HB.*» Vgl. SCHNEIDER (wie Anm. 1), Nr. 5. Auch Schedelmann blieb den Beweis schuldig, dass die Waffe seinerzeit von Bossard als «original» angeboten wurde und damit der Tatbestand der Fälschung erfüllt gewesen wäre.

Der Linkehanddolch für eine «Pseudogarnitur»

80 JÜRG A. MEIER, *Geschichte der Waffensammlung des Johann Jakob Vogel (1813–1862) und der Zürcher Familie Vogel – «Zum schwarzen Horn»*, in: Waffen- und Kostümkunde, 2011, Heft 1, S. 77. – J. P. ZWICKY, *Die Familie Vogel von Zürich*, Zürich 1937, mit Nachtrag 1987, S. 165, Nr. 61: Heinrich Ulrich Vogel-Saluz.

81 TOBIAS CAPWELL, *The Noble Art of the Sword. Fashion and Fencing in Renaissance Europe 1520–1630*, (Ausstellungskatalog Wallace Collection), London 2012, S. 38, 2.06, S. 76, 2.27; S. 87, 3.02; S. 94 f., 3.05.

82 JÜRG A. MEIER, *Messing statt Silber. Die Anfänge der Griffwaffenproduktion der Zürcher Goldschmiede Hans Ulrich I. Oeri (1610–1675) und Hans Peter Oeri (1637–1692)*, in: Zeitschrift für Schweizerische Archäologie und Kunstgeschichte, Bd. 69, 2012, Heft 2, S. 123–140.

83 CLÉMENT BOSSON / RENÉ GÉROUDET / EUGÈNE HEER, *Armes anciennes des Collections Suisses* (Ausstellungskatalog Musée Rath), Lausanne 1972, S. 31, 129, Nr. 100. – ROLF HASLER, *Die Scheibenriss-Sammlung Wyss*, Bd. 1, Bern 1996, S. 230, Nr. 254: 1575/1585; S. 238, Nr. 263: 1581; S. 275, S. 248, Nr. 274 b: 1586; Nr. 312: 1598.

84 ALEXANDER VESEY BETHUNE NORMAN, *The rapier and small-sword 1460–1820*, London 1980, S. 90, Hilt 27. – SIMONE PICCHIANTI, *Le spade da lato al Museo Stibbert*, Firenze 2019, S. 104–107, Nrn. 80, 81.

85 Sammlung Vogel, Rapier, Inv. 2804, Klingenlänge 98,3 cm, Klingenbreite 2,9 cm, Waffenlänge 119,3 cm.

86 CAPWELL (wie Anm. 81), S. 103, 119, 160. – SIDNEY ANGLO, *The Martial Arts of Renaissance Europe*, London 2000. - PASCAL BRIOIST / HERVÉ DREVILLON / PIERRE SERNA, *Croiser le Fer. Violence et Culture de l'Epée dans la France moderne (XVIe–XVIIIe siècle)*, Ceyzérieu 2002.

87 Sammlung Vogel, Linkehanddolch, Inv. 2805, Klingenlänge 23,5 cm, Klingenbreite 2,4 cm, Waffenlänge 37,4 cm.

88 HANS LAMER, *Wörterbuch der Antike*, in Verbindung mit ERNST BUX / WILHELM SCHÖNE, Stuttgart 1963, S. 233.

89 LUCAS WÜTHRICH / MYLÈNE RUOSS, *Katalog der Gemälde*, Schweizerisches Landesmuseum, Zürich 1996, S. 236, Nr. 630: Regula Hirzel, gemalt 1583.

90 Gründer der Waffensammlung war der aus einer alteingesessenen Familie stammende, im Haus «zum schwarzen Horn» in Zürich lebende Eisenhändler Johann Jakob Vogel (1813–1862). Nach einem Unfall widmete sich der eidgenössische Generalstabsoffizier nur noch seinen militärischen Interessen, entwarf Ordonnanzschusswaffen und sammelte alte Schweizer Waffen. Nach seinem Tod wurde die Waffensammlung in eine unveräusserliche Familienstiftung (Fideikommiss) überführt. Seit 1862 betreuen Nachkommen der Vogel «zum schwarzen Horn» die Sammlung, die bis 1947 durch Waffenkäufe erweitert wurde. – MEIER (wie Anm. 80), S. 83.

91 Dazu gehört auch eine seltene, 1522 datierte Armbrust samt Winde (Sammlung Vogel, Inv. Nrn. 2810, 2811), welche Heinrich Vogel der Landesausstellung von 1883 in Zürich als Exponat zur Verfügung stellte, vgl. *Officieller Katalog der Schweizerischen Landesausstellung, Alte Kunst*, Zürich 1883, S. 235, Nr. 31. Ein jagdliches Dekorobjekt des 19. Jahrhunderts, datiert 1673, wurde von Bossard zusätzlich mit dem Wappen der Familie Vogel versehen (Sammlung Vogel, Inv. 2011).

92 *Bestellbuch 1879–1894*, 4. Juli 1889: Vogel-von Meiss, Cham, ein Buckelpokal mit Putto als Schildhalter.

Flötner-Plaketten und die Pulverine für den Fürstbischof

93 *Sammlung J. Bossard 1911* (wie Anm. 36), S. 65–74, Nrn. 616–697. Ein umfangreicher Teil der Gussmodelle verblieb im Werkstattbestand und gelangte 2013 ins SNM. Unter diesen Modellen befinden sich 14 Plaketten, davon sind vier Abgüsse von Flötner-Plaketten: LM 162017 bis LM 162026, LM 162103, LM 162106, LM 162107.1-3, LM 162107.1.

94 *Peter Flötner, Renaissance in Nürnberg*, hrsg. von THOMAS SCHAUERTE / MANUEL TEGET (Ausstellungskatalog, Schriftenreihe der Museen der Stadt Nürnberg, Bd. 7), Nürnberg 2014. – WOLFGANG WEGNER, *Flötner, Peter*, in: Neue Deutsche Biographie, Bd. 5, Berlin 1961, S. 250 f.

95 FRANZ FRIEDRICH LEITSCHUH, *Flötner-Studien, I: Das Plakettenwerk Peter Flötners in dem Verzeichnis des Nürnberger Patriziers Paulus Behaim*, Strassburg i. Elsass 1904, S. 2, Nr. 55 (13): Mars, Taf. VII; Nr. 88 (38): Ate und Litai, Taf. XI; S. 3, Nr. 106 (67): Justitia; Nr. 108 (66): Caritas, Taf. XVI. Jeweils mit Besitzerangabe «J. Bossard, Juwelier, Luzern».

96 *Universität Zürich, Historische Vorlesungsverzeichnisse* (Website): Leitschuh, Franz Friedrich, SS 1891 – 1. Einführung in die Kunstgeschichte. 2. Dürers Leben und Wirken.

97 VON KLURACIC (wie Anm. 32), S. 6, Nr. 13, S. 8, Nr. 38, S. 12, Nrn. 66, 67.

98 ALAIN GRUBER, *Katalog der Sammlung des Schweizerischen Landesmuseums*, Zürich 1977, S. 146, Nr. 225. – HANSPETER LANZ, *Weltliches Silber 2, Katalog der Sammlung des Schweizerischen Landesmuseums*, Zürich 2001, S. 394 f., Nr. 990.

99 *Sammlung J. Bossard 1911* (wie Anm. 36), S. 68, Nr. 641.

100 HERBERT G. HOUZE, *The sumptuos Flaske* (Buffalo Bill Historical Center, Cody, Wyoming), New York 1989, S. 58–65, Nrn. 14–17: Pulverine, Priming flasks. – MANFRED MEINZ, *Pulverhörner und Pulverflaschen*, Hamburg/Berlin 1966, S. 24, Taf. 5.

101 *La Collection Spitzer, Antiquité, Moyen-Age – Renaissance, Bd. 6: Armes et Armures*, Paris 1892, S. 82–92, Nrn. 384–445.

102 *Antiquitäten, Sammlung des Herrn A. Flörsheim-Aachen, Waffensammlung des Herrn Friedrich Meister- Teplitz, Schutz- und Trutzwaffen des 16.–18. Jahrhunderets* (Auktionskatalog Rudolph Lepke's Kunst-Auctionshaus), Berlin 15.–19.4.1902, Nr. 61: «*Pulverhorn [Pulverin] aus vergoldeter Bronze, italienisch 16. Jh., Wappen der Medici, 10,5 / 8,5 cm*». – *Christie's New York*, Auktion vom 12.12.2006, Nr. 142.

103 Baron Ferdinand de Rothschild (1839–1898) erbaute Waddesdon Manor und setzte seine unverheiratete Schwester Alice de Rothschild (1847–1922) als Erbin ein. – CLAUDE BLAIR, *The James A. de Rothschild Collection at Waddesdon Manor. Arms, armour and base-metalwork*, 1974, S. 351–428: «Powder Flasks», Nrn. 143–146, 148–184.

104 BLAIR (wie Anm. 103), S. 354–356, Nr. 145.

105 *Christie's New York* (wie Anm. 102), Nr. 141. – *Hermann Historica*, Auktion 80, 14./15. & 19.11.2019, Nr. 3155.

106 LEITSCHUH (wie Anm. 95), Taf. II, Abb. 8–19.

107 Das Wappen zeigt zweimal das Familienwappen der Echter von Mespelbrunn, dazu die Wappen von Würzburg und des Hochstifts.

108 DAMIAN DOMBROWSKI / MARKUS MAIER / FABIAN MÜLLER (Hrsg.), *Julius Echter, Patron der Künste, Konturen eines Fürsten und Bischofs der Renaissance* (Katalog zur Ausstellung im Martin-von-Wagner-Museum der Universität Würzburg), Berlin 2017, S. 64, Kat. Nr. 3.14.

109 BLAIR (wie Anm. 103), S. 354–356, Nr. 145. Bis 1974 bekannte Pulverine: 1. Private Collection Long Island, Dr. J. Zwanger, vgl. Anm. 105, *Christie's New York*, 12.12.2006, N. 142. 2. Victoria and Albert Museum, No. M. 1630-1944; 3. Museo Lazaro Galdieano, Madrid; 4. Mainfränkisches Museum, Würzburg, Inv. S. 49346; 5. Museo Marzoli, Brescia; 6. Collection M. R. Malengret-Lebrun, Bruxelles; 7. Bayerisches Nationalmuseum, München, Inv. W 640; 8. Collection James D. Rothschild, Waddesdon Manor.

110 RAY RILING, *The Powder Flask Book*, New York 1953, S. 435, 438, Abb. 1490.

111 HANS SCHEDELMANN, *Die Trabantenwaffen der Salzburger Erzbischöfe*, in: Salzburger Museum, Carolino Augusteum, Jahresschrift 1963, S. 35–41. – JOHANNES RAMHARTER, *Der Waffenbesitz der Fürsterzbischöfe von Salzburg und sein Verbleib*, in: Mitteilungen der Gesellschaft für Salzburger Landeskunde, Bd. 149, 2009, S. 297–372.

112 ALFRED WENDEHORST, *Die Bistümer der Kirchenprovinz Mainz. Das Bistum Würzburg, Teil 3* (= Germania Sacra, Neue Folge 13), Berlin/New York 1978, S. 228. – DOMBROWSKI / MAIER / MÜLLER (wie Anm. 108), S. 209, 10.13, Inv. S 49346. Die «Pulverflasche», resp. das Pulverin, entspricht dem Exemplar in der Sammlung von Waddesdon Manor; die Feder für die Schliessvorrichtung fehlt. Als Material wird im Katalog Bronze angegeben; es handelt sich jedoch um Messing. Eine Radschlossbüchse wird als aus dem Besitz des Fürstbischofs stammend bezeichnet, S. 210, Kat. 10.14. Die fragwürdige Zuschreibung basiert ausschliesslich auf einer neueren Wappengravur mit den Initialen «I E H» (interpretiert als «Iulius Episcopus Herbipolensis»?) der ersetzten Kolbenplatte.

113 Das neunte Pulverin aus der Sammlung des Historikers Prof. Karl Albrecht Kubinzky, Graz, wurde 2020 bekannt, frdl. Mitteilung von Dr. Raphael Beuing. Für das zehnte silberne Pulverin, siehe: *Stephen L. Pistner Collection* (Auktionskatalog von Greg Martin Auctions, San Francisco), New York, 6.11.2006, Nr. 232.

114 SNM, LM 140110.6: Ariovist; SNM, LM 140110.7: Arminius.

115 *Sammlung J. Bossard 1911* (wie Anm. 36), S. 68, Nr. 643.

116 HANSPETER LANZ, *Weltliches Silber. Katalog der Sammlung des Schweizerischen Landesmuseums*, Zürich 2001, S. 393–394, Nr. 990.

117 BLAIR (wie Anm. 103), S. 356. – *Christie's New York* (wie Anm. 24), Nr. 141. – *Hermann Historica* (wie Anm. 105), Nr. 3155. – DOMBROWSKI / MAIER / MÜLLER (wie Anm. 108), S. 209, Kat. 10.13: Pulverflasche.

118 [KARL] KOETSCHAU, *Gefälschte Waffen im Kgl. Historischen Museum zu Dresden*, in: Mitteilungen des Museen-Verbandes, als Manuskript für die Mitglieder gedruckt und ausgegeben im Juni 1904, S. 3 f.: «3. *Schweizer Dolch, dessen Scheide mit einer Darstellung des Parisurteils versehen ist.*» Der Kommentar zur «*sehr flüchtigen Arbeit*», die als «*wenig geschickte Fälschung*» bezeichnet wird, lautet abschliessend: «*Für Bossard ist die Arbeit zu schlecht.*»

119 MAX HERMANN VON FREEDEN, *Die Neuerwerbungen des Mainfränkischen Museums Würzburg 1950–1965*, in: Mainfränkisches Jahrbuch für Geschichte und Kunst, 25, 1973, S. XVX.

120 MEINZ (wie Anm. 100), Taf. 5. – HOUZE (wie Anm. 100), S. 84 f., Nr. 27, plate 5; S. 72 f., Nr. 21.

DAS ATELIER

IM 20. JAHRHUNDERT

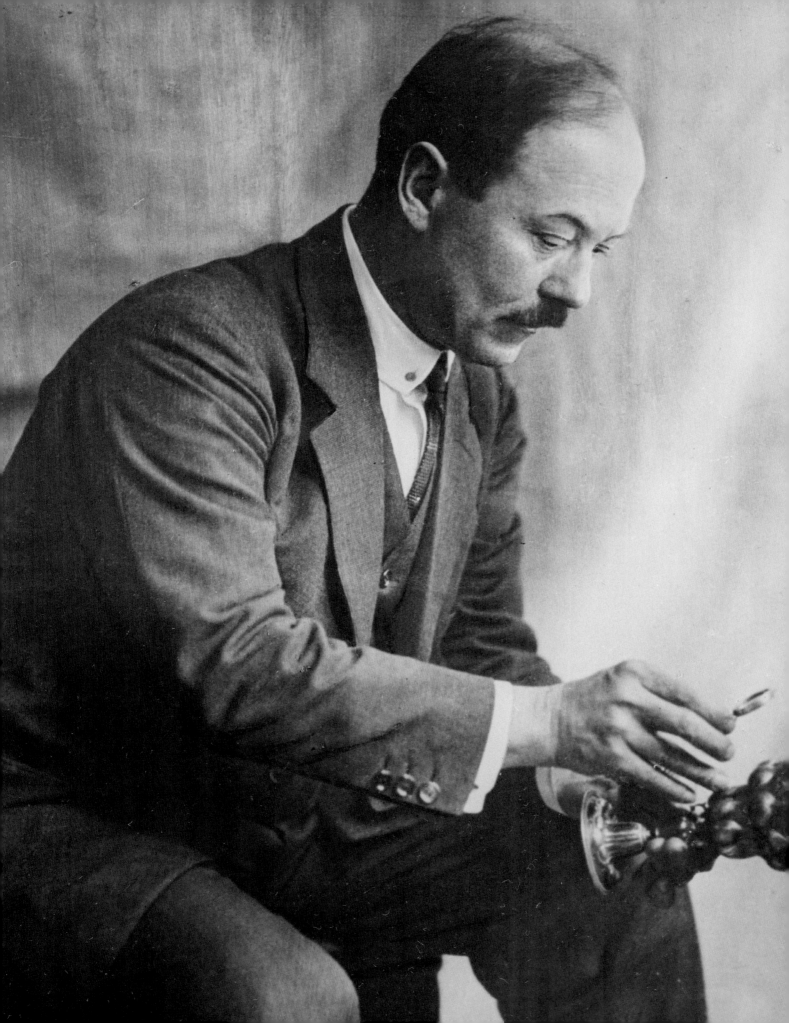

Das Atelier unter Karl Thomas Bossard 1901–1934

Eva-Maria Preiswerk-Lösel

Biografie

Der 1876 als zweitältester Sohn Johann Karl Bossards geborene Karl Thomas (Abb. 371) erhielt nach Absolvierung der Luzerner Schulen seine Gold- und Silberschmiedeausbildung in der väterlichen Werkstatt. Die Wanderjahre führten ihn 1894–1897 nach Paris, London und New York. Nach seiner Rückkehr arbeitete er zunächst vier Jahre in der Firma seines Vaters, bevor dieser den 25-Jährigen 1901 als Teilhaber aufnahm. Zu dieser Zeit fand auch die Aufteilung der Firma zwischen Vater und Sohn statt. Karl Thomas übernahm die Leitung des Ateliers und des Goldschmiedegeschäfts. Diese wurden in das 1900 erbaute repräsentative Haus «Zum Stein» am Schwanenplatz an zentraler Lage am See überführt (Abb. 8, 372 und 373). Der Vater widmete sich fortan dem Kunsthandel und dem Antiquitätengeschäft im historischen Zanetti-Haus

Vorherige Seite:
371 Karl Thomas Bossard, um 1920. Privatbesitz.

372 Das Geschäft im Haus zum Stein am Schwanenplatz, um 1905. Die Werkstatt befand sich im hinteren Teil des Hauses in der Wagenbachgasse. SNM, LM 182522.1.

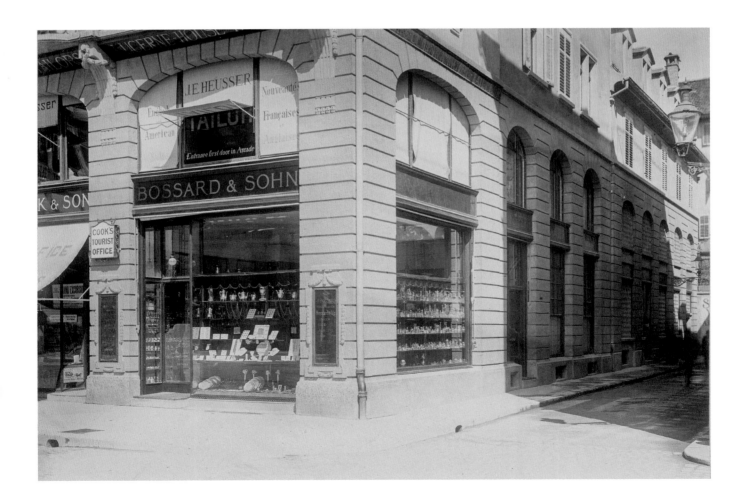

an der Weggisgasse in der Luzerner Altstadt. (Abb. 34 und 35)[1] Von 1901 bis 1914 firmierte und stempelte die Firma generell die Goldschmiedearbeiten und Handelswaren mit «Bossard & Sohn». Nach dem Tod des Vaters Ende 1914 übernahm Karl Thomas die Firma als Alleininhaber, was er bis zu seinem Ableben im Jahr 1934 blieb. In der erfolgreichen Zeit vor dem Ersten Weltkrieg zählte das Atelier ca. 26 Mitarbeiter[2], eine Anzahl, die in der Krise der späten 1920er Jahre, deren Auswirkungen auch Produzenten von Luxusgütern zu spüren bekamen, reduziert werden musste.

In Bezug auf die bisherige Ausrichtung des Ateliers und die Geschäftsführung im Allgemeinen zeichnet sich mit der Versteigerung von Inventar und Lager des Antiquitätengeschäfts 1910[3] und dem Auktionsverkauf der Privatsammlung des Vaters 1911[4] eine deutliche Zäsur ab. Zu Letzterer gehörten künstlerisch oder herstellungstechnisch interessante, aus verschiedenen Epochen stammende Originalobjekte aller Art und eigene Anfertigungen nach Originalen sowie hunderte von Goldschmiedemodelle des 12.–18. Jahrhunderts, die in der väterlichen Werkstatt, wie schon zu ihrer Entstehungszeit, als Gussformen gedient hatten.[5] Eine immer noch bedeutende Anzahl dieser Modelle, gezeichneten Entwürfe und Ornamentabdrucke sowie eine Fachbibliothek blieben über Generationen in Firmenbesitz und konnte 2013 vom Schweizerischen Nationalmuseum erworben werden (siehe S. 478–481).

373 Das Ladeninterieur im Haus zum Stein, um 1905. SNM, LM 182522.2.

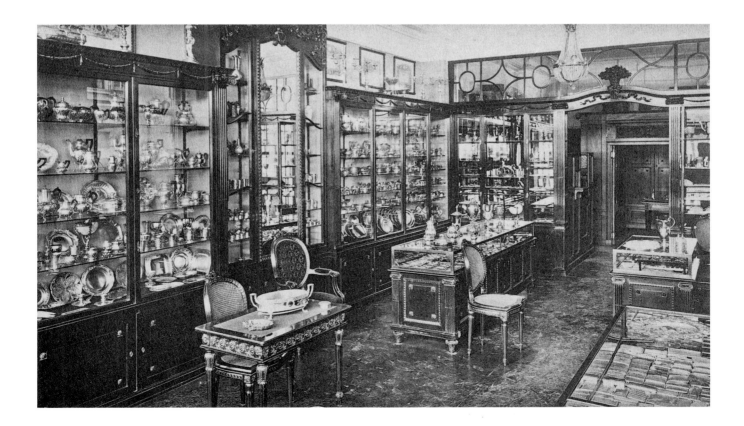

Das Atelier und sein Stil

In künstlerischen Grundsätzen liess sich Karl Thomas Bossard anfänglich weitgehend von der väterlichen Tradition leiten. Wie sein Vater verfügte er über die Gabe, sich in frühere Stile einzufühlen. In der Zeit zwischen 1901 und den letzten Lebensjahren des Vaters darf davon ausgegangen werden, dass dieser weiterhin Einfluss auf das Atelier ausübte, solange es seine Kräfte zuliessen. Er hatte seinem Sohn eine auf die Produktion eigenständiger Erzeugnisse spezialisierte Werkstätte mit den nötigen Fachkräften übergeben und garantierte mit seinem international bekannten Namen für Stil und Qualität. Auch seitens der Kunden bestand weiterhin eine Nachfrage nach Objekten, deren Form und Verarbeitung der Vergangenheit verpflichtet waren. Daher entspricht der Stil des Ateliers in dieser Periode noch deutlich den bereits vom Vater angewendeten gestalterischen Prinzipien und Fertigungstechniken, auch wenn die Ausführungen nun in schlichteren Formen realisiert wurden. Nach dem Ersten Weltkrieg bot sich immer weniger Gelegenheit zum Gestalten in historischen Formen, da der vorherrschende Zeitgeschmack unter dem Eindruck der «Neuen Sachlichkeit» im Laufe der 1920er Jahre reine, ungeschmückte Formen bevorzugte. Der Einfluss des Jugendstils auf Karl Thomas' Schaffen war marginal, wie schon bei seinem Vater. In grösserem Masse als sein Vater führte der Sohn auch zahlreiche Aufträge für die katholische Kirche aus.

Unter dem Eindruck der sich wandelnden gesellschaftlichen Verhältnisse und des vorherrschenden Zeitgeschmacks modifizierte das Atelier im Verlauf der 1920er Jahre seine Produktion und gelangte zu massvoll modernen Gestaltungen. Die eigenen Entwürfe Karl Thomas' aus jener Zeit zeichnen sich durch einen moderat zeitgemässen Stil und proportionsbewusste Schlichtheit aus. Die jüngere Generation der Luzerner Goldschmiede arbeitete dagegen bereits in den klaren, puristisch-ausdrucksstarken Formen, die deutlich vom Stil der «Neuen Sachlichkeit» geprägt sind. Unter diesen hervorzuheben sind die Arbeiten von Arnold Stockmann (1882–1963) sowie Meinrad Burch-Korrodi (1897–1978)[6], der ausdrucksvolle sakrale und profane Gefässe sowie meisterhafte Silberplastiken schuf, und die in verschiedenen Materialien arbeitende Silberschmiedin Martha Haefeli (1902–1983), die auch beim Schmuck zu neuen Formen fand.[7]

Zu den Fachkräften, welche schon zu Zeiten des Vaters im Atelier tätig waren und die Karl Thomas übernehmen konnte, zählten die beiden taubstummen Ziseleure und Graveure Karl Rasi sowie Kasimir Wicki (1863–1923). Die Nachfolge des Letzteren trat 1925 der früh verunfallte Modelleur und Ziseleur Karl Spalinger (1900–1932) aus Marthalen, Kanton Zürich, an. Der

374 Atelierchef Friedrich Vogelsanger
mit der von ihm getriebenen Figur
eines Bäckers (Abb. 404), 1936.
Privatbesitz.

langjährige Ziseleur und Graveur Albert Fischer (1872–1960) stand bis 1918
im Dienst von Karl Thomas und der Goldschmied Friedrich Hesse (1880–
1940), ein guter Graveur, von ca. 1908–1915. Ebenfalls aus der alten Equipe
stammte der im Schmieden von Platten besonders talentierte Silberschmied
Joseph Scherer, der 1894–1940 im Atelier arbeitete. Der 1917 eingetretene
Joseph Pircher war bis 1939 als Modelleur und Ziseleur in der Firma tätig. 1928
kam Erwin Beer dazu, der sich auf die Herstellung von Schmuck spezialisierte
und – mit einem Unterbruch in der Kriegs- und Nachkriegszeit – bis in die
1980er Jahre für die Firma tätig war. Zwei Fotografien vermitteln ein Bild der

375 Dr. Robert Durrer. Staatsarchiv Nidwalden, P 21-7 Nachlass Robert Durrer.

Werkstatt um 1910 im «Haus zum Stein». Diese war räumlich unter Berücksichtigung des Produktionsablaufes unterteilt. Die lärmende Silberschmiede (Abb. 26) war von der Ruhe erfordernden Konzentrationsarbeit der Graveure und der Schmuckarbeiter getrennt. In der Silberschmiede sind fünf Personen zu sehen: Der Atelierchef Friedrich Vogelsanger in dunklem Arbeitskittel beim Vermessen eines Werkstücks steht hinten, vorne links der Silberschmied Joseph Scherer beim Treiben eines Tablettrandes; vorne rechts am Amboss ist der junge Silberschmied Horn beim Treiben eines Bechers zu sehen, und neben dem Atelierchef steht der Silberschmied Wettstein.[8] Eine Treppe führt hinab in die andere Abteilung der Werkstatt. Auf der zweiten Fotografie sieht man die im unteren Geschoss untergebrachte Werkstatt der Ziseleure und Graveure mit sieben Facharbeitern an ihren Arbeitsplätzen, dazu einem Lehrling sowie im Hintergrund den observierenden Leiter der Abteilung (Abb. 27).

Seit 1901 unterstanden die Silber- und Goldschmiede Friedrich Vogelsanger (1871–1964), der nach dem Ausscheiden und dem Wegzug des bisherigen Entwerfers und Atelierchefs Louis Weingartner nach England die Leitung der Werkstatt übernahm. Er hatte schon seit 1892 für Karl Thomas' Vater gearbeitet und sorgte von 1901 bis 1950 als Atelierchef weiterhin für die adäquate Umsetzung der Entwürfe und die Einhaltung qualitativer Standards. Seine Begabung lag vor allem im handwerklichen Bereich; er verstand es vorzüglich, Entwürfe und Modelle in Edelmetall zu übertragen. Sein Ausdrucksmittel war der Treibhammer. Er war der Ausführende, der sein kunsthandwerkliches Talent bei der Umsetzung von Entwürfen kreativer Erfinder in die silberne Materie einbrachte. Sein überragendes Können kam besonders im Treiben schwieriger Silberskulpturen zum Ausdruck (Abb. 374). Für die grossen Hammerarbeiten der Firma schmiedete Vogelsanger den Korpus und übernahm auch das feinere Treibziselieren. Das repetitive Ornamentziselieren lag ihm weniger. Handelte es sich um eigene Gestaltungen, was seltener vorkam, so vertrat er in den beiden ersten Jahrzehnten des 20. Jahrhunderts einen dekorativen Naturalismus. Aus den 1930er Jahren kennen wir schwere monumentale Stücke, die ihre Umsetzung Vogelsanger verdanken. Auch die schwierige Technik reiner Silberplastik beherrschte er vorzüglich. Die Lebensgeschichte, die seine aufrechte Wesensart und den begeisterungsfähigen Charakter dokumentiert, brachte er in seinem 90. Lebensjahr in klarer Handschrift zu Papier. In seiner Lebensbeschreibung nehmen der berufliche Werdegang und das Leben im Atelier Bossard einen zentralen Platz ein. Die Aufzeichnungen dieses Augenzeugen haben dazu beigetragen, unsere Aussagen über das Atelier Bossard zu präzisieren.[9]

Während der Patron hauptsächlich gediegenes Gebrauchssilber entwarf, stand ihm für figürliche Tafelzierden in seinem Freund, dem Historiker und Unterwaldner Staatsarchivar Dr. Robert Durrer (1867–1934), ein origineller Entwerfer zu Verfügung (Abb. 375).[10] Dessen kreatives Gestaltungsvermögen fand bei Tafelaufsätzen in Form heraldischer Wappenfiguren seinen überzeugendsten Ausdruck. Gebrauchsgegenstände und Schmuck interessierten ihn nicht, vielmehr entwarf er Tafelzierden für Zünfte, Gesellschaften und Privatpersonen,

Schmuckkästchen und Prunkbecher für Kunstfreunde sowie auch Weibelstäbe für die verschiedenen eidgenössischen Stände. In der ersten Zeit der Zusammenarbeit setzte Durrer seine Skizzen noch eigenhändig in plastische Modelle um, später überliess er deren Anfertigung dem Atelier. Wenn dem Kunden das Modell gefiel, so wurde es in Gips abgegossen, daran der für die Herstellung benötigte Material- und Zeitaufwand berechnet und die Arbeit gemäss dem Modell in Silber ausgeführt.[11]

Der vielseitig begabte Durrer ist der Nachwelt vor allem als Kunsthistoriker und Unterwaldner Staatsarchivar bekannt. Seine umfangreiche Bibliografie[12] umfasst Untersuchungen zur Geschichte und Kunstgeschichte seiner engeren und weiteren Heimat.[13] Schon früh regte sich bei ihm der Wunsch nach künstlerischer Betätigung; ursprünglich wäre er gerne Tiermaler geworden. 1883 besuchte er die Kunstschule in Bern, 1884/85 während zwei Semestern die École des Beaux Arts in Genf. Nach einem Geschichtsstudium in Bern und Zürich promovierte er daselbst 1893 zum Dr. phil. und entwickelte sich zu einer der originellsten und bedeutendsten Gelehrten- und Künstlerpersönlichkeiten der Innerschweiz. Der Heraldik oder Wappenkunde, die zugleich Historie und Kunst ist, widmete er sich Zeit seines Lebens mit archivalischer Gründlichkeit und besonderem Interesse. In intensiven Kontakt mit alter Goldschmiedekunst brachten ihn seine Inventarisierungs- und Restaurierungsarbeiten. So wurde beispielsweise das grosse romanische Reliquienkreuz des Klosters Engelberg, eine der Zimelien seines Heimatkantons Obwalden, 1908 unter Durrers Aufsicht vorsichtig und zurückhaltend durch Bossards Atelierchef Friedrich Vogelsanger im Kloster selbst restauriert.

Das Ziel von Durrers Kunstschaffen ist als ein sinnfälliges Vergegenwärtigen der Vergangenheit, also Romantik, beschrieben worden.[14] Darin stimmte er vollkommen mit der Tradition des Ateliers Bossard überein, für das er während zwei Jahrzehnten bis zu seinem Tode 1934 tätig war. Während dieser Zeit nahm der Stil des Ateliers eine vereinfachte, temperamentvoll-erzählerische, manchmal auch monumentale Ausrichtung ein, die trotz historischer Reminiszenzen die strenge Gebundenheit an historische Vorbilder überwand. Originalität und Schalk manifestierten sich in den Details von Durrers Werken, was ihnen zuweilen einen satirischen Charakter verlieh.

Es war die frühe Zeit des Bauhauses in Weimar, als Robert Durrer anlässlich der Ausstellung von Gegenständen des häuslichen Lebens und sakralen Kultes im Kunstgewerbemuseum Zürich 1922 anhand der Goldschmiedearbeiten des Ateliers Bossard seine opponierende Kunstauffassung darlegte (Abb. 376). Als Künstler und Historiker grenzte er sich bewusst gegen den Stil der «Neuen Sachlichkeit» und des Funktionalismus ab: «[...] *Diese Ausstellung trägt einen konservativen Charakter. Das moderne Streben nach einem eigenen Zeitstil, das Suchen nach neuen oder wenigstens unbekannten Formen [...] kommt darin nicht zum Ausdruck. [...] Die Stücke, die auf täuschende Echtheitswirkung im historischen Sinne verzichten, suchen persönlichere Ausdrucksmöglichkeiten bescheiden innerhalb der Grenze traditioneller Formensprache. Man mag zum vornherein antiquarische historisierende Kunstübung*

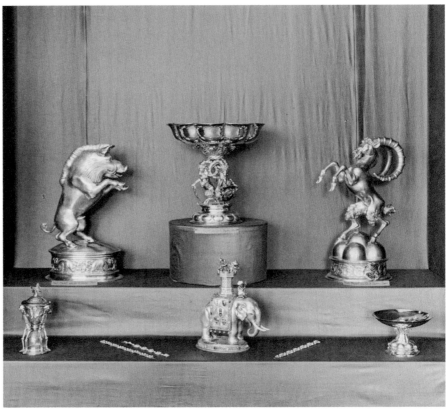

376 Ausstellung «Goldschmiede-
arbeiten aus der Werkstatt J.K. Bossard
und Karl Th. Bossard, Luzern» im
Kunstgewerbemuseum der Stadt
Zürich, 1922. Zürcher Hochschule der
Künste, Archiv.

376 / a

*prinzipiell als unzeitgemäss ablehnen und kann doch in diesem Falle die
Berechtigung, als Bestätigung der Regel, anerkennen. Die modernen Stilbe-
strebungen im Kunstgewerbe beruhen auf der Erkenntnis des Anachronismus,
der in der Verwendung historischer Gebrauchsformen für eine völlig vom
Geiste der Vergangenheit losgelöste, nach neuen Zielen strebende, in neuen
Gedankenkreisen lebende Menschheit liegt. Es ist im Grunde die Forderung
nach passender Milieukunst. Dieser prinzipiellen Forderung aber entsprechen
nun andererseits gerade diese traditionellen Luxusstücke, die eben für an sich
gewissermassen anachronistische Verhältnisse und für eine Gesellschafts-
schicht bestimmt sind, die selber als Überbleibsel der Vergangenheit aus der
grossen Umwelt herausragt, die noch aufs tiefste in alter Kultur und Überlie-
ferung wurzelt und daran festhält. Die Wappenkunst, auf mittelalterlichen
Anschauungen basierend, darf logischerweise unmöglich ihren Ursprung ver-
leugnen und willkürlich modernisiert werden, da sie nicht mehr aus leben-
digen Verhältnissen neue Anregungen schöpfen kann. Zunftschaustücke
verlangen harmonische Eingliederung in die alten stilvollen Silberbestände.
[...] Die Vorsicht gegen an sich berechtigte, neue, aber noch unabgeklärte
Tendenzen ist für Werke, die einen gewissen Dauerwert beanspruchen, unbe-
dingt, wenigstens psychologisch, durch die Erfahrungen mit dem Jugendstil*

b

begründet. *Das Festhalten am Alten, Bewährten in der Kunst wie in der Politik ist der Radschuh, der den Gang der Zeit nicht hindert, aber die Ewigkeitswerte des Inhalts der alten Form aus dem Drange der Vorwärtsentwicklung rettet.*»[15] Damit beschrieb Durrer klarsichtig die mangelnde Kongruenz des Historismus mit dem Leben der industrialisierten Gesellschaft, die diesem Stil eine beschränkte Lebensdauer bestimmte. Nach Durrers Tod klang die historisierende Richtung des Ateliers aus.

Auf Entwürfe des einer alten Luzerner Patrizierfamilie entstammenden Architekten August am Rhyn (1880–1953) gehen für die Luzerner Saffran-Zunft bestimmte Arbeiten aus den 1920er Jahren zurück. Überdies Historiker und Heraldiker, ähnlich wie Durrer, galt er als einer der besten Kenner der Baugeschichte seiner Heimatstadt, die ihm die Rekonstruktion verschwundener historischer Bauten und Brunnen zu verdanken hat. Trotz seiner Vorliebe für historische Objekte lieferte er dem Atelier Bossard Entwürfe für Silberobjekte, die sich in ihrer klar gegliederten sachlichen Einfachheit deutlich von den erzählerischen Stücken Durrers unterscheiden.

Auch der Stanser Maler und Bildhauer Hans von Matt (1899–1985) war für das Atelier Bossard tätig. Er hatte seine Ausbildung in Genf, München und Paris absolviert und war später Mitglied des Schweizerischen Werkbundes.

Für das Atelier Bossard fertigte er Entwürfe für Silberplastiken an, die sich durch eine reduzierte, kompakte und markante Formgebung auszeichnen, welche sich klar in der Sprache der «Neuen Sachlichkeit» ausdrückt.

Anlässlich des Todes von drei für das Atelier Bossard massgeblichen Persönlichkeiten im Jahr 1934, nämlich des Patrons Karl Thomas Bossard, des Entwerfers Robert Durrer und des einstigen Atelierchefs und später als Bildhauer in England weilenden Louis Weingartner, fand Ende des Jahres im Kunstmuseum Luzern eine Retrospektivausstellung statt.[16] In den Vitrinen mit charakteristischen Werken ist einerseits das an historischen Formen orientierte oder gemässigt moderne Tafelsilber nach Entwürfen Karl Thomas Bossards zu sehen, andererseits die gleichfalls an historischen Formen anknüpfenden, aber dynamisch weiterentwickelten Figurengefässe nach Entwürfen von Robert Durrer (Abb. 377), ferner dessen Entwürfe für Fahnen, Exlibris und Wappenscheiben. Auch die grosse Weinkanne der Luzerner Zunft zu Safran von 1926, entworfen von August am Rhyn (Abb. 397), war ausgestellt. Der Schweizer Kunsthistoriker und Hochschullehrer Linus Birchler (1893–1967) formulierte in seiner Besprechung der Ausstellung unter dem Titel «Konservative Kunst im Luzerner Kunstmuseum» aus zeitgenössischer Perspektive folgende Beurteilung von Karl Thomas Bossards Schaffen: «[...] *Das Persönliche liegt bei diesen Arbeiten nicht in einer einheitlichen Formensprache, sondern in der Einfühlungsgabe, mit der er aus dem gotischen oder barocken Formenrepertoire etwas Neues zu entwickeln wusste. Einem Teil dieser Arbeiten wird man heute nur noch historisches Interesse sowie Respekt für das ungewöhnliche technische Können entgegenbringen; nach einem Jahrhundert wird man vermutlich wieder anders urteilen. Verschiedene der ausgestellten Stücke aber, vor allem die ganz einfachen Formen, etwa ein dreiteiliger Leuchter (1930 entstanden), sind zeitlos schön, durch die Schönheit des klaren Umrisses und der noblen Proportionen. (In dieser letzteren Richtung scheint sich auch das Schaffen Werner Bossards zu bewegen, von dem man in der Ausstellung einen ganz einfachen Kelch zu sehen bekommt.) [...].*»[17]

377/a

b

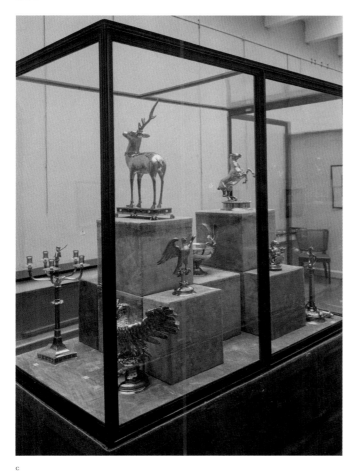

c

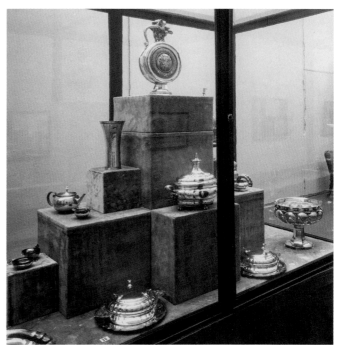

d

377 Gedächtnisausstellung
«Karl Bossard, Robert Durrer, Louis
Weingartner und Alois Balmer»
im Kunstmuseum Luzern, 1934.
Privatbesitz.

Arbeiten aus der Zeit von 1901 bis 1914

Ähnlich wie der Vater Kopien von Originalen herstellte oder Originalentwürfe stilsicher umsetzte, verfuhr Karl Thomas in seinen Anfängen mit dem vom Vater überkommenen Formenschatz. Er nahm darauf Bezug, vereinfachte jedoch die einst reich dekorierten Stücke und schuf davon schlichtere Varianten.

Eine prunkvolle **Schmuckkassette** fertigte das Atelier «Bossard & Sohn» 1909 für das Basler Ehepaar August Morel (1866–1934) und Anna Elisabeth Vischer (1878–1953) an (Abb. 378).[18] Die Kassette aus Ebenholz ist mit Lapislazuli- und Karneolsteinen besetzt, die Silbermontierung und -dekorationen sind vergoldet, das Innere mit Samt ausgeschlagen, und im Deckel befindet sich ein Spiegel. Die Wandung gliedert sich umlaufend in acht Arkaden, in die Plaketten aus der Serie der «Zwölf ältesten deutschen Könige» des Nürnber-

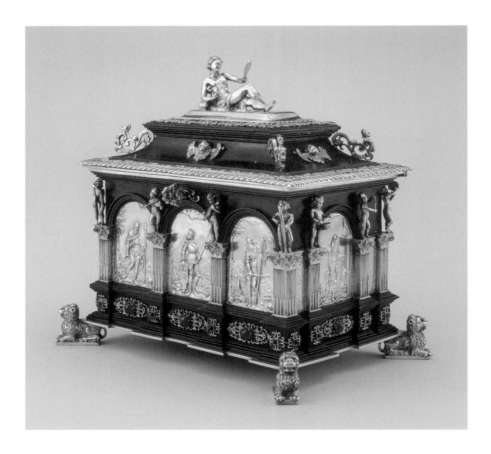

378 Schmuckkassette, Atelier Bossard, 1909. 22 × 23,5 × 17 cm, 2'870 g. SNM, LM 72851.

ger Renaissancekünstlers Peter Flötner eingelassen sind. Diese Serie gehört zum Bestand der Basler Modellsammlung, von der Johann Karl Bossard Abgüsse für sein Atelier angefertigt hatte (siehe S. 138). Eigenschöpfungen des Ateliers sind die auf dem Kassettendeckel hingelagerte Venus mit Spiegel im Renaissancestil und die musizierenden Putti auf kannelierten Pilastern; löwenförmige Füsse und ornamentale Elemente vervollständigen den Dekor stilsicher. Anregungen zu diesem Stück könnten von einer reich reliefierten Silberkassette mit arkadenunterteilter Wandung in der Sammlung Rothschild ausgegangen sein,[19] während sich die liegende Venus an der Bekrönung eines Kabinettkastens aus Ebenholz mit reicher Silbermontierung in ebendieser Sammlung inspirierte.[20] Mögliche weitere Vorbilder sind zudem ein Kasten im Brixener Domschatz oder der Schmuckkasten von Nikolaus Schmidt im Grünen Gewölbe in Dresden.[21] Für die Herstellung der Holzkassette konnte Karl Thomas einen der Ebenisten des väterlichen Antiquitätengeschäftes heranziehen.

Von einem früheren Modell des Ateliers, dem **Nautiluspokal**, den der Vater nach einem Original des 17. Jahrhunderts gestaltet hatte (Abb. 115), entstand um 1910 eine Variante. Hier trägt ein Delfin mit gerollt emporgestemmtem Schwanz als Schaftfigur die Nautilusmuschel (Abb. 380). An den Muschelkamm, der von einer Delfinmaske abgeschlossen wird, schmiegt sich als Bekrönung ein Krokodil mit aufgerissenem Maul. Zu diesen neuen Elementen gesellt sich das bekannte Relief des Fusswulstes mit Neptun, Tritonen und dem Raub der Europa nach einem Basler Bleimodell aus dem 16. Jahrhundert (Abb. 381). Die Zeichnung des Nautiluspokals ist erhalten, und in den 1980er Jahren waren auch noch die plastischen Modelle von Delfin und Krokodil vorhanden (Abb. 382/383).

Der 1912 datierte **Deckelbecher mit Baselstab** (Abb. 379) basiert auf einem Stück, das schon zum Sortiment des Vaters gehörte. Es setzt einen 1864 publizierten Entwurf Holbeins um, dem Johann Karl Bossard um 1875 in einer gelungenen Goldschmiedearbeit Gestalt verliehen hatte (siehe S. 213). Er verwendete ihn auch später mehrmals und stellte davon Varianten her. Karl Thomas verkleinerte und vereinfachte das reiche Stück, insbesondere was die Schaft- und getreppte Fusspartie sowie die Ornamentbänder am Unterteil der Kuppa und auf dem Deckel anbetrifft. Anstatt der Imperatorenmedaillons mit Büsten in Halbrelief zwischen reichem Laubwerk schmückt nun das Wappen der Basler Familie Vischer zwischen einfachen Laubranken das Gefäss.[22] Es wurde von seinem guten Kunden, dem Seidenbandfabrikant Rudolf Vischer-Burckhardt (1852–1927) in Auftrag gegeben, der seit den 1890er Jahren im Atelier Bossard bestellte. In seinem 1903–1906 erbauten neobarocken und mit Mobiliar und Gemälden des 18. Jahrhunderts ausgestatteten prächtigen Stadthaus, dem sog. Pfeffingerhof in Basel, legte er eine Sammlung von Glasscheiben sowie Silberobjekten an. Einige der Silberarbeiten stammten aus früheren Epochen, die Mehrzahl jedoch war nach seinen eigenen «Intentionen» von den Goldschmieden Ulrich Sauter in Basel und dem Atelier Bossard in Luzern angefertigt worden. In einem opulenten Bildband hielt er nach Ende des Ersten Weltkriegs seine Besitztümer in der Stadt und auf dem Land für die Familie fest.[23]

379 Deckelbecher mit Baselstab, Atelier Bossard, 1912. H. 24,5 cm. Abgebildet in «Der Pfeffingerhof zu Basel». Verbleib unbekannt.

380 /b

381

382

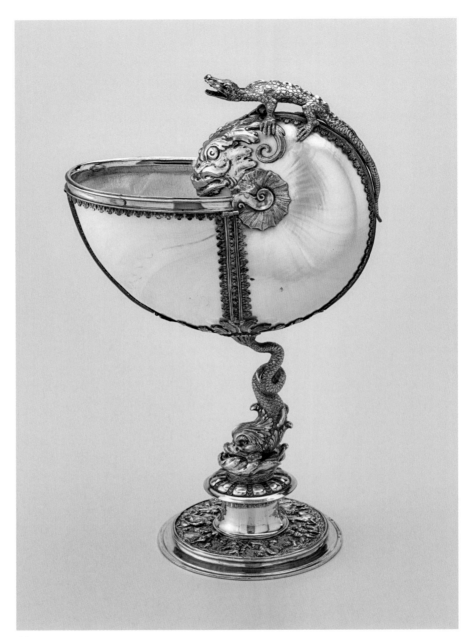

380 /a

383

380 Nautiluspokal, Atelier Bossard,
1910. H. 28,9 cm, 2'333 g. Privatbesitz.

381 Bleimodell eines Fusswulstes
aus der Sammlung Amerbach.
Historisches Museum Basel, Inv. Nr.
1904.1454.

382/383 Wachsmodelle für den
Delfin und das Krokodil, Atelier
Bossard. Verschollen.

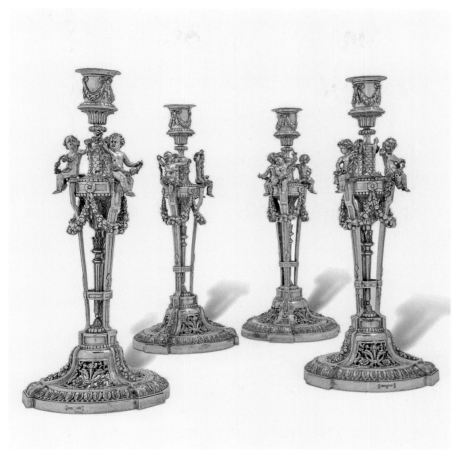

384/a

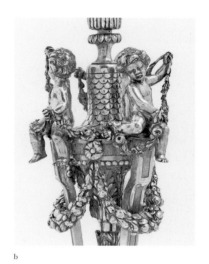

b

384 Vier hohe Kerzenstöcke,
Atelier Bossard, um 1901. H. 37,8 cm,
8'555 g. Privatbesitz.

Die vier hohen **Kerzenstöcke in Louis XVI-Form** mit sitzenden, Girlanden
haltenden Putti, darunter Blütengehängen sind frei nach einem Modell von
Etienne Martincourt (Meister 1762, gest. nach 1791) gestaltet. Martincourt war
einer der renommiertesten Pariser Bronzegiesser, Modelleure und Vergolder
der zweiten Hälfte des 18. Jahrhunderts. Von ihm sind exquisite Uhrengehäuse,
Kerzenstöcke und Möbelbronzen bekannt. Charakteristisch sind seine Kerzen-
stöcke in «Athénienne»-Form, teilweise mit figürlichem Schmuck und Blüten-
gehängen. Sie sind benannt nach den dreibeinigen Guéridons, die in der Louis
XVI-Zeit in Mode kamen. Die ungewöhnliche Höhe und das grosse Gewicht
lassen an den Kauf des Grafen Paul Schuwalow, aus St. Petersburg, denken,
einen guten Kunden Bossards (siehe S. 37, 173). Laut Eintrag im Debitorenbuch,
in dem für den Grafen ein Konto geführt wurde, bezahlte er am 15. Februar
1889 den hohen Betrag von 8'000 Fr. für «*2 Paires de Candelabres Louis XV
d'après dessin 340*». Hätte es vielleicht «*Louis XVI*» heissen sollen, und wurde
der Auftrag erst um 1901 ausgeführt, als bereits Bossards Sohn Karl Thomas
den Goldschmiedesektor der Firma übernommen hatte und nun mit «Bossard
& Sohn» gemarkt wurde?

Arbeiten aus der Zeit von 1914 bis 1934

385

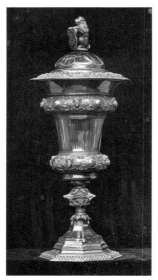

386

385 Das Vorbild aus der Sammlung Rothschild, wohl holländisch, 17. Jh. H. 40 cm. Verbleib unbekannt. Abgebildet bei Luthmer.

386 Das Vorbild aus der Sammlung Rothschild von Jacob Fröhlich, Nürnberg, 1556/1558. H. 32 cm. Heute Rijksmuseum Amsterdam, Inv. Nr. BK-17191. Abgebildet bei Luthmer.

Auf die Kataloge der 1883 und 1885 in grossen Lichtdrucktafeln publizierten Goldschmiedearbeiten der Privatsammlung des Barons Karl von Rothschild in Frankfurt a. Main griff Karl Thomas zurück, als er 1914 zwei Bergkristallgefässe für Rudolf Vischer-Burckhardt anfertigte. Als Vorlage für eines der **Bergkristallgefässe**, ein Schaustück mit dem Vischer-Wappen und geflügelter Helmzier in einer Krone als Deckelbekrönung[24], diente ein holländischer Deckelpokal aus dem 17. Jahrhundert der Frankfurter Sammlung mit geschnittenen Bergkristallen als Kuppa, Deckel und Fuss sowie dem österreichischen Doppeladler als Deckelfigur und dem Schaft in Gestalt eines schildhaltenden Löwen (Abb. 385).[25] In der Kopie ist der Bergkristall mit charakteristischen Basler Symbolen graviert, wie dem legendären Basilisken, dem Fabeltier mit Hahnenkopf und Schlangenkörper, und dem Baselstab in Roll- und Laubwerk (Abb. 387). Im Unterschied zum Original, das auf Deckel- und Fusswulst Ovalmedaillons mit Tierdarstellungen zeigt, sind hier fortlaufende Tierhatzen ziseliert, die auf die Vorliebe des Basler Auftraggebers für die Jagd anspielen.

Dem anderen **Bergkristallgefäss** mit facettiert geschliffener konischer Kuppa, Fuss und Nodus sowie einem bombierten Deckel diente der reich gefasste Nürnberger Bergkristallpokal aus dem 16. Jahrhundert der Sammlung Rothschild als Vorbild (Abb. 386).[26] In der Variante des Ateliers Bossard präsentiert ein Bär als Bekrönung das Basler Stadtwappen, während die Wappen der Allianz Vischer und Burckhardt in den ornamental ziselierten Wulstabschluss der Kuppa integriert sind (Abb. 388).[27] Die Luzerner Variante verschlankt nicht nur die Proportionen, sondern vereinfacht auch stark die reliefierte Fassung.

Nach einem explizit als eigenständig bezeichneten Entwurf von Karl Thomas Bossard[28] wurde das 1916 signierte silbervergoldete **Trinkgefäss in Form des Baselstabs** ausgeführt (Abb. 389).[29] Dieser ist vom Hirtenstab des Fürstbischofs des Bistums Basel abgeleitet, der bis zur Reformation seinen Sitz in Basel hatte. Auch nach der Reformation und bis heute dient der «Baselstab» den beiden Halbkantonen Basel-Stadt und Basel-Landschaft in unterschiedlicher Ausprägung als Wappenbild.[30] Das Gefäss ist als Sturzbecher konzipiert, der nur in geleertem Zustand abgestellt werden kann. Die gravierten Monogramme «E. V.» und «M. K.» sowie das Datum «19. MAERZ 1916» beziehen sich auf den 8. Hochzeitstag des Ehepaares Egon Vischer (1883–1973) und Margarethe Kern (1885–1921). Die ziselierte Inschrift auf dem Wulst zwischen der Krümme und dem Stab lautet «DOMINE CONSERVA NOS IN PACE». Über den jeweiligen Initialen befinden sich, den Stab hinaufsteigend angebracht, die Ahnenprobe der Ehepartner, die beide aus angesehenen Familien der

402

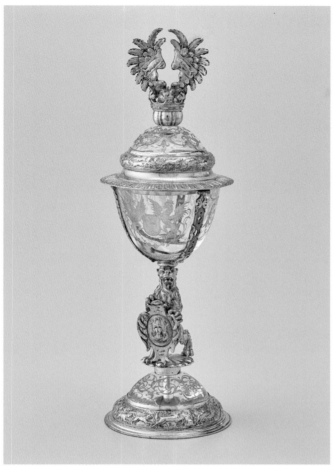

387

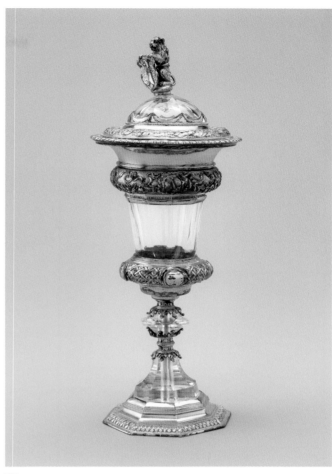

388

387 Bergkristallgefäss, Atelier
Bossard, 1914. H. 24,8 cm, 548 g.
SNM, LM 54760.

388 Bergkristallgefäss, Atelier
Bossard, 1914. H. 25,7 cm, 618 g.
SNM, LM 54764.

Basler Oberschicht stammten. Die Wappen ihrer Vorfahren sind in einen Hintergrund aus ziseliertem Laubwerk auf einem durch Punzierung mattierten Untergrund eingebettet. Auch die Krümme überzieht derselbe Grunddekor wie den Stab, jedoch sind in diesen anstatt der Familienwappen Tiere und Pflanzen integriert, die den Wappen entnommen sind. Die Rückseite des Baselstabs zeigt auf dem gleichen Untergrund die Wappen jener Basler Zünfte, denen Mitglieder der beiden Familien angehörten. Inmitten des Ersten Weltkriegs, der die Schweiz umbrandete, wurde hier ein Familienstück bestellt, um dem Zeitgeschehen gleichsam Widerstand zu leisten und die Werte eidgenössischer Tradition hochzuhalten. Karl Thomas Bossard meisterte die gestellte Aufgabe, indem er die signifikante Form des Baselstabs mit seinen straffen Konturen mit einer dekorativen Oberflächengestaltung auflockerte, die er motivisch dem traditionellen Formenschatz des Ateliers entlehnte, nämlich den in ähnlicher Art mit Laubwerkdekor und integrierten Tieren überzogenen Jagdschalen aus der Vorgängergeneration. Die Ausführung dieses individuellen Entwurfs ist exquisit, insbesondere was die ziselierte Arbeit anbetrifft.

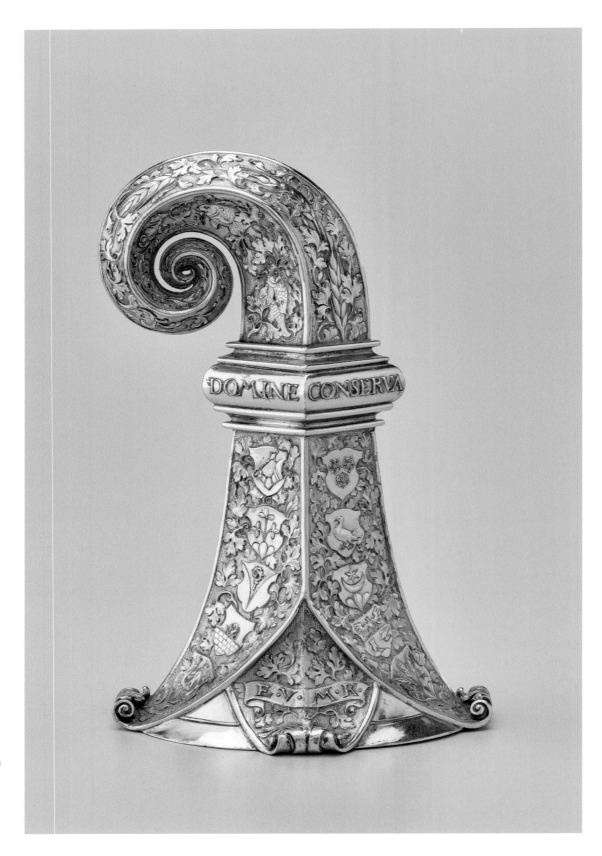

389 Trinkgefäss in
Form eines
Baselstabs, Atelier
Bossard, 1916.
H. 19,3 cm, 434 g.
SNM, LM 56389.

404

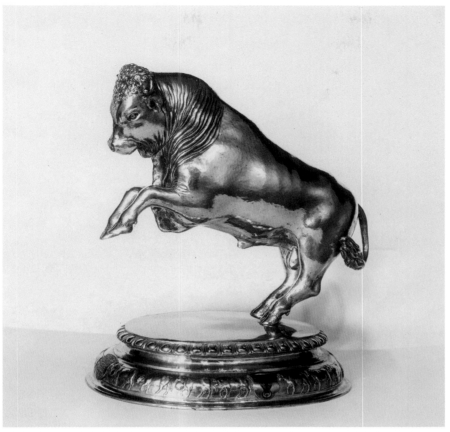

390

391

392

390 Stier, Atelier Bossard, 1914.
Abgebildet in «Der Pfeffingerhof zu
Basel». Verbleib unbekannt.

391 / 392 Gipsmodell des Kopfes.
H. 10,7 cm. SNM, LM 140112.21 und
Aufnahmen während des Fertigungs-
prozesses.

Für die figürlichen, meist aus der Heraldik entwickelten Entwürfe für Tafel-
zierden stand Karl Thomas Bossard seit 1914 sein Freund Robert Durrer zu
Verfügung, von dem bereits oben die Rede war. Künstlerische Begabung und
Neigung sowie sein Kunststudium in Bern und Genf befähigten den Gelehrten,
sich während zwei Jahrzehnten auch als Entwerfer für das Atelier Bossard zu
betätigen.

Einer der frühen Entwürfe Durrers ist die **Statuette eines steigenden
Stieres**, die von Bossards Basler Kunden und Sammler Rudolf Vischer-Burck-
hardt 1914 bestellt und an der 3. Schweizerischen Landesausstellung in Bern
gezeigt wurde (Abb. 390).[31] Die Landesausstellung fiel mit dem Beginn des Ers-
ten Weltkriegs zusammen, von dem die Schweiz dank ihrer Neutralitätspolitik
verschont blieb. Die Figur stellt einen kraftvollen steigenden Stier auf einem
ovalen Sockel dar. Wie ihr Käufer vermerkte, soll er von Robert Durrer nach
einer alten Zeichnung aus dem Atelierfundus von Bossard sen. gestaltet wor-
den sein.[32] Der zweistufige Sockel mit Fusswulst ist mit der ziselierten Dar-
stellung eines Alpaufzugs und den emaillierten Kantonswappen von Uri, Schwyz,
Unterwalden und Luzern dekoriert. Der handwerkliche Entstehungsprozess
des Stückes lässt sich in allen Phasen nachvollziehen; vom Gipsmodell ist

393

394

393 Melusine, Bossard & Sohn, 1918.
H. 20 cm, 1'258 g. SNM, LM 54769.

394 Melusine, Bossard & Sohn,
1921. H. 18,5 cm, 1'693 g. Privatbesitz.

zumindest noch der Kopf (Abb. 391) und von der Treibarbeit sind diverse Fotografien erhalten (Abb. 392). Das separate Gipsmodell des Kopfes zeigt, dass der Herstellungsprozess in einzelnen Teilen geplant war, wie dies die erhaltenen Fotografien bezeugen. Sie zeigen das Aufziehen der einzelnen Teile der Figur mit dem Hammer aus flachen Rondellen Silberblech. Die äussersten Extremitäten der Beine unterhalb der Knie sowie der Schwanz wurden gegossen und angelötet. Es war zweifellos der Atelierchef Friedrich Vogelsanger, ein Meister dieser Technik, dem die Rohform der Figur und auch das Treibziselieren der feineren Formgebung zu verdanken sind. Mit lebensvollen oder gelegentlich auch leicht karikierenden Tier- und Wappenfiguren, die der Feder Robert Durrers entsprossen, erzielte das Atelier in traditionellen Kreisen der 1920er und bis in die 1930er Jahre hinein beachtliche Erfolge.

Verschiedene Zweige der Basler Patrizierfamilie Vischer zählten zu den langjährigen Kunden des Ateliers Bossard, die Aufträge zu individuellen Einzelanfertigungen erteilten. Die Wappenfigur der Familie, die **zweischwänzige Meerjungfrau oder Melusine**, spielte dabei meistens eine Rolle, sei es als Motiv einer dreidimensionalen Umsetzung oder eines Detailmotivs in grösserem Zusammenhang. Nachdem Egon Vischer-Kern zum 10. Hochzeitstag 1918

406

395

396

395 Schweizerdolch, Atelier Bossard,
1926/27. Verbleib unbekannt.
Abbildung SNM, Archiv Bossard.

396 Skizze für die Dolchscheide,
Robert Durrer, 1926. Tusche.
25,2 × 14,6 cm. SNM, LM 180797.49.

die Figur einer lieblichen Melusine auf einem Sockel mit den ziselierten Wappen der Ahnen bestellt hatte[33] (Abb. 393), orderte Rudolf Vischer-Burckhardt 1921 eine andere, saftig-humoristische Variante der Figur der Meerjungfrau anlässlich des 30. Verlobungstags mit seiner späteren Gattin, Louise Marie Burckhardt (Abb. 394). Durrers Schalk, der sich offenbar mit dem des Auftraggebers traf, durfte sich in diesem Stück voll entfalten, indem er die Wappenfigur als fettes Meerweib gestaltete, das fröhlich lachend auf den heftig emporbrandenden Wellen reitet, in denen sich ein Karpfen tummelt, auch dieser ein Element eines älteren Vischer-Wappens. Im Boden befindet sich das emaillierte Allianzwappen der Eheleute sowie das Datum ihrer Verlobung, der 7. Februar 1921. Im Sockelrand eingraviert sind wichtige Daten aus der Familiengeschichte, die auch dieses Stück, wie andere oben vorgestellte Werke aus der Zeit, zur Familienmemorabilie erheben.[34]

Auch die einzige **Eigenkreation in der Art eines Schweizerdolches**, die sowohl aus dem Atelier von Johann Karl als auch dem von Karl Thomas Bossard hervorging, beruht auf einem Entwurf Robert Durrers (Abb. 395 und 396). Die durchbrochen gearbeitete Dolchscheide zeigt im Zentrum einen mächtigen Keiler – der aber eher einem braven Hausschwein gleicht –, der von der bel-

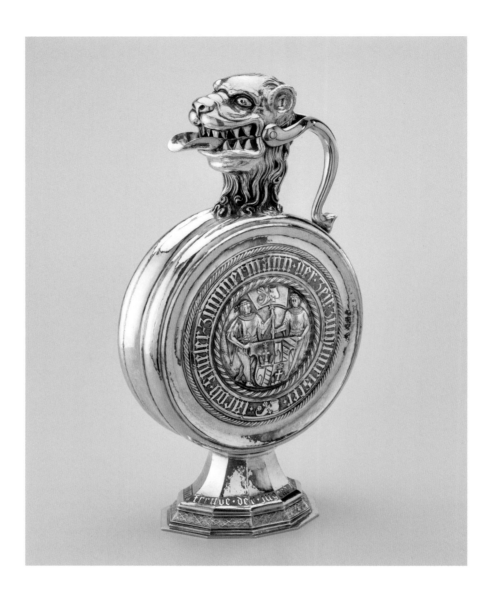

397 Weinkanne, Atelier Bossard,
1926. H. 41,9 cm, 2'333 g. Zunft zu
Safran, Luzern.

lend heranstürmenden Hundemeute gestellt wird. Einer der Hunde ist zu Fall
gekommen und wird vom Keiler attackiert, von vorne eilt ein historisierend
gekleideter Jäger herbei, um diesen mit der Saufeder zu erledigen. Eichenlaub
umrahmt die Szene. Als Ortknauf dient die zweischwänzige Meerjungfrau, das
Vischersche Familienwappen. Auch Beimesser und Pfriem fehlen nicht. Für
den Pfriem sieht der Entwurf eine mädchenhafte Jagdgöttin Diana in kurzem
Hemd vor, für das Beimesser die Vischersche Melusine, unter der sich zwei
Karpfen im Wasser tummeln. Es war wiederum der Basler Sammler Rudolf
Vischer-Burckhardt, der 1926 das Stück in Auftrag gab. Er war ein passionier-
ter Jäger, der im Laufe seines Lebens diverse Jagdreviere in Baselland, dem
nahen Elsass, dem Grossherzogtum Baden und dem Kanton Bern gepachtet
hatte und zusammen mit Jagdgenossen aus der Basler Gesellschaft der Jagd-

398 Haupt für die Reliquie des
Hl. Remigius, Atelier Bossard, 1935.
Stans, Pfarrkirche St. Peter und Paul.
Abbildung SNM, Archiv Bossard.

leidenschaft, dieses einst dem Adel vorbehaltenen «*wahrhaft fürstlichen Vergnügens*», und der sportlichen Geselligkeit frönte. Im Jagdrevier Weisweil im Grossherzogtum Baden, das er 1876–1918 innehatte, verbrachte er nach eigenen Worten mit seiner sich ebenfalls als Jägerin betätigenden Gattin, «*die schönsten Stunden unseres Lebens*».[35]

Während sich für figürliches Gestalten unter dem Einfluss Robert Durrers bis in die 1930er Jahre historisierende Züge hielten, fand das Atelier im Zuge der vom Bauhaus eingeführten Stilentwicklung der «Neuen Sachlichkeit» doch auch zu moderat modernen, einfacheren Formen für individuelle Einzelstücke sowie Gebrauchssilber.

Beispiele dafür sind Entwürfe des Architekten August am Rhyn für grosse silberne **Kannen für die Luzerner Zunft zu Safran**, wie jene mit Vogelkopf-Ausguss von 1921 und jene mit dem Löwenkopf-Ausguss von 1926 (Abb. 397). Sie zeichnen sich durch eine klar gegliederte, nüchtern-einfache Gestaltung aus.

Auch die Entwürfe des Malers und Bildhauers Hans von Matt (Stans 1899– 1985) für Silberskulpturen des Ateliers Bossard sind in der neuen Formensprache gehalten, die sich durch geschlossene Volumen, klare Umrisse und markante Details auszeichnet. Nach 1930 wandte sich von Matt hauptsächlich der Bildhauerei zu und engagierte sich auch für zeitgenössische Plastik. Unter anderem modellierte er 1935 das ausdrucksvolle **Haupt für die Reliquie des hl. Remigius** in der katholischen Pfarrkirche von Stans in der Innerschweiz (Abb. 398). Von Bossards Werkstattchef Friedrich Vogelsanger wurde es meisterhaft in Silber getrieben.

399

399 Teeservice, Entwurf und
Herstellung Martha Flüeler-Haefeli,
Luzern, 1927/28. Zinn, Messing. Kanne
H. 21 cm. Privatbesitz.

400 Fünfteiliges Teeservice, Atelier
Bossard, 1934. Verbleib unbekannt.
Abbildung SNM, Archiv Bossard.

401 Henkelschale, Atelier Bossard,
um 1934, H. ohne Henkel 6,4 cm,
Dm. 15 cm. Privatbesitz.

400

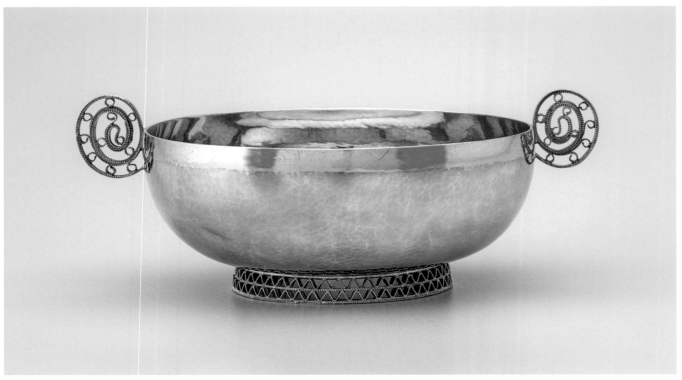

401

410

Zum anderen entwarf er später auch die Modelle für vollplastische silberne Statuetten wie jene eines Bäckers (Abb. 374 und 404) und dem legendären Ritter Heinrich von Winkelried aus dem 13. Jahrhundert (Abb. 406).

In den Gebrauchsobjekten bewahrten die Bossard'schen Kreationen eine gefällig-elegante Grundhaltung mit dekorativen Elementen, ohne zu explizit avantgardistischer Formgebung zu gelangen, wie sie etwa die junge Luzerner Silberschmiedin und Designerin Martha Flüeler-Häfeli (1902–1983) entwickelte (Abb. 399).

Das an der Gedächtnisausstellung 1934 in Luzern ausgestellte **fünfteilige Teeservice** (Abb. 400) zeichnet sich durch einfache stereometrische Gefäss-

402

402 / 403 Entwürfe von Werner Bossard für eine Konfektdose und ein Kaffee- und Teeservice, 1926 und 1927. Tusche, Aquarell. 50,2 × 35 cm bzw. 50 × 36,5 cm. SNM, LM 180806.1, LM 180806.4 und LM 180806.5.

403 / a

b

411

volumina aus; der deutlich sichtbare Hammerschlag betont den handwerklichen Charakter der Arbeit, und die filigranen, spielerisch gerollten Henkel sowie die transparenten Zickzackborde verleihen den Objekten Leichtigkeit und Eleganz. Als vielfältig nutzbare Form wurde die Zuckerschale des Teeservices sogar als variiertes Einzelstück angeboten, mit doppelt durchbrochenem Standring und dekorativ vergrösserten Doppelhenkeln (Abb. 401).

Mit der Begeisterung für die neuen Formen war die Erinnerung an den Historismus und die Beweggründe für dessen Entstehung, nämlich die länderübergreifende Kunstgewerbereform, in Vergessenheit geraten. Im Bewusstsein der Zeitgenossen und selbst des Konservators des Luzerner Kunstmuseums Paul Hilber (1890–1949) hatte sich der Historismus auf die Wahrnehmung verkürzt, dass mit seinen Erzeugnissen die Wünsche des Fremdenverkehrs befriedigt werden sollten. *«Mit dem Einbrechen des Fremdenverkehrs kam eine Welle übertriebener Schätzung der vergangenen Kulturwerte über uns. Man wurde der eigenen Vergangenheit und ihrer Schöpfungen bewusst und schritt zu einer berechnenden Multiplikation der nachgelassenen Prunkstücke weltlicher und kirchlicher Ordnung.»*[36] Anerkannt wurde jedoch, dass dem Historismus zumindest die Rückkehr zu handwerklichen Techniken zu verdanken war.

Auf Werner Bossard (1894-1980), den jüngsten Sohn von Johann Karl Bossard, gehen Entwürfe für ein Tee- und Kaffeeservice (Abb. 403) sowie eine Dose zurück (Abb. 402). Bereits unter der Firmenleitung seines Bruders Thomas betätigte sich Werner als Entwerfer für das Atelier. Seine Formen sind deutlich von der puristischen Ästhetik geprägt, die nach dem Ersten Weltkrieg die neue Lebensart zum Ausdruck brachten. Sie findet in einfachen, funktional bestimmten Formen von klaren Linien und ausgewogenen Proportionen sowie knappen Akzenten ihren markanten Ausdruck. Unter Werners späterer Firmenleitung trat der Historismus endgültig zugunsten der Neuen Sachlichkeit zurück.

ANMERKUNGEN

Biografie

1 Diese Firma wurde am 5. Febr. 1913 aus dem Handelsregister gelöscht. (Mitteilung Handelsregisteramt Luzern).

2 Frdl. Mitteilung 1987 von Herrn Pfarrer Dr. Peter Vogelsanger, Kappel a. Albis, dem Sohn des langjährigen Werkstattchefs Friedrich Vogelsanger anhand handschr. Aufzeichnungen seines Vaters.

3 *Sammlung J. Bossard, Luzern, Antiquitäten und Kunstgegenstände des XII. bis XIX. Jahrhunderts* (= Auktionskatalog Hugo Helbing), München 1910.

4 *Collection J. Bossard, Luzern, II. Abteilung, Privat-Sammlung nebst Anhang* (= Auktionskatalog Hugo Helbing), München 1911.

5 *Collection J. Bossard 1911* (wie Anm. 4), Nrn. 616–704.

Das Atelier und sein Stil

6 Gold- und Silberarbeiten aus der Werkstatt Meinrad Burch-Korrodi, Zürich 1954. – KARL ITEN, *Aufbruch zu neuen Formen. Der Goldschmied Meinrad Burch-Korrodi 1897–1978 und seine Werkstatt*, Altdorf 1997. – *Zugluft. Kunst und Kultur in der Innerschweiz 1920–1950*, hrsg. von Ulrich Gerster, Regine Helbling und Heini Gut (Ausstellungs-Katalog Nidwaldner Museum), Stans/Baden 2008, S. 244.

7 *Schweizer Schmuck im 20. Jahrhundert*, Ausstellung Musée d'art et d'histoire, Genf/Schweizerisches Landesmuseum Zürich, Lausanne 2002. – KARL BÜHLMANN, *Die erste Silberschmiedin kam aus Luzern*, in: Neue Luzerner Zeitung, Nr. 114, 18.5.2002, S. 6 f. – *Zugluft* (wie Anm. 6), Abb. Kat. Nr. 42, S. 153, Kat. Nr. 43, S. 247. – HARALD SIEBENMORGEN, *Frauensilber. Paula Straus, Emmy Roth & Co. Silberschmiedinnen der Bauhauszeit* (Ausstellung Badisches Landesmuseum Karlsruhe), Karlsruhe 2011.

8 Identifikation der Personen durch Frau Gabriele Bossard-Meyer.

9 Frdl. Mitteilung von Pfarrer Dr. Peter Vogelsanger anhand der handschr. Lebensaufzeichnungen seines Vaters Friedrich Vogelsanger sowie mdl. Mitteilung von Frau Gabriele Bossard-Meyer.

10 HANSJAKOB ACHERMANN, *Robert Durrer – Historiker, Denkmalschützer und Kunstschaffender*, in: *Zugluft* (wie Anm. 6), S. 27–37, 245.

11 Die Beschreibung ist einem Vortrag Werner Bossards im Rotary Club Luzern im Jahr 1934 entnommen. Das Manuskript stellte mir freundlicherweise seine Gemahlin, Frau Gabrielle Bossard-Meyer, zur Verfügung.

12 *Zugluft* (wie Anm. 6), S. 26–37. – JAKOB WYRSCH, *Robert Durrer*, Stans 1949, S. 244–250.

13 Darunter eine zweibändige Quellen- und Urkundensammlung zur Geschichte des Niklaus von Flüe, eine Geschichte der Schweizergarde in Rom und das bis heute grundlegende Inventarwerk der «Kunstdenkmäler des Kantons Unterwalden». – ROBERT DURRER, *Bruder Klaus*, 2 Bde, Sarnen 1917–1921. – ROBERT DURRER, *Die Schweizergarde in Rom und die Schweizer in päpstlichen Diensten*, Luzern 1927. – ROBERT DURRER, *Die Kunstdenkmäler des Kantons Unterwalden*, Zürich 1899–1928.

14 LINUS BIRCHLER, *Robert Durrer und seine Kunst*, in: Aus Geschichte und Kunst. Zweiunddreissig Aufsätze, Robert Durrer zur Vollendung seines sechzigsten Lebensjahres dargeboten, Stans 1928, S. 582–594.

15 *Ausstellung Goldschmiedearbeiten aus der Werkstatt J. L. Bossard und Karl Th. Bossard, Luzern. Altes Porzellan und Fayencen aus Zürcher Privatbesitz. Alte Textilien aus dem Besitze des Museums* (= Wegleitungen des Kunstgewerbemuseums der Stadt Zürich 43), Zürich 1922, S. 5–8.

16 Kunstmuseum Luzern, 11. November – 9. Dezember 1934.

17 *Neue Zürcher Nachrichten*, 29.11.1934, Nr. 324.

Arbeiten aus der Zeit von 1901 bis 1914

18 HANSPETER LANZ, *Weltliches Silber 2, Katalog der Sammlung des Schweizerischen Landesmuseums Zürich*, Zürich 2001, Abb. 990, S. 393, Farbtaf. S. 394.

19 Vgl. FERDINAND LUTHMER, *Der Schatz des Freiherrn Karl von Rothschild. Meisterwerke alter Goldschmiedekunst aus dem 14.–18. Jahrhundert*, hrsg. von F. L., Architekt und Director der Kunstgewerbeschule zu Frankfurt a. Main, Bd. 2, Frankfurt a. Main 1885 Taf. XXX C.

20 Vgl. LUTHMER (wie Anm. 19), Nr. und Taf. 41.

21 LANZ (wie Anm. 18), Nr. 990, S. 393.

22 RUDOLF VISCHER-BURCKHARDT, *Der Pfeffingerhof zu Basel*, o. J. [1920er Jahre], Nr. 25, S. 118, 119. Das im Buchtitel erwähnte Datum 1918 bezieht sich lediglich auf den Zeitpunkt der Registrierung des ganzen Anwesens und seiner Kunstschätze. Erst in den 1920er Jahren erfolgte die Herausgabe der Publikation für die Familie im Privatdruck, wie etliche aus den 1920er Jahren datierende und in der Publikation aufgeführte Gegenstände nahelegen.

23 Es waren total 64 Silberobjekte, davon 14 alte, die anderen von Goldschmied Ulrich Sauter, Basel, und seit den 1890er Jahren vom Atelier Bossard, Luzern.

Arbeiten aus der Zeit von 1914 bis 1934

24 VISCHER-BURCKHARDT (wie Anm. 22), Nr. 31, S. 121, 122. – ALAIN GRUBER, *Weltliches Silber. Katalog der Sammlung des Schweizerischen Landesmuseums Zürich*, Bern 1977, Nr. 159, S. 98/99.

25 LUTHMER (wie Anm. 19), Bd. I, Frankfurt a. Main 1883, Nr. und Taf. 30.

26 LUTHMER (wie Anm. 19), Bd. I, Frankfurt a. Main 1883, Nr. und Taf. 13. – Rijksmuseum Amsterdam, Inv. Nr. BK-17191 (Jacob Fröhlich, Nürnberg, 1556/58).

27 VISCHER-BURCKHARDT (wie Anm. 22), Nr. 30, S. 121 f. – GRUBER (wie Anm. 24), Nr. 158, S. 98/99.

28 *Karl Bossard 1876–1934, Robert Durrer 1867–1934, Louis Weingartner 1862–1934, Alois Balmer 1866–1934*, [Gedächtnisausstellung Kunstmuseum Luzern], Luzern 1934, Nr. 47.

29 LANZ (wie Anm. 18), S. 345, Nr. 930.

30 LOUIS MÜHLEMANN, *Wappen und Fahnen der Schweiz*, Lengnau 1991, S. 86–93.

31 «*Ein Stier ganz von Hand getrieben zis[eliert] a/Fuss mit 4 Wappen der Waldstätte*», Bestellbuch des Ateliers Bossard, 30. Januar 1914.

32 VISCHER-BURCKHARDT (wie Anm. 22), Nr. 32, 91 f., 123 und 124.

33 GRUBER (wie Anm. 24), Nr. 251, S. 169.

34 Die Inschrift lautet: «*ANNO DOMINI 1593 HAT LEONHART VISCHER KAUFHERR UND BVRGER ZU COLMAR SIN ADELICH WAPPEN BEKOMMEN / A.D. 1630 IST MATHÆUS VISCHER SIN URENKEL NACH BASEL KOMMEN UND WARD 1649 BVRGER DISER LOBLICHEN STADT.*» – VISCHER-BURCKHARDT (wie Anm. 22), Nr. 48, S. 99, 132.

35 VISCHER-BURCKHARDT (wie Anm. 22), S. 94.

36 PAUL HILBER, *Luzernische Goldschmiedekunst*, in: Neujahrsbuch 1931, hrsg. von der Kommission des Luzernischen Gewerbemuseums, Luzern 1931, S. 118 ff.

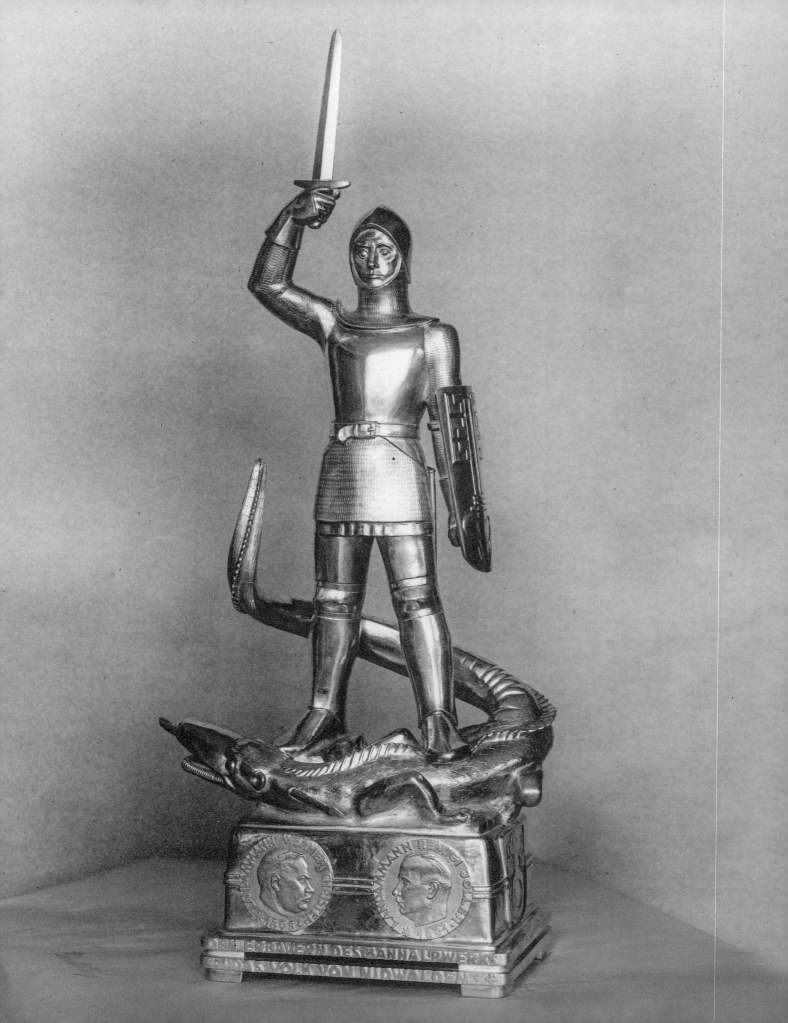

Das Atelier unter Werner und Karl Bossard 1934–1997

Christian Hörack

404 Figur eines Bäckers mit Mühlrad.
Entwurf Hans von Matt, Atelier
Bossard, 1936. H. 46 cm. 2'560 g.
Zürich, Zunft zum Weggen

Werner Bossard kam am 27. Oktober 1894 als jüngstes der sieben Kinder
Johann Karl Bossards zur Welt. Nach dem Besuch des humanistischen Gym-
nasiums in Luzern und einem 1918 in Genf abgeschlossenen Jurastudium
entschied sich der junge Mann, auch das Goldschmiedehandwerk zu erler-
nen.[1] Auf eine dreijährige Ausbildung zum Goldschmied an der Kunstgewerbe-
schule in Genf mit den Nebenfächern Emaillieren und Ziselieren folgten zwei
Jahre Ausbildung zum Silberschmied an der höheren Fachschule für Edel-
metallindustrie in Schwäbisch Gmünd.[2] Nach einem längeren Studienaufent-
halt in London und der einjährigen Anstellung als Verkaufsmitarbeiter eines
Genfer Geschäftes trat Werner Bossard schliesslich 1928 in das Geschäft
seines Bruders Karl Thomas ein und bereicherte dessen Angebot durch Ent-

416

405 Becher für das Eidgenössische
Schützenfest Luzern 1939. Entwurf
Eduard Friedrich Renggli, Atelier
Bossard, 1939. H. 10,2 cm. 126 g.
SNM, LM 66446.

würfe in zeitgenössischer Formensprache (Abb. 402/403).³ Im Februar 1931 hei-
rateten Werner Bossard und Gabrielle Meyer (1900–1995), die Enkelin des
Sammlers und Mentors von Johann Karl Bossard, Jost Meyer-am Rhyn, sowie
des Kunsthistorikers Johann Rudolf Rahn (siehe S. 18, 27–30). Ihrer Ehe entspran-
gen die drei Kinder Anne-Marie, Verena und Karl.

Das Jahr 1934 bedeutete einen grossen Einschnitt für das Atelier Bossard:
Wenige Wochen nach dem Tod des kreativen Entwerfers Robert Durrer verstarb
am 8. Juli auch Karl Thomas Bossard (siehe S. 396). In schwieriger Zeit hinterliess
er seinem jüngeren Bruder das traditionsreiche Geschäft, das dieser 1936 von
der Erbengemeinschaft im vollen Umfang übernahm. Während den Jahren
des Zweiten Weltkrieges fehlte Werner Bossard mehrmals im Geschäft, da er
immer wieder Militärdienst leisten musste. Trotzdem waren Kontinuität in der
Mitarbeiterführung und gleichbleibend hohe Qualitätsstandards durch den
langjährigen Atelierchef Friedrich Vogelsanger gewährleistet, der bis 1950 für
Bossard tätig war (siehe S. 392). Seine von ihm selbst getriebenen, streng ge-
stalteten plastischen Figuren und Objekte orientierten sich am Zeitgeschmack
(Abb. 404). Ihnen lagen weiterhin häufig Entwürfe des Bildhauers Hans von Matt
(1899–1985) zugrunde (siehe S. 409). Auch der Glasmaler Eduard Friedrich Reng-
gli (1888–1954) lieferte Entwürfe, beispielsweise für die Preisbecher des Eid-
genössischen Schützenfestes 1939 in Luzern, die sowohl von Bossard als auch
von Louis Ruckli jun. in grösserer Zahl ausgeführt wurden (Abb. 405).⁴

417

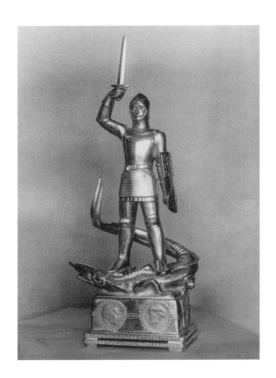

406 Figur des Heinrich von Winkelried. Entwurf Hans von Matt, Atelier Bossard, 1942.

Die Schweizerische Landesausstellung 1939 in Zürich ermöglichte der Firma Bossard im Pavillon 28 einen publikumswirksamen Auftritt, der ebenfalls in der Presse gelobt wurde: «*Das Wort ist kaum imstande, alle des Meisters ausgestellten Kostbarkeiten wie Kelche, Pokale, Services, Becher, Ringe, Ketten, Raumschmuckfiguren genügend zu würdigen.*»[5] Ein bedeutendes Werk im Stil der sogenannten geistigen Landesverteidigung ist die 1941 von Hans von Matt entworfene und von Bossards Atelierchef Friedrich Vogelsanger ausgeführte Figur der legendären Gestalt des Heinrich von Winkelried als Drachentöter (Abb. 406).[6] Dieser Tafelaufsatz wurde Werner Christen und Remigi Joller, den beiden Hauptinitianten des als Bannalpwerk bekannt gewordenen umstrittenen Staudammprojektes zur Stromerzeugung, vom Nidwalder Regierungsrat geschenkt.[7]

Die Kirchgemeinden blieben wichtige Auftraggeber des Ateliers. Ausstellungen der renovierten Zuger Monstranz von 1518 sowie der 1708 angefertigten Surseer Monstranz in den Schaufenstern des Geschäftes am Schwanenplatz in den Jahren 1935 und 1936 warben für eine der Spezialitäten Werner Bossards, das fachgerechte Restaurieren und Ergänzen historischer Goldschmiedearbeiten.[8] Neu geschaffene Kreationen des Ateliers in bisweilen modernen Formen wurden gerade in seinen Anfangsjahren an diversen Ausstellungen und Anlässen werbewirksam gezeigt. Den Auftakt bildete 1938 die Ausstellung christlicher Kunst in Bellinzona, an der mehrere Arbeiten Bossards überzeugten: «*Sehr erfreulich ist, was Werner Bossard (Luzern) ausstellt: vier Kelche, ein Ziborium und ein Rauchfass; dieser aus einer gros-*

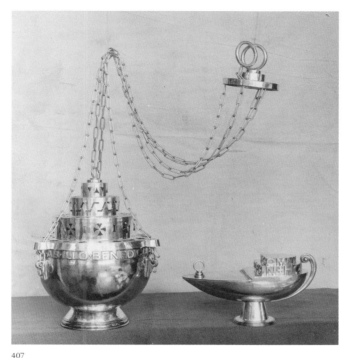

407

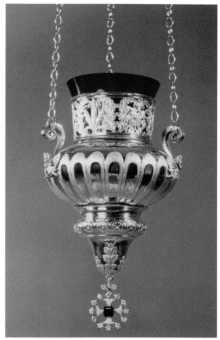

408

407 Weihrauchfass und Schiff für
die Luzerner Kirche St. Josef, Atelier
Bossard, um 1941.

408 Kirchenampel, Atelier Bossard
1966 oder 1968. 18-karätiges Gold.
Berg Athos.

*sen Tradition hervorgegangene Goldschmied zeigt sich in den genannten
Arbeiten als selbständig, ohne in eine der modernen Richtungen ‹nachfüh-
lend› einzuschwenken.»*[9] Besondere Erwähnung verdienen zudem das Weih-
rauchfass und Schiff für die 1941 fertiggestellte Kirche St. Josef in Luzern in
modernen Formen[10] (Abb. 407), das 1946 vollendete Bruder-Klausen-Reliquiar
für St. Oswald in Zug[11] sowie die beiden 1966 und 1968 aus 18-karätigem
Gold angefertigten Kirchenampeln für Klöster auf dem Berg Athos (Abb. 408).

Anlässe wie die 100-Jahr-Feier der von Zug nach Luzern verlegten Gold-
schmiedewerkstatt im Oktober 1946 oder die Beteiligung Bossards als Bijou-
tier an einer Modeschau im Kunsthaus Luzern 1950 wurden noch in der Presse
erwähnt. Dann wurde es allmählich ruhiger um das Atelier Bossard, und das
Geschäft wurde neu geordnet. So war beispielsweise eine Alters- und Hinter-
bliebenenversicherung in Form einer Pensionskasse, die das alte System
eines Fürsorgefonds für invalide Arbeiter und Witwen ersetzte, bereits 1938
eingeführt worden.[12] Werner Bossards Ehefrau Gabrielle Bossard-Meyer, die
mehrere Sprachen beherrschte und zudem über gute Kenntnisse in der Mine-
ralogie verfügte, bildete sich auch kaufmännisch weiter und unterstützte ihren
Gatten bei der Kundenbetreuung.[13] Erwin Beer trat 1951 die Nachfolge Fried-
rich Vogelsangers als Atelierchef an. In dieser Zeit wurden neben den klassi-
schen Goldschmiedarbeiten, darunter von Werner Bossard entworfene
Schmuckstücke (Abb. 409), zunehmend auch andernorts hergestellte Fertig-
waren wie Schmuck, Bestecke und kleinere Souvenirs vertrieben. Werner
Bossard verstarb am 27. März 1980.

409 Brosche und Kette, entworfen
von Werner Bossard, 1944. Verkaufs-
prospekt.

419

Sein Sohn Karl Bossard (*1943), Goldschmied in 6. Generation, führte das Geschäft bis 1997 weiter. Karl absolvierte seine Goldschmiedelehre von 1960 bis 1964 bei der fast gleichnamigen Firma Bosshardt in Zürich, vertiefte anschliessend in Neuenburg seine Französischkenntnisse und besuchte an den Technika in La Chaux-de-Fonds und Lausanne Kurse über die Herstellung von Uhren und Chronometern. Nach eineinhalb Jahren Ausbildung an Dr. Raebers höherer Handelsschule in Zürich trat Karl 1968 zunächst als Teilhaber in das väterliche Geschäft ein. Er führte dessen Umbau 1976 durch und leitete es nach dem Tod des Vaters ab 1980 allein weiter. In den letzten Jahren waren dort noch zwei Silberschmiede, zwei Goldschmiede sowie ein Lehrling beschäftigt. Karls Mutter Gabrielle Bossard-Meyer stand ihm auch in höherem Alter noch aktiv zur Seite. Das inzwischen stark reduzierte Angebot an klassischer Korpusware umfasste hauptsächlich Becher (Abb. 410 und 411), bisweilen wurden auch noch Tee- und Kaffeeservice oder Objekte für Kirchen hergestellt. Silbernes Besteck von Jezler oder Christofle verkaufte man weiterhin, selbst stellte Bossard aber kein Besteck mehr her. Schmuck hingegen wurde nach wie vor auch selbst entworfen und angefertigt, teilweise unter Verwendung alter Gussformen und Modelle. Beliebt bei ausländischen Touristen waren jetzt einfachere, robustere Schmuckstücke mit Steinen aus dem deutschen Idar-Oberstein. Karl Bossard stand bis zur definitiven Geschäftsaufgabe 1997 ein für hohe handwerkliche Qualität. Dieser seit jeher gepflegte Anspruch des Ateliers war für die Kunden ein wichtigeres Argument als avantgardistische Kreationen.

410 Becher, von Peter C. Lindenmeyer, Mitglied der Basler Zunft zu Webern am 22. April 1974 der Zürcher Zunft zur Waag geschenkt, Atelier Bossard, 1974. H. 10,8 cm. 224 g. SNM, DEP 3594, Depositum Zunft zur Waag, Zürich.

411 Preisbecher der Association Suisse de Golfe für die nationale Seniorenmeisterschaft, Atelier Bossard, 1981. H. 7,8 cm. 132 g. SNM, LM 99300.

410

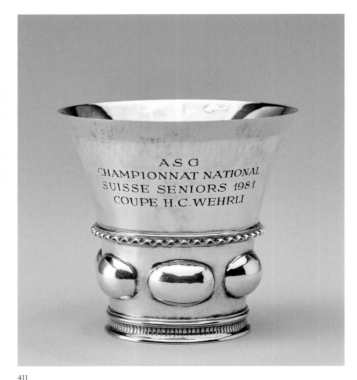

411

420

ANMERKUNGEN

1 GABRIELLE BOSSARD-MEYER, *Der Grundhof und seine Bewohner*, Luzern 2000, S. 51.

2 Beide Lehrgänge wurden ohne Abschluss besucht.

3 BOSSARD-MEYER (wie Anm. 1), S. 52.

4 HANSPETER LANZ, *Silberschatz der Schweiz*, Karlsruhe 2004, S. 200, Nr. 154. – HANSPETER LANZ, *Weltliches Silber 2, Katalog der Sammlung des Schweizerischen Landesmuseums Zürich*, Zürich 2001, Abb. 990, S. 393, Farbtaf., S. 221. – JEAN L. MARTIN, *Schützenbecher der Schweiz*, Lausanne 1983, S. 110, Nr. 288.

5 *Luzerner Tagblatt*, 18. August 1939.

6 FRANZISKA HÄLG-STEFFEN, *von Winkelried*, in: Historisches Lexikon der Schweiz, Bd. 13, Basel 2013, S. 499.

7 *Vaterland*, 18. Mai 1942. – Eine Replik der Figur befindet sich im Stanser Regierungsratssaal.

8 *Vaterland*, 12. Juli 1935. – *Vaterland*, 9. Juni 1936. – *Tagblatt*, 9. Juni 1936.

9 *Neue Zürcher Nachrichten*, Nr. 221, Blatt 1, 23. September 1938, S. 1–2.

10 *Vaterland*, 12. November 1949, mit Abb.

11 *Neue Zürcher Nachrichten*, Nr. 149, 29. Juni 1946, Ausgabe 2, Religiöse Kunst in der Stadt Zug: «[…] *So erhielt die Pfarrei Zug kürzlich zur Aufbewahrung einer vom Pfarramt Sachseln geschenkten Reliquie von Bruder Klaus ein wundervolles Kleinod goldschmiedener Künstlerarbeit aus der Werkstatt des Luzerner Goldschmiedes Werner Bossard. Das neue Bruder-Klausen-Reliquiar wurde […] in feierlicher Prozession […] nach St. Oswald geleitet, um dort im Unterbau des vor einigen Jahren erstellten Bruder-Klausen-Altares Aufstellung zu finden.*»

12 *Neue Zürcher Zeitung*, Blatt 6, 7. Januar 1938, Abendausgabe N° 39, S. 2.

13 BOSSARD-MEYER (wie Anm. 1), S. 53.

KATALOG
AUSGEWÄHLTER WERKE

Christian Hörack

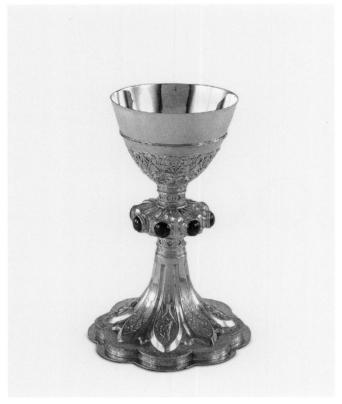

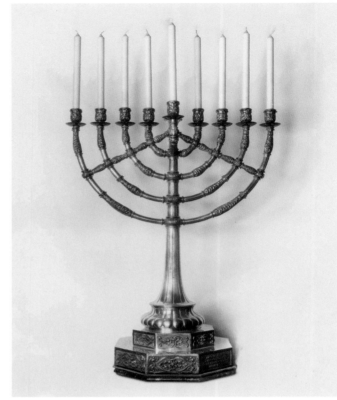

1

2

1 MESSKELCH

1890
Hospental, Pfarrkirche Mariä Himmelfahrt
Literatur: BRUNNER 2008, S. 386, Abb. 449.

Der von Gerold Nager (siehe S. 289) gestiftete Kelch und die dazugehörige Patene wurden 1890 vollumfänglich im Atelier Bossard gefertigt, worauf eine Inschrift unter dem Fuss hinweist. Die Fusspartie mit den plastischen lanzettförmigen Blättern erinnert an den Burgunderkelch. Allerdings sind diese hier auf einen achtpassigen Grundriss abgestimmt und zusätzlich mit gotischem Masswerk und gravierten Darstellungen der Heiligen Mauritius, Katharina, Georg und Barbara verziert. Die Patene zeigt auf ihrer Oberseite die Himmelfahrt Mariens umgeben von vier Medaillons mit Büsten der von ihren Symbolen begleiteten Evangelisten.

2 MENORA

1925
H. ca. 120 cm
Ca. 24 kg
Basel, Beit Yosef Synagoge
Literatur: CHRZANOVSKI 2021,
S. 86–87. – BLOCH 1961, S. 61–63.

Der im Atelier Bossard hergestellte neunflammige Chanukka-Leuchter orientiert sich an der «authentischen» Darstellung der Menora auf dem 82 n. Chr. errichteten Titusbogen in Rom. Dort wird der siebenflammige Leuchter aus dem zweiten Tempel in Jerusalem als Teil der Beute im Triumphzug des Titus detailgenau dargestellt. Bossards Leuchter ersetzt den grossen silbervergoldeten und mit kostbaren Steinen besetzten achtarmigen Leuchter, der 1922 aus der 1868 eingeweihten neuen Basler Synagoge an der Leimenstrasse entwendet worden war.

3 HOSTIENMONSTRANZ

1901/02
H. 77,4 cm
Altstätten SG, Pfarrkirche St. Nikolaus

Neuschöpfung, konzipiert als Gegenstück einer bereits vorhandenen, noch von der Gotik geprägten Monstranz aus dem frühen 17. Jahrhundert. Nur das beim Original vorhandene Schweifwerk-Ornament auf dem Fussschaft weist in die Spätrenaissance. Bossard entschied sich, von diesem Stil auszugehen und Aufbau und Höhe den

Proportionen des Vorbildes anzugleichen. Die pavillonartigen Architekturelemente der Neorenaissance lassen sich in den 1890er Jahren auch in Luzern nachweisen. Das Schweifwerk des Fusses stellt die Verbindung zur existenten Monstranz her. Als Vorlage für den Fuss dürfte die Augsburger Monstranz von 1630 der Kirche St. Nikolaus in Wil gedient haben.

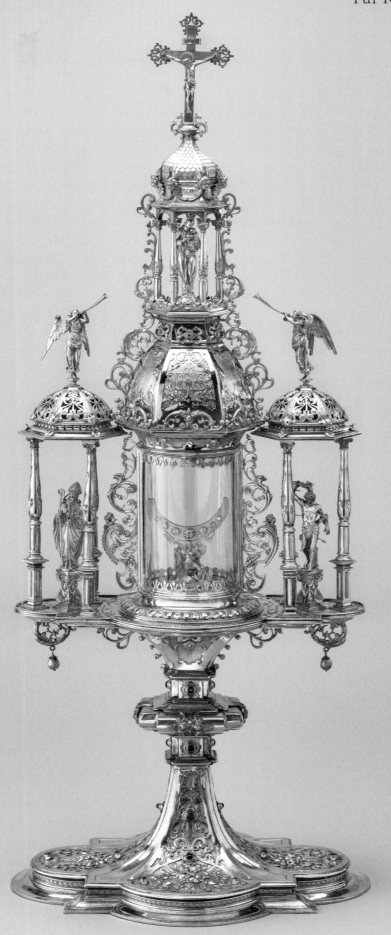

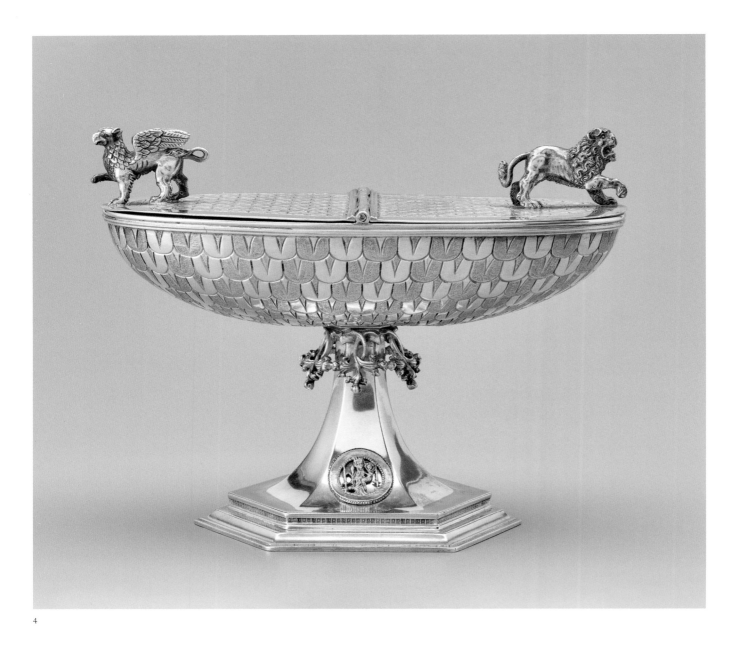

4

4 WEIHRAUCHSCHIFFCHEN

1892
H. 15 cm, L. 20 cm
559 g
Privatbesitz
Provenienz: Chorley's Auctions, Gloucestershire,
28.1.2020, Lot 137.

Das Gefäss, in dem der Weihrauch für
den Gebrauch in der Liturgie aufbewahrt
wird, dürfte nach einem aus Perugia stam-
menden Vorbild geschaffen sein. Die bei-
den Figuren Greif und Löwe sind die
Symbole dieser Stadt. Im Christentum wird
der Greif zudem mit Jesus in Verbindung
gebracht, und der Löwe wird dem Evange-
listen Markus zugeordnet.

426

5a

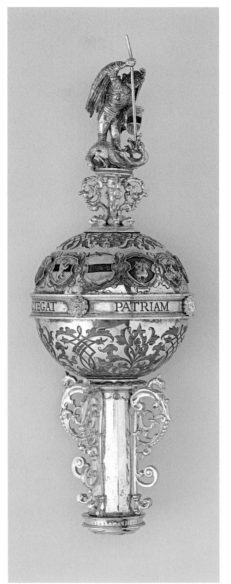

5b

6

5 WEIBELSTAB DES STANDES ZUG

1886
L. 114 cm
648 g (Oberteil)
Zug, Staatskanzlei des Kantons Zug

Der vom Erzengel Michael im Kampf mit dem Drachen bekrönte Stab ist der früheste bei Bossard entworfene und angefertigte Weibelstab. Anlass für seine Herstellung waren die Feierlichkeiten zum 500-Jahr-Jubiläum der Schlacht bei Sempach. Der Stab besteht aus drei zusammenschraubbaren Teilen. Als Inspirationsquelle dürfte

der 1629 in Augsburg von Jeremias Michel angefertigte Pedellstab (Zeremonienstab) des Stiftes Beromünster mit silberner Statuette des hl. Michael gedient haben.

6 WEIBELSTÄBE VON FRIBOURG (links) UND LUZERN (rechts)

1898
SNM, Fotoarchiv Bossard
Literatur: ANDREY 2009, S. 206–208. – RITTMEYER 1941, S. 256, Taf. 204.

Neben den Weibelstäben der Stände Zug und Schwyz fertigte Bossard auch eine

Kopie des seit 1849 im Musée cantonal aufbewahrten Stabs des Freiburger Gross-weibels von Hans Iseli, 1640 (Musée d'art et d'histoire Fribourg, Inv. Nr. 3804), an. Der auf dem Original des 17. Jahrhunderts kaum noch erkennbare Dekor wurde rekonstruiert. Der Luzerner Weibelstab ist eine weitere Kreation Bossards.

427

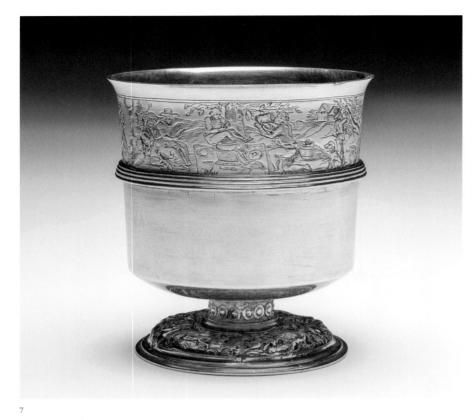

7

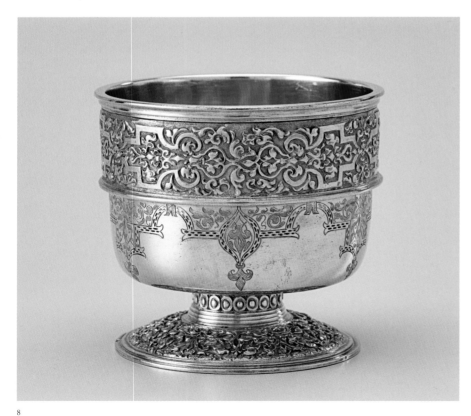

8

7 MONATS-SATZBECHER

Um 1890–1900
H. 8,6 cm
218 g
London, Victoria and Albert Museum,
Inv. Nr. M.202A-1923

Ineinandersteckbare Häufe- oder Satz-
becher genannte Bechersets aus der
Spätrenaissance waren im Historismus
beliebte Sammelobjekte.
Auf dem Lippenrand die Monatsdarstellung
«August» nach Vorlagen um 1600 des
Zürcher Kupferstechers Dietrich Meyer
d. Ä. (1572–1658). Von den ursprünglich
zwölf Bechern hat sich auch der Becher
«September» im Victoria and Albert
Museum erhalten.

8 SATZBECHER

Um 1890
H. 7,8 cm, Dm. 8,4 cm
253 g
SNM, LM 76466
Literatur: LANZ 2001, S. 200, Nr. 743.

Aus einem Satz von Häufebechern mit
plastischem und graviertem Maureskende-
kor auf Fuss, Wandung und Mündungsrand.
Vier weitere Becher dieses Satzes bei
Sotheby's New York (Auktion *Important
English and continental silver*, 11.4.2000,
Nr. 35). Es handelt sich um Kopien eines
Bechers von Christoph Lindenberger aus
Nürnberg (Meister 1546/49, stirbt 1586)
im Musée Unterlinden in Colmar aus dem
Schatz von Trois Epis. Die Authentizität
eines weiteren bei Neumeister München
(Auktion 280, 8.12.1993, Nr. 178) verstei-
gerten Bechers dieses Satzes wird ange-
zweifelt.

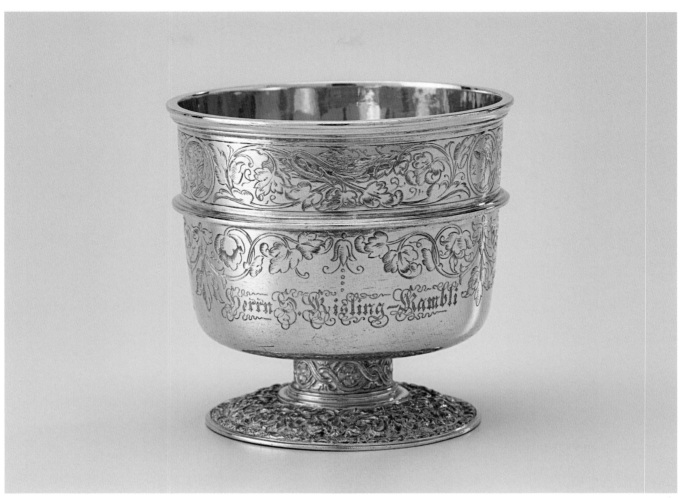

9

9 SATZBECHER

1886
H. 7,9 cm
159 g
Privatbesitz
Provenienz: Schuler Auktionen, Zürich,
24.3.2021, Lot 303.

Die Widmung «*Herrn S. Kisling-Kambli –
zur Feier der silbernen Hochzeit 4/VI.1886 – in
dankbarer Verehrung der gemischte Chor
Zürich*» erinnert an die silberne Hochzeit
von Maria Luise Kambli und Sebastian
Kisling (1836–1908). Dieser war Inhaber
eines Eisengeschäftes und stark im Zürcher
Kulturleben engagiert, u. a. als Präsident
des Theaterkomitees und Mitglied des
Finanzkomitees der Schweizerischen Lan-
desausstellung in Zürich 1883.

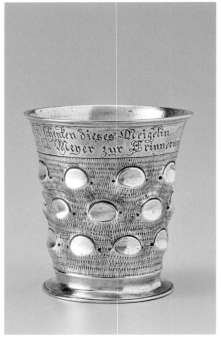

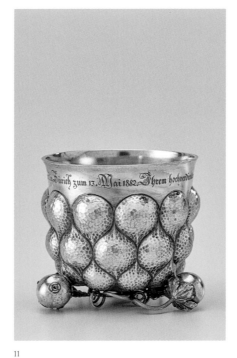

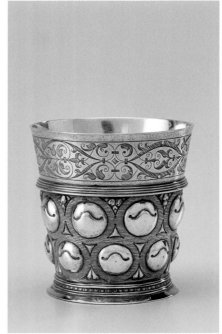

10

11

12

10 ASTBECHER

1880
H. 7,1 cm
53 g
Kilchberg, Conrad Ferdinand Meyer-Haus,
Inv. Nr. CFMH_K_1708

Becher in Astform nach Vorbildern aus der
Renaissance (Becher, Dresden, um 1600,
Sammlung Liechtenstein, Vaduz–Wien,
Inv. Nr. SI 186), die sich an silbergefassten
Gefässen aus echten Ästen orientieren
(Astbecher, deutsch, um 1480, SKD, Grünes
Gewölbe, Inv. Nr. III 258.). Die Inschrift
«*Rudolf u. Caroline Rahn schenken dieses
Meigelin / der Louise Elisabetha Camilla Meyer
zur Erinnerung an den 5. Januar 1880.*» hält
den Anlass der Schenkung des Bechers fest:
die Taufe von Conrad Ferdinand Meyers
Tochter Camilla (1879–1936).

11 BECHER AUF GRANAT-APFELFÜSSEN

1882
H. 8,8 cm
211,9 g
SNM, AG 12361
Literatur: LANZ 2001, S. 199, Nr. 741.

Die Widmungsinschrift «*Ihrem hochverdien-
ten Praesidenten Dr. G. Meyer v. Knonau die
antiquarische Gesellschaft in Zürich zum 13. Mai
1882.*» hält fest, dass Gerold Meyer von

Knonau (1843–1931), Professor für Ge-
schichte an der Universität Zürich und
Präsident der Antiquarischen Gesellschaft
in Zürich, diesen Becher von letzterer
als Geschenk anlässlich ihres 50-jährigen
Bestehens erhielt.

12 NOPPENBECHER

Um 1895
H. 8,9 cm
211 g
Privatbesitz
Provenienz: Catawiki, 3.1.2021, Lot 43837283.

Seit der Renaissance sind Glasbecher mit
aufgesetzten Noppen beliebt, die auch
von Goldschmieden häufig imitiert wurden.
Auf der Unterseite ist das Kantonswappen
Uri eingraviert. Ein 1894 datierter Noppen-
becher mit anderem Ornamentband und
Wappen Schuhmacher befindet sich
ebenfalls in Privatbesitz.

13 BECHER MIT BESCHLAGWERK

1898
H. 9,9 cm
146 g
Privatbesitz

Der mit getriebenem Beschlagwerk deko-
rierte Becher trägt das Wappen Huber
und die Widmungsinschrift «*In dankbarer

Erinnerung an den 1. Nov. 1898 J.R.R.*», die
besagt, dass dieser Becher dem Juristen und
späteren Diplomaten und Politiker Max
Huber (1874–1960) von Johann Rudolf Rahn
(siehe S. 29) geschenkt wurde. Zu Max
Huber siehe auch Kat. 22 und Kat. 75.

14 JAGDBECHER

1884
H. 3 cm, L. 14,2 cm, B. 7,2 cm
90,3 g
SNM, LM 56835
Literatur: LANZ 2001, S. 200, Nr. 742.

Zwischen den Akanthusranken befinden
sich die Wappen Bischoff, Basel, und das
Allianzwappen Pestalozzi, Zürich – Pfyffer
von Altishofen, Luzern. Am Rand eingra-
vierte Inschrift: «*Herren Prof. Dr. J. J. Bischoff
in dankbarer Erinnerung an den 21. Dez. 1884 /
E. und A. Pestalozzi-Pfyffer.*». Emil Pestalozzi
(1852–1929), Arzt und Präsident des Schwei-
zerischen Katholischen Volksvereins,
heiratete 1883 Adele Pfyffer von Altishofen
(1864–1933). Johann Jakob Bischoff (1841–
1892), war Professor für Gynäkologie und
Geburtshilfe an der Universität Basel und
Mitbegründer des Zoologischen Gartens in
Basel.

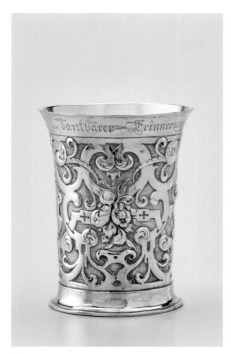

13

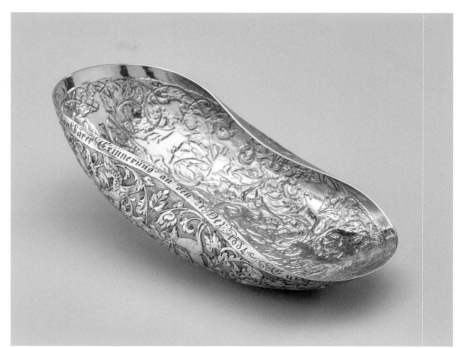

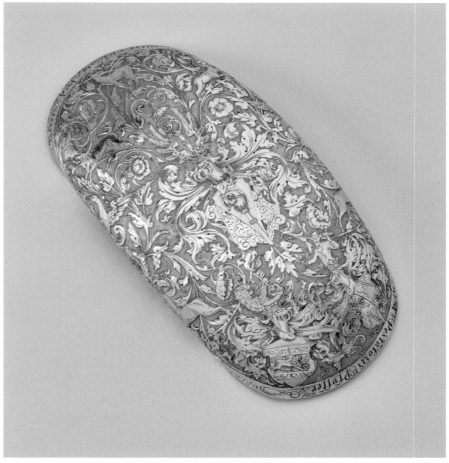

14

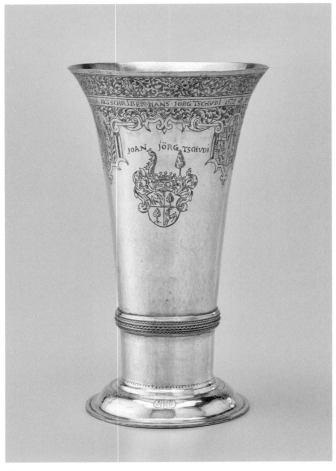

15

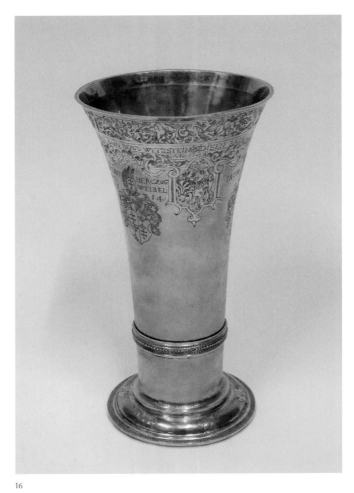

16

15 STAUFBECHER

Datiert 1572, aber um 1900
H. 23,5 cm
517 g
SNM, LM 24464
Literatur: GRUBER 1977, S. 51, Nr. 50. –
RICHTER 1983, S. 103 f.

Der ungemarkte Becher aus Luzerner Patrizierbesitz trägt die Inschrift «*DISEN BAECHER HAT GESCHENCKT EIN LOBLICHER BURGER ZE ELM IM GLARIS DEM ALTSCHRIBER HANS JÖRG TCHUDI 1572*» sowie die Wappen von Salis, Tschudi und Hoffmann. Rankendekor und Kartuschen mit Allegorien nach Gravurvorlagen von Claes Janszoon Visscher (1587–1652). Ein identischer Staufbecher befand sich in der Auktion Collection J. Bossard 1911, Nr. 81 (Kat. 16).

16 STAUFBECHER

Datiert 1581, aber um 1900
H. 23,5 cm
440 g
Ashmolean Museum, University of Oxford,
Inv. Nr. WA2013.1.84
Literatur: Collection J. Bossard 1911, Nr. 81. –
RICHTER 1983, S. 103 f.

Der Staufbecher trägt die Peter Suter aus Baden zugeschriebenen Marken, stammt jedoch aus dem Atelier Bossard und gleicht dem 1572 datierten ungemarkten Exemplar (Kat. 15). Die Inschrift «*DISEN BAECHER HAT GESCHENCKT EIN LOBLICHE BURGERSHAFT ZU MINSTER IN ERGOW IREM SCHRIBER IOANN BEATO WETZSTEIN ANNO 1581*» sowie die Wappenschilde mit den Namen des «*Niclaus Herczog Amzweibel 1614*» und «*Jacob Herczog*» täuschen einen historischen Kontext vor. Unter dem Rankenwerk befinden sich Kartuschen mit Maria mit dem Kind, dem hl. Michael und dem hl. Paulus.

17 FUSSBECHER AUF UNTERSATZ

1898
H. 13,2 cm; 503 g (Becher), Dm. 20,3 cm;
444 g (Untersatz)
SNM, LM 4721
Literatur: GRUBER 1977, S. 47, Nr. 42/43.

Becher, Untersatz und Originaletui. Die drei Medaillons des Bechers zeigen Helvetia mit dem Schild, einen Krieger in «altschweizerischem Kostüm» mit Federhut und Gewehr sowie einen Schweizerkrieger mit Eisenhut, Zweihänder und Wappenschild. Der Untersatz trägt die Widmungsinschrift: «*Dem hochverdienten Kreisinstructor Herrn Oberst Rud. Bindschedler zum 50 jährigen Offiziersjubiläum gewidmet von den Infanterieoffizieren der IV Division Luzern, 11. Dezember 1898*». Die Form des Untersatzes entspricht einem 1889 wohl für Bossard in Zinn angefertigten Untersatz (SNM, LM 69645).

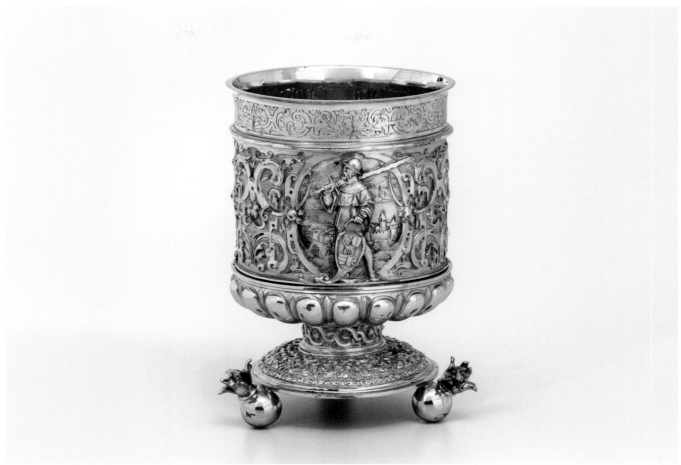

17a

b

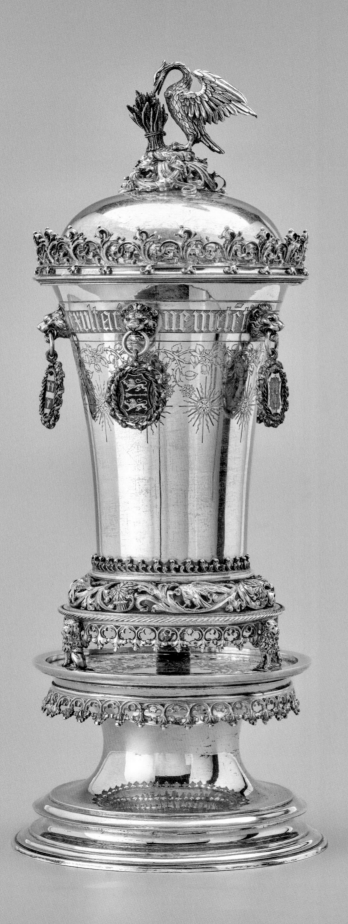

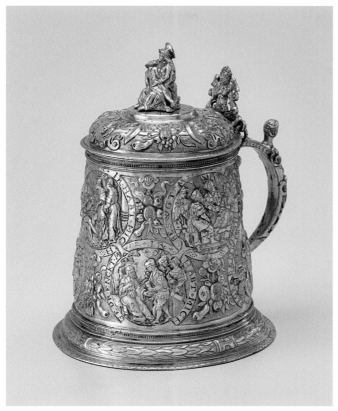

19

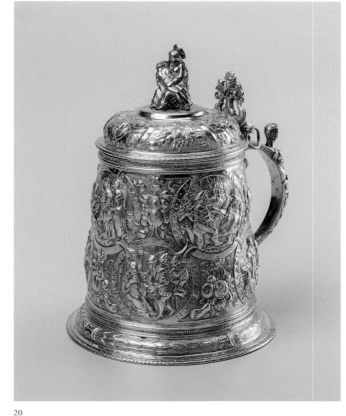

20

18 STAUFBECHER AUF UNTERSATZ

1890
H. 35,8 cm (Gesamthöhe), Dm. 14 cm (Fuss)
1'482 g (Gesamtgewicht)
Privatbesitz
Provenienz: Sotheby's, Paris, 7.11.2013, Lot 310.

Staufbecher in spätgotischer Form mit nicht entzifferter Inschrift und fünf emaillierten Wappen-Anhängern. Der Sockel wurde von Bossard und Sohn zwischen 1901 und 1913 passend ergänzt.

19 DECKELHUMPEN

Um 1870
H. 16,5 cm, Dm. 12 cm
479 g
SNM, LM 19563
Provenienz: 1899 Verkauf als Original durch Bossard ans Historische Museum Basel; 1932 als Original ans Landesmuseum weiterverkauft.
Literatur: GRUBER 1977, S. 142 f., Nr. 221. – RICHTER 1983, S. 53–55. – ORTWEIN 1873, Abt. 7, Luzern, Blatt 24. – European Silver 1992, S. 49, Nr. 88. – Hervorragende Kunst-Sammlung 1895, S. 36, Nr. 460.

Der Deckelhumpen mit Darstellung der sieben Werke der Barmherzigkeit ist eines der frühen repräsentativen Werke Bossards, ehemals Teil der Sammlung Meyer-am Rhyn (siehe auch S. 27 f. und Abb. 9d). Im Deckel in Medaillon das gravierte Wappen der Urner Familie Schick sowie die Initialen «MS» des Martin Schick, Ratsherr und Landvogt der Leventina († 1591). Der vor 1873 entstandene Humpen ist von den Urner Marken, dem Wappen und den Initialen abgesehen die exakte Kopie eines 1594 datierten Nürnberger Deckelhumpens aus der Sammlung Emil Otto von Parparts (1813–1869). Von Richter wurde der Martin Adam Troger († 1602) aus Altdorf zugeschriebene Humpen 1983 als ein Werk Bossards identifiziert. Das Nürnberger Vorbild wurde 1895 bei Heberle versteigert, von Alfred Pringsheim erworben, zuletzt 1992 bei Sotheby's in Genf versteigert und ist heute verschollen.

20 DECKELHUMPEN

Um 1870–1880
H. 16,5 cm
Privatbesitz

Die detailgetreue Kopie des sogenannten Sieben-Werke-Humpens ist mit Bossards Marken gestempelt.

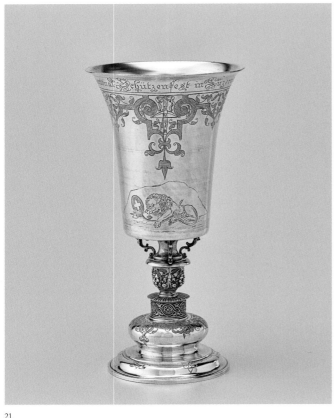

21

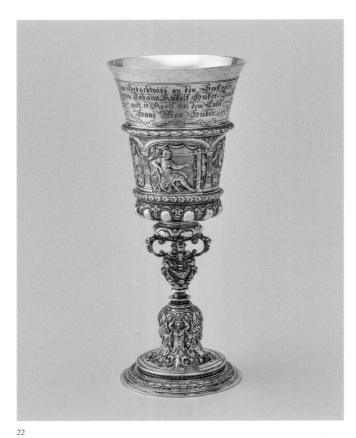

22

21 SCHÜTZENPOKAL

1881
H. 20 cm
223 g
SNM, LM 72159
Literatur: LANZ 2001, S. 264, Nr. 854.

Nachbildung eines Pokals des späten 16. Jahrhunderts mit gravierter Darstellung des Luzerner Löwendenkmals und Inschrift: «*Kantonal Schützenfest in Luzern 1881.*».

22 POKAL

1883
H. 23,1 cm
376 g
Privatbesitz

Die Widmungsinschrift auf der Kuppa «*Zur Gedächtniss an den Grossvater / Herren Johann Rudolf Huber-Zundel / gest. 18. April 1883 dem Enkel / Hans Max Huber.*» wird ergänzt durch alternierende Beschlagwerkkartuschen mit den Darstellungen von Hephaistos und Athena am Webstuhl – Allegorien der Maschinen- und Textilindustrie. Sie beziehen sich auf das Erbe des Stifters, den Zürcher Seidenfabrikanten Johann

Rudolf Huber (1808–1883), der auch seiner Enkelin Anna ein Bossard-Objekt schenkte (Kat. 48). Zu Max Huber siehe auch Kat. 13 und Kat. 75.

23 DECKELPOKAL

1880
H. 48 cm; 1'234 g
SNM, DEP 4057.1-3, Depositum der Hirzelschen Familienstiftung

Reich verzierter, von altem Schweizer bekrönter Pokal mit drei hochovalen Medaillons, umfasst mit dem Wappen Hirzel und Umschrift «*AVDENTES DEVS / IPSE IVVAT*» und den Brustbildern von Salomon Hirzel, Umschrift «*SALOMON HIRZEL BVERGERMEISTER 1580–1652*», sowie Hans Caspar Hirzel, Umschrift «*HANS CASPAR HIRZEL BVERGERMEISTER 1617–1691*». Der Lippenrand mit Inschrift «Der Ahnen Ehre weiht der Enkel Freuden». Die in der Widmungsinschrift im Deckelinnern «*Familie Hirzel / gewidmet / AN DER JVBELFEIER / 15. Juni 1880 / von ihrem / XV. Präsident*» erwähnte Feier könnte im Zusammenhang mit dem 400. Todesjahr des Abtes von Muri, Hermann Hirzel, stehen.

436

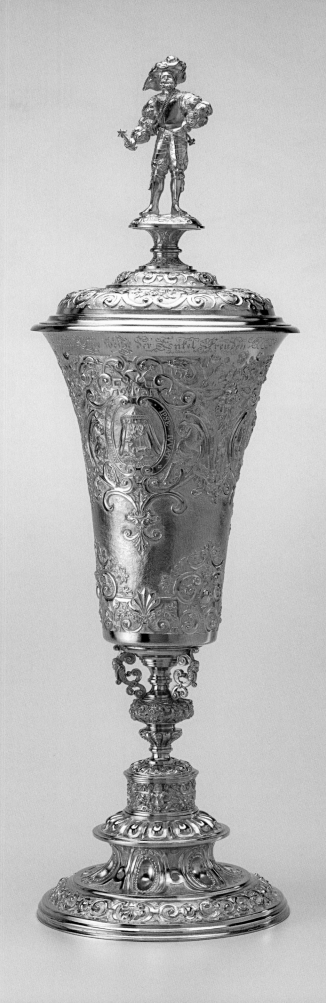

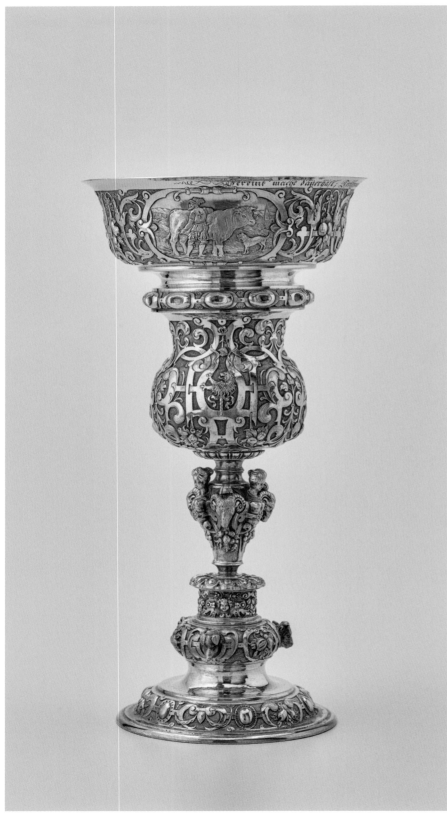

24

24 WIDDER-POKAL

1884
H. 25,8 cm
583 g (ohne Deckel)
H. 36,5 cm
878 g (mit Deckel)
Zürich, Zunft zum Widder
Literatur: HÖRACK / LANZ 2019, S. 18–19. –
PREISWERK-LÖSEL 1994, S. 215–227.

Der für die Zunft zum Widder, die Zürcher
Metzgerzunft, angefertigte Pokal ist eine
Eigenschöpfung Bossards, inspiriert von
süddeutschen Entwürfen der Renaissance
(siehe S. 230f). Tierköpfe und Darstellungen
des Metzgerhandwerks nehmen direkten Bezug auf die Auftraggeber. Erst
anlässlich der Weltausstellung in Paris 1889
wurde der Pokal von Bossard mit einem
Deckel versehen (Abb. 197). Die Kritik
lobte 1889 den in Paris ausgestellten Pokal
(siehe S. 232).

25 DECKELPOKAL

1885
H. 45 cm
Bernisches Historisches Museum, Inv. Nr. H/339
Literatur: BRAUN 2013, S. 90.

Die gepressten Teile Kuppa, Deckel und
Fuss dürften aus einer süddeutschen Manufaktur stammen. Sie wurden bei Bossard
mit dem Schaft, der Deckelbekrönung und
der eingravierten Widmung ergänzt. Die
Inschrift informiert über die Schenkung
und erklärt den speziellen Steinbesatz
(wohl Bergkristall, Rauchquarz und Amethyst) des Pokals: «*Prof. Dr. Bernhard Studer /
Präsident / der geologischen Commission /
1869–1885 / zur Vollendung / der geologischen
Karte / der Schweiz / gewidmet von der / schweizerischen Eidgenossenschaft*». Bernhard Studer
(1820–1911) war Apotheker, in Bern politisch engagiert und präsidierte von 1876 bis
1910 die Kommission des dortigen Naturhistorischen Museums.

26 SEMPACHER-POKAL

1886
H. 20,2 cm; 265 g
Stiftung für Kunst, Kultur und Geschichte,
Winterthur, Inv. Nr. 49356
Provenienz: Auktionshaus Zofingen, 19.–
20.11.1993, Lot 1745.

Heinrich Meier, Direktor der von
Moos'schen Eisenwerke Emmenweid und
gebürtiger Sempacher, liess bei den Festlichkeiten der 500-Jahr-Feier der Schlacht
bei Sempach seine gesamte Belegschaft
in Kostümen und mit Ausrüstungsgegen-

25

26

27

ständen nach historischen Vorlagen als
«Tross und Nachhut im Heer der Eidgenos-
sen» teilnehmen. Als Dank dafür bestellten
die Mitarbeiter der Eisenwerke für ihren
Direktor bei Bossard diesen Pokal, dessen
Fuss die offizielle Festmedaille von Hugues
Bovy (1841–1903) ziert.

27 DECKELPOKAL

1886
H. 37,5 cm; 774 g
Kurpfälzisches Museum der Stadt Heidelberg,
Inv. Nr. GM 15

An der Lippe des Pokals in Renaissanceform
befindet sich die umlaufende Widmung:
«*Der Bürgerschaft Heidelbergs zur 500. Jubel-
feier der Universität, die schweizerischen ehema-
ligen Studierenden 1886.*»

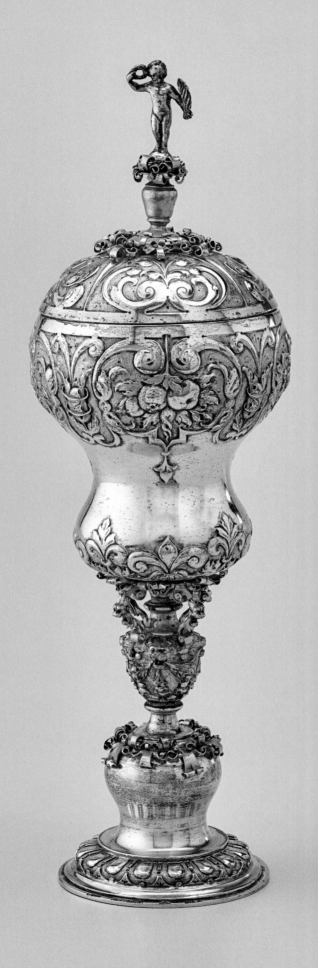

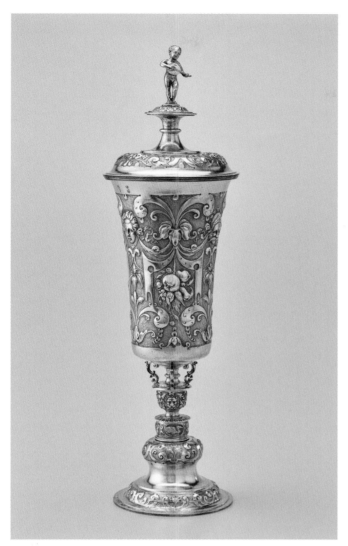

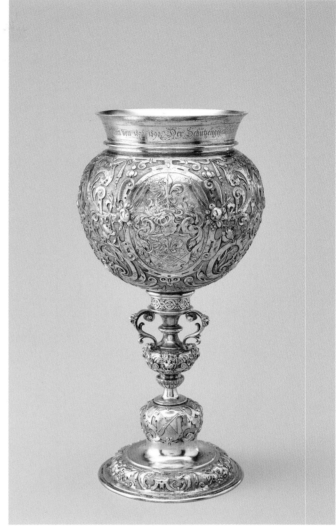

29

30

28 BIRNPOKAL

Um 1890
H. 26,8 cm
349 g
SNM, LM 54093
Literatur: GRUBER 1977, S. 96, Nr. 151. –
RICHTER 1982, Nr. 51, S. 66. – RICHTER 1983,
S. 101 f.

Beim in der Widmungsinschrift «*Herrn Dr.
A. Kündig aus Dankbarkeit Henri Hug*»
erwähnten Beschenkten dürfte es sich um
den Basler Chemiker Dr. August Theodor
Kündig (1834–1891) handeln. Mögliche
Vorbilder sind ein Augsburger und ein
Frankfurter Pokal aus der Zeit um 1600 aus
Bossards Privatsammlung (*Sammlung
Bossard 1911*, Nr. 75 & 82).

29 DECKELPOKAL

1889
H. 34,8 cm, Dm. 10 cm
515,5 g
SNM, LM 116375

Der laut Marke 1889 angefertigte Pokal
wurde dem Basler Fritz Vischer-Bachofen
(1845–1920) als Präsident des Spital-
pflegamts 1896 geschenkt. Die Inventar-
Klebeetikette mit der Nummer 307
auf der Innenseite des Pokals verweist
auf einen Eintrag im Nachlassinventar von
Fritz Vischer-Ehinger mit dem Vermerk
«*Geschenk an Fritz Vischer-Bachofen als
Pflegamtspräsident*».

30 SCHÜTZENPOKAL

1890
H. 29,5 cm
763 g
Schützengesellschaft der Stadt Zürich
Literatur: MARTI 1898, S. 92.

Laut Inschrift wurde der Pokal im Jahr 1890
«*Der Schützengesellschaft der Stadt Zürich
gewidmet von Hermann Nabholz-Reinacher
Oberst Brigr. Obmann von 1870–1890.*». Die
Kuppamedaillons zeigen einen Zürcher
Scharfschützen um 1780 mit Stutzer und
Weidmesser, einen Schützen in altschweize-
rischer Tracht des 16. Jahrhunderts mit Lun-
tenbüchse und Schwert sowie das Wappen
des Hermann Nabholz (1836–1905), der
auch den folgenden Pokal bei Bossard bezo-
gen hat.

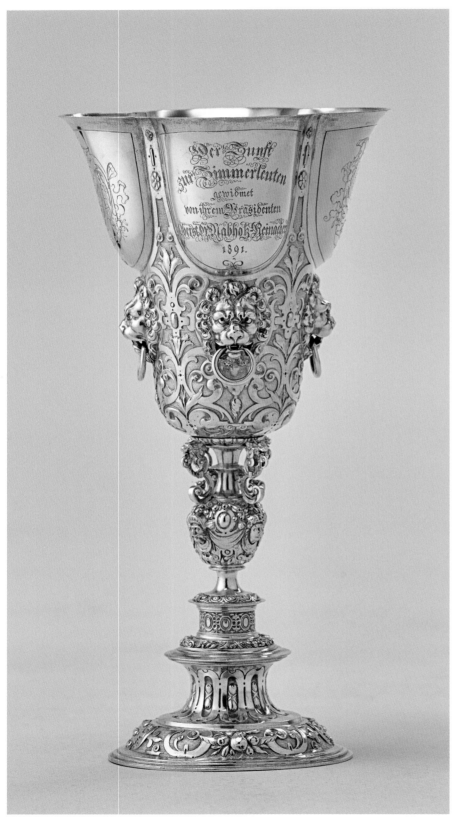

31

31 ZIMMERLEUTEN-POKAL

1891
H. 32 cm
905 g
Zürich, Zunft zu Zimmerleuten

Der unter anderem mit Löwenprotomen, Beschlagwerk und Maskarons reich verzierte Pokal nach barocken Vorbildern trägt auf der Kuppa die Inschrift «*Der Zunft / zur Zimmerleuten / gewidmet / von ihrem Präsidenten / Oberst H. Nabholz-Reinacher / 1891.*», das Zunftwappen und das Wappen des Stifters Hermann Nabholz, der auch den vorhergehenden Pokal bei Bossard in Auftrag gegeben hat.

32 KUNSTVEREINS-POKAL

1894
H. 36 cm
Museum Zofingen, Inv. Nr. A-212

Am Lippenrand der Kuppa ist die Widmung eingraviert «*1805 Der Schweizerische Kunstverein der gastlichen Stadt Zofingen – 1894*». Darunter befinden sich das farbige, von barockem Ornament umgebene Wappen der Stadt Zofingen sowie am Kuppawulst die Wappen von Aarau, Lausanne, Glarus, Le Locle, Lugano, Zürich, Basel, Bern, Luzern, St. Gallen, Winterthur, Solothurn und Schaffhausen. Den Deckel bekrönt die Figur der Helvetia, die als Schild das Wappen des 1806 in Zofingen gegründeten Schweizerischen Kunstvereins, dem Dachverband der örtlichen Kunstvereine, hält. Eine Entwurfszeichnung ist erhalten (SNM, LM 180794.38).

33 DECKELPOKAL

Um 1890
H. 21 cm
Historisches Museum Luzern, Inv. Nr. 02978.06
Literatur: SÖLL 2022, Kat. 172, S. 276.

Der mit Putten, Früchtebündeln und Beschlagwerk dekorierte Pokal mit Bossards Marken ist die Kopie eines um 1575 angefertigten, äusserst qualitätvollen Berner Deckelpokals, der sich in Privatbesitz befindet. Lediglich die Knaufpartie und die Deckelbekrönung unterscheiden sich vom Berner Original.

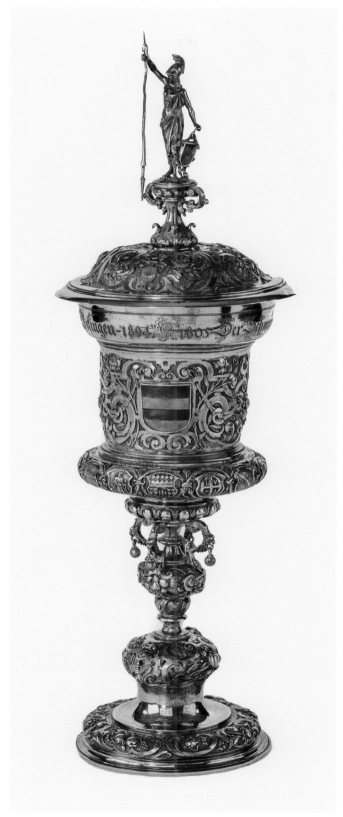

32

33

34

34 AKELEI-DECKELPOKAL

Um 1900
H. 34,8 cm
686 g
Zürich, Gesellschaft der Schildner zum
Schneggen
Literatur: HUBER-TOEDTLI 2006, S. 102.

Akeleiförmige Becher, deren Kuppa aus
einem Stück herausgearbeitet werden
muss, sind besonders anspruchsvoll in der
Herstellung. In Nürnberg waren sie sehr
beliebt, und die Goldschmiede mussten
seit 1573 einen Akeleipokal als Meister-
stück anfertigen. Eine mögliche Anregung
für diesen Pokal könnte der von Georg
Mond aus Dresden um 1610 angefertigte
Pokal sein (SKD, Grünes Gewölbe,
Inv. Nr. IV 185), dessen Kuppa in Form und
Dekor grosse Ähnlichkeit aufweist. Der
Deckel wurde nach einem erhaltenen
Modell aus dem Bestand des Ateliers ange-
fertigt (Abb. 73), auch eine Entwurfszeich-
nung liegt vor (SNM, LM 180793.22). Auf
der Kuppa sind die Kardinaltugenden Pru-
dentia (Vorsicht), Temperantia (Mässi-
gung) und Fortitudo (Stärke) dargestellt,
ergänzt durch die den Deckel bekrönende
Justitia (Gerechtigkeit).

35 DECKELPOKAL

Um 1890
H. ca. 50 cm
Verbleib unbekannt

Der monumentale Pokal ist nur dank eines
historischen Glasplattenfotos des Ateliers
bekannt. Der Handelsgott Merkur bekrönt
den Deckel, auf dem der Sitz der Basler
Handelsbank im Schilthof wiedergegeben
ist. Die Kuppa zeigt eine Ansicht der Stadt
Bern und Wilhelm Tells Apfelschuss. Ver-
mutlich angefertigt für Alphons Koechlin
(1821–1893), Mitbegründer der Basler
Handelsbank 1863, von 1866 bis 1875 auch
Ständerat und bis 1891 Präsident, anschlies-
send Ehrenpräsident der Handelskammer.
Anlässlich einer Ehrenfeier 1891 wurde ihm
«ein silberner Tafelaufsatz» überreicht
(Basler Stadtbuch 1894, S. 19). Denkbar als
Auftraggeber wäre auch Rudolf Albert
Koechlin (1859–1927), seit 1893 Direktor
und seit 1898 Verwaltungsrat der Basler
Handelsbank. Ähnlichkeit besteht zu dem
1599/1602 in Nürnberg angefertigten
Schützenpokal des Andreas Rosa (Germa-
nisches Nationalmuseum, Nürnberg,
Inv. Nr. HG 617).

35

36 FORTUNAPOKAL

1901
H. 66 cm
Zürich, Männerchor
Literatur: PREISWERK-LÖSEL 2001, S. 34–35.
– LUTHMER 1883–1885, Bd. II, Nr. 8.

Die Inschriften am Kupparand «*Dem
Männerchor Zürich zum 75ten Stiftungfest
gewidmet von seinen Frauen*» und im Deckel
«*Am 9. Juni 1901*» informieren über den
Anlass, zu dem dieser Buckelpokal mit
Fortuna als Deckelfigur angefertigt wurde.
Er ist eine direkte Kopie des 1603–1606
von Hans Pezolt in Nürnberg angefertigten
Fortunapokals aus der Sammlung Roth-
schild (München, Bayerisches Nationalmu-
seum, Inv. Nr. 59/1). Trotz aller Detailtreue,
die auch eine vorhandene Entwurfszeich-
nung (SNM, LM 180793.45) auszeichnet,
ist Bossards um 4 cm höherer Pokal etwas
schlanker als sein Vorbild. Die Vereinschro-
nik des Männerchors von 1926 (S. 114)
informiert über den stattlichen Ankaufs-
preis von Fr. 3'000.

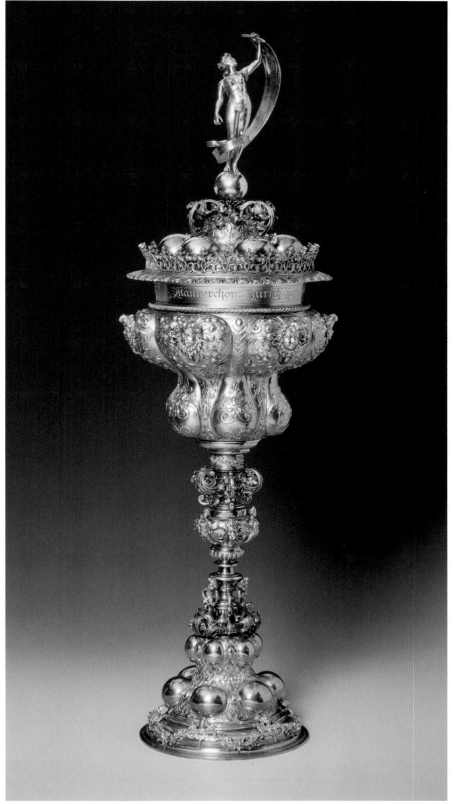

36

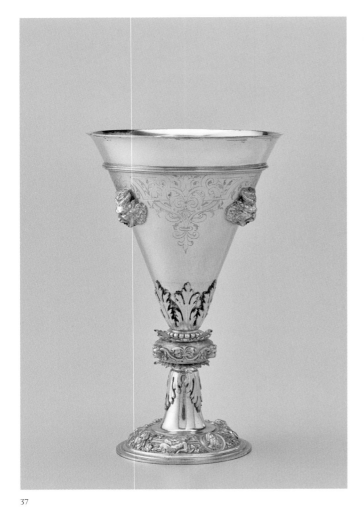

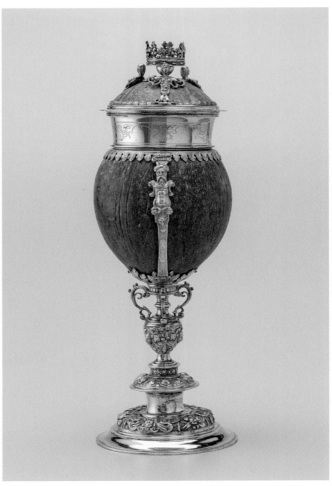

37

38

37 SPITZPOKAL

1901–1913
H. 21,4 cm
559 g
SNM, LM 52467
Literatur: GRUBER 1977, S. 101, Nr. 164. –
RICHTER 1983, S. 100.

Spätere Variante eines Spitzpokals nach
dem zeitweise Jamnitzer zugeschriebenen
Augsburger Vorbild aus Bossards Sammlung
(siehe S. 191). Die Teufelsköpfe sind nach
Basler Goldschmiedemodellen angefertigt,
und der Fussring orientiert sich am Deckel-
pokal des Nürnberger Goldschmieds Sebald
Mader von 1559/1570 (Berlin, Kunstgewer-
bemuseum, Inv. Nr. Hz 1184), der sich in
den 1890er Jahren bei Bossard befunden hat
und auf einem Glasplattenfoto des Ateliers
abgebildet ist.

38 KOKOSNUSSPOKAL

1900
H. 30,4 cm
SNM, LM 183328

Die den Deckel zierende Krone und die
Inschrift «*VLARICO CORONVLÆ CORO-
NAM D.D. I.R.R. ANNO SALVTIS MCM*»
weisen auf den Beschenkten hin, Rudolf
Ulrich Krönlein (1847–1910), Professor für
Chirurgie und Direktor der chirurgischen
Abteilung am Zürcher Kantonsspital. Er
erhielt diesen Pokal von Johann Rudolf
Rahn geschenkt als Dank wohl für eine
Operation. Rahn schildert am 28. Mai 1900
in einem Brief an Bossard die begeisterte
Reaktion Prof. Krönleins: «*Umso mehr* [...]
*freut es mich immer und immer, dass Sie mit
Ihrem wunderhübschen Pokal mit der ‹coronula›
so sehr meinen Geschmack getroffen haben. Es ist
das zierlichste, was ich an solchen Kunstgegen-
ständen besitze.*» (Zentralbibliothek Zürich,
Rahn'sche Sammlung).

39 DECKELPOKAL

1913
H. 34,8 cm
1'212 g
SNM, LM 54770
Literatur: GRUBER 1977, S. 98, Nr. 157.

Nodus und Kuppa sind aus geschliffenem
Bergkristall. Der Deckel wird von einer
Figur des hl. Christophorus bekrönt. Im
Innern des Deckels gravierte Wappen-
plakette mit Wappen der Basler Familie
Vischer und den Initialen «E» und «V» für
Johann Jakob Egon Vischer (1883–1973).
Datiert nach Inschrift auf dem Schaftso-
ckel: «*12. Dez. 1913.*». Im Gegensatz zu den
beiden 1914 ebenfalls für Mitglieder der
Familie Vischer angefertigten Pokale mit
Bergkristall (Abb. 387 und 388) ist hier kein
historisches Vorbild bekannt.

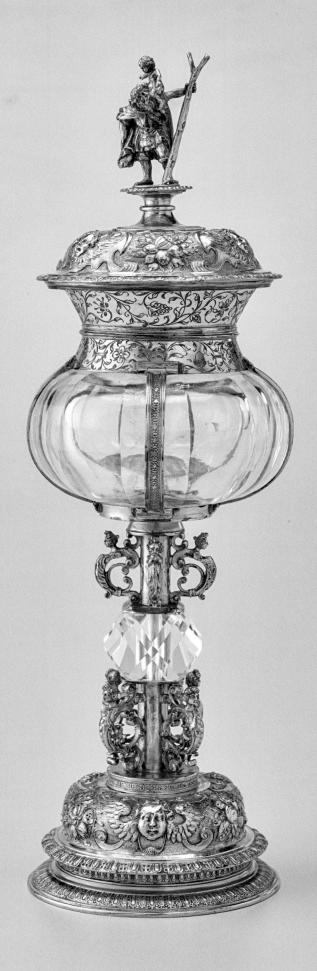

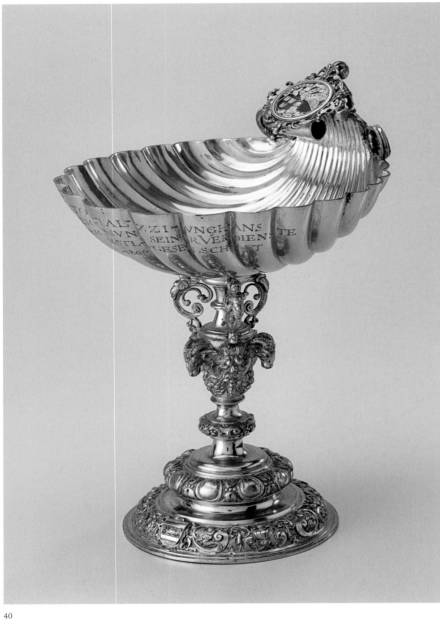

40

40 FUSSSCHALE

1896
H. 23,1 cm
584,5 g
SNM, LM 64875
Literatur: LANZ 2001, S. 330, Nr. 920.

Die Inschrift auf der muschelförmigen Kuppa «HERRN FR. OTTO PESTALOZZI JUNGHANS IN DANKBARER ANERKEN-NUNG SEINER VERDIENSTE UM DIE ZÜRCHER KÜNSTLERGESELLSCHAFT 1873–1896.» erinnert daran, dass es sich um das Abschiedsgeschenk an den Kaufmann, Politiker und Präsidenten der Zürcher Künstlergesellschaft Friedrich Otto Pesta-lozzi (1846–1940) handelt. Die an einem Festakt von einem «Benvenuto Cellini» überreichte Schale bezieht sich auf eine 1638 von Melchior Trüb in Zürich angefer-tigte – etwas schlichtere – Schale (Histori-sches Museum Basel, Inv. Nr. 1947.273.), von der auch eine exakte Kopie mit Boss-ard-Marken (Schuler Auktionen, Zürich, 15.9.2021, Nr. 317) bekannt ist. Ob es sich bei einer vierten Schale, die mit Zürcher Beschau und der Marke Trüb gestempelt ist (Kunsthandel), um ein weiteres Vorbild oder um ein Erzeugnins des Ateliers Bossard handelt, ist umstritten.

41 FUSSSCHALE

1923
H. 28 cm
793 g
Privatbesitz

Unter Karl Thomas Bossard angefertigte Fussschale mit muschelförmiger Kuppa. Das emaillierte Wappen Vischer wird von einem Basilisken gehalten. Die Kuppa ist mit fein punziertem Rankenwerk verziert, über dem der Spruch «MEIN SOHN HAB MIR DAS WORT IN ACHT DAS WIDER WIS-SEN KOPFSCHMERZ MACHT. WAS MAN VERMAG UND WAS MAN KANN DAS MACHT ERST DEN GEMACHTEN MANN.» eingraviert ist. Der mit Karyatiden und Löwenmaskarons verzierte Knauf entspricht jenem der 1889 angefertigten Tazza (Kat. 43). Das auf dem Fuss eingravierte Datum «12. DEZEMBER 1923» bezieht sich auf den 70. Geburtstag der Baslerin Amélie Vischer-Bachofen, ein Fest, für das auch Schmuckstücke von Bossard bestellt wur-den (siehe S. 322).

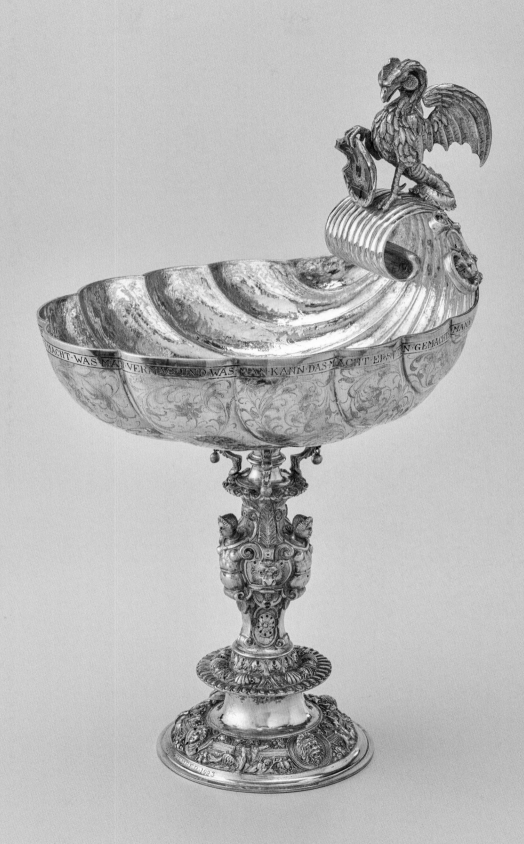

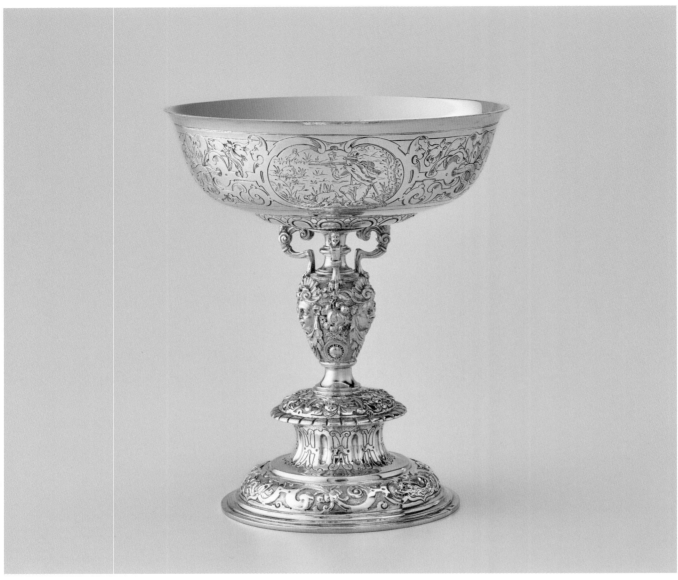

42a

42b

42 FUSSSCHALE

1894
H. 16,5 cm, Dm. 13,4 cm (Kuppa)
476 g
Zürich, Martin Kiener Antiquitäten

Im Schalenfond reliefertes Wappen
Schoeller mit Widmungsinschrift «*HANS
VOGEL SEINEM LIEBEN FREVNDE
ARTHVR SCHŒLLER MÆRZ 1894*». Der
Kaufmann und spätere Vizepräsident der
Aktiengesellschaft Leu & Co., Johann Jakob
Otto (Hans) Vogel (1852–1919), schenkte
diesen Pokal dem Textilindustriellen Arthur
Schoeller (1852–1933), der diverse Spinne-
reien im In- und Ausland besass und

zudem Verwaltungsrat der Eidgenössischen
Versicherungs-Aktien-Gesellschaft und
der Theater-Aktiengesellschaft Zürich war.
1894 erwarb Schoeller die repräsentative
Villa Kann in Zürich-Enge.

450

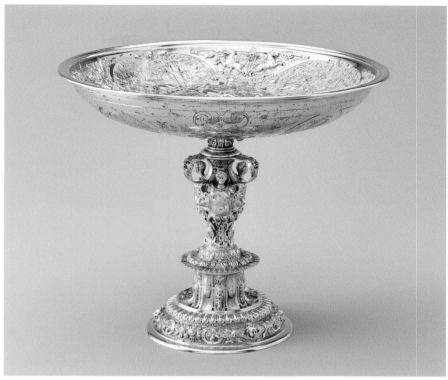

43a

43 FUSSSCHALE

1889 (Datumsstempel)
H. 19 cm, Dm. 21,7 cm
926 g
Privatbesitz
Provenienz: Korst van der Hoeff, ,s-Hertogen-
bosch, 10.2.2022, Lot 3031.

Die sich an Vorbildern des 17. Jahrhunderts
orientierende Tazza weist im Schalenboden
reichen getriebenen Dekor auf. Das zent-
rale Medaillon zeigt Meleagros und Atalante
sowie im Hintergrund den Kalydonischen
Eber. Es ist umgeben von vier Jagddarstel-
lungen. Der gravierte Dekor der Unterseite
besteht aus Rollwerk, Blumenvasen und vier
medaillonartigen Szenen mit allegorischen
Figuren. Der Karyatidenknauf wurde auch
für die Fussschale (Kat. 41) verwendet.

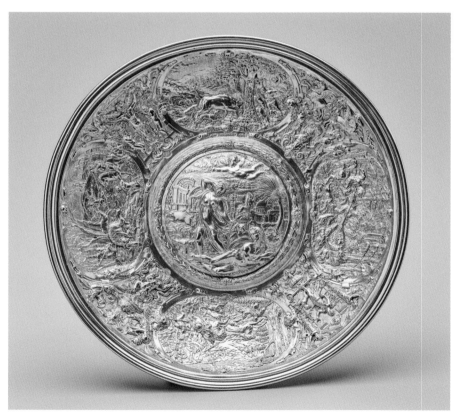

43b

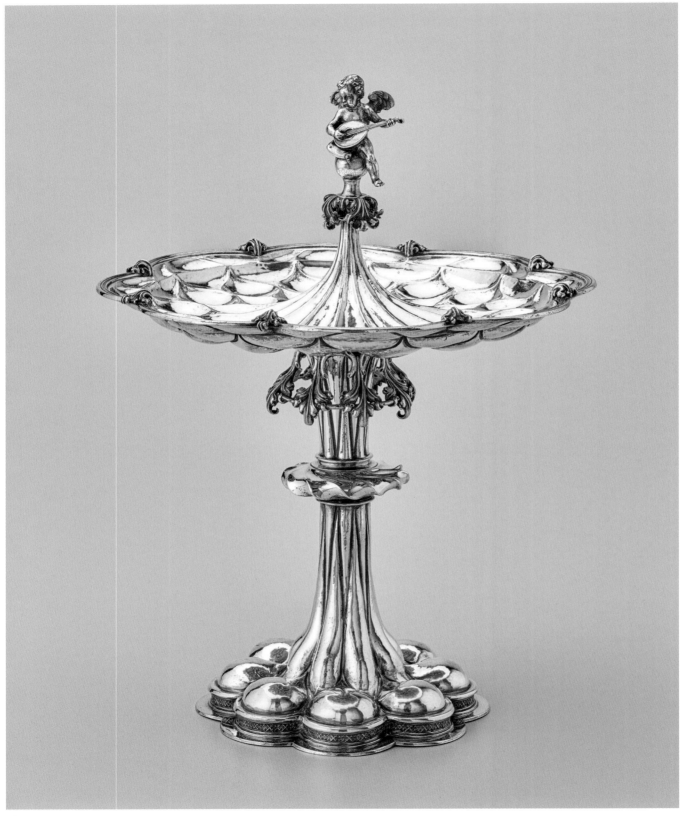

452

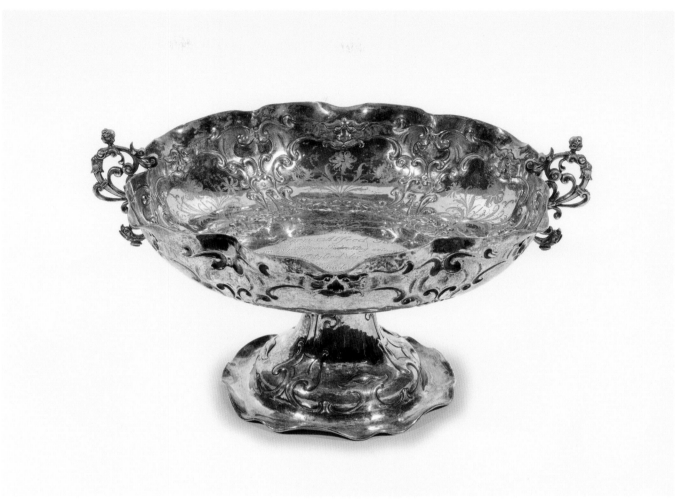

45

44 BUCKELFUSSSCHALE

1901–1913
H. 31 cm
974 g
Privatbesitz

Die Fussschale ist ein interessantes Beispiel
für die «Wiederaufnahmen» von Modellen
des Vaters unter Karl Thomas Bossard.
Vorbild ist der 1886 in Paris und 1896 in
Genf gezeigte «gotische Tafelaufsatz», der
nach einer Basler Goldschmiedezeichnung
angefertigt wurde, auf welcher bereits der
Mandoline spielende Putto erscheint
(siehe S. 199–200).

45 FUSSSCHALE

1914 oder 1916
H. 16,5 cm, Dm. 29 cm
Historisches Museum Luzern, Inv. Nr. 04631

Mit eingravierter Inschrift «*Der Ortsbürger-
rat der Stadt Luzern überreicht Herrn Alfred
Gurdi am 25-jährigen Gedenktag seiner
Wahl zum Mitglied der Behörde diese bleibende
Erinnerung*». Der Jurist Alfred Gurdi
(1852–1932) war seit 1889 im Luzerner
Bezirksgericht tätig und wurde bald dessen
Vizepräsident.

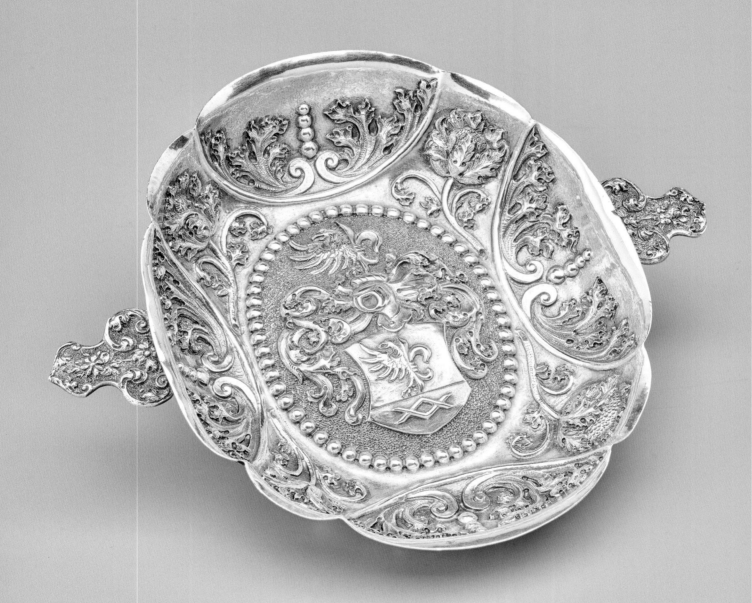

46 HENKELSCHALE

Um 1900
L. 17,5 cm, B. 14,9 cm
132 g
Privatbesitz
Provenienz: Von Zengen Kunstauktionen,
Bonn, 22.9.2014, Lot 1925.

Das Zentrum der flachen Zierschale in
Form der seit dem 17. Jahrhundert beliebten
Weinprobier- oder Branntweinschalen ziert
das Wappen Nabholz. Die am äusseren
Schalenrand eingravierte Widmungsin-
schrift «*Herrn Mayor Nabholz sein Adjudant
Carl Bossard zur freundlichen Erinnerung*»
besagt, dass es sich um ein vom jungen Karl
Thomas Bossard persönlich angefertigtes
Geschenk an Hermann Nabholz (1836–
1905) handelt. Das bestätigt auch ein Brief-
wechsel zwischen Karl Thomas Bossard und
Nabholz. Die Schale ist nur mit Luzerner-
und Bossardwappen markiert und könnte
noch während Karl Thomas Lehrzeit im
väterlichen Betrieb angefertigt worden sein.

47 NAJADEN-SCHALE

1906
H. 10 cm, Dm. 18,5 cm
Historisches Museum Luzern, Inv. Nr. 02435

Der kleine Tafelaufsatz ist eine Eigenkrea-
tion. Er besticht durch die den ganzen Scha-
lengrund überziehenden wogenden Wellen,
aus denen eine Najade, eine griechische
Nymphe, auftaucht. Erst auf den zweiten
Blick sind Delfine zu erkennen. Die Najade
scheint unter Verwendung des Modells
einer jungen Frau entstanden zu sein (SNM,
LM 163217).

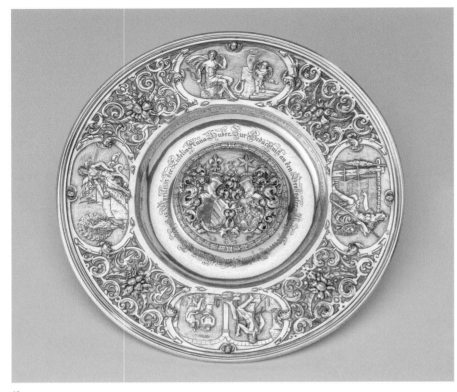

48

48 ZIERTELLER

1883
Dm. 25,6 cm
477 g
SNM, LM 65364
Literatur: LANZ 2001, S. 463, Nr. 1118. –
LANZ 2004, S. 181.

In freier Anlehnung an einen Zinnteller mit
der Darstellung der Erschaffung Evas und
mit den vier Jahreszeiten nach einem 1621
datierten Modell des Nürnberger Zinngiessers und Formenschneiders Caspar Enderlein. Das Allianzwappen des Zürcher
Seidenfabrikanten Johann Rudolf Huber ist
umgeben von der Widmungsinschrift «*Zur
Gedächtniss an den Grossvater u. Pathen Herrn
Johann Rudolf Huber-Zundel gest. 18. April 1883
der Enkelin Anna Huber*». In den Kartuschen
Darstellungen der olympischen Götter
Apollo, Athena, Juno und Vulcanus. Sie
repräsentieren Musik und Poesie, Weisheit,
Häuslichkeit sowie Arbeit als Vorbild für
die junge Anna Huber (1867–1934). Siehe
auch die Schenkung eines Bossard-Pokals
an Max Huber (Kat. 22).

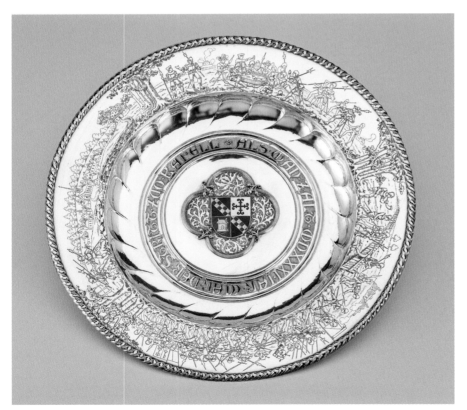

49

49 ZIERTELLER

Um 1914
Dm. 30 cm
768 g
SNM, LM 176717

Der Teller erinnert an den ersten Kappelerkrieg, leicht erkennbar an der Darstellung
der Kriegsleute aus beiden Lagern, die
gemeinsam eine Suppe aus Milch und Brot
essen – ein viel zitiertes Beispiel eidgenössischer Kompromissbereitschaft – und die
zwei Jahre später erfolgte Schlacht. Die
Inschrift «*ALS MAN ZALT MDXXXI IAR
WAR DER STRITT ZUO KAPELL*» rahmt das
transluzide Emailwappen von Kappel am
Albis. Die rückseitig eingravierte Widmung
«*SEINEM VEREHRTEN PRÄSIDENTEN
HERRN OBERST P. E. HVBER-WERD-
MVLLER / DER VEREIN SCHWEIZERI-
SCHER MASCHINEN INDUSTRIELLER
MCMXIV*» benennt Peter Emil Huber-
Werdmüller (1836–1915), Elektroingenieur
und Industrieller sowie Mitbegründer der
Maschinenfabrik Oerlikon. Zu Huber-
Werdmüller siehe auch Kat. 52 und 65.
Weitere Teller dieses Typus mit den Sujets
der Schlacht bei Murten sowie dem Alten
Zürichkrieg befinden sich in Privatbesitz.

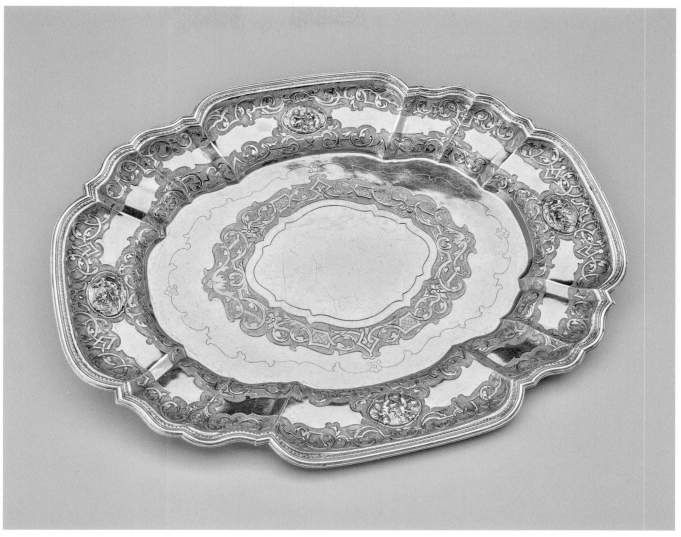

50

50 PLATTE

1890–1893
L. 40 cm, B. 30,5 cm
722 g
Privatbesitz
Literatur: BOSSARD 1956, S. 185–188.
Provenienz: Auktionshaus Franke, Nürnberg,
15.10.2015, Lot 3443.

Diese Platte wurde 1900 an der Weltausstellung in Paris gezeigt, an der Bossard «hors concours» als Jurymitglied teilnahm. Das fein getriebene Laub- und Bandelwerk vor punziertem Hintergrund kontrastiert effektvoll mit den glänzenden unverzierten Flächen. Die vier Medaillons zeigen allegorische Darstellungen der vier Elemente Erde, Feuer, Wasser und Luft. Vorbild sind Augsburger Goldschmiedearbeiten und

Stichvorlagen. Im Ateliernachlass Bossards befinden sich mehrere Blätter mit Entwürfen Johann Erhard Heiglens aus dem Vorlagenwerk «Gantz neue Erfindungen unterschiedlicher Arten von Servicen [...]», die 1721 von Johann Jacob Baumgartner in Augsburg herausgegeben wurde. Die Platte war Teil eines Tee- und Kaffeeservices, das Johann Karl Bossard 1890 bis 1893 für seine Tochter Josefine (1871–1946) angefertigt hatte (siehe Kat. 63).

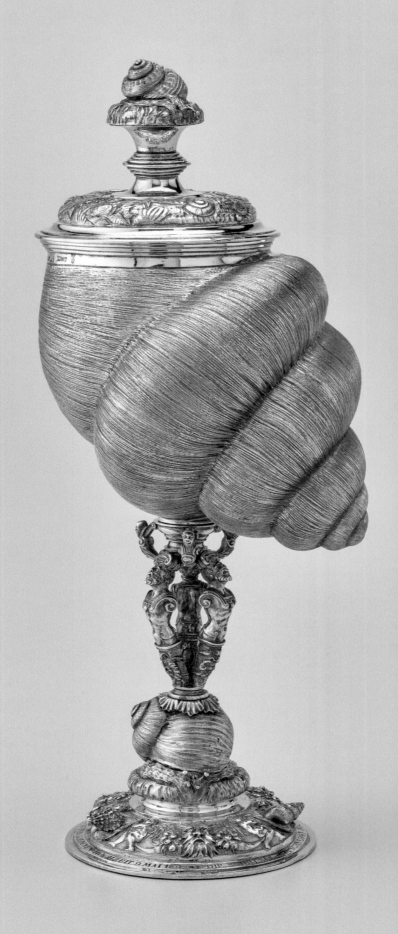

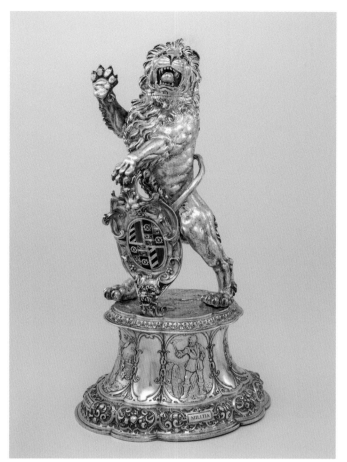

52

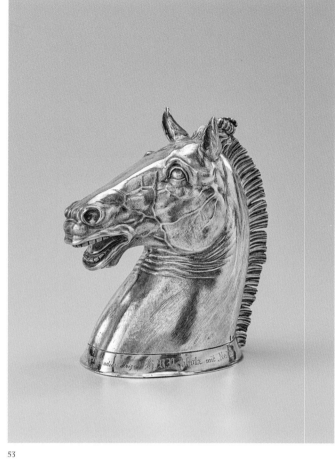

53

51 SCHNECKENPOKAL

1893
H. 28 cm
698 g
Privatbesitz
Literatur: LUTHMER 1883–1885, Nr. 38A.

Die Inschrift am Fussrand «*DIE SCHILD-NER ZUM SCHNEGGEN IHREM VEREHR-TEN OBMANN JUNKER DR GEORG WYSS ZUR FEIER DER GOLDENEN HOCHZEIT 9. MAI 1893.*» besagt, dass die Mitglieder der Zürcher Gesellschaft den Pokal dem Historiker und ehemaligen Universitäts-rektor Prof. Georg von Wyss (1816–1893) widmeten. Die ungewöhnliche Pokalform in Gestalt einer Meeresschnecke nimmt auf das Emblem der Gesellschaft Bezug. Vorbild ist ein Hans Peter Staffelbach zuge-schriebener, heute verschollener Pokal, was der Eintrag vom 19. Mai 1893 im *Bestellbuch 1879–1894* bekräftigt: «*Copie des Schnecken-bechers in der Sammlung Rothschild nach Licht-druck Blatt 38*». Der Preis betrug Fr. 600, zuzüglich Fr. 100 für das Emailwappen. Die

Wahl des Vorbilds hatte Johann Rudolf Rahn getroffen. Bossard besass die Kataloge der Sammlung Rothschild (siehe S. 133).

52 LÖWE ALS TAFELAUFSATZ

1896
H. 38,7 cm
2'566 g
SNM, LM 72452
Literatur: LANZ 2001, S. 342, Nr. 927. –
LANZ 2004, S. 183.

Der aufrecht stehende Löwe hält ein Schild mit emailliertem Wappen Huber-Werdmül-ler. Der abnehmbare Kopf ist auch innen vergoldet und kann als Trinkgefäss verwen-det werden. Den monumentalen Tafelauf-satz erhielt Peter Emil Huber-Werdmüller (1836–1915), Elektroingenieur und Indust-rieller sowie Mitbegründer der Maschinen-fabrik Oerlikon, von seinen Kindern als Geschenk zum 60. Geburtstag. Die Allego-rien am Sockel beziehen sich auf Hubers Aktivitäten als Gemeinderat (res publica),

Milizoffizier (militia) und Industriellen (labor). Zu Huber-Werdmüller siehe auch Kat. 49 und 65.

53 PREISBECHER

1894
H. 13,2 cm
458 g
Privatbesitz

Der Preisbecher, für den auch zwei Ent-wurfszeichnungen vorhanden sind, wurde nach dem Vorbild des bekannten Pferde-kopfs des Parthenon der Akropolis, einem Teil der sogenannten Elgin Marbles im British Museum, angefertigt. Die am Fuss-rand eingravierte Inschrift «*Sections-Jagdren-nen. Aug. 1894, I. Preis (Ladies Prize) H. R. Nabholz mit Nelly*» informiert über das nicht weiter bekannte Rennen. Ob H. R. Nabholz mit Hermann Nabholz (Kat. 30, 31 und 46) verwandt ist, ist nicht bekannt.

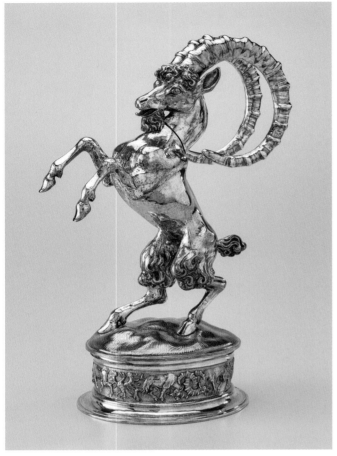

54

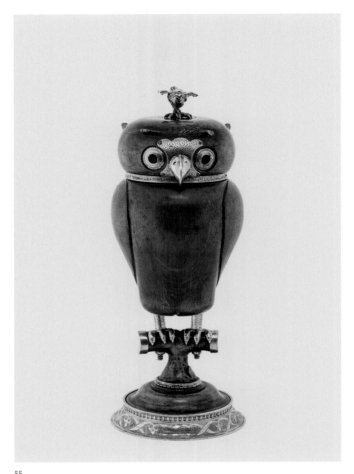

55

54 STEINBOCK ALS TAFEL-AUFSATZ

1918
Karl Thomas Bossard
Entwurf Robert Durrer
H. 38,5 cm
1'906 g
SNM, LM 170072
Literatur: VISCHER-BURCKHARDT 1918,
Nr. 42, S. 93 und 127.

Tafelaufsatz in Form eines steigenden
Steinbocks mit abnehmbarem Kopf. Der
Sockelfries zeigt kämpfende Steinböcke
und Adler. Angefertigt für den Basler
Rudolf Vischer-Burckhardt (1852–1927)
nach einem Entwurf Robert Durrers (siehe
S. 405). Im Werkstattnachlass befinden sich
ein Gipsmodell eines aufrechten Steinbocks
(LM 140112.4), Bleimodelle für Steinbock-
kopf, Horn und Gesässpartie (LM 162771.1-4)
sowie mehrere Entwürfe Durrers für
Steinböcke aus den Jahren 1916 bis 1918
(LM 180800.135/137/138) und für den
Sockelfries (LM 180800.136).

55 EULEN- ODER KAUZPOKAL AUS MASERHOLZ

Um 1880–1890
H. 27 cm
Bernisches Historisches Museum, Inv. Nr.
H/42589, Depositum der Bogenschützen-
gesellschaft der Stadt Bern
Literatur: WYSS, S. 271, Nr. 184.

Direkte und mit Bossardmarken versehene
Kopie des spätestens 1826 im Besitz der
Bogenschützen befindlichen Eulenpokals
(BHM, Inv. Nr. H/332/2). Der Pokal stammt
aus der Sammlung Eduard von Rodts (siehe
S. 30–31), der das Vorbild 1881 gezeichnet
hat (BHM, Inv. Nr. H/37910/894) und über
dessen Nachfahren das Objekt ebenfalls an
die Bogenschützen gelangte. Unter den
Zeichnungen von Rodts mit direkten Bezug
zu Bossard aus den Jahren 1884 bis 1891
erscheint der Eulenpokal nicht. Robert
Wyss erwähnt drei weitere, auffallend ähn-
liche Eulenpokale und stellt die Frage,
ob diese aus dem 16. oder 19. Jahrhundert
stammen.

56 EULEN- ODER KAUZPOKAL

Um 1890
H. 27 cm, Dm. 10,3 cm (Fuss)
563 g
Privatbesitz
Literatur: BARTH / HÖRACK 2014,
S. 217, Nr. 276.

Vorbild dieses mit Bossardmarken gestem-
pelten Pokals ist ein um 1600 von Hans
Bernhard Koch in Basel angefertigter Kauz-
pokal (Bernisches Historisches Museum,
Inv. Nr. 36601). Zwei weitere, bis auf das
Ornament am Fuss weitgehend identische
Eulenpokale nach Koch sind ungemarkt
(Koller Auktionen, Zürich, 25.9.2018, Lot
1865; Lempertz Auktionen, Köln,
15.11.2019).

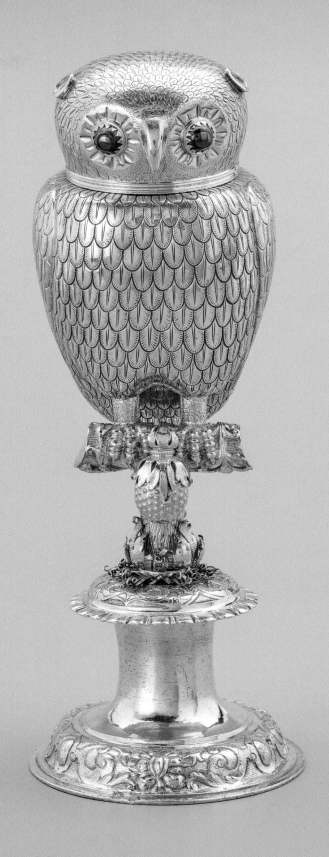

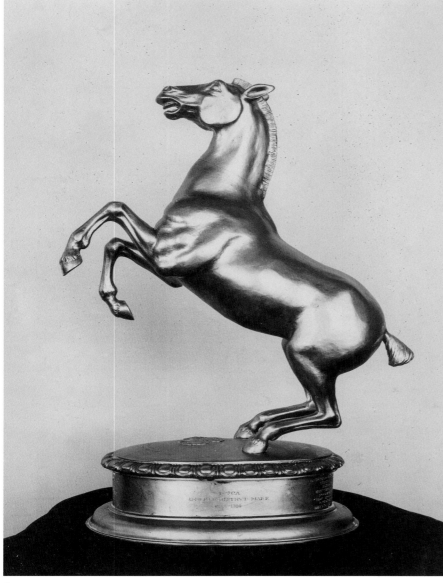

57

57 PFERD ALS TAFELAUFSATZ

1916
Silber, teilvergoldet
Massangaben unbekannt
Privatbesitz
Literatur: VISCHER-BURCKHARDT, Nr. 38,
S. 92 und 125 f.

Bereits 1916, ebenfalls nach einem Entwurf
Robert Durrers für den Basler Rudolf
Vischer-Burckhardt (1852–1927) (siehe
Kat. 54) angefertigter Tafelaufsatz in Form
eines Pferdes in Erinnerung an drei der
besten Pferde des Auftraggebers. Auf dem
Sockel zeigt ein Kleeblatt die Wappen von
Basel und der Familien Vischer und Burck-
hardt, umgeben von dem leicht abgeänder-
ten, sich hier auf Pferde beziehenden Zitat
des englischen Dichters Matthew Prior
(1664–1721) «*Be to their faults a little blind, be
to their virtues ever kind*». Auf der Wandung
des Sockels ist neben den Namen und
Lebensdaten der drei Pferde ein achtver-
siges Gedicht auf Pferde eingraviert.

58 ENGEL ALS TAFELAUFSATZ

1925
H. 39 cm
2'691 g
Zürich, Gesellschaft der Schildner zum
Schneggen
Literatur: HUBER-TOEDTLI 2006, S. 92.

Nach einem ersten – noch deutlich roman-
tischeren – Entwurf Robert Durrers, datiert
9.1.1924, angefertigter Tafelaufsatz in
Form eines Spangenhelms mit einem Engel
als Helmzier, das Wappen der Familie
Schulthess.
Auf dem Sockel eingravierte Widmungs-
inschrift «*ZVR ERINNERVNG AN DEN
FVENFHVNDERT-JÆHRIGEN ERBGANG
DES SCHILDES N° 62 IN DEN FAMILIEN
VON GREBEL VND SCHVLTHESS / DER
HOCHWOHLLOBLICHEN GESELLSCHAFT
DER SCHILDNER Z. SCHNEGGEN IN
ZVERICH / GEWIDMET VOM HEVTIGEN
SCHILDINHABER HANS SCHVLTHESS-
HVENERWADEL Z.Z. DER GESELLSCHAFT
STVBENMEISTER / ANNO DOMINI
MDCCCCXXV*» und Wappen der genannten
Familien.

462

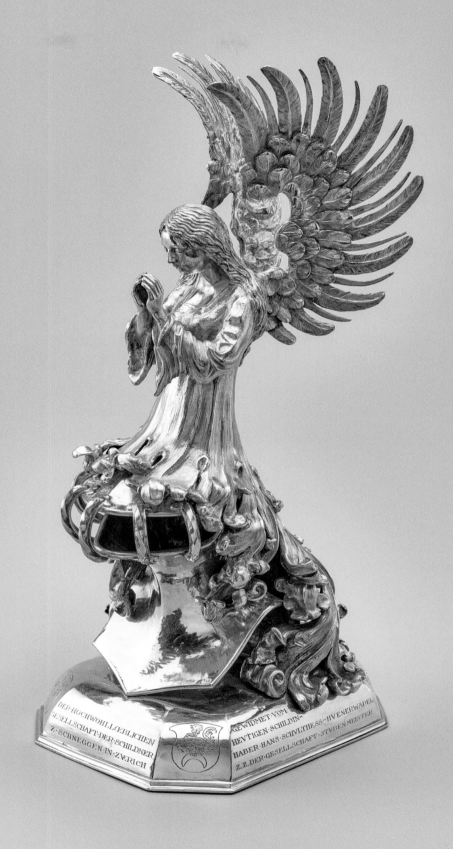

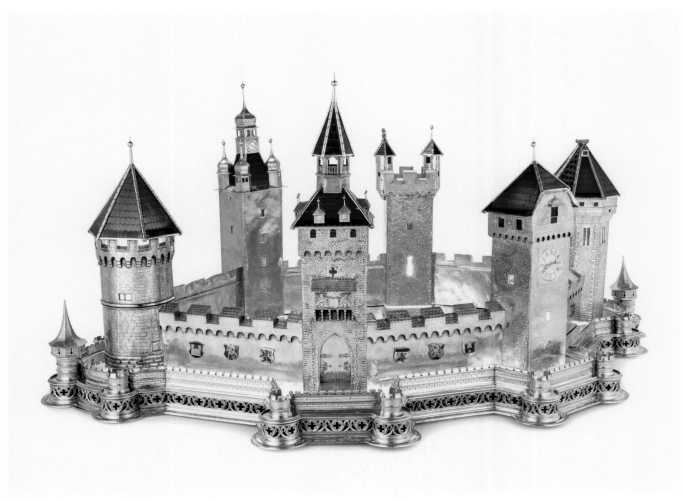

59

59 BURG ALS TAFELAUFSATZ

Um 1910
L. 100 cm, B. 68.8 cm,
Ca. 16'250 g
SNM, LM 184817

Monumentales Schaustück in Form einer
Burg, deren sechs Türme die Türme der
Luzerner Stadtbefestigung und des Rathau-
ses zum Vorbild haben: Nölliturm, Wacht-
oder Heuturm, Zeitturm, Wasserturm
an der Kapellbrücke, Männliturm und Rat-
hausturm. Die Mauer ist mit 18 farbigen
Emailwappen von Luzerner Gemeinden
verziert. Besonderen Effekt schafft eine
elektrische Beleuchtung, die die farbigen
Glasdächer und Fenster von innen beleuch-
tet. Eine historische Fotografie im Atelier-
bestand trägt den rückseitigen Vermerk
«*Bestellung eines New Yorker Warenhausbesit-
zers namens Wannemaker [sic], vor dem ersten
Weltkrieg*». John Wanamaker (1838–1922)

war Gründer und innovativer Betreiber
grosser Warenhäuser in Philadelphia und
New York. Seine Grosseltern mütterlicher-
seits stammen aus der Schweiz und dem
Elsass, was möglicherweise eine Erklärung
für diesen ungewöhnlichen Auftrag ist.

464

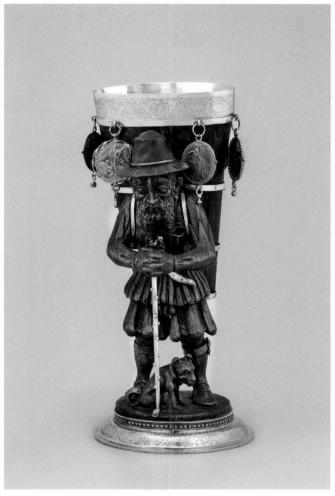

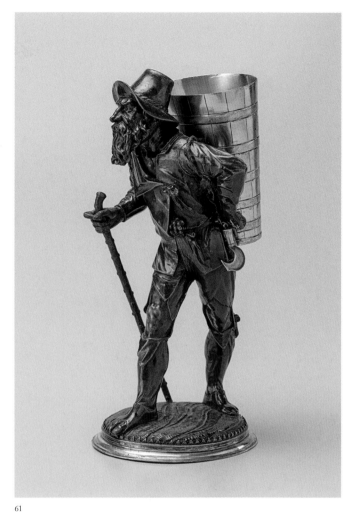

60

61

60 BÜTTENMANN

Um 1900
H. 29,8 cm
835,3 g
SNM, DEP 3583, Depositum der Zunft zur
Waag, Zürich
Literatur: LANZ 2001, S. 355, Nr. 941.

Aus Nussbaumholz geschnitzte Figur mit
grosser Bütte. An dieser sind ein Michaels-
pfennig aus Beromünster sowie sechs
Wallfahrtspfennige aus Einsiedeln befestigt,
die aus dem 18. Jahrhundert stammen. Der
Fuss und der Lippenrand der Bütte sind mit
fein eingraviertem Rankenwerk mit Blüten
und Vögeln dekoriert und von Bossard
gemarkt.

61 BÜTTENMANN

Figur 19. Jh., Silberfassung und Bütte
um 1880–1900
H. 27 cm
473,9 g
SNM, IN 7024
Literatur: LANZ 2001, Nr. 944, S. 357
(mit weiterführender Literatur).

Die im süddeutschen Raum, dem Elsass und
der Schweiz verbreiteten Büttenmänner
waren beliebte Sammelobjekte. Die Iden-
tifikation der Bildschnitzer gelingt mangels
Signaturen seltener als jene der Gold-
schmiede. Die aus Birnbaumholz geschnitz-
te Figur wurde möglicherweise im Auftrag
Bossards angefertigt. Die Silberfassung und
die Bütte tragen Bossards Marken. Der
Büttenmann stammt aus der Sammlung von
Heinrich Angst (siehe S. 30). Eine mass-
stabgetreue Entsprechung der Figur wurde
1914 zu einer Bütte des Zürcher Gold-

schmieds Hans Caspar Usteri (1648–1732,
Meister 1675) vom Bildhauer und Gemälde-
restaurator Edwin Oetiker (1877–1950)
aus Zürich angefertigt. Weitere im 19. oder
frühen 20. Jahrhundert entstandene Bei-
spiele sind bekannt.

465

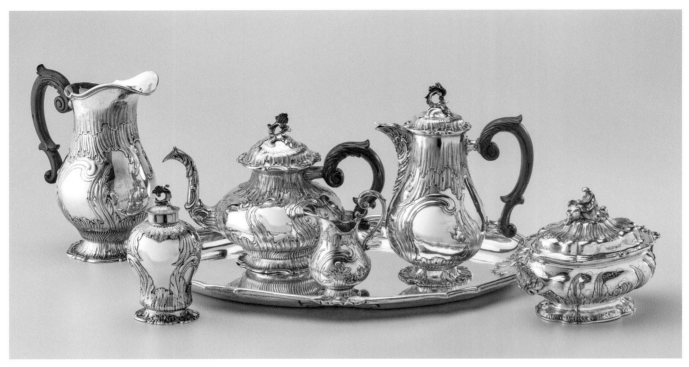

62

63

späteren Vizedirektor des Landesmuseums, geschenkt. Die einzelnen Serviceteile sind inspiriert und teilweise direkt kopiert nach einem 1759 durch Caspar Kornmann (1713–1764) in Augsburg für die Reichsgrafen Waldbott von Bassenheim angefertigten Service aus Bossards Privatsammlung, verkauft bei Helbing in München 1911 als Lot 93. Die Heisswasserkanne ist eine spätere Ergänzung von Bossard & Sohn. Eine weitere, etwas kleinere Ausführung der Teekanne, die nicht zum Service gehört, befindet sich ebenfalls im Schweizerischen Nationalmuseum (SNM, LM 67505).

62 TEE- UND KAFFEESERVICE «BASSENHEIM»

1899
Kaffeekanne H. 23 cm; 732 g
Teekanne H. 18,5 cm; 822 g
Rahmkrug H. 12 cm; 156 g
Teebüchse H. 15 cm; 204 g
Zuckerschale H. 15,5 cm; 731 g
Plateau L. 47 cm, B. 32,5 cm; 1'296 g
Heisswasserkanne H. 23 cm; 648 g
SNM, LM 178918.1-7

Das Service wurde von Johann Karl Bossard seiner Tochter Maria Karoline (1872–1938) anlässlich ihrer Vermählung am 14. April 1899 mit Josef Zemp (1869–1942), dem

63 TEILE EINES TEE- UND KAFFESERVICES

Um 1890–1893
Verbleib unbekannt
Literatur: BOSSARD 1956, S. 185–188.

Tee- und Kaffeeservice nach französischen und Augsburger Vorbildern aus der Zeit um 1720 bis 1730 waren von den 1890er Jahren bis weit ins 20. Jahrhundert hinein beliebt. Bei den beiden Kannen und der Zuckerdose dürfte es sich um Teile jenes feuervergoldeten Services handeln, das Johann Karl Bossard für seine Tochter Josefine (1871–1946) 1890 bis 1893 angefertigt hatte und das an der Pariser Weltausstellung 1900 ausgestellt war (siehe Kat. 50).

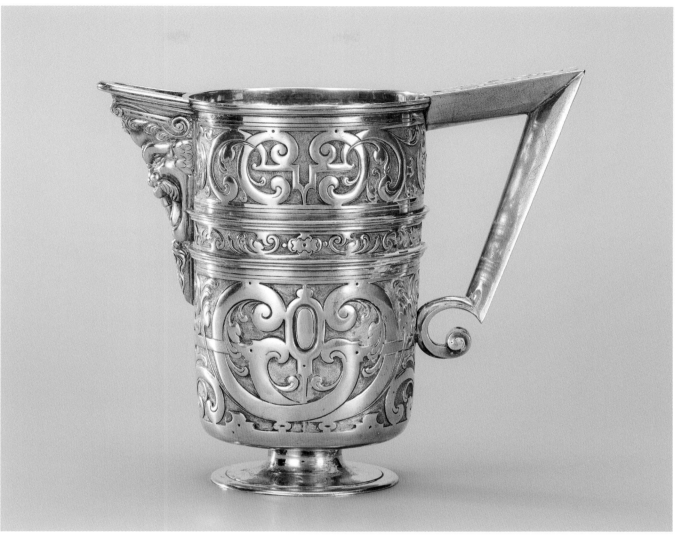

64

64 LAVABOKANNE

Vor 1900
H. ca. 15 cm
Privatbesitz

Vorbild für diese Kanne muss eine in Barce-
lona um 1600 angefertigte Kanne sein
(Auktionshaus Hampel, München, 2.4.2020,
Lot 139), die sich aufgrund der genauen
Übereinstimmungen in Bossards Atelier
befunden haben dürfte. In Bossards Privat-
sammlung befand sich diese oder eine
identische Kanne, die 1911 als «Italienisch»
bezeichnet wurde (*Sammlung J. Bossard 1911*,
Nr. 94, S. 13 und Taf. 13). Auf einer Zeich-
nung (SNM, LM 180802.95) aus dem
Ateliernachlass ist auch ein Becken ange-
deutet, es handelte sich also um eine
Lavabogarnitur.

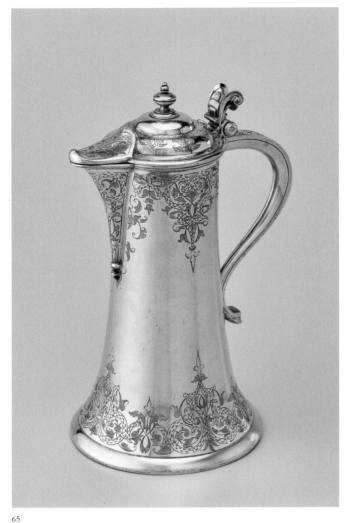

65

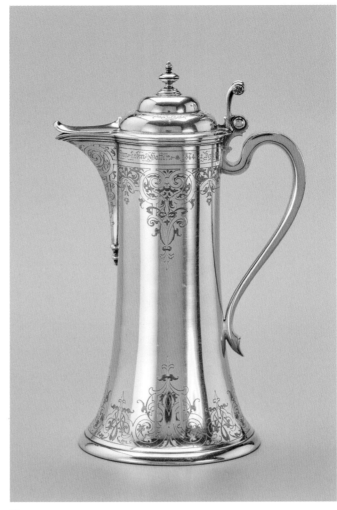

66

65 KANNE

1885
H. 25,8 cm
721 g
Privatbesitz

Stitzenförmige Schenkkannen aus Zinn und seltener aus Edelmetall waren seit dem 17. Jahrhundert beliebt, bisweilen wurden sie auch als Abendmahlskannen verwendet. Es ist dokumentarisch belegt, dass Emma Huber-Escher, die Gattin von Peter-Emil Huber-Werdmüller (siehe Kat. 49 und 52) diese Weinkanne 1885 nach vorgelegten Entwürfen (SNM, LM 180802.51 und LM 180802.52) für Fr. 580 bestellte (Bestellbuch 1879–1894, S. 176). Noch 1925 beauftragte Max Huber Karl Thomas Bossard mit der Anfertigung einer Kanne, die direkt Bezug auf die von seiner Mutter 1885 bestellte Kanne nimmt. Er stiftete sie der

Zürcher Zunft zur Gerwe und Schumachern (SNM, DEP 2917).

66 KANNE

1904
H. ca. 30 cm
Privatbesitz

Zum 40. Hochzeitstag schenkte Fanny Wegmann laut Widmungsinschrift diese Kanne Friedrich Wegmann, «ihrem lieben Gatten 1864 22 Dez. 1904», für den sie bereits 1886 einen Pokal bei Bossard hatte anfertigen lassen (siehe S. 232). Form und Dekor der Kanne entsprechen der 1885 hergestellten Kanne Kat. 65.

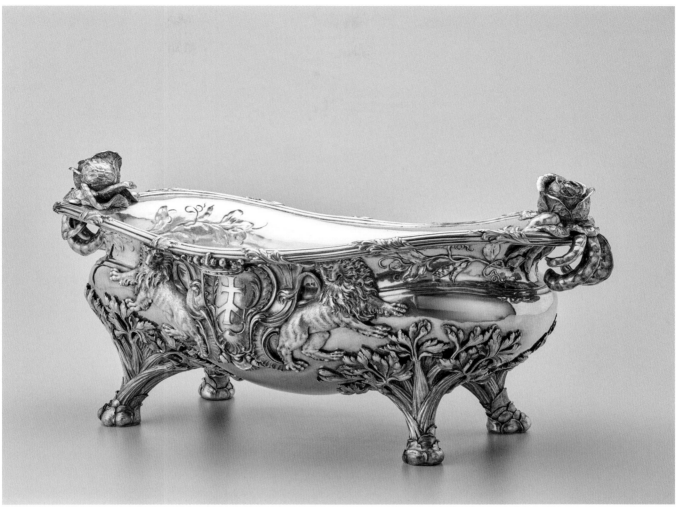

67

67 JARDINIÈRE

1892
H. 26 cm, L. 57,5 cm, B. 33,8 cm
6'263 g
Privatbesitz

Die grosse Jardinière mit von Zürcher Löwen
gerahmtem Wappen der Familie Bodmer
ist ein gutes Beispiel für grossbürgerliche
Repräsentationslust unter Verwendung
höfischer Vorbilder des 18. Jahrhunderts.
Die Lieferung des 1892 bestellten Prunk-
stücks am 19.1.1893 an Elisaebeth Henriette
Bodmer-Pestalozzi (1825–1906) in Zürich
ist im *Bestellbuch 1879–1894* auf S. 392
festgehalten, mit dem Hinweis darauf, dass
eine Zeichnung des Pariser Goldschmieds
Buron mit Wappen Braganza aus der Zeit
Ludwigs XV. als Vorbild gedient hatte.
Pierre-Etienne Buron war Lehrling des für
seine Tafelaufsätze berühmten Goldschmie-

des Thomas Germain. Im Ateliernachlass
befinden sich eine Entwurfszeichnung
(SNM, LM 180828.40) sowie die Zeichnung
einer grossen Deckelschüssel mit Wappen
Bodmer (SNM, LM 180835.28).

68

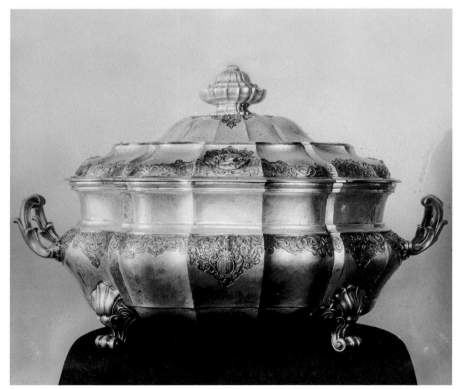

69

68 KREDENZSCHALE

1925
H. 12,5 cm, Dm. 28,2 cm
1'135 g
SNM, LM 54772
Literatur: GRUBER 1977, S. 245, Nr. 383.

Im Boden der achtpassigen Schale ist ein
Medaillon mit einem «Wilden Mann», der
das Wappen der Basler Familie Vischer hält,
eingelassen. Die Fussschale ist ein Beispiel
jener noch in den 1920er Jahren bei konser-
vativeren Kunden Bossards beliebten Gold-
schmiedearbeiten in spätgotischen Formen,
wie schon die Buckelfussschalen Kat. 44.
Dass sich vor allem Basler Auftraggeber
lange für diese Formen begeisterten, mag
daran liegen, dass diese auf Vorbildern der
Basler Goldschmiederisse beruhen (siehe
S. 159).

69 DECKELTERRINE

Um 1890

Bei dieser nur in einer historischen Auf-
nahme aus dem Ateliernachlass dokumen-
tierten Deckelschüssel dürfte es sich um
ein monumentales 5 bis 10 kg schweres
Repräsentationsobjekt gehandelt haben.
Sie wurde für ein Mitglied der Familie
Vogel in Zürich, deren Wappen die Schüssel
ziert, angefertigt. Vorbilder sind Augsbur-
ger Arbeiten aus der Zeit um 1720/1730.

70 SCHRAUBFLASCHE

Um 1890
H. 25 cm
786 g
Privatbesitz
Literatur: Auktionshaus Lempertz, Köln,
15.11.2019, Lot 457.

Das Gefäss mit Schraubverschluss für
die Aufbewahrung kostbarer Gewürze ist
von Augsburger Vorbildern des späten
17. Jahrhundert angeregt. Auf den sechs
glatten Wandflächen kommen die eingra-
vierten Blattranken mit Vögeln sowie die
Medaillons mit römischen Staatsmännern
und Feldherren gut zur Geltung. Dargestellt
sind «*SCIPIO.AFRICANUS*» (Publius
Cornelius Scipio Africanus, 235–183 v. Chr.),
«*QVINT: IIAMINI,:*» (Titus Quinctius Fla-
mininus, um 230-174 v. Chr.), «*M:PORTIVS.
CATO.*» (Marcus Porcius Cato Censorius,
genannt Cato der Ältere, 234–149 v. Chr.),
«*C:MARIVS.*» (Gaius Marius, 158/157–
86 v. Chr.), «*M:TVLLI,:CICERO.*» (Marcus

Tullius Cicero, 106–43 v. Chr.) und
«CNEVS.POMPEI» (Gnaeus Pompeius
Magnus, 106–48 v. Chr.).

71 SALZGEFÄSS

Um 1890
Verbleib unbekannt

Das mit Luzernerschild und Bossardwappen
gemarkte dreieckige Salzgefäss befand sich
in der Sammlung von Dr. Edmund Bossard
in Zürich. Aus dem süddeutschen Raum und
der Schweiz sind diverse dreieckige Salzge-
fässe aus der Zeit um 1600 bekannt, deren
Authentizität nicht immer zweifelsfrei ist.
Ausser diesem Salzgefäss sind aktuell keine
weiteren Objekte dieses Typus aus dem
Atelier Bossard nachweisbar.

72 ENTWURF FÜR EIN SALZGEFÄSS

Um 1890
Tusche und Aquarell auf Papier
17,5 × 17 cm
SNM, LM 180796.73

Entwurfszeichnung für ein teilvergoldetes
Salzgefäss in Aufsicht und Profil. Die Volu-
tenspangen mit Fabeltierköpfchen wurden
auch für den Kerzenleuchter im Barockstil
Kat. 74 verwendet. Der Verbleib des Salzge-
fässes ist nicht bekannt.

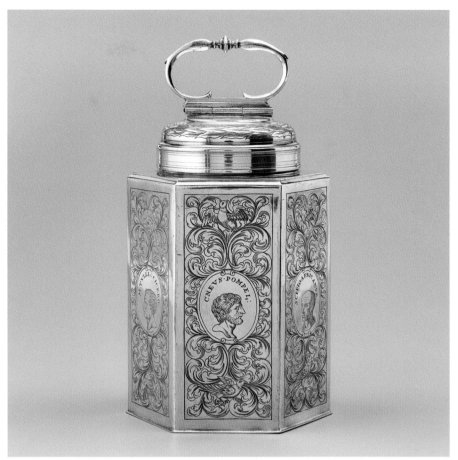

70

71

72

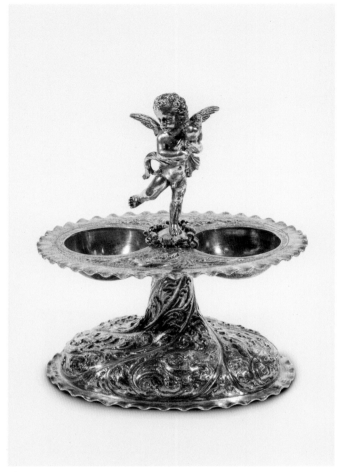

73

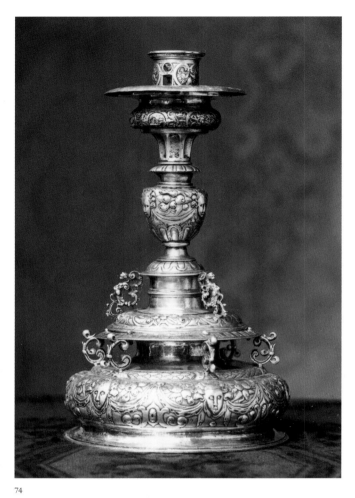

74

73 SALZGEFÄSS

Um 1890
H. 12,5 cm
188 g
Historisches Museum Luzern, Inv. Nr. 07614

Eines von zwei identischen Salzgefässen.
Das Rankenwerk, der gedrehte Fuss und der
gewellte Rand lassen an Vorbilder aus dem
Umkreis des Surseer Goldschmieds Hans
Peter Staffelbach (1657–1736) denken. Eine
Entwurfszeichnung zu diesem Salzgefäss
mit bekrönendem Amor ist im Werkstatt-
nachlass erhalten (SNM, LM 180796.68).
Zwei von Bossard angefertigte Varianten
dieses Gefässtypus mit jeweils unterschied-
lichem Amor-Figürchen befinden sich in
Privatbesitz.

74 LEUCHTER

Um 1890
Verbleib unbekannt

Im Werkstattnachlass befindet sich eine
Federzeichnung mit Datum 1590 dieses
nur durch ein historisches Glasplattenfoto
bekannten Kerzenleuchters (SNM,
LM 180850.21). Die Volutenspangen mit
Fabeltierköpfchen finden sich auch auf
der Entwurfszeichnung für ein Salzgefäss
Kat. 72.

75 KASSETTE

1924
H. 12,2 cm, B. 17,8 cm, T. 10,9 cm
1'573 g
Privatbesitz

Die Kassette und ein darin aufbewahrtes
Doppelsiegel wurden von Emma Huber-
Escher ihrem Gatten, dem Diplomaten und
Politiker Max Huber, zu dessen 50. Geburts-
tag am 28.12.1924 überreicht, worauf eine
Widmungsinschrift im Inneren hinweist.
Die von Robert Durrer (siehe S. 405)
entworfene Kassette mit den im Deckel
eingelassenen Wappen Huber und Escher
zeichnet sich vor allem durch den Niello-
dekor mit Darstellungen und Zitaten
des Niklaus von Flüe (1417–1487) sowie
Sprüchen, die auch den Friedenspalast in
Den Haag zieren und Bezug auf den
Beschenkten nehmen, aus. Zu Max Huber
siehe auch Kat. 13 und Kat. 22.

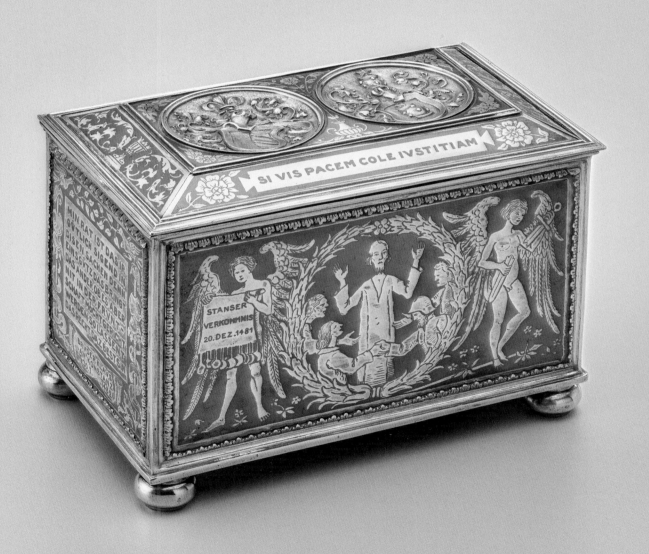

ANHANG

Markenverzeichnis (CH)

Eine Zusammenstellung der von den verschiedenen Generationen der Goldschmiededynastie Bossard verwendeten Marken lieferte Edmund Bossard 1956, aus dessen Umzeichnungen wir hier eine Auswahl ab dem Jahr 1868 wiedergeben, ergänzt mit Fotografien der häufigsten Markenkombinationen sowie bisher nicht bekannter Varianten.[1] Weitere Marken wurden von Hanspeter Lanz 2001 erschlossen.[2] Von den meisten Marken sind grössere und kleinere Versionen bekannt.

1869–1901

Unter Johann Karl Bossard werden bis zu fünf Marken miteinander kombiniert: Luzerner Wappen, Bossard-Wappen und/oder der Schriftzug *I:BOSSARD* oder *J.BOSSARD*, bisweilen ergänzt mit Feingehaltsangaben und in seltenen Fällen einem Jahresstempel.

1 2 3 4 5

6

7

8

9

10

11

J. BOSSARD
12

Die Marke *J.BOSSARD* in Einzellettern dürfte ein Verkäuferstempel sein.

13

Die lateinische Signatur am Zuger Weibelstab (Kat. 5) bleibt eine Ausnahme.

1901–1913

In der Zeit zwischen der Übernahme des Goldschmiedeateliers durch Karl Thomas Bossard und dem Tod des Vaters werden bis zu vier Marken miteinander kombiniert, darunter immer der Schriftzug *BOSSARD&SOHN*. Beim Luzerner Wappen ist die Schraffur links. Jahresstempel werden nicht mehr verwendet. Manchmal wird auch zusätzlich eine Signatur der Entwerfer Robert Durrer oder Amrein eingraviert.

14 15 16 17

18

BOSSARD&SOHN
19

Die Marke *BOSSARD&SOHN* in Einzellettern dürfte ein Verkäuferstempel sein.

20 21

Für Schmuck wird eine einfache Marke *B* verwendet, die möglicherweise schon vor 1901 eingeführt wurde.

1913–1934

Unter Karl Thomas Bossard werden weiterhin bis zu vier Marken kombiniert, wobei sich der Schriftzug jetzt auf den Nachnamen *BOSSARD* beschränkt.

22 23 24

25 26

27

BOSSARD

28

Bisweilen wurde die Marke *BOSSARD* in Einzellettern auf Arbeiten des Ateliers verwendet, in anderen Fällen vielleicht auch als Verkäuferstempel.

29

Manche von Robert Durrer oder August am Rhyn entworfene Arbeiten tragen zusätzlich deren eingravierte Initialen.

1934–1997

Unter Werner und Karl Bossard werden die Markenkombinationen und der Schriftzug *BOSSARD* weiterverwendet. Bei der eidgenössischen Edelmetall-kontrolle werden 1935 das Bossardwappen und 1937 für Schmuck ein bekröntes *B* registriert.

30 31 32

ANMERKUNGEN

1 EDMUND BOSSARD, *Die Goldschmiede-Dynastie Bossard in Zug und Luzern, ihre Mitglieder und Merkzeichen*, in: Der Geschichtsfreund: Mitteilungen des Historischen Vereins Zentralschweiz, Bd. 109, 1956, S. 175–183.

2 HANSPETER LANZ, *Weltliches Silber 2. Katalog der Sammlung des Schweizerischen Nationalmuseums*, Zürich 2001.

Quellen (CH, JAM)

Die Quellenlage für die Aufarbeitung der Geschichte des Goldschmiede-
ateliers Bossard in Luzern darf als einmalig und als Glücksfall bezeichnet
werden. Sie umfasst schriftliche und bildliche Quellen sowie eine grosse
Vielfalt von Sachquellen. Der umfangreichste und besonders aussagekräftige
Quellenanteil stammt aus der Schaffenszeit von Johann Karl Bossard 1868–
1901. Die nachstehend publizierte Übersicht zu den Inhabern und Leitern des
Goldschmiedeateliers soll dem Leser die Orientierung erleichtern.

Inhaber des Goldschmiedeateliers Bossard, Luzern 1831–1997

1831–1868 Johann Balthasar Kaspar Bossard (1803–1869)
1868–1901 Johann Karl Bossard (1846–1914)
1901–1934 Karl Thomas Bossard (1876–1934)
1934–1980 Werner Bossard (1894–1980)
1980–1997 Karl Bossard (*1943)

1. Schriftliche Quellen

Die schriftlichen Quellen bezüglich des Goldschmiedeateliers und des
Antiquitätengeschäfts (1868–1997) sind, wenn nicht anders vermerkt, Teil
des Familienarchivs Bossard.

Buchhaltung 1849–1869
Die älteste Quelle mit dem originalen Titel «Bossard Goldarbeiter» gibt über
die geschäftlichen Aktivitäten von Johann Karl Bossard, dem Begründer des
Luzerner Bossardzweiges, in den Jahren 1849 bis 1869 Auskunft.

Jahresberichte 1871–1885
Die besonders aufschlussreichen Jahresberichte beinhalten detaillierte tabel-
larische Übersichten, welche sowohl den Erfolg des Goldschmiedeateliers
als auch die zunehmende Bedeutung des Antiquitäten- und Kunsthandels
dokumentieren.

Bestellbuch 1879–1894
Von zentraler Bedeutung für die Identifikation und Beurteilung von Gold-
schmiedearbeiten der Ära Johann Karl Bossard erweist sich das sogenannte
«Bestellbuch» mit Einträgen aus der Zeit vom 19.9.1879 bis zum 15.5.1894
samt einem Register mit den Namen der Auftraggeber.

Ausgabenbuch Zanetti-Haus 1880–1899 / Ausgabenbuch Hochhüsli 1887–1893
Über die Kosten des Umbaus und die Einrichtung des 1880 erworbenen
«Zanetti-Hauses» informiert ein Ausgabenbuch. Auch für das 1894 erwor-
bene, ebenfalls umgebaute und vergrösserte «Hochhüsli», die Altersresidenz
von Johann Karl Bossard, existiert ein vergleichbares Ausgabenbuch. Beide
Ausgabenbücher sind in einem Heft zusammengefasst.

Debitorenbuch 1894–1898
Einen Einblick in den Geschäftsgang und die Beziehungen zu in- und aus-
ländischen Kunden vermittelt ein 402 Seiten umfassendes, in Konti geglieder-
tes und mit einem Personenregister versehenes Buch «Debitoren 1894–1898».
Darin werden die Lieferungen von Goldschmiedearbeiten, Antiquitäten und
die Kosten von Ausstattungsaufträgen festgehalten (Abb. 15).

412 Korpusmöbel zur Aufbewahrung der thematisch geordneten
Goldschmiedezeichnungen, Ende 19. Jahrhundert. Fichtenholz.
H. 175 cm. SNM, LM 162001.

Bilanz- und Inventarbuch 1901–1937
Im «Bilanz- und Inventarbuch der Firma Bossard & Sohn» wird zu Beginn am
1. Mai 1901 das von Karl Thomas übernommene Inventar des Goldschmiede-
ateliers, des Gold- und Silberwarengeschäfts sowie der Bijouterieabteilung
aufgeführt.

Journale II/III/IV
«Journal II» (12.1906–1.1926), «Journal III» (2.1926–1.1941) und «Journal IV»
(2.1941–1.1956) liefern buchhalterische Informationen über das Firmenkonto.

Sammlung J. Bossard 1910 / Collection J. Bossard 1911
Über das Inventar des von Johann Karl Bossard seit 1901 bis 1910 weiterhin
geführten Antiquitätengeschäfts im Zanetti-Haus informiert der Auktionska-
talog des Geschäftsinventars «Antiquitäten und Kunstgegenstände des XII.
bis XIX. Jahrhunderts» vom 4.–12. Juli 1910 in Luzern der Galerie Hugo Helbing.
Die «Privat-Sammlung nebst Anhang» von Bossard wurde im Jahr danach,
ab dem 22. Mai 1911 von der Galerie Helbing in München versteigert.

Adressbuch Bossard
In einem Wachstuchbuch mit dem Titel «Adressen von Anbeginn des Ge-
schäftes an» hielt Johann Karl Bossard von ca. 1880 bis um 1900 Namen
und Adressen von Kunden, Antiquaren, Handwerkern und anderen ihm wich-
tig erscheinenden Personen fest, die er zuweilen mit Bemerkungen versah.

Besucherbuch 1887–1893 / Besucherbuch 1893–1910

Nach der Eröffnung des Antiquitätengeschäfts im Zanetti-Haus 1886 legte Bossard ein grafisch besonders schön gestaltetes Besucherbuch auf, in das sich von 1887 bis 1893 Besucher unter Angabe von Rang und Beruf oder Adresse eintragen konnten (Abb. 13). In einem zweiten Besucherbuch erscheinen die in- und ausländischen Gäste des pittoresken Hauses an der Weggisgasse 40 in der Zeit von 1893 bis 1910 (Abb. 14).

Verzeichnis der Bibliothek 1926 (SNM, Archiv Bossard)

Das kartonierte «Verzeichnis der Bibliothek 1926» mit 212 Positionen und eine weitere undatierte Liste geben Aufschluss über im Atelier vorhandene Fachpublikationen, Sammlungs- und Auktionskataloge sowie Vorlagewerke (siehe S. 482–486). Ein Teil der erwähnten Publikationen befindet sich heute in der Bibliothek des Schweizerischen Nationalmuseums.

Auszeichnungen von Johann Karl Bossard

Schweizerische Landesausstellung 1883 in Zürich, «Diplom [...] für die gute Ausführung seiner Arbeiten, die Reinheit des Styls und den guten Geschmack». SNM, LM 163008.

Schweizerische Landesausstellung 1883 in Zürich, «Diplom [...] in Anerkennung seiner Verdienste um die Ausstellung». SNM, LM 163009. (Abb. 414)

Gewerbeausstellung 1885 in Nürnberg, Silbermedaille (Urkunde). SNM, LM 163013. (Abb. 3)

Weltausstellung 1889 in Paris, Goldmedaille (Urkunde). SNM, LM 163004.1–2. (Abb. 4)

Kirchgemeinde Grossmünster Zürich, Dankesurkunde für die Anfertigung des neuen Abendmahlsgeräts, 1892. SNM, LM 163005. (Abb. 265)

Kantonale Gewerbeausstellung 1893 in Luzern, «Diplom [...] als Anerkennung für seine Verdienste um die Ausstellung». SNM, LM 163011.

Schweizerische Landesausstellung 1896 in Genf, «Diplome hors concours». SNM, LM 163002. (Abb. 413)

Académie nationale agricole, manufacturière et commerciale [Frankreich], Diplom für Goldschmiedekunst, 1900. SNM, LM 163010.

Verband der Schweizerischen Goldschmiede, Mitgliedschaft, 1900. SNM, LM 163003.

Schweizerische Heraldische Gesellschaft, Mitgliedschaft, 1911. SNM, LM 163006.

Auszeichnungen von Karl Thomas Bossard

Schweizerische Heraldische Gesellschaft, Mitgliedschaft, 1916. SNM, LM 163007.

Schweizerische Landesausstellung 1914 in Bern, Urkunde als Aussteller und Jurymitglied. SNM, LM 163012.

2. Bildquellen

Die zahlreichen noch vorhandenen, besonders aussagekräftigen Bildquellen des Ateliers Bossard lassen sich in drei Gruppen einteilen: Muster- und Vorlagenbücher, Zeichnungen sowie Fotos.

Muster- und Vorlagenbücher I/II/III

Das «Muster-und Vorlagenbuch I» wurde im letzten Viertel des 19. Jahrhunderts bis um 1900 für den Gebrauch im Atelier angelegt. In den Band hat man gedruckte, gezeichnete und von originalen Objekten abgeriebene Dekorbeispiele eingeklebt (Abb. 74). Den Wert, den Johann Karl Bossard diesen Vorlagen beimass, belegt die Tatsache, dass er als Einband zwei originale lederbespannte und verzierte Buchdeckel aus dem 16. Jahrhundert verwendete. Familienarchiv Bossard.

Im «Muster- und Vorlagenbuch II», zur Hauptsache entstanden zwischen

413

414

413 Auszeichnung Johann Karl Bossards an der Schweizerischen Landesausstellung 1896 in Genf, «Diplome hors concours». SNM, LM 163002.

414 Auszeichnung Johann Karl Bossards an der Schweizerischen Landesausstellung 1883 in Zürich, «Diplom [...] in Anerkennung seiner Verdienste um die Ausstellung». SNM, LM 163009.

1900 und 1934, sind ausser Dekorbeispielen auch Entwurfszeichnungen für Schmuck und Besteck zu finden. Der Einband des zweiten, 273 Seiten starken Musterbandes besteht aus Karton. Familienarchiv Bossard.

Das «Muster- und Vorlagenbuch III» beinhaltet Wappendarstellungen in unterschiedlichen Techniken, vom Ende des 19. Jahrhunderts bis um 1930. Der schwarze Kartonband ist mit Beschlägen des 17. Jahrhunderts verziert. Familienarchiv Bossard.

Skizzenbuch von Louis Weingartner

Kopie des Skizzenbuchs des späteren Atelierchefs Bossards, Louis Weingartner (1862–1934). Begonnen 1888 auf der Rückreise des jungen Weingartner

aus Italien, wo er an der Accademia di Belli Arti in Florenz studiert hatte (siehe S. 77). Die Stationen seiner Heimreise hielt er mit Skizzen im Bilde fest. Skizzen entstanden zudem anlässlich der Weltausstellung in Paris 1889, an die er seinen Patron begleitete. Weitere Impressionen datieren von Reisen in der Schweiz, in Deutschland und Österreich vermutlich als Begleiter Bossards. Eine Kopie des verschollenen Originals befindet sich in Privatbesitz.

Zeichnungen

Die etwa 12'500 in rund 60 Mappen geordneten und in einem Korpusmöbel (Abb. 412) aufbewahrten Zeichnungen sind 2013 in den Besitz des Schweizerischen Nationalmuseums übergegangen. Sie umfassen Zeichnungen nach Originalen, Entwürfe für Kunden sowie ohne Auftrag entstandene Eigenkreationen. Bei einem wesentlichen Teil der fast nie signierten Zeichnungen dürfte es sich um Arbeiten des von 1881 bis 1901 bei Bossard tätigen nachmaligen Atelierchefs Louis Weingartner (1862–1934) handeln. Johann Karl Bossard und sein Sohn Karl Thomas (1876–1934) lieferten wohl nur wenige selbst gezeichnete Entwürfe. Die Zeichnungen werden sukzessive inventarisiert, gereinigt und zugänglich gemacht:

Ca. 10'000 *Zeichnungen Objekte*. SNM, LM 163001, LM 180792 bis LM 180861.

Ca. 2'400 *Zeichnungen Schmuck*. SNM, LM 163040 bis LM 163077
Die Registrierung ist bei Drucklegung noch nicht ganz abgeschlossen.

Fotografien

Zu den bildlichen Quellen gehören auch Aufnahmen von eigenen und fremden Objekten, die Bossard in für Dokumentations- und Werbezwecke angelegten Fotobänden zusammenstellte. Darüber hinaus haben sich im Ateliernachlass zahlreiche historische Objektfotos erhalten.

Fotodokumentationsbuch. Weil die Firma Bossard keine gedruckten Kataloge auflegte, kam diesem Buch auch die Funktion eines Verkaufskatalogs zu. Auf den Seiten 1–91 wurden vor allem Arbeiten aus der Zeit von Johann Karl Bossard sowie anderen Goldschmieden abgebildet, darunter die spektakuläre, im Atelier Bossard restaurierte Münzpokal aus der Sammlung Bottacin in Padua. Diese Restaurierung stammt aus der Frühzeit von Bossards Karriere als Goldschmied. Anschliessend erscheinen hochwertige Antiquitäten aller Art, die er im Angebot hatte: S. 92–117 antike Waffen, S. 118–152 Tapisserien, Skulpturen, Möbel, S. 153–169 Glasgemälde etc., S. 170–184 Ölgemälde, unter anderem zwei bedeutende Bilder, Teile eines Altars aus dem 15. Jahrhundert, ein hl. Michael sowie eine Maria mit Kind, die sich heute auf Schloss Lenzburg befinden (Sammlung Museum Aargau, S-1103 und S-1104). Familienarchiv Bossard.

Fotovorlagenbuch. Das zweite Fotobuch Bossards enthält Aufnahmen von fremden Objekten und diversen Interieurs und Einrichtungsgegenständen, die als Vorlagen für den Gebrauch im Atelier dienten. Familienarchiv Bossard.

Ca. 800 *Historische Fotografien.* Nach Objektgattungen geordnete Fotografien. Sowohl Bossard-Objekte als auch Vergleichsbeispiele. SNM, Archiv Bossard.

Ca. 120 *Glasplattenfotos.* Überliefert in digitalisierten Fotografien der rund 120 verschollenen Glasplattenfotos. Hauptsächlich Bossard-Objekte. SNM, Archiv Bossard.

3. Sachquellen

Ebenso eindrücklich wie die noch vorhandenen Bildquellen ist die Zahl und die Vielfalt der Sachquellen: eine Sammlung von ca. 4'500 Goldschmiedemodellen sowie anderen Kopien, die für Johann Karl Bossard und seinen Sohn Karl Thomas von Interesse waren. Vor allem den kopierten, aus dem Amerbach-Kabinett in Basel stammenden Goldschmiedemodellen des 16. Jahrhunderts kam als Inspirationsquellen im Modellfundus eine zentrale

415a

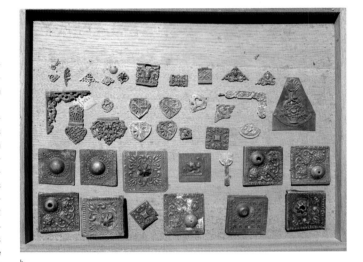

b

c

415 Schubladen der Korpusmöbel, in denen die Modelle aufbewahrt waren. Sichtung der Modellsammlung im Jahr 2012.

Bedeutung zu. Grosse Teile der Modellsammlung betreffen auch Bestecke aller Art sowie Schmuck; dazu kommen Medaillen, Münzen, Dekorbeschläge usw. Man bewahrte die teilweise beschrifteten und nummerierten Modelle sortiert in den Schubladen (Abb. 415) von zwei grossen Korpusmöbeln auf. Als Materialien für die Kopien dienten Zinn, Blei, Kupfer, Eisenblech und Draht, selten Holz. Die *Wachsmodelle* sind nicht mehr vorhanden, wurden aber in den 1980er Jahren fotografisch dokumentiert (SNM, Archiv Bossard). Gips fand bis um 1934 neben Abgüssen von Schmuck vor allem für grossformatige Kopien, z. B. von Silbergefässen, Zinnkannen (Abb. 39), Dekorelemente von Möbeln, Räumen und Bauten Verwendung. Die Modellsammlung befindet sich im Besitz des Schweizerischen Nationalmuseums und wurde vollumfänglich inventarisiert und fotografiert.

Ca. 3'900 *Modelle.* SNM, LM 75962, LM 140169, LM 162003–162545, LM 162727–162793, LM 162800–162804, LM 163100–164485.

Ca. 200 *Gipsabdrücke von Schmuck.* SNM, LM 162546–162726.

Ca. 450 *Gipsabgüsse von Objekten und Dekorelementen.* SNM, LM 140108–140125, LM 162794–162799.

d

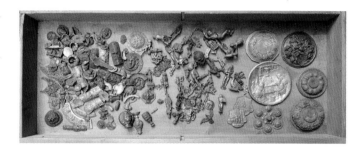

e

f

Fachpublikationen, Kataloge und Vorlagenwerke aus dem Atelier Bossard

Die mit * markierten Titel sind auf dem kartonierten «Verzeichnis der Bibliothek 1926» des Ateliers Bossard aufgelistet. Die übrigen auf einer jüngeren Liste verzeichneten historischen Fachpublikationen, Sammlungs- und Auktionskatalogen sowie Vorlagewerke befanden sich ebenfalls in Bossard'schem Besitz.

AK = Auktionskatalog, B = Broschüre, M = Mappenwerk

* *Aargauer Waffenbuch 1798.* 1907. (?)
* *Adam van Vianen, Modelles artificielles de divers vaissaux d'argent*, Den Haag 1892.
* *Alte bijoux.* (?)
* *Alte Geschichte.* (?)
* *Altes Schriften- und Initialenbuch*, 1766. (?)
* *Amor-Vignettenbüchlein.* (?)
* *Ancient greek and roman sculpture and vases.* (?)
* *Ancient Greek Art* (Burlington Fine Arts Club Exhibition), London 1904.
* *Antiquitäten und Gemälde aus der Sammlung Wilhelm Itzinger, Berlin* (AK Rudolph Lepke), Berlin 1903.
* *Antiquitäten, Kunst- und Einrichtungsgegenstände [...] des Herrn Direktor Friedrich Oertel, München* (AK Helbing), München 1910.
* *Antiquitäten-Auction in München*, 1908. (?)
* *Anzeiger für schweizerische Altertumskunde*, 1917. (?)
* *Auktion der Glasgemälde-Sammlung der Baronin de Trétaigne in Paris und von Glasgemälden aus der ehemaligen Vincent-Sammlung in Konstanz* (AK Messikommer), Zürich 1910.
* *Ausstellung von Glasgemälden aus dem Nachlasse des Dichters Johann Martin Usteri*, Zürich 1894. (B)
* C. Louise Avery, *American Silver of the XVII and XVIII centuries: a study based on the Clearwater collection* (Metropolitan Museum of art), New York 1920. (B)
* Germain Bapst, *Etudes sur l'orfèvrerie française au XVIIIe siècle: Les Germain*, Paris/Londres 1887.
* *Basler Wappenkalender*, 1917.
* Ernst Bassermann-Jordan, *Der Schmuck*, Leipzig 1909.
* Ernst Bassermann-Jordan, *Die Sammlung von Pannwitz, München* (AK Helbing), München 1905.
* Ludwig van Beethoven, *Kunstsammlung des verewigten Herrn Oberinspektor Ludw. Aug. Reuling, München* (AK Helbing), München 1906.
* Gertrud Benker, *Das Wilkens-Brevier vom silbernen Besteck, Wissenswertes von A–Z*, Bremen 1979. (B)
* Rudolf Bergau, *Wentzel Jamnitzers Entwürfe*, Berlin 1879. (M)
* Charles Borgeaud, *Die Schweizerfahne*, Beilage zum Schweizer Archiv für Heraldik, 1917. (B)
* Henri Bouilhet, *L'orfèvrerie française aux XVIIIe et XIXe siècles*, 2 Bde., Paris 1908–1910.
* Edmund Wilhelm Braun, *Die Silberkammer eines Reichsfürsten (Das Lobkowitzsche Inventar)*, Leipzig 1923.
* Bruckmann Heilbronn, 10 Kataloghefte, undatiert: Kleinformat Nr. 1–2, 4, 5–6, 7, 8–9, 10, 11; Grossformat Nr. VI, VII, VIII.
* Johann Jacob Brunner, *Vorschrift zu nützlicher Nachahmung [...] vorgestellt und geschrieben durch Joh. Jacob Brunner älter von Basel*, Guttenberger, Nürnberg 1766.

Br. Bucher / A. Gnauth (Hrsg.), *Das Kunsthandwerk Sammlung mustergültiger kunstgewerblicher Gegenstände aller Zeiten*, Stuttgart 1874–1876. (jährlich 15 Hefte à 6 Blatt)
Georg Buchner, *Die Metallfärbung und deren Ausführung*, Berlin 1902.
Bernhard Büsser, *Die Restauration des Engelberger Reliquienkreuzes*, Separatum aus: Angelomontana, St. Gallen 1914.
Rudolf Friedrich Burckhardt, *Auswahl von Erzeugnissen der Kunst und des Gewerbes aus Basler Privatbesitz*, Basel 1912.
* *Catalog der Kunst-Sammlung des Herrn Professor Dr. Otto Seyffer in Stuttgart* (AK H. G. Gutekunst), 2 Bde., Stuttgart 1887/88.
Catalog der Kunst-Sammlungen des verstorbenen Herrn Albert von Parpart auf Schloss Hünegg am Thuner-See (AK Heberle), Köln 1884.
* *Catalog der Kunst-Sammlungen [...] des Kgl. Sächs. Hofantiquars und Hoflieferanten Herrn Friedrich Rudolph von Berthold [...] in Dresden* (AK Heberle), Köln 1885.
* *Catalogue de l'argenterie ancienne* (AK Hôtel Drouot), Paris vor 1926. (?)
* *Catalogue de la collection de M. le Comm. M. Guggenheim, Venise* (AK Helbing), München 1913.
* *Catalogue des joyaux [...] ayant appartenu à S. A. I. madame la Princesse Mathilde* (AK Galerie Georges Petit), Paris 1904.
* *Catalogue des objets d'art antiques du Moyen-age et de la Renaissance [Collection Alessandro Castellani]* (AK Palazzo Castellani), Rom 1884.
* *Catalogue des objets d'art [...] composant l'importante collection de M. Ch. Stein* (AK Galerie Georges Petit), Paris 1886.
* *Catalogue des objets d'art [...] composant la collection de M. D. Schevitch* (AK Galerie Georges Petit), Paris 1906.
* *Catalogue des objets d'art [...] composant la collection de M. Emile Gavet* (AK Galerie Georges Petit), Paris 1897.
* *Catalogue des objets d'art [...] formant la collection de M. Julius I. Boas Berg* (AK Frederik Muller & Cie), Amsterdam 1905.
* *Catalogue des objets d'art [...] provenant de la collection Bardini de Florence* (AK Christie's), London 1902.
* *Catalogue des objets d'art [...] provenant de la collection Maurice Kann* (AK Galerie Georges Petit), Paris 1910.
* *Catalogue des objets d'art [...] provenant de l'importante collection de feu M. le Baron Achille Seilliére au Château de Mello* (AK Galerie Georges Petit), Paris 1890.
* *Catalogue des objets d'art [...] dépendant des collections de Mme C. Lelong* (AK Galerie Georges Petit), Paris 1902.
* *Catalogue des objets d'art et de riches ameublements*, Paris 1896. (?)
* *Catalogue des objets de vitrine et de curiosité [...] provenant de la collection de M. Guilhou* (AK Hôtel Drouot), 3 Bde., Paris 1905/06.
* *Catalogue of engraved gems.* (?)
* *Catalogue of fine old French decorative objects and furniture [...]* (AK Christie's), London 1902.
* *Catalogue of objects of art [...] the property of The Marchioness Conyngham [...]* (AK Christie's), London 1908.
* *Catalogue of the important collection [...] of J. Dunn-Gardner [...]* (AK Christie's), London 1902.
* *Catalogue of the Marlborough gems [...]* (AK Christie's), London 1899.
* *Catalogue of the renowned collection Works of art, chiefly of the 16th, 17th and 18th Centuries formed by the late Martin Heckscher, Esq. of Vienna* (AK Christie's), London 1898.
* *Catalogue of the very choice collection of early English silver formed by Louis Huth [...]* (AK Christie's), London 1905.
Cent Modèles inédits de l'orfèvrerie française des XVIIe & XVIIIe siècles reproduits d'après les dessins originaux de la Bibliothèque nationale (préface Henri Bouchot), Paris um 1890. (M)
* *Chiffres à l'italienne.* (?)
* Adriaen Collaert, *Passio et Resurrectio D. N. Jesu Christi*, 1570–1618.

* Collection A. Tollin. Objets d'art du Moyen Âge à la Renaissance, Paris 1897.
* Collection Bourgeois frères (AK Heberle), Köln 1904. (B)
* Collection E. Chappey (AK Galerie Georges Petit), Bd. I–III, Paris 1907.
* Collection de la princesse Marie Wassilievna Waronjow. Bijoux, orfèvrerie, argenterie. (?)
* Collection de M. X. Objets d'art, émaux, argenterie etc. (AK Galerie Georges Petit), Paris. (?)
* Collection Georg Hirth, II. Abtheilung Kunstgewerbe, Ölgemälde, Graphische Künste etc. (AK Helbing), München 1898.
* Collection Georges Papillon, (AK Dubourg, Lair-Dubreuil), 3 Bde., Paris 1919.
Collection Paul Eudel, 60 planches d'orfèvrerie composés par Pierre Germain, Paris 1884.
* Collection Spitzer, 68 Taf., Paris 1893.
* Collection von Hermann Sax in Wien. (?)
Wilfred Joseph Cripps, Old English plate, London 1894.
Aldo Crivelli, L'art renaissant en Suisse, Genf 1947.
* Hugues Darier, Tableau du titre, poids et valeur, des différentes monnaies d'or et d'argent [...], Genf 1807.
Das Bürgerhaus der Schweiz, Bde. I–IV, Uri, Genf, St Gallen, Appenzell, Schwyz, 1910–1914.
* Das Bundesgesetz betreffend die Arbeit in den Fabriken, 1877.
Das Frauenkloster Rathausen in seinem Recht und seinen Bitten vor Volk und Grossen Rath des Kantons Luzern, Schwyz 1867. (B)
Das Monogramm vom Fachmann, gezeichnet von Ludwig Rehn, Leipzig um 1900. (M)
* Das Münzen-Buch aller Staaten, Bremerhaven 1871.
* Jean Charles Davillier, Recherches sur l'orfèvrerie en Espagne au moyen âge et à la renaissance, Paris 1879.
* Lewis F. Day, Alte und neue Alphabete, Leipzig 1906.
* Der Todtentanz. Gemälde auf der Mühlenbrücke in Luzern, Luzern 1867.
Dessins inédits d'orfèvrerie par Percier, documents de style Empire, E. Hesseling éditeur, Paris um 1900.
Dessins des maîtres français, Leipzig um 1900. (M)
* Deutsche Zunftabteilung des Nordischen Museums zu Stockholm (AK Heberle), Köln 1910.
Deux cent cinquante dessins de Joaillerie et Bijouterie inventés et gravés par Maria & Babel formant la plus intéressante collection des bijoux de l'époque Louis XVI, Paris um 1890. (M)
* Die Antiquitäten-Sammlung des Herrn J. Stadler in Jestetten (Baden) (AK Messikommer), Zürich 1882.
* Die Gemälde auf der Kapellbrücke in Luzern: in Lichtdruck ausgeführt, Luzern 1889.
* Die römische Forschung in der Schweiz in den Jahren 1922/23/24, 3 Bde.
* Die Sammlung alter und moderner Kunstsachen, Möbel und Ausstattungsgegenstände aus dem Nachlasse des Herrn Adolf von Liebermann Berlin (AK Heberle), Köln 1884.
* Die Schatzkammer des Bayerischen Königshauses, um 1900. (M)
Die Staatliche Höhere Fachschule für Edelmetall-Industrie Schwäbisch Gmünd, Gmünder Kunst Band V, 1926.
Robert Durrer, Glarner Fahnenbuch, Zürich 1928.
Echtes Silber im öffentlichen und privaten Leben der Schweiz, Zürich 1937. (B)
* J. Egli, Die Wandmalereien im Rathaus zu Appenzell (Anzeiger für schweizerische Altertumskunde), Bd. 19, Heft 4, 1917, S. 264–274.
* Eine kostbare Privat-Sammlung von Kupferstichen und Holzschnitten Alter Meister (Auktion Gilhofer & Ranschburg), 2 Bde., Luzern 1926/27.
* Entwürfe zu Gefässen & Motiven für Goldschmiedearbeiten (Paul Flindt) Serie I, Leipzig, um 1880/1890. (M)
Erzeugnisse der Silberschmiedekunst aus dem 16. bis 18. Jahrhundert im Besitz der Herren Julius und Karl Jeidels in Frankfurt a. M., Leipzig 1883. (M, 2 Serien)
Exposition Universelle de 1900, Catalogue officiel de la section allemande, Paris 1900.
* Exposition universelle internationale de 1900. Catalogue spécial officiel du Japon, Paris 1900.
* Fabrique de bijouterie et de la joaillerie, catalogue illustré, par Diets. (?)
Otto von Falke, Alte Goldschmiedewerke im Zürcher Kunsthaus, Zürich 1928. (Slg. Rütschi)
* Eugen Felix, Die Kunstsammlung von Eugen Felix in Leipzig, Leipzig 1880.
* Festschrift des Verbandes Schweiz. Goldschmiede zur Feier seines 25-jährigen Bestehens 1899–1924. (mit Widmung an C. Bossard)
Festschrift zur Eröffnung des Schweizerischen Landesmuseums, 1898. (mit Widmung von Prof. Rahn an seine Tochter Marie)
* Eugene Fontenay, Les Bijoux anciens et modernes, Paris 1887.
* Robert Forrer, Les antiquités, les tableaux et les objets d'art de la collection Alfred Ritleng à Strasbourg (AK Château des Rohan), Strasbourg 1906.
* Auguste Fougeadoire, Chiffres de tous styles, Paris um 1870.
* Heinrich Frauberger, Die Kunstsammlung des Herrn Wilhelm Peter Metzler in Frankfurt am Main, Frankfurt 1897.
* Paul Ganz, Geschichte der Heraldischen Kunst in der Schweiz, Frauenfeld 1899.
Paul Ganz, Hans Holbein d. J. Einfluss auf die Schweizer Glasmalerei, Separatum aus: Jahrbuch der Königlich Preussischen Kunstsammlungen 1903.
Pierre Germain, Eléments d'orfèvrerie divisés en deux parties de cinquante feuilles chacune, Paris 1748, Faksimile, 2 Bde., Frankfurt a. Main um 1880/1890. (M)
* L. Gerster, Die schweizerischen Bibliothekzeichen ‹Ex-Libris›, Kappelen 1898.
* Gioielli da chiappe per raggio spinola. (?)
Leopold Gmelin, Alte Handzeichnungen nach dem verlorenen Kirchenschatz der St. Michaels-Hofkirche zu München, München 1888. (M)
Franz Augustin Göz, Neues theoretisch-praktisches Zeichnungsbuch zum Selbstunterricht für angehende Künstler und Handwerker in drei Heften, Bregenz 1802–1803.
Johann Georg Theodor Graese, Das Grüne Gewölbe zu Dresden. Hundert Tafeln in Lichtdruck, 2 Bde., Berlin 1877. (M)
* Graphik des 15. Und 16. Jahrhunderts, Katalog J[acques] Rosenthal, München. (?)
* Richard Graul, Die Pflanze in ihrer dekorativen Verwertung, Leipzig 1904.
* Richard Graul, Alte Leipziger Goldschmiede-Arbeiten und solche anderen Ursprunges aus Leipziger Besitz, Leipzig 1910.
Carl Gottlieb Guttenberger, Schrift, Bern 1766. (Musterblätter, beschriftet «aus Besitz Rudolf Otto Weber Graveur») (B)
Michael Haberlandt, Völkerschmuck, Wien und Leipzig 1906. (M)
Franz Xaver Habermann, Rococo, eine Ornamentsammlung aus dem XVIII. Jahrhundert, Berlin um 1890. (M)
* Hallisches Heiltumsbuch vom Jahr 1520, Faksimile G. Hirths Verlag, München 1889.
* Henry Havard, Dictionnaire de l'ameublement et de la décoration, 4 Bde., Paris um 1890.
* Henry Havard, Histoire de l'orfèvrerie Française, Paris 1896.
Jakob Heinrich von Hefner-Alteneck, Deutsche Goldschmiede-Werke des 16. Jahrhunderts, Frankfurt a. Main 1890. (M)
* A. Heron de Villefosse, Le trésor d'argenterie de Boscoreale, 2 Bde., Paris 1895.
Paul Hilber, Aus der Geschichte der Schweiz. Goldschmiedekunst, Luzern 1924. (B)
* Adolf Martin Hildebrandt, Wappenfibel, Frankfurt 1887.

* Karl Wilhelm Hiersemann, *Manuskripte des Mittelalters und späterer Zeit*, 1906.

* Georg Hirth, *Der Formenschatz*, München um 1880–1910, thematisch geordnet, jeweils mit Papierumschlag und Inhaltsangabe: *Maurisch/ Romanisch/Gotik; Ornament/Arabesken/Anhänger Frührenaissance, Spätrenaissance; Frührenaissance; Hoch- und Spätrenaissance; Barock/ Louis XIII, Louis XIV; Régence, Louis XV; Louis XVI; Ital. Renaissance; Alphabete; Heraldik Deutschland; Heraldik Niederlande, Frankreich, Italien; Angewandte Kunst, Kirchliches Silber, Gebrauchssilber; Becher, Büttenmänner; Vasen, deutsche Gefässe 16. u. 17. Jh.; Angewandte Kunst, Münzen und Medaillen; Antike.*

Eduard His, *Dessins d'ornements de Hans Holbein*, Paris 1887. (M)

* *Historisches Museum Basel. Katalog.* (?)

Illustrated Catalogue Exhibition of a collection of Silversmiths' work of European origin, Burlington Fine Arts Club 1901.

* *Illustrated Catalogue of Silversmiths' Work of European Origin*, Burlington Fine Arts Club (Hrsg.), London 1901.

* *Illustriertes Jahrbuch und Führer durch die deutsche Schmuckwaren-Industrie*, Pforzheim ab 1922.

* Charles James Jackson, *An illustrated history of English plate*, 2 Bde., London 1911.

* *Jahresbericht und Rechnungen*, Historisches Museum Basel, 1909 und 1911.

* Peter Jessen, *Meister der Schreibkunst aus drei Jahrhunderten*, Stuttgart 1923.

Friedrich Joseph, *Schleifen und Polieren der Edelmetalle*, Leipzig 1929.

* *Katalog ausgewählter, hervorragender Kunstsachen und Antiquitäten aus der Sammlung des Herrn Heinrich Wencke* (AK Heberle), Köln 1898.

* *Katalog ausgewählter Kunstsachen und Antiquitäten aus einem altgräflichen Schlosse […]* (AK Heberle), Köln 1901.

* *Katalog der ausgewählten und erstklassigen Sammlung Alt-Meissner Porzellan […] des Herrn Rentners C. H. Fischer in Dresden* (AK Heberle), Köln 1906.

* *Katalog ausgewählter Kunstsachen, Antiquitäten und Waffen aus dem Nachlasse der Herren Louis von Lilienthal in Elberfeld, Maler Bourel in Köln, Dr. Chargé in Köln etc. […]* (AK Heberle), Köln 1893.

* *Katalog ausgewählter und hervorragender Kunstsachen […] aus dem Nachlasse Sr. Durchlaucht des Herzogs von Osuna […]* (AK Heberle), Köln 1890.

* *Katalog ausgewählter und hervorragender Kunstsachen […] aus dem Nachlasse des Rentners Herrn Abraham Philipp Schuldt zu Hamburg* (AK Heberle), Köln 1893.

* *Katalog der ausgewählten Kunst-Sammlung aus dem Nachlasse der Frau Pauline Stern verst. zu Stuttgart […]* (AK Heberle), Köln 1910.

* *Katalog der Historischen Sammlungen im Rathaus in Luzern*, bearb. von Ed. A. Gessler und J. Meyer-Schnyder, Luzern o.J. [wohl 1912].

* *Katalog der Kunst-Sammlung aus dem Nachlasse des Herrn Consul Carl Becker zu Frankfurt a. M. und Gelnhausen* (AK Heberle), Köln 1898.

* *Katalog der reichhaltigen Sammlungen […] des Herrn Dr. Leofrid Adelmann in Würzburg* (AK Heberle), Köln 1888.

* *Katalog der Sammlungen kunstgewerblicher Altertümer der Herren Geheimrat Dr. O. Eisenmann und Professor H. Schneider zu Cassel* (AK Max Cramer), Kassel 1906.

* *Katalog der reichhaltigen Kunst-Sammlung der Herren C. und P. N. Vincent in Konstanz […]* (AK Heberle), Köln 1891.

* *Katalog der reichhaltigen Kunst-Sammlung des Herrn J. J. Gubler in Zürich* (AK Heberle), Köln 1893.

* *Katalog der reichhaltigen, nachgelassenen Kunst-Sammlung des Herrn Karl Thewalt in Köln […]* (AK Peter Hanstein) Köln, 1903.

* *Katalog der reichhaltigen und ausgewählten Kunst-Sammlung des Museums Christian Hammer in Stockholm* (AK Heberle), 4 Bde., Köln 1892–1894.

* *Katalog des Nachlasses Frau Charlotte Wolter, Gräfin O'Sullivan […]* (AK Galerie Miethke), Wien 1898.

* *Katalog eines grossen Theils der Bibliotheken des verstorbenen Cavaliere Andrea Tessier und des Marchese de**** (AK Jacques Rosenthal), München 1900.

Kirchengeräte. (4 broschierte Kataloge, u. a. Brandner Regensburg, WMF, 1907 bzw. 1909)

* Anton Kisa, *Das Glas im Altertume*, 2 Bde., Leipzig 1908.

* Hans Kraemer, *Weltall und Menschheit: Geschichte d. Erforschung d. Natur u. d. Verwertung d. Naturkräfte im Dienste d. Völker*, 5 Bde., Berlin 1902–1904.

* Jacob Kull, *Wappenbuch der löblichen Bürgerschaft von Rapperswil*, Zürich 1855.

* Kunst-Anstalt für galvanoplastische Bronzen in München (Hrsg.), *Altes und Neues über Bronzen und Führer zu Münchens Bronzedenkmälern*, Geislingen 1893.

* *Kunstbesitz eines bekannten norddeutschen Sammlers, Abteilung 1, Textilien* (AK Helbing), München 1909.

* *Kunstbüchlein des Hans Brosamer*, Berlin 1882.

* *Kunstsammlungen des verstorbenen Herrn Alexander Scharf in Wien* (AK Dorotheum), Wien 1905.

* *Kunst-Sammlungen des Bildhauers und Architekten Herrn Lorenz Gedon* (AK Heberle), München 1884.

* *Kunst- und Antiquitäten-Auction […] des verstorbenen Herrn Architect Simmler in Zürich* (AK Messikommer & Meyer), Zürich 1901.

* *La Suisse. Excursions etc.* (?)

La vraie et parfaite science des armoiries, Facsimile Paris 1895.

* Paul Lacroix, *Le livre d'or des métiers: Histoire de L'orfèvrerie-joaillerie*, Paris 1850.

Hans Jacob Leu, *Allgemeines Helvetisches, Eydgenössisches, oder Schweizerisches Lexicon*, 20 Bde. und 6 Supplementbde. 1757–1795. (mit Ex Libris Wirz, Sarnen)

«Leuchter-Tafelgerät», um 1830. (B)

Friedrich Lippmann (Hrsg.), *Zeichnungen von Sandro Botticelli zu Dantes Göttlicher Komödie*, 2. Auflage, Berlin 1921.

* *Livre du blazon contenant une ample explication des métaux et couleurs avec leurs significations […]*, Paris 1749.

Fritz Locher-Lavater, *Hobelbecher. Zunft zur Zimmerleuten*, Selbstverlag, Zürich 1954.

* Hermann Lüer / Max Creutz, *Geschichte der Metallkunst*, 2 Bde., Stuttgart 1904–1909.

Ferdinand Luthmer, *Goldschmuck der Renaissance nach Originalen und von Gemälden des XV.–XVII. Jahrhunderts*, Berlin 1881. (M)

Ferdinand Luthmer, *Der Schatz des Freiherren Karl von Rothschild – Meisterwerke der Goldschmiedekunst aus dem 14.–18. Jahrhundert*, Frankfurt 1883–1885. (M)

* Ferdinand Luthmer, *Gold und Silber. Handbuch der Edelschmiedekunst*, Leipzig 1888.

* Ferdinand Luthmer, *Das Email, Handbuch der Schmelzarbeit*, Leipzig 1892.

Max Lutz, *Alte Schweizermöbel 1730–1830*, Bern 1924.

Luzerner Zentenarfeier 1932, Erinnerungsblätter, 1932. (B)

* Thomas Malory, *Le morte d'Arthur.* (?)

Meisterwerke der Goldschmiedekunst des Mittelalters und der Renaissance, Plauen um 1890/1900. (M)

Karl Meyer, *Luzerns Ewiger Bund mit der Urschweizerischen Eidgenossenschaft*, Luzern 1932. (B)

Peter Meyer, *Das Ornament in der Kunstgeschichte*, Zürich 1944.

* *Modern Design in Jewellery and Fans* (Special Winter Number of "The Studio"), Paris 1901–1902.

* *Monogrammes*, I. P. et Fils. (?)
* Paul Müller, *Sammlung von Monogrammen: mit einem Anhange enthaltend Wappen aller Länder der Erde und der Städte Deutschlands*, 1873.
* Eugene Müntz, *Histoires de l'art pendant la Renaissance*, t. II Italie, Hachette Paris 1891.
Gustav Munthe, *Falk Simons Silversamling*, Göteborg 1938.
* Robert Neubert, *Neues Monogramm-Album*, Leipzig, 1899 (?).
Henry Nocq, *Le poinçon de Paris*, 4 Bde. & Supplementbd., Paris 1926–1939.
* *Objets d'art et d'ameublement. Style Louis XV* (AK Hôtel Drouot), Paris vor 1926. (?)
Robert Oboussier (Red.), *Die Aussteller der LA (Schweizerische Landesausstellung) 1939 Vollständiges Verzeichnis der Fachgruppenkomitees, der Aussteller und des Ausstellungsgutes*, Zürich 1939.
* *Orfèvrerie allemande, flamande, espagnole, italienne [...] provenant de l'ancienne collection de feu M. le Baron Carl Mayer de Rothschild* (AK Galerie Georges Petit), Paris 1911.
* Arthur Pabst (Hrsg.), *Die Kunstsammlungen Richard Zschille in Grossenhain*, 2 Bde., Berlin 1887–1893.
* Pierre Paillot, *La vraye et parfaite science des armoiries ou «L'indice Armorial MDCLX»*, 2 Bde., Faksimile, Paris 1895. (B)
* Giovanni Battista Palatino, *Libro di M. Giovambattista Palatino [...] ogni sorte lettera, antica & moderna [...]*, Rom 1550.
Karl Th. Parker, *Tobias Stimmer, zwölf Handzeichnungen*, Faksimile von Ernst Buri, Schaffhausen 1921. (M)
Karl Th. Parker, *Zwanzig Federzeichnungen von Urs Graf*, Faksimile von Ernst Buri, Zürich 1922. (M)
* Gustav E. Pazaurek, *Alte Goldschmiedearbeiten aus schwäbischen Kirchenschätzen*, Leipzig 1912.
Ludwig Petzendorfer, *Schriften*, Ende 19. Jh. (Vorlageblätter)
Ludwig Petzendorfer, *Schriftenatlas, eine Sammlung der wichtigsten Schreib- und Druckschriften aus alter und neuer Zeit*, 18 Hefte, Stuttgart um 1890.
Eugen von Philippovich, *Elfenbein*, Braunschweig 1961.
* Ludwig Pollack, *Klassisch-antike Goldschmiedearbeiten im Besitze Sr. Excellenz A. J. von Nelidow, kaiserl. russ. Botschafter in Rom*, Leipzig 1903.
* Theophilus Presbyter, *Schedula diversarum artium*. (?)
* Provost-Blondel, *Voyelles & Consonnes*, Paris 1891. (B)
* Paul Randau, Die Fabrikation der Emaille und das Emaillieren, Wien 1880.
* Wilhelm Rau, *Edelsteinkunde für Mineralogen, Juweliere und Steinhändler*, Leipzig. (?)
* *Recueil des dispositions actuellement en vigueur concernant la garantie et le contrôle officiels du titre des ouvrages d'or et d'argent*, Bern 1885. (B)
* *Recueil des œuvres de Richard de Lalonde*, Paris um 1890. (Einzelblätter)
Recueil des Orfèvres, J. A. Meissonier (L'art décoratif appliqué à l'art industriel), Paris um 1880/1890. (M)
* *Revue de la bijouterie, joaillerie, orfèvrerie*. (?)
* *Revue de la joaillerie*. (?)
Alois Riegl, *Die Holzkalender des Mittelalters und der Renaissance*, Separatum aus: Mittheilungen des Instituts für österreichische Geschichtsforschung, Bd. IX, 1, 1888.
* Johann Baptist Rietstap, *Armorial général, contenant la description des armoiries des familles nobles et patriciennes de l'Europe*, Gouda 1861.
Dora Fanny Rittmeyer / G. Staffelbach, *Hans Peter Staffelbach*, Luzern 1936.
Dora Fanny Rittmeyer, *Hans Jakob Läublin*, Schaffhausen 1959.
Robert Zünd, 8 Taf., Verlag Roto-Sadag, Genf 1934. (M)
* Nicolas Roret (Hrsg.), *Encyclopédie-Roret*, ab 1822. (?)
Filippo Rossi, *Italienische Goldschmiedekunst*, München 1956.
* Edouard Rouveyre, *Comment Discerner Les Styles. Le Style Empire [...]*, Paris 1890.
* R[udolf] Rücklin, *Das Schmuckbuch*, Hannover o.J. (Nachdruck der Ausgabe Leipzig 1901).

* *Sammlung Adalbert von Lanna. Prag.* (?)
* *Sammlung Albert Steiger, St. Gallen [...]* (AK Helbing), München 1910.
* *Sammlung Angst* (AK Heberle) Köln, Zürich 16. Februar 1909.
* *Sammlung Dr. Adolf Hommel Zürich* (AK Heberle) Köln, 1909.
* *Sammlung Dr. Fritz Clemm*, Berlin (AK Rudolf Lepke), Berlin 1907.
* *Sammlung Karl Bachmeier, Vilshofen* (AK Helbing), München 1909.
Sammlung E. und M. Kofler-Truniger, Luzern, 2 Bde., Luzern 1964–1965.
* *Sammlung Franz Greb München* (AK Helbing), München 1908.
* *Sammlung Frau Wilhelm Böhler, München [...]* (AK Helbing), München 1909.
* *Sammlung Hermann Emden, Hamburg* (AK Rudolph Lepke), 4 Bde., Berlin 1908.
* *Sammlung H. Leonhard, Mannheim, II. Teil: Kunstgewerbe [...]* (AK Helbing), München 1910.
* *Sammlung Lord Sudeley, Toddington Castle [...]* (AK Helbing), München 1911.
* *Sammlung Otto Zeitz. München.* (?)
* *Sammlung S. R., Gutsbesitzer in G.* Antiquitäten und Kunstsachen (AK Helbing), München 1901.
Joseph Schmid (Hrsg.), *Innerschweizerisches Jahrbuch für Heimatkunde*, Luzern 1939.
Xaver Schmid, *Das Deckengewölbe der Wallfahrtskirche Hergiswald*, Luzern 1937. (B)
Waldemar Schöning, *Die Stanz- und Prägetechnik. Deren Einrichtungen, Maschinen und Arbeitsmethoden*, Dresden 1919. (B)
* *Schreibkunst von kapital und sonst allerhand nutzlichen Alphabeten*, 1625. (?)
* Gotthilf Heinrich von Schubert, *Naturgeschichte der Säugetiere*. (?)
* Gustav A. Seyler, *Geschichte der Siegel*, Leipzig 1894.
* *Siebmacher's grosses und allgemeines Wappenbuch, Bd. 5 (Bürgerliche Geschlechter Deutschlands und der Schweiz)*, Nürnberg 1895.
* William Smith, *A new classical dictionary of Greek and Roman biography, mythology and geography*, New York 1884.
* *Sonder-Ausstellung für christliche Kunst. Katalog.* (?)
* Wilhelm Spiess, *Die Brunnen Berns. Geschichte, Bilder und Lieder*, Bern 1891.
Jean Louis Sponsel, *Das Grüne Gewölbe zu Dresden*, Bd. III, Leipzig 1929.
* Jaro Springer, *Das Leben Jesu in Bildern alter Meister*, Berlin 1898. (B)
* Jakob Stammler, *Die Pflege der Kunst im Kanton Aargau mit besonderer Berücksichtigung der ältern Zeit*, Aarau 1903.
* *Strassburger historische Schmuckausstellung im alten Rohan-Schloss*, Strasbourg 1904.
* Edwin W. Streeter, *Precious stones and gems*, London 1898.
* Hugo Gerard Ströhl, *Heraldischer Atlas*, Stuttgart 1899.
* Ernst Alfred Stückelberg, *Das Wappen in Kunst und Gewerbe*, Zürich 1901. (B)
* Giovanni Antonio Tagliente, *Opera nuova che insegna a le donne cusire, a racammare, & a disegnare a ciascuno [...]*, Venedig 1530.
* *The Hamilton palace collection, Catalogue of the collection of pictures, works of art and decorative objects, the property of his grace the Duce of Hamilton* (AK Christie's), 1882.
* Henry Thode, *Der Ring des Frangipani: ein Erlebniss*, 3. Aufl., Frankfurt 1901.
Eduard Uhlenhut, *Chemisch-technische Bibliothek, 49. Band: Vollständige Anleitung zum Formen und Giessen*, Wien und Leipzig 1920.
* Nicolas Verrien, *Recueil d'emblèmes, devises, médailles, et figures hiéroglyphiques [...]*, Paris 1696.
Victoria & Albert Museum, A picture book of English silver spoons, London 1927. (B)
Victoria & Albert Museum, A picture book of medieval enamels, London 1927. (B)

Victoria & Albert Museum, A picture book of Sheffield plate, London 1926. (B)

* Georg von Vivis, *Die Wappen der noch lebenden «Geschlechter» Luzerns*, Zürich 1899.

* Waring & Gillow Ltd. (Hrsg.), *The Furniture Catalogue*, London 1923.

* Friedrich Warnecke (Hrsg.), *Heraldisches Handbuch für Freunde der Wappenkunst*, 4. Auflage, Frankfurt 1887. (M)

Peter Xaver Weber, *Der Sempacher Krieg 1386*, Erinnerungsschrift, Luzern 1936. (B)

* W. Weder & Cie., *St. Gallische Zinkornamenten-Fabrik*, 1905.

Arthur Weese, *Die Caesarteppiche im Historischen Museum Bern*, Zürich 1911. (M & Kommentarheft)

* Rudolf Wegeli, *Katalog der Waffen-Sammlung im Zeughause zu Solothurn*, Solothurn 1905.

Johann Christoph Weigel / Georg Heinrich Paritius, *Zier- und künstlich ineinander geschwungene Initial-Buchstaben* [...], Nürnberg 1711.

Johann Christoph Weigel, Vorlagenfolgen, Nürnberg 1. Viertel 18. Jh. (gebunden)

Wilhelm Weimar, *Monumentalschriften vergangener Jahrhunderte*, Verlag Gerlach & Schenk, Wien um 1909/10. (M)

* Ernst Weinschenk, *Anleitung zum Gebrauch des Polarisationsmikroskops*, Freiburg i. Br. 1901.

Wilhelm Worringer, *Urs Graf, Die Holzschnitte zur Passion*, München 1923.

* Jens Jakob Asmussen Worsaae, *Nordiske Oldsager i Det Kongelige Museum i Kjöbenhavn*, Kopenhagen 1859.

* *Zeitschrift des Bayerischen Kunstgewerbe-Vereins zu München* (1887–1896).

Heinrich Zeller-Werdmüller, *Zur Geschichte des Zürcher Goldschmiede-Handwerkes*, Separatum aus: Festgabe auf die Eröffnung des Schweizerischen Landesmuseums, Zürich 1898. (mit Widmung an Karl Bossard)

Fr. X. Zettler (Hrsg.), *Ausgewählte Kunstwerke aus dem Schatz der Reichen Kapelle in der königlichen Residenz zu München*, München 1874. (M)

Literatur und gedruckte Quellen

A

WALTER ABEGGLEN, *Zuger Goldschmiedekunst 1480–1850*, Weggis 2015.

WALTER ABEGGLEN / CARL ULMER, *Schaffhauser Goldschmiedekunst*, Schaffhausen 1997.

ROMAN ABT, *Jost Meyer-am Rhyn, geboren 1834, gestorben am 20. October 1898. Lebensabriss mit vier Illustrationen* (= Neujahrsblatt der Kunstgesellschaft Luzern für 1899), Luzern 1898.

ROMAN ABT, *Geschichte der Kunstgesellschaft in Luzern*, Luzern 1920.

FELIX ACKERMANN / ELISABETH LANDOLT, *Die Objekte im Historischen Museum Basel* (= Das Amerbach-Kabinett, Bd. 4) (= Ausstellungskatalog, Kunstmuseum Basel), Basel 1991.

SABINE ALBERSMEIER, *Bedazzled. 5,000 Years of Jewelry, The Walters Art Museum*, London 2005.

CYRIL ALDRED, *Jewels of the Pharaohs. Egyptian Jewellery of the Dynastic Period*, London 1971.

BERNHARD ANDERES, *Die Kunstdenkmäler des Kantons St. Gallen, Bd. IV: Der Seebezirk*, Basel 1966.

CAROL ANDREWS, *Ancient Egyptian Jewellery*, London 1990.

IVAN ANDREY, *A la Table de Dieu et de Leurs Excellences. L'orfèvrerie dans le canton de Fribourg entre 1550 et 1850*, Fribourg 2009.

SIDNEY ANGLO, *The Martial Arts of Renaissance Europe*, London 2000.

HEINRICH ANGST, *Die Fälschung schweizerischer Alterthümer*, in: Anzeiger für Schweizerische Alterthumskunde XXIII, 1890, S. 329–356.

HEINRICH ANGST, *Ein Gang durch die Ausstellung von Gruppe 25 (Alte Kunst) der Schweizerischen Landesausstellung in Genf*, Zürich 1896.

PETER ARENGO-JONES / CHRISTOPH LICHTIN, *Queen Victoria in der Schweiz*, Luzern (Historisches Museum), 2018.

L'Art Ancien à l'Exposition Nationale Suisse, Album Illustré, Genève 1896.

Ausstellung Goldschmiedearbeiten aus der Werkstatt J. L. Bossard und Karl Th. Bossard, Luzern. Altes Porzellan und Fayencen aus Zürcher Privatbesitz. Alte Textilien aus dem Besitze des Museums (= Wegleitungen des Kunstgewerbemuseums der Stadt Zürich 43), Zürich 1922.

KIRSTEN ASCHENGREEN PIACENTI / JOHN BOARDMAN, *Ancient and Modern Gems and Jewels in the Collection of Her Majesty the Queen*, London 2008.

B

KARL BAEDEKER, *Switzerland and the adjacent portions of Italy, Savoy and the Tyrol*, 15th ed. 1893.

KARL BAEDEKER, *Die Schweiz nebst den angrenzenden Teilen von Oberitalien, Savoyen und Tirol*, 27. Aufl. 1897.

Barocker Luxus. Das Werk des Zürcher Goldschmieds Hans Peter Oeri 1637–1692, hrsg. von HANSPETER LANZ / JÜRG A. MEIER / MATTHIAS SENN (= Ausstellungskatalog, Schweizerisches Landesmuseum), Zürich 1988.

ULRICH BARTH / CHRISTIAN HÖRACK, *Basler Goldschmiedekunst*, 2 Bde., Basel 2013/14.

ERNST BASSERMANN-JORDAN, *Der Schmuck*, Leipzig 1909.

HERBERT BAUER, *Die Hanauer Antiksilberwaren-Industrie* (Diss. Phil., Maschinenschrift), Heidelberg 1948.

FRANZ BÄCHTIGER, *Andreaskreuz und Schweizerkreuz. Zur Feindschaft zwischen Landsknechten und Eidgenossen*, in: Jahrbuch des Bernischen Historischen Museums 1971–1972, 51. und 52. Jg., Bern 1975.

FRANZ BÄCHTIGER, *«Was willst Du mit dem Dolche sprich?». Ein Nachtrag zur Geschichte des schweizerischen Offiziersdolchs Ordonnanz 43*, in: Gesellschaft und Gesellschaften, Festschrift zum 65. Geburtstag von Prof. Dr. Ulrich Im Hof, Bern 1982.

CHARLES R. BEARD, *Gravoirs and Knife-hafts: A nineteenth-century «Fake» exposed*, in: The Connoisseur, 1938, April, S. 171–175.

LEONIE BECKS / BARBARA GROTKAMP-SCHEPERS / HANS KNOPPER, *Tafelzier und Klingenkunst*, Solingen 1994.

Beleuchtungsanlagen in Luzern, in: Polytechnisches Journal, Bd. 266, 1887, S. 589–590.

GERTRUD BENKER, *Alte Bestecke*, München 1978.

Bericht über die Kant. Gewerbe-Ausstellung in Luzern, 1893. Mit Anhang: Aeltere und neuere Kunst, Luzern 1894.

WILHELM BEUTH / FRIEDRICH SCHINKEL, *Vorbilder für Fabrikanten und Handwerker*, Berlin 1821–1837, 2. Unveränderte Aufl. 1863.

GUSTAVO BIANCHI e. c., *L'Esposizione Vaticana Illustrata. Giornale ufficiale della Commissione promotrice*, Roma I, 1–40/1887–1888.

BRUNO BIERI / ALOIS HÄFLIGER, *Schloss Wyher. Seine Bewohner, seine Geschichte, seine Zeit*, hrsg. von Stiftungsrat Schloss Wyher, Willisau 2001.

DANIELA BIFFAR, *Schmuckstücke der Neorenaissance. Der Bijouterie-Fabrikant Hermann Bauer (1833–1919)*, Ostfildern-Ruit 1996.

Bijoux Parisiens. French Jewelry from the Petit Palais, Paris (= Ausstellungskatalog, The Dixon Gallery and Gardens), Memphis, Tennessee 2013.

MICHÈLE BIMBENET-PRIVAT / RUDOLF DISTELBERGER / ALEXIS KUGEL, *Joyaux Renaissance. Une splendeur retrouvée*, Paris 2000.

MICHÈLE BIMBENET-PRIVAT / ALEXIS KUGEL, *Un ensemble exceptionnel d'orfèvrerie et de bijoux*, in: Les Rothschild. Une Dynastie de Mécènes en France, hrsg. von PAULINE PREVOST-MARCIHACY, 3 Bde., Paris 2016, Bd. 2.

MICHÈLE BIMBENET-PRIVAT / ALEXIS KUGEL, *Chefs d'œuvre d'orfèvrerie allemande, Renaissance et Baroque*, Dijon 2017.

Biografisches Lexikon der Schweizer Kunst, Bd. 1, Zürich 1998.

LINUS BIRCHLER, *Robert Durrer und seine Kunst*, in: Aus Geschichte und Kunst. Zweiunddreissig Aufsätze, Robert Durrer zur Vollendung seines sechzigsten Lebensjahres dargeboten, Stans 1928.

LINUS BIRCHLER, *Die Kunstdenkmäler des Kantons Zug*, 2. Halbbd., Basel 1935.

OTHMAR BIRKNER, *Gründung und Entwicklung des Kunstgewerbemuseums*, in: 1875–1975. 100 Jahre Kunstgewerbemuseum der Stadt Zürich, Zürich 1975.

FRANZ XAVER BISCHOF, *Kulturkampf*, in: Historisches Lexikon der Schweiz, Bd. 7, Basel 2007, S. 484–486.

HERRMANN BISCHOFBERGER, *Die neugotische Turmmonstranz der Pfarrei St. Mauritius in Appenzell aus dem Jahre 1897*, in: Innerrhoder Geschichtsfreund 37/1995–1996, S. 37–47.

HERRMANN BISCHOFBERGER, *Fässler*, in: Historisches Lexikon der Schweiz, Bd. 4, Basel 2004, S. 418–420.

CLAUDE BLAIR, *Arms, Armour and Base-Metalwork, The James A. de Rothschild Collection at Waddesdon Manor*, Fribourg 1974.

KLAUSPETER BLASER, *Ernst Buss (1843–1928)*, in: Historisches Lexikon der Schweiz, Bd. 3, Basel 2003, S. 142.

ARTHUR BLOCH, *Catalogue de l'importante Collection de Coutellerie d'Art provenant de M. Richard Zschille* (= Auktionskatalog, Drouot-Paris, 5.–9.11.1900).

PETER BLOCH, *Siebenarmige Leuchter in christlichen Kirchen*, in: Wallraf-Richartz-Jahrbuch, Nr. 23, 1961, S. 55–190.

PETER BLOCH, *Original, Kopie, Fälschung*, in: Jahrbuch Preussischer Kulturbesitz 1979, Bd. XVI, S. 41–72.

PETER BLOCH, *Der kunsthistorische Standort der Kopie*, in: Gefälschte Blankwaffen (= Kunst und Fälschung, Bd. 2), Hannover 1980, S. 3–17.

GISELA BLUM, *Alexis und Lucien Falize. Zwei Pariser Schmuckkünstler und ihre Bedeutung für den Schmuck des Historismus* (Diss.), Köln 1996.

W. BLUM, *Der Schweizerdegen*, in: Anzeiger für schweizerische Altertumskunde-NF, Bd. 21, 1919.

LIONELLO GIORGIO BOCCIA, *L'Armeria del Museo Civico Medievale di Bologna*, Busto Arsizio 1991.

FRANZ BOCK, *Die Goldschmiedekunst des Mittelalters auf der Höhe ihrer ästhetischen und technischen Ausbildung, plastisch nachgewiesen in der Sammlung von Original-Abgüssen der hervorragendsten kirchlichen Gefässe und Geräthschaften vom X.–XVI. Jahrhundert*, Köln 1855.

FRANZ BOCK, *Katalog der Ausstellung von neuen Meisterwerken mittelalterlicher Kunst, aus dem Bereiche der kirchlichen Nadelmalerei und Weberei, der Goldschmiedekunst und Skulptur zu Aachen*, Aachen 1862.

SEBASTIAN BOCK, *Ova struthionis. Die Strausseneiobjekte in den Schatz-, Silber-, und Kunstkammern Europas*, Freiburg i. Br./Heidelberg 2005.

REINHOLD BOSCH, *Wilhelmina von Hallwyl*, in: Biographisches Lexikon des Kantons Aargau 1803–1957, Aarau 1958, S. 306 f.

EDMUND BOSSARD, *Die Goldschmiededynastie Bossard in Zug und Luzern, ihre Mitglieder und Merkzeichen*, in: Der Geschichtsfreund, Bd. 109, Stans 1956, S. 160–188.

GABRIELLE BOSSARD-MEYER, *Der Grundhof und seine Bewohner*, Luzern 2000.

GUSTAV BOSSARD, *Die Zinngiesser der Stadt Zug*, in: Zuger Neujahrsblatt 1941.

KARL BOSSARD, *[Bericht über] Gruppe 12. Goldschmiedearbeiten*, in: Katalog der vierten schweizerischen Landesausstellung, Zürich 1883.

CLÉMENT BOSSON / RENÉ GÉROUDET / EUGÈNE HEER, *Armes anciennes des Collections Suisses* (= Ausstellungskatalog, Musée Rath), Lausanne 1972.

GERHARD BOTT, *Getriebenes Tafelgerät als Spezialität im antiken Genre*, in: Studien zum europäischen Kunstgewerbe. Festschrift für Yvonne Hackenbroch, hrsg. v. JÖRG RASMUSSEN, München 1983.

HENRI BOUILHET, *Orfèvre, vice-président de l'Union Centrale des Arts-Décoratifs*, 1902.

HENRI BOUILHET, *L'Orfèvrerie française aux XVIIIe et XIXe siècles*, Bd. III, Paris 1912.

EDMUND WILHELM BRAUN, Über *einige Nürnberger Goldschmiedezeichnungen aus der ersten Hälfte des 16. Jh.*, in: 94. Jahresbericht des Germanischen Nationalmuseums, 1949, S. 13.

HANS BRAUN, *Bernhard Studer*, in: Historisches Lexikon der Schweiz, Bd. 12, Basel 2013, S. 90.

FABIAN BRENKER, *Ein orthopädisches Harnischinstrument zum Strecken krummer Beine aus der Dresdner Kunstkammer Kurfürst August von Sachsen (1526–1586)*, in: NTM Zeitschrift für Geschichte der Wissenschaften, Technik und Medizin, Nr. 30, 2022, S. 96–97.

CHRISTINE E. BRENNAN, *The importance of Provenance in Nineteenth-Century Paris and beyond: Prince Pierre Soltykoff's famed Collection of medieval Art*, in: Collecting and Provenance, a multidisciplinary approach, New York/London 2019.

PASCAL BRIOIST / HERVÉ DREVILLION / PIERRE SERNA, *Croiser le Fer. Violence et Culture de l'Epée dans la France moderne (XVIe–XVIIIe siècle)*, Ceyzérieu 2002.

MAY B. BRODA, *Die Kunstgewerbebewegung im Ausland und in der Schweiz*, in: 1878–1978. 100 Jahre Kunstgewerbeschule der Stadt Zürich, Zürich 1978.

CARLO BRONNE, *La Marquise Arconati dernière châtelaine de Gaasbeek*, Bruxelles: Les cahiers historiques, 1970.

HANS BROSAMER, *Ein new kunstbüchlein von mancherley schönen Trinckgeschiren […]*, Nürnberg [ca. 1538].

HANSRUEDI BRUNNER, *Luzerns Gesellschaft im Wandel* (= Luzerner Historische Veröffentlichungen, Bd. 12), Luzern 1981.

THOMAS BRUNNER, *Die Kunstdenkmäler des Kantons Uri*, Bd. IV: Oberes Reusstal und Urseren, Bern 2008.

BRUNO BUCHER (Hrsg.), *Geschichte der Technischen Künste*, Bd. 2, Berlin/Stuttgart 1886.

KARL BÜHLMANN, *Die erste Silberschmiedin kam aus Luzern*, in: Neue Luzerner Zeitung, Nr. 114, 18.5.2002, S. 6 f.

ALBERT BURCKHARDT, *Historische Ausstellung für das Kunstgewerbe*, Basel 1878 (Separatdruck der «Allgemeinen Schweizer Zeitung»).

ALBERT BURCKHARDT-FINSLER, *Vier Trinkgefässe in dem Historischen Museum zu Basel*, Basel 1894.

JAKOB BURCKHARDT, *Über die Goldschmiederisse der öffentlichen Kunstsammlung zu Basel*, in: Basler Taschenbuch 1864.

Burlington Club, London 1906 – Early German Art, Burlington Fine Arts Club, London 1906.

STEFAN BURSCHE, *Das Lüneburger Ratssilber*, mit Beiträgen von Nikolaus Gussone und Dietrich Poeck, München 2008 (erweiterte Neuaufl. des gleichnamigen Bestandskatalog XVI des Kunstgewerbemuseums Berlin, 1990).

SHIRLEY BURY, *Electroplate* (= Country Life Collectors Guide), Hong Kong 1971.

SHIRLEY BURY, *Jewellery. The International Era 1789–1910*, 2 Bde., Woodbridge, Suffolk 1991.

C

THOMAS-JOSEPH CALLIAT, *Ministère du Commerce de l'Industrie des Postes et des Télégraphes. Exposition Universelle Internationale de 1900 à Paris. Rapport du Jury International. Groupe XV Classe 92 à 97.*

GASTONE CAMBIN, *Le Rotelle Milanesi. Bottino della battaglia di Giornico 1478. Stemmi – Imprese – Insegne/ Die Mailänder Rundschilde. Beute aus der Schlacht bei Giornico 1478. Wappen – Sinnbilder – Zeichen*, Fribourg 1987.

TOBIAS CAPWELL, *The Noble Art of the Sword. Fashion and Fencing in Renaissance Europe 1520–1630*, (= Ausstellungskatalog, Wallace Collection), London 2012.

NOLFO DI CARPEGNA, *Armi da fuoco della Collezione Odescalchi*, Roma 1968.

NOLFO DI CARPEGNA, *Antiche Armi dal Sec. IX al XVIII già Collezione Odescalchi*, Roma 1969.

Castelul Peleş/ Peleş Castle, hrsg. von GABRIELA POPA / RODICA ROTARESCU / RUXANDA BELDIMAN / MIRCEA HORTOPAN.

Catalog der historischen Ausstellung für das Kunstgewerbe in Basel (= Ausstellungskatalog, Kunsthalle Basel), Basel 1878.

Catalog der Sammlungen des verstorb. Hrn. Alt-Grossrath Fr. Bürki…, 13. Juni 1881, Basel Kunsthalle.

Catalogue de vente de la collection Spitzer, Paris, 1893.

Catalogue of the renowned collection Works of art, chiefly of the 16th, 17th and 18th Centuries formed by the late Martin Heckscher, Esq. of Vienna, Christie, London 1898.

Catalogue of the magnificent Collection of Armour, Weapons and Works of Art, the Property of the late S. J. Whawell, Esq., Sotheby's London, 3./6.5.1927.

ANNA BEATRIZ CHADOUR, *Ringe. Die Alice und Louis Koch Sammlung / Rings. The Alice and Louis Koch Collection*, 2 Bde., Leeds 1994.

ANNA BEATRIZ CHADOUR / RÜDIGER JOPPIEN, *Schmuck*, 2 Bde., Kunstgewerbemuseum, Köln 1985.

BEATRIZ CHADOUR-SAMPSON / SANDRA HINDMAN, *The Ideal Past: Revival Jewels*, Paris/New York/Chicago 2021.

BEATRIZ CHADOUR-SAMPSON / SONYA NEWELL-SMITH, *Tadema Gallery London Jewellery from the 1860s to 1960s*, Stuttgart 2021.

LAURENT CHRZANOVSKI, *A la tombée de la nuit. Art et histoire de l'éclairage* (= Ausstellungskatalog, Musées d'art et d'histoire de la Ville de Genève), Genève 2021, S, 86–87.

Collection J. Bossard, Luzern. II. Abteilung, Privat-Sammlung nebst Anhang, (= Auktionskatalog Hugo Helbing), München 1911.

PAOLA CORDERA, *La fabbrica del Rinascimento: Frédéric Spitzer mercante d'arte e collezionista nell'Europa delle nuove nazioni*, Bologna 2014.

REGULA CROTTET / KARL GRUNDER / VERENA ROTHENBÜHLER, *Die Kunstdenkmäler des Kantons Zürich*, neue Ausg., Bd. VI: Die Stadt Zürich VI: Die Grossstadt Zürich 1860–1940.

JOHN CULME, *«Benvenuto Cellini» and the nineteenth-century Collector and Goldsmith*, in: Art at Auction. The Year at Sotheby's Parke Bernet 1973–74.

JOHN CULME, *Nineteenth-Century Silver*. London 1977.

D

O[RMONDE] M[ADDOCK] DALTON, *Catalogue of the Finger Rings, Early Christian, Byzantine, Teutonic, Medieval and Later*, London 1912.

Das Amerbach-Kabinett. Die Basler Goldschmiederisse, ausgewählt und kommentiert von PAUL TANNER (Sammeln in der Renaissance) (= Ausstellungskatalog, Kunstmuseum Basel), Basel 1991.

Das Goldene Rössl. Ein Meisterwerk der Pariser Hofkunst um 1400 (= Ausstellungskatalog, Bayerisches Nationalmuseum), München 1995.

Das Kunstbüchlein des Hans Brosamer von Fulda. Nach den alten Ausgaben in Lichtdruck nachgebildet, Berlin 1882.

Das Kunsthandwerk. Sammlung mustergültiger kunstgewerblicher Gegenstände aller Zeiten, hrsg. von BR. BUCHER und A. GNAUTH, Stuttgart 1874–1876.

BASHFORD DEAN, *Catalogue of European Daggers 1300–1800. The Metropolitan Museum of Art*, New York 1929.

ANGELOS DELIVORRIAS, *Greek Traditional Jewelry*, Benaki Museum, Athens 1980.

ILSE O'DELL-FRANKE, *Kupferstiche und Radierungen aus der Werkstatt des Virgil Solis*, Wiesbaden 1977.

AUGUSTE DEMMIN, *Guide des Amateurs d'Armes et Armures anciennes*, Paris 1869.

Der Breisgauer Bergkristallschliff der frühen Neuzeit, bearb. von GÜNTHER IRMSCHER, Freiburg/München 1997.

Des cheminées dans la plaine. Cent ans d'industrie à Saint-Denis, autour de Christofle (1830–1930), 1998.

FLORENS DEUCHLER, *Die Burgunderbeute: Inventar der Beutestücke aus den Schlachten von Grandson, Murten und Nancy 1476/1477*, Bern 1963.

FLORENS DEUCHLER, *Museumsbauten und Museumsarchitektur*, in: Museen der Schweiz, hrsg. von NIKLAUS FLÜELER, Zürich 1981.

FLORENS DEUCHLER, *Sammler, Sammlungen und Museen*, in: Museen der Schweiz, hrsg. von NIKLAUS FLÜELER, Zürich 1981.

Die Burgunderbeute und Werke burgundischer Hofkunst (= Ausstellungskatalog, Bernisches Historisches Museum), Bern 1969.

Die Renaissance im deutschen Südwesten (= Ausstellungskatalog, Badisches Landesmuseum Karlsruhe im Heidelberger Schloss), Karlsruhe 1986.

ANNE DION-TENENBAUM / D'AUDREY GAY-MAZEUL, *Revivals l'historicisme dans les arts decoratifs français au XIX^e siècle* (= Ausstellungskatalog, Musée des arts décoratifs), Paris 2020.

RUDOLF DISTELBERGER / ALISON LUCHS / PHILIPPE VERDIER / TIMOTHY H. WILSON, *Western Decorative Arts, Part I, National Gallery of Art Washington*, Washington, D. C. 1993.

DAMIAN DOMBROWSKI / MARKUS MAIER / FABIAN MÜLLER (Hrsg.), *Julius Echter, Patron der Künste, Konturen eines Fürsten und Bischofs der Renaissance* (Katalog zur Ausstellung im Martin-von-Wagner-Museum der Universität Würzburg), Berlin 2017.

HANSPETER DRAEYER, *Das Schweizerische Landesmuseum Zürich. Bauund Entwicklungsgeschichte 1889–1998*, Zürich 1998.

TERRY DRAYMAN-WEISSER / MARK T. WYPYSKI, *Fabulous, Fantasy or Fake? An Examination of the Renaissance Jewelry Collection of the Walters Art Museum*, in: Journal of the Walters Art Museum, Bd. 63, 2005, S. 81–102.

MAX E. H. DREGER, *Waffensammlung Dreger, mit einer Einführung in die Systematik der Waffen*, Berlin/Leipzig 1926.

URBAN DUBOIS / ÉMILE BERNARD, *La cuisine classique*. Études pratiques, raisonnées et démonstratives de l'école française appliquée au service à la Russe, Paris 1856.

HANS DÜRST, *Die Lenzburg – zweimal saniert*, in: Unsere Kunstdenkmäler, Mitteilungsblatt der Gesellschaft für Schweizerische Kunstgeschichte, Bd. 39, 1988, Heft 2, S. 169–179.

HANS DÜRST / HANS WEBER, *Schloss Lenzburg und Historisches Museum Aargau*, Aarau 1990.

DORA DUNCKER, Über *die Bedeutung der deutschen Ausstellung in München, in Beziehung auf ihre Anordnung und ihren kunstgewerblichen Theil*, Berlin 1876.

ROBERT DURRER, *Die Kunstdenkmäler des Kantons Unterwalden*, Zürich 1899–1928.

ROBERT DURRER, *Bruder Klaus*, 2 Bde., Sarnen 1917–1921.

ROBERT DURRER, *Die Schweizergarde in Rom und die Schweizer in päpstlichen Diensten*, Luzern 1927.

ROBERT DURRER / FANNY LICHTLEN, *Heinrich Angst. Erster Direktor des Landesmuseums, Britischer Generalkonsul*, Glarus 1948.

E

MARTIN EBERLE, *Sanfter Glanz und Patina. Kostbares Gerät aus Bronze, Messing, Kupfer, Eisen*, Bielefeld 2002.

FRANZ EGGER, *Der Schweizerdolch – von der Waffe zum Symbol*, in: Waffen- und Kostümkunde, 2007.

ANNA EHRLICH, Ärzte, Bader, Scharlatane. Die Geschichte der österreichischen Medizin, Wien 2007.

Elektrisierend! Galvanoplastische Nachbildungen von Goldschmiedekunst. [Ausst. Kat.] Kunstgewerbemuseum Berlin 28.4.–1.10.2023.

CLAUDIA MARIA ESSER, *Georg Hirths Formenschatz: Eine Quelle der Belehrung und Anregung*, in: Jahrbuch des Museums für Kunst und Gewerbe Hamburg, Neue Folge, Bd. 13, 1994, Hamburg 1996, S. 87–96.

European Silver (= Auktionskatalog Sotheby's Geneva), 18.5.1992.

Exposition Nationale Suisse. Catalogue de l'Art Ancien. Groupe 25, Genève 1896.

F

LUCIEN FALIZE, *Exposition Universelle Internationale de 1889. Rapport du Jury International, Classe 24, Orfèvrerie, Rapport de M. L[ucien] Falize*, Paris 1891.

TILMAN FALK, *Katalog der Zeichnungen des 15. und 16. Jahrhunderts im Kupferstichkabinett Basel, Teil I, Das 15. Jahrhundert. Hans Holbein der Ältere und Jörg Schweiger, die Basler Goldschmiederisse*, Basel/Stuttgart 1979.

JAKOB FALKE, *Geschichte des modernen Geschmacks*, Leipzig 1866.

JAKOB VON FALKE, *Geschichte des Deutschen Kunstgewerbes*, Berlin 1888.

OTTO VON FALKE, *Die Kunstsammlung Eugen Gutmann*, Berlin 1912.

OTTO VON FALKE / MAX J. FRIEDLÄNDER, *Die Sammlung Dr. Albert Figdor, Wien*, 5 Bde., Wien/Berlin 1930.

VERONIKA FELLER-VEST, *Gustav Schneeli*, in: Historisches Lexikon der Schweiz, Bd. 11, S. 153.

MARC DE FERRIÈRE LE VAYER, *Christofle. Deux siècles d'aventure industrielle 1793–1993*, Paris 1993.

Fischer, Kunst- und Antiquitätenauktionen, 100 Jahre Galerie Fischer, 80 Jahre Waffenauktionen, Luzern 2007.

HERMANN VON FISCHER, *Schloss Hünegg* (= Schweizerische Kunstführer, Nr. 726/727, Serie 73), Bern 2002.

RAINALD FISCHER, *Die Kunstdenkmäler des Kantons Appenzell Innerrhoden*, Basel 1984.

PAUL FLINDT, *Meister-Entwürfe zu Gefässen und Motiven für Goldschmiede-arbeiten. 33 Tafeln in Lichtdruck. Nach Original-Blättern in Punzmanier. Neue Ausgabe*, Leipzig 1905.

ROBERT FORRER, *Die Ausstellung für Waffen- und Militärkostümkunde zu Strassburg i. E.*, in: Zeitschrift für Historische Waffenkunde, Bd. 3, 1902/1905, S. 122–136.

ROBERT FORRER, *Katalog der Ausstellung von Waffen und Militär-Kostümen, Strassburg 20. September – 20. Oktober 1903. Sammlung alter Feuergeschütze des Dr. Robert Forrer, Strassburg, darstellend die Geschichte der Entwicklung der ältesten Schusswaffen im XIV. und XV. Jahrhundert*, Strassburg 1903.

C[HARLES] DRURY E. FORTNUM, *Notes on some Antique and Renaissance Gems and Jewels in Her Majesty's Collection at Windsor Castle*, London 1876.

CAROLINA NAYA FRANCO, *El Joyero de la Virgen del Pilar. Historia de una colección de alhajas europeas y americanas*, Zaragoza 2019.

GUSTAV FRAUENFELDER, *Geschichte der gewerblichen Berufsbildung in der Schweiz*, Luzern 1938.

MAX HERMANN VON FREEDEN, *Die Neuerwerbungen des Mainfränkischen Museums Würzburg 1950–1965*, in: Mainfränkisches Jahrbuch für Geschichte und Kunst, Bd. 25, 1973.

KARL FREI, *Das Ehrengeschirr der Frauenfelder Constaffel-Gsellschaft*, in: Anzeiger für schweizerische Altertumskunde, Neue Folge, Bd. 31, 1919.

JOHANN MICHAEL FRITZ, *Gestochene Bilder. Gravierungen auf deutschen Goldschmiedearbeiten der Spätgotik*, Köln 1966.

JOHANN MICHAEL FRITZ, *Goldschmiedekunst der Gotik in Mitteleuropa*, München 1982.

JOHANN MICHAEL FRITZ, *La double coupe du trésor de Colmar et les œuvres analogues*, in: Le trésor de Colmar (= Ausstellungskatalog, Musée Unterlinden), Colmar 1999.

ROLF FRITZ, *Die Gefässe aus Kokosnuss in Mitteleuropa 1250–1800*, Mainz 1983.

STEFAN FRYBERG, *Georg Nager*, in: Historisches Lexikon der Schweiz, Bd. 9, Basel 2009.

ANDRES FURGER, *Kleine Burg-Chronik des Schlosses Wildegg der Sophie von Erlach*, Zürich 1994.

G

OLIVIER GABET, *Die Rothschilds: eine stilbildende Sammlerfamilie*, in: Macht und Pracht. Europas Glanz im 19. Jahrhundert (Ausstellungskatalog), Völklinger Hütte 2006.

URS GANTER, *Die Silberschätze der Schaffhauser Zünfte und Gesellschaften* (Diss. phil. I), Zürich 1974.

HELMI GASSER, *Die Kunstdenkmäler des Kantons Uri*, Bd. I: *Altdorf*, Teil 1, Bern 2001.

CHARLOTTE GERE / JUDY RUDOE, *Jewellery in the Age of Queen Victoria. A Mirror to the World*, London 2010.

GEORG GERMANN, *Die Kunstdenkmäler des Kantons Aargau*, Bd. V: *Der Bezirk Muri*, Basel 1967.

Geschichtsfreund der V Orte, Bd. 32, 1877.

EDUARD ACHILLES GESSLER, *Eine Schweizerdolchscheide mit der Darstellung des Totentanzes*, in: Schweizerisches Landesmuseum, 39. Jahresbericht 1930, Zürich 1931, S. 82–96.

EDUARD ACHILLES GESSLER / JOST MEYER-SCHNYDER / ALFRED DITTISHEIM, *Katalog der Historischen Sammlungen im Rathause in Luzern*, Luzern [1912?].

J. W. GILBERT-SMITH, *The Cradle of the Hapsburg*, London 1907.

SILVIA GLASER, *150 Jahre Bayerisches Gewerbemuseum Nürnberg*, Nürnberg 2019.

THOMAS GMÜR, *Gebrüder Volkart*, in: Historisches Lexikon der Schweiz, Bd. 13, Basel 2013, S. 42.

Gold- und Silberarbeiten aus der Werkstatt Meinrad Burch-Korrodi, Zürich 1954.

Goldschmiedekunst in Ulm (= Kataloge des Ulmer Museums, 4), Ulm 1990.

ALISTAIR GRANT / ANGUS PATTERSON, *The Museum and the Factory. The V&A, Elkington and the Electrical Revolution*, London 2018.

ERNST GÜNTER GRIMME, *Das Heilige Kreuz von Engelberg*, in: Aachner Kunstblätter 35/1968, S. 21–105.

ERNST GÜNTER GRIMME, *Der Aachener Domschatz* (= Aachener Kunstblätter 42/1972).

ALAIN GRUBER, *Kostbares Essbesteck des 16. bis 18. Jahrhunderts* (= Aus dem schweizerischen Landesmuseum, 39), Bern 1976.

ALAIN GRUBER, *Weltliches Silber. Katalog der Sammlung des Schweizerischen Landesmuseums*, Zürich 1977.

ALAIN GRUBER, *Gebrauchssilber des 16. bis 19. Jahrhunderts*, Fribourg 1982.

HARTMUT GRUBER, *Die Galvanoplastische Kunstanstalt der WMF 1890–1953, Geschichte, Betriebseinrichtungen und Produktionsverfahren*, in: HOHENSTAUFEN / HELFENSTEIN, Historisches Jahrbuch für den Kreis Göppingen, Bd. 9, 1999.

LEWIS GRUNER, *Specimens of Ornamental Art selected from the best models of the Classical Epochs. Illustrated by eighty plates. With descriptive text by Emil Braun*, London [1850].

Gustave Revilliod (1817–1890). Un homme ouvert au monde (= Ausstellungskatalog, Musée Ariana), Genf 2018.

H

GEZA VON HABSBURG-LOTHRINGEN / ALEXANDER VON SOLODKOFF, *Fabergé, Hofjuwelier des Zaren*, Fribourg 1979.

YVONNE HACKENBROCH, *Renaissance Jewellery*, London/München 1979.

YVONNE HACKENBROCH, *Reinhold Vasters, Goldsmith*, in: The Metropolitan Museum Journal 19/20, 1984/1985, S. 163–268.

FRANZISKA HÄLG-STEFFEN, *Von Winkelried*, in: Historisches Lexikon der Schweiz, Bd. 13, Basel 2013, S. 499.

Hallwylska Samlingen, Beskrifvande Förteckning (= Sammlungskatalog, Hallwylska Samlingen), Grupp VI, Möbler, Stockholm 1932; Grupp XLVIII, Stockholm 1931.

Handwerk und Maschinenkraft. Die Silbermanufaktur Koch & Bergfeld in Bremen (= Ausstellungskatalog, Museum für Kunst und Gewerbe Hamburg), Hamburg 1999.

JOHN HARRIS, *Moving Rooms. The Trade in Architectural Salvages*, London 2007.

ROLF HASLER, *Die Scheibenriss-Sammlung Wyss*, Bd. 1, Bern 1996.

ROLF HASLER, *Glasmalerei im Kanton Aargau. Band 3: Kreuzgang von Muri* (= Corpus Vitrearum Schweiz, Reihe Neuzeit 2), Buchs 2002.

ALBERT HAUSER, *Vom Essen und Trinken im alten Zürich*, Zürich 1962.

IRMGARD VON HAUSER KÖCHERT, *Köchert. Imperial Jewellers in Vienna*, Florence 1990.

JOHN F. HAYWARD, *Salomon Weininger, Master Faker*, in: The Connoisseur, Vol. 187, Nr. 753, November 1974, S. 172–179.

JOHN F. HAYWARD, *Virtuoso Goldsmiths and the Triumph of Mannerism 1540–1620*, London 1976.

JAKOB HEINRICH VON HEFNER-ALTENECK, *Trachten, Kunstwerke und Geräthschaften vom frühen Mittelalter bis Ende des 18. Jahrhunderts*, Frankfurt am Main ab 1879.

JAKOB HEINRICH VON HEFNER-ALTENECK, *Deutsche Goldschmiede-Werke des 16. Jahrhunderts*, Frankfurt am Main 1890.

JAKOB HEINRICH VON HEFNER-ALTENECK, *Entstehung, Zweck und Einrichtung des Bayerischen Nationalmuseums in München* (= Bayerische Bibliothek, Bd. 11), Bamberg 1890.

JAKOB HEINRICH VON HEFNER-ALTENECK, *Führer durch die Sammlung des Kunstgewerbe-Museums [Berlin]*, 9. Aufl. Berlin 1891.

JAKOB HEINRICH VON HEFNER-ALTENECK / CARL BECKER, *Kunstwerke und Geräthschaften des Mittelalters und der Renaissance*, 1. Aufl., 36 Lieferungen, Frankfurt a. Main 1852–1863, 2. vermehrte und verbesserte Aufl., 10 Bde., Frankfurt a. Main 1879–1889.

FRANZ HEINEMANN, *Johann Karl Bossard*, in: CARL BRUN, Schweizerisches Künstler-Lexikon, Bd. I, Frauenfeld 1905, S. 181 f.

SILKE HELLMUTH, *Jules Wièse und sein Atelier. Goldschmiedekunst des 19. Jahrhunderts in Paris*, Berlin, 2014.

Hervorragende Kunst-Sammlung aus bekanntem Privatbesitz zum Theile von Schloss Hünegg am Thunersee stammend sowie die nachgelassenen Kunstsammlungen der Herren Mathias Nelles und Jakob Neuen zu Köln (Auktionskatalog), Köln 9.–14. December 1895.

SALOMON HESS, *Ursprung, Gang und Folgen der durch Ulrich Zwingli in Zürich bewirkten Glaubens-Verbesserung und Kirchen-Reform*, Zürich 1819.

JOCHEN HESSE, *Die Luzerner Fassadenmalerei*, in: Beiträge zur Luzerner Stadtgeschichte, Bd. 12, Luzern 1999.

HANS-JÖRGEN HEUSER, *Oberrheinische Goldschmiedekunst im Hochmittelalter*, Berlin 1974.

PAUL HILBER, *Luzernische Goldschmiedekunst*, in: Neujahrsbuch 1931, hrsg. von der Kommission des Luzernischen Gewerbemuseums, Luzern 1931.

SONJA HILDEBRAND, *«…grossartigere Umgebungen» – Gottfried Semper in London*, in: Gottfried Semper 1803–1879, Architektur und Wissenschaft, hrsg. v. WINFRIED NERDINGER und WERNER OECHSLIN, München/ Zürich 2003.

GEORG HIRTH, *Die Lebensbedingungen der deutschen Industrie sonst und jetzt*, in: Zeitschrift des Kunstgewerbe-Vereins in München, 1877, Nr. 9 und 10.

GEORG HIRTH, *Der Formenschatz. Eine Quelle der Belehrung und Anregung für Künstler und Gewerbetreibende, wie für alle Freunde stilvoller Schönheit, aus den Werken der besten Meister aller Zeiten und Völker*, 1–35. Jg., München/Leipzig 1877–1911.

GEORG HIRTH, *Das deutsche Zimmer der Renaissance. Anregung zu häuslicher Kunstpflege*, 1. Aufl., München 1880, 2. Aufl., München 1882, 4. Aufl., München 1899.

GEORG HIRTH, *Kulturgeschichtliches Bilderbuch aus drei Jahrhunderten*, 1. Aufl., 3 Bde., Leipzig/München 1881–1890, 2. Aufl., 6 Bde., 1899–1901. Neu bearb. und erg. von Max von Boehn, München 1923–1925.

GEORG HIRTH, *Aufgaben der Kulturphysiologie*, 2 Bde., München 1891, 2. Aufl., 1897.

EDUARD HIS, *Beschreibendes Verzeichniss des Werks von Urs Graf*, in: Jahrbücher für Kunstwissenschaft, 6. Jg., 1873, S. 177 f.

EDUARD HIS, *Dessins d'ornements de Hans Holbein*, Paris 1886.

Historisch-Biographisches Lexikon der Schweiz, 8 Bde., Neuenburg 1921–1934.

Historische Ausstellung kunstgewerblicher Erzeugnisse zu Frankfurt a. Main 1875 (= Katalog der Exponate, Liste der Leihgeber und Vorwort).

CHRISTIAN HÖRACK, *L'argenterie lausannoise des XVIIIe et XIXe siècles*, Lausanne 2007.

CHRISTIAN HÖRACK / HANSPETER LANZ, *Exposition Universelle de Paris en 1889: Johann Karl Bossard de Lucerne, médaille d'or de la «Classe 24, orfèvrerie»*, in: L'apothéose du génie. Les Expositions Universelles, leurs artistes et leur esprit, hrsg. von Galerie Neuse, Bremen 2019.

CORNELIE HOLZACH (Hrsg.), *art déco. Schmuck und Accessoires* (= Ausstellungskatalog, Schmuckmuseum Pforzheim), Stuttgart 2008.

HERBERT G. HOUZE, *The sumptuos Flaske* (Buffalo Bill Historical Center, Cody, Wyoming), New York 1989.

PAUL HUBER, *Luzern wird Fremdenstadt, Veränderungen der städtischen Wirtschaftsstruktur 1850–1914* (= Beiträge zur Luzerner Stadtgeschichte, Bd. 8), Luzern 1986.

ULRICH HUBER-TOEDTLI, *Der Gesellschaft Stolz. Silberschatz und Kunstobjekte der Gesellschaft der Schildner zum Schneggen in Zürich*, Zürich 2006.

CLAIRE HUGUENIN, *Chillon et ses musées, un jeu de compromis*, in: Patrimoine en stock. Les collections de Chillon, Lausanne 2010.

CLAIRE HUGUENIN / CLAUDE VEUILLET, *Meubles. faux, fac-similés et fantaisies*, l. c. S., S. 79–89.

CLAIRE HUGUENIN, *L'ameublement du château de Chillon. Un rêve de Moyen Age, entre originaux, contrefaçons et copies*, in: Les vies de châteaux. De la forteresse au monument. Les châteaux sur le territoire de l'ancien duché de Savoie, du XVe siècle à nos jours, Annecy 2016.

Hundert Jahre Wandel und Fortschritt. Gewerbemuseum Basel 1878–1978, Basel 1978.

I

INSA Inventar der neueren Schweizer Architektur 1850–1920, Bd. 6, Bern 1991.

Inventory of Reproductions in Metal. Comprising, in addition to those available for sale to the public, electrotypes bought or made specially for the use of the South Kensington Museum, and School of Art […], Manufactured by Elkington & Co. Limited, [ed. by] Science and Art Department of the Committee of Council on Education, South Kensington Museum London [um 1887].

KARL ITEN, *Aufbruch zu neuen Formen. Der Goldschmied Meinrad Burch-Korrodi 1897–1978 und seine Werkstatt*, Altdorf 1997.

J

EDUARDS JAPING, *Die Elektrolyse, Galvanoplastik und Reinmetallgewinnung. Mit besonderer Rücksicht auf ihre Anwendung in der Praxis*, Wien/Pest/Leipzig 1883.

RUDOLF JAUN, *Der Schweizerische Generalstab*, Bd. III: Das Eidgenössische Generalstabskorps 1804–1874, Basel 1983.

CARL JAUSLIN / GUSTAVE ROUX, *Album des historischen Zuges. Nach Originalen und der Natur gezeichnet und gemalt. 400-jährige Jubelfeier der Schlacht bei Murten am 22. Juni 1876*, Bern [1877].

HERMANN JEDDING, *Hohe Kunst zwischen Biedermeier und Jugendstil. Historismus in Hamburg und Norddeutschland* (= Ausstellungskatalog, Museum für Kunst und Gewerbe Hamburg), Hamburg 1977.

PETER JEZLER, *Von Krieg und Frieden. Bern und die Eidgenossen bis 1800* (= Ausstellungskatalog, Bernisches Historisches Museum), Bern 2003.

Johann Rudolf Rahn (1841–1912) zum hundertsten Todesjahr (= Zeitschrift für Schweizerische Archäologie und Kunstgeschichte, Bd. 69/2012, Heft 3/4, S. 233–402.

MARIJNKE DE JONG / IRENE DE GROOT, *Ornamentprenten in het Rijksprentenkabinett I, 15de & 16de Eeuw*, Amsterdam/'s-Gravenhage 1988.

NORBERT JOPEK, *Von «einem Juden aus Fürth» zur «Antiquitätensammlung des verdienstvollen Herrn Pickert». Die Kunsthändlerfamilie Pickert und die Sammlungen des Germanischen Nationalmuseums (1850 bis 1912)*, in: Anzeiger des Germanischen Nationalmuseums, 2008, S. 93–97.

NORBERT JOPEK, *Die Besucherbücher der Kunsthändler Abraham, Sigmund und Max Pickert in Fürth und Nürnberg (1838–1909)*, l. c. S., S. 199–223.

Jubiläumsschrift des Verbandes galvanischer Anstalten der Schweiz VGAS, 2007.

K

CLAUDIA KANOWSKI, *Tafelsilber für die Bourgeoisie. Produktion und private Kundschaft der Pariser Goldschmiedefirmen Christofle und Odiot zwischen Second Empire und Fin de siècle* (= Berliner Schriften zur Kunst, Bd. 13), Berlin 2000.

Karl Bossard 1876–1934, Robert Durrer 1867–1934, Louis Weingartner 1862–1934, Alois Balmer 1866–1934 [Gedächtnisausstellung Kunstmuseum Luzern], Luzern 1934.

Karl der Kühne (1433–1477). Kunst, Krieg und Hofkultur (= Ausstellungskatalog, Bernisches Historisches Museum), Bern 2009.

Katalog der grossen Goldschmiedekunst-Ausstellung im Palais Schwarzenberg Wien, I., Neuer Markt, Wien 1889.

Katalog der Heraldischen Ausstellung auf dem Schneggen in Zürich. 6.–8. November 1897, Zürich 1897.

Katalog der Historischen Sammlungen im Rathaus in Luzern, bearb. von ED. A. GESSLER und J. MEYER-SCHNYDER, Luzern [wohl 1912].

Katalog der Rüstungen- und Waffen-Sammlung des Herrn Karl Junckerstorff in Düsseldorf, nebst Möbeln, Bildern und Antiquitäten aus demselben Besitz, Auktion Math. Lempertz, Köln, 1.5.1905.

FERDINAND KELLER, Notice of three Silver Cups, presented in the Public Library at Zurich, presented by Bishop Jewel and other English bishops, in the Reign of Elisabeth, to their friends of the Reformed Church in that City, in: Archaeological Journal 1859, Bd. 16.

JOHANN JAKOB KELLER, Die Becher der Gesellschaft der Böcke zum Schnecken in Zürich aufgenommen und photographirt im September 1861 von J. Keller, im Selnau bei Zürich, Zürich 1861.

ROLF KELLER, Kontinuität und Wandel bei Darstellungen der Schweizer Geschichte vom 16.–18. Jahrhundert, in: Zeitschrift für Schweizerische Archäologie und Kunstgeschichte 41/1984, Heft 2, S. 111–117.

ROLF KELLER / MATHILDE TOBLER / BEAT DITTLI (Hrsg.), Museum Burg Zug, Zug 2002.

NIKOLAUS VON KLURACIC, Verzeichnis und Beschreibung der von Kluracic in Strassburg i.E. ausgeführten Reproductionen in galvanoplastischer Silberplattierung sämtlicher bis jetzt bekannter Plaketten von Peter Flötner, Strassburg 1907.

WOLFRAM KOEPPE / CLARE LE CORBEILLER / WILLIAM RIEDER / CHARLES TRUMAN / SUZANNE G. VALENSTEIN / CLARE VINCENT, The Robert Lehmann Collection, XV, Decorative Arts, New York/Princeton 2012.

[KARL] KOETSCHAU, Gefälschte Waffen im Kgl. Historischen Museum zu Dresden, in: Mitteilungen des Museen-Verbandes, als Manuskript für die Mitglieder gedruckt und ausgegeben im Juni 1904.

DIETRICH KÖTZSCHE, Ein Taktstock für Richard Wagner?, in: Studien zum europäischen Kunsthandwerk. Festschrift Yvonne Hackenbroch, hrsg. von JÖRG RASMUSSEN, München 1983, S. 289–295.

HEINRICH KOHLHAUSSEN, Nürnberger Goldschmiedekunst des Mittelalters und der Dürerzeit 1240–1540, Berlin 1968.

IRIS KOLLY, Kunstvolle Essbestecke. Eine Auswahl aus der Sammlung des Historischen Museums Basel, in: Historisches Museum Basel, Jahresbericht 2006, S. 5–37.

MIRIAM KRAUTWURST, Reinhold Vasters – ein niederrheinischer Goldschmied des 19. Jahrhunderts in der Tradition alter Meister. Sein Zeichnungskonvolut im Victoria & Albert Museum, London (Diss. phil. Universität Trier), Trier 2003.

GEORG LUDWIG VON KRESS, Die Galvanoplastik für industrielle und künstlerische Zwecke, Frankfurt a. Main 1867.

UTE KRÖGER, Gottfried Semper. Seine Zürcher Jahre 1855–1871, Zürich 2015.

ALEXIS KUGEL / RUDOLF DISTELBERGER / MICHÈLE BIMBENET-PRIVAT, Joyaux Renaissance. Une splendeur retrouvée, Paris 2000.

Kunst-Auction in Wien […] durch E. Hirschler & Comp. in Wien. Katalog. Waffen, Rüstungen […] Sammlung Weil. Graf Alfred Szirmay […], 23. April 1901 und folgende Tage.

ROLAND KUPPER, Der Sammler Friedrich Wilhelm Wedekind auf Schloss Lenzburg, in: Sammler-Anzeiger, Februar 2019, S. 9–10.

BRIGITTE KURMANN-SCHWARZ / SYLVAIN MALFROY / MARGRIT WICK-WERDER, St. Maria in Biel (= Schweizerische Kunstführer, Bd. 996), Bern 2016.

HANS RUDOLF KURZ, Schweizerschlachten, Bern 1962.

L

JULES LABARTE, Histoire des arts industriels au Moyen Age et à l'époque de la Renaissance, Paris 1864.

CHANTAL LAFONTANT VALLOTTON, Entre le musée et le marché. Heinrich Angst: collectionneur, marchand et premier directeur du Musée national suisse (= L'Atelier. Travaux d'Histoire de l'art et de Muséologie, vol. 2), Bern 2007.

HANS LAMER, Wörterbuch der Antike, in Verbindung mit ERNST BUX / WILHELM SCHÖNE, Stuttgart 1963.

ELISABETH LANDOLT, Kabinettstücke der Amerbach im Historischen Museum Basel (= Schriften des Historischen Museums Basel, Bd. 8), Basel 1984.

HANSPETER LANZ, Weltliches Silber. 2. Katalog der Sammlung des Schweizerischen Landesmuseums, Zürich 2001.

HANSPETER LANZ, in: Karl der Kühne (1433–1477). Kunst, Krieg und Hofkultur (= Ausstellungskatalog, Bernisches Historisches Museum), Bern 2009.

HANSPETER LANZ, Goldschmiedekunst erzählt Geschichte. Der Schatz der Unterallmeinkorporation Arth, in: Meisterwerke im Kanton Schwyz, Bd. 2, Bern 2006.

HANSPETER LANZ, in: Zeichen der Freiheit. Das Bild der Republik in der Kunst des 16. bis 20. Jahrhunderts (= Ausstellungskatalog, Bernisches Historisches Museum), Bern 1991, S. 145–147, Nr. 23.

HANSPETER LANZ, Gefässe und Tafelbesteck, in: Gesellschaft der Bogenschützen Zürich. Der Besitz als Spiegel ihrer Geschichte, Zürich 2011.

HANSPETER LANZ, Silberschatz der Schweiz. Gold- und Silberschmiedekunst aus dem Schweizerischen Landesmuseum, Karlsruhe 2004.

HANSPETER LANZ, Zürcher Goldschmiedearbeiten des 17. Jahrhunderts, in: Die Sammlung: Geschenke, Erwerbungen, Konservierungen, Schweizerisches Landesmuseum Zürich 2006/07, S. 16–17.

SUZANNE VAN LEEUWEN / JOOSJE VAN BENNEKOM / SARA CREANGE, Fake, Restored or Pastiche? Two Renaissance Jewels in the Rijksmuseum Collection, in: The Rijksmuseum Bulletin, 2014, Bd. 62, Nr. 3, S. 27–287.

FRANZ FRIEDRICH LEITSCHUH, Flötner-Studien, I: Das Plakettenwerk Peter Flötners in dem Verzeichnis des Nürnberger Patriziers Paulus Behaim, Strassburg i. Elsass 1904.

KARL LUDWIG VON LERBER, Geschichtliche Belege über das Geschlecht von Lerow, Lerower, Lerwer, Lerber, Kantone Aargau, Solothurn, Bern und Biel, Bern 1873.

Les Arconati-Visconti, Châtelains de Gaasbeek (= Ausstellungskatalog, Château-musée de Gaasbeek), 15 juillet – 3 septembre 1967.

RENÉ DE LESPINASSE, Histoire générale de Paris. Les Métiers et Corporations de la Ville de Paris, Paris 1892.

JULIUS LESSING, Das Kunstgewerbe auf der Wiener Weltausstellung 1873, Berlin 1874.

JULIUS LESSING, Die Renaissance im heutigen Kunstgewerbe. Vortrag, gehalten im Wissenschaftlichen Verein in der Königlichen Singakademie, Berlin 1877.

URS B. LEU, «… schenkungen zu nemen verbotten haben …». Kritische Überlegungen zum Bullinger-Pokal von Königin Elisabeth I., Zürich 2004.

THEODOR VON LIEBENAU, Die Antiquitäten von Seedorf, in: Anzeiger für Schweizerische Alterthumskunde 1883, S. 407.

THEODOR VON LIEBENAU, Die Schlacht bei Sempach. Gedenkbuch zur fünften Säcularfeier, Luzern 1886.

THEODOR VON LIEBENAU, Die Glasgemälde der ehemaligen Benediktiner-

abtei Muri ..., hrsg. von der Mittelschweizerischen Geographisch-Kommerziellen Gesellschaft in Aarau, Separatausgabe aus «Völkerschau» Bd. I–III, 2. Aufl., Aarau 1892.

EDOUARD LIÈVRE / ALEXANDRE SAUZAY, *Collection Sauvageot*, Paris 1863.

RONALD LIGHTBOWN, *Medieval European Jewellery*, London 1992.

EVA LINK, *Die Landgräfliche Kunstkammer Kassel*, Kassel 1975.

MARKUS LISCHER, *Max Alphons Pfyffer von Altishofen*, in: Historisches Lexikon der Schweiz, Bd. 9, Basel 2009.

KURT LÖCHER, *Hans Mielich 1516–1573, Bildnismaler in München*, München/Berlin 2002.

EVA-MARIA LÖSEL, *Das Zürcher Goldschmiedehandwerk im 16. und 17. Jahrhundert* (Diss. phil.), Zürich 1974.

EVA-MARIA LÖSEL, *Zürcher Goldschmiedekunst vom 13. bis zum 19. Jahrhundert*, Zürich 1983.

EVA-MARIA LÖSEL, *Das Goldschmiedeatelier Bossard in Luzern. Auf den Spuren eines Pokals*, in: Neue Zürcher Zeitung, 11.4.1985, Nr. 83, S. 69.

EVA-MARIA LÖSEL, *«Unserer Väter Werke». Zu Kopie und Nachahmung im Kunstgewerbe des Historismus*, in: Unsere Kunstdenkmäler 37/1986, S. 19–28.

WILHELM LÜBKE, *Geschichte der deutschen Renaissance*, Stuttgart 1873.

WALTER LÜTHI, *Urs Graf und die Kunst der Alten Schweizer*, Zürich/Leipzig 1928.

FERDINAND LUTHMER, *Ornamental Jewellery of the Renaissance*, London 1882.

FERDINAND LUTHMER, *Der Schatz des Freiherren Karl von Rothschild. Meisterwerke der Goldschmiedekunst aus dem 14.–18. Jahrhundert*, Frankfurt am Main 1883–1885.

FERDINAND LUTHMER, *Gold und Silber. Handbuch der Edelschmiedekunst*, Leipzig 1888.

M

DANIELA MAIER, *Kopien zwischen Kunst und Technik. Galvanoplastische Reproduktionen in Kunstgewerbemuseen des 19. Jahrhunderts* (Diss.), Bern 2020.

DANIELA C. MAIER, *Kunst, Kopie, Technik: galvanoplastische Reproduktionen in Kunstgewerbemuseen des 19. Jahrhunderts*, Berlin 2022.

JAMES MANN, *Wallace Collection Catalogues, European Arms and Armour*, London 1962.

BRIGITTE MARQUARDT, *Schmuck Realismus und Historismus 1850–1895, Deutschland, Österreich, Schweiz*, München/Berlin 1998.

BRIGITTE MARQUARDT, *Im Stil der Neorenaissance*, in: Weltkunst, Heft 24, 15. Dezember 1990, S. 4200.

KLAUS MARQUARDT, *Europäisches Essbesteck aus acht Jahrhunderten*, Stuttgart 1997.

Marquise Arconati Visconti. Femme libre et mécène d'exception (= Ausstellungskatalog, Musée des Arts décoratifs), Paris 2020.

FRITZ MARTI, *Die Schützengesellschaft der Stadt Zürich. Festschrift zur Einweihung ihrer neuen Schiessstätte im Albisgütli*, Zürich 1898.

SUSAN MARTI / TILL-HOLGER BORCHERT / GABRIELE KECK (Hrsg.), *Karl der Kühne. Kunst, Krieg und Hofkultur* (= Ausstellungskatalog, Historisches Museum Bern), Stuttgart 2008.

JEAN L. MARTIN, *Schützenbecher der Schweiz/ Coupes de tir suisses/ Coppe di tiro della Svizzera*, Lausanne 1983.

SARAH MEDLAM, *The Period Room*, in: Creating the British Galleries at the V&A, hrsg. von CHRISTOPHER WILK / NICK HUMPHREY, London 2004, S. 165–205.

JÜRG A. MEIER, *Zürcher Gold- und Waffenschmiede*, in: EVA-MARIA LÖSEL, Zürcher Goldschmiedekunst, Zürich 1983, S. 100f., S. 472–475.

JÜRG A. MEIER, *Sammlung Carl Beck Sursee* (= Revue Sondernummer der Schweizerischen Gesellschaft für Historische Waffen- und Rüstungskunde), 1998.

JÜRG A. MEIER, *Geschichte der Waffensammlung des Johann Jakob Vogel (1813–1862) und der Zürcher Familie Vogel – «Zum schwarzen Horn»*, in: Waffen- und Kostümkunde, 2011, Heft 1, S. 77.

JÜRG A. MEIER, *Messing statt Silber. Die Griffwaffenfabrikation der Zürcher Goldschmiede Hans Ulrich I. Oeri (1610–1675) und Hans Peter Oeri (1637–1692)*, in: Zeitschrift für Schweizerische Archäologie und Kunstgeschichte, Bd. 69, 2012, Heft 2, S. 123–140.

MANFRED MEINZ, *Pulverhörner und Pulverflaschen*, Hamburg/Berlin 1966.

Messen en vorken in Nederland 1500–1800, Katalog, Haags Gemeentemuseum, Den Haag 1972.

HERMANN MEYER, *Die schweizerische Sitte der Fenster- und Wappenschenkung vom XV. bis XVII. Jahrhundert, nebst Verzeichnis der Zürcher Glasmaler von 1540 an und Nachweis noch vorhandener Arbeiten derselben*, Frauenfeld 1884.

J[AKOB] MEYER-BIELMANN, *Die Mailänder-Rundschilde im Zeughause zu Lucern*, in: Der Geschichtsfreund, Mitteilungen des Historischen Vereins Zentralschweiz, Bd. 26, 1871, S. 230–244.

Ministère du Commerce de l'Industrie des Postes et des Télégraphes. Exposition Universelle Internationale de 1900 à Paris. Rapport du Jury International. Groupe XV Classe 92 à 97, par M. T[HOMAS]-J[OSEPH] CALLIAT, orfèvre, complété et terminé par le Président du Jury d'Orfèvrerie, M. HENRI BOUILHET, orfèvre, vice-président de l'Union Centrale des Arts-Décoratifs, 1902.

OTTO MITTLER, *Geschichte der Stadt Baden*, Aarau 1962.

CHRISTOPH MÖRGELI / ULI WUNDERLICH, *Totentanz*, in: Historisches Lexikon der Schweiz, Basel 2012.

LUC MOJON, *Der einstige Totentanz*, in: Die Kunstdenkmäler der Schweiz, Bd. 58, Basel 1969.

ANDREAS MOREL, *Der gedeckte Tisch. Zur Geschichte der Tafelkultur*, Zürich 2001.

HANS MORGENTHALER, *Die Gesellschaft zum Affen in Bern*, Bern 1937.

MARILENA MOSCO / ORNELLA CASAZZA, *Il Museo degli Argenti. Collezioni e collezionisti*, Florenz 2004.

ELISABETH MOSES, *Der Schmuck der Sammlung W. Clemens*, Köln [1925].

LAURENCE MOUILLEFARINE / ÉVELYNE POSSÉMÉ, *Art Deco Jewelry*, London 2009.

E. ANDREW MOWBRAY, *Arms and Armor from the Atelier of Ernst Schmidt Munich*, Providence 1967.

LOUIS MÜHLEMANN, *Wappen und Fahnen der Schweiz*, Lengnau 1991.

HANNELORE MÜLLER, *European silver. The Thyssen-Bornemisza Collection*, London 1986.

JOHANNES MÜLLER, *Merkwürdige Überbleibsel von Alterthümern an verschiedenen Orthen der Eydtgenoschafft*, Zürich 1773–1783.

UELI MÜLLER, *Friedrich Wegmann*, in: Historisches Lexikon der Schweiz, Bd. 13, Basel 2013, S. 323.

PRISCILLA E. MULLER, *Jewels in Spain 1500–1800*, New York 2012.

GEOFFREY MUNN, *Castellani and Giuliano*, London 1984.

BARBARA MUNDT, *Theorien zum Kunstgewerbe des Historismus in Deutschland*, in: Beiträge zur Theorie der Künste im 19. Jahrhundert, Bd. I. (= Studien zur Philosophie und Literatur des 19. Jahrhunderts, Bd. 12/1), Frankfurt am Main 1971.

BARBARA MUNDT, *Historismus. Kunsthandwerk und Industrie im Zeitalter der Weltausstellungen* (= Kataloge des Kunstgewerbemuseums Berlin, Bd. VIII), Berlin 1973.

BARBARA MUNDT, *Die deutschen Kunstgewerbemuseen im 19. Jahrhundert* (= Studien zur Kunst des 19. Jahrhunderts, Bd. 22), München 1974.

BARBARA MUNDT, *Galvanos im Kunstgewerbe*, in: Gefälschte Blankwaffen (= Kunst und Fälschung, Bd. 2), Hannover 1980.

BARBARA MUNDT, *Historismus. Kunstgewerbe zwischen Biedermeier und Jugendstil*, München 1981.

BARBARA MUNDT, *Museumsalltag vom Kaiserreich bis zur Demokratie. Chronik des Berliner Kunstgewerbemuseums* (= Schriften zur Geschichte der Berliner Museen, Bd. 5), Berlin 2018.

N

Nachruf Meyer-Bielmann, in: Geschichtsfreund der V Orte, 1877, Bd. 32, S. VI–IX.

HANS NADELHOFFER, *Cartier*, London 2010 (Reprint of 1984).

MAURO NATALE, *Le goût et les collections d'art italien à Genève*, Genf 1980.

Neue Deutsche Biographie, Bd. 1, Berlin 1953/1971.

HEIDI NEUENSCHWANDER, *Lenzburger Stadtgeschichte*, Bd. 3 (= Argovia, Jahresschrift der Historischen Gesellschaft des Kantons Aargau, Bd. 106), 1994.

HAROLD NEWMAN, *An Illustrated Dictionary of Jewelry*, London 1981.

C. DE NICERAY, *L'Orfèvrerie en Suisse. L'Etablissement de M. J. Bossard à Lucerne*, in: Encyclopédie Contemporaine illustrée. Revue Hebdomadaire Universelle des Sciences, des Arts et de l'Industrie, Paris 1896.

ALEXANDER VESEY BETHUNE NORMAN, *The rapier and small-sword 1460–1820*, London 1980.

O

Officieller Katalog der Schweizerischen Landesausstellung Zürich 1883. Specialkatalog der Gruppe XXXVIII: «Alte Kunst», 1. Aufl., Zürich 1883.

Offizieller Katalog der Ausstellung von Meisterwerken der Renaissance aus Privatbesitz veranstaltet vom Verein bildender Künstler Münchens Secession e. V., München 1901.

FELIX VON ORELLI, *Heinrich Bullinger und die Zeiten unmittelbar nach der Reformation* (= Vierzigstes Neujahrsblatt der Zürcherischen Hülfsgesellschaft), Zürich 1840.

BARBARA VON ORELLI-MESSERLI, *Gottfried Semper (1803–1879). Die Entwürfe zur dekorativen Kunst* (= Studien zur internationalen Architektur- und Kunstgeschichte 80), Petersberg 2010.

AUGUST ORTWEIN, *Deutsche Renaissance. Eine Sammlung von Gegenständen der Architektur, Dekoration und Kunstgewerbe in Originalaufnahmen*, 10 Bde., Leipzig 1871–1888.

PAOLO OSTINELLI / FRANCESCA LUISONI, *La rotella ritrovata, Accertamenti sulla battaglia di Giornico del 1478 e sul suo bottino*, [Bellinzona] 2021.

P

ARTHUR PABST, *Die internationale Ausstellung von Arbeiten aus edlen Metallen und Legierungen zu Nürnberg*, in: Kunstgewerbeblatt I, 1885.

ARTHUR PABST, *Die Kunstsammlungen des Herrn Richard Zschille in Grossenhain*, Bd. 2: Besteck-Sammlung. Speise-, Fisch-, Gärtner-Geräte und Werkzeuge, Berlin 1887.

IRINA NIKOLAEVNA PALTOUSOVA, *A. A. Catoire de Bioncourt's weapons collection*, St. Petersburg 2003.

Pariser Schmuck. Vom Zweiten Kaiserreich zur Belle Epoque (= Ausstellungskatalog, Bayerisches Nationalmuseum), München 1989.

KLAUS PECHSTEIN, *Bronzen und Plaketten* (= Kataloge des Kunstgewerbemuseums Berlin III), Berlin 1966, Nr. 131.

KLAUS PECHSTEIN, *Jamnitzer-Studien*, in: Jahrbuch der Berliner Museen 8, 1966.

KLAUS PECHSTEIN, *Goldschmiedewerke der Renaissance. Staatliche Museen, Preussischer Kulturbesitz, Kataloge des Kunstgewerbemuseums Berlin*, Bd. V, Berlin 1971.

M. A. PENGUILLY L'HARIDON, *Catalogue des collections du cabinet d'armes de S. M. l'Empereur*, Paris 1867.

Peter Flötner, Renaissance in Nürnberg, hrsg. von THOMAS SCHAUERTE /

MANUEL TEGET (= Ausstellungskatalog, Schriftenreihe der Museen der Stadt Nürnberg, Bd. 7), Nürnberg 2014.

HAROLD L. PETERSON, *Daggers and Fighting Knives of the Western World from the Stone Age till 1900*, London 1968.

CARL PFAFF, *Umwelt und Lebensform*, in: Die Schweizer Chronik des Luzerners Diebold Schilling, hrsg. von ALFRED A. SCHMID, Zürich 1981.

SIMONE PICCHIANTI, *Le spade da lato al Museo Stibbert*, Firenze 2019.

PHILLIPA PLOCK, *Rothschilds, rubies and rogues. The ‹Renaissance› jewels of Waddesdon Manor*, in: Journal of the History of Collections, Bd. 29, 2017, Nr. 1, S. 143–160.

ELIGIO POMETTA, *La Guerra di Giornico e le sue conseguenze 1478–1928*, Bellinzona 1928.

ALBERT PORTMANN-TINGUELY, *Leonhard Haas*, in: Historisches Lexikon der Schweiz, Bd. 6, Basel 2006, S. 5.

DAGMAR PREISING, *Jagdtrophäe und Schnitzwerk. Zum Typus des Geweihleuchters*, in: Artefakt und Naturwunder. Das Leuchterweibchen der Sammlung Ludwig (Ausstellung Ludwig Galerie Schloss Oberhausen), Oberhausen 2011, S. 2–20.

EVA-MARIA PREISWERK-LÖSEL, *Ins Licht gerückt: Der Christophorus-Pokal von Johann Karl Bossard. Ein Exponat der Weltausstellung 1889 in Paris*, in: Aus der Sammlung des Historischen Museums Luzern, Luzern 1994, n.p.

EVA-MARIA PREISWERK-LÖSEL, *Johann Karl Bossard, orfèvre suisse, à l'Exposition universelle de Paris en 1889*, in: Rencontres de l'Ecole du Louvre, L'orfèvrerie au XIXᵉ siècle, [Kongressakten, publ. 11/1994], p. 215–227.

EVA-MARIA PREISWERK-LÖSEL, *Der Prunkpokal von 1901 – eine Festgabe zum 75-jährigen Jubiläum*, in: 175 Jahre Männerchor Zürich 1826–2001, Zürich 2001, S. 34–35.

KATHERINE PURCELL, *Falize. A Dynasty of Jewelers*, London 1999.

R

JOHANN RUDOLF RAHN, *Geschichte der bildenden Künste in der Schweiz, von den ältesten Zeiten bis zum Schlusse des Mittelalters*, Zürich 1876.

JOHANN RUDOLF RAHN, *Schweizerische Landesausstellung 1883. Bericht über Gruppe 38: alte Kunst*, Zürich 1884.

JOHANN RUDOLF RAHN, *Jost Meyer-am Rhyn*, in: Anzeiger für schweizerische Alterthumskunde = Indicateur d'antiquités suisses, Bd. 8/1896–1898, Heft 31-4.

PAULUS RAINER, *«It is always the same mixture ….». The Antiques Dealer Salomon Weininger and Vienna Counterfeiting in the Age of Historicism*, in: Silver Society of Canada, Bd. 17, 2014, S. 50–69.

JOHANNES RAMHARTER, *Der Waffenbesitz der Fürsterzbischöfe von Salzburg und sein Verbleib*, in: Mitteilungen der Gesellschaft für Salzburger Landeskunde, Bd. 149, 2009.

HANS RAUCH, *Silbergeschirr der Zunft zur Zimmerleuten 1980*, Zürich 1980.

SYLVIE RAULET, *Schmuck Art Déco*, München 1985.

AUGUST REICHENSPERGER, *Fingerzeige auf dem Gebiet der kirchlichen Kunst*, Leipzig 1854.

ADOLF REINLE, *Die Kunstdenkmäler des Kantons Luzern*, Bd. III: Die Stadt Luzern, II. Teil, Basel 1954.

ADOLF REINLE, *Die Kunstdenkmäler des Kantons Luzern*, Bd. IV: Das Amt Sursee, Basel 1956.

CHRISTIAN RICHARD, *La garde suisse pontificale au cours des siècles*, Fribourg 2019.

ERNST-LUDWIG RICHTER, *Silber, Imitation – Kopie – Fälschung – Verfälschung* (= Kunst und Fälschung, Bd. 4), München 1982.

ERNST-LUDWIG RICHTER, *Altes Silber imitiert – kopiert – gefälscht*, München 1983.

THOMAS RICHTER, *Der Berner Silberschatz. Trinkgeschirre und Ehrengaben aus Renaissance und Barock*, Bern 2006.

RAY RILING, *The Powder Flask Book*, New York 1953.

DORA FANNY RITTMEYER, *Zur Geschichte des Goldschmiedehandwerks in der Stadt St. Gallen* (= 70. Neujahrsblatt, hrsg. vom Historischen Verein des Kantons St. Gallen), St. Gallen 1930.

DORA FANNY RITTMEYER, *Geschichte der Luzerner Silber- und Goldschmiedekunst von den Anfängen bis zur Gegenwart*, Luzern 1941.

DONALD J. LA ROCCA, *A Look at the Life of Bashford Dean*, Metropolitan Museum of Art, March 4, 2014.

BURKHARD VON RODA, *Die Versteigerung des Basler Münsterschatzes 1836*, in: Historisches Museum Basel, Jahresbericht 2001.

HERWARTH RÖTTGEN, *Georg Lemberger, Hans Brosamer und die Motive einer Reformationsmedaille*, in: Anzeiger des Germanischen Nationalmuseums 1963, S. 110–115.

DAVID ROSENBERG, *Christofle*, Paris 2006.

MARC ROSENBERG, *Der Goldschmiede Merkzeichen*, 4 Bde., 1. Aufl., Frankfurt am Main 1890; 3. Aufl., Berlin 1928.

HORTENSIA VON ROTEN, *Robert Forrer*, in: Historisches Lexikon der Schweiz, Bd. 4, Basel 2004, S. 616.

HORTENSIA VON ROTEN, *Heinrich Zeller*, in: Historisches Lexikon der Schweiz, Bd. 13, Basel 2013, S. 671–672.

ERWIN ROTHENHÄUSLER, *Die Kunstdenkmäler des Kantons St. Gallen*, Bd. 1: *Der Bezirk Sargans*, Basel 1951.

JUDY RUDOE, *Cartier 1900–1939* (= Ausstellungskatalog, British Museum), London 1997.

R[UDOLF] RÜCKLIN, *Das Schmuckbuch*, Hannover o. J. (Nachdruck der Ausgabe Leipzig 1901).

EDGAR RÜESCH, *Sternmattchronik 1269–1998*, hrsg. von Quartiergemeinschaft Sternmatt.

S

LUCIANO SALVATICI, *Posate, Pugnali, Coltelli da Caccia del Museo Nazionale del Bargello*, Firenze 1999.

Sammlung J. Bossard, Luzern, Antiquitäten und Kunstgegenstände des XII. bis XIX. Jahrhunderts, (= Auktionskatalog Hugo Helbing), München 1910.

PHILIPP SARASIN, *Grossbürgerliche Gastlichkeit in Basel am Ende des 19. Jahrhunderts*, in: Schweizerisches Archiv für Volkskunde, Bd. 88, 1992.

MARION SAUTER, *Die Kunstdenkmäler des Kantons Uri*, Bd. III: *Schächental und unteres Reusstal*, Bern 2017.

JAQUES SAVARY DES BRUSLONS, *Dictionnaire universel de commerce*, Amsterdam 1726.

BARTOLOMEO SCAPPI, *Opera [...] con laquale si può ammaestrare qualsi voglia Cuoco, Scalco, Trinciante, o Mastro di Casa, divisa in sei libri*, Venedig 1610, Erstausgabe 1570.

WERNER SCHÄFKE, *Goldschmiedearbeiten des Historismus in Köln* (= Ausstellungskatalog, Kölnisches Stadtmuseum 1981), Köln 1981.

HANS SCHEDELMANN, *Die Trabantenwaffen der Salzburger Erzbischöfe*, in: Salzburger Museum, Carolino Augusteum, Jahresschrift 1963.

HANS SCHEDELMANN, *Der Waffensammler. Gefälschte Prunkwaffen*, in: Waffen- und Kostümkunde, 1965, Heft 12.

WOLFGANG SCHEFFLER, *Goldschmiede Hessens*, Berlin/New York 1976.

CHARLIE SCHEIPS, *Elsie de Wolfe's Paris. Frivolity before the Storm*, New York 2014.

GÜNTHER SCHIEDLAUSKY, *Tee, Kaffee, Schokolade. Ihr Eintritt in die europäische Gesellschaft*, München 1961.

B. SCHLAPPNER, *Rundgang durch das Solothurnische Zeughaus, Sammlung von altertümlichen Rüstungen und Waffen*, Solothurn 1897.

Schmuck und Juwelen (= Auktionskatalog Koller Zürich), 7. Dezember 2017.

ELISABETH SCHMUTTERMEIER, *Metall für den Gaumen. Bestecke aus den Sammlungen des Österreichischen Museums für angewandte Kunst* (= Ausstellungskatalog, Schloss Riegersburg), Wien 1990.

HUGO SCHNEIDER, *Zinn. Katalog der Sammlung des Schweizerischen Landesmuseums Zürich*, Olten/Freiburg i. Br. 1970.

HUGO SCHNEIDER, *Schweizer Waffenschmiede vom 15. bis 20. Jahrhundert*, Zürich 1976.

HUGO SCHNEIDER, *Der Schweizerdolch. Waffen- und kulturgeschichtliche Entwicklung mit vollständiger Dokumentation der bekannten Originale*, Zürich 1977.

HUGO SCHNEIDER / PAUL KNEUSS, *Zinn. Die Zinngiesser der Schweiz und ihre Marken*, Olten/Freiburg i. Br. 1983.

HUGO SCHNEIDER / KARL STÜBER, *Waffen im Schweizerischen Landesmuseum, Griffwaffen I*, Zürich 1980.

JENNY SCHNEIDER, *Glasgemälde, Katalog des Schweizerischen Landesmuseums Zürich*, Zürich 1971.

ALEXANDER SCHNÜTGEN, *Neue Monstranz spätgotischen Stils*, in: Zeitschrift für christliche Kunst X/1897, Sp. 205–208.

TIMOTHY SCHRODER, *Renaissance Silver from the Schroder Collection* (= Ausstellungskatalog, Wallace Collection London), London 2007.

BENNO SCHUBIGER, *Wie die Period Rooms in die Museen kamen*, in: Period Rooms, die Historischen Zimmer im Landesmuseum Zürich, CHRISTINA SONDEREGGER (Hrsg.), Zürich 2019, S. 11–27.

RALF SCHÜRER, *Der Akeleypokal. Überlegungen zu einem Meisterstück*, in: Wenzel Jamnitzer und die Nürnberger Goldschmiedekunst 1500–1700 (= Ausstellungskatalog, Germanisches Nationalmuseum), Nürnberg 1985, S. 107–122.

RUDOLF-ALEXANDER SCHÜTTE, *Die Silberkammer der Landgrafen von Hessen-Kassel*, Kassel 2003.

DIETRICH W. H. SCHWARZ, *Der Fintansbecher von Rheinau*, in: Zeitschrift für Schweizerische Archäologie und Kunstgeschichte 20/1960, Heft 2/3, S. 106–112.

Schweizer Schmuck im 20. Jahrhundert, Ausstellung Musée d'art et d'histoire, Genf/Schweizerisches Landesmuseum Zürich, Lausanne 2002.

Schweizerisches Künstlerlexikon, Bd. I, Frauenfeld 1905.

MERYLE SECREST, *Duveen. A Life in Art*, New York 2004.

LORENZ SEELIG, *Modell und Ausführung in der Metallkunst* (= Bayerisches Nationalmuseum Bildführer 15), München 1989.

LORENZ SEELIG, *Die Silbersammlung Alfred Pringsheim* (= Monographien der Abegg Stiftung 19), Riggisberg 2013.

GEORGES B. SÉGAL, *Antike Möbel aus der Sicht des Kunsthandels, zum Berufsbild des Kunst- und Antiquitätenhändlers*, in: Antike Möbel – Kulturgut und Handelsware, hrsg. von MONICA BILFINGER / DAVID MEILI, Bern/Stuttgart 1991.

GOTTFRIED SEMPER, *Wissenschaft, Kunst und Industrie. Vorschläge zur Anregung nationalen Kunstgefühls*, Braunschweig 1852.

GOTTFRIED SEMPER, *Der Stil in den technischen und tektonischen Künsten oder Praktische Ästhetik, ein Handbuch für Techniker, Künstler und Kunstfreunde*, Bd. 1: *Die textile Kunst für sich betrachtet und in Beziehung zur Baukunst*, Frankfurt a. Main, 1860; Bd. 2: *Keramik, Tektonik, Stereotomie, Metallotechnik für sich betrachtet und in Beziehung zur Baukunst*, München, 1863, 2. Aufl. München 1878/79.

MATTHIAS SENN, «*Die Alterthümlerei wird bei mir eine förmliche Krankheit*» – *Anton Denier (1847–1922) und seine Sammlung vaterländischer Altertümer*, in: Museum und Museumsgut. 100 Jahre Historisches Museum Uri in Altdorf (= Historischer Verein Uri, Historisches Neujahrsblatt 2006), Altdorf 2006.

MATTHIAS SENN, *Geschichte der evangelisch-reformierten Kirchgemeinde zum Grossmünster Zürich 1833–2018*, Zürich 2021.

MARIA SFRAMELI, *I gioielli dei Medici dal vero e in ritratto*, Florenz 2003.

HARALD SIEBENMORGEN, *Frauensilber. Paula Straus, Emmy Roth & Co. Silberschmiedinnen der Bauhauszeit* (Ausstellung Badisches Landesmuseum Karlsruhe), Karlsruhe 2011.

JEAN JACQUES SIEGRIST, *Lenzburg im Mittelalter und im 16. Jahrhundert*, in: Argovia, Jahresschrift der Historischen Gesellschaft des Kantons Aargau, Bd. 67, 1955, S. 30–31.

Silber aus Heilbronn für die Welt. P. Bruckmann & Söhne (1805–1973) (= Ausstellungskatalog, Städtische Museen Heilbronn), Heilbronn 2001.

Silber, Fayencen und Email aus der Sammlung Gräfin E. V. Schuwalowa (= Ausstellungskatalog, Stieglitz Museum, Zentrale Schule für technisches Zeichnen), St. Petersburg 1914.

ANNE SÖLL, *Evidenz durch Fiktion? Die Narrative und Verlebendigungen des Period Room*, in: Evidenzen des Expositorischen: Wie in Ausstellungen Wissen, Erkenntnis und ästhetische Bedeutung erzeugt wird, Bielefeld 2019.

SABINE SÖLL (Hrsg.), *Schöner Trinken. Barockes Silber aus einer Basler Sammlung*, Basel 2022.

JEAN LOUIS SPONSEL, *Das Grüne Gewölbe zu Dresden*, 4 Bde., Leipzig 1925–1932.

PETER STADLER, *Der Kulturkampf in der Schweiz*, Zürich 1996.

GEORG STAFFELBACH / DORA FANNY RITTMEYER, *Hans Peter Staffelbach, Goldschmied in Sursee 1657–1736*, Luzern 1936.

MICHAEL STETTLER / EMIL MAURER, *Die Kunstdenkmäler des Kantons Aargau, Bd. II: Die Bezirke Lenzburg und Brugg*, Basel 1953.

HENRI STIERLIN, *Das Gold der Pharaonen*, Paris 1993.

HANS STÖCKLEIN, *Münchner Klingenschmiede*, in: Zeitschrift für Historische Waffenkunde, Bd. V, Dresden 1911.

KARL STOKAR, *Liturgisches Gerät der Zürcher Kirche vom 16. bis ins 19. Jahrhundert. Typologie und Katalog* (= Neujahrsblatt der Antiquarischen Gesellschaft Zürich), Zürich 1981.

ARMAND STREIT, *Album historisch-heraldischer Alterthümer und Baudenkmale der Stadt Bern und Umgegend*, 2 Bde., [wohl Bern 1858–1862].

GERMAN STUDER-FREULER / FRIDOLIN JAKOBER-GUNTERN, *Die katholische Pfarrei und Kirchgemeinde Glarus-Riedern*, Glarus 1993.

JOHANNES STUMPF, *Gemeiner lobl. Eydgnoschafft […] beschreybung …*, Zürich 1548.

ELISABETH STURM-BEDNARCZYK, *Die Wiener Silbersammlung Bloch-Bauer/Pick*, Wien 2008.

TOMMY STURZENEGGER, *Der grosse Streit. Wie das Landesmuseum nach Zürich kam* (= Mitteilungen der Antiquarischen Gesellschaft in Zürich, Bd. 66), Zürich 1999.

HANS STUTZ, *Frontisten und Nationalsozialisten in Luzern 1933–1945*, Luzern 1997.

T

HUGH TAIT, *Catalogue of the Waddesdon Bequest in the British Museum, I. The Jewels*, London 1986.

HUGH TAIT / CHARLOTTE GERE / JUDY RUDOE / TIMOTHY WILSON, *The Art of the Jeweller. A Catalogue of the Hull-Grundy Gift to the British Museum: Jewellery, Engraved Gems and Goldsmiths' Work*, 2 Bde., London 1984.

KARIN TEBBE / URSULA TIMANN / THOMAS ESER, *Nürnberger Goldschmiedekunst 1541–1868*, Bd. I, Teil 1, Nürnberg 2007.

ALFRED TEOBALDI, *Katholiken im Kanton Zürich. Ihr Weg zur öffentlich-rechtlichen Anerkennung*, Zürich 1978.

BRUNO-WILHELM THIELE, *Tafel- und Schausilber des Historismus aus Hanau*, Tübingen 1992.

Trésors antiques. Bijoux de la collection Campana (= Ausstellungskatalog, Musée du Louvre), Paris 2005.

WALTER TROXLER, *Max Alphons Pfyffer von Altishofen, Architekt, Chef des Generalstabbüros, Gotthardfestung*, in: Allgemeine Schweizerische Militärzeitschrift Nr. 9, 2007.

MARKUS TRÜEB, *Edmund von Schumacher*, in: Historisches Lexikon der Schweiz, Bd. 11, Basel 2011, S. 234.

CHARLES TRUMAN, *Reinhold Vasters – The Last of the Goldsmiths?*, in: The Connoisseur, Vol. 200, Nr. 805, März 1979, S. 154–161.

CHARLES TRUMAN, *Nineteenth-Century Renaissance-Revival Jewelry*, in: Art Institute of Chicago, Museum Studies, Bd. 25, 2, Chicago, Ill. 2000, S. 82–107.

U

LEZA M. UFFER, *Kunstgewerbeschulen*, in: Historisches Lexikon der Schweiz, Bd. 7, Basel 2007.

HEINZ R. UHLEMANN, *Kostbare Blankwaffen aus dem deutschen Klingenmuseum Solingen*, Düsseldorf 1968.

Un musée d'antiquités, in: Revue Universelle Internationale Illustrée, No. 39, Genève Septembre 1893, S. 193–195.

Un rêve d'Italie. La collection du marquis Campana (= Ausstellungskatalog, Musée du Louvre), Paris 2018.

V

THEODOR VETTER, *Englische Flüchtlinge in Zürich während der ersten Hälfte des 16. Jahrhunderts* (= Neujahrsblatt der Stadtbibliothek Zürich), Zürich 1893.

HENRI VEVER, *La bijouterie française au XIXᵉ siècle*, Bd. III, Paris 1908.

FRANÇOIS-PIERRE DE VEVEY, *Manuel des orfèvres de Suisse romande*, Fribourg 1985.

VERENA VILLIGER, *«Dem scheidenden Hitzig seine Freunde und Verehrer»: Gottfried Sempers Pokal für Ferdinand Hitzig*, in: Zeitschrift für Schweizerische Archäologie und Kunstgeschichte, Bd. 56, 1999.

RUDOLF VISCHER-BURCKHARDT, *Der Pfeffingerhof zu Basel*, Basel 1918.

W

Waffensammlung Kuppelmayr, Versteigerung zu Köln am Rhein, den 26. bis 28. März 1895 durch J. M. Heberle (H. Lempertz Söhne).

ALFRED WALCHER VON MOLTHEIN, *Die Bestecksammlung im Schloss Steyr*, in: Kunst und Kunsthandwerk, XV. Jg. 1912, Heft 1.

Waldmann-Ausstellung im Musiksaal Zürich (Ausstellungskatalog), Zürich 1889.

Wappenbuch der burgerlichen Geschlechter der Stadt Bern, Bern 1932.

SUSAN WEBER SOROS / STEFANIE WALKER (Hrsg.), *Castellani and Italian Archaeological Jewelry*, The Bard Graduate Center for Studies in the Decorative Arts, Design and Culture, New York 2004.

RUDOLF WEGELI, *Die Bedeutung der schweizerischen Bilderchroniken für die historische Waffenkunde, II. Die zwei ersten Bände der amtlichen Berner Chronik von Diebold Schilling 1474–1478*, in: Jahrbuch des Bernischen Historischen Museums 1917.

RUDOLF WEGELI, *Schwerter und Dolche* (= Inventar der Waffensammlung des Bernischen Historischen Museum, Bd. II), Bern 1929.

RUDOLF WEGELI, *Inventar der Waffensammlung des Bernischen Historischen Museums in Bern, Fernwaffen*, Bern 1948.

WOLFGANG WEGNER, *Flötner, Peter*, in: Neue Deutsche Biographie, Bd. 5, Berlin 1961.

GUSTAV ADOLF WEHRLI, *Die Bader, Barbiere und Wundärzte im alten Zürich* (= Mitteilungen der Antiquarischen Gesellschaft in Zürich, Neujahrsblatt Nr. 91), Zürich 1927.

OBERT WEINER (Hrsg.), *Die Geschichte der Galvanotechnik*, Saulgau 1959.

Welt-Ausstellung 1873 in Wien. Officieller Kunst-Catalog, Wien 1873.

ALFRED WENDEHORST, *Die Bistümer der Kirchenprovinz Mainz. Das Bistum Würzburg, Teil 3* (= Germania Sacra, Neue Folge, 13), Berlin/New York 1978.

MARK WESTGARTH, *The Emergence of the Antique and Curiosity Dealer in Britain 1815–1850. The Commodification of Historical Objects*, London 2020.

HANS-PETER WIDMER / CORNELIA STÄHELI, *Honig den Armen, Marzipan*

den Reichen. Ostschweizer und Zürcher Gebäckmodel des 16. und 17. Jahrhunderts, Zürich 2020.

HEINRICH WILKENS, *Das Silber und seine Bearbeitung im Kunstgewerbe*, Bremen 1909.

DYFRI WILLIAMS / JACK OGDEN, *Greek Gold. Jewellery of the Classical World*, London 1994.

G[EORGE] C[HARLES] WILLIAMSON, *Catalogue of the Collection of Jewels and Precious Works of Art. The Property of J. Pierpont Morgan*, London 1910.

ALFRED WOLTMANN, *Holbein und seine Zeit*, 2 Bde., 1. Aufl., Leipzig 1866/68, 2. Aufl. 1874.

LUCAS WÜTHRICH / MYLÈNE RUOSS, *Katalog der Gemälde*, Schweizerisches Landesmuseum, Zürich 1996.

JAKOB WYRSCH, *Robert Durrer*, Stans 1949.

ANTON WYSS, *Joseph Nietlisbach sel.*, in: Schweizerische Kirchenzeitung 52/1904, S.464–465; 1/1905, S.5–7; 3/1905, S.32–34.

ROBERT L. WYSS, *Handwerkskunst in Gold und Silber. Das Silbergeschirr der bernischen Zünfte, Gesellschaften und burgerlichen Vereinigungen* (Schriften der Burgerbibliothek Bern), Bern 1996.

Z

HEINRICH ZELLER-WERDMÜLLER, *Die Becher der Gesellschaft der Böcke Zum Schneggen*, Zürich 1861.

HEINRICH ZELLER-WERDMÜLLER, *Zur Geschichte der Zürcher Goldschmiedekunst*, in: Festgabe auf die Eröffnung des Schweizerischen Landesmuseums, Zürich 1898.

Zugluft. Kunst und Kultur in der Innerschweiz 1920–1950, hrsg. von ULRICH GERSTER / REGINE HELBLING / HEINI GUT (= Ausstellungskatalog, Nidwaldner Museum), Stans/Baden 2008.

J. P. ZWICKY, *Die Familie Vogel von Zürich*, Zürich 1937.

Zahlen

100 Jahre Kunstgewerbeschule Zürich, Zürich 1978.

140 Jahre Kunstgewerbeschule Luzern: Gestalten zwischen Kunst und Handwerk (Ausstellungskatalog), Luzern 2017.

Summary: Bossard Lucerne 1868–1997, gold- and silversmiths, art dealer, interior designer

Translator: Joan Clough

The first fundamental research results compiled in 1984–1987 as well as the immense estate of the workshop made the present publication possible.

In 2013 the Swiss National Museum had the good fortune to be in a position to acquire virtually the entire estate left by Bossard Goldschmiede in Lucerne (1868–1997). It comprises several thousand drawings, cast models, plaster casts, templates used in the workshop, photographs and books. The heyday of the studio coincides with the career of Johann Karl Bossard (1846–1914). Soon after taking over his father's workshop in 1868, Johann Karl Bossard developed into a leading European exponent of Historicism. The award of a gold medal at the 1889 Paris International Exposition marked the highpoint of his career. Profiting from the rise of tourism on Lake Lucerne, Bossard soon attracted an international clientele. The Lucerne goldsmith was also active as an art dealer and interior designer, sidelines that made visiting his shop, which was fitted out with period rooms, such an attraction that it was even praised in the Baedeker guide. Johann Karl Bossard was economically successful both as a goldsmith and as an antiquarian and art dealer, so that he was able to buy three properties in Lucerne in prime locations and have them remodelled.

Bossard specialised in producing consummately crafted works in gold and silver in period styles. They were both direct copies of historic pieces and creations of his own that were inspired by a wide range of historic models. In addition, objects were also made after historic Holbein designs. In the 1870s and 1880s the Renaissance and Late Gothic period styles were the most popular while the 1890s saw an increase in the production of objects in Baroque forms. Louis Weingartner (1862–1934), who displayed great talent from the time he joined the studio in 1881 as an apprentice, and then studied in Florence, contributed substantially to the firm's success, ultimately becoming director of the studio. In 1901 he emigrated to England. Bossard also paid great attention to historicity and quality in the furnishings he commissioned or intended for sale, e.g. furniture and decorative objects.

Under Karl Thomas Bossard (1876–1934), who by 1901 had taken over the goldsmithing studio, objects in historic period styles continued to be popular although the focus was by now less on making exact copies of earlier works than increasingly on promoting studio creations. Particularly original designs were submitted by Dr. Robert Durrer (1867–1934), an historian who headed the Unterwald State Archives, and the Lucerne architect August am Rhyn (1880–1953). By contrast, works made after drawings by the painter and sculptor Hans von Matt (1899–1985), a native and lifelong resident of Stans, featured the reduced idiom of 'New Objectivity'.

This publication is intended to recall the theoretical principles prevailing in the art forms comprising the decorative arts during the latter half of the nineteenth century and to show the practical applications to which they were put at Atelier Bossard. How the aims of the Design Reform movement were realised will be shown in detail and analysed on the basis of appropriate examples of the goldsmith's craft. All developmental stages will be demonstrated, beginning with direct copies of historic works and leading to creative one-offs via free imitation. The range of sources drawn on by craftsmen for inspiration and the means of production used to realise their designs will be discussed in depth. Contemporaneous sources, most notably statements made by Johann Karl Bossard himself, have been prioritised to facilitate interpretation and appraisal of the works. Evaluating the works in the light of their historical context is all the more important because the historicising era was harshly criticised by later generations. Art historical research drastically changed the status of originals and copies since the late nineteenth century and it underwent radical re-evaluation. This treatment led in turn to such widespread distrust of historicising work in gold and silver that by the 1980s some of Bossard's works were viewed as deliberate fakes. Now, thanks to outstanding source-based research, a more differentiated view of one of the most important European goldsmithing studios of the historicising era is possible.

Résumé : Les Bossard à Lucerne (1868–1997). Orfèvres, marchands d'art, décorateurs

Traductrice: Laurence Neuffer

La présente publication a pu voir le jour grâce aux premiers résultats essentiels des recherches, élaborés entre 1984 et 1987, ainsi qu'à l'immense fonds de l'atelier Bossard de Lucerne (1868–1997).

En 2013, le Musée national suisse a fait l'acquisition de ce fonds, en bonne partie conservé, qui comporte plusieurs milliers de dessins, formes et modèles, moulages en plâtre, photographies, gravures d'ornement et livres utilisés dans l'atelier. L'âge d'or de l'atelier coïncide avec la période d'activité de Johann Karl Bossard (1846–1914) qui, après avoir repris l'atelier d'orfèvrerie paternel en 1868, ne tarde pas à le transformer en un ambassadeur important de l'historicisme en Europe. La médaille d'or obtenue à l'Exposition universelle de Paris en 1869 marque le couronnement de sa carrière. Profitant de l'émergence du tourisme dans la région du lac des Quatre-Cantons, Bossard a rapidement acquis une clientèle internationale. L'orfèvre lucernois était également actif en tant que marchand d'art et décorateur : son magasin aménagé avec des salles historiques attirait un nombre si important de visiteurs qu'il faisait l'objet de commentaires élogieux même dans le guide Baedeker. La réussite économique de Johann Karl Bossard en tant qu'antiquaire et marchand d'art lui a permis d'acquérir et de faire rénover trois immeubles situés à un emplacement privilégié de la ville de Lucerne.

La spécialité de Bossard était la réalisation parfaite sur le plan artisanal de pièces d'orfèvrerie dans des styles historiques, sous la forme aussi bien de copies directes d'objets d'orfèvrerie historiques que de créations originales s'inspirant des modèles historiques les plus divers. À cela s'ajoutaient les multiples objets réalisés d'après les esquisses historiques de Holbein. Dans les années 1870 et 1880, c'est surtout le style de la Renaissance et du gothique tardif à jouir d'une grande popularité, tandis que dans les années 1890 la fabrication d'objets de style baroque connaît un intérêt croissant. Pour sa part, le talentueux Louis Weingartner (1862–1934) a contribué au succès de l'entreprise, où il a été engagé dès 1881 en tant qu'apprenti, pour finalement devenir chef d'atelier après un séjour d'étude à Florence. En 1901, il émigra en Angleterre. Bossard a également veillé à l'historicité et à la qualité des éléments d'aménagement, tels que les meubles et les objets décoratifs, fabriqués sur commande ou destinés à être vendus.

Les objets fabriqués dans des styles historiques ont continué d'être appréciés également sous la direction de Karl Thomas Bossard (1876–1934), qui a repris l'atelier d'orfèvrerie dès 1901 en limitant désormais la réalisation

de copies exactes de pièces anciennes pour se concentrer toujours plus sur des créations propres. Des projets particulièrement originaux sont l'œuvre à l'époque de l'historien et archiviste d'État de Nidwald Robert Durrer (1867–1934) ainsi que de l'architecte lucernois August am Rhyn (1880–1953), tandis que les pièces réalisées d'après les dessins du peintre et sculpteur de Stans Hans von Matt (1899–1985) révèlent déjà le langage essentiel de la « Nouvelle Objectivité ».

La présente publication a pour but de rappeler les fondements théoriques du langage formel des arts appliqués durant la seconde moitié du XIXᵉ siècle et de montrer leur utilisation pratique dans l'atelier Bossard. La mise en œuvre des aspirations réformatrices de l'époque est illustrée à partir des créations d'orfèvrerie et analysée à l'appui d'exemples appropriés. La publication présente toutes les étapes du processus qui mène de la copie directe de pièces historiques à la création originale en passant par la libre réplique. Les sources d'inspiration et les moyens de production utilisés font également l'objet d'une analyse exhaustive. L'évaluation et l'interprétation des travaux suppose le recours délibéré à des sources de l'époque, de préférence les considérations personnelles de Johann Karl Bossard. Une appréciation des œuvres tenant compte de l'époque à laquelle elles ont vu le jour acquiert une importance d'autant plus grande que l'historicisme a parfois été vivement critiqué par les générations postérieures. Depuis la fin du XIXᵉ siècle, la place accordée aux originaux et aux copies a connu une transformation radicale sous l'impulsion des recherches menées dans le domaine de l'histoire de l'art et a été marquée par un profond changement de valeurs. Cela a entraîné une méfiance générale à l'égard des travaux d'orfèvrerie historicistes et dans les années 1980 plusieurs ouvrages de l'atelier Bossard ont été considérés comme des contrefaçons délibérées. Les sources remarquables dont nous disposons actuellement offrent un aperçu nuancé de l'activité de l'un des principaux ateliers d'orfèvrerie d'Europe durant l'historicisme.

Riassunto: I Bossard di Lucerna, 1868–1997. Orafi, commercianti d'arte, decoratori

Traduttrice: Martina Albertini

La presente pubblicazione ha potuto vedere la luce grazie ai primi, fondamentali risultati di ricerca prodotti tra il 1984 e il 1987 e all'immenso fondo dell'atelier di oreficeria lucernese Bossard (1868-1997).

Nel 2013 il Museo nazionale svizzero ha potuto acquisire questo fondo, in gran parte conservato, che comprende diverse migliaia di disegni, stampi per fusione, calchi in gesso, modelli utilizzati nel laboratorio, fotografie e libri. Il periodo di massimo splendore dell'atelier coincide con l'attività di Johann Karl Bossard (1846–1914) che, dopo aver rilevato il laboratorio di oreficeria paterno nel 1868, lo converte presto in un importante esponente dello storicismo in Europa. La medaglia d'oro ricevuta all'Esposizione universale di Parigi nel 1889 rappresenta il coronamento della sua carriera. Grazie al turismo emergente nella regione del lago dei Quattro Cantoni Bossard conquista rapidamente una clientela internazionale. L'orafo lucernese è inoltre attivo come commerciante d'arte e decoratore: il suo negozio, arredato con stanze d'epoca, attira un numero così importante di visitatori da essere persino elogiato nella guida Baedeker. Bossard ha un tale successo economico in ognuna delle sue attività – d'orafo, d'antiquario e di mercante d'arte – da

poter acquistare e ristrutturare tre immobili che si trovano in una posizione invidiabile nella città di Lucerna.

La specialità di Bossard consiste nella perfetta realizzazione, a livello artigianale, di pezzi di oreficeria in stili storici. Si tratta sia di copie dirette di opere di oreficeria storiche sia di creazioni originali, ispirate a un ampio ventaglio di modelli storici, a cui si aggiunge la produzione di numerosi oggetti basati sugli schizzi storici di Holbein. Negli anni Settanta e Ottanta dell'Ottocento sono lo stile rinascimentale e tardo gotico a essere particolarmente apprezzati, mentre negli anni Novanta prende piede la realizzazione di oggetti in stile barocco. Il talentuoso Louis Weingartner (1862–1934) contribuisce al successo dell'atelier, in cui inizia a lavorare nel 1881 come apprendista, per diventarne in seguito il capo dopo un soggiorno di studio a Firenze. Emigrerà in Inghilterra nel 1901. Bossard sorveglia inoltre la storicità e la qualità dei pezzi di arredamento, come ad esempio mobili e oggetti decorativi, prodotti su commissione o destinati alla vendita.

Anche sotto Karl Thomas Bossard (1876–1934), che ha rilevato l'atelier già nel 1901, restano popolari gli oggetti in stili storici, benché vengano preferite sempre più spesso le creazioni originali alle copie esatte di lavori più antichi. A quest'epoca risalgono gli schizzi particolarmente originali non solo dello storico e archivista di Stato di Nidvaldo Robert Durrer (1867–1934), ma anche dell'architetto lucernese August am Rhyn (1880–1953). I lavori basati sui disegni del pittore e scultore di Stans Hans von Matt (1899–1985) mostrano invece già il linguaggio essenziale della "Nuova oggettività".

La scopo della presente pubblicazione è rievocare i fondamenti teorici del linguaggio formale delle arti applicate durante la seconda metà del XIX secolo e mostrare il loro impiego pratico nell'atelier Bossard. L'attuazione delle ambizioni riformatrici del tempo viene presentata nel dettaglio attraverso le opere d'arte orafa e analizzata sulla scorta di esempi pertinenti. La pubblicazione illustra tutte le tappe del processo che porta dalla copia diretta di opere storiche alla creazione originale, passando per l'imitazione libera. Le fonti di ispirazione e i mezzi di produzione sono a loro volta oggetto di un esame approfondito: per interpretare e valutare le opere ci si avvale volutamente di fonti coeve, prediligendo le considerazioni personali dello stesso Johann Karl Bossard. Formulare un giudizio sulle opere che tenga conto dell'epoca della loro creazione risulta ancor più importante se si considera che il periodo dello storicismo è stato talvolta criticato aspramente dalle generazioni successive. A partire dal XIX secolo il ruolo assegnato agli originali e alle copie è stato modificato in modo radicale sotto la spinta delle ricerche condotte nella storia dell'arte e segnato da un profondo cambiamento di valori: ciò ha portato a una generale diffidenza nei confronti delle opere di oreficeria di tipo storicistico e negli anni Ottanta del Novecento alcune opere di Bossard sono state considerate dei falsi intenzionali. Le eccellenti fonti che sono oggi a nostra disposizione permettono di offrire una panoramica ricca di sfumature di uno dei più importanti atelier europei di oreficeria del periodo dello storicismo.

Namensverzeichnis

Aufgeführt sind alle in den Texten und Bildlegenden erwähnten Personen und Firmennamen. Auf Johann Karl Bossard und Karl Thomas Bossard wird nicht eigens verwiesen.

Autorinnen und Autoren

Dr. Eva-Maria Preiswerk-Lösel (EPL)
Studium der Kunstgeschichte, klassischen Archäologie und theoretischen Psychologie in Freiburg im Breisgau und Zürich. Tätigkeit an Museen, im Kunsthandel sowie als unabhängige Forscherin. Mitarbeiterin der Abegg-Stiftung, Riggisberg (auf alte Gewebe und Kunsthandwerk spezialisiertes Museum), 1981 Organisation der Ausstellung *750 Jahre Zürcher Gold- und Silberschmiedehandwerk* im Helmhaus Zürich. Von 1989 bis 2005 Leiterin des Museum Langmatt in Baden (Hausmuseum mit bedeutender Gemäldesammlung französischer Impressionisten). Zahlreiche Ausstellungen zu impressionistischer Malerei und Grafik sowie Kunsthandwerk mit Begleitpublikationen. Seit 1984 Forschung über das Goldschmiedeatelier Bossard, unterstützt vom Schweizerischen Nationalfonds für wissenschaftliche Forschung. Wichtigste Publikationen: *Zürcher Goldschmiedekunst vom 13. bis zum 19. Jahrhundert*, 1983. – *Kunsthandwerk*, Bd. VIII der Reihe ARS HELVETICA, 1991. – *Ein Haus für die Impressionisten. Das Museum Langmatt*, 2001.

Dr. Hanspeter Lanz (HPL) (* 1951 in Basel, † 2023 in Zürich)
Studium der Kunstgeschichte, Archäologie und Geschichte in Basel und Rom. Volontariate am Badischen Landesmuseum Karlsruhe und am Victoria and Albert Museum in London. Von 1982 bis 2016 am Schweizerischen Nationalmuseum tätig, zunächst als wissenschaftlicher Assistent der Direktorin, dann als Kurator für Edelmetall und ab 1997 auch für Keramik der Neuzeit. Mitarbeit bei den Ausstellungen und entsprechenden Katalogen *Barocker Luxus. Das Werk des Zürcher Goldschmieds Hans Peter Oeri*, 1988. – *Im Licht der Dunkelkammer. Die Schweiz in Photographien des 19. Jahrhunderts aus der Sammlung Herzog*, 1994. – *Farbige Kostbarkeiten aus Glas. Kabinettstücke der Zürcher Hinterglasmalerei*, 1999. – *Silberschatz der Schweiz. Gold- und Silberschmiedekunst aus der Sammlung des Schweizerischen Landesmuseums*, 2004. Autor des 2001 erschienen Sammlungskataloges *Weltliches Silber. 2. Katalog der Sammlung des Schweizerischen Landesmuseums* Zürich.

Jürg A. Meier (JAM) (* 1943 in Zürich)
Geschichtsstudium in Zürich. Experte für antike Waffen und Militaria, selbständiger Waffen- und Militärhistoriker. Seit 1975 im schweizerischen und internationalen Kunsthandel (Auktionen) tätig. Von 1988 bis 2013 Kurator von Schloss Grandson und seit 1998 Kurator der Sammlung Vogel im Ritterhaus Bubikon. Mitarbeit bei den Ausstellungen und entsprechenden Katalogen *Vom Schweizerdolch zum Bajonett*, 1981 im Bernischen Historischen Museum. – *Militärabteilung*, 1986 im Museo Nazionale San Gottardo, mit Hans Rapold. – *Barocker Luxus. Das Werk des Zürcher Goldschmieds Hans Peter Oeri*, 1988 im Schweizerischen Landesmuseum. – *Au fil d'épée, art et armes blanches, Collection Carl Beck*, 2002 im Musée militaire vaudois in Morges. Wichtigste Publikationen: *Griffwaffen*, 1971, mit Hugo Schneider. – *Pistolen und Revolver der Schweiz seit 1720*, 1998, mit K. Reinhardt. – *Vivat Hollandia, zur Geschichte der Schweizer in holländischen Diensten*, 2008. – *Katalog der Waffensammlung Carl Beck*, 2013 (online). – *Uniformenhandschrift Streuli, 1798–1800*, 2014 (online). – *Katalog der Waffensammlung*, 2018 im Napoleonmuseum Schloss Arenenberg. – *Berner Griffwaffen*, 2021, mit Marc Höchner.

Dr. Beatriz Chadour-Sampson (BCS) (* 1953 in Havanna, Kuba)
Studium der Kunstgeschichte, klassischen Archäologie und italienischen Philologie in Münster, Westfalen. In England lebende, international arbeitende Schmuckhistorikerin, Autorin und Dozentin. Das Spektrum ihrer Publikationen reicht von der klassischen Antike bis in die Gegenwart, darunter die Dissertation über den italienischen Goldschmied Antonio Gentili aus Faenza (1980), Bestandskataloge der Schmucksammlung des Museums für Angewandte Kunst in Köln (1985) sowie der Sammlung historischer und zeitgenössischer Ringe der Alice and Louis Koch Collection (1994 und 2019). Tätigkeit als beratende Kuratorin für die Neueinrichtung der William and Judith Bollinger Jewellery Gallery im Victoria and Albert Museum in London (2008) und als Gastkuratorin für die Ausstellung *Pearls* (2013/14). Seit über 35 Jahren von den Erben von Alice und Louis Koch betraut mit der kuratorischen Pflege der Ringsammlung, die inzwischen im Schweizerischen Nationalmuseum aufbewahrt wird und für das Chadour-Sampson beratend tätig ist.

Dr. Christian Hörack (CH) (* 1975 in Mannheim)
Studium der Kunstgeschichte und Geschichte in Heidelberg, Lille, Wien und Lausanne. Seit 2016 Kurator für Edelmetall und Keramik der Neuzeit am Schweizerischen Nationalmuseum, zuvor Kurator der Abteilung Kunsthandwerk am Museum für Kunst und Geschichte in Neuchâtel/Neuenburg. Verfasser von Publikationen zur Schweizer Goldschmiedekunst (*L'argenterie lausannoise des XVIIIᵉ et XIXᵉ siècles*, 2007; *Basler Goldschmiedekunst*, 2 Bde., 2013/14, zusammen mit Ulrich Barth) sowie zur Geschichte der Plastik- und Papiertragetaschen in der Schweiz (*Prêt à porter?! L'histoire du sac plastique et papier en Suisse*, 2016). Präsident des Vereins Keramikfreunde der Schweiz, Mitglied des Fachausschusses des Jüdischen Museums der Schweiz in Basel und seit 2023 Mitarbeit bei «CERAMICA CH», dem nationalen Inventar neuzeitlicher Gefässkeramik (1500–1950).

Fotonachweis

Schweizerisches Nationalmuseum: Abb. 1–5, 11, 13–15, 17, 19, 21, 23–25, 32, 34, 39, 44, 46, 48, 49, 56, 68–74, 77, 80a, 81, 82, 84, 87, 89–92, 95, 96, 99, 101, 102, 104–114, 116–118, 124, 129, 130, 133–136, 138, 139, 141, 145–147, 151, 152, 156, 157, 160, 162, 164–166, 168, 171, 172, 174–176, 179–181, 184–186, 188, 189b, 191–193, 195–200, 203–205, 207, 209, 215, 216, 219–227, 229–231, 232a, 233–238, 240–244, 247, 249–256, 260, 262–269, 271–275, 277–284, 287, 289–292, 296–300, 302–342, 345a–c,e–g, 346a,c–e, 347, 351, 355, 356, 358, 364, 365, 369, 370, 372, 373, 378, 380, 387–389, 391, 393–398, 400–407, 409–414; Kat. 2–6, 8–15, 17–24, 28–31, 34, 35, 37–44, 46, 48–54, 56–58, 60–72, 74, 75 und S. 252; Marken 8–11, 13, 21, 29, 32

Altdorf, Kanton Uri, Staatsarchiv: Abb. 257, 258, 261
Amsterdam, Rijksmuseum: Abb. 88, 301
Basel, Historisches Museum: Foto: Natascha Jansen: Abb. 75, 85, 93, 120–123, 131, 137, 140, 142–144, 194, 201, 202, 214, 345d, 381 // Foto: Philipp Emmel: Abb. 294, 296 // Foto Maurice Babey: Abb. 211, 212, 363
Basel, Christian Hörack: Abb. 76b–f, 80b, 360
Basel, Kunstmuseum (https://sammlungonline.kunstmuseumbasel.ch): Abb. 83, 148, 150, 153, 169, 170, 173, 178, 190, 343
Basel, Familienstiftung Oeri-Archiv: Abb. 344
Basel, Universitätsbibliothek: Abb. 67
Berlin, Fotostudio Bartsch, Karen Bartsch, Berlin: Abb. 100, 208
Bern, Bernisches Historisches Museum: Abb. 12 // Foto Christine Moor: Kat. 25 (Fotomontage mit digital ergänzter Figur) und Kat. 55
Bern, Schweizerische Nationalbibliothek (NB), in: Skizzen und Studien von J. R. Rahn. Zu seinem siebzigsten Geburtsfest, dargereicht von Freunden und Verehrern. Zürich 1911 (SNB, Magazin Ost, KLq 206 Res): Abb. 10
Dresden, Kunstgewerbemuseum, Staatliche Kunstsammlungen Dresden, Aufn. Franziska Grassl: Abb. 40–42
Ecouen, Musée national de la Renaissance: Photo (C) RMN-Grand Palais (musée de la Renaissance, château d'Ecouen) / Stéphane Maréchalle: Abb. 103 // Photo (C) RMN-Grand Palais (musée de la Renaissance, château d'Ecouen) / Mathieu Rabeau: Abb. 127.
Glamis, Image by courtesy of the Earl of Strathmore and Kinghorne, Glamis Castle: Abb. 59
Heidelberg, © Kurpfälzisches Museum der Stadt Heidelberg, Foto: K. Gattner: Kat. 27
Horw, Karl Bossard: Abb. 377, 408, Nachsatz
Lenzburg, Sammlung Museum Aargau: © Museum Aargau: Abb. 54, 60, 61, 64 // MUSEUM AARGAU, Sammlung, Foto: Roland Schmidt: Abb. 66
London, © The Trustees of the British Museum: Abb. 288
London, Christie's: Abb. 384
London, © Victoria and Albert Museum, London Abb. 187, 293; Kat. 7
Luzern, © Historisches Museum Luzern: Abb. 9, 22, 79; Kat. 33, 45, 47, 73
Luzern, Stadtarchiv Luzern: F2a/HIRSCHENPLATZ_09:01: Abb. 6 // F2a/KREUZBUCHSTRASSE 33/35:07: Abb. 7 // F2a/Schwanenplatz 7:01: Abb. 8 // E 5.2/68: Abb. 33 // F2a/WEGGISGASSE 40:02: Abb. 35
Minneapolis, Institute of Art, Public Domain: Abb. 119
München, Auktionshaus Hermann Historica: Abb. 366
München, © Bayerisches Nationalmuseum München, Fotos: Bastian Krack: Abb. 368
New York, Christie's: Kat. 59
Nürnberg, © Germanisches Nationalmuseum, Nürnberg: Abb. 51
Oxford, © Ashmolean Museum, University of Oxford: Abb. 159; Kat. 16

Padova, Museo Bottacin: Abb. 76a
St. Gallen, Fotostudio Urs Baumann: Abb. 286
St. Petersburg, © The State Hermitage Museum / photo by Alexander Koksharov: Abb. 97
Solingen, Deutsches Klingenmuseum: Abb. 248
Solothurn, Museum Altes Zeughaus, Foto: Nicole Hänni: Abb. 276
Stans, Staatsarchiv Nidwald, StANW P 21-7 Nachlass Robert Durrer: Abb. 375
Stockholm, Hallwylska Museet, Jenny Bergensten / CC BY-SA: Abb. 58
Tablat, Roland Stucky: Abb. 217, 218, 348, 350, 352–353, 357, 359 (links), 361, 362
Veytaux, © Fondation du Château de Chillon, coffre exposé au château de Chillon™ (Lausanne, Musée Cantonal d'archéologie et d'histoire, inv. CH 170): Abb. 47
Winterthur, Lorenz Ehrismann: Abb. 399
Winterthur, Stiftung für Kunst, Kultur und Geschichte, Foto: SKKG 2021: Kat 26
Würzburg, Museum für Franken: Abb. 367
Zofingen, Museum: Kat. 32
Zürich, ETH-Bibliothek: Bildarchiv / Fotograf: Unbekannt / Portr_11235 / Public Domain Mark: Abb. 16 // Rar 6712: 2, https://doi.org/10.3931/e-rara-11734 / Public Domain Mark: Abb. 18
Zürich, Martin Kiener Antiquitäten: Abb. 163
Zürich, Koller Auktionen: Abb. 239, 245, 246, 270; Marken 27
Zürich, Hanspeter Lanz: Abb. 259, 415
Zürich, Jürg A. Meier: Abb. 45, 50, 53, 62, 63, 65
Zürich, Eva-Maria Preiswerk-Lösel: Abb. 20, 28, 149, 154, 155, 158, 161, 167, 210, 371, 374, 382, 383, 392
Zürich, Peter Schälchli: Kat. 36
Zürich: Zentralbibliothek: Slg. Rahn SB 437, Bi. 34: Abb. 86 // Rahn'sche Kopierbücher 174p, S. 8: Abb. 177
Zürich, Zürcher Hochschule der Künste, Archiv: Abb. 376
Zug, Museum Burg Zug, Foto: Res Eichenberger: Abb. 94
Privatsammler: Abb. 43, 189a; Marken 18

Auktionskatalog Christie's Genf, 8.11.1977, n° 252: Abb. 125
Auktionskatalog Christie's Genf, 16.5.1984, n° 129: Abb. 213
Auktionskatalog Christie's London, 2.3.1994, n° 1: Abb. 115
Auktionskatalog Christie's London, 29.11.2011, n° 324: Abb. 183
Auktionskatalog Collection J. Bossard, Hugo Helbing, München 1911: Abb. 126, 206, 228, 232b
Auktionskatalog Sammlung J. Bossard, Hugo Helbing, München 1910: Abb. 36–38, 52
Auktionskatalog Sotheby's Zürich, 13./14.11.1979, n° 142: Abb. 182
Edmund Bossard, Die Goldschmiededynastie Bossard in Zug und Luzern, in: Der Geschichtsfreund, Bd. 109, Stans 1956, S. 160–188: Marken 1–7, 12, 14–17, 19, 20, 22–26, 28, 30
Thomas Brunner, Die Kunstdenkmäler des Kantons Uri, Bd. IV, Bern 2008, S.386, Abb.449 (Foto Christof Hirtler, Altdorf): Kat. 1
Gastone Cambin, Die Mailänder Rundschilde, Fribourg 1987: Abb. 55, 57
Bashford Dean, Catalogue of European Daggers 1300–1800. The Metropolitan Museum of Art, New York 1929: Abb. 349
Max E.H. Dreger, Waffensammlung Dreger, Berlin/Leipzig 1926: Abb. 359 (rechts)
Otto von Falke / Max J. Friedländer, Die Sammlung Dr. Albert Figdor, Wien/Berlin 1930, Bd.1, Kat. Nr. 332, Taf. LIV: Abb. 132.
Firmenbuch Bossard, um 1905, Privatbesitz: Abb. 26, 27; Marke 31
John F. Hayward, Virtuoso Goldsmiths and the Triumph of Mannerism, London 1976, S. 363, Plate 278: Abb. 78
Marina Lopato, British silver: State Hermitage Museum catalogue, New Haven 2015, S. 84: Abb. 98

Ferdinand Luthmer, Der Schatz des Freiherren Karl von Rothschild, Frankfurt 1883–1885: Abb. 385, 386

Katherine Purcell, Falize. A Dynasty of Jewelers, London 1999, S. 35: Abb. 31

Hugo Schneider, Der Schweizerdolch, Zürich 1977: Abb. 346b, 354

Skizzenbuch von Louis Weingartner, 1889. Verbleib unbekannt: Abb. 29, 30, 128

Rudolf Vischer-Burckhardt, Der Pfeffingerhof zu Basel, Basel 1918: Abb. 379, 390

© 2023 Schweizerisches Nationalmuseum, Zürich,
arnoldsche Art Publishers, Stuttgart, und die Autorinnen und Autoren

Herausgeber
Schweizerisches Nationalmuseum unter der Leitung
von Christian Hörack

Autorinnen und Autoren
Eva-Maria Preiswerk-Lösel (EPL)
Hanspeter Lanz (HPL)
Jürg A. Meier (JAM)
Beatriz Chadour-Sampson (BCS)
Christian Hörack (CH)

Lektorat
Saskia Breitling
Matthias Senn

Grafische Gestaltung
Silke Nalbach, nalbach typografik, Mannheim

Offset Reproduktion
Schwabenrepro, Fellbach

Druck
Schleunungdruck, Marktheidenfeld

Buchbinder
Hubert & Co., Göttingen

Papier
Magno Satin, 150 gsm

arnoldsche Projektkoordination
Greta Garle
Matthias Becher

Bibliografische Information der Deutschen Nationalbibliothek
Die Deutsche Nationalbibliothek verzeichnet diese Publikation in der
Deutschen Nationalbibliografie; detaillierte bibliografische Daten sind
über www.dnb.de abrufbar.

ISBN 978-3-89790-661-7
ISBN 978-3-905875-16-4

Made in Germany, 2023

Umschlagabbildungen
vorne: Eidgenossenpokal, 1893 (S. 187, Abb. 118)
hinten: Entwurf eines Vorlegemessers, um 1885/90 (S. 262, Abb. 229);
Entwurf eines Nautiluspokals, um 1890 (S. 185, Abb. 113);
Entwurf einer Brosche im Art déco-Stil, 1920–1934 (S. 339, Abb. 339)

Abbildungen Vorsatz und Nachsatz
Das Goldschmiedeatelier, um 1905 (S. 74, Abb. 26) und um 1930

Der Druck der Publikation wurde ermöglicht dank der finanziellen
Unterstützung durch die

Freunde. LANDES MUSEUM ZÜRICH

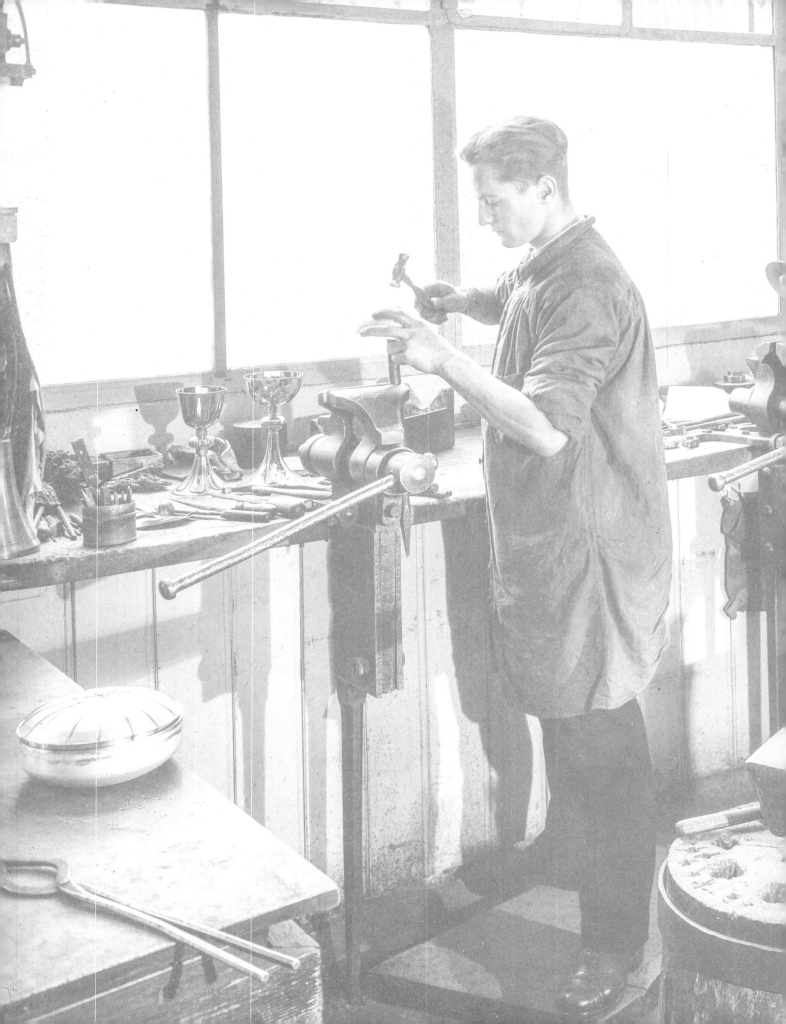